Prix : 10 fr.

W. RÜSTOW

TACTIQUE GÉNÉRALE

AVEC DES EXEMPLES A L'APPUI

Traduit de l'allemand sur la deuxième édition avec l'autorisation
de l'auteur

PAR

SAVIN DE LARCLAUSE

Colonel du 14ᵉ dragons.

Accompagné de 12 planches

PARIS
LIBRAIRIE MILITAIRE DE J. DUMAINE
LIBRAIRE-ÉDITEUR
30, Rue et Passage Dauphine, 30

1872

TACTIQUE GÉNÉRALE

AVEC DES EXEMPLES A L'APPUI

OUVRAGES DU MÊME AUTEUR :

Rustow. — Instruction sur la partie active du service de l'état-major en campagne, à l'usage des Officiers de l'état-major fédéral ; traduit de l'allemand par Lecomte, 1857. 1 volume in-12 avec 9 planches (épuisé). 6 fr.

Rustow. — La guerre de 1866 en Allemagne et en Italie ; description historique et militaire. 1866. 1 volume in-8° avec cartes et plans. 16 fr.

Rustow. — L'art militaire au XIX° siècle. — Stratégie histoire militaire (1792-1815-1815-1867) ; traduit de l'allemand par M. Savin de Larclause, Lieutenant-Colonel au 1er lanciers. Paris, 1869, 2 forts volumes in-8° avec planche. 15 fr.

Rustow. — La petite guerre. — Introduction. — Service de sûreté et de reconnaissances. — De la petite guerre indépendante sur un théâtre secondaire. — La guerre des partisans ; traduit de l'allemand par M. Savin de Larclause, Lieutenant-Colonel au 1er lanciers. Paris, 1869, 1 volume in-8°. 5 fr.

Rustow. — Guerre des frontières du Rhin (1870-1871) ; traduit de l'allemand par M. Savin de Larclause, Colonel au 1er lanciers. 2 volumes grand in-8°, avec 8 cartes gravées et coloriées avec soin. 16 fr.

Rustow. — Introduction générale à l'étude des sciences militaires, dédié aux militaires, aux hommes d'état et aux instituteurs, traduit par Gustave Bayvet, 1872, 1 vol. in-8°. 2 fr. 50

Paris.—Imprimerie de J. DUMAINE, rue Christine, 2.

W. RÜSTOW

TACTIQUE GÉNÉRALE

AVEC DES EXEMPLES A L'APPUI

Traduit de l'allemand sur la deuxième édition avec l'autorisation de l'auteur

PAR

SAVIN DE LARCLAUSE

Colonel du 14ᵉ dragons.

Accompagné de 12 planches

PARIS
LIBRAIRIE MILITAIRE DE J. DUMAINE
LIBRAIRE-ÉDITEUR
30, Rue et Passage Dauphine, 30

1872

PRÉFACE DE LA PREMIÈRE ÉDITION.

Nous prions instamment le lecteur de faire, en notre faveur, une exception à la règle générale, et de se donner la peine de lire cette préface, que nous regardons comme partie intégrante de l'ouvrage.

La guerre est à la fois un tout bien coordonné et la réunion d'un grand nombre de petites opérations et d'actions isolées. Chaque guerre peut être envisagée soit comme une œuvre d'un seul jet, soit comme une mosaïque, et, dans ce dernier cas, on peut encore porter son attention sur l'ensemble du tableau, ou bien sur chacune des petites pierres qui composent la mosaïque. Il est impossible de remporter de grands succès de guerre sans en obtenir d'abord beaucoup de petits ; mais il en est de ces petits succès comme des pierres de la mosaïque : ces pierres, assemblées avec art, forment un tout parfait, tandis qu'une main inhabile n'en fera qu'une œuvre informe ; de même, les petits succès de guerre ne sont rien par eux-mêmes, et ils n'ont de valeur que par la place qu'ils occupent dans l'ensemble. Si le véritable

artiste peut faire avec des matériaux défectueux un meilleur tableau que le mauvais peintre avec les plus belles couleurs, de même à la guerre la réunion de faibles succès partiels peut donner un plus grand succès final que des succès partiels plus importants, mais mal ordonnés.

Les hommes qui, par suite de dispositions naturelles ou d'occupations journalières, ont à exercer une activité pratique, montrent une tendance plus ou moins prononcée à être exclusifs. Nous rencontrons fréquemment cet esprit exclusif chez les hommes qui s'occupent des choses de la guerre, soit comme chefs, soit comme organisateurs ou comme écrivains. Il n'est donc pas surprenant de reconnaître, en étudiant avec soin l'histoire de la guerre, deux partis bien distincts : l'un qui met avant tout les circonstances importantes, la liaison des succès partiels, les grands faits ; l'autre qui considère surtout les succès individuels, les petites circonstances fortuites, les coups de main et d'adresse. Tandis qu'un Polybe nous peint à grands traits une guerre de peuple à peuple, un Polyen nous racontera des anecdotes et nous dira que tel général a remporté la victoire grâce à des piques plus longues d'un pied ou à un trait d'arc heureux. Pendant qu'un écrivain affirme que Napoléon n'a perdu la bataille de Waterloo que parce que l'aide de camp envoyé à Grouchy fit manger son cheval en route, un autre dira que cet aide de camp et son cheval importaient peu, si Napoléon était resté fidèle à ce grand principe de la guerre : conserver ses forces réunies.

Celui des deux partis qui place avant tout l'ensemble et, par suite, le succès final, ne peut oublier facilement

les succès partiels et les moyens de les obtenir, puisqu'il lui faut coordonner ces succès. L'autre parti au contraire peut fort bien perdre de vue l'ensemble. Cela tient à ce que le plus petit fait partiel peut finir par être regardé comme quelque chose d'indépendant, l'ensemble jamais, parce qu'il suppose toujours des faits partiels. Les hommes de détail excellent à organiser, mais ils ne savent pas se servir des moyens organisés. C'est pendant la paix que l'on organise, c'est alors que les hommes de détail peuvent le mieux se faire valoir et gagner des grades, si bien que, quand on passe de la paix à la guerre, ce sont eux qui se trouvent à la tête des armées et des corps d'armée. Il résulte aussi de là que le désir de se faire valoir pendant la paix, dirige vers les détails beaucoup d'hommes que leur caractère n'entraînait point dans cette voie.

Dans cet état de choses réside un mal qui s'est fait bien des fois sentir, mais souvent trop tard.

Certaines époques favorisent plus que d'autres cette tendance vers les détails, et l'on peut être dirigé dans cette voie funeste lorsque l'on attribue à une partie de l'organisation militaire une importance dominante sur les autres parties. Cependant on n'a jamais remarqué comme aujourd'hui cet effort constant vers certains détails et, l'on peut dire, vers un détail spécial ; la question du perfectionnement des armes à feu, et en particulier des armes portatives, absorbe peu à peu tout autre intérêt. L'opinion qu'on peut tout faire à la guerre avec le meilleur fusil, — c'est-à-dire avec une foule de petits succès partiels, d'une nature spéciale, sans les fondre dans un tout, — cette opinion, disons-nous, gagne tous les jours du terrain, et nous voyons déjà des hommes,

en apparence convaincus, l'exprimer avec assurance dans toute sa nudité.

Le devoir des hommes qui sont chargés de mettre les armées en état de combattre est assurément de leur donner les meilleures armes connues ; mais croire que cela suffise et qu'on n'ait rien à faire de plus, ce ne peut être que la suite d'une maladie de notre époque que l'on peut appeler l'esprit de vertige. Dans quelque sens qu'il nous entraîne, ce vertige est d'autant plus dangereux qu'il est plus exclusif, et que les forces qu'il veut écarter comme inutiles sont plus importantes. Le vertige matérialiste est toujours plus improductif que le vertige spiritualiste. Les spiritualistes qui ont donné un sens exagéré à ces paroles de l'écriture : « Mon royaume n'est pas de ce monde, » ont déployé plus de forces que les matérialistes qui ne demandaient, avec Archimède, qu'un point d'appui pour soulever le monde, et qui croyaient avoir trouvé ici ou là le point seul qui leur manquait. Notre époque est celle du vertige matérialiste, de la folie des intérêts matériels, qui croit avoir trouvé dans les crédits mobiliers son point d'appui d'Archimède. L'élément militaire n'a pas échappé à cette contagion ; il s'attache avec le reste du monde aux intérêts matériels ; il a lui aussi ses crédits mobiliers, représentés par les armes à feu rayées et tout ce qui s'y rapporte. De même que les crédits mobiliers doivent donner la solution de toutes les questions sociales et politiques, de même on cherche dans les armes rayées la décision de toutes les questions militaires.

Cette tendance matérialiste du monde militaire, ne laissant rien voir en dehors des armes rayées, il en ré-

sulte qu'on accorde une importance exagérée aux feux, aux feux à longue distance, à ceux de tirailleurs, à l'action des troupes en petites fractions et sur de petits espaces de terrain. Pour se convaincre de la vérité de ce que nous disons là, il suffit de jeter un coup d'œil sur les ouvrages militaires les plus récents. La moitié de nos manuels de tactique ne nous parlent que de lignes de tirailleurs, et nous trouvons dans les autres, sous le titre de combats locaux, une véritable décomposition qui nous produit l'effet d'une réunion mal assortie d'exemples tirés de bouquins de toute espèce. Quand on voit donner dans ces livres une disposition artificielle pour attaquer un bois, puis une autre disposition, ne différant de la première que par des subtilités sans nombre, pour attaquer une haie, un village, etc., on se demande s'il existe encore réellement, pour l'emploi des troupes, des principes généraux de quelque valeur ; on se demande, en outre, si une semblable tactique est applicable à des armées dans lesquelles il se trouve encore, au-dessus des commandants de bataillon ou d'escadron, des généraux et des ordres d'ensemble.

Cette décomposition que l'on n'observe pas seulement dans les livres militaires, mais encore dans les dispositions de toute sorte, dans les règlements et sur le terrain de manœuvres, est le résultat le plus frappant de la tendance matérialiste de notre époque. Il est étrange qu'on ait pu croire qu'elle exerçât une action salutaire sur l'intelligence des armées. Rien n'est cependant plus faux ; et ses partisans les plus zélés en conviennent eux-mêmes, bien que la raison de ce fait leur échappe. « Voyez, s'écrient-ils, par exemple, les troupes de l'Al-

lemagne du Nord, vous y trouvez au moins autant d'intelligence, autant d'instruction que dans n'importe quelle autre armée ; pendant tout l'été, on consacre plusieurs heures par jour, à exercer les soldats au service des tirailleurs, ce qui devrait augmenter la valeur individuelle de chacun d'eux ; et cependant nous sommes forcés d'avouer que le résultat ne répond point à notre attente. »

Ce fait est facile à expliquer. En premier lieu, on s'occupe trop de former des soldats pour le service des tirailleurs, et cela seul nuit à ce service. En effet, on invente une foule de formes et de tours d'adresse, qui ne sont jamais applicables à la guerre ; on leur accorde involontairement une grande valeur, et l'on met tout son zèle à les faire entrer dans la tête du soldat, comme la table de Pythagore dans la mémoire d'un écolier. Cela peut-il développer l'initiative individuelle ? En second lieu, depuis que les armes rayées sont en faveur, on travaille constamment à faire des tirailleurs des tireurs d'élite, et l'éducation du soldat est dirigée vers une perfection mécanique et un certain pédantisme qui sont tout l'opposé de la liberté d'action individuelle. Ce qui prouve le mieux quelle importance on attache aujourd'hui à la perfection mécanique du soldat, c'est la formation des tirailleurs en groupes, formation qui diminue outre mesure la liberté d'action de chaque tirailleur. Par contre, nous voyons disloquer le bataillon en compagnies, et accorder ainsi à de petites fractions de troupes une importance et une indépendance qui ne sauraient leur appartenir dans des circonstances ordinaires.

Comparons les deux formations suivantes : d'un côté,

un bataillon qui opère habituellement en masse serrée, et qui détache en avant une chaîne de tirailleurs, dans laquelle on donne le plus de champ possible à l'action individuelle de chaque homme ; de l'autre côté, un bataillon qui se fractionne habituellement en quatre ou six compagnies, dont chacune détache une chaîne de tirailleurs, mais de telle manière que chaque homme ne soit qu'une fraction subordonnée d'un groupe de tirailleurs. Dans le premier cas, la chaîne de tirailleurs est dans une dépendance naturelle, en avant du bataillon serré qui doit dire le dernier mot, et pour cette raison, elle peut agir librement, parce qu'elle ne dépasse pas les limites de cette liberté. Dans le second cas, au contraire, toute liaison naturelle manque d'avance, et l'on cherche à retrouver dans les détails, au moyen de groupes de tirailleurs, cette liaison qui manque dans l'ensemble. — Les planètes se meuvent régulièrement autour du soleil sans être liées entre elles par des liens mécaniques ; mais il faudrait des liens de cette nature pour les maintenir, si le soleil était remplacé par un satellite de Jupiter.

Telle est la situation ; et les plaintes que nous venons de faire entendre sont si vraies, qu'il suffit d'ouvrir des yeux non prévenus, pour apercevoir la cause du mal. Or, s'il est incontestable que les livres exercent une grande influence sur la manière d'envisager les faits, principalement aux époques de transition ; si actuellement la littérature militaire et, en particulier, les ouvrages de tactique s'occupent avec amour des unités matérielles, parlent de la forme et de la nature de chaque pierre de mosaïque de l'armée ; si l'on est forcé en outre de reconnaître que cela peut conduire facilement dans une voie fausse et

dangereuse, — ce qui est déjà fait, croyons-nous, — il nous sera bien permis de suivre la route opposée, et de rappeler, dans ces pages, à l'ensemble, à la liaison du tout.

C'est ce que nous avons fait pour la tactique, dans un petit nombre de principes que nous avons cherché à justifier. On trouvera dans ce livre ce que les grands maîtres ont pensé et dit sur la tactique. Notre effort d'être bref, le désir de ne pas nous ériger en professeur, mais d'exposer les leçons de l'opinion publique éclairée, expliqueront suffisamment plus d'une phrase de ce livre. Au lieu d'un grand nombre d'exemples incomplétement racontés, nous avons préféré en choisir quelques-uns et les discuter, pour y trouver des preuves à l'appui de la théorie.

Nous avons eu constamment devant les yeux la même idée, qui nous a toujours dirigé dans nos écrits antérieurs celle de la nécessité d'une liaison des événements de guerre, et de l'influence de cette liaison sur le succès. Si nos livres ont été bien accueillis, même de ceux qui ne partageaient pas nos idées, parce qu'on y a reconnu un effort constant de découvrir la vérité, nous espérons que celui-ci rencontrera également ces dispositions favorables, qui prépareront le lecteur à y prendre ce qu'il y trouvera de bon.

21 octobre 1857.

W. Rustow.

PRÉFACE DE LA DEUXIÈME ÉDITION.

La première édition était déjà presque épuisée en 1865, et je songeais à en publier une seconde, lorsqu'éclata la guerre de 1866, qui m'empêcha de me livrer à ce travail. La guerre finie, je préférai attendre encore. En effet, des événements aussi extraordinaires que ceux de l'an dernier, entraînent un instant le jugement de l'homme le plus calme au delà des limites que ne doit pas dépasser la vraie science. Il en résulte des erreurs que l'on pourrait éviter en attendant plus longtemps pour juger des faits, et j'espère y avoir réussi. Le lecteur trouvera dans cette deuxième édition les modifications essentielles, apportées depuis dix ans dans l'armement des armées. Ces modifications ne sauraient changer les grands principes de la tactique, parce qu'ils sont éternels; elles ne peuvent pas davantage conduire à la découverte de nouvelles formes tactiques.

Si le public trouve dans cette nouvelle édition un livre utile de tactique, suffisant pour les dix prochaines années, mes désirs seront satisfaits.

<div style="text-align:right">

1^{er} octobre 1867.

W. RUSTOW.

</div>

TACTIQUE GÉNÉRALE

LIVRE PREMIER
NOTIONS PRÉLIMINAIRES

Objet de la Tactique.

La tactique apprend à disposer convenablement les troupes pour atteindre un but de guerre déterminé, en tenant compte des circonstances, et de la nature de ces troupes.

Les problèmes tactiques résultent de trois situations de l'armée : combat, marche et repos. Tout problème stratégique renferme un problème tactique.

C'est dans le combat que se manifeste l'action réelle et décisive des troupes. La marche est la préparation ou la suite forcée du combat. Le repos est ordonné par cette loi que toute activité cause une fatigue, et il a pour but de réparer les forces perdues.

Si l'on marche pour combattre, ou si l'on peut être forcé de combattre étant en marche, il faut pouvoir passer le plus facilement possible de l'ordre de marche à l'ordre de bataille. Les dispositions de marche sont donc en partie dictées par les dispositions de combat. La tactique des marches dépend de la tactique des combats.

On ne veut jamais se battre pendant qu'on se repose. Mais à chaque instant de la guerre, deux volontés contraires sont en lutte, celle de l'ennemi et la nôtre. Si l'ennemi n'a pas besoin de repos en même temps que nous, il peut nous forcer à l'action. La tactique du repos, des camps et cantonnements, dépend, pour cette raison, de la tactique des marches et de celle des combats.

Moyens de la Tactique.

La tactique n'a qu'un seul moyen. Pour résoudre un problème, elle dispose les troupes; en d'autres termes, elle forme avec les éléments qu'elle possède des corps de figures diverses, ayant une certaine hauteur, une largeur et une profondeur. La hauteur importe assez peu, bien que la cavalerie et l'artillerie soient plus élevées que l'infanterie, et que le fantassin lui-même soit moins haut couché que debout, le cavalier à pied qu'à cheval. Mais la longueur et la profondeur d'un corps de troupes, sa figure géométrique, ont une importance considérable. Former avec les troupes des figures géométriques est donc le terrain propre de la tactique. Le moyen de la tactique est complétement géométrique.

Il ne faut pas voir dans cette vérité incontestable une dépréciation de la tactique. En effet, que le tacticien dispose ses troupes en rectangle ou en carré, qu'il place deux bataillons à côté l'un de l'autre ou l'un derrière l'autre, son dessein, en agissant ainsi, n'est pas de démontrer un théorème de géométrie, mais bien d'atteindre un but de guerre. Obéissant à cette loi que l'homme a besoin d'espace pour se mouvoir, il dispose ses éléments — les troupes — de manière que la force qu'elles possèdent se dépense avec succès, ou se conserve pour plus tard.

Sur le papier, les figures géométriques de tactique sont des images de la force; sur le terrain, elles sont la force elle-même. Si notre figure tactique est convenablement choisie pour un cas déterminé, elle représentera toutes les conditions dans lesquelles notre force doit agir dans ce cas — les forces de l'ennemi aussi bien que les nôtres, — le lieu et le moment de l'action.

Application des moyens au but.

L'application des moyens au but a trois moments : reconnaissance, plan et action.

Entre la reconnaissance et le plan il y a la décision ; entre le plan et l'action, l'ordre.

Avant de prendre une décision, vous devrez reconnaître le but que vous pouvez atteindre, le but à vous proposer en raison des conditions de forces, de temps et de lieu dans lesquelles vous vous trouvez. Vous devrez en conséquence reconnaître ces conditions elles-mêmes, ainsi que le but que l'ennemi peut poursuivre en même temps que vous dans une direction différente.

Si vous arrivez de la sorte, par l'observation et la réflexion, à prendre une décision, cette décision contient déjà votre plan ; car ce plan n'est pas autre chose que la disposition des éléments pour obtenir la forme, des moyens pour arriver au but, des parties pour en faire un tout. Vous devez vous efforcer, dans vos reconnaissances et votre examen, d'obtenir l'harmonie entre les éléments et la forme, entre le but et les moyens, entre les parties et le tout.

Sans une décision et un plan très-clairs et très-précis, il n'est pas d'action puissante possible, et sans elle, pas de succès.

On peut penser à la fois à plusieurs choses, mais on ne peut en faire qu'une seule. L'idée qui est la base d'un fait doit être unique.

Ne faites jamais rien sans savoir ce que vous voulez ; cette maxime de la vie habituelle est essentielle à la guerre. Il semble impossible d'enfreindre cette règle, et cela n'arrive que trop souvent.

Pour éviter cette faute, demandez-vous toujours, avant d'agir, ce que vous voulez faire, et donnez-vous à vous-même une réponse précise et catégorique.

Cette règle s'applique en grand comme en petit ; elle est vraie pour le général en chef aussi bien que pour le commandant d'un bataillon ou le chef d'un peloton d'éclaireurs. Il n'importe que vous vous fassiez cette réponse en deux mots pendant le combat, ou dans un long mémoire dans votre cabinet ; qu'il s'agisse d'enlever un parti ennemi ou de renverser un empire. Celui qui s'est forcé trois fois à répondre

à ses propres questions, prend l'habitude de se rendre compte de ce qu'il veut faire.

L'action doit répondre à la décision et au plan, qui, sans l'action, seraient inutiles. Par contre, le plan doit aussi répondre à l'action, c'est-à-dire être exécutable.

Le plan ne doit pas regarder comme disponibles des troupes qui ne le seraient pas justement au lieu et à l'heure où il faudrait les employer. Si l'on veut se servir, dans la bataille, d'un point qu'il sera nécessaire de conquérir auparavant, il faut que le plan indique les moyens de s'en emparer. Le plan ne doit pas disposer du temps qui ne lui appartient pas. Il doit pouvoir être modifié dans le cours de l'action.

En effet, quelle que soit l'habileté avec laquelle vous aurez pesé toutes les circonstances, calculé toutes les hypothèses, vous ne vous élèverez jamais au-dessus du terrain des probabilités. Vous pouvez disposer complétement de vos forces, mais point de celles de l'ennemi ; vous voyez exactement la situation de vos propres troupes, mais imparfaitement celle de votre adversaire ; vous connaissez vos projets, mais vous ne pouvez que supposer ceux du général ennemi. En un mot, vous dépendez toujours du sort et d'une direction suprême. Nageur isolé dans une mer sans fin dont votre œil ne saurait embrasser l'étendue !

Il faut donc vous attendre à trouver les choses tout autres que vous le supposiez et le désiriez ; et vous devez en conséquence vous tenir prêt à modifier, pendant le cours des événements, soit vos desseins, soit la manière de les exécuter.

Il faut, pour cela, que le plan primitif soit simple, et laisser en réserve une force disponible pour faire face aux cas imprévus.

Pour que le plan soit simple, il faut avant tout que le but le soit aussi. Si vous vous proposez d'atteindre à la fois plusieurs buts différents, ou si vous permettez seulement que plusieurs desseins se présentent en même temps à votre esprit, il vous faudra consacrer une partie de vos forces à chacun de ces desseins, ou vous le ferez malgré vous, et vous

aurez d'autant moins de forces disponibles pour chacun d'eux que le nombre en sera plus grand. Or, la vraisemblance du succès diminue avec les forces employées à l'obtenir.

L'unité du but est la condition essentielle de l'unité du plan (unité de temps et de lieu), et en même temps de la vigueur de l'action.

Bien que vous n'ayez qu'un seul but positif, il vous faudra néanmoins poursuivre plusieurs buts secondaires. En effet, pendant que vous vous êtes proposé un but, l'ennemi s'en est donné un autre ; quand vous agissez, il agit également. Tout en marchant à votre but positif, vous devez en même temps arrêter l'action de l'ennemi. A côté du problème que vous cherchez à résoudre, l'ennemi vous en proposera un ou plusieurs autres. Double raison pour vous de réduire le plus possible le nombre de vos buts positifs.

Mieux vous suivrez cette règle, plus vous pourrez concentrer vos forces. Mais cette concentration des forces ne doit pas empêcher de conserver une réserve disponible pour les cas imprévus.

En effet, si vous disposez de toutes vos forces en donnant d'avance à chaque fraction un rôle précis, toute l'attention de vos généraux et de leurs troupes sera dirigée dans un sens déterminé. Voulez-vous ensuite changer vos plans, il vous faudra diriger dans une voie nouvelle une partie de vos troupes et de plus les enlever auparavant de leur première direction, ce qui cause une perte de temps et de forces.

Pour que le plan soit en harmonie avec l'exécution, il faut qu'il ne cherche pas à tout prévoir d'avance, mais qu'il laisse au contraire au commandement le champ assez libre pendant l'action. Le plan doit diminuer le nombre et l'effet des cas imprévus au moyen de sa simplicité, et c'est en conservant ses forces réunies qu'on est prêt à faire face à ces éventualités. Mettez en relief une action principale qui ressorte de votre but positif, et vous amoindrirez ainsi l'importance des actions secondaires que vous aurez à livrer pour vous opposer aux desseins de l'ennemi.

Réfléchissez à loisir, écoutez les avis, quand le temps et les circonstances le permettent; mais prenez vous-même un parti, et quand vous l'aurez pris, agissez rapidement et avec vigueur.

Tout plan repose sur certaines hypothèses, relatives aux dispositions et aux desseins de l'ennemi, ainsi que sur votre propre situation. Plus il s'écoulera de temps entre votre décision et l'exécution, plus il y a de chances de voir se produire un changement de circonstances qui fera perdre à votre plan tout ou partie de sa valeur. Il vous faudra alors d'autant plus de temps pour atteindre votre but, et l'ennemi en gagnera davantage pour ses desseins. Il pourra s'avancer plus loin dans la voie qu'il suit avant que vous arriviez au but. Les projets de l'ennemi acquerront donc plus d'importance et ils vous obligeront de consacrer plus de forces à des actions secondaires, ce qui affaiblira d'autant les forces qui devront accomplir l'action principale. Ne remettez donc jamais à demain ce que vous pouvez faire aujourd'hui, car demain vous ne le pourrez peut-être plus, ou il vous faudra plus d'efforts qu'aujourd'hui.

Une fois l'action commencée, poursuivez résolûment votre chemin et ne songez qu'à obtenir tous les avantages que la réflexion vous avait fait entrevoir d'avance. Ne vous laissez donc pas entraîner prématurément par des nouvelles, des rapports ou des incidents, à abandonner le but que vous poursuivez, à changer votre plan ou à en suspendre l'exécution. Persuadez-vous bien que vous aviez plus de chances de juger sainement les choses pendant la réflexion qui a précédé l'action, lorsque vous pesiez tranquillement toutes les éventualités, que dans la chaleur de l'action. Ainsi donc, si vous avez l'envie de changer vos plans pendant le cours des opérations, repoussez par trois fois cette tentation, et ne prêtez l'oreille aux idées qui vous sembleront les meilleures qu'après y avoir réfléchi.

Celui qui voudrait tout prévoir à la guerre et ne chercher qu'un résultat certain, ne pourrait jamais rien entreprendre. Il n'existe pas de certitude absolue, et l'on ne peut répondre

complétemnt des succès de guerre. Vous avez donc à risquer toutes les fois que vous agissez. Si les doutes vous envahissent lorsque l'action est engagée, souvenez-vous que la réflexion vous a déjà appris que vous faisiez une entreprise hasardeuse, et, convaincu que vous n'avez pris votre décision qu'après avoir mûrement pesé les circonstances qui vous semblaient connues, placez dans la main de Dieu ce qu'il vous était impossible de prévoir. Le malheur auquel vous vous étiez préparé n'arrive pas toujours, de même que le bonheur prévu fait quelquefois défaut.

Pendant l'action, ne songez donc pas à modifier vos plans, cherchez seulement à triompher des obstacles que rencontre leur exécution.

Celui qui se décide seul, même après avoir tenu conseil avec plusieurs, et qui agit ensuite rapidement, cherche à garder le secret de ses desseins, sans aller jusqu'à craindre que son chapeau ne le trahisse. Si votre plan doit être caché à l'ennemi, il faut cependant que ceux qui doivent vous soutenir corps et âme sachent ce que vous voulez faire. Vous ferez donc connaître en temps et lieu à vos officiers ce qu'ils doivent savoir de votre plan, mais pas plus qu'il n'est nécessaire.

Le temps et l'espace sont en relations directes. Le chemin le plus court mène plus vite au but. Ne choisissez donc jamais, sans bien savoir pourquoi, le chemin le plus long.

La guerre est un tableau et non pas une reunion d'images. Ce qui serait bon, pris isolément, peut souvent faire mauvais effet dans l'ensemble. Que le but du moment ne vous fasse donc jamais oublier le but final !

Les troupes.

Les troupes sont l'élément et le sujet de la tactique. Elles déploient leur force en se portant d'un point à un autre, ainsi qu'en faisant usage de leurs armes. Elles ne peuvent pas être à la fois sur deux points différents. Là où elles se trouvent, elles possèdent une sphère d'action dont l'étendue

varie selon l'espèce d'armes dont elles sont pourvues. Si l'ennemi est lui-même dans cette sphère d'action, on peut le combattre. Nos soldats sont des hommes aussi bien que ceux de l'ennemi, et ce n'est pas l'ennemi seul qui détruit nos forces, car elles s'usent encore par nos propres efforts. Tant que nos soldats sont vivants, leurs forces affaiblies peuvent être réparées; il ne faut pour cela que du repos, des soins et de la nourriture. Un travail non interrompu détruirait en très-peu de temps la force des troupes, tandis que des intervalles convenables de repos et des soins maintiennent le soldat frais pendant très-longtemps. Les armes ont besoin de munitions comme les hommes de nourriture. Si vous épuisez par un travail excessif les forces de votre armée et que l'ennemi ait opéré plus habilement, vous vous trouvez livré à lui pieds et poings liés.

Les troupes sont divisibles jusque dans leurs éléments individuels, fantassin, cavalier ou canon. Cette divisibilité est le principe fondamental de toute tactique; elle permet de donner à un corps de troupes des formes diverses, dont chacune convienne le mieux à un cas déterminé. Comme la même troupe adopte, en raison du but qu'elle cherche à atteindre, tantôt l'une, tantôt l'autre de ces figures différentes, le passage de l'une à l'autre est du domaine de la tactique.

Les trois armes.

INFANTERIE.

Les armées renferment aujourd'hui trois sortes d'armes, l'infanterie, la cavalerie et l'artillerie, chacune avec une organisation spéciale, une action propre et des besoins particuliers.

L'infanterie forme la masse de l'armée; ses éléments sont les hommes. Un fantassin debout occupe une surface de deux pieds carrés environ; lorsqu'il est couché, il lui faut, pour lui et son équipement, un espace de deux pieds de large sur sept de long. L'infanterie en grandes masses et

en ordre serré se meut avec une vitesse de 100 à 120 pas par minute ; cette vitesse peut être doublée en ordre dispersé et pour de petites distances. Le fantassin isolé trouve facilement dans le terrain un abri contre les regards et le feu de l'ennemi ; et comme l'infanterie peut se rompre dans ses éléments individuels, il en résulte qu'un gros détachement d'infanterie trouve à s'abriter facilement sur un terrain où il existe beaucoup de petits abris. Inversement, l'infanterie se couvre encore lorsque le terrain n'offre qu'un petit nombre d'abris assez étendus, parce qu'elle a la facilité de se serrer en masse sur un espace relativement restreint. Un fantassin isolé offre au feu de l'ennemi un but sans importance ; une masse serrée d'infanterie offre un but peu élevé. La grande divisibilité de l'infanterie en fait une arme très-souple et bien articulée, qui passe facilement dans tous les terrains, défilés étroits, marais, pentes escarpées. Composée essentiellement d'êtres intelligents, une grande masse d'infanterie, mise en désordre, peut se rallier et se remettre en ordre avec une facilité relative.

Depuis le commencement du xviii° siècle, l'arme principale de l'infanterie est le fusil à baïonnette, à la fois arme à feu et arme blanche. L'infanterie est donc armée pour les deux parties intégrantes du combat : la préparation de l'attaque corps à corps au moyen du feu, et cette attaque elle-même. Avant l'invention de l'arme à baïonnette, on avait pour ces deux phases du combat deux sortes d'infanterie : les tireurs pour préparer l'attaque corps à corps, et les piquiers pour compléter la rupture de l'ennemi. Dans ces dernières années, le fusil a été rayé, et il se rapproche de la carabine. Au moment même où nous écrivons, une nouvelle transformation s'accomplit, et l'on donne à l'infanterie des armes se chargeant par la culasse, les unes simples, les autres à répétition ou à magasin. Le caractère général de ces nouvelles armes est la rapidité du tir ; leur action doit être de produire par le feu la rupture de l'adversaire, sans en venir à la mêlée. Cette expression de « *mêlée* », que l'on peut toujours conserver, à cause de sa simplicité, n'aura

plus le même sens, de telle sorte que les expressions de feux et de combat corps à corps (ou mêlée) seront remplacées par celles-ci : feux de loin et feux de près, ou encore feux d'ébranlement et feux de rupture.

Par suite de l'emploi général du fusil à baïonnette, on n'aurait dû avoir qu'une seule espèce d'infanterie. Cependant on en a conservé ou créé plusieurs sortes. Si l'on en cherche les raisons, on voit que les unes sont accidentelles, et l'on trouve les autres dans l'introduction du combat de tirailleurs, dans les armées devenues nationales et dans la conscription, dans l'accroissement des armées, qui en est la conséquence, et dans le désir de faire de chaque homme un soldat, en tenant compte de ses facultés physiques et intellectuelles. Ajoutons à ces causes les modifications si nombreuses que subissent depuis quelque temps les armes à feu. Chaque jour voit paraître un nouveau modèle et un système nouveau. Comme il était impossible de donner, du jour au lendemain, à des armées entières le fusil reconnu provisoirement comme le meilleur, on ne distribuait d'abord qu'à quelques corps de troupes l'arme la plus récente, et il était alors nécessaire de distinguer ces troupes de celles qui conservaient l'ancien fusil.

Que ce soit rationnel ou non, on peut encore distinguer les diverses infanteries que voici :

a. — *Infanterie de ligne.* — Elle doit convenir à tout combat d'infanterie, au combat dispersé des tirailleurs aussi bien qu'aux feux à rangs serrés et à la mêlée. On admet cependant que la masse de l'infanterie de ligne combattra en ordre plus ou moins serré. Elle occupe le milieu, le *centre*, et les autres espèces d'infanterie possèdent, à un plus haut degré qu'elle, certaines qualités particulières.

b. — *Infanterie légère d'élite.* — Elle doit être supérieure à l'infanterie de ligne par sa mobilité et son aptitude au combat de tirailleurs et de flanqueurs. Ce dernier rôle lui appartient de préférence quand elle combat à côté de l'infanterie de ligne. Elle doit pouvoir combattre à rangs serrés quand elle opère isolément. Elle est employée surtout

à des entreprises secondaires, par exemple comme troupe d'avant-garde et d'arrière-garde. Son équipement est le même que celui de l'infanterie de ligne. Elle ne diffère de celle-ci que par le choix des hommes et leur éducation militaire. Pour ce qui est de l'armement, cette infanterie d'élite doit toujours recevoir la première le fusil reconnu pour le meilleur et dont il serait impossible d'armer immédiatement toute l'infanterie.

On peut ranger dans cette infanterie d'élite les chasseurs à pied français, les zouaves et les tirailleurs algériens; les chasseurs autrichiens, les fusiliers prussiens et les bersagliers italiens.

c. — *Infanterie de réserve.* — Elle doit être une infanterie d'élite, réservée pour le moment décisif, la mêlée, et, par suite, elle combattra surtout à rangs serrés. Elle devrait être, par rapport au reste de l'infanterie, ce qu'étaient les piquiers aux tireurs (mousquetaires et arquebusiers), avant l'introduction de l'arme à baïonnette. Cependant l'infanterie de réserve ne saurait être armée autrement que toute l'infanterie, et sa manière de combattre dépendra essentiellement du moment où elle sera engagée.

Quelques circonstances particulières et peut-être momentanées militent en faveur de cette infanterie de réserve dans laquelle on peut ranger de nos jours, plutôt par tradition que pour des motifs sérieux, la garde et les grenadiers des diverses puissances.

L'action du feu est devenue meurtrière jusqu'à plus de 300 pas. Pour s'y soustraire en partie, on a inventé des cuirasses légères qui, à la vérité, n'ont été sérieusement éprouvées nulle part, mais qui, selon toute apparence, doivent être à l'épreuve de la balle à d'assez courtes distances.

Dans les circonstances actuelles, serait-il impossible ou insensé de réunir les hommes les plus forts dans des bataillons particuliers que l'on tiendrait en réserve pour le moment décisif? Ces hommes, protégés par ces cuirasses légères, pourraient arriver avec moins de pertes près de l'ennemi; ils le cribleraient, à courte distance, du feu destructeur de

leurs armes à répétition, et le jetteraient dans un désordre que viendraient promptement compléter l'infanterie de ligne et l'infanterie légère.

d. — *Tireurs d'élite.* — Ce sont des corps formés des plus habiles tireurs. Ils tirent de préférence isolément et à de grandes distances et jouent par conséquent un rôle inverse de celui de l'infanterie de réserve, qui doit combattre surtout de près et en masses serrées.

On peut avoir des troupes peu nombreuses de ces tireurs d'élite, dont l'armement peut être le même aujourd'hui que celui de l'infanterie la mieux armée.

Avec la même arme, on aura toujours des tireurs de force très-inégale. En admettant même qu'un conscrit, pris au hasard, puisse arriver en peu de temps à tirer bon parti des armes perfectionnées, ce conscrit ne conservera pas longtemps cette habileté momentanée. Au contraire, le tireur devenu habile, grâce à de grandes dispositions, à une éducation spéciale et à des exercices répétés, conservera toujours une supériorité réelle sur les tireurs ordinaires, et il pourra mettre son arme de côté pendant plusieurs mois sans rien perdre de son habileté.

Les chasseurs prussiens sont les seules troupes qui répondent à l'idée que nous nous faisons des tireurs d'élite. Les francs-tireurs suisses ne sont pas recrutés avec autant de soin, et l'on tend, en outre, à leur faire jouer le rôle de l'infanterie légère.

Il faut admettre en principe que les différentes sortes d'infanterie que nous venons d'énumérer doivent être pourvues du même armement, et que la totalité de l'infanterie doit recevoir le plus tôt possible l'arme la meilleure. Ce dernier point a la plus grande influence sur le moral du soldat, dont la confiance en lui-même dépend surtout de la confiance qu'il a dans son arme. Il est cependant permis de croire avantageux de donner aux corps de tireurs d'élite une arme plus juste et munie d'une hausse pour les plus grandes portées. Le but en blanc de l'arme de l'infanterie de ligne doit être le plus loin possible, et sa hausse très-simple, graduée

seulement pour les distances ordinaires; au contraire, l'arme de même sorte, donnée aux tireurs d'élite, aura un but en blanc plus rapproché et une hausse graduée avec soin pour les plus grandes distances.

Il est tout à fait impossible de déterminer dans quelle proportion chacune de ces infanteries devra être représentée. Remarquons seulement qu'il suffit que l'infanterie possède un tireur d'élite sur 12 ou 14 hommes pour en être amplement pourvue.

Disons maintenant quelques mots de ce qu'était naguère l'effet des armes à feu, de ce qu'il est aujourd'hui et de ce qu'il promet d'être dans un avenir prochain.

Il y a quinze ans environ, la masse de l'infanterie avait encore le fusil lisse du calibre de 17 à 18 millimètres, de $1^m,90$ de long avec sa baïonnette, et du poids de 5 kilogrammes. Sans baïonnette, la longueur était de $1^m,43$ et le poids de $4^k,6$. La balle que tirait ce fusil pesait de 27 à 30 grammes, et, grâce à une charge très-forte de 8 à 10 grammes de poudre, on obtenait une vitesse initiale de 400 à 450 mètres. La trajectoire était assez tendue jusqu'à 300 pas pour qu'il n'y eût qu'un seul cran de mire jusqu'à cette distance, et l'on visait alternativement le genou, la poitrine ou le sommet de la coiffure d'un fantassin.

Au delà de 300 pas, l'arme n'avait presque plus de chances d'atteindre le but. En effet, le rayon d'un cercle contenant la meilleure moitié des coups tirés par des tireurs choisis était d'environ $0^m,40$, $0^m,90$ et 2 mètres, aux distances correspondantes de 100, 200 et 300 pas (le pas de $0^m,75$), et à 400 pas, il était impossible de le mesurer. Sur une cible ayant les dimensions d'un fantassin, $1^m,80$ de haut sur $0^m,55$ de large, on avait 45, 20, 6 et 2 pour cent de touchés aux distances correspondantes de 100, 200, 300 et 400 pas; et sur un panneau de $1^m,80$ de haut sur 12 mètres de large, environ 65, 40, 25 et 7 pour cent aux mêmes distances.

Si faibles que paraissent ces chiffres, ils étaient encore fort au-dessus du résultat obtenu à la guerre où l'on ne comptait pas plus de un quart pour cent de touchés.

Les premiers fusils rayés ne furent, pour la plupart, que les anciens fusils transformés, armes dont le calibre ne convenait pas très-bien au tir à longue distance. Les projectiles qu'ils tiraient étaient trop lourds pour leur longueur, la charge de poudre était relativement faible, la vitesse initiale peu considérable, et ils n'avaient d'autre supériorité sur les balles rondes qu'une plus grande précision à certaines distances. La charge de ces armes rayées était un peu plus lente que celle des armes lisses, ce qui diminuait la vitesse du tir.

Quand on fabriqua des armes rayées, on adopta un calibre moyen de 14 à 15 millimètres qui se trouva aussitôt dans de meilleures conditions balistiques et donna une trajectoire plus rasante. Le fusil conserva sa forme et ses dimensions et fut seulement pourvu d'une nouvelle hausse. On raccourcit ensuite le canon jusqu'à la longueur de 99, 95 et même 93 centimètres. La longueur de l'arme, sans sa baïonnette, fut réduite à 1m40 (Angleterre), 1m38 (Russie) ou 1m34 (Autriche, Bavière, etc.), ce qui rendait déjà plus difficiles les feux de rangs. Pour conserver au fusil ses qualités d'arme blanche, on allongea la baïonnette jusqu'à 0m50 et au delà.

Le troisième perfectionnement des armes à feu nouvelles, et certainement le plus considérable, c'est le chargement par la culasse. Le calibre est en même temps diminué jusqu'à 10mm5 ou 11 millimètres, avec des projectiles oblongs de 20 à 24 grammes. La charge varie de 4 grammes à 5gr,5 de poudre, la vitesse initiale de 420 à 460 mètres, et la trajectoire est très-rasante. Le problème qu'ont résolu ces nouvelles armes est de donner, dans le plus court espace de temps, le plus de feux rasants possible; la question de précision n'a, relativement à celle-ci, qu'une importance secondaire.

Comme la charge de ces armes nouvelles exige peu de mouvements de bras et se fait très-bien dans toutes les positions de l'homme, le second rang peut être fort près du premier, et les feux de masses serrées sont possibles avec une arme assez courte. On a donc réduit la longueur de quelques

nouveaux fusils, par exemple du français (Chassepot) et de l'autrichien (Remington) jusqu'à 1ᵐ,29 et même 1ᵐ,24 [1]. L'arme est complétée par une baïonnette aussi longue et aussi légère que possible, par exemple le sabre-baïonnette français de 0ᵐ,58 de long.

Les nouvelles armes ont à peu près le même poids que les anciennes; quelques-unes sont plus légères de 500 grammes.

Le calibre des nouvelles armes, actuellement en service, varie entre 10ᵐᵐ,5 et 15 millimètres, et elles forment, sous ce rapport, les groupes suivants :

De 10ᵐᵐ,5 à 11 millimètres (Suisse, France, Autriche nouveau modèle); de 14 millimètres (Autriche, modèle transformé, États allemands du sud); environ 15 millimètres (Prusse, Angleterre, Russie).

Les balles de ces différentes armes pèsent depuis 18 jusqu'à 35 grammes. Leur charge de poudre est entre 4 grammes et 5ᵍʳ,5. Leur vitesse initiale varie de 300 mètres (minimum, fusil à aiguille prussien) à 460 mètres (maximum, calibre suisse). La vitesse initiale augmente donc à mesure que le calibre diminue, dans les limites ci-dessus indiquées; les effets balistiques augmentent également parce que les projectiles les plus légers ont au moins autant de plomb que les plus lourds sur l'unité de surface d'une section perpendiculaire à leur axe.

Le but en blanc de ces diverses armes varie entre 250 et 300 pas.

Il est difficile de fixer avec un peu de précision quelles sont les distances du tir efficace de l'infanterie: elle n'ouvre habituellement son feu qu'à 400 pas sur une ligne mince de tirailleurs, et à 800 pas sur des troupes serrées en fractions peu considérables. Le feu décisif de l'infanterie commencera le plus souvent à 200 ou 250 pas de l'ennemi, et, grâce aux armes se chargeant par la culasse, il se continuera jusque sur

[1] Mentionnons à ce sujet que l'ordre à demi-dispersé, groupes de tirailleurs, etc., est devenu de fait la forme tactique dominante des combats de feux.

l'ennemi, ce qui diminue beaucoup le rôle du combat à l'arme blanche. Dans beaucoup de cas, l'infanterie tirera avec succès sur la cavalerie, l'artillerie et de grosses colonnes jusqu'à 1000 et 1,200 pas.

La portée des nouvelles armes dépasse de beaucoup ces distances habituelles du tir de guerre ; elle va jusqu'à 2,200 et 3,000 pas pour les meilleurs modèles, et, à cette distance énorme, quelques projectiles ont encore la force de traverser une planche de sapin de deux centimètres d'épaisseur.

Par suite de la difficulté d'apprécier les distances à la guerre, le nombre des balles qui touchent dépend plus de la forme de la trajectoire que de la quantité de coups tirés, d'où il résulte déjà que les résultats obtenus au tir à la cible ne peuvent pas donner la mesure de l'effet d'une arme dans le combat. Mais la différence entre les résultats du tir à la cible et ceux du feu de guerre est encore infiniment plus grande que l'on ne pourrait croire d'après cela.

Les nouvelles armes des meilleures modèles ont donné au tir d'exercice les résultats suivants :

Distances en pas...	200	400	600	800	1000
Une seule cible de 1m,80 de haut et 0m,55 de large..	55	30	20	12	7
Un panneau de 1m,80 de haut et 5 ou 6 mètres de large.........	95	90	70	60	48

Dans les exercices de tir de l'infanterie suisse, en prenant la moyenne des résultats obtenus à toutes les distances ci-dessus, deux tiers des coups étant tirés sur un panneau et le tiers seulement sur une cible simple, on est arrivé à plus de 50 p. 100 de touchés.

Cependant, d'après les observations les plus récentes, les armes rayées n'ont pas eu à la guerre beaucoup plus de 3/4 p. 100 de touchés. C'est trois fois plus que les fusils lisses, mais 1/70 seulement de ce qu'on obtient dans un bon exercice de paix !

Ces faits ont encore d'autres raisons que l'ignorance où l'on est des distances.

Remarquons d'abord que la surface vulnérable d'un ennemi isolé, ou d'un front de peloton, est beaucoup moins grande que la cible correspondante. Une seule cible des dimensions données plus haut a environ un mètre carré de surface; tandis qu'un homme de forte taille n'a de front que, $0^{mc},55$ et de profil que $0^{mc},33$. Ajoutons à cela qu'il est fort rare que l'adversaire soit complétement découvert et debout. Depuis que l'on a compris qu'en se mettant à genoux et en se couchant à terre on peut diminuer l'étendue vulnérable et l'effet du feu ennemi, dans la même proportion que si l'on reculait de quelques centaines de pas, les troupes de soutien et les réserves ont beaucoup moins à souffrir du feu de l'ennemi, même en terrain découvert. Enfin il faut avoir égard à la mobilité d'un but vivant.

On comprendrait que, pour ces diverses raisons, l'action réelle du feu de guerre ne fût que le quart, le cinquième, le dixième même du tir d'exercice, mais nous tombons d'un seul coup au cinquantième, au soixante-dixième et encore au-dessous !

Tout en tenant compte de l'influence considérable qu'exercent les émotions morales et la mauvaise condition matérielle du soldat qui a éprouvé toutes les fatigues avant le combat, on trouve surtout l'explication du fait ci-dessus en ce que l'instruction du tir est insuffisante et mal faite. Les résultats du tir de paix sont obtenus le plus souvent par le tir individuel, où chaque coup est préparé en détail, la distance est connue, la hausse est placée d'avance au cran voulu, la cible est blanche et l'instructeur est toujours là pour recommander de ménager les munitions. L'habileté que l'on doit désirer au soldat, à l'homme de guerre, comme tireur, est tout autre chose que cela et ne saurait être acquise de cette manière. Elle consiste notamment en ce que le soldat sache se mouvoir sûrement au milieu d'une masse d'hommes plus ou moins serrée, plus ou moins en ordre et excitée en conséquence, et qu'il sache également tirer le plus souvent possible, en mettant, presque sans viser, son arme dans la direction de l'ennemi qu'il doit frapper. On arriverait alors

à tripler au moins les résultats qu'on obtient actuellement à la guerre, sans s'occuper des subtilités inutiles du tir de précision.

Le tir en grandes masses se fait trop peu pendant la paix et d'une manière défectueuse. Comme il est l'acte le plus difficile pour l'infanterie, et ne peut avoir lieu en troupes nombreuses, sans danger et sans difficultés, on n'y exerce l'infanterie que le moins possible, ou seulement en petits détachements, sur un terrain favorable, et sans jamais donner au feu l'intensité, c'est-à-dire la rapidité et la durée qu'il doit avoir dans le combat.

L'économie de munitions entre encore en ligne de compte. Dans tous les cas, il est certain que les gens très-exercés au tir individuel et peu habiles à apprécier les distances, se trouveront embarrassés lorsqu'ils seront tout à coup appelés à agir comme éléments dans des feux d'ensemble, où ils auront à tirer sur un but auquel ils ne sont pas habitués, et qu'ils sauront qu'ils servent eux-mêmes de cible à l'ennemi.

La question de temps importe beaucoup pour l'effet pratique du fusil d'infanterie comme pour celui de toute machine. En effet, une arme à feu idéale, avec une trajectoire parfaitement horizontale et sans aucune déviation, mais qui ne tirerait qu'un coup tous les quarts d'heure, ne pourrait tenir la campagne contre des arcs ou des frondes.

La rapidité du tir des armes rayées est exprimée dans les tableaux suivants dont les chiffres représentent le nombre de coups tirés par minute.

1° Dans les exercices de tir, les troupes étant en tenue de campagne :

	Tir individuel.	Tir en masse serrée.
Armes se chargeant par la bouche....	2,5	1,5
Armes se chargeant par la culasse. avec capsules séparées de la cartouche......	5	3
Armes se chargeant par la culasse. avec cartouches renfermant la capsule....	7,5	4,5
Armes se chargeant par la culasse. avec magasin......	10 à 15	7 à 9

2° Dans le combat :

	Tir individuel.	Feux de salve.
Armes se chargeant par la bouche....	1,4	1
Armes se chargeant par la culasse. — avec capsules séparées..	2,2	1,5
Armes se chargeant par la culasse. — avec cartouches renfermant la capsule....	4,3	3
Armes se chargeant par la culasse. — à magasin........	8 à 12	6 à 8

On voit donc qu'en prenant pour unité le tir des armes se chargeant par la bouche, la vitesse du tir des catégories d'armes ci-dessus suit la progression suivante : $1 : 2 : 3 : 5$, dans les exercices de paix. Pour le tir dans le combat cette progression devient $1 : 3/2 : 3 : 7$, cette différence entre les deux progressions provient de ce que l'absence de capsules, et surtout le fusil à magasin, ont plus d'influence au combat que dans les exercices de paix sur la rapidité du tir.

Les chiffres de ces tableaux sont fort au-dessous de la rapidité obtenue par certaines commissions de tir, dans des conditions très-favorables, avec un petit nombre d'habiles tireurs, sans sacs ni équipement, auxquels on présentait les munitions, etc., etc. On est ainsi arrivé jusqu'à 12 coups par minute pour les armes se chargeant par la culasse, et jusqu'à 20 coups pour celles à magasin, résultats qui n'ont rien de commun avec l'action de masses d'infanterie dans le combat.

L'immense supériorité des armes à magasin (armes à répétition de tous les systèmes) est soumise à cette condition que leur solidité les rende propres à la guerre. Cette condition étant remplie, si l'on admet 8,5 coups à la minute et un pour cent de touchés, un bataillon mettra plus de 400 hommes hors de combat en cinq minutes.

On n'a pas exprimé dans les tableaux ci-dessus les différences des résultats obtenus par les divers modèles d'armes à cartouche complète. Les meilleurs modèles se rapprochent un peu plus que ne l'indiquent ces tableaux des armes à magasin.

CAVALERIE.

La cavalerie se compose d'éléments plus compliqués que l'infanterie. Pour cette raison, elle n'est pas aussi souple et ne peut pas surmonter aussi facilement qu'elle les obstacles à la marche et au mouvement. Le cavalier offre au feu de l'ennemi un but plus considérable et surtout plus élevé que le fantassin, ce qui empêche la cavalerie de profiter aussi facilement que l'infanterie des abris du terrain. Il faut à un cavalier 50 à 60 pieds carrés pour camper, lui et son cheval.

Dans un terrain uni et sans obstacles sérieux, la vitesse de la cavalerie peut être plus du double de la vitesse maxima de l'infanterie.

Les véritables armes du cavalier sont le cheval et l'arme blanche, sabre, épée ou lance. On lui donne en outre une arme à feu à canon très-court et à tir rapide, pour de petites distances.

La cavalerie qui se compose, pour moitié, de bêtes inintelligentes est plus facilement mise en déroute que l'infanterie.

En raison des qualités qui lui sont propres, la cavalerie peut être employée de plusieurs manières :

a. — Pour sa vitesse seule : c'est le service d'ordonnances et tout ce qui s'y rattache.

b. — Pour sa vitesse, en y ajoutant les qualités générales de combat que possède toute troupe : c'est le cas d'une cavalerie qui doit être employée de préférence au service d'avant-garde et d'arrière-garde, à fournir de forts détachements éloignés, à surprendre et inquiéter l'ennemi. Dans ces diverses circonstances, on ne s'attend pas à rencontrer une résistance sérieuse ; la cavalerie cherche alors à voir et à effrayer l'ennemi ; son apparition soudaine ne laisse pas à ce dernier le temps de se reconnaître, et elle triomphe facilement d'une faible résistance. Lorsqu'elle trouve des forces supérieures, elle peut, grâce à sa vitesse, se mettre rapidement en sûreté.

c. — Pour sa vitesse réunie à sa masse : afin de compléter le désordre d'un ennemi déjà ébranlé par le feu et qui se

débandera en se voyant près d'être chargé. La charge a lieu réellement si la menace ne suffit pas pour achever le désordre de l'ennemi.

d. — En utilisant à un degré différent, suivant les circonstances, les qualités diverses de la cavalerie.

On peut, d'après ce qui précède, distinguer quatre sortes de cavalerie : les cavaliers d'ordonnance, la cavalerie légère, la grosse cavalerie ou de réserve, et la cavalerie de ligne. La cavalerie de ligne répond à l'infanterie de ligne, la cavalerie légère à l'infanterie légère d'élite, la grosse cavalerie à l'infanterie de réserve. Les cavaliers d'ordonnance n'ont pas plus d'analogue dans l'infanterie que les tireurs d'élite n'en ont dans la cavalerie.

Les trois espèces de cavalerie, de ligne, légère et de réserve, ne se distinguent réellement les unes des autres que par la taille des hommes et des chevaux. La principale raison de cette division de la cavalerie en trois groupes, ou, si l'on veut, en deux seulement, — cavalerie légère et grosse cavalerie, — c'est la nécessité de tirer parti des différentes races de chevaux que possède chaque pays, sans introduire dans un régiment des éléments trop disparates.

On peut affirmer d'une manière générale que l'action de la cavalerie est restreinte aujourd'hui, et cela pour les raisons suivantes :

a. — Le transport en chemin de fer de corps nombreux de cavalerie est beaucoup plus difficile que celui de masses d'infanterie.

b. — Le système actuel de culture dans l'Europe centrale s'oppose presque partout aux mouvements de la cavalerie en grandes masses, véritables corps de cavalerie de réserve qui opèrent réunis.

c. — Le perfectionnement des armes de l'artillerie et de l'infanterie est contraire à l'emploi de la cavalerie, d'un côté, parce que cette arme doit être tenue beaucoup plus éloignée de l'ennemi, pour ne pas être exposée inutilement à son feu avant d'entrer elle-même en action, ce qui lui rend plus difficile de reconnaître le moment favorable pour charger ;

d'un autre côté, parce que l'infanterie, munie d'armes à tir rapide, est toujours prête à faire feu, et que la cavalerie ne peut plus espérer surprendre, grâce à sa vitesse, le fantassin désarmé. Le premier fait s'oppose surtout à la formation de grandes masses de cavalerie; le second aura peut-être pour conséquence de faire donner des cuirasses légères aux cuirassiers et aux lanciers, qui sont la véritable cavalerie de combat et conviennent peu au service d'avant-garde.

La cavalerie de ligne, la cavalerie légère surtout, auront parfois l'occasion de combattre à pied pour conserver une position qu'elles auront occupée rapidement, en attendant le secours de l'infanterie. Il est donc nécessaire de donner à la plus grande partie de cette cavalerie une arme à feu à tir rapide.

Le revolver n'est pas encore adopté pour la cavalerie, mais on peut affirmer qu'il le sera prochainement, parce qu'un cavalier peu habile se servira plus facilement de cette arme que du sabre et de la lance.

La proportion de la cavalerie à l'infanterie, dans les armées mises le plus récemment en campagne, est à peine de 1 à 8; chez les Italiens, de 1 à 12.

On peut prévoir que la proportion de la cavalerie diminuera encore dans les armées européennes.

ARTILLERIE.

Les éléments constitutifs de l'artillerie sont encore plus compliqués que ceux de la cavalerie. L'élément de l'artillerie est la bouche à feu, attelée de 6 à 8 chevaux, et suivie de son caisson, attelé également de 6 chevaux ou au moins de 4; le tout servi par 16 à 21 hommes.

L'artillerie a encore plus de difficultés que la cavalerie à surmonter les obstacles du terrain et à profiter de ses abris.

Tandis que l'infanterie peut combattre et de loin et de près, la cavalerie convient surtout au combat corps à corps, l'artillerie au combat à grande distance. Si l'infanterie est armée pour les deux phases du combat, la cavalerie ne l'est

que pour le moment décisif, ou pour recueillir les fruits de la victoire; l'artillerie pour préparer le combat. La cavalerie est l'arme de la mêlée, l'artillerie celle du combat à distance. L'artillerie est plus propre à ce dernier combat que l'infanterie, d'abord à cause du volume de ses projectiles, et en second lieu par la plus grande sûreté de son tir aux grandes distances, sûreté qui provient de ce que le canon a pour point d'appui le sol insensible au lieu de la main d'un homme échauffé par le combat.

On distingue trois sortes d'artillerie : à pied, montée, et à cheval, selon que les servants suivent la pièce à pied, assis sur les caissons, ou à cheval. L'artillerie à pied est déjà presque supplantée par l'artillerie montée à laquelle l'artillerie à cheval cédera également la place.

L'artillerie est grosse ou légère d'après le calibre des pièces.

Depuis la guerre d'Italie (1859), dans laquelle les canons rayés ont fait leur apparition, les pièces à âme lisse ont disparu peu à peu des armées européennes, en même temps que s'effaçait la distinction entre canons et obusiers.

Il n'existe donc plus dans l'artillerie de campagne que des canons rayés, sauf quelques fusées qui, tout en ayant perdu de leur importance, sont d'un usage avantageux dans la guerre de montagnes.

On range dans la grosse artillerie le calibre de 16 (en Italie seulement où le calibre de 8 sert d'artillerie légère), les calibres de 8 et de 6 (ce dernier en Prusse). Les calibres légers sont ceux de 4 et de 3 (celui-ci en Autriche pour l'artillerie de montagne).

Le chiffre du calibre n'a aucun rapport avec le poids du projectile. C'est le poids de l'ancien boulet rond et plein ayant le même diamètre que l'âme du canon. Les projectiles actuels sont oblongs et presque tous creux. On les tire vides ou chargés, et il est vraisemblable qu'ils remplaceront complétement les schrapnels pour le tir d'éclatement, et que les fusées à percussion seront seules en usage. Les boîtes à

balles sont conservées pour le tir à mitraille à la fin de l'action.

Les vitesses initiales des pièces actuelles de campagne varient entre 300 et 400 mètres. Le poids du boulet creux, d'après sa forme et sa longueur, est de une fois et demie à deux fois le poids indiqué par le calibre. La charge de poudre est du sixième au septième du poids du projectile.

Les plus petites pièces de campagne portent jusqu'à 3,000 mètres, les plus grosses jusqu'à 3,500. La limite du tir démoralisant [1] varie entre 1,200 et 1,500 mètres pour les petits calibres, entre 1,300 et 1,600 pour les plus gros.

Le projectile creux des petits calibres donne environ 40 éclats, celui des gros calibres près de 60, dont 1/3 environ peut faire des blessures sérieuses en deçà de la limite du tir démoralisant, et 1/8 au delà. Si le projectile pénètre, avant d'éclater, dans un parapet en terre, il agit comme une mine, et les boulets creux de gros calibre ont alors un effet considérable. Ce fait a de l'importance pour la construction des ouvrages de campagne.

L'infanterie ne saurait suppléer l'artillerie pour détruire à distance des obstacles, des abris, des bâtiments, etc., ainsi que le matériel ennemi, tel qu'affûts, pièces de canon et voitures de toute sorte. Il en est encore ainsi lorsqu'il s'agit d'atteindre l'ennemi par-dessus des remparts ou des abris qui le couvrent. Dans ce dernier cas, les pièces rayées font un emploi avantageux des feux courbes. Quand l'infanterie seule avait adopté les armes rayées, la portée de son tir s'était fort rapprochée de la distance à laquelle le feu de l'artillerie était dangereux. Mais depuis que l'artillerie a adopté les canons rayés, elle a repris la place qui lui revenait sous le rapport de la portée.

Il semble assez indifférent que les canons se chargent par la bouche ou par la culasse; du moins l'on n'a pas encore

[1] Dans l'idée de l'auteur, ce tir est celui où le projectile tue ou met hors de combat des groupes entiers de soldats et produit ainsi un effet très-meurtrier qui ébranle et démoralise la troupe ennemie.

reconnu d'avantages signalés en faveur du chargement par la culasse.

On peut affirmer d'une manière générale que l'adoption des pièces rayées a considérablement simplifié le service de l'artillerie en campagne. Nous pensons que cette simplification augmentera encore, et pour ne citer, par exemple, qu'un seul progrès probable, que les fusées percutantes sont appelées à remplacer complétement les fusées fusantes.

Faisons, en passant, quelques observations relativement à l'emploi des canons rayés.

En premier lieu, par suite de la vitesse initiale nécessairement assez faible du projectile des pièces rayées, l'espace touché est peu considérable dans la limite du tir démoralisant, et encore moins à des distances plus grandes. Ainsi pour la hauteur d'un fantassin, cet espace n'est, par exemple, que de 45 mètres à la distance de 750 mètres, et de 22 mètres à celle de 1,100 pour le 4 autrichien. L'espace touché n'augmente que de un ou deux mètres, aux mêmes distances, avec le calibre 8.

En second lieu, la dérivation, c'est-à-dire la déviation du projectile du prolongement de l'axe du canon est très-importante dans les pièces rayées, bien qu'elle se produise toujours dans le même sens, par exemple toujours à droite dans les pièces rayées de gauche à droite. Cette dérivation est surtout frappante aux grandes distances où portent les pièces rayées. Ainsi l'obus du canon de 4 autrichien ne dérive que d'environ $1^m,33$ à 750 mètres, mais de 41 mètres à 2,200 mètres et de 132 mètres à 3,300. Les dérivations du projectile de 8 sont encore plus grandes à toutes les distances.

Il est vrai que l'artillerie peut facilement mesurer les distances avec assez d'exactitude; on a, en outre, l'habitude de construire les hausses des pièces rayées de manière que la dérivation soit corrigée d'elle-même lorsqu'on place la hausse à la hauteur correspondante à une distance connue; mais cela n'empêche pas qu'une batterie rayée ne soit forcée de faire certains tâtonnements avant de produire tout son effet, ce qui entraîne une perte de temps.

Il est, pour cette raison, d'une importance extrême que les pièces rayées conservent longtemps la position qu'elles ont prise, ce qui leur est facilité du reste par leur très-grande portée.

Pour donner une idée de l'influence des distances sur l'exactitude du tir de l'artillerie, nous rappellerons que, d'après les résultats des exercices à feu de l'armée autrichienne, la probabilité de toucher le but, pour les pièces de 4 à 3,000 pas, et pour celles de 8 à 3,800 pas, n'est plus que le dixième de ce qu'elle est à 500 pas. Ajoutons cependant que, grâce à des exercices répétés à des distances fixes, l'on obtient des pièces rayées, même aux plus grandes distances, un meilleur tir que celui que nous avons mentionné.

La proportion moyenne de l'artillerie est actuellement de trois bouches à feu par mille hommes d'infanterie ou de cavalerie. Toute nouvelle invention dans le domaine de l'artillerie a pour résultat d'augmenter cette proportion, au moins momentanément. Cette proportion augmente aussi naturellement dans le cours d'une campagne, parce qu'il est fort rare que l'artillerie perde des canons dans la même proportion que les autres armes perdent des hommes et des chevaux.

Formation de l'armée.

Le général en chef d'une armée de 100,000 hommes ne saurait donner directement ses ordres à chaque soldat. Une armée se fractionne donc en corps de troupes dont chacun a son commandant avec lequel le général en chef a des relations directes. Ces grandes fractions de l'armée sont en nombre limité. Si elles ont une force importante, elles sont à leur tour fractionnées, et ce fractionnement se continue jusqu'aux plus petits corps que l'on considérera comme indivisibles.

Une armée se forme en corps d'armée ou en divisions, celles-ci en brigades, les brigades en régiments ou bataillons, les régiments ou bataillons en compagnies, escadrons,

batteries, et les plus petites fractions sont enfin les pelotons et les sections.

Les diverses fractions de l'armée sont en même temps les éléments qui servent à former les figures tactiques. Cette considération a une grande influence sur le nombre d'unités inférieures que doit renfermer l'unité immédiatement supérieure, ainsi que sur le minimum et le maximum de force qu'il faut donner à chaque unité pour qu'elle réponde à ce que l'on attend d'elle.

Dans l'échelle descendante des fractions de l'armée, trois unités fondamentales sont à considérer, et c'est d'elles que dépend la juste détermination des fractions intermédiaires : ce sont l'unité stratégique, l'unité tactique et l'unité d'évolutions.

Les unités stratégiques sont celles dans lesquelles se subdivise immédiatement l'armée, c'est-à-dire les corps d'armée, ou les divisions s'il n'est pas formé de corps d'armée. Il faut que ces unités puissent livrer un combat indépendant pendant une demi-journée ou un jour entier, même contre un ennemi plus ou moins supérieur. Elles ont ainsi la faculté de commander dans un certain sens une partie du théâtre de la guerre.

L'unité tactique ne doit se composer que de soldats de la même arme ; il faut qu'elle occupe un espace assez restreint pour qu'un seul chef puisse embrasser et diriger lui-même son action. Son activité doit se fondre facilement dans l'activité de la fraction plus considérable dont elle fait partie. Il faut cependant aussi qu'elle soit assez forte pour lutter, sans pour cela livrer un combat indépendant, contre une force ennemie égale ou même un peu supérieure, dans le cas où elle serait momentanément séparée des autres fractions de l'unité au-dessus.

Pour répondre à son but, l'unité tactique doit pouvoir former plusieurs figures, affecter, suivant le cas, des formes différentes, et pour cela se subdiviser elle-même en plusieurs unités plus petites. Ce sont là les unités d'évolutions.

Formation de l'infanterie.

L'unité tactique de l'infanterie est le bataillon. Pour les tireurs d'élite seulement, la compagnie vaudrait mieux.

La force du bataillon d'infanterie varie de nos jours entre 800 et 1000 hommes. Les bataillons italiens et suisses sont seuls au-dessous de ce chiffre moyen et n'ont que de 600 à 700 hommes.

Des bataillons trop faibles s'usent vite et n'ont bientôt plus l'effectif nécessaire. Des bataillons trop forts sont lourds, et l'on en a trop peu dans une brigade, à moins de donner à celle-ci une force exagérée.

On partage le bataillon en un certain nombre de compagnies, soit 4, comme chez les Prussiens et les Italiens, 5 chez les Russes, 6 chez les Autrichiens, les Français, les Anglais et les Suisses. Le fractionnement le plus habituel du bataillon est donc en 6 compagnies. Il existe même tactiquement chez les Prussiens, parce qu'ils rangent leur infanterie sur trois rangs, et le troisième rang forme, pour le combat, 4 pelotons de tirailleurs, dont 2 se portent à l'aile droite et 2 à l'aile gauche du bataillon. Or, on peut considérer deux de ces pelotons comme formant une compagnie.

Chaque compagnie a 100, 150, 200 et jusqu'à 250 hommes. La moyenne est de 150. Elle se subdivise à son tour en 2 pelotons ou en 4 sections. Ces subdivisions se fractionnent encore quelquefois en groupes de 4 à 6 files. Les compagnies, pelotons et sections, sont les unités d'évolutions du bataillon.

La compagnie n'est pas exclusivement unité d'évolutions, car il peut être parfois avantageux d'en faire l'unité tactique de petits corps formés d'un ou de quelques bataillons seulement. La compagnie est la véritable unité pour l'administration intérieure des troupes. Comme unité tactique et unité d'évolutions, on la nomme quelquefois peloton dans les bataillons composés de 6 compagnies au moins; la réunion de 2 compagnies forme alors une division. La division de deux

compagnies conserve encore une importance particulière dans l'infanterie autrichienne.

Relativement à la répartition des diverses sortes d'infanterie, on suit différents systèmes dont les deux extrêmes sont les suivants : 1° réunir dans chaque bataillon infanterie de ligne, infanterie légère d'élite, infanterie de réserve et tireurs d'élite; 2° former des bataillons séparés de chaque espèce d'infanterie.

On se représente le premier système dans un bataillon de 6 compagnies où celle de l'aile droite est une compagnie de grenadiers, destinée à prendre la tête dans une colonne d'assaut ou encore à servir de réserve en cas d'insuccès; la compagnie de gauche, compagnie légère ou de voltigeurs, est destinée de préférence au service de tirailleurs et de flanqueurs; les 4 compagnies du centre, infanterie de ligne, peuvent faire les tirailleurs, mais sont destinées surtout à combattre à rangs serrés, soit de loin, soit dans la mêlée. Dans chaque compagnie, ou seulement dans celles des ailes, voltigeurs et grenadiers, on peut introduire quelques tireurs d'élite, pourvus d'armes plus justes que celles des autres soldats.

Ce système offre cet avantage que l'infanterie de ligne conserve en elle-même tous ses bons éléments. Il devient excellent, si l'on sépare dans des corps spéciaux l'infanterie de réserve et les tireurs d'élite, pour ne laisser réunies dans le même bataillon que l'infanterie de ligne et l'infanterie légère d'élite. Celle-ci formera dans ce cas soit les deux compagnies des ailes, soit le troisième rang du bataillon, et ne se distinguera des autres compagnies que par le choix des hommes et, autant que cela est possible, par leur instruction.

Il ne serait pas sans avantages de donner des tireurs d'élite à chaque compagnie d'infanterie, mais ce qui s'oppose à cette mesure, ainsi qu'à l'introduction d'une artillerie régimentaire, c'est le danger d'une instruction très-insuffisante de ces hommes, d'en voir faire un emploi exagéré et, par suite, fréquemment inopportun, qui entraînerait des efforts

démesurés et une usure prématurée. Toutes les fois du reste que l'on donnera des tireurs d'élite aux bataillons de ligne, il faudra que leurs armes soient du même calibre que celles du bataillon, afin de pouvoir se servir au besoin des mêmes munitions.

Il est avantageux tactiquement de former les tireurs d'élite en compagnies d'une force restreinte. Elles peuvent être réunies, pour l'administration et l'instruction, en bataillons de 4, 6 ou 8 compagnies.

Formation de la cavalerie.

Les régiments de cavalerie européenne ont de 600 à 700 chevaux. Un régiment de cette force peut encore charger en ligne, mais plus le régiment sera nombreux, moins il aura de chances de rencontrer un terrain où il puisse marcher déployé. L'emploi de la cavalerie en grandes masses deviendra de plus en plus rare, et l'on peut même prévoir que la formation de la cavalerie en régiments sera remplacée par celle en gros escadrons, susceptibles eux-mêmes d'être fractionnés, et que l'on pourra réunir en brigades quand on jugera nécessaire d'avoir de gros corps de cavalerie.

Le nombre des escadrons d'un régiment varie de 4 à 6. La force habituelle d'un escadron est de 150 chevaux.

Dans de grandes masses de cavalerie, l'escadron peut être pris pour unité d'évolutions et il se subdivise en 4 pelotons. Dans des corps moins nombreux, il sert d'unité tactique.

Formation de l'artillerie.

L'unité tactique de l'artillerie de campagne est la batterie de 4 à 8 bouches à feu. Les batteries de 6 pièces, qui existent en France, en Prusse et en Italie, sont aujourd'hui les plus répandues. L'Autriche et la Russie ont conservé les batteries de 8 pièces. En Suisse, les batteries de grosse artillerie et de montagnes sont de 4 pièces.

Le plus petit corps de troupes auquel on attache habituel-

lement de l'artillerie d'une manière permanente est la brigade d'infanterie ou de cavalerie. La proportion de cette artillerie affectée aux brigades ne doit pas dépasser une pièce ou au plus une pièce et demie par 1000 hommes, et, d'un autre côté, il serait à désirer que la batterie entière fît partie de la brigade. — Les brigades prussiennes sont de 6,000 hommes et les batteries, de 6 pièces. Les brigades d'infanterie autrichienne ont 7,000 hommes et les batteries 8 pièces. Pour de petites brigades d'infanterie de 3,000 hommes, et pour les brigades de cavalerie qui n'ont jamais plus de 2,000 hommes, il serait bon d'avoir des batteries de 4 pièces. Les batteries trop fortes ne sont pas avantageuses, et l'adoption des canons rayés a eu l'excellent résultat de réduire la force de la batterie en amenant la suppression des obusiers.

Sous le règne de l'artillerie à âme lisse, on réunissait des canons et des obusiers dans chaque batterie de brigade afin de la rendre indépendante. Une telle batterie se composait alors de 6 canons et 2 obusiers, ou de 4 canons et 1 obusier ou encore chez les Anglais, de 5 canons et 1 obusier. Actuellement, chaque batterie se compose de pièces de même nature et d'un calibre uniforme.

On peut diviser de la manière suivante l'artillerie des puissances européennes :

Grosse artillerie de campagne : — 16 rayé (Italie), 12 rayé (France), 8 rayé (Autriche), 6 rayé (Prusse).

Artillerie légère de campagne : — 4 rayé chez toutes les puissances, sauf l'Italie qui conserve le 8 rayé.

Artillerie de montagnes : — 4 rayé léger (France et Italie), 3 rayé (Autriche).

Batterie de fusées — en Autriche et en Suisse.

On donne habituellement aux brigades de l'artillerie légère de campagne. Les diverses réserves d'artillerie dont nous parlerons plus tard se composent de grosse artillerie, de batteries légères et de fusées. Les corps de troupes destinés à opérer dans les montagnes ne reçoivent que des batteries de montagnes et de fusées.

Unités stratégiques.

Un corps de troupes de 8,000 à 15,000 hommes, formé de toutes armes dans des proportions convenables, peut soutenir pendant une demi-journée un combat indépendant contre des forces pas trop supérieures. Ce corps est en petit, une armée complète et remplit les conditions de l'unité stratégique. Il renferme 8 à 16 bataillons, 6 à 8 escadrons, 12 à 24 bouches à feu et reçoit le nom de division d'armée.

La manière de combattre d'une division dépend nécessairement du rôle de combat qui lui est assigné. Si deux divisions de même force et de même composition reçoivent le même rôle, elles doivent chercher à le remplir de la même manière. Quand un général en chef réunit sur un champ de bataille plusieurs divisions de son armée, il doit charger chacune d'elles de livrer un combat sur un point déterminé, et combiner ensuite en temps et lieu ces combats particuliers de manière à atteindre son but définitif.

Il réunit plusieurs divisions sur le point du champ de bataille où il veut obtenir un résultat positif; il place au contraire une seule division sur un autre point où il ne veut que contenir l'ennemi et il explique à cette division quel rôle elle doit jouer. Il sait d'avance jusqu'où cette division peut s'étendre et combien de temps à peu près elle est capable de soutenir le combat. Il conserve en outre en réserve d'autres divisions pour les employer ici ou là, dans telle ou telle direction, à tel ou tel moment, selon la marche de la bataille.

Ce rôle des divisions par rapport au tout est le même sur le théâtre de guerre le plus vaste que sur un champ de bataille restreint.

Il résulte déjà de ce qui précède que le nombre de divisions d'une armée ne saurait être indifférent. Lorsque le général en chef distribue ces divisions sur un échiquier donné, il en forme une figure géométrique. La répartition de ces éléments correspond aux problèmes particuliers dont la so-

lution amènera celle du problème général. Le nombre de ces problèmes particuliers, dans lesquels se subdivise le problème général, se reproduit à peu près le même sur chaque champ de bataille, sur chaque théâtre de guerre. Les rapports des problèmes isolés entre eux se reproduisent également de la même manière, et, par suite, les rapports des forces qu'il faut employer à les résoudre. On a besoin, par exemple, de moins de troupes pour préparer le combat, pour s'orienter sur la marche à suivre, que pour suivre cette marche même; il faut, au contraire, plus de forces pour obtenir un résultat positif au moyen d'une attaque principale que pour empêcher pendant quelque temps l'ennemi de poursuivre ses desseins.

Si l'on a dans son armée moins de divisions qu'il ne se présente de problèmes particuliers, il est clair qu'on ne peut pas affecter une division à chacun de ces problèmes, et, au contraire, chaque division aura peut-être à en résoudre plusieurs. Cela n'a pas d'inconvénient quand ces problèmes peuvent être résolus l'un après l'autre, et si la solution du premier nous laisse assez de forces pour résoudre le second. Mais si plusieurs problèmes doivent être résolus en même temps sur des points différents, il faudra nécessairement fractionner la division qui en sera chargée, enlever à certaines troupes leur chef habituel, et à celui-ci une partie de ses forces.

Si l'on a juste autant de divisions qu'il y a de questions à trancher, il est possible d'employer à chaque problème une division, mais une seule. Nous sommes alors exposés à la tentation d'affecter une force égale à chaque but particulier, bien que le degré différent d'importance des questions à résoudre puisse demander des forces différentes.

Si l'on avait un grand nombre de divisions très-faibles, on pourrait en affecter plusieurs à chaque problème, et former alors de ces divisions, dirigées vers un but commun, un nouveau corps de troupes commandé par un chef spécial. Mais pourquoi ne pas faire plutôt de ce nouveau corps de troupes un corps d'armée permanent?

Il est parfois avantageux de réunir momentanément plusieurs divisions dans la poursuite du même but. C'est le cas, par exemple, d'une bataille où le général en chef se réserve la conduite de l'attaque principale, le commandement immédiat au point décisif, tout en conservant sous ses ordres les réserves.

Un trop grand nombre de divisions dans une armée force le général en chef à communiquer directement avec beaucoup de ses lieutenants et à trop s'immiscer dans les détails, ce qui fait craindre que son attention, ainsi divisée, ne soit détournée du but final. Si au contraire une armée a peu de divisions, mais celles-ci très-fortes, les commandants de ces divisions se sentent trop indépendants; ils oublient que leur division n'est qu'une partie d'un plus grand tout, ils sont trop près du général en chef et gênent la libre disposition qu'il doit avoir de ses troupes. Plus les divisions sont fortes, plus souvent le général en chef sera forcé de les fractionner, et moins il pourra le faire parce que chacun de ses lieutenants aura un commandement plus rapproché du sien.

Trop ou trop peu de divisions dans une armée diminuent également, bien que d'une manière différente, la force du commandement en chef, et par suite l'opportune activité de l'armée.

Une armée ne devrait donc jamais avoir moins de 4 divisions et plus de 8, ce qui ne veut pas dire que la force d'une armée ne doit pas dépasser 80 ou 100,000 hommes.

En effet, que l'on partage une armée de 200,000 hommes en 8 parties, chacune sera de 25,000 hommes, et ces fractions n'en seront que plus capables de livrer un combat indépendant. Elles prennent alors le nom de corps d'armée et se fractionnent elles-mêmes en divisions.

Les divisions ou corps de toutes armes qui combattent dans un but commun doivent opérer de la même manière. Si une division est soutenue par une autre, ce renfort ne change pas la manière de combattre, il donne seulement de l'énergie à la première division et augmente ses chances de succès.

Afin d'être à même de renforcer dans un sens donné l'action d'une fraction de l'armée sur le théâtre de la guerre ou sur le champ de bataille, on se forme une réserve d'artillerie et une réserve de cavalerie, en affectant encore à cette dernière, lorsqu'elle est importante, un nombre suffisant de batteries.

La réserve d'artillerie permet de donner, en cas de besoin, un renfort considérable d'artillerie à un ou plusieurs corps d'armée, et en outre de réunir des masses d'artillerie sur les points décisifs du champ de bataille.

La réserve de cavalerie sert à étendre autant que possible la sphère d'action de l'armée sur le théâtre de la guerre, sans s'affaiblir pour cela au point décisif. Elle poursuit l'ennemi à fond, après une victoire, et couvre la retraite après une défaite.

Les circonstances actuelles tendent à faire diminuer les réserves de cavalerie et d'artillerie des armées.

Tandis que naguère on plaçait dans la réserve d'artillerie le tiers et jusqu'à la moitié des bouches à feu de l'armée, la réserve générale d'artillerie se composera aujourd'hui du quart et, le plus souvent, du sixième seulement de l'artillerie de l'armée. Moins la force absolue d'une armée est considérable, plus la réserve d'artillerie doit être forte en proportion. Si nous avons par exemple une armée de 240,000 hommes, avec 720 bouches à feu, la réserve d'artillerie n'aura pas plus de 120 pièces. Si au contraire notre armée est de 80,000 hommes, avec 240 pièces de canon, nous devons sans hésiter placer 60 bouches à feu dans la réserve générale d'artillerie.

Les principes généraux que l'on trouvera plus loin, page 41, l. 15, par exemple, conservent toujours leur valeur, quel que soit le chiffre des réserves.

Avant l'invention de la poudre, les armées se déployaient de 500 à 1,000 pas l'une de l'autre; depuis l'adoption des canons rayés, il faut admettre que la distance entre deux armées déployées ne sera pas moindre de 3,000 à 5,000 pas. Comme l'importance des feux va sans cesse en croissant, et

que leur portée considérable nécessite le déploiement des troupes à de plus grandes distances, il est essentiel que chaque corps, celui surtout qui doit livrer un combat indépendant, puisse agir de loin par son feu. Il vaut donc mieux que chaque division, chaque corps d'armée, soient pourvus d'une forte artillerie, plutôt que de donner une grande force à la réserve d'artillerie de l'armée. Il est bon, en outre, que ces corps possèdent des pièces de gros calibre en quantité suffisante.

Par suite des distances considérables auxquelles des troupes ennemies peuvent s'atteindre, et aussi de l'éloignement où elles se déploient, le combat préparatoire pourra durer assez longtemps, mais d'un autre côté l'affaire sera plus tôt décidée pour ou contre nous, ce qui rend d'autant plus important d'avoir la supériorité d'un feu meurtrier sur tous les points de l'action.

En conséquence, si l'on admet que la proportion de l'artillerie dans l'armée soit de 3 pièces par 1,000 hommes, il y aura dans les corps d'armée ou les divisions 2 pièces à 2 pièces et demie par 1,000 hommes, et il ne restera dans la réserve générale qu'une demi-pièce, une pièce au plus, par 1,000 hommes.

Si notre armée de 240,000 hommes se divise en 8 corps de 30,000 hommes, chaque corps aura, d'après ce qui précède, environ 75 bouches à feu, ou au moins 12 batteries de 6 pièces. Si notre autre armée de 80,000 hommes se fractionne en 6 divisions de 12 à 13,000 hommes, chacune aura 30 bouches à feu.

Lorsque l'on donne d'avance beaucoup d'artillerie aux corps d'armée en en conservant d'autant moins dans la réserve générale, il faut que l'artillerie soit disséminée le moins possible à l'intérieur de chaque corps d'armée dont le commandant conservera à sa disposition une forte réserve d'artillerie.

La réserve de cavalerie doit être aujourd'hui moins forte qu'autrefois. Cela ressort de ce que la cavalerie doit rendre actuellement plus de services, si elle est fractionnée en corps

nombreux et peu considérables, plutôt qu'en un petit nombre de corps plus importants. D'après ce fait, généralement reconnu, on mettra en réserve le quart au plus de la cavalerie de l'armée, et le reste sera réparti dans les corps d'armée ou les divisions, et conservé réuni autant que possible dans chaque corps ou division.

Si nous avons par exemple 26,000 cavaliers dans notre armée de 240,000 hommes, il en sera mis en réserve 7,000 au plus (40 à 50 escadrons), moitié au moins de cavalerie légère et le reste de grosse cavalerie, et chaque corps d'armée recevra 2,300 cavaliers (16 escadrons). Si notre autre armée de 80,000 hommes a 6,000 cavaliers, la réserve de cavalerie en recevra 1,500 (10 à 12 escadrons), et chaque division 750 (5 à 6 escadrons).

Un corps d'armée doit être, comme nous l'avons déjà dit, une armée en miniature, qu'on peut séparer pendant quelque temps du gros de l'armée, et qui est capable de soutenir un combat isolé. Si le nombre de corps d'armée n'est pas indifférent, celui des unités inférieures dont se compose ce corps d'armée ne saurait l'être davantage. On peut faire valoir à ce sujet les mêmes considérations que pour le fractionnement d'une armée, en faisant ressortir une seule différence.

En effet, plus le corps qui doit combattre d'une manière indépendante est petit, plus il doit conserver ses forces réunies, surtout s'il est appelé à lutter contre des forces supérieures. Or, on connaît rarement d'avance avec assez d'exactitude les forces de l'ennemi contre lequel on marche, puisque souvent on ne les sait même pas après l'avoir combattu. Cela donne une valeur générale à ce principe qu'un corps peu considérable ne doit pas diviser ses forces. Mais plus on veut conserver ses forces réunies, plus le plan et l'action doivent être simples, moins il est permis de faire des combinaisons et moins il faut par suite d'unités pour les résoudre. Il résulte de là que le corps d'armée doit se fractionner en moins d'unités que l'armée elle-même. Cependant trois fractions sont le minimum, deux ne suffisent pas. En effet, chaque

action de guerre se divise nécessairement en deux actions distinctes : préparation, exécution ; mais comme vous ne devez jamais rien entreprendre sans songer que l'ennemi de son côté forme et poursuit des desseins, une troisième action se range toujours à côté des deux premières, et la division des forces doit correspondre à celle de l'action.

Nous avons dit plus haut que l'armée devait se composer de 4 à 8 corps d'armée ou divisions ; nous pouvons ajouter maintenant que chaque corps ou division doit renfermer de 3 à 5 brigades, le corps d'armée ayant plus de subdivisions que la division d'armée.

On enfreint trop souvent ces règles fort simples qui ressortent de la nature même des choses.

Ainsi, un corps de 25,000 hommes, renfermant 25 bataillons, dont 5 d'infanterie légère d'élite et 5 d'infanterie de réserve (grenadiers), 16 escadrons et 8 batteries (48 pièces), se divise, d'après un usage fort difficile à justifier, en 2 divisions d'infanterie de 12 à 13 bataillons, 2 escadrons et 3 batteries ; et une brigade de cavalerie de 12 escadrons et 2 batteries. Chaque division se fractionne ensuite en 2 brigades de 6 bataillons et une batterie. A la première occasion, cet assemblage peu raisonné doit se briser. Le fractionnement suivant serait de tous points préférable : une brigade d'avant-garde de 4 bataillons de ligne, 2 bataillons d'infanterie légère d'élite, 4 escadrons, 2 batteries ; 3 brigades de ligne, chacune de 4 bataillons de ligne et un bataillon d'infanterie légère d'élite ; enfin une brigade de réserve de 4 bataillons de grenadiers, 16 escadrons, 6 batteries. Ces batteries fourniraient au moment opportun aux brigades de ligne le canon dont elles auraient besoin.

D'après les mêmes principes, une division de 12 bataillons, 8 compagnies de tireurs d'élite, 3 batteries et 3 escadrons, se partagerait en 3 brigades : la brigade d'avant-garde de 4 bataillons, 4 compagnies de tireurs d'élite, une batterie et un escadron ; la brigade de ligne de 4 bataillons, 2 compagnies de tireurs d'élite ; la brigade de réserve, 4 bataillons, 2 compagnies de tireurs d'élite, 2 escadrons,

2 batteries. Si l'on n'avait que 10 bataillons au lieu de 12, rien ne serait changé, sauf que la brigade de réserve ne recevrait que 2 bataillons au lieu de 4.

Moments de la force.

C'est l'armée qui représente la véritable force de guerre. Tous les autres éléments de cette force, représentés soit par les avantages du terrain, soit par des troupes imparfaitement organisées, telles que landwehr et landsturm, n'ont de valeur qu'en ce qu'elles augmentent la puissance de l'armée.

Les moments de la force d'une armée sont dans son effectif, dans la juste proportion des différentes armes, le mérite du général en chef, l'esprit guerrier, l'adresse et la vigueur physique des officiers et des soldats, une bonne instruction, un armement et un équipement convenables.

Bien que la supériorité du nombre ait une très-grande importance, elle est loin cependant d'être tout, et les autres moments de force rendront toujours possible qu'une armée moins nombreuse en batte une autre plus forte.

Proportion des différentes armes.

Si l'on a trop d'artillerie, les mouvements rapides sont difficiles. Pour utiliser cette artillerie on s'attache à des positions qui ne répondent pas toujours au but du combat. L'artillerie n'étant pas indépendante, il est indispensable de la faire protéger par d'autres troupes, et ces troupes ne prennent point une part directe à la lutte. Si au contraire on veut faire l'économie de ces troupes de soutien, et chercher la sécurité de l'artillerie dans le terrain, ou dans des retranchements, on se condamne à une guerre de positions. Enfin si l'on ne veut pas se soumettre à ces exigences, on s'expose à perdre son artillerie que l'ennemi tournera contre nous.

Celui qui n'a pas assez d'artillerie ne peut pas préparer

suffisamment ses coups; toute la force de son attaque se produit principalement au moment décisif, et par suite, s'il est agresseur, il n'arrive à son but qu'au prix des plus grands sacrifices, et s'il est sur la défensive, il se trouve encore mieux hors d'état de profiter des avantages particuliers de cette situation.

Si l'on a trop peu de cavalerie, on ne saurait commander un théâtre de guerre étendu sans un éparpillement dangereux de ses forces. Si l'on a trop de cavalerie, il est très-difficile de la faire vivre.

Un général ne peut jamais établir à son gré la proportion des différentes armes dans l'armée qu'il commande, puisqu'il doit accepter cette armée telle qu'on la lui donne. Par conséquent, au lieu de se plaindre de l'insuffisance de telle ou telle arme, le général fera mieux d'employer toutes les ressources de son esprit à trouver les moyens de remédier à cette insuffisance.

Il est arrivé souvent qu'une nombreuse cavalerie, une artillerie formidable, sont restées complétement sans effet, parce qu'elles étaient mal réparties dans l'armée, ou parce qu'on les faisait agir là où elles se trouvaient placées, au lieu de les porter sur le point où leur action eût été nécessaire et profitable. Moins vous possédez de cavalerie ou d'artillerie et plus vous devez chercher à répartir ces armes convenablement. Si vous manquez d'artillerie, conservez-la le plus possible sous la main, en en formant de grosses réserves dont vous disposerez en liberté; examinez les cas où le feu d'artillerie pourra être suppléé par celui d'infanterie, et dans quelles limites.

Si vous manquez de cavalerie, cherchez à limiter le théâtre de la guerre, et à choisir ce théâtre de façon que l'ennemi soit forcé de vous y suivre et ne puisse pas profiter des avantages que lui donne sa supériorité en cavalerie. Cherchez à vous rendre favorable la population du théâtre de la guerre, car les habitants vous fourniront alors les nouvelles que l'ennemi ne pourra se procurer qu'avec de gros détachements de cavalerie. Lorsque vous livrerez un combat, commencez-

le sur la défensive pour le terminer par l'offensive. Moins vous êtes à même de poursuivre l'ennemi après la victoire, faute d'une cavalerie suffisante, plus vous devrez choisir avec soin la direction de vos attaques, de façon à vous trouver derrière l'ennemi et sur ses communications, dès que la victoire est à vous. Puisque vous ne pourrez pas détacher, du champ de bataille même, de la cavalerie pour aller s'emparer rapidement des ponts ou des défilés sur la ligne de retraite de l'ennemi vaincu, ayez d'avance des troupes autour de l'ennemi dans toutes les directions. Vous vous trouverez dans cette condition-là, si la population du théâtre de la guerre est l'amie de vos amis, l'ennemie de vos ennemis, et si vous êtes parvenu à l'armer et la soulever. Cette landsturm vous tiendra lieu de cavalerie.

Lorsque votre artillerie ou votre cavalerie seront trop peu nombreuses et que vous en formerez une réserve la plus forte possible, gardez-vous bien de croire que la place de cette réserve soit en arrière, car vous pourriez rarement alors en faire usage au moment opportun. N'oubliez jamais que vous n'avez formé cette réserve que pour vous en servir, et faites-la marcher et camper de manière que l'ennemi ne puisse pas la forcer à combattre là où vous ne le voulez pas, et qu'elle soit ou contraire disponible dès que vous en aurez besoin. — Ces principes s'appliquent aussi bien aux réserves de cavalerie et d'artillerie de chaque corps d'armée qu'aux réserves générales d'une armée.

Commandement, instruction, armement.

Pour que le commandement puisse s'exercer avec fruit, il faut comme conditions indispensables : d'abord une formation convenable de l'armée, en second lieu un ordre de bataille normal, et enfin une bonne tactique élémentaire. Si, avant de parvenir aux gens qui les exécutent, les ordres ont à descendre trop d'échelons intermédiaires, dont chacun enlève quelque chose de leur précision et leur ôte peut-être le sens primitif; si le général en chef ne peut pas disposer

librement de ses troupes, s'il lui faut descendre à chaque instant dans les plus petits détails, il aurait beau être un Dieu qu'il n'arriverait à rien. La bonne éducation guerrière des chefs et des troupes consiste à encourager et développer l'intelligence, l'habileté et l'adresse, le zèle et la bonne volonté.

Une tactique élémentaire simple facilite une bonne instruction, et rend moins sensible l'insuffisance d'instruction. Lorsqu'une arme sait clairement ce qu'elle peut et ce qu'elle doit faire, et n'a pas reçu des idées fausses sur sa destination; lorsqu'un corps de troupe est bien organisé et que chacune de ses parties connaît bien sa place dans l'ensemble, tous les individus de ce corps apprennent facilement ce qu'ils ont à faire. Moins on leur demande, mieux ils peuvent le comprendre, et mieux ils l'exécutent. Plus ils montrent de bonne volonté si l'on n'exige d'eux que des choses possibles. Les généraux savent exactement ce qu'ils peuvent demander aux diverses fractions de leurs troupes; ils donnent des ordres simples et compréhensibles qui ne sont pas exposés à être dénaturés en passant par de nombreux intermédiaires.

Il faut que les ordonnances qui réglementent la tactique élémentaire ne prescrivent que les formations réellement applicables à la guerre; qu'elles n'admettent que les évolutions les plus simples et les plus pratiques pour passer d'une formation à une autre. Chaque formation, chaque évolution, doit avoir un sens, et une nécessité intrinsèque qui frappe immédiatement l'intelligence la moins développée. Il faut pouvoir exécuter en marchant, aussi bien que de pied ferme, toutes les évolutions que l'on peut avoir à faire en présence de l'ennemi. En effet, il sera souvent important d'atteindre sous une certaine formation un point en avant ou en arrière, mais sans perdre de temps. Ce résultat ne peut être obtenu qu'au moyen de la plus grande simplicité des manœuvres, en rejetant toutes les subtilités, et en retranchant tous les ommandements inutiles.

La disposition des grands corps de troupe, d'une armée,

d'un corps d'armée, d'une division qui doit livrer un combat indépendant, dépendra, dans chaque cas particulier, des circonstances présentes. Mais il peut arriver très-souvent qu'on n'aura pas le temps avant le combat de reconnaître complétement ces circonstances et de réfléchir suffisamment, ce qui prouve qu'il est nécessaire d'avoir, au moins pour le corps d'armée et la division, un ordre normal de bataille que l'on adoptera tout d'abord, chaque fois qu'on n'en reconnaîtra pas de suite un plus avantageux. L'ordre habituel de marche et de bivouac devra être approprié à cet ordre normal de bataille, de manière à pouvoir passer facilement de l'une à l'autre de ces formations.

L'ordre normal de bataille doit être tel que le moins de troupes possible soient engagées en première ligne, et que le plus de forces possible restent par conséquent à la libre disposition du général en chef, afin qu'il conserve toute sa liberté d'action. Il faut néanmoins que les forces engagées les premières soient susceptibles d'une grande résistance.

Il est moins indispensable d'avoir un ordre normal de bataille pour chaque cas particulier : attaque, défense ou démonstration ; mais de tels ordres normaux ne sont cependant pas à rejeter, car ils peuvent rendre de très-grands services s'ils sont bien conçus et bien appliqués. En effet, ils enlèvent aux commandants de corps d'armée ou de division une partie de leur responsabilité ; ils dissipent l'indécision du premier moment, et donnent plus de hardiesse et d'énergie dans l'action ; ils permettent au général en chef de se faire une idée assez exacte de la situation sur tel ou tel point du théâtre de la guerre ou du champ de bataille, au moyen de rapports succincts de ses lieutenants, de s'entendre rapidement avec eux, et de donner ses ordres avec certitude. Mais il ne faut jamais envisager un ordre normal de bataille pour un corps d'armée ou une division comme une formation de manœuvre pour un seul bataillon.

Un bon armement augmente le courage du soldat. S'il est dangereux d'être moins bien armé que l'ennemi, c'est très-souvent plutôt à cause de l'influence morale que de l'influence

matérielle. Un bon armement augmente l'amour du soldat pour son arme, mais cet amour de l'arme ne doit pas être aveugle. Le meilleur fusil ne doit jamais faire oublier que les jambes ont une grande part à la victoire. Chaque partie de la force de guerre n'a que peu de valeur par elle-même, elle en a davantage par sa réunion aux autres parties de cette force et ses rapports avec elles.

Conditions de lieu.

Lorsqu'un général en chef étudie le théâtre de guerre où doivent avoir lieu les opérations, les deux armées qui animent ce théâtre lui apparaissent d'abord comme deux points, placés de telle ou telle manière. Il se livre alors à un calcul stratégique pour trouver sur le théâtre de la guerre un point d'attaque pour son armée, et par suite la direction dans laquelle il doit s'avancer, ou celle d'où il doit attendre l'ennemi. Il arrive à un résultat quelconque, après avoir fait entrer en ligne de compte la force des armées, leur direction, le but positif que poursuit chacune d'elles, les résultats que peut lui procurer la victoire, le soin de sa propre sûreté en cas d'insuccès.

Les armées se rapprochent peu à peu dans leurs directions stratégiques, soit que toutes les deux s'avancent à la fois, soit qu'une seule marche vers l'autre. A mesure que les armées se rapprochent, les figures deviennent plus distinctes. D'un point qu'elles étaient d'abord, elles prennent bientôt la forme de lignes; ces lignes deviennent ensuite des rectangles d'une certaine profondeur, puis on distingue dans ces rectangles les angles et les courbures; ils n'ont pas partout la même force; plus profonds sur certains points, ils sont plus minces sur d'autres.

Le choc de ces figures vivantes, la bataille, doit avoir lieu dans quelques jours et l'on se convainc de plus en plus qu'il est nécessaire de remporter la victoire soit pour obtenir un résultat positif, soit pour échapper à la ruine. C'est alors que le général doit se demander s'il faut, pour gagner la bataille

ou atténuer les suites d'une défaite, conserver la direction stratégique et le point d'attaque stratégique qu'il a choisis, ou s'il ne ferait pas mieux de changer, au moins momentanément, ce point et cette direction.

A côté du point d'attaque et de la direction stratégiques, il faut considérer un point d'attaque et une direction tactiques [1].

Il est possible que les deux directions se confondent, et c'est le cas le plus favorable puisqu'il n'est pas alors nécessaire de faire un choix. Lorsqu'elles ne se confondent pas il est de règle de choisir la direction tactique, car à quoi servirait-il de se trouver placé dans la direction la plus avantageuse pour récolter les fruits de la victoire, si l'on ne pouvait pas remporter la victoire en restant dans cette direction?

C'est enfin dans la bataille que les deux armées gagnent une vie particulière dans toutes les parties dont elles se composent. Chaque fraction ne semble plus alors douée d'une force militaire générale, mais bien d'une force spéciale selon la nature des armes de chaque corps de troupe, bataillon, escadron ou batterie, en raison de leurs qualités morales et physiques. La force se manifeste complétement dans le mouvement, dans l'intelligence des chefs, dans les jambes des hommes et des chevaux, dans l'œil du général qui cherche à vaincre ou à se mettre en sûreté, dans le bras des fantassins et des artilleurs qui chargent et tirent leurs fusils et leurs canons, dans les balles et les boulets qui cherchent leur victime.

Cependant toute cette force agit et se déploie dans l'espace, et c'est par des considérations d'espace et de lieu que nous pouvons le plus clairement nous en représenter les

[1] L'expression *tactique* est employée ici, à cause de sa simplicité, dans l'acception la plus généralement admise, bien que fausse, pour exprimer les opérations qui ont trait uniquement au combat; l'expression *stratégique*, pour les opérations relatives à l'ensemble du théâtre de la guerre.

effets. Ce sera dorénavant l'objet de notre étude, et ces considérations de lieu et d'espace, bien comprises, nous donneront le plus sûr moyen de juger la grandeur absolue, la nature et la direction de nos propres forces et de celles de l'ennemi.

La figure la plus simple par laquelle nous puissions représenter un corps de troupes, c'est le rectangle.

Dans le rectangle $abcd$, fig. 1, nous distinguons le front ab et la profondeur bc; nous appellerons les quatre lignes ab, dc, ad, bc, front, dos et flancs de la formation.

Nous distinguerons les différentes armes au moyen de quelques signes conventionnels. Ainsi a, fig. 2, représentera un bataillon, b un escadron et c une batterie; ou plus généralement encore, a représentera l'infanterie, b la cavalerie et c l'artillerie. Convenons en outre que ces figures représenteront des troupes en ordre compacte, tandis que d'autres signes tels que a et b, fig. 3, figureront des tirailleurs d'infanterie et de cavalerie.

L'idée de front et de profondeur nous donne celle d'action simultanée et successive. Des troupes placées à côté l'une de l'autre peuvent agir simultanément; celles placées l'une derrière l'autre ne le peuvent que successivement.

Le front, la profondeur et l'épaisseur de la formation nous donnent la grandeur absolue des forces déployées, les signes conventionnels qui indiquent les troupes nous donnent l'espèce de ces forces.

Le front représenté par la ligne ab, fig. 1, nous donne en même temps la direction de la force. C'est dans cette direction que se trouve le but positif que nous poursuivons, d'où il résulte que c'est dans notre front que nous sommes le plus forts et, par conséquent, que les autres côtés de notre formation, le dos et les flancs, en sont les parties faibles.

La diagonale bd ou ac du rectangle, fig. 1, donne la mesure de la force du commandement. Plus cette diagonale est longue, plus le regard du chef a de chemin à voir, plus en ont à faire aussi ses ordres et les rapports qui lui sont en-

voyés. La force du commandement est donc en raison inverse de la longueur de cette diagonale.

On voit par là que ce n'est pas un jeu que de représenter par une figure géométrique l'action d'une troupe, c'est au contraire la seule manière commode de s'en faire une idée exacte.

Nous pouvons ensuite comparer, dans leurs dimensions, deux figures de cette espèce. Si l'une représente des troupes à nous et l'autre des troupes ennemies, nous aurons non-seulement une idée de notre action sur l'ennemi, mais encore l'image de l'action de l'ennemi sur nous.

Il est une autre considération de lieu qui donne à la guerre de la couleur et de la vie, c'est celle du terrain où opèrent les troupes, terrain rarement plat et uni, mais presque toujours parsemé de hauteurs, de vallées et de couverts.

Le terrain favorise ou gêne en raison de la nature et aussi du but de l'activité guerrière dont il est le théâtre.

Un terrain couvert est favorable à qui ne veut pas être vu, défavorable à qui veut voir. Un terrain coupé favorise la division des forces et gêne au contraire leur concentration. Un terrain rempli d'obstacles convient à celui qui cherche son salut dans l'immobilité, et non à celui qui ne songe qu'à marcher.

Conditions de temps.

L'action des forces de guerre a besoin de temps aussi bien que d'espace. Il faut un certain temps pour parcourir une distance donnée. Ce temps peut varier pour la même distance en raison des moyens de locomotion dont on dispose et des obstacles qu'on rencontre. Chaque combat a une certaine durée : il est fort rare qu'on puisse à volonté retirer du combat des troupes qui s'y trouvent engagées; cela ne saurait avoir lieu sans conditions qu'avec le consentement de l'ennemi. Il faut enfin du temps non-seulement pour l'action — marche ou combat — mais encore pour faire les reconnaissances, prendre une décision et donner des ordres.

Ne comptez qu'avec prudence sur la possibilité d'employer deux troupes pour la même action, lorsque ces troupes se trouvent sur des points différents et que chacune d'elles a déjà reçu sa mission. Ne comptez qu'avec plus de prudence encore que vous pourrez employer la même troupe à deux actions successives, avec d'autant plus de prudence que ces deux actions seront plus rapprochées comme temps, plus éloignées comme lieu, et plus importantes.

Le temps modifie les circonstances et, pour cette raison, vos plans seront d'autant moins arrêtés que le moment de les exécuter sera plus loin de vous. Faites vos plans dans tous les cas de telle sorte que votre propre sûreté soit la première condition, le succès la deuxième, et la grandeur de ce succès la troisième seulement. Pressez autant que vous pourrez l'exécution de chaque plan.

Le temps use les forces d'une manière continue et non pas seulement en raison de l'effort accompli. Si vous ne croyez pouvoir rien faire de positif aujourd'hui, vous n'aurez souvent qu'à contenir l'ennemi jusqu'à demain pour pouvoir tout oser.

La nuit alterne avec le jour. La nuit est le temps du repos; elle met ordinairement fin à l'action, et l'on n'opère guère pendant la nuit que dans le but d'obtenir un grand succès ou d'échapper à un grand désastre. Celui qui veut obtenir d'une bataille un grand résultat doit décider la victoire avant la nuit; il faut donc qu'il commence de bonne heure à se battre ou, s'il ne le peut pas, qu'il attaque avec d'autant plus d'énergie. Celui qui ne veut que gagner du temps est arrivé à son but si l'ennemi n'a pas réussi à lui arracher avant la nuit un avantage marqué.

Pendant la nuit, les chefs n'y voient pas, les terreurs paniques et le désordre sont à craindre, et l'on peut dire en conséquence que toutes les entreprises de nuit sont dangereuses. Elles ne sont donc justifiables que lorsqu'elles n'ont pour but que de préparer la rencontre avec l'ennemi pour le lendemain (marches de nuit), ou quand le plan est d'une simplicité extrême, ou la résistance à attendre très-faible;

ou encore lorsqu'on est certain de gagner beaucoup en cas de succès et de perdre fort peu en cas d'échec. Parmi les entreprises de nuit se rangent les surprises contre un ennemi très-négligent, la poursuite d'un adversaire mis dans un désordre complet par une défaite décisive, des tentatives contre des magasins, ou contre des positions importantes, mais faiblement occupées. Les retraites doivent souvent se faire de nuit, mais il vaut mieux en général profiter de la nuit pour atteindre une position de retraite favorable et s'y établir solidement que pour gagner beaucoup d'avance.

En hiver, les chemins sont plus mauvais qu'en été, les jours sont plus courts et les nuits plus longues, l'entretien et la nourriture des troupes sont plus difficiles. Tous les préparatifs d'une bataille décisive se font donc avec plus de lenteur, et il faut, dans la bataille, que la lutte soit beaucoup plus vive, plus acharnée, pour obtenir avant la nuit des résultats positifs. Celui qui ne veut que contenir l'ennemi et gagner du temps y parvient plus facilement en hiver qu'en été.

Les entreprises téméraires réussissent mieux la nuit que le jour, l'hiver que l'été, mais le jour et l'été n'en sont pas moins le temps de la véritable action de guerre.

Ces principes simples et d'une vérité générale ont été confirmés une fois de plus par la campagne d'hiver contre les Danois, en 1864. L'influence des conditions que l'hiver avait créées dès le commencement se fit encore sentir l'été suivant.

Propriétés générales des formations tactiques.

Une troupe peut adopter les trois formations simples qui suivent : 1° un front étendu avec une mince profondeur, tel que a (*fig.* 4), c'est l'ordre déployé ou en ligne ; 2° une profondeur égale au front, ordre carré, tel que b ; 3° enfin, un front étroit et une grande profondeur, la colonne c (*fig.* 4).

La formation qui a le plus de force sur son front est la ligne, celle qui en a le moins est la colonne ; c'est l'inverse

pour la force de flanc. La colonne est la formation qui a le plus de troupes à faire agir successivement de front. L'ordre déployé est exposé, pendant la marche, à rencontrer des obstacles qui l'arrêtent en partie, tandis que la colonne se fait jour facilement dans les terrains les plus difficiles. L'ordre carré tient le milieu, sous ce rapport, entre les deux autres.

Supposons un bataillon d'infanterie ab (*fig.* 5) en ordre déployé, sur deux ou trois rangs de profondeur, et en face de lui un autre bataillon $cdef$ en ordre carré. Le front cd étant plus petit que ab, le deuxième bataillon a moins de force sur son front que le premier. Mais que les deux corps s'arrêtent et que les deux fronts fassent un feu direct, presque toutes les balles des deux ailes ag et hb de la ligne ab seront perdues, de sorte qu'il n'y aura pas plus d'hommes tirant à la fois dans ab que dans cd, et le seul avantage que possède hg, c'est qu'un plus grand nombre de ses balles doit frapper l'ennemi à cause de la plus grande profondeur de $cdef$, où les intervalles du premier rang sont comblés par les autres rangs de l'ordre en carré plein. Cet avantage serait beaucoup plus considérable s'il se trouvait de l'artillerie dans ab parce que les balles d'infanterie ont trop peu de force de pénétration pour atteindre plusieurs hommes en file. Cependant le feu rapide donnant un plus grand nombre de coups dans un temps donné est à l'avantage de l'infanterie et compense le peu de force de pénétration des balles.

Mais il n'est pas indispensable que les ailes ag et hb tirent directement ; elles peuvent diriger des feux obliques contre les flancs de l'ordre carré, elles peuvent même se ployer en ga_1 et hb_1, en embrassant l'ennemi, de sorte que l'ordre en ligne aura plus de feux que l'ordre carré.

L'ordre mince est donc préférable à l'ordre profond pour les feux.

Cependant l'action des feux a ses limites, tracées par la portée des armes, et cette considération entraîne certaines réserves à ce que nous venons de dire. Supposons de part et d'autre, à la place d'un seul bataillon, une masse d'infanterie de 10,000 hommes par exemple, le front de la ligne

déployée sur deux rangs aura 5,000 pas, celui de l'ordre en carré plein 100 pas seulement. Les ailes a et b de la ligne se trouvent alors à 2,500 pas des flancs du carré plein, c'est-à-dire hors de portée, et une grande partie du feu de la ligne déployée sera complétement perdu.

L'avantage des feux embrassants, très-réel pour des troupes peu nombreuses, disparaît donc en partie avec des forces plus considérables. D'où il résulte que plus une troupe est nombreuse, moins elle retire d'avantages de l'étendue de son front déployé. La plus grande portée des armes à feu peut apporter des modifications à ce principe, mais sans lui faire perdre de sa vérité absolue.

Quels avantages a donc l'ordre profond, l'ordre carré, pour qu'on le conserve encore comme moyen terme? D'abord celui de rencontrer moins d'obstacles à sa marche? Si notre ordre carré $cdef$ veut marcher contre la ligne ab, il y parviendra plus rapidement et probablement mieux en ordre que s'il s'avançait déployé; lorsqu'il arrive ensuite sur la ligne ennemie ab, il culbutera selon toute apparence la partie hg qu'il heurte, à cause de sa masse compacte et de la pression des derniers rangs sur les premiers. En outre, il pourra ensuite se jeter soit à droite soit à gauche ou, en se fractionnant, à droite et à gauche à la fois, et culbuter de la même manière ce qu'il trouvera devant lui.

Il est vrai que cela suppose que la ligne ab reste telle qu'elle est et que l'ordre carré reste un ordre. Or, on ne saurait admettre ces deux hypothèses. Tout d'abord, les ailes ga et hb se ploieront, comme nous l'avons vu, contre les flancs et les derrières de $cdef$; en second lieu, $cdef$ éprouvera beaucoup plus de pertes par le feu ennemi que s'il s'était avancé en ligne. Si par exemple les balles de hg, en raison de leur peu de force de pénétration, ne peuvent mettre hors de combat que les premiers rangs de $cdef$, ces premiers rangs étant sans cesse renouvelés par les rangs qui suivent, les pertes se répéteront sans cesse, et il en est de même des flancs. Quelles limites faut-il donc assigner à la profondeur nécessaire pour renverser la faible ligne hg? On peut dire

que 800 hommes, formés sur huit rangs de profondeur, feront autant, sous ce rapport, que 10,000 hommes sur 100 rangs de profondeur.

Puisque la plus grande profondeur d'un corps de troupes donné n'empêche pas l'ennemi de faire des mouvements embrassants et occasionne plus de pertes avant qu'on n'en vienne aux mains, il en résulte qu'on doit éviter une profondeur qui n'est pas absolument nécessaire. Une autre considération qui milite dans le même sens, c'est qu'une masse serrée est très-difficile à reformer lorsqu'elle est mise en désordre. Si une profondeur de 8 hommes est jugée nécessaire pour le succès d'une attaque corps à corps, et si l'on compte en outre deux hommes par file pour les pertes subies avant de joindre l'ennemi, 10,000 hommes devront être formés, pour l'attaque, sur 1,000 de front. Ce front est encore très-considérable si l'on songe aux obstacles que l'on peut rencontrer dans la marche; mais il y a un moyen de conserver ce front et d'éviter les obstacles. C'est de partager les 10,000 hommes en dix fractions de 1 à 10, fig. 6, chacune de 100 hommes de front, et de les faire marcher chacune pour son compte. Ces colonnes partielles conservent entre elles des intervalles suffisants pour pouvoir se déployer en ligne lorsqu'elles veulent avoir plus de feux.

C'est en suivant cet ordre d'idées que l'on est passé des longues lignes déployées d'un côté, et des colonnes profondes d'un autre, aux lignes de colonnes de bataillon, d'une profondeur moyenne, ayant entre elles des intervalles. On peut en outre remplir ces intervalles par une chaîne de tirailleurs.

Nous pouvons maintenant faire un nouveau pas.

L'emploi de masses aussi profondes que celles que nous venons de voir, comme formation de combat, suppose une action très-modérée des armes à feu, telle qu'on pouvait l'admettre quand l'infanterie n'avait pas encore d'armes rayées et que l'artillerie se servait de préférence de projectiles pleins. Mais ces conditions sont déjà bien modifiées et elles le seront encore davantage par l'emploi des fusils se

chargeant par la culasse, et surtout des armes à magasin, ainsi que par les projectiles explosibles des canons rayés.

L'action des armes à feu devient tellement puissante que l'on doit renoncer complétement à l'ordre profond du bataillon aux distances de combat, si l'on ne veut pas s'exposer à des pertes inutiles. La ligne dans ses diverses formes sera donc la formation dominante pour le combat. D'un autre côté, cette formation suffit à l'infanterie qui peut, grâce à son tir rapide, continuer le combat de feux jusqu'au dernier moment.

Résulte-t-il de là que la colonne soit inutile sur le champ de bataille? En aucune façon, mais elle sera, dans ses différentes formes, exclusivement une formation de manœuvres. Ce qui fait sa grande valeur, c'est sa facilité de se déployer. On peut, avec la colonne, en profitant habilement du terrain, arriver tout près d'un ennemi peu attentif. Cette formation permettra souvent de se servir des abris du terrain pour tenir les réserves beaucoup plus rapprochées des premières lignes que ne semble le permettre la longue portée des nouvelles armes à feu.

Formation en lignes.

Nous avons dit que dans une ligne formée de colonnes de bataillon, il est facile à chaque bataillon de se déployer. De la même manière, chaque bataillon déployé de la ligne ab (*fig.* 6) peut se former en colonne. Il n'y a donc pas de différence absolue entre ces deux formations et, si au lieu de considérer chaque bataillon isolément, nous prenons la ligne entière, l'ordre cd est aussi étendu que ab.

Si nous faisons marcher l'ordre carré $cdef$ (*fig.* 5) contre la ligne ab, le dos ef ne sera pas de 150 pas plus éloigné de l'ennemi que le front cd, en supposant toujours ce carré plein de 10,000 hommes. Lorsque ce carré sera suffisamment près de l'ennemi, ef sera presque aussi exposé au feu des ailes hb et ag que le front cd au feu de hg, même si nous

ne supposons en ab que de l'infanterie. Ce sera encore plus vrai s'il s'y trouve de l'artillerie.

Les choses changent complétement si nous séparons la partie postérieure $g_1 h_1 ef$ de l'ordre carré de la partie antérieure $cdgh$ (*fig.* 7), et si nous maintenons la fraction II à 500 pas ou plus de la fraction I, de manière qu'elle ait moins à souffrir du feu ennemi que cette dernière.

Lorsque I sera déjà aux prises avec l'ennemi, II pourra être encore considérée comme une troupe fraîche. Le carré plein de la fig. 5 nous promettait un combat de longue durée contre la ligne ab, en supposant bien entendu que cette ligne restât immobile. Mais cette condition n'est plus nécessaire avec les dispositions de la fig. 7. Si les ailes de ab se portent contre I pour l'attaquer en flanc, alors II s'avance et les prend elles-mêmes en flanc ; ou bien, si I est battu, cela n'aura pas lieu naturellement sans que ab ne subisse des pertes importantes, et II, qui sera au contraire une troupe relativement fraîche, pourra reprendre le combat avec plus de probabilités d'obtenir le succès que n'a pu atteindre I.

Le même principe que nous venons d'appliquer à une seule troupe est vrai pour un plus grand nombre. Nous pouvons placer, comme dans la figure 8, plusieurs bataillons en avant et plusieurs autres derrière, ce qui nous donne une formation sur plusieurs lignes. Cette formation en lignes est le moyen employé par les modernes pour s'assurer les avantages de l'ordre profond, en évitant les désavantages que nous avons signalés.

Les bataillons de la deuxième ligne peuvent être placés directement derrière ceux de la première, comme 5 derrière 1, et 7 derrière 4 (*fig.* 8), ou derrière les intervalles de la première ligne, comme 6 en arrière de l'intervalle qui sépare 2 et 3. La seconde formation est la plus naturelle parce qu'elle donne aux bataillons de la première ligne l'espace nécessaire pour se replier, à ceux de la deuxième ligne un intervalle libre pour se porter en avant, et qu'elle facilite ainsi le soutien et le remplacement.

Cette formation en lignes successives est d'autant plus

profonde qu'il y a plus de lignes l'une derrière l'autre. Cela permet de faire durer le combat plus longtemps sur chaque point du front, puisqu'il y aura plus de troupes fraîches pour relever celles qui sont engagées et dont on ne doit pas laisser épuiser complétement les forces. Cependant cette profondeur a également ses limites, car plus les lignes successives seront éloignées de la première, plus elles auront de chemin à faire pour prendre part au combat de front.

Supposons maintenant que les premières lignes des deux partis soient à 1,000 pas l'une de l'autre, sur un champ de bataille qui est une plaine ouverte. Les dernières lignes de chaque parti devraient être tenues à environ 4,000 pas derrière la première ligne pour rester complétement en dehors du feu ennemi. Mais une telle distance n'est pas nécessaire dans la pratique, même avec les armes à feu nouvelles. En effet, d'après ce que nous avons dit plus haut, l'action des meilleures armes diminue beaucoup aux grandes distances; en second lieu nous n'aurons jamais pour champ de bataille, au moins dans l'Europe centrale, une plaine complétement découverte; si bien que nous pourrons le plus souvent établir à 1,500 pas en arrière de la première ligne trois autres lignes, sans trop les exposer au feu de l'ennemi, et sans qu'il soit nécessaire d'avoir recours aux moyens secondaires, tels que faire coucher ou agenouiller l'infanterie, mettre pied à terre à la cavalerie et l'artillerie.

Nous considérons donc la distance de 1,500 pas entre la première et la deuxième ligne comme la plus grande que nécessite l'action des feux.

Une armée de 100,000 hommes de toutes armes, qui serait ainsi formée sur 4 lignes d'égale force, occuperait un front d'environ 6,000 pas. Cette formation sur 4 lignes, la seconde à 1,500 pas de la première, et les deux autres très-près de la deuxième, peut être appelée un ordre profond, et cependant quand l'effectif des troupes ainsi formées est considérable, le front est beaucoup plus grand que la profondeur. Il n'en est plus ainsi lorsqu'il s'agit de forces moindres, puisqu'il faut toujours conserver à la formation la même profondeur. Si

par exemple on forme sur 4 lignes 25,000 hommes de toutes armes, le front n'aura que 1,500 pas et la profondeur sera à peu près la même, 1,500 pas, ce qui constitue, à vrai dire, un ordre carré.

Toutefois, moins une troupe est nombreuse, plus elle cherche à étendre son front plutôt que de former plusieurs lignes successives. Cela tient à ce que le feu embrassant de l'ennemi est d'autant plus à craindre que le front est moins étendu ; l'action du combat est nécessairement plus simple que pour des forces considérables, ce qui rend plusieurs lignes moins utiles ; et enfin les combinaisons et complications du combat étant moins possibles, sa durée a moins d'importance.

Il résulte de là que la forme d'un ordre de bataille, même quand nous l'appellerons très-profond, sera toujours un rectangle dont le front sera plus grand que la profondeur.

Avec cette restriction, on peut affirmer d'une manière générale que l'ordre de bataille profond est préférable à l'ordre mince. Les raisons essentielles sont que le commandement s'exerce avec beaucoup plus de force dans une formation profonde, et que cette formation permet plus facilement de faire front vers l'un de ses flancs pour y déployer une force convenable.

Pour juger si un ordre de bataille est profond ou mince, il faut savoir d'abord combien il y a d'hommes de profondeur sur chaque pas du front, et en second lieu sur combien de lignes est la formation. Quand nous savons que 100,000 hommes occupent un front de 10,000 pas, nous pouvons dire que la formation a 10 hommes de profondeur. C'est déjà là un ordre profond dans les formes tactiques actuelles. Mais si nous ne savions pas d'avance que les bataillons déployés sont aujourd'hui sur deux rangs, trois au plus, si bien qu'une formation de dix hommes de profondeur doit nécessairement être sur plusieurs lignes, nous ne pourrions pas conclure d'une manière absolue que l'ordre est profond lorsqu'il y a 10 hommes sur chaque pas du front. En effet, si les 100,000 hommes, sur 10 rangs, occupaient

une seule ligne, ce serait plutôt là un ordre mince, puisqu'il lui manquerait complétement le caractère essentiel de la profondeur, savoir la possibilité de renouveler le combat en y lançant des troupes fraîches tenues en arrière.

Si, au contraire, 100,000 hommes sont sur quatre ou cinq lignes successives dont chacune occupe un front de 25,000 pas, cette formation sera un ordre mince malgré le grand nombre de lignes. Il résulterait en effet de cette disposition que les troupes de chaque ligne auraient entre elles de grands intervalles, et que le général en chef serait probablement obligé d'employer une grande partie des troupes des lignes postérieures à combler les vides des lignes antérieures ; il en résulterait, en outre, que les ordres et les rapports auraient beaucoup de chemin à faire du centre aux extrémités de l'ordre de bataille et qu'il faudrait beaucoup de temps pour porter les troupes d'un flanc sur l'autre.

Il faut donc en général savoir combien il y a d'hommes sur chaque pas du front, et sur combien de lignes est la formation, pour dire si l'ordre de bataille est mince ou profond. Cependant il suffit de savoir combien il y a d'hommes sur chaque pas du front quand on connaît d'avance la formation normale de l'unité tactique des différentes armes. Ainsi nous savons qu'aujourd'hui un bataillon déployé est sur deux rangs, très-rarement sur trois ; que lorsque deux bataillons sont sur le même alignement, chacun d'eux en colonne, on laisse entre les deux colonnes l'intervalle de déploiement ; que la cavalerie en ligne est sur deux rangs : que l'on doit calculer sur 20 pas de front pour chaque pièce d'artillerie.

Dans ces hypothèses et en raison de la proportion habituelle des différentes armes, 5 à 6 hommes sur chaque pas du front constituent une profondeur moyenne, au-dessous de 5 hommes la profondeur est petite, au-dessus de 6 elle est grande, toutes les fois qu'il s'agit de masses importantes de troupes. Pour une division de 10,000 hommes, isolée et indépendante, 3 à 4 hommes sur chaque pas du front, ce sera la profondeur moyenne.

Il est encore une autre considération à laquelle on doit avoir égard toutes les fois qu'il s'agit de décider si la profondeur est ou non suffisante : cette considération ressort des particularités du terrain qui peuvent compléter ou remplacer d'une manière ou d'une autre les forces mobiles des troupes. Si vous attendez votre ennemi sur un terrain qui oppose des obstacles considérables à ses mouvements, ce terrain peut vous tenir lieu d'une ou de plusieurs lignes, et par suite votre position y sera regardée comme profonde, tandis qu'elle serait réellement mince dans une autre situation. En général, l'idée de la profondeur d'une position est liée à l'idée de sa force, mais il ne faut pas oublier que ces idées ne sont que relatives.

Lignes et réserves.

Pour plus de simplicité, nous n'avons parlé jusqu'à présent que de lignes, en admettant que chaque ligne devait avoir la même force. Nous pouvons maintenant établir la différence entre les lignes et les réserves.

La disposition que représente la figure 9, où 30 bataillons sont formés sur quatre lignes, répond à la conception précédente; mais nous pouvons prendre une disposition toute différente en ne laissant, par exemple (*fig.* 10), que les deux premières lignes formées comme tout à l'heure, et en rassemblant au contraire dans une seule masse (*A*) les 15 bataillons qui composaient la troisième et la quatrième lignes. Cette masse A prend alors le nom de réserve de la ligne *ab*. Ces deux formations diffèrent essentiellement. Dans la première, chaque bataillon de la première ligne a derrière lui un triple soutien, et il peut cependant arriver qu'une grande partie de la ligne n'ait pas besoin de ce triple soutien, tandis qu'au contraire il peut être insuffisant sur d'autres points, soit pour atteindre le but positif que l'on poursuit, soit simplement pour arrêter l'ennemi dans ses desseins. La formation de la figure 10 est sans contredit préférable. On y donne

en effet un soutien à chaque bataillon de la première ligne, mais un seul, c'est-à-dire ce qu'on juge indispensable d'après la marche probable du combat. On réunit ensuite tout ce qui reste de forces dans une réserve générale, pour se multiplier avec elle, pour porter des renforts sur des points trop faibles, ou pour obtenir avec des forces supérieures de grands avantages sur quelques points que l'on aura reconnus et choisis d'avance, ou dont l'importance se montrera pendant le combat lui-même.

Ce principe des réserves est maintenant appliqué, en grand comme en petit, dans la guerre moderne. C'est le véritable levier de la force militaire, parce qu'il est le seul moyen de ménager convenablement ses forces. Ce principe est la cause réelle de la grande diversité de nos ordres de bataille. On peut maintenant affirmer d'avance qu'un ordre de bataille qui a partout la même profondeur est mauvais, parce qu'il est impossible de poursuivre les mêmes desseins sur tous les points du champ de bataille avec une égale probabilité de succès.

Prenons un exemple : la ligne *ab* (*fig.* 11) représente un coteau au pied duquel coule un ruisseau dont les rives sont très-escarpées. Il s'agit de défendre pendant quelques heures cette ligne *ab* contre une attaque ennemie, dans le but de nous permettre d'effectuer nous-mêmes une attaque en *ac*. Toutes nos forces consistent en 20 bataillons. La ligne *ab* a 2,000 pas de longueur, et nous savons pertinemment que si nous plaçons un bataillon sur chaque 200 pas de cette ligne, cela suffira parfaitement pour contenir l'ennemi pendant tout le temps nécessaire; mais cela nous prendrait 10 bataillons, et il ne nous en resterait plus que 10 pour l'attaque en *ac*, nombre reconnu insuffisant pour le succès de cette attaque. Nous admettons par exemple que 15 bataillons sont nécessaires pour notre attaque en *ac*, de sorte qu'il n'en reste plus que 5 pour défendre la ligne *ab*. Maintenant, nous reconnaissons qu'en répartissant seulement 3 bataillons sur le front *ab*, ces bataillons suffiront pour contenir l'ennemi pendant la moitié du temps nécessaire, et, en outre, que le

secours d'un bataillon arrivant au point d'attaque de l'ennemi une demi-heure seulement après cette attaque suffira pour faire gagner tout le temps dont nous avons besoin. Nous pourrons alors résoudre le problème avec nos 5 bataillons disponibles, en plaçant sur la ligne ab les bataillons 1, 2 et 3, et les deux autres 4 et 5 en réserve, avec la mission de renforcer le point attaqué par l'ennemi, dès qu'il sera reconnu.

Les réserves sont encore plus nécessaires dans toute circonstance de guerre que les institutions de crédit pour le commerce. Se former des réserves doit donc être l'effort constant d'un chef, depuis le général d'armée jusqu'au commandant d'une patrouille. Il faut pour cela ne pas prodiguer les troupes qu'on fait donner les premières. Cependant, si c'est une faute grave de lancer d'abord toutes ses forces et de ne point conserver de troupes disponibles, c'en est une non moins grande d'engager trop peu de monde en première ligne, dans le but de conserver de très-fortes réserves. Ce serait faire comme le marchand qui, pour ménager son fonds de réserve, ne ferait point d'affaires ou en ferait trop peu. Il faut garder en tout une juste mesure, et l'économie intelligente est fort différente de l'avarice. Si l'on veut ménager habilement ses forces, il faut se demander, dans chaque circonstance, combien de troupes il est nécessaire d'engager et n'en pas employer moins. Le général en chef examine, en raison des circonstances et du but qu'il poursuit, combien de troupes il doit engager en première ligne sur chaque point de son front, et ce qu'il peut oser. Chaque général de division se demande à son tour combien il formera de lignes sur tel ou tel point, et ainsi de suite. L'excédant disponible forme la réserve. Les forces engagées et la réserve doivent être calculées d'après le but et les circonstances, et se trouver entre elles dans une juste proportion.

Il est une considération générale qu'il faut toujours peser avant de décider combien de lignes on formera, c'est celle de la différence des armes. Quand une arme est facilement mise en désordre, et momentanément hors d'état de com-

battre, alors même qu'elle est victorieuse; quand son effet consiste dans l'impétuosité de l'attaque et le trouble qu'elle inspire à l'ennemi, elle doit être formée sur un plus grand nombre de lignes. Les troupes destinées à combattre corps à corps ou par des feux à courte distance se formeront sur plus de lignes que celles qui doivent combattre de loin. La cavalerie se forme toujours sur plus de lignes que l'infanterie, même quand celle-ci doit rechercher la mêlée. Ces considérations ont encore leur importance pour la formation intérieure des lignes et leur situation relative. Ainsi, quand la troupe a des mouvements relativement lents et n'est pas facile à mettre en désordre, les intervalles dans une même ligne peuvent être plus petits, et l'on peut placer les bataillons des lignes postérieures directement derrière les bataillons des lignes qui précèdent. Mais plus le mouvement est impétueux et le désordre facile, plus il faut d'intervalle entre les fractions d'une même ligne, plus il est important aussi de placer en échelons les lignes consécutives.

L'artillerie n'a jamais besoin de deuxième ligne pour le combat, mais seulement de réserves, soit pour relever les pièces engagées, soit pour renforcer le feu sur tel ou tel point. L'infanterie qui n'aurait à combattre que de loin n'a pas besoin non plus de deuxième ligne, mais seulement de réserves. Il lui faudra au contraire une deuxième ligne toutes les fois qu'elle pourra être forcée de combattre de près. La cavalerie se formera constamment sur plusieurs lignes, toujours avec de grands intervalles, en échelons ou en échiquier.

Ces considérations ont une importance décisive pour la détermination des formes tactiques élémentaires; nous y reviendrons à ce sujet, et nous aurons à examiner par quels moyens des unités tactiques, que nous avons considérées jusqu'à présent comme indivisibles, peuvent former plusieurs lignes ou des réserves.

Nous avons toujours appelé colonne la formation profonde d'un bataillon isolé et, en général, de l'unité tactique. En plaçant les unes à côté des autres plusieurs de ces colonnes,

avec des intervalles au moins suffisants pour que chaque colonne puisse se déployer, on a une ligne. En plaçant les unes derrière les autres plusieurs de ces lignes, on forme le premier ordre de bataille qui puisse être considéré comme indépendant et qui réponde aux circonstances les plus compliquées du combat.

La réserve vient toujours compléter cet ordre de bataille. La réserve ne serait pas ce qu'elle doit être si elle était formée comme les premières lignes avec des intervalles et des distances de ligne. Si elle était déployée d'avance, ce ne serait plus un fonds de réserve de qui l'on pourrait faire ce qu'on voudrait et tourner le front à son gré dans telle ou telle direction. L'ordre de la réserve doit être essentiellement un ordre concentré, qui la met sous la main du général en chef, dans le plus petit espace possible. On obtient ce résultat en serrant plusieurs colonnes de bataillon, — colonnes d'escadron ou de régiment pour la cavalerie, — à côté les unes des autres; ou encore en serrant plusieurs unités tactiques déployées, à côté ou les unes derrière les autres.

Nous appellerons masse ou formation en masse cette disposition concentrée de plusieurs unités tactiques, pour la distinguer de l'ordre profond de l'unité tactique que nous appelons colonne. La masse est la véritable formation des réserves. Elle ne convient pas pour le combat, surtout avec des troupes qui doivent chercher leur force dans les feux. Napoléon l'a cependant employée parfois comme formation de combat, — masse de brigades ou de divisions. — Elle a alors tous les désavantages de la formation carrée, elle les avait déjà du temps de Napoléon, avec des armes à feu d'une portée très-inférieure aux nôtres. La condition essentielle de la masse, c'est qu'elle permette de se déployer facilement et avec rapidité pour prendre la formation de combat. Si A (*fig*. 12) représente la formation normale de combat d'une brigade de 8 bataillons d'infanterie, on peut, en attendant le moment de les déployer, la former en masse comme B ou C, selon la nature plus ou moins facile du terrain, mais on

ne devra jamais adopter la formation D où les bataillons déployés sont serrés les uns derrière les autres.

De l'ordre étroit.

L'ordre étroit c (*fig.* 4) a, comme formation de combat, tous les inconvénients de l'ordre mince et de l'ordre carré, sans aucun de leurs avantages. Mais cet ordre est indispensable pour la marche, quand on fait suivre aux troupes les routes frayées, dans le but de les ménager. Bien que cette formation semble l'opposé de tout ce qu'on nomme ordre de bataille, elle offre néanmoins un moyen très-simple de satisfaire à une condition déjà énoncée, savoir que l'ordre de marche doit répondre à l'ordre de bataille, de telle manière qu'on puisse passer facilement de l'un à l'autre. En effet si l'on ne peut marcher sur une route qu'avec un front très-étroit de 4, 12 et au plus 20 hommes, il existe toujours, au moins dans les pays cultivés, plusieurs routes à peu près parallèles et pas trop éloignées les unes des autres. On répartit les troupes sur ces routes parallèles, de sorte que les colonnes partielles sont beaucoup moins longues et le déploiement pour le combat est rendu plus facile. Ainsi 20,000 hommes marchant sur une seule route forment une colonne de 12,000 pas de longueur, tandis que si l'on répartit ces 20,000 hommes sur 4 routes parallèles, chaque colonne partielle de 5,000 hommes ne sera plus longue que de 3,000 pas.

Des détachements.

Nous avons toujours supposé, dans ce qui précède, une liaison intime de toutes les parties de l'ordre de bataille, de telle sorte que chacune d'elles ne fût pas éloignée des parties voisines d'une distance plus grande que la portée efficace de ses armes. Nous avons constamment insisté sur l'importance de la liaison des parties avec un tout dirigé vers un but

unique. Le contraire de cette liaison est la séparation. Mais la séparation est encore un des éléments de la tactique, et l'art de faire des détachements a la plus grande importance.

La réunion des forces nous a frappé d'abord comme la règle fondamentale de toute action de guerre. Mais à peine avions-nous émis ce principe que nous avons reconnu la nécessité de le modifier. En effet, après avoir dit que notre but positif devait être un, et ce seul but le plus simple possible, nous avons ajouté presque aussitôt que nous ne pourrions presque jamais poursuivre un but unique, puisque l'ennemi cherchait en même temps que nous un résultat positif, et qu'il fallait nous mettre en garde contre ses desseins. Ajoutons encore que notre propre dessein a ses degrés d'importance selon le but que nous poursuivons. Si nous ne voulons que battre l'ennemi, c'est un dessein d'un degré moins élevé que si nous songeons à l'anéantir, et nous n'opérerons point dans les deux cas de la même manière. Chaque but différent fait naître un problème de guerre, et pour chaque problème il faut des forces spéciales. Cela prouve qu'une concentration absolue des troupes est impossible. On ne posera donc plus cette règle : ne faites pas de détachements! mais comme les détachements ne seront jamais qu'un mal nécessaire, on admettra toujours la règle suivante : faites des détachements aussi rares et aussi faibles que possible !

Rendez-vous bien compte du but que vous cherchez toutes les fois que vous voulez faire un détachement ; cela vous empêchera souvent de détacher des troupes sans réflexion, en obéissant à la tradition, à l'habitude ou à la mode. Si vous avez constamment devant l'esprit que tout détachement détourne des troupes du but principal, vous vous efforcerez d'en faire le moins possible et de ne leur donner par conséquent que des missions secondaires.

D'après leur but, on distingue deux sortes de détachements : ceux que nécessite l'activité réelle ou supposée de l'ennemi, et ceux que cause la multiplicité des buts positifs que vous poursuivez.

Les détachements de la première espèce ne devraient ja-

mais avoir pour but de remporter sur l'ennemi un avantage positif. Votre intention, en les formant, doit donc être l'une des suivantes :

a. — Observer simplement l'ennemi. Le détachement doit voir ce que fait l'ennemi sur tel ou tel point ; il vous en informe, et vous dirigez ensuite les opérations du gros de vos forces d'après les nouvelles que vous recevez des progrès et de l'activité de l'ennemi, soit en poursuivant énergiquement votre entreprise, soit en modifiant votre plan primitif, soit même en renonçant complétement à votre dessein. Les plus faibles détachements suffisent pour observer.

b. — Pendant que le gros de vos forces poursuit un but positif dans une direction donnée, votre détachement marche dans une autre direction pour empêcher l'ennemi d'atteindre lui-même son but. Vous voulez par exemple suivre avec le gros de vos forces la direction *abcd* (*fig*. 13, planche II) pour attaquer vigoureusement l'ennemi en *f*, mais vous envoyez en même temps un détachement dans la direction *ce* pour empêcher l'ennemi de vous attaquer lui-même de *g*. La mission du détachement *h* est ici d'arrêter l'ennemi, mais pas d'une manière absolue. En effet, l'attaque ennemie venant de *g* peut par exemple refouler sans danger votre détachement jusqu'en *m* et au delà, pourvu que ce détachement ait pu, malgré cela, retarder l'ennemi de manière à vous donner le temps d'être vainqueur en *f*, et de vous tourner ensuite contre *g* avant que l'ennemi n'ait remporté un avantage comparable à votre victoire en *f*. — Lorsqu'en 1796 Bonaparte eut forcé Alvinzy, par la bataille d'Arcole, à se retirer sur la Brenta, il lui importait assez peu que Davidovich eût chassé Vaubois de sa position de Rivoli; mais si ce dernier événement était arrivé huit jours plus tôt, il aurait pu avoir pour Bonaparte les suites les plus graves. — On comprend qu'il faille, pour cette mission, des détachements plus forts que lorsqu'il n'y a qu'à observer ; mais leur force n'en est pas moins très-variable, d'après le temps plus ou moins long pendant lequel ils doivent arrêter l'ennemi, d'après le plus ou moins

5

de distance à laquelle ils peuvent se laisser repousser sans danger pour notre entreprise principale, selon la configuration du terrain où devra opérer le détachement, et enfin en raison de l'énergie qu'on suppose à l'ennemi. Les circonstances dans lesquelles nous voudrons faire marcher un détachement dépendront toujours un peu du choix que nous ferons. Si nous faisons ce choix d'une manière convenable, si nous pesons bien le pour et le contre, nous pourrons faire aussi faible que possible un détachement que nous saurons du reste indispensable.

c. — Les circonstances sont les mêmes que dans le cas précédent, mais notre détachement, au lieu d'attendre l'attaque de l'ennemi en g, doit lui-même attaquer, pour attirer sur ce point l'attention de l'ennemi, l'y occuper et l'y maintenir. La mission de ce détachement est encore secondaire, mais sa manière d'opérer plus active, et il ne peut plus, comme dans le cas précédent, se contenter de faire perdre du temps à l'ennemi. Ce détachement doit être relativement aussi fort que possible, et c'est pourquoi il faut toujours réfléchir mûrement avant de confier à une troupe une mission de cette nature. On ne doit le faire que si l'on a de grands avantages à attendre de cette entreprise secondaire, et si les forces destinées au but principal restent encore très-suffisantes pour atteindre ce but. On fera ce détachement d'autant moins fort qu'il sera commandé par un chef plus énergique, que les troupes qui le composent seront meilleures, et que la position de l'ennemi sera plus sensible au point contre lequel est dirigé le détachement.

La dernière espèce de détachement dont nous venons de parler rentre déjà dans ceux de la seconde classe. Cependant on ne range réellement dans cette classe que les détachements au moyen desquels on veut augmenter le succès, tandis que l'entreprise principale a pour but d'obtenir ce succès. Vous voulez, par exemple (*fig.* 13), battre l'ennemi en *f* avec le gros de vos forces, mais vous envoyez en même temps un détachement dans la direction *kn*, avec mission de couper à l'ennemi sa ligne de retraite, et de le faire prison-

nier quand il est battu. Les entreprises de cette nature peuvent facilement avoir un sort funeste,

> « Et prouver qu'il ne faut jamais
> « Vendre la peau de l'ours qu'on ne l'ait mis par terre. »

On ne doit donc les ordonner que lorsqu'il est impossible de les éviter. Il est vrai qu'alors il ne s'agirait plus de faire un détachement. Supposons, en effet, qu'il se trouve en o (*fig.* 13) une partie de nos troupes qu'il serait impossible de faire venir en k assez à temps pour prendre part au combat que nous voulons livrer en f, mais que nous puissions faire arriver ces troupes à temps sur la ligne de retraite de l'ennemi. Dans ce cas, la mission que nous donnerions à la troupe o serait plutôt à ranger dans la classe de la concentration des forces que dans leur division.

Il n'est presque aucun problème de guerre, grand ou petit, dans lequel la question des détachements ne soit à envisager dans un sens ou dans l'autre. Tout le monde sait quelles fautes on commet à cet égard, et combien de fois l'on fait des détachements inutiles, trop forts ou trop faibles pour le but qu'on se propose. La question est donc d'une importance extrême. Vous éviterez déjà des fautes trop graves, en vous demandant tout d'abord ce que vous voulez et, par suite, ce que vous devez faire, et si vous prenez pour guides la raison et le bon sens au lieu de la mode et de la routine.

LIVRE II.

DU COMBAT.

Bataille décisive, Combat, Engagement, Rencontre.

Lorsque les deux armées ennemies qui se disputent un théâtre de guerre réunissent sur un champ de bataille une partie assez considérable de leurs forces pour que la victoire décide, ou puisse décider, de la possession du théâtre de la guerre, ces armées livrent une bataille décisive. Il n'est pas nécessaire que les deux partis réunissent toutes les forces qu'ils ont sur le théâtre de la guerre pour livrer une bataille décisive, car cela serait impossible. — Napoléon avait, en 1805, plus de 200,000 hommes sur le théâtre de la guerre, le tiers seulement de ces forces était à Austerlitz, et cependant la bataille d'Austerlitz fut décisive. — On ne peut pas non plus fixer la force absolue des troupes qu'il faut réunir pour qu'une bataille soit décisive. — La bataille de Sempach (1386) fut décisive, et pourtant les confédérés n'y avaient que 1300 hommes.

On est frappé, au premier coup d'œil, de la grande concentration des forces opposées dans les deux plus grandes batailles des dernières guerres, celles de Solférino et de Kœniggraetz. Mais cette circonstance s'explique par le peu de durée de ces deux guerres, et, si elles se fussent prolongées davantage, les batailles décisives auraient été livrées dans des conditions fort différentes. Si la guerre de 1859 ne s'était pas terminée devant le quadrilatère par la paix de Villafranca, il était difficile de prévoir une autre bataille dans laquelle les alliés auraient pu réunir toutes leurs forces. — Si l'on se rappelle la situation des belligérants en 1866, au moment de l'armistice de Nicolsbourg, on ne peut croire que

les Prussiens auraient pu livrer devant Florisdorf une bataille rangée avec autant de forces qu'à Kœniggraetz. On reconnaît encore, dans les guerres qui ont précédé celles-là, l'influence des grandes concentrations de troupes qui amènent les batailles décisives au début de la campagne. Nous rappelons à ce sujet Leipzig (1813), en observant que cette bataille n'eut lieu que peu de mois après l'entrée de l'Autriche dans la coalition. Rappelons encore Waterloo. D'un autre côté, si Napoléon n'avait à Austerliz qu'une partie de ses forces, il est clair qu'il aurait eu, quelques mois plutôt, toutes ses troupes réunies, s'il avait eu à livrer devant Ulm une bataille décisive.

La grande concentration des forces que nous trouvons à Solférino et à Kœniggraetz fait ressortir d'autant plus clairement quelles fautes immenses ont dû commettre les généraux italiens pour n'avoir pas la moitié de leurs troupes à opposer aux Autrichiens à Custozza.

Les combats sont des luttes entre des fractions d'armée, soit qu'ils précèdent et préparent les batailles rangées, comme le combat de Kœnigswartha avant la bataille de Bautzen (1813); soit qu'ils les suivent et influent, dans un sens ou dans l'autre, sur les conditions de la retraite, comme le combat de Haynau après la bataille de Bautzen; soit enfin que la réunion de ces combats constitue la bataille elle-même. On peut en effet considérer chaque bataille rangée comme un assemblage de combats que se livrent les corps d'armée ou les divisions, soit successivement sur un même point, soit en même temps sur des points différents. Si ces combats n'ont entre eux aucune liaison intime, ils ne constituent point une bataille. De même qu'une bataille se compose de combats partiels, de même le combat est la résultante des engagements de fractions de la division, de chaque arme particulière, des unités tactiques. Les combats qui n'ont de but déterminé de la part d'aucun des partis, qui résultent du choc inattendu de deux troupes ennemies, sont habituellement appelés rencontres.

Bien que des masses de troupes considérables se soient

heurtées dans les affaires de Nachod, Skalitz, Burgersdorf, Trautenau, Münchengraetz et Gitschin, qui précédèrent la bataille de Kœniggraetz, ces affaires ne peuvent être regardées cependant que comme des combats indépendants. On peut aussi distinguer dans la bataille de Kœniggraetz les combats partiels qui la constituent et dans lesquels elle se subdivise, ce sont ceux de Lochenitz, Horzenowes, Benatek, Sadowa, Dohalitz, Nechanitz, Chlum, Lipa, Przim et Wschestar.

Combat offensif, Combat défensif, Démonstration.

Le combat a un caractère distinctif selon qu'il a pour objet d'obtenir directement un résultat positif, ou bien d'empêcher l'ennemi d'obtenir lui-même ce résultat, ou seulement d'occuper l'ennemi, pour attirer son attention sur un point déterminé et la détourner ainsi d'un autre point. Nous distinguerons en conséquence la bataille offensive ou défensive, le combat offensif ou défensif, et la démonstration.

Chaque bataille, chaque combat, se compose en général d'éléments des trois ordres que nous venons de citer, mais l'un de ces éléments dominera nécessairement, et donnera son nom à l'action entière.

La bataille offensive a pour but de détruire l'armée ennemie. Mais il est rare que ce résultat s'obtienne directement sur le champ de bataille, et il faut que les exigences d'une bataille offensive soient plus modestes. On sera donc satisfait si, en attaquant l'ennemi, on le force à s'éloigner du champ de bataille, et la situation sera, dans ce cas, des plus favorables si la direction et les circonstances de cette retraite permettent de compléter la destruction de l'armée ennemie au moyen de la poursuite et de quelques victoires partielles pendant cette poursuite.

On peut assigner pour but à la bataille défensive d'arrêter la marche de l'ennemi dans une direction donnée, en conservant d'abord en réserve le plus possible de ses propres forces et les préservant d'être détruites par l'ennemi. Si

maintenant le défenseur ne cherche, dans la bataille, qu'à rester en place, et à résister ainsi aux desseins de l'agresseur qui veut le forcer à se retirer, il ne pourra obtenir ce résultat que par l'activité qu'il déploiera lui-même, et cette activité ne peut être dirigée que vers la destruction de forces ennemies. Or, si les pertes de l'agresseur montent à un chiffre plus élevé que celles du défenseur, les choses peuvent changer complétement de face, si bien que le défenseur acquerra, dans le cours de la bataille, le droit de se proposer lui-même un but positif, c'est-à-dire de forcer l'agresseur à la retraite. C'est de cette façon qu'une bataille défensive peut se transformer en bataille offensive.

Il résulte de sa nature même que la démonstration ne peut avoir en elle une signification propre, elle ne peut être que partie d'un plus grand tout. Elle sert à favoriser de quelque manière une autre entreprise qui est l'affaire principale. Cependant, la démonstration exige toujours des forces qui sont perdues pour l'opération principale ; et, avant de faire une démonstration, il faut savoir exactement le résultat qu'on veut en obtenir.

Les combats reçoivent souvent une couleur particulière des lieux où ils sont livrés, par exemple, les combats qui ont pour but de forcer ou de défendre le passage de rivières ou de montagnes, les combats de bois, de villages, etc. Le combat reçoit souvent aussi son caractère des conditions de temps. Si l'un des partis s'efforce de gagner du temps, l'autre cherche au contraire à lui en faire perdre. Le rôle que joue le temps est surtout important dans les combats de poursuite et de retraite. Les combats de nuit sont également soumis à des règles particulières.

Bataille offensive.

Nous allons traiter la question la plus générale avant de descendre aux détails. C'est du reste dans la bataille que le combat trouve sa véritable place. Nous nous placerons suc-

cessivement des deux côtés, pour reconnaître plus clairement les règles qu'ils doivent suivre, et nous commençons par la bataille offensive.

DÉCISION.

La détermination de livrer une bataille offensive résulte du plan général de la campagne et des circonstances qu'a fait naître le rapprochement des armées belligérantes. La force numérique des deux partis a une influence très-grande sur cette décision, mais il est très-rare qu'elle en soit la principale cause. Cette détermination résulte, le plus souvent, de la conviction qu'on ne peut se dispenser de livrer une bataille offensive si l'on veut faire quelque chose. Celui qui est l'agresseur stratégiquement sera porté, dans la plupart des cas, à attaquer tactiquement; en d'autres termes, celui dont les opérations stratégiques sont offensives prendra également l'offensive dans le combat.

PLAN.

On se décide quelquefois à livrer une bataille offensive lorsqu'on est déjà près de l'ennemi, mais le plus souvent quelques jours plus tôt. C'est toujours ce dernier cas lorsque les armées en présence sont considérables.

La décision prise, il s'agit de préciser la forme de l'attaque et de donner aux corps d'armée leurs instructions en conséquence. Pour cela, il faut que le général en chef se figure son adversaire dans une position déterminée ab ($fig.$ 14), soit que ce dernier attende réellement l'attaque dans cette position, soit qu'on admette qu'il s'y trouvera lorsqu'on sera assez près de lui pour livrer bataille. Les divisions de l'agresseur marchent par différentes routes contre cette position.

Le plan de bataille le plus simple serait sans contredit le suivant : déployer toutes ses divisions 1, 2, 3, 4, 5 et 6, sur la ligne cd parallèle à ab, et à une grande portée de canon de cette position, puis faire marcher simultanément toutes les

divisions contre *ab*. Si l'on suppose une égalité absolue de forces, il peut n'y avoir aucun résultat, et, en poussant les choses à l'extrême, les deux partis peuvent s'entredétruire complétement. Aucun ne restant alors supérieur à l'autre, tout serait à recommencer. Dans un cas plus heureux, il se peut que l'énergie et la bravoure donnent la supériorité à l'une de ces armées d'égale force. Le général en chef de cette armée aura gagné alors une bataille de soldats, sans en avoir le mérite, et peut-être au prix de grands sacrifices que son devoir était d'éviter.

La raison humaine, de quelque manière qu'elle s'exerce, ne saurait se contenter de la force brutale; elle doit s'efforcer constamment de diriger l'action de la force, et ce rôle lui convient également à la guerre. Le général ne se contente pas de lancer en avant les troupes dont il dispose, il faut qu'il cherche à causer à l'ennemi le plus de pertes possible, tout en en éprouvant le moins qu'il peut lui-même, et si la supériorité absolue de ses forces ne suffit pas pour lui donner ce résultat, il cherche à l'obtenir par la manière dont il emploie ses troupes.

Cet ordre d'idées conduit directement au principe de la victoire partielle. Si vous n'êtes pas certain de vaincre l'ennemi en attaquant son front sur tous les points à la fois, les conditions où vous vous placez changent complétement si vous dirigez toutes vos forces contre une partie du front ennemi, *ae* par exemple. Quand bien même vous ne pourriez opposer à la ligne ennemie *ab* que des forces égales ou même un peu inférieures, la totalité de vos troupes peut être néanmoins tellement supérieure à une fraction de l'ennemi que vous soyez certain de la battre.

Quand vous êtes vainqueur en *ae*, vous pouvez vous jeter contre *ef* avec toutes vos forces, y remporter une nouvelle victoire, et enfin écraser le reste *fb* des troupes ennemies.

Ce principe est évidemment le véritable moyen d'obtenir la victoire à égalité de forces, et même contre des forces un peu supérieures; il ne s'agit donc plus que d'en faire l'appli-

cation. Mais il est auparavant une considération fort importante : c'est que la ligne ennemie ab n'est point une masse inerte qui reste immobile jusqu'à ce que nous atteignions complétement notre but, au contraire, elle poursuivra elle-même un but positif ou se mettra en mouvement pour contrecarrer nos desseins; et, pour remporter nos victoires partielles, il nous faut un certain temps que l'ennemi peut également mettre à profit. Afin de pouvoir exécuter notre plan d'attaque, il est hors de doute qu'il nous faudra chercher à maintenir l'ennemi dans la position où nous l'avons supposé jusqu'à ce que nous ayons battu un assez grand nombre de ses troupes pour que notre supériorité sur le reste soit à peu près assurée. Plus notre première victoire partielle sera prompte, moins longtemps il nous faudra maintenir l'ennemi loin du théâtre de cette première lutte, plus cette victoire sera importante, et plutôt elle décidera l'ennemi à évacuer sa position. Or, ce dernier résultat est un grand pas vers la victoire définitive. Ce premier pas est toujours fort important, si nous pouvons poursuivre l'ennemi dans de bonnes conditions, si notre première victoire partielle le force, par exemple, à opérer sa retraite dans une direction qu'il n'aurait pas choisie s'il avait été libre de le faire, qui affaiblit tout son système de guerre et nous rend plus facile de compléter par la poursuite cette série de succès partiels que la retraite précipitée de l'ennemi ne nous a pas permis de compléter sur le champ de bataille.

Le plan d'une bataille offensive roulera donc, dans sa partie essentielle, sur les deux questions suivantes :

Sur quel point du front ennemi devons-nous chercher à remporter notre première victoire partielle?

Quels moyens devons-nous employer pour maintenir l'ennemi dans sa position aussi longtemps que cela est nécessaire pour nos desseins?

POINT D'ATTAQUE.

Le point où nous cherchons la première victoire partielle se nomme point d'attaque. Il s'agit de le choisir.

Comme la ligne ennemie n'a jamais la même force partout, nous pouvons nous poser la question suivante : Faut-il choisir le point le plus fort ou le point le plus faible, celui où la victoire sera la plus importante plutôt que celui où elle sera la plus rapide?

Afin de gagner du temps pour continuer nos victoires partielles, nous devrons préférer le point qui nous promet le plus promptement la première de ces victoires. Mais si, une fois vainqueurs sur ce point, nous ne pouvons pas poursuivre de là nos avantages, l'utilité de notre premier succès sera fort peu de chose. Il ne faut donc jamais perdre de vue qu'avant tout, le point où nous cherchons notre première victoire doit nous permettre de poursuivre nos succès. Le premier point conquis doit nous rendre plus forts. Si ce point est en même temps un point faible de l'ennemi, ce sera avantageux pour nous, puisque nous économiserons ainsi du temps et des forces. Mais n'oublions pas que si nous avons à choisir entre deux points d'attaque dont l'un, facile à enlever, ne nous permettrait pas de poursuivre notre première victoire, et dont l'autre, beaucoup plus difficile, nous assurerait une suite facile de nos succès, nous devrons toujours préférer le second.

Quelles sont les conditions qui constituent un point faible de l'ennemi, que nous pouvons enlever facilement?

a. — La direction de la volonté ennemie. — Nous pouvons admettre que l'ennemi est le plus fort sur le point où il dirige sa volonté et cherche un but positif. Or, cette direction nous est toujours tracée par le front de l'ennemi. Si son front est la partie la plus forte, les flancs et les derrières de l'ennemi seront, à première vue, ses parties faibles. Ce sera donc presque toujours une bonne opération que d'attaquer un des flancs de l'ennemi. En outre, on a le choix entre les deux flancs.

b. — La répartition des troupes ennemies. — Si cette répartition est uniforme, l'attaque d'un flanc gagne, par cela seul, beaucoup de valeur. Si elle n'est pas uniforme, il existera un point où se trouveront relativement moins de

troupes, et ce point, s'il n'est pas à l'un des flancs, attirera notre attention et méritera d'être étudié.

c. — La configuration du terrain : — Un point de la position ennemie sera faible si l'ennemi n'y peut pas déployer des forces importantes, s'il lui est impossible de s'y servir des armes qui font sa plus grande force, de s'y couvrir contre nos feux, de répondre à notre attaque par une masse de feux convenables. Un point est encore faible quand l'ennemi ne peut espérer de nous en repousser dès que nous y avons pénétré, parce qu'il n'a pas assez de place pour s'y déployer ; quand les communications de ce point avec les autres parties de la position sont mauvaises, parce qu'il ne peut pas être facilement soutenu par ces autres parties. Tous ces désavantages de la défense deviennent des avantages pour notre attaque.

d. — Les conditions de temps qui sont également des conditions de lieu : — Si par exemple il n'est pas possible de soutenir à temps le point attaqué ; ou si l'ennemi n'y peut pas livrer un combat de quelque durée et se trouve obligé de tout risquer, pour ainsi dire, sur un coup de dés.

Maintenant, comment un point peut-il nous rendre plus forts dès que nous avons réussi à nous en emparer.

a. — Parce que nous donnons ainsi une autre direction à la volonté de l'ennemi : — L'ennemi perd du temps à se porter dans cette nouvelle direction et ce temps est gagné pour nous. La volonté de l'ennemi étant concentrée sur son front, il faut qu'il change de front pour nous combattre lorsque nous nous établissons sur l'un de ses flancs. Cela milite d'une manière décisive en faveur des attaques de flanc. — Mais il est une autre considération plus importante : L'ennemi a, sans nul doute, une ligne de retraite préparée d'avance, sur laquelle il veut se replier en cas de défaite, et il a donné ses ordres en conséquence. Or, s'il est coupé de cette ligne de retraite et forcé d'en prendre une autre moins avantageuse, cela donne des forces à notre poursuite. Si, dans ce cas, l'ennemi se retire du champ de bataille avant que nous n'ayons pu l'y battre complétement, nous sommes cer-

tains de lui infliger, en le poursuivant, quelques échecs dont il ne se relèvera pas aussi facilement que s'il avait pu suivre la ligne de retraite qu'il avait préparée la première. Il résulte immédiatement de là que l'agresseur doit chercher à gagner, par sa première victoire partielle, la ligne de retraite ennemie. Si cette ligne de retraite est eg (*fig.* 14), cela nous décidera de toutes manières à choisir pour point d'attaque ae, parce que c'est pour nous le chemin le plus court pour arriver sur la ligne de retraite ennemie; il faudrait des considérations de la plus haute importance pour nous empêcher de choisir ce point d'attaque. Si nous réussissons, l'ennemi a deux partis à prendre : ou se retirer dans la direction moins avantageuse bh, ou nous attaquer à son tour pour chercher à regagner la ligne eg, ce qui nous assure un double avantage : d'abord l'ennemi ne combat plus pour conserver la position ab, mais pour assurer sa retraite, pour sa sécurité immédiate, et il faut que toutes ses pensées prennent cette nouvelle direction. En second lieu, il vient lui-même vers nous et nous évite ainsi la peine d'aller le chercher en ef et fb.

b. — Par la répartition des troupes. — Si nous avons vaincu sur un point où l'ennemi a fait donner l'élite de son armée, ses gardes, ses meilleures troupes, cette victoire aura plus d'influence sur la suite de l'affaire que si nous n'avions détruit que quelques milliers de cosaques.

c. — Par le terrain : — Si le premier point enlevé nous permet d'y établir avantageusement notre artillerie, s'il domine une grande partie de la ligne ennemie, s'il n'est entouré d'aucun obstacle qui nous empêche de nous avancer plus loin en restant déployés, l'avantage obtenu aura nécessairement plus de valeur que si nous n'avions conquis qu'un point où nous serions condamnés à rester, qui serait entouré d'obstacles et n'aurait aucun commandement sur le reste de la position ennemie.

d. — Par les conditions de temps : — Plus tôt on remporte la victoire et mieux cela vaut. Il vaut mieux chercher à en finir le jour même sur le champ de bataille avec le gros

de l'armée ennemie, que de se bercer de l'espoir d'obtenir ce résultat par la poursuite pendant les semaines qui suivront la bataille. C'est pourquoi nous devrons désirer avant tout de nous emparer d'un point dont la possession suffise pour nous faire espérer d'anéantir l'ennemi sur le champ de bataille. Cette dernière considération peut souvent faire renoncer à l'attaque de flanc pour préférer l'attaque du centre, entre autres cas, lorsque la position ab est très-étendue et que la ligne de retraite ennemie kl est justement derrière le centre de la position.

Ces diverses considérations seront examinées avec soin dans le choix du point d'attaque. Il n'en reste plus qu'une seule à y joindre, c'est celle de notre propre sûreté dans le cas où nous serions battus. Pour parer à cette éventualité, il faut songer à conserver notre ligne de retraite et pour cela ne pas la découvrir de la masse principale de nos troupes. Ainsi, dans le cas où d'autres raisons nous feraient choisir pour point d'attaque la partie ae de la position ennemie, ce qui nous ferait concentrer toutes nos forces sur la ligne d'attaque on, nous devrions renoncer à ce plan pour nous contenter d'une ligne d'attaque qui nous promettrait un moindre succès, si notre ligne de retraite était, par exemple, em qui s'écarte beaucoup de la direction no.

MOYENS DE CONTENIR L'ENNEMI.

Le point d'attaque étant choisi, nous devrions, d'après le principe, diriger sur ce point toutes nos forces, mais alors comment maintiendrait-on l'ennemi? Croit-on qu'il restera tranquillement dans ses positions jusqu'à ce que nous ayons remporté notre première victoire partielle?

L'ennemi restera probablement dans sa position jusqu'à ce qu'il soupçonne notre dessein. Il est donc essentiel de le lui cacher, en gardant le secret, en trompant l'ennemi par la direction de nos marches quelques jours avant la bataille, en passant rapidement et à son insu de cette fausse direction de marche dans celle que nous avons choisie pour notre attaque.

Tous ces moyens sont bons à employer, mais ils ne suffisent pas pour entretenir longtemps l'ennemi dans son erreur, et dès que notre attaque commencera, il verra clairement quel est notre dessein. Il est certain qu'en remportant promptement la victoire sur le point d'attaque choisi, et en la poursuivant vigoureusement dans la direction convenable, nous pourrons obtenir que l'ennemi reconnaisse notre dessein trop tard pour s'y opposer efficacement. Mais nous entretiendrons bien mieux l'ennemi dans son incertitude, si nous la faisons durer pendant le combat lui-même, par de fausses attaques. C'est là un quatrième moyen qui entre immédiatement dans le système de la bataille et vient s'ajouter aux autres moyens, tels que secret du plan, marches cachées et trompeuses, rapidité de l'action.

Si nous dirigeons notre attaque principale contre le point ae de la position ennemie, mais si nous voulons en même temps faire croire à l'ennemi que nous avons choisi un autre point d'attaque, c'est sur cet autre point que nous devrons diriger la fausse attaque.

Les règles qui doivent nous guider dans le choix du point de la fausse attaque découleront du but même de cette fausse attaque. Les règles générales sont les suivantes :

a. — Il ne doit pas paraître invraisemblable à l'ennemi qu'une attaque principale s'effectue au point choisi pour la fausse attaque, car on ne saurait alors espérer lui donner le change.

b. — Ce point ne doit pas être trop rapproché du point d'attaque principale, sans quoi l'ennemi pourrait en profiter, dès qu'il reconnaîtrait son erreur, pour enlever des troupes du point de fausse attaque, et renforcer le point où a lieu l'attaque principale.

Si nous choisissons de préférence pour point d'attaque principale celui qui nous donnera une supériorité décidée dès que nous en serons maîtres, nous prendrons pour point de fausse attaque celui où la victoire est facile, et, par conséquent, un point faible de la position ennemie. Si le point d'attaque principale est un point fort de l'ennemi, la fausse

attaque bien dirigée pourra décider l'ennemi à enlever des troupes du point d'attaque principale et à affaiblir ainsi ce point.

Il résulte de la deuxième règle *b* que la fausse attaque sera ordinairement dirigée contre l'un des flancs de la position ennemie. Si l'attaque principale s'exécute contre un flanc de cette position, l'autre flanc est alors indiqué pour la fausse attaque comme étant le point le plus éloigné du premier. Si l'on a choisi le centre ennemi pour l'attaque principale, les deux flancs en sont encore les points les plus éloignés. Ce n'est que dans le cas où la position ennemie est très-étendue, et où l'on voudrait malgré cela l'attaquer sérieusement de flanc, qu'on pourrait diriger la fausse attaque contre le centre.

La fausse attaque peut précéder l'attaque principale, ou avoir lieu en même temps, ou encore un peu après. Le premier cas se présente lorsque la fausse attaque a pour but d'amener l'ennemi à retirer des troupes du point d'attaque principale, afin de nous donner plus de chances de succès sur ce point. Les deux autres cas arrivent lorsqu'il ne s'agit que d'empêcher l'ennemi de renforcer le point d'attaque principale avec des troupes enlevées aux autres parties de sa ligne de bataille.

Puisque d'une première attaque unique nous en sommes arrivés à deux attaques sur des points différents, il n'est plus question de conserver nos forces réunies, dans le sens absolu du mot, car il nous faut au contraire les diviser. Il est clair cependant qu'un partage égal de nos troupes serait la plus grande faute imaginable, et si nous disposons de 20,000 hommes pour les deux attaques, nous ne saurions en consacrer 10,000 à l'une et autant à l'autre. Les deux attaques diffèrent en effet comme but et comme moyen, et la division des forces doit répondre à ces différences. Nous emploierons donc le plus de troupes possible à l'attaque principale et, par suite, le moins possible à la fausse attaque. Il faut cependant que cette dernière soit efficace et il s'agit de lui donner une force suffisante avec des moyens restreints.

Pour y parvenir, nous commencerons par diriger la fausse attaque contre un point où une attaque principale n'est pas invraisemblable, car on peut espérer alors que l'ennemi prendra des mesures pour repousser sur ce point une attaque principale ; en second lieu la fausse attaque suppléera par son énergie à ce qui lui manque de force réelle. Pour cette raison, lorsque le général en chef charge un général de division d'une fausse attaque, il évite de lui faire savoir que ce n'est qu'une fausse attaque. Pour ce général de division, son attaque doit être au contraire réelle et sérieuse ; elle n'est fictive et secondaire que pour le général en chef et par rapport au tout.

S'il n'était pas nécessaire que la fausse attaque eût une certaine durée, s'il ne s'agissait que de porter un seul coup dont l'influence se ferait sentir ultérieurement, on pourrait donner à la fausse attaque les caractères d'une surprise, la confier à une arme comme la cavalerie qui est propre aux mouvements audacieux et qui est à même de causer beaucoup de désordre par son premier choc ; on pourrait encore choisir pour cette attaque le temps le plus favorable à la terreur et au désordre ; ou bien la diriger contre le point le plus susceptible de la position ennemie, ses derrières. Mais la durée est une condition indispensable pour le succès d'une fausse attaque. L'effet d'un seul coup énergique s'évanouirait promptement, avant même que l'ennemi ait le temps de commettre les fautes auxquelles on voulait l'entraîner. La fausse attaque doit s'exécuter avec vigueur, mais en outre avec le plus grand calme et beaucoup de sang-froid. Elle peut être repoussée et n'en remplir pas moins complétement son rôle, mais il ne faut pas qu'elle laisse reconnaître trop tôt sa faiblesse. Elle cherchera donc sa force ailleurs que dans l'impétuosité de son élan. Elle doit avant tout pouvoir livrer de loin un combat sérieux, et il faut en conséquence qu'elle ait une artillerie puissante. C'est toujours un grand avantage de pouvoir livrer la fausse attaque dans un terrain couvert, de manière que l'ennemi soit facilement trompé sur les forces qu'on déploie. Mais il est très-important, pour le

cas où la fausse attaque serait repoussée, qu'elle trouve promptement derrière elle un terrain où elle puisse prendre une position solide, et se mettre sur la défensive pour occuper encore l'ennemi dans ce nouveau rôle.

PRÉLIMINAIRES DE LA BATAILLE.

Nous avons trouvé, dans toute bataille offensive qui n'a pas le caractère d'une simple surprise, deux fractions d'armée employées, l'une à l'attaque principale, l'autre à la fausse attaque ou attaque secondaire. Pour chacune d'elles, il faut choisir le point d'attaque et, à cette fin, étudier la disposition des troupes ennemies, les conditions de temps et de lieu. Ces conditions sont très-souvent connues avec assez de certitude au moyen des nouvelles générales que l'on a de l'ennemi et des conclusions que l'on en tire; mais on est beaucoup moins bien renseigné de cette manière sur la disposition des troupes ennemies. On ne l'apprend en général que par le combat même. Or, comme cette connaissance est fort importante, on peut être amené à livrer, avant la bataille véritable, un combat préparatoire, combat d'avant-garde, pour choisir ensuite son point d'attaque d'après les résultats de ce combat. La fausse attaque diffère essentiellement de ce combat préliminaire.

Lorsque le combat d'avant-garde a pour but de reconnaître l'ennemi, et non pas seulement de couvrir le déploiement de nos troupes, il coûte toujours un temps précieux qui est nécessairement perdu pour la bataille proprement dite. Toutes les fois qu'on pourra éviter cette perte de temps, on s'empressera donc de le faire. Ce serait une routine condamnable que de croire qu'il faut toujours commencer par livrer un combat d'avant-garde. On doit, au contraire, se demander chaque fois si l'on ne sait pas déjà ce qu'on pourrait apprendre par ce combat, et, si la réponse est affirmative, ce combat est inutile. — A la bataille de la Tschernaïa, 16 août 1855, les Russes devaient évidemment savoir d'avance tout ce qu'ils pouvaient apprendre par un combat

d'avant-garde; ce fut donc une grande faute de Gortschakoff de ne vouloir choisir son point d'attaque que d'après les résultats d'un combat préliminaire.

Lorsqu'on ne peut se passer du combat d'avant-garde, il est toujours avantageux de le livrer la veille de la bataille rangée; on gagne ainsi pour la bataille toute la journée du lendemain, et l'on a, en outre, le temps de tirer tranquillement ses conclusions de ce que l'on a vu. En outre, les troupes qui ont livré le combat d'avant-garde peuvent encore servir, au moins en partie, le lendemain. Il ne faut cependant pas trop compter là-dessus et, pour cette raison, c'est une faute d'employer trop de monde au combat d'avant-garde. Pour éviter cette faute, il faut se figurer clairement ce que l'on veut voir, ne pas se laisser entraîner malgré soi à ce combat par des circonstances fortuites, mais l'engager d'après un plan bien conçu d'avance. Lorsqu'on a livré le combat d'avant-garde la veille de la bataille, on peut le lendemain engager les troupes qui y ont pris part sur le point même où elles ont déjà combattu, soit qu'elles soient chargées de renforcer l'attaque principale, soit qu'elles exécutent la fausse attaque (circonstance très-rare, mais des plus favorables), soit enfin qu'elles soient destinées par leur présence seule à maintenir l'ennemi sur certains points de son front.

RÉSERVES.

Nous avons dit que les réserves étaient d'une nécessité absolue. Le général en chef qui veut remporter une véritable victoire ne saurait s'en passer. Elles lui serviront à poursuivre vigoureusement la victoire, à repousser les attaques de flanc si l'ennemi en tentait, à couvrir la retraite en cas d'insuccès. Les réserves sont placées sur tel ou tel point, selon que l'un de ces trois rôles leur est plus particulièrement assigné; soit de manière à pouvoir se porter aussitôt sur la ligne de retraite de l'ennemi, soit pour agir immédiatement sur notre propre ligne de retraite. Lorsqu'on ne prévoit d'avance aucun rôle spécial à confier aux réserves, on

les place à peu près derrière le centre de l'ordre de bataille.

Toutes les parties essentielles du plan de bataille sont renfermées dans les considérations que nous venons de développer : les points d'attaque sont choisis, les troupes sont disposées et chacune d'elles a sa direction indiquée ; on a pris des mesures pour faire échouer les entreprises que ferait l'ennemi pour détruire notre plan.

Nous pouvons nous représenter dans la figure 14 les dispositions du plan d'attaque : A est le point d'attaque principale, B celui de fausse attaque ; *eg* est la ligne de retraite ennemie, *pq* la nôtre. La division V livre le combat d'avant-garde, III fait la fausse attaque, IV et VI sont chargées de l'attaque principale, I et II sont les réserves. Ces dernières sont placées dans le voisinage de notre ligne de retraite, et toutes prêtes en même temps à se jeter sur la ligne de retraite ennemie dès que le point d'attaque est enlevé. La division V remplit en outre, le jour de la bataille, un rôle très-important, bien que relativement facile ; elle établit les communications entre la fausse attaque et l'attaque principale qui doivent toujours être, ainsi que nous l'avons vu, séparées l'une de l'autre. Cette division n'a aucun but positif à atteindre, elle doit observer l'ennemi et l'occuper, et, en cas de nécessité, elle trouve un soutien puissant dans les réserves qui se déploient alors derrière elle et s'avancent sous sa protection.

ORDRE DE BATAILLE.

L'ordre de bataille est la figure qui représente le plan de bataille, telle qu'elle résulte des diverses combinaisons des éléments dont nous venons de parler, et particulièrement des relations de l'attaque principale avec les autres éléments.

On peut distinguer les ordres de bataille suivants dont la comparaison sera un excellent exercice d'intelligence.

I. — *Ordres de bataille avec une seule attaque principale.*

a. — L'ordre oblique (*fig.* 15), avec l'attaque principale dirigée contre une aile. *ab* représente le front du défenseur, *rr* sa ligne de retraite, RR la ligne de retraite de l'agresseur, *cd* son front primitif et H l'attaque principale. Cet ordre de bataille peut affecter diverses formes, selon qu'il cherche à atteindre la ligne de retraite ennemie sans combat préalable et par un simple mouvement tournant, comme H^1; ou bien à la suite d'une victoire partielle contre une aile ennemie, comme H. La dernière forme est préférable, parce qu'elle permet une meilleure concentration des forces, et parce que le gain de la ligne de retraite ennemie après une victoire a plus de valeur qu'à la suite d'une simple marche qui a laissé intactes toutes les forces de l'ennemi. L'ordre de bataille oblique, dans son acception la plus étendue, a été très-souvent employé dans ces dernières années. — Diebitsch voulait en faire usage à Grochow; Radetzki s'en servit à Novare, Haynau à Temesvar, Napoléon III à Magenta.

b. — L'attaque centrale (*fig.* 16); l'attaque principale est dirigée contre le centre ennemi. — C'était le plan de la bataille d'Inkermann. La bataille de Solférino fut aussi une attaque des alliés contre le centre des Autrichiens.

c. — L'une ou l'autre des formes qui précèdent, avec une aile repliée (*fig.* 17). Dans ce cas, il faut placer au moins une partie des réserves dans cette aile repliée, pour se garantir sûrement contre un mouvement enveloppant de l'ennemi.—A Waterloo, Napoléon fut obligé, par l'approche des Prussiens, d'adopter cette disposition.

II. — *Ordres de bataille avec deux attaques principales.*

Ces deux attaques principales supposent toujours un fractionnement de la volonté et du but positif. Elles ne sont justifiables que si l'on a une grande supériorité numérique. Il est rare, du reste, qu'elles s'exécutent telles qu'elles ont été

conçues, et il arrive presque toujours que l'une des attaques devient secondaire par rapport à l'autre.

a. — Le double ordre de bataille oblique (*fig.* 18). Il fut employé sur une grande échelle dans la bataille de Leipzig. Il était également dans le plan des alliés à l'Alma. Il fut mis en usage, avec un grand succès, par les Prussiens à Kœniggraetz, dans des circonstances particulières. Il ne réussit pas au contraire, en 1860, aux Napolitains dans la bataille du Volturno, malgré leur grande supériorité numérique.

b. — Combinaison de l'ordre de bataille oblique avec l'attaque centrale (*fig.* 19). — Employé à Wagram par Napoléon.

c. — Les formes qui précèdent, avec une ou deux ailes repliées.

Dans toutes ces formations, il s'établira encore des différences suivant la direction et le point de la fausse attaque.

TRANSMISSION DES ORDRES.

Les ordres, pour une bataille offensive, consistent réellement dans la communication du plan aux commandants de corps d'armée et de division. L'analyse du plan, la *disposition*, indique le rôle assigné à chaque corps d'armée, le point où il doit se rendre avant d'accomplir sa mission, la route qu'il doit suivre pour y arriver, toutes les fois qu'il est possible d'indiquer cette route d'avance, afin d'éviter les rencontres de troupes; les points de rassemblement, en cas de victoire comme en cas de défaite, et enfin la place qu'occupera le général en chef pendant la bataille. Ce sont là tous les moments tactiques que doivent embrasser les ordres du général en chef. On rappelle les conditions de temps et de lieu en tant qu'elles intéressent chaque action. Tous les autres moments de la disposition, tels que direction des ambulances, place des colonnes de munitions et de bagages, sont, il est vrai, en liaison intime avec les circonstances du combat, mais ils sont plutôt d'une nature administrative que tactique.

L'ACTION.

Pendant l'action, le général en chef observe. Il sait ce qu'il veut et quelle doit être la marche des choses si son plan est exécuté, par conséquent, lorsqu'il apprendra en temps opportun ce qui se passe sur chaque point du champ de bataille, il verra promptement si la situation est telle qu'il la désire. Il a donc un besoin indispensable de rapports qui se succèdent à des intervalles très-rapprochés. Le général en chef ne peut pas embrasser tout le champ de bataille, mais il voit tout ce qui arrive sur le point où il se trouve. Il est assez naturel que ce qui se passe sous ses yeux le frappe plus que les autres événements de la bataille, et dirige le plus souvent ses décisions. C'est pour ce motif qu'il est presque essentiel que le général en chef se tienne au point décisif. S'il remporte sur ce point-là un succès important, la vue de ce succès le décide à engager immédiatement de nouvelles forces pour le compléter, et cela ne peut jamais nuire, puisque c'est sur ce point que doit être gagnée la bataille. Si, au contraire, il y subit un échec, et que cela le détermine à changer son plan, à réduire, par exemple, ses prétentions, cela ne saurait nuire encore, car si l'on ne peut remporter le succès au point décisif, on ne saurait gagner la bataille.

Si, au contraire, le général en chef se plaçait sur un point d'une importance secondaire, et se laissait dominer par l'impression qu'il recevra des faits dont il sera témoin, il n'y aurait rien de bon à en attendre. S'il veut poursuivre un succès obtenu sous ses yeux, il peut détourner des troupes qui seraient mieux employées au point décisif. Si c'est, au contraire, un échec dont il est témoin et qui le décide à changer son plan général, il annihile peut-être ainsi le succès obtenu au point décisif.

Le général en chef se tiendra donc sur ce dernier point. La manière dont il prendra part à l'action, c'est en disposant des réserves. Avoir les réserves sous la main est donc tou-

jours avantageux, soit pour profiter de la victoire, soit pour arrêter un ennemi victorieux.

Lorsque le général en chef se trouve au point décisif, c'est-à-dire à l'attaque principale, et qu'il a en même temps les réserves près de là, une force tellement puissante se trouve alors concentrée sur ce point que les événements qui s'y passent ont une influence dominante, et que les autres faits du champ de bataille ne sont que secondaires. Cette simplification de l'action est une source de force et la meilleure garantie du succès.

Bataille défensive.

DÉCISION.

La résolution de livrer une bataille défensive résulte toujours du sentiment d'une infériorité relative, ou au moins de ce qu'on n'est pas certain d'être aussi fort que l'ennemi. Le général cherche ainsi en dehors de son armée une compensation à ce qui lui manque de forces. Il ne peut la trouver que dans le terrain. Mais comme il ne peut pas transporter ce terrain avec lui, il y reste, après l'avoir choisi, pour y attendre son adversaire. Si maintenant le terrain augmente réellement ses forces, il peut rendre le défenseur aussi fort que l'agresseur et même supérieur à lui. Cette supériorité se traduira en ce que l'agresseur éprouvera de plus grandes pertes que le défenseur. On peut supposer en conséquence que lorsque la bataille aura duré quelque temps, l'agresseur, d'abord plus fort que le défenseur, deviendra plus faible. Dans ce cas, le défenseur n'aura plus aucune raison de rester sur la défensive, et il pourra lui-même prendre l'offensive pour se proposer le but positif d'anéantir son adversaire. A ce point de vue, un général en chef qui se croit assez fort pour livrer une bataille offensive peut néanmoins donner la préférence à une bataille défensive dans l'espoir de battre plus sûrement son ennemi. Telle est la bataille défensive vraiment profitable; mais il ne faut pas

oublier que l'idée de cette bataille défensive est une idée d'offensive.

PLAN.

Au lieu de marcher, comme l'agresseur, à la recherche de son ennemi, le défenseur l'attend dans une position avantageuse où il s'est établi d'avance.

Il peut se proposer alors trois buts différents :

a. — Repousser complétement l'agresseur, de manière que ce dernier ne puisse pénétrer dans la position;

b. — L'attaquer dans l'intérieur de la position lorsqu'il y est entré;

c. — Attaquer l'agresseur en avant de la position avant qu'il n'y ait pénétré.

Le premier plan suppose le choix d'une position dont le front soit impénétrable. Mais si l'agresseur ne peut espérer entrer dans une position, il renoncera à l'attaquer et cherchera à la tourner, tandis qu'il songera moins à ce dernier moyen tant que le succès de l'attaque lui semblera possible. Le général qui veut livrer une bataille défensive ne doit donc prendre une position presque inaccessible de front que dans le cas où il est absolument impossible de tourner cette position; or, ce cas est à peine admissible.

Le premier plan sera donc toujours modifié dans la pratique; le front de la position offrira à l'ennemi de grandes difficultés, mais qui ne seront pas insurmontables. Maintenant, moins le défenseur pourra compter sur la force de résistance de son front, plus les deux autres plans auront d'importance.

Il ne nous reste plus, par conséquent, que deux sortes de positions pour livrer une bataille défensive, celle avec un champ offensif intérieur et celle avec champ offensif extérieur. Tandis que la question la plus importante dans le plan d'une bataille offensive est le choix du point d'attaque, il s'agit au contraire, dans une bataille défensive, d'abord de forcer l'ennemi à attaquer le point qu'on a choisi soi-même, sous peine de renoncer à l'attaque; et, en second

lieu, de lui indiquer des points d'attaque incommodes. On ne peut arriver à ce résultat qu'en choisissant bien sa position sur le théâtre de la guerre, en ayant égard à la situation des lignes de communication.

POSITION AVEC CHAMP OFFENSIF INTÉRIEUR.

Toute position avec champ offensif intérieur doit être telle que l'ennemi soit obligé de l'attaquer de front, et qu'il ne puisse pas la prendre par ses flancs, qui sont nécessairement des points plus faibles. Il faut, en outre, que l'ennemi use en partie ses forces aux difficultés que lui oppose notre front, afin que notre offensive à l'intérieur de la position en devienne plus puissante.

On a les moyens suivants de forcer l'ennemi à attaquer le front de la position : la longueur du front même ; de bons appuis fournis par le terrain ; et enfin la forme qu'on donne à la position, de manière qu'elle n'ait pas de flancs.

Il faudrait que la longueur du front fût très-considérable pour suffire à détourner l'ennemi d'une attaque de flanc. Mais d'un autre côté, si l'étendue du front est considérable, le défenseur ne pourra en occuper que faiblement tous les points, ce qui donne à l'agresseur plus de facilités pour enfoncer un point quelconque de cette position.

Pour que les appuis du terrain répondent à ce que l'on attend d'eux, il faut qu'ils soient très-étendus, faciles à voir et à commander par la défense, autant que cela est possible. De vastes marais, des lacs et la mer remplissent le mieux ces conditions, les derniers notamment, quand il s'y trouve des flottilles ou des escadres. De grands bois qui masquent la vue sont à rejeter, ainsi que les montagnes qu'on ne peut jamais commander complétement, quand on veut rester en place. Il ne faut pas oublier non plus que tous les appuis du terrain qui sont véritablement des obstacles peuvent devenir très-dangereux pour la défense en cas de défaite.

Si l'agresseur H (*fig.* 20) réussit à percer au point c la position ab, qui s'appuie à droite à un vaste marais et à

gauche à la mer, il force alors le défenseur à prendre contre lui le front $a_1 b_1$, ce qui ne lui laisse plus que la mer pour ligne de retraite. — Telle était la situation dans laquelle les alliés pouvaient placer Mentschikoff à l'Alma, 1854, s'ils avaient attaqué le flanc droit des Russes.

Veut-on donner à la position une forme telle, qu'elle n'ait, pour ainsi dire, pas de flancs, il faut qu'elle devienne, soit un cercle soit un carré parfait. Mais le front d'une semblable position ne peut jamais avoir qu'une longueur restreinte, ce qui permettra à l'ennemi de la tourner assez facilement. Elle n'est donc admissible que dans le cas où l'on n'a pas à s'inquiéter de sa ligne de retraite.

Les trois conditions dont nous venons de parler ont toutes leur bon côté, mais aucune d'elles ne donne seule un résultat satisfaisant. Il faut les combiner. La position choisie devra donc réunir une grande longueur de front à une profondeur suffisante, et l'on recherchera des appuis qui empêchent l'ennemi de s'étendre d'une manière qui nous serait défavorable, mais qui nous laissent toujours la liberté de nous retirer dans la direction la plus avantageuse.

La position ab (*fig.* 21, planche 3) répondrait parfaitement à ces exigences. Le carré $mnop$ représente le noyau de cette position, mais elle s'allonge en outre des deux côtés, de manière à donner à l'ennemi la possibilité d'une attaque de flanc, dans laquelle il s'expose, il est vrai, à être coupé de sa ligne de retraite. Il faut pour cela que les parties ap et ob du front aient une force suffisante pour contenir l'ennemi avec quelques troupes mobiles, jusqu'à ce que les fortes réserves 4, 5 et 6 du centre de la position puissent arriver à temps pour attaquer à leur tour, dans les circonstances les plus favorables, l'ennemi qui a pénétré dans la position.

La force défensive du front consiste dans les avantages qu'il donne au feu de la défense, dans l'abri qu'il procure au défenseur contre la vue et le feu de l'ennemi, dans les obstacles qu'il oppose à l'approche de l'assaillant.

L'action du feu de la défense se trouve augmentée, quand

elle découvre bien le terrain en avant de son front, de manière qu'aucune troupe ennemie ne puisse s'approcher sans être aussitôt aperçue et exposée au feu ; quand la position est modérément plus élevée que l'ennemi ; quand l'agresseur est obligé de s'exposer en masses profondes au feu de la défense, et qu'il est tenu le plus longtemps possible sous ce feu avant de donner l'assaut.

Toutes les difficultés de mouvement prolongent le temps pendant lequel l'ennemi est exposé au feu. Si l'agresseur se déploie sur la ligne cd (*fig*. 22), pour préparer son attaque, il sera très-avantageux pour le défenseur ab que le terrain qui sépare son front de la ligne où se déploie l'agresseur soit coupé de fossés et de ruisseaux. Mais il aurait beaucoup moins d'avantages si ce terrain était une alternative de hauteur et de ravins ; ou s'il offrait de nombreux couverts, tels que bois, maisons, jardins, etc., qui permettraient à l'agresseur de faire une grande partie du chemin à l'abri du feu.

L'agresseur sera forcé de s'exposer en masses au feu de l'ennemi s'il ne peut s'avancer que par un petit nombre de chemins d'attaque mn, op, (*fig*. 22), ce qui l'oblige de serrer ses troupes sur ces chemins où elles sont enfilées par les batteries q et r. Cela a lieu encore si le défenseur a dans sa position quelques postes flanquants tels que s d'où il peut enfiler les masses tu de l'agresseur au moment où elles arrivent près de la position.

Pour trouver soi-même un abri contre le feu ennemi et en affaiblir les effets, le défenseur doit rechercher dans le terrain sur lequel il déploie son front toutes les conditions qu'il ne voudrait pas dans le terrain en avant de sa position. Lorsque la nature n'a pas assez fait à cet égard, l'art peut lui venir en aide.

Tandis que le terrain en avant de la position et le front lui-même doivent offrir à l'agresseur des difficultés de toute sorte, il doit en être autrement de l'intérieur de la position. Il faut que cet espace intérieur soit libre, facile à embrasser, qu'il n'offre aucun obstacle au mouvement, et qu'il commande, s'il est possible, le front lui-même. C'est là en effet

que le défenseur veut prendre à son tour l'offensive. Il est une autre considération qui intéresse particulièrement ce retour offensif de la défense à l'intérieur de la position : c'est que le front, qui doit être très-fort vers l'extérieur, ne le soit jamais vers l'intérieur de la position défensive. Supposons en effet que ce front renferme un point qui commande la plus grande partie de la position et que l'ennemi pourrait utiliser comme base de ses progrès ultérieurs ; si l'agresseur réussit à se rendre maître de ce point-là, il pourra s'y établir solidement et nous forcer ainsi, soit à évacuer notre position sans autre combat, soit à l'attaquer à notre tour dans les conditions les plus difficiles. — Tel est le rôle que joua le bastion Korniloff (Malakoff) dans l'attaque de Sébastopol. Une fois maîtres de ce bastion, les Français avaient le commandement sur une grande partie du faubourg de Karabelnaïa, en même temps qu'un front défensif très-fort contre les Russes. Ceux-ci attaquèrent à leur tour, ce qu'ils ne pouvaient faire que dans des conditions très-défavorables, car les rôles étaient entièrement intervertis.

Il est encore à désirer que le front soit disposé de telle manière qu'il soit difficile à l'ennemi qui a percé un point de ce front de réunir ses forces pour marcher à un autre combat. Un terrain coupé et difficile à voir, sur le front même, donne à la position ce caractère.

POSITIONS AVEC CHAMP OFFENSIF EXTÉRIEUR.

Les principes sont à peu près les mêmes pour ces positions que pour les premières, et la différence ne réside que dans l'endroit où doit commencer l'offensive. Quand l'offensive est intérieure, le défenseur forme avec les réserves 4, 5 et 6 (*fig*. 21), le front *mp* contre l'ennemi qui aurait pénétré dans la position jusqu'en *f*; dans le second cas, il s'avance, sur le front *op*, en avant de la position pour se porter contre l'ennemi qui attaque dans la direction *gf*. Tandis que dans le premier cas, le défenseur doit désirer que tout le terrain *abcd* (*fig*. 22) soit couvert d'obstacles, il n'en est

plus ainsi lorsqu'il veut utiliser lui-même ce terrain avancé pour sa contre-attaque. Il doit, en effet, souhaiter d'avoir là une grande, liberté de mouvement. C'est ce qui aura lieu, sans faire perdre à la défense d'autres avantages, quand les obstacles d'approche, au lieu d'être répandus sur tout le terrain avancé, seront très-rapprochés des points contre lesquels on suppose que l'ennemi dirigera son attaque, ou contre lesquels on veut la lui voir diriger. Prenons un exemple : Si vous voulez livrer une bataille défensive, avec offensive intérieure, vous vous placerez volontiers au sommet d'une hauteur au pied de laquelle s'étendra un terrain coupé de marais, de ruisseaux et de fossés, sans être pour cela complétement impraticable à l'ennemi. Si vous voulez au contraire livrer cette bataille avec offensive extérieure, vous préférerez que tous ces obstacles dispersés n'existent pas, et qu'il se trouve à leur place un seul ruisseau ou fossé immédiatement au pied de la hauteur où vous avez pris position.

Voici encore une autre différence : Quand vous voulez prendre l'offensive à l'intérieur de la position, il importe assez peu que l'ennemi attaque sur un point ou sur un autre. Il vaut mieux pour vous sans doute que l'ennemi attaque un point voisin de celui où sont vos réserves plutôt que ce point lui-même, *ap* ou *ob* par exemple au lieu de *po* (*fig.* 21). Dans le premier cas, en effet, vous pouvez le prendre en flanc, tandis que dans le second vous êtes forcé de l'attaquer de front avec le gros de vos forces. Malgré tout, cela n'est pas forcément désavantageux pour vous, car, d'un côté votre front peut être aussi fort en *op* qu'en *ap* et en *ob*, sans que cela vous gêne en rien ; et, en second lieu, vous pourrez toujours diriger contre les flancs de l'agresseur les troupes que vous avez placées en *ap* et en *bo*.

Mais quand voulez prendre l'offensive en avant de la position, vous ne pouvez désirer que l'ennemi vous attaque juste au point d'où vous avez l'intention de marcher vous-même, et sur lequel vous avez réuni pour cela le gros de vos réserves, en *op* par exemple. En premier lieu, cela renverserait vos projets, puisque vous vouliez attaquer de ce point-là et que

vous êtes forcé de vous y défendre. En second lieu, c'est vraisemblablement sur ce point que la force défensive de votre front est la moins grande, puisque vous ne devez avoir devant vous aucun obstacle important pour faire avancer des forces imposantes, et que ce sont principalement ces obstacles qui donnent de la force au front défensif.

Toutes les fois que le défenseur veut prendre l'offensive en avant de la position, il est donc très-important qu'il amène l'ennemi à l'attaquer sur un point donné, et qu'il éloigne cette attaque d'autres points de la position.

D'où cette règle pour le défenseur : chercher à éloigner l'attaque ennemie de la partie du front d'où il veut prendre l'offensive, et à l'attirer sur la partie du front où il veut se tenir uniquement sur la défensive.

Pour cela, le seul moyen qui n'entraîne pas facilement des désavantages d'une autre espèce, c'est l'emploi intelligent de postes avancés, ou en général la position avancée de la partie défensive du front, dont la partie offensive sera refusée.

Si dans la position ab ($fig.$ 23), ac est la partie défensive et cb la partie offensive du front, il y aura en avant de la partie défensive un poste avancé e, situé de manière que l'ennemi ne puisse marcher contre cb sans être pris en flanc par les feux de e, ce qui le force à marcher contre ce poste et à diriger son attaque sur le front défensif ac. Cela arrivera plus sûrement encore si la partie offensive du front $c_1 b_1$ est en arrière, et se trouve flanquée dans toute sa longueur par l'angle c du front défensif.

Il résulte de tout cela que la partie offensive du front doit être le plus réduite possible, afin qu'on puisse la commander plus facilement des postes avancés ou du front défensif, et qu'on ne doit par conséquent chercher à allonger que le front purement défensif de la position. On comprend facilement que l'adoption générale des armes à longue portée permettra plus facilement de satisfaire aux conditions que nous avons formulées pour la bonne disposition d'une bataille défensive.

Il n'est pas nécessaire que l'intérieur d'une position avec

champ offensif extérieur soit aussi libre que si l'offensive était intérieure. Dans le premier cas, la partie défensive du front doit seule remplir les conditions qu'on exige de tout le front dans le second cas ; la partie offensive du front doit au contraire être libre et sans obstacles au mouvement. Il est cependant avantageux que cette partie offensive du front soit gardée par quelques postes avancés.

Bien que ce ne soit pas, dans les positions avec offensive intérieure, un principe général d'attirer l'attaque ennemie sur un point déterminé du front, il est clair cependant que, dans ce cas aussi, le défenseur préférera le plus souvent se voir attaquer sur un point plutôt que sur un autre ; particulièrement sur le point où il a déployé le plus de moyens de résistance, et où les réserves seront employées le plus facilement contre l'ennemi qui aura pénétré dans la position. On peut également, dans les positions de cette espèce, faire usage de postes avancés pour attirer l'attention de l'ennemi dans une direction donnée.

ORDRES DE BATAILLE.

Tous les ordres de bataille ont, dans la défensive, une liaison plus intime avec le terrain que dans l'offensive. Nous pouvons du reste diviser les forces de la défense d'après la manière dont nous pouvons toujours supposer que les forces de l'attaque sont divisées elles-mêmes.

Le combat préparatoire de la défense roule autour des positions où elle a détaché provisoirement son avant-garde. Pendant ce combat préliminaire, le but de la défense est de reconnaître les directions que suit l'ennemi.

A la fausse attaque de la bataille offensive répond, dans la bataille défensive, la défense générale du front et la défense particulière des postes avancés. A l'attaque principale répond ici l'offensive que prend la défense en avant ou dans l'intérieur de la position. Le défenseur a enfin besoin de réserves, aussi bien que l'agresseur.

Il ne semble pas, à première vue, que le défenseur ait besoin, comme l'agresseur, de relier par quelques troupes

son attaque principale à la fausse attaque. Nous trouvons cependant ici quelque chose d'analogue. En effet, il peut y avoir quelques parties du front qu'il est très-invraisemblable que l'ennemi attaque, ou qui offrent de telles difficultés qu'il ne saurait y pénétrer qu'à grand'peine, même alors qu'il n'y trouverait pas de résistance armée. Dans ce cas, la défense ne placera sur ces points que des détachements d'observation qui joueront le rôle des troupes qu'emploie l'offensive à relier ses deux attaques.

Il faut consacrer le moins de forces possible à la défense, afin d'en conserver davantage pour l'offensive. On cherche donc à économiser le plus de troupes qu'on peut sur le front total de la position, ou sur la partie défensive de ce front. Moins la force naturelle du terrain permettra cette économie de troupes, moins on pourra songer à une offensive puissante.

La défense peut, au moins en partie, considérer comme réserves les troupes qu'elle destine à l'offensive. C'est là un avantage qu'elle a sur l'attaque, et cet avantage provient de ce qu'elle n'est pas nécessairement obligée de prendre l'offensive. Elle se prépare à attaquer à son tour, mais à la condition qu'elle pourra le faire dans des conditions favorables. Tant que ces conditions ne se présenteront pas, elle ne prendra point l'offensive. Néanmoins, la défense conservera toujours une partie, faible au besoin, de ses troupes, avec la seule destination d'une réserve, sans avoir égard au retour offensif. Le rôle de cette réserve sera de couvrir la retraite si elle devenait nécessaire, et sa place est donc sur la ligne de retraite. Si cette ligne est derrière la partie offensive du front, on obtient alors une plus grande concentration des forces. Si l'on veut exécuter une offensive intérieure, la direction la plus avantageuse de la ligne de retraite dépendra des conditions stratégiques générales. Mais si l'offensive doit être extérieure, il est alors préférable que la ligne de retraite soit derrière la partie défensive du front plutôt que derrière la partie offensive ; mais il faut que cette ligne de retraite soit bien assurée.

Les deux grandes espèces d'ordres de bataille défensive sont ceux avec offensive intérieure, et ceux avec offensive extérieure. La première forme se propose le but le plus petit, la deuxième le plus grand. Il faut être plus fort pour choisir celle-ci plutôt que celle-là. Les généraux qui n'adoptent la forme défensive que pour être plus sûrs de vaincre, avec de plus grands résultats, choisissent l'offensive extérieure, comme Napoléon à Austerlitz. Wellington et, en général, les Anglais, dans les guerres de la Péninsule, préféraient la forme avec offensive intérieure. Talavera, Fuente-de-Oñor, Alpuera, et Waterloo avant l'arrivée des Prussiens, nous en fournissent des exemples. Dans les batailles défensives avec offensive extérieure il faut, en général, avoir des troupes plus mobiles que dans les batailles avec offensive intérieure. On préférera ces dernières quand on sera très-fort en artillerie et généralement supérieur à l'ennemi dans le combat de feux. On comprend facilement aussi que le terrain ait une grande influence sur le choix de telle ou telle forme de bataille défensive.

Nous pouvons établir encore quelques distinctions dans chaque ordre principal de bataille défensive :

a. — La force destinée à l'offensive, soit à l'intérieur soit à l'extérieur de la position, peut être réunie au centre, comme $o\,p\,m\,n$ (*fig.* 21), ou

b. — être placée à l'une des ailes, comme $a\,c\,d\,e$ (*fig.* 24),

ou *c.* — être répartie aux deux ailes, comme $a\,c\,d\,e$ et $f\,b\,g\,h$ (*fig.* 25).

La troisième forme n'est jamais à recommander, surtout quand l'offensive doit être extérieure. Des deux autres, la première est généralement préférable pour une offensive intérieure, et la deuxième pour une offensive extérieure.

ORDRES ET ACTION.

Ce que nous avons dit à ce sujet pour la bataille offensive s'applique à la bataille défensive. La *disposition* peut être, pour cette dernière, plus étroitement liée au terrain. Elle est donc plus facile que dans la bataille offensive, pour cette rai-

son et pour cette autre, qu'il y a plus de points à défendre que de directions à indiquer aux troupes. Le général qui livre une bataille défensive doit porter toute son attention à discerner le moment précis où il doit prendre l'offensive.

Exemples de disposition de troupes.

Pour faire ressortir la grande importance qu'a, pour toute la bataille, la disposition des troupes, nous donnons les deux exemples suivants, l'un d'une bataille offensive, l'autre d'une bataille défensive.

Après la bataille de Goerschen (Lützen), les alliés se retirèrent derrière la Sprée, par Bautzen, et ils prirent position sur la rive droite de cette rivière (*fig.* 26). Leur aile droite s'étendait au nord jusqu'à Gutta ; le front de la position courait de là vers le sud, à travers les hauteurs de Kreckwitz, et l'aile gauche se rapprochait de la Sprée, en s'appuyant dans les montagnes, aux environs du Thronberg. La ville de Bautzen était située en avant du front.

Napoléon avait suivi les alliés par Dresde et Wurzen avec le gros de ses forces. Il avait dirigé Ney sur Torgau, où ce maréchal devait réunir 96,000 hommes et marcher ensuite sur Berlin. Napoléon espérait qu'en voyant leur capitale ainsi menacée, les Prussiens se sépareraient des Russes. Il apprit le 14 mai que cet espoir ne s'était pas réalisé, et il résolut alors d'attaquer l'ennemi à Bautzen. Tous les corps, y compris ceux de Ney, furent donc dirigés sur ce point. Le 18 au soir, les alliés envoyèrent contre Ney, Barclay et York, qui revinrent le 20 dans la position de Bautzen, après avoir livré les combats sans résultat de Kœnigswartha et de Weissig.

Cependant Napoléon, ayant concentré le 19 le gros de son armée devant Bautzen, résolut d'attaquer le 20 la position ennemie, pour permettre à Ney d'arriver. Le 20 au matin, les troupes de Napoléon étaient ainsi disposées :

Devant Bautzen, à Klein-Foerstgen, se trouvaient le 11e

corps, Macdonald, 18,000 hommes ; le 12ᵉ corps, Oudinot, 24,000 hommes ; et la garde, 21,000 hommes ; en tout, 63,000 hommes.

Sur la gauche, à Nimschütz, était le 6ᵉ corps, Marmont, 18,000 hommes ; derrière lui, à Kœln, le 4ᵉ corps, Bertrand, 18,000 hommes ; et la cavalerie de Latour-Maubourg, 7,000 hommes, en tout 43,000 hommes.

Plus à gauche encore, à Hoyerswerda, à une forte journée de marche de l'aile droite des alliés, se trouvaient le 3ᵉ corps, Ney, 32,000 hommes ; le 5ᵉ, Lauriston, 20,000 hommes, et le 7ᵉ, Reynier, 12,000 hommes ; en tout 64,000 hommes.

Pour que Ney, encore éloigné d'une journée de marche, pût prendre part à la bataille qui devait commencer le 20 mai, il fallait calculer que cette bataille durerait deux jours, et c'est ce qu'avait fait Napoléon.

Il ne faut donc regarder les combats du 20 que comme la préparation de l'attaque principale du 21. Si nous voulons cependant réunir en un seul ces deux jours de combat, nous trouvons les forces suivantes pour la solution des divers problèmes que doit renfermer toute bataille offensive.

a. — Pour la fausse attaque, qui commence dès le 20 et se continue le 21. — Elle est dirigée contre l'aile gauche des alliés et a pour but de les amener à affaiblir leur aile droite, afin de faciliter l'attaque principale :

Le 12ᵉ corps, qui passe la Sprée le 20 à Grubschütz, et s'avance dans la direction d'Ebendœrfel et du Thronberg.

Le 11ᵉ corps, qui attaque Bautzen, au-dessous de Grubschütz.

La fausse attaque du 20 décide en effet les alliés à dégarnir leur aile droite pour renforcer leur gauche, de sorte que, le 21 au matin, ils n'ont plus que 42,000 hommes sur tout le front de l'aile droite, depuis Gleina jusqu'à Baschütz, et ils ont au contraire 44,000 hommes à l'aile gauche, depuis Baschütz jusqu'au Thronberg et à la Sprée.

b. — L'attaque principale doit être exécutée par Ney, le 21, avec les 3ᵉ, 5ᵉ et 7ᵉ corps, 64,000 hommes. Ces troupes doivent passer la Sprée à Klix, sur le flanc droit des alliés,

et marcher sur Preititz et Wurschen, pour gagner leur ligne de retraite.

c. — La liaison entre l'attaque principale et la fausse attaque est établie par :

Le 6e corps, 18,000 hommes, qui s'est emparé dès le 20 du passage d'Oehna, pour être prêt à agir le lendemain sur la rive droite de la Sprée ;

Le 4e corps, 18,000 hommes, qui s'est également emparé le 20 du passage de la Sprée, entre Nieder-Gurkau et Lubas, et se trouve ainsi prêt le 21 à soutenir l'attaque principale.

d. — La garde, 21,000 hommes, et Latour-Maubourg, 7,000 chevaux, sont placés à Bautzen, comme réserve générale, pour se porter vigoureusement de Bautzen sur Wurschen, dès que l'attaque principale, parvenue jusqu'à Preititz, sera en mesure de couper la retraite de l'ennemi.

Il y a donc pour l'attaque principale 64,000 hommes, pour la fausse attaque 42,000, pour relier ces deux attaques 36,000, et en réserve 28,000 hommes. La proportion de ces forces est environ 16 : 10 : 9 : 7. Mais il faut observer que les troupes qui doivent relier entre elles les deux attaques peuvent être employées en partie à renforcer l'attaque principale, et en partie à appuyer l'effort de la réserve contre le centre ennemi.

Napoléon livre à Bautzen une bataille offensive ; à Austerlitz, une bataille défensive, avec champ offensif extérieur.

A la fin de novembre 1805, Napoléon était aux environs de Brünn, avec le gros des troupes qu'il pouvait réunir pour une bataille rangée. Les alliés, Russes et Autrichiens, sortirent alors de leur camp d'Olschan, près d'Ollmütz, et marchèrent dans la direction de l'ouest pour attaquer les Français. Ils se dirigèrent bientôt à gauche, de sorte que Napoléon put facilement reconnaître qu'ils songeaient à tourner son flanc droit ou à attaquer son aile droite. Les alliés comptaient 83,000 hommes, auxquels Napoléon pouvait en opposer 74,000.

Le 1er décembre au soir, les alliés avaient pris les posi-

tions d'où ils voulaient l'attaquer le lendemain ; leur gauche était à Aujesd, le centre sur les hauteurs de Pratzen, leur aile droite à la maison de poste, sur la grande route d'Ollmütz à Brünn (*fig.* 27). Napoléon fit également occuper par ses troupes la position qu'il avait choisie d'avance.

On peut diviser en trois parties le front de cette position : l'aile droite, de Tellnitz à Kobelnitz ; le centre, de Kobelnitz jusqu'aux environs de la route d'Ollmütz ; l'aile gauche, depuis ce point jusqu'à Dwaroschna.

A l'aile droite, entre Tellnitz et Kobelnitz, sur un front de 6,000 pas, Napoléon plaça derrière le Goldbach, le général Legrand avec 4,800 hommes seulement. Davout devait venir appuyer Legrand avec 7,700 hommes, mais il n'était encore, le 1er décembre au soir, qu'à l'abbaye de Raigern, et il ne pouvait arriver que pendant le cours de la bataille, si celle-ci ne commençait pas trop tard.

Au centre, sur un front de 5,000 à 6,000 pas, était en première ligne, sur le ruisseau de Bosenitz, la plus grande partie du corps de Soult, 16,000 hommes ; et à sa gauche, vers la route d'Ollmütz, Murat avec 10,000 chevaux. Bernadotte était placé derrière Murat avec 10,300 hommes.

A l'aile gauche, des deux côtés de la route d'Ollmütz, jusque vers Dwaroschna, étaient deux divisions, 12,400 hommes, sous les ordres de Lannes. Elles occupaient un front d'environ 2,500 pas.

La réserve générale était derrière le centre et se composait de la division de la garde, Bessières, et des grenadiers d'Oudinot, en tout 13,000 hommes.

Napoléon avait choisi son champ offensif en avant du centre de la position ou, plus exactement, devant le flanc droit de ce centre. C'étaient les hauteurs de Pratzen. Napoléon n'était pas encore maître de ce champ offensif, et il fallait qu'il commençât par s'en emparer. La prise des hauteurs de Pratzen devait donc être la pierre angulaire de la bataille, et la pensée autour de laquelle pivotait toute la disposition.

Pour exécuter leur plan déjà dévoilé, les alliés devaient faire descendre, le 2 au matin, leur aile gauche des hauteurs

de Pratzen dans la vallée du Goldbach, pour attaquer les villages de Tellnitz et de Sokolnitz. Ils étaient, sur ce point, plus de cinq contre un, puisqu'ils n'avaient affaire qu'à la faible division Legrand, qui ne pouvait être soutenue que plus tard par Davout. Legrand et Davout reçurent l'ordre de se tenir complétement sur la défensive, de conserver tant qu'ils pourraient la ligne du Goldbach, et de se retirer ensuite au nord vers le bois de Turas. Il était tout à fait impossible que ces généraux pussent tenir tête longtemps à des forces aussi écrasantes, mais il est vrai que cela n'était pas nécessaire.

En descendant vers Tellnitz et Sokolnitz, l'aile gauche alliée évacuait nécessairement les hauteurs de Pratzen, champ offensif de Napoléon. Les Français pouvaient alors occuper ces hauteurs sans trop de résistance, et s'avancer ensuite de cette position favorable, pour attaquer à leur tour les alliés qui marchaient contre la ligne du Goldbach, et les prendre à revers. Napoléon avait confié cette manœuvre à son centre. Celui-ci devait d'abord diriger son aile droite sur Pratzen, en s'étendant vers le Goldbach, pendant que son aile gauche marcherait sur Krzenowitz ou Austerlitz.

Dans son mouvement en avant, l'aile droite du centre français, Soult, se trouverait en communication étroite avec Legrand et Davout, en admettant même que ces généraux, forcés d'abandonner la ligne du Goldbach, se seraient déjà mis en retraite sur le bois de Turas. L'aile gauche du centre, Murat et Bernadotte, perdait au contraire son appui sur la gauche, si Lannes, qui formait l'aile gauche de la position, restait à Dwaroschna et sur le ruisseau de Bosenitz.

Lannes avait d'abord, comme Legrand et Davout, un rôle purement défensif et devait conserver la route d'Ollmütz contre les attaques de l'aile droite alliée. Mais, afin d'assurer le flanc gauche du centre français, Lannes, au lieu de remplir de pied ferme son rôle défensif, devait prendre lui-même l'offensive sur la route d'Ollmütz, dès que le mouvement offensif français commencerait, et marcher sur la maison de poste contre l'aile droite des alliés.

Voici donc quel était le rôle des trois parties du front de la position de Napoléon : les deux ailes sont destinées à la défensive, l'aile droite de pied ferme, l'aile gauche en se portant en avant ; le centre est chargé de l'offensive.

36,300 hommes sont chargés de l'offensive, 24,900 de la défensive sur un front de 8,500 pas, mais 12,400 de ces derniers, sous les ordres de Lannes, soutiennent effectivement l'offensive du centre, bien que leur rôle soit d'abord purement défensif. En réserve sont placés 13,000 hommes qui, d'après le plan de bataille, peuvent appuyer le mouvement offensif. La proportion des forces destinées d'un côté à l'offensive et de l'autre à la défensive est comme 2 : 1, en rangeant Lannes dans les dernières.

Les combats, considérés comme de petites batailles, ou comme les unités de la bataille rangée.

Il résulte de ce qui a été dit plus haut qu'on peut diviser en deux classes les événements de guerre que l'on désigne sous le nom général de combats. En premier lieu, les combats indépendants, qui ne diffèrent des batailles que parce qu'ils sont livrés par un seul corps d'armée, une division, une brigade, ou même une fraction plus petite, séparée du gros de l'armée de plusieurs jours de marche. En second lieu, les combats qui font partie d'une bataille rangée, combats également livrés par un seul corps d'armée, une division, une brigade, etc., mais qui sont en relation intime avec d'autres combats de même nature, ayant lieu le même jour, sur le même champ de bataille, et dont l'ensemble général constitue la bataille.

Par exemple, les combats de Weissig et de Kœnigswartha dont nous avons parlé plus haut, à propos de la bataille de Bautzen, sont des combats indépendants ; tandis que les combats que livrèrent le 21 mai Oudinot sur le Thronberg, Macdonald à Bautzen, Marmont à Oehna, Bertrand à Nieder-Gurkau, et Ney à Preititz, ne sont que des épisodes de la bataille de Bautzen, des membres de son système.

Le plan général d'un combat indépendant a la plus grande analogie avec celui d'une bataille. Dans l'un comme dans l'autre, il faut décider si l'on attaquera ou si l'on prendra une position défensive sur un terrain déterminé. Dans les deux cas il faut diviser le problème en plusieurs parties et, par suite, les troupes en fractions correspondantes, et charger chaque fraction de résoudre une partie définie du problème. La seule différence est, de prime abord, que les fractions chargées de résoudre les parties du problème, dans une bataille, sont les corps d'armée ou divisions, tandis que dans le combat indépendant d'un corps d'armée ou d'une division, ce sont les brigades, les régiments ou même les bataillons. Une autre différence consiste en ce que le combat de corps de troupes plus petits peut se terminer plus rapidement, amener plus vite un résultat, quand chacun des deux partis, ou seulement l'un des deux, veut se battre sérieusement. En effet, l'espace sur lequel une division peut s'étendre est moins grand que pour une armée, on se reconnaîtra donc plus facilement, les fausses attaques auront généralement moins d'importance que dans les batailles; celui qui se décide à la défensive ne pourra pas lier celle-ci avec une offensive principale, ou bien il sera forcé de diminuer le rôle de cette offensive, c'est-à-dire de choisir le champ offensif à l'intérieur de la position.

Il résulte de tout cela que moins les forces engagées dans un combat seront considérables, plus l'un des problèmes partiels dominera les autres. Si, dans un combat indépendant, on se décide à l'offensive, l'attaque principale qui demande le plus de troupes enverra au second plan les autres actes du combat. Si l'on veut adopter le rôle défensif, l'action principale deviendra la défense du front de la position. Cependant la répartition des troupes sera toujours la conséquence du fractionnement en plusieurs problèmes, et s'accomplira au moins en pensée par le commandant en chef. Les choses se passent différemment dans le combat partiel, qui est l'unité d'une bataille à laquelle on assigne un but unique et déterminé, car ce but indique aussitôt l'idée uni-

que d'après laquelle doit être dépensée toute la force du corps qui livre le combat partiel.

Si une division de 10 bataillons veut livrer un combat offensif indépendant, le commandant de la division pourra n'employer que quelques escadrons et un ou deux bataillons pour s'orienter d'abord sur la position de l'ennemi et, en second lieu, pour attirer autant que possible l'attention de l'ennemi sur un point donné et la détourner d'un autre point. Il emploiera, au contraire, 4 bataillons à l'attaque principale, et il les fera suivre de près par les 4 bataillons restants, comme réserve, de manière à soutenir cette attaque. Dans ce cas, l'attaque principale fait donc disparaître tous les autres moments du combat, mais le commandant de la division n'en a pas moins, par la pensée, divisé ses forces en avant-garde pour le combat préparatoire, en troupes particulières pour la fausse attaque, pour l'attaque principale, pour la liaison de ces deux attaques, — liaison inutile parce que le front de la position ennemie n'a que peu d'étendue, et enfin pour la réserve.

Mais si le général de division, au lieu de livrer un combat indépendant, était chargé d'exécuter l'attaque principale avec ses 10 bataillons, dans une bataille rangée où d'autres troupes auraient à résoudre les autres parties du problème, il n'aurait plus alors à fractionner sa troupe, même par la pensée, et il la formerait tout entière de la manière la plus favorable pour l'attaque.

Chaque combat partiel aura donc essentiellement le caractère d'une action tactique déterminée, et ce caractère sera offensif ou défensif; en effet, la démonstration n'est jamais une démonstration que par rapport au tout; prise isolément, elle aura toujours le caractère de l'attaque ou de la défense. Les troupes qui sont chargées de relier l'attaque principale à la fausse attaque, ou deux attaques principales entre elles, se contentent d'abord d'observer; mais quand elles prennent part au combat, il faut aussi qu'elles agissent soit offensivement, soit défensivement. Il en est de même des réserves dès qu'elles sont engagées.

Nous devons commencer par étudier le combat de l'unité tactique des différentes armes, afin de pouvoir mieux comprendre le combat partiel d'un corps de troupes plus considérable, brigade, division ou corps d'armée.

Combat de l'infanterie.

FORMATIONS DU BATAILLON.

Un bataillon d'infanterie se forme aujourd'hui pour combattre, ou se préparer à combattre, de l'une des manières suivantes :

 1° En ligne,
 2° En colonne,
 3° En carré,
 4° En colonnes de compagnie.

Toutes les formations serrées doivent être combinées la plupart du temps avec une ligne de tirailleurs. Ceux-ci peuvent former une chaîne continue ou des groupes.

Il est, en général, assez indifférent de prendre la chaîne ou les groupes pour principe de la formation des tirailleurs. Il y a peu de temps encore, alors que le perfectionnement du fusil d'infanterie faisait attacher de plus en plus d'importance à la précision de son tir, on préférait, dans plusieurs armées, des groupes de 8 à 20 hommes, uniquement afin de pouvoir placer chacun de ces groupes sous les ordres d'un sous-officier ou d'un caporal qui estimait la distance, et indiquait à ses hommes le point où ils devaient mettre la hausse. Mais lorsqu'on s'est convaincu que la précision ne saurait être obtenue à la guerre que dans certaines limites, on a attaché une plus grande valeur à tirer un grand nombre de coups dans un temps donné, au moment décisif, et l'on a reconnu, en outre, que l'erreur du chef de groupe aurait pour conséquence celle de tous ses hommes, ce qui a fait condamner les groupes trop nombreux. On peut aujourd'hui regarder comme le meilleur système les groupes de 4 tirailleurs, qui se soutiennent mutuellement, notamment contre une surprise de cavalerie.

Nous prendrons pour sujet de notre étude un bataillon formé sur deux rangs, ayant 400 files et 12 pelotons. Ce fractionnement du bataillon est le plus général, car le bataillon se compose, ou de 6 compagnies dont chacune se partage en 2 pelotons, ou seulement de 4 compagnies, comme chez les Prussiens, où chaque compagnie se divise en 3 pelotons (sur deux rangs). Notre bataillon déployé, sans intervalles entre les pelotons, occupe un front de 240 pas.

La colonne serrée est généralement formée sur un front de deux pelotons et se compose ainsi de 6 fractions successives. On peut former cette colonne sur une aile (*fig*. 28), ou sur le centre (*fig*. 29). Dans les deux cas, le front est de 40 pas, la profondeur de 30. La colonne sur le centre (colonne double) (*fig*. 29) se forme en moitié moins de temps que la colonne sur les pelotons des ailes (*fig*. 28), elle se déploie également plus vite.

La véritable formation de combat est l'ordre déployé; la colonne n'est donc qu'une formation de manœuvres, et la colonne sur le centre doit être préférée, parce qu'elle se déploie plus rapidement.

Un bataillon de 6 compagnies, chacune divisée en 4 sections, étant déployé, si on veut le former en colonnes de compagnie, chaque compagnie du demi-bataillon de droite se forme en colonne par section, la droite en tête, et chaque compagnie du demi-bataillon de gauche en colonne par section, la gauche en tête (*fig*. 30). La formation se fait encore d'une manière inverse (*fig*. 31). Dans ce dernier cas, les 6 colonnes de compagnie ne forment plus que 5 groupes, dont le groupe central renferme le tiers du bataillon, 2 compagnies, et se trouve indiqué par cela seul comme le noyau du bataillon.

Chez les Prussiens, qui n'ont par bataillon que 4 compagnies, chacune de 3 pelotons, la formation sur l'une des ailes ne donne que quatre colonnes distinctes, et la formation sur le centre (*fig*. 31) trois groupes seulement, dont celui du centre, composé de 2 compagnies, renferme la moitié du bataillon.

Si nous comparons 2 bataillons d'égale force, l'un de 4 compagnies et l'autre de 6, sous le rapport de l'emploi des colonnes de compagnie, nous voyons de suite que tous les dangers de l'éparpillement des forces produit par la formation en colonnes de compagnie sont plus sensibles dans le second bataillon que dans le premier, et que celui-ci peut faire un usage plus général des colonnes de compagnie.

Pour tous les mouvements en ordre serré qui s'exécutent hors de la portée du feu ennemi, la colonne double est préférable à la ligne, parce qu'elle a un moindre front et qu'elle est moins exposée, par conséquent, à rencontrer des obstacles de terrain qui l'obligent à se briser. Cela semble être encore plus vrai pour les colonnes de compagnie, puisque le front de chacune d'elles n'est que la moitié ou le quart de celui de la colonne double; mais il faut remarquer qu'il y a au moins cinq de ces colonnes de compagnie dans le bataillon de 6 compagnies, et qu'elles se répartissent sur un front au moins égal à celui du bataillon déployé. Si nous supposons donc un obstacle d'une longueur indéterminée (*ab fig.* 32), sur lequel il n'existe qu'un seul passage *c* de la largeur d'une colonne double, il est clair, alors, que les 6 colonnes de compagnie qui s'avancent sur le front d'un bataillon, trouveront autant d'obstacles que le bataillon déployé, tandis que la colonne double peut passer. Or, des circonstances analogues à celles-ci se rencontrent très-fréquemment, justement là où l'infanterie est appelée à se mouvoir : c'est, par exemple, un village traversé par une grande route, mais entouré de haies épaisses, ou un versant de montagne couvert de cultures, et qui n'est commodément praticable que sur une seule route; ou encore un ruisseau marécageux avec un seul pont. — Si la largeur du passage ne suffisait pas pour le front de la colonne double, chaque fraction passerait en se formant par le flanc sur le centre, et se remettrait en ligne après avoir franchi le défilé.

Ainsi, de ce qu'une colonne de compagnie a un front plus petit qu'une colonne double de bataillon, il ne faut pas conclure qu'un bataillon en colonnes de compagnie rencontrera

moins d'obstacles qu'en colonne double, car c'est justement le contraire qui a lieu dans la pratique.

Nous venons de dire que la colonne double était préférable à la ligne déployée pour tous les mouvements hors de la portée du feu ennemi. Cela est encore vrai dans certaines limites lorsqu'on est sous le feu de l'ennemi.—Remarquons, à ce propos, qu'on doit entendre, par cette expression de feu ennemi, le feu réellement meurtrier.—Or, ce feu peut être rendu inefficace, non-seulement par l'éloignement où l'on est de l'ennemi, mais encore par les couverts, les lisières de bois, les chaînes de hauteurs, les simples mouvements de terrain, dont la colonne profite plus facilement que la ligne, sans cesser d'être prête à combattre. Ajoutons qu'on diminue encore l'effet du feu ennemi, même en terrain complètement découvert, au moyen de manœuvres, par exemple en évitant la direction du tir de batteries fixes, ce qui est beaucoup plus facile en colonne qu'en ordre déployé.

On admet généralement aujourd'hui que le bataillon disposé en colonnes de compagnie doit former deux lignes, et que le quart au moins du bataillon est en deuxième ligne. En appliquant cette règle, nous arrivons, par exemple, à donner au bataillon de 6 compagnies la formation représentée par la figure 33. Il faut bien reconnaître, cependant, que cette formation remédie fort peu à l'inconvénient de la dispersion des forces. Les quatre petits corps qui se sentent indépendants ont une tendance à se séparer les uns des autres, et la faiblesse de la réserve favorise cette tendance. Ce désavantage est beaucoup moins sensible lorsque le bataillon n'a que 4 compagnies. Il est un moyen facile de parer à ce danger, même avec un bataillon de 6 compagnies : c'est de ne mettre en première ligne que les compagnies 1 et 6, 3 et 4 en deuxième ligne forment la colonne centrale, et enfin 2 et 5 sont en arrière et en côté de 3 et 4, non pour former une troisième ligne proprement dite, mais pour servir de soutien immédiat à la colonne centrale des compagnies 3 et 4.

Il existe deux opinions fondamentales relativement à l'emploi des colonnes de compagnie. D'après la première, chaque compagnie est considérée comme une véritable unité tactique. Cette opinion est condamnable, bien qu'elle ait été longtemps la plus générale, par exemple pendant la guerre du Schleswig-Holstein, de 1848 à 1850. D'après la seconde, les colonnes de compagnie ne sont qu'une formation particulière du bataillon, laquelle permet de voir exactement le nombre d'hommes qu'il faut mettre en tirailleurs, de tenir éloignées du feu, jusqu'au moment décisif, certaines fractions du bataillon, et de relever promptement les fractions épuisées. Cette dernière manière d'envisager les colonnes de compagnie est la seule bonne, et l'on a été amené par la force des choses à les employer ainsi dans les guerres les plus récentes. Cet emploi des colonnes de compagnie a gagné de l'importance par l'adoption générale des armes à tir rapide, parce que, en raison de l'usure rapide de chaque fraction de troupe envoyée au combat, il faut, d'un côté, tenir loin du feu tout ce qui ne peut pas agir immédiatement, et d'un autre côté aussi avoir constamment des troupes disponibles pour relever celles qui sont épuisées.

Indépendamment de ce qui vient d'être dit, les Prussiens ont une raison particulière, et plutôt accidentelle, pour expliquer la prédilection avec laquelle ils forment en colonnes de compagnie tous les bataillons qu'ils lancent au combat. On sait que leur bataillon est divisé en 4 compagnies, unités administratives ; mais quand le bataillon marche tout entier, ils forment, du troisième rang, deux compagnies nouvelles (tirailleurs). Chacune de ces nouvelles compagnies se compose déjà d'hommes de deux compagnies différentes, et quand le combat de tirailleurs a quelque durée, il est inévitable que les hommes de compagnies différentes se mêlent entre eux. Cet inconvénient incontestable s'augmente encore lorsque des pelotons des corps formés par les deux premiers rangs du bataillon viennent à être dispersés plus tard en tirailleurs. — C'est pour remédier à cet inconvénient, dont les résultats se font particulièrement sentir dans le ralliement, que les

Prussiens disposent d'avance le bataillon en colonnes de compagnie.

Le carré est la formation qu'adopte l'infanterie pour résister aux attaques de la cavalerie ; il doit faire front de tous les côtés et développer le plus de feux possible. Un bataillon qui se voit forcé de former le carré n'est presque jamais en position d'y employer tout son monde, car il a rarement le temps de rallier ses tirailleurs : aussi on ne doit pas compter, en général, sur plus des deux tiers du bataillon, 8 pelotons, pour former le carré.

On distingue les carrés pleins et les carrés vides. La figure 34 représente un carré plein ; les flancs a et b sont alors formés de 5 files seulement d'officiers et de sous-officiers. On peut encore (*fig.* 35) former les flancs du carré plein avec les quatrième et neuvième pelotons rompus par sections. La figure 36 est un carré vide dont les flancs sont formés des quatrième et neuvième pelotons qui convergent, l'un à droite et l'autre à gauche. Un inconvénient du carré plein, c'est le manque d'espace intérieur, — cet espace doit au moins suffire pour recevoir les officiers montés, ainsi que les tambours et clairons. — Un autre inconvénient, c'est l'absence presque complète de feux de flancs. En revanche, le carré plein a sur le carré vide l'avantage de se former plus rapidement et de se relier plus intimement aux autres formations, notamment à la colonne double.

L'adoption des armes à tir rapide, et surtout des armes à répétition, a beaucoup plus modifié les idées sur les carrés que ne l'avait fait le passage des armes lisses aux armes rayées de précision. Jusqu'à présent on s'en tenait encore à ce principe que chaque face du carré vide devait avoir au moins 4 hommes de profondeur, en partie pour que les derniers rangs, constamment occupés à charger les armes, permissent d'avoir toujours le carré prêt à faire feu, et en outre pour opposer à la cavalerie une résistance matérielle, si cette arme n'était pas arrêtée par le feu.

Mais on peut dire à présent qu'une profondeur de deux rangs suffit pour que le carré soit prêt à faire feu jusqu'au

dernier moment ; d'un autre côté, il est permis d'admettre que le feu nourri de ces deux rangs suffira généralement pour repousser la cavalerie avant qu'elle arrive sur les baïonnettes, et que le carré peut en conséquence se passer de force de résistance matérielle. Il résulte de tout cela qu'on peut adopter maintenant le carré vide, sur deux rangs seulement de profondeur. La formation du carré vide se trouve ainsi considérablement simplifiée, elle est beaucoup plus rapide qu'auparavant, de sorte que l'une des raisons qui faisaient préférer le carré plein disparaît, ou, du moins, perd de son importance. Il faut encore chercher dans les canons rayés, dont la portée est plus longue et l'action plus meurtrière, une raison de préférer le carré vide. On devrait néanmoins, chaque fois qu'on adopte ce carré, avoir à l'intérieur une réserve d'un ou deux pelotons.

Le carré vide étant admis, il n'y a plus de difficultés à former en carré une seule compagnie.

Il est arrivé souvent, dans la campagne de Bohême, 1866, qu'un bataillon et même une seule compagnie, en ordre déployé, a repoussé par son feu une attaque de cavalerie. Cela aura encore lieu parfois dans l'avenir ; mais il ne faudrait pas en faire une règle, surtout quand toutes les armées européennes seront pourvues du même armement.

On admet généralement comme règle que le tiers de la force totale du bataillon peut être mis en tirailleurs. Les 8 pelotons serrés étant donc en ligne ou en colonne double, les tirailleurs ab (*fig.* 37) devront donner une ligne un peu plus grande que le front du bataillon déployé, et seront formés soit en chaîne 12, soit en groupes 1. Des 4 pelotons détachés, 2 fourniront la chaîne ou les groupes de tirailleurs, les 2 autres pelotons 2 et 11 resteront en ordre serré, entre les tirailleurs et le bataillon, pour servir de soutien et de point de ralliement aux tirailleurs. Ceux-ci ne sont pas alors obligés de se replier sur le bataillon, qui peut attendre plus tranquillement le moment de combattre. Les soutiens de la chaîne de tirailleurs donnent en même temps

la possibilité de les renforcer, et de les relever en totalité ou en partie.

Chaque colonne de compagnie sert directement de soutien aux tirailleurs qu'elle a dispersés, ou bien elle place une troupe de soutien entre les tirailleurs et le gros de la colonne.

Si pour obtenir des feux le plus d'effet possible, quand le terrain le permet, on porte en avant en ordre déployé un bataillon ou seulement quelques compagnies, il faut toujours que cette troupe, marchant en ligne, cherche à arriver le plus vite possible sur le terrain où elle doit commencer le feu. On comprend qu'il est impossible que cette marche ait lieu en ligne serrée. Ce serait l'idéal, mais la réalité tient toujours le milieu entre la marche en ligne du terrain de manœuvre et la marche des tirailleurs en masse profonde. Telle est à la guerre la marche en ligne, et nous désirons qu'on s'en fasse cette idée toutes les fois que nous nous servirons de cette expression. Il n'est pas besoin de dire que la ligne doit toujours avoir, dans ce cas, des soutiens à portée, quels qu'ils soient.

LE BATAILLON DANS L'OFFENSIVE.

Afin de mieux apprécier les qualités des diverses formations que nous venons d'énumérer, de manière à pouvoir choisir entre elles d'après les circonstances, il nous faut mettre le bataillon en action.

Lorsqu'un bataillon est destiné à attaquer un point quelconque de la ligne ennemie, le problème qu'il doit résoudre peut s'énoncer ainsi : s'avancer du point où il se trouve contre la portion de la ligne ennemie qu'il doit attaquer ; arrivé là, s'y établir, ce qui suppose nécessairement que l'ennemi est délogé, au moins en passant, si ce n'est d'une manière définitive.

D'après cela, le bataillon, formé simplement en colonne double, n'aurait qu'à marcher du point a (*fig.* 38) sur le point b où se trouve l'ennemi, l'attaquer ensuite à la baïon-

nette, ou par des feux à courte distance, le culbuter et prendre sa place.

Il y aurait donc deux moments à considérer : 1° la marche de a vers b; 2° la mêlée ou tout autre combat analogue en b.

Mais le nombre de ces moments s'augmente si, au lieu de regarder le bataillon a comme un tout isolé, nous le supposons fraction d'un corps de troupes plus considérable. Le chef de ce corps, qui veut se battre d'après un plan arrêté d'avance, commence par disposer ses troupes en conformité avec ce plan. Il ne saurait donc entrer dans ses vues que chaque bataillon engage sérieusement le combat dès qu'il arrive près de l'ennemi. Il veut gagner du temps pour prendre ses dispositions.

Le meilleur moyen d'y arriver, c'est un combat de feux plus ou moins de pied ferme, dans lequel peu de troupes sont engagées, et qui sert aux deux partis d'entrée en matière, de présentation. — Ce moyen profite réellement aux deux partis, bien que chacun ne le croie utile que pour soi-même. — Ce combat préparatoire est indispensable, non-seulement au général en chef, mais encore à tout commandant de corps ou de division qui veut accomplir la mission particulière dont il est chargé. Chacun cherche d'abord à s'orienter, et le bataillon envoie quelques fractions en tirailleurs contre l'ennemi, qui leur oppose de son côté d'autres tirailleurs.

Ce combat de tirailleurs précède donc l'attaque de chaque bataillon, du moins lorsqu'il se trouve en première ligne.

Mais l'action du bataillon n'étant pas isolée, tout n'est pas terminé par son combat particulier. Si, en effet, le bataillon a réussi complétement à résoudre le problème, c'est-à-dire à chasser l'ennemi de sa position et à s'en emparer lui-même, il est néanmoins à présumer que les efforts qu'il a dû faire pour cela l'ont épuisé momentanément, et qu'il ne serait pas en état de repousser les troupes fraîches qui viendraient à se présenter. Le bataillon se trouve dans un moment de crise, et il a besoin de repos et de se rallier.

S'il était isolé, il devrait, à cause de cette crise, mettre en réserve une partie de son monde et ne pas tout engager d'abord ; mais cette précaution devient inutile lorsqu'il a, dans les bataillons qui le suivent, un soutien assuré. La crise dans laquelle se trouve le bataillon, même après la victoire, le rend également incapable de poursuivre immédiatement son succès ; ce qui pourrait faire perdre les meilleurs fruits de la victoire si l'on ne prenait pas ses mesures d'avance, ou s'il n'y avait pas d'autres troupes chargées de poursuivre le succès du bataillon.

Nous avons maintenant quatre moments de l'attaque : combat préparatoire de tirailleurs ; — marche en avant du gros du bataillon ;—combat pour repousser l'ennemi de ses positions ; — mesures pour conserver ces positions une fois conquises, ou pour poursuivre plus loin la victoire.

La marche en avant du bataillon est de la nécessité la plus évidente, puisque sans elle il ne saurait y avoir d'attaque. Il résulte immédiatement de là qu'il ne doit y avoir, dans le combat préparatoire de tirailleurs, rien qui soit de nature à rendre plus difficile la marche en avant du bataillon, rien qui lui enlève de sa force.

Si l'on mettait en tirailleurs tout le bataillon, on comprend que ce grand nombre de tirailleurs gênerait leur combat et lui enlèverait de la vivacité indispensable à l'offensive. En outre, il serait toujours nécessaire de rallier une partie du bataillon pour exécuter l'attaque principale, car la troupe qui sera chargée de cette attaque doit être sous la main du chef de bataillon.

Si l'on emploie trop de monde au combat de tirailleurs, ce combat acquiert alors une importance hors de proportion avec son but, et cette importance peut s'accroître au point que le dernier mot de l'attaque, la marche en avant du gros du bataillon, passe au second plan et soit même oubliée, si bien que l'action secondaire effacerait l'action principale.

La formation en colonnes de compagnie, lorsqu'on a le tort d'y considérer les compagnies comme unités tactiques (Voir p. 114), a toujours pour conséquence de faire mettre

beaucoup de monde en tirailleurs. Quand un bataillon met en première ligne 4 colonnes de compagnie, et 2 en deuxième ligne, les 4 premières compagnies occupent déjà un front égal à celui d'un bataillon déployé, en supposant que les intervalles réglementaires soient conservés. Dès que les colonnes de compagnie sont formées, toutes les compagnies de la première ligne sont émancipées, et, au lieu d'un seul chef de bataillon, nous avons cinq chefs indépendants : celui du bataillon qui a encore 2 compagnies en réserve et les chefs des 4 compagnies de la première ligne. Ces derniers, étant séparés les uns des autres, sont forcés d'agir d'une manière indépendante, même quand ils ne le voudraient pas, et cela occasionne un effort centrifuge qui allonge beaucoup le front. Or, pour couvrir ce front plus étendu, il faut d'avance un plus grand nombre de tirailleurs.

Ce résultat est dû en outre à l'indépendance des compagnies. Chaque commandant de compagnie attache naturellement une très-grande importance au combat que livre sa troupe, et il est clair que cette importance doit être plus grande à ses yeux qu'à ceux du chef de bataillon qui commande six compagnies, et surtout qu'aux yeux du général de division qui a sous ses ordres de 60 à 100 compagnies. Or, cette idée de la grande importance du combat de sa compagnie amène infailliblement chaque capitaine à renforcer sa ligne de feux. Il en résulte que les 4 compagnies de la première ligne sont employées complétement au combat de tirailleurs, et il ne reste, dans le cas le plus favorable, que les 2 compagnies de la réserve pour la véritable attaque serrée du bataillon. Nous disons dans le cas le plus favorable, parce qu'il est fort possible qu'une des 4 compagnies de la première ligne s'épuise, et que le chef de bataillon se voie forcé de la faire relever par une compagnie de la réserve. Il peut encore arriver que, dans les premières escarmouches, une attaque de cavalerie culbute ou disperse une des compagnies avancées, et que cette attaque, très-peu importante en elle-même, oblige le chef de bataillon à faire avancer sa réserve.

Quand nous parlerons dorénavant des colonnes de com-

pagnie, nous comprendrons la formation dans laquelle les compagnies sont considérées comme unités tactiques, et telle que la représente la figure 33. On voit facilement que les colonnes de compagnie, ainsi comprises, ne sont pas du tout avantageuses pour l'attaque. Au contraire, la formation en colonnes de compagnie qui assure la réunion des forces (*voir* page 112), peut être comparée à la colonne d'attaque.

La masse du bataillon doit s'avancer de manière que sa marche ne puisse être facilement troublée par des incidents sans importance, que le bataillon éprouve le moins de pertes, et qu'il gêne le moins possible l'action des autres armes. La colonne double sur le centre est la colonne d'attaque qui répond le mieux à toutes ces exigences. Elle franchit plus facilement que la ligne déployée les obstacles du terrain ; son front restreint permet de la mettre à couvert avant de la porter en avant, et, dans la marche même, elle profite facilement des abris ; elle manœuvre sans difficultés, ce qui lui permet d'éviter en partie l'action du feu ennemi ; elle facilite la formation du carré, ce qui la met en sûreté contre les attaques de la cavalerie. Les grands intervalles qui existent entre les bataillons en colonne permettent aux autres armes de manœuvrer, si cela est nécessaire. Cette colonne d'attaque a sur les colonnes de compagnie l'avantage si important de tenir réunies les forces du bataillon, pour les faire donner au moment décisif.

Si l'on objectait qu'après un combat de tirailleurs, soutenu pendant un certain temps par les colonnes de compagnie, le chef de bataillon peut réunir à la réserve deux compagnies environ de la première ligne pour donner plus de force à son attaque, on peut répondre que, des 4 compagnies ainsi rassemblées, 2 ne seraient plus des troupes fraîches, qu'en outre, ce ralliement demande du temps, et qu'on serait, en opérant ainsi, beaucoup moins à même de saisir le moment favorable. Si maintenant le chef de bataillon ne voulait mettre en première ligne que deux de ses six colonnes de compagnie, cela ne serait plus autre chose qu'une colonne de bataillon avec deux compagnies en tirailleurs.

Toute formation qui favorise par trop le combat de tirailleurs ne vaut rien pour l'attaque, parce que, ainsi que nous l'avons dit, elle fait facilement oublier la chose principale pour l'action secondaire. Chacun des adversaires peut augmenter l'effet de son feu en mettant plus de combattants sur sa ligne de feux; mais si l'on cause ainsi plus de pertes à l'ennemi, on en éprouve soi-même davantage, d'où il résulte que de fortes lignes de feux ne sont pas avantageuses d'une manière absolue, mais seulement en raison des circonstances.

Dès que la masse du bataillon s'ébranle pour l'attaque, sa ligne de tirailleurs s'ébranle également et le précède, en partie pour chercher le chemin le plus commode pour le bataillon, en partie pour repousser les tirailleurs de l'ennemi et découvrir son front. Cependant les tirailleurs ne doivent pas s'avancer jusqu'au front ennemi qui est le but final de l'attaque; ils s'arrêtent au contraire à une certaine distance de ce front, et laissent passer la masse serrée du bataillon, en se ralliant à droite et à gauche sur ses flancs. Cette manœuvre des tirailleurs est plus facile quand le front du bataillon est étroit, c'est-à-dire quand il est en colonne.

Dans tous les cas, c'est encore plus facile avec les colonnes de compagnie qu'avec la colonne de bataillon.

Lorsque le bataillon arrive à hauteur de ses tirailleurs, il entre dans le troisième moment de l'action. Il peut alors continuer d'avancer, flanqué de chaque côté par ses tirailleurs, et se jeter sur l'ennemi à la baïonnette; ou bien il peut se déployer entre 100 et 300 pas de l'ennemi, et l'écraser par un feu énergique que chaque peloton commence dès qu'il arrive en ligne, pendant que les tirailleurs se retirent derrière le bataillon et se reforment en ordre serré.

La première manière d'agir semble tout d'abord la meilleure, car, d'après l'expérience, un bataillon qui s'arrête pour tirer n'est plus aussi facile à remettre en mouvement pour se jeter sur l'ennemi et compléter l'effet qu'ont produit ses salves. Il semble aussi que le déploiement du bataillon donne à l'ennemi une occasion excellente de prendre à son tour

l'offensive et d'attaquer le bataillon pendant qu'il manœuvre. Mais, en fin de compte, tout dépend ici de la valeur des troupes de chaque parti. Un bataillon qui, malgré le feu de l'ennemi, s'avance bravement jusqu'à 100 pas de lui, — à trois cents pas avec l'armement moderne, — se déploie ensuite rapidement et fait des feux de salves, peut fort bien ébranler ainsi un ennemi qui ne serait pas très-solide, et lui faire abandonner ses positions rien que par son feu, surtout par le feu rapide, pour prendre ensuite sa place.

Il faut reconnaître qu'à ce dernier moment, les règles cessent d'avoir leur effet. La tactique ne saurait faire plus que de montrer comment on arrive à ce moment décisif dans les meilleures conditions possibles; comment on peut recueillir les fruits de la victoire quand on l'a obtenue; et comment on peut éviter ou amoindrir les suites d'une défaite lorsqu'on l'a subie. Son champ reste encore assez vaste!

Six colonnes de compagnie 1, 2, 3, 4, 5 et 6 (*fig.* 32) qui attaqueraient à la fois de tous côtés l'ennemi *cd*, soit à la baïonnette, soit par des feux à bonne portée, peuvent le battre aussi bien que le ferait un bataillon serré, en ligne ou en colonne. Malgré cela, la tactique repousse nécessairement la formation en colonnes de compagnie pour l'attaque dont il s'agit ici. En effet, quand le bataillon arrive en masse serrée jusqu'à l'ennemi, il est là tout entier à la disposition de son chef qui l'emploie selon les circonstances qu'il a reconnues lui-même; ce chef peut se servir de la supériorité que lui donneraient ces circonstances; il peut tenir en réserve une partie de son bataillon pour poursuivre immédiatement l'ennemi, ou pour l'arrêter dans sa victoire si l'ennemi est vainqueur.

Il n'en est plus ainsi avec la formation en colonnes de compagnie. Si le terrain est coupé ou couvert, toutes les compagnies pourront difficilement se voir, et seront ainsi empêchées de se soutenir mutuellement. Si leurs positions primitives sont séparées de l'ennemi par des obstacles,

même sans importance, ce sera un vrai miracle si elles arrivent toutes ensemble sur l'ennemi.

Il ne faut pas espérer que, dans l'ardeur du moment, chaque colonne de compagnie puisse recevoir les ordres du chef de bataillon et les exécuter. Chaque compagnie agira donc pour son compte, et le résultat final ne dépendra que du hasard. Si l'ennemi suit un système différent et conserve ses forces réunies, ce sera un grand bonheur si nous obtenons un succès, mais il ne sera dû en rien aux dispositions que nous aurons prises.

Quand un bataillon reste réuni, il peut toujours avoir des forces pour le quatrième moment de l'attaque. S'il a mis en tirailleurs 4 pelotons dont il n'a plus la disposition immédiate, le chef de bataillon a encore 8 pelotons, sur lesquels il peut toujours en mettre deux en réserve, qu'il emploiera soit à poursuivre l'ennemi en se jetant sur ses flancs quand les 6 autres pelotons l'auront rompu ; soit à arrêter l'ennemi victorieux, en se jetant encore sur ses flancs. Un semblable résultat serait obtenu plus difficilement si le chef de bataillon n'amenait sur l'ennemi que deux faibles compagnies serrées, et plus difficilement encore avec la seule colonne de compagnie qui aura peut-être en outre mis en tirailleurs la moitié de son monde.

A partir de 1850, par suite des perfectionnements apportés aux armes à feu, et dans lesquels on attachait plus de valeur à la précision qu'à la vitesse du tir, on donna une grande extension au combat de feux, particulièrement aux feux de tirailleurs. Cela tendait à faire accorder une préférence marquée aux formations qui favorisaient ces feux, et l'on songea à prendre la compagnie pour unité tactique à la place du bataillon. Les considérations précédentes au sujet de l'offensive montrent déjà que cela est inadmissible. En effet, quand même il serait vrai que le combat de feux pourrait remplacer complétement le combat corps à corps, qu'on n'en viendra jamais à ce dernier, et que l'un des partis sera toujours forcé, rien que par les feux, de prendre la fuite ; ce résultat ne sera néanmoins produit, dans la plupart des

cas, que par des feux à courte distance. Mais si l'on arrive aussi près de l'ennemi, on peut toujours calculer que la mêlée est possible ; on doit donc être en ordre serré, et il faut avoir soin d'avoir, dans cet ordre, un nombre suffisant de soldats pour pouvoir les diviser en plusieurs fractions pour les différents moments de la lutte. C'est la nécessité de fractionner la plus petite troupe susceptible de marcher séparée du gros de l'armée en parties plus petites mais pas trop faibles, qui fixe la limite inférieure à laquelle il est permis de descendre pour l'unité tactique.

De ce que le bataillon d'infanterie, qui était de 5,000 hommes au xvie siècle, fut réduit à 1,000 au xviie, afin de pouvoir mieux profiter de l'action du feu, il ne faudrait pas conclure qu'un nouveau perfectionnement des armes à feu doive amener une nouvelle réduction du bataillon. La considération d'augmenter l'action du feu n'est pas la seule décisive, et il faut tenir compte du mouvement, que celui-ci conduise ou non à la mêlée. Il faut en outre que le commandement conserve sous la main les troupes qu'il dirige vers un but donné. Toutes ces considérations qui ont fait réduire le bataillon dans de certaines limites s'opposent à une réduction exagérée. Il faut, en toutes choses, un juste milieu.

Si l'adoption du système des feux rapides, tout en faisant renoncer à une grande précision qu'il est du reste impossible d'atteindre aux grandes distances, nous engage à tirer profit, au moyen du feu rapide, des courts moments décisifs, il est clair que les formations serrées doivent reprendre de nouveau l'importance qu'on avait essayé dernièrement de leur refuser et de leur enlever. En effet, ce sont d'un côté les fronts serrés qui donnent la plus grande masse de feux possible ; et d'autre part, si l'on renonce à faire des feux d'infanterie, aux grandes distances, il faut toujours être préparé à résister de près aux contre-attaques de l'ennemi, et, pour cela, les formations serrées conviennent bien mieux que les formations dispersées.

On peut faire une dernière observation au sujet de la colonne d'attaque. Doit-elle être serrée, c'est-à-dire avoir ses

fractions tout près les unes derrière les autres ? Ou bien ces fractions peuvent-elles avoir des distances du quart ou de la moitié de leur front ? Laquelle de ces colonnes est préférable ? Nous répondrons sans hésiter : la dernière. La colonne avec distance favorise incontestablement la facilité et, par suite, la vitesse du mouvement ; elle facilite également les ruptures pour passer les chemins étroits, ainsi que la formation du carré, si elle est forcée de se mettre en défense pendant la marche. Nous répéterons à ce propos que le carré vide est préférable au carré plein avec l'armement nouveau. La question de savoir si la colonne avec distance est plus ou moins exposée que la colonne serrée au tir de l'artillerie, lequel est devenu presque exclusivement un tir à obus, ne nous paraît pas encore complétement décidée pour tous les cas.

LE BATAILLON SUR LA DÉFENSIVE.

A chaque moment de l'attaque répond un moment de la défense. Quand l'agresseur envoie ses tirailleurs en avant pour engager le combat, le défenseur ne peut que leur opposer ses propres tirailleurs. S'il voulait faire autre chose, il lui faudrait sortir de sa position et il prendrait lui-même l'offensive. — Quand l'agresseur fait avancer le gros de ses forces, le défenseur doit opposer à cette marche en avant un feu aussi efficace que possible. — Si le premier cherche à pénétrer dans la position, le dernier doit l'en empêcher. — Si l'agresseur, après avoir envahi la position, cherche à s'y établir, le défenseur s'efforce de l'en chasser. Il doit avoir pris ses mesures pour assurer sa retraite dans le cas où il ne réussirait pas à repousser l'ennemi.

La défense doit toujours rechercher la protection et l'aide du terrain. Lorsqu'un bataillon veut prendre une position défensive, il s'arrête et envoie ses tirailleurs en avant pour les placer sur une certaine ligne, et c'est cette ligne qui trace le front de la position défensive. La masse du bataillon reste à l'intérieur de cette position.

Il est toujours avantageux que la ligne de front, sur la-

quelle sont déployés les tirailleurs, soit en même temps un obstacle d'approche. Tout est pour le mieux, si ce front possède tous les avantages, c'est-à-dire s'il protége contre la vue et le feu de l'ennemi, et s'il n'est franchissable que sur certains points que l'ennemi est, par suite, obligé d'attaquer. Mais, en cas de besoin, il faut être satisfait si le front dessine assez clairement la position. Il est en effet nécessaire de pouvoir reconnaître exactement le moment où l'agresseur traverse la ligne de front, car c'est à ce moment que doit commencer l'action du gros du bataillon défensif.

La nature du front de la position, celle de l'espace intérieur, et leurs relations mutuelles décident des premières dispositions que doit prendre la défense. Ces divers éléments peuvent se combiner de mille manières, mais la combinaison existe toujours, et c'est d'elle que résultent des règles générales pour la défense.

Que l'on compare entre eux un bois, à la lisière duquel on place les tirailleurs et le gros du bataillon dans le bois même ; — un village dont l'enceinte dessine la ligne de front et dont l'espace intérieur est représenté par les bâtiments, les jardins, les rues et les places ; — une pente de montagnes comme front et en arrière un plateau comme espace intérieur ; — un ruisseau sur lequel sont les tirailleurs, ayant derrière eux le gros du bataillon ; — partout, l'on aura à distinguer une ligne de front et un espace intérieur.

La ligne de front est plus ou moins forte, selon qu'elle oppose plus ou moins d'obstacles au mouvement en avant de l'ennemi, selon qu'elle peut être traversée sur moins ou plus de points. L'espace intérieur de son côté est, suivant le cas, plus ou moins découvert, et ses communications avec le front sont plus ou moins faciles.

Lorsque l'on voit bien de l'intérieur le front de la position, et que les communications de l'intérieur avec chaque point attaquable du front sont faciles, on est alors en droit de compter sur l'action de la réserve, c'est-à-dire du gros du bataillon placé derrière les tirailleurs. Au contraire, plus l'in-

térieur est couvert, plus ses communications avec le front sont difficiles, plus il faut alors que chaque point du front soit fort, afin que la réserve puisse avoir le temps d'agir. En effet, on peut supposer que la réserve est tout entière réunie sur un point, ou bien qu'elle est divisée en plusieurs fractions dont chacune est destinée à servir de réserve à une partie déterminée du front. — Dans le premier cas, la réserve mettra d'autant plus de temps pour arriver au point attaqué que l'intérieur de la position sera plus couvert et que ses communications avec le front seront plus mauvaises ; dans le second cas, chaque fraction de la réserve ne saurait déployer autant de force que la réserve totale.

Une autre condition fort importante, surtout dans les positions très-couvertes à l'intérieur et dont les communications avec le front sont difficiles, c'est le contour de la position totale et sa disposition intérieure.

Les bois, par exemple, ont généralement un contour plus étendu que les villages. L'ennemi qui attaque un village voit quelle est la ligne de retraite que suit le défenseur en évacuant le village, et il s'avance alors avec plus de sûreté et de décision. Au contraire, quand il attaque un bois d'une certaine étendue, il ne voit jamais exactement si l'ennemi est en retraite tant que dure le feu dans l'intérieur du bois, et il ne saura pas s'il a remporté des avantages réels, avant d'arriver à l'autre bout du bois et d'apercevoir la plaine.

Un village d'un contour restreint permet au défenseur de relier la défense du village avec une offensive sur l'un ou l'autre flanc de la position. Dans un bois qui est plus étendu, cette offensive n'est plus possible qu'à une armée ou un corps d'armée.

La disposition intérieure d'un village permet toujours d'y organiser une défense de pied ferme qui se relie à certains points appelés réduits. On empêche ainsi l'ennemi de se regarder comme maître du village lorsqu'il en a forcé l'enceinte. Une disposition semblable ne se rencontre pas dans l'intérieur des bois, ou si elle existe, on n'en saurait tirer le même parti que dans un village, parce qu'il est impossible

de voir de l'extérieur quelle est la configuration intérieure d'un bois.

Si l'on ajoute à ces considérations la suivante : à quelle distance le défenseur aperçoit et commande par ses feux le terrain en avant du front de la position, on aura mentionné toutes les circonstances qui causent la diversité de ce qu'on appelle les combats locaux.

Il est important que le défenseur se rende bien compte de quelle manière il pourra faire entrer une localité d'un caractère donné dans le système d'un combat plus considérable, ou d'une bataille. Ce n'est qu'alors qu'il pourra décider en toute sûreté comment chaque troupe devra se comporter dans la défense.

On peut, à cet égard, admettre les règles qui suivent :

Pour les conditions générales d'un combat défensif, les positions les plus avantageuses sont celles qui ont un espace intérieur libre d'une manière générale, dans lequel il ne se trouve que quelques abris, fournis par des maisons, des bois peu étendus, des mouvements de terrain derrière, et dans lesquels les réserves sont placées avantageusement et à couvert, et dont le front est en outre tracé par un versant de hauteurs, un fossé ou un cours d'eau. — Il ne faut jamais employer beaucoup de troupes à défendre des localités dont on ne peut pas bien voir l'intérieur, car par cela même qu'on n'y peut pas suivre le cours de l'action, on se laisse entraîner trop facilement à engager les bataillons l'un après l'autre, sans plan ni but déterminé, et uniquement pour entretenir un combat. Là où l'on voit peu, l'ennemi ne voit pas davantage. Contentez-vous donc d'occuper et de contenir l'ennemi partout où vous ne pourrez pas faire autre chose ; il vous suffira pour cela de fort peu de troupes, et il en restera davantage à votre disposition pour d'autres points où vous pourrez obtenir quelque succès décisif, où il vous sera en outre possible de reconnaître le succès obtenu et, par suite, d'en profiter. Pour les mêmes raisons, n'employez jamais beaucoup de troupes dans une localité dont les communications intérieures sont étroites et couvertes. Mais partout où

vous économiserez les troupes, vous devrez accumuler les obstacles matériels, et chercher par ce moyen à arrêter l'agresseur.

Ces remarques préliminaires vont nous permettre de déterminer plus exactement le rôle du bataillon dans la défense. Il résulte de ces observations mêmes que nous avons à distinguer deux cas : celui où le rôle le plus important est accordé à l'action de la réserve, et celui où ce rôle principal appartient au contraire au feu des tirailleurs répartis sur le front de la position.

Dans le premier moment de la défense, pendant le combat préliminaire que l'agresseur engage en faisant avancer sa ligne de tirailleurs, il n'est jamais avantageux pour la défense d'engager trop de forces. Elle ne pourrait rien obtenir, en ce moment, en employant plus de troupes que cela n'est absolument nécessaire, et ne ferait que s'affaiblir pour la suite de la lutte. Elle n'a rien à faire de plus que montrer à l'ennemi qu'elle existe et observer ses mouvements.

Le bataillon a (*fig.* 39) détache en avant ses compagnies des ailes, les pelotons 1 et 2, 11 et 12, et ceux-ci mettent en tirailleurs sur le front de la position le sixième ou au plus le quart de leurs hommes. Dans ce premier moment, la manière d'opérer est la même, soit que l'on compte davantage sur la défense du front, soit que l'on attache plus d'importance à l'offensive de la réserve.

Le deuxième moment commence lorsque l'agresseur porte vigoureusement en avant ses tirailleurs, que ceux-ci cherchent à gagner du terrain, et qu'on peut en conclure que le gros de l'ennemi s'ébranle à son tour pour suivre ses tirailleurs. La défense cherche alors à donner à son feu le plus d'effet possible. Les pelotons des ailes 1 et 2, 11 et 12, se portent en entier en tirailleurs sur la ligne de front cd, à l'exception de quelques hommes qui restent réunis pour marquer le point de ralliement. L'importance que l'on attache à l'action de la réserve décide alors s'il faut renforcer davantage la ligne de feux. Lorsque le rôle principal est réservé à la réserve, on se contente de mettre sur la ligne de front

les deux compagnies des ailes, afin de conserver à la réserve une force suffisante ; dans le cas contraire, on peut mettre plus de monde en tirailleurs. Dans ces deux cas différents qui résultent de la nature de la position, la conduite de la défense n'est donc pas la même, et elle adopte deux formations différentes, savoir : *a*. — Conserver réuni le gros du bataillon, en détachant les deux compagnies des ailes (*fig.* 39), lorsque la position a un espace intérieur libre et de bonnes communications avec le front ;

b. — Les colonnes de compagnie (*fig.* 53), quand la position est très-couverte, avec de mauvaises communications.

Parlons d'abord de la première de ces deux formations, en cherchant à distinguer le rôle de la chaîne de tirailleurs de celui de la réserve du bataillon.

Les tirailleurs ont sur l'ennemi l'avantage d'être mieux abrités que lui. Ils dirigent d'abord leur feu contre l'adversaire le plus rapproché, c'est-à-dire contre les tirailleurs ennemis, et quelques-uns seulement des meilleurs tireurs prennent pour but le gros du bataillon ennemi, en choisissant de préférence les officiers et le drapeau. Il faut renforcer convenablement les fractions de la chaîne de tirailleurs qui, en raison du terrain, pourront prendre en flanc l'ennemi quand il sera assez près de la position.

Les tirailleurs ennemis cherchent à forcer le front de la position défensive, ils y pénètrent peut-être en petits groupes, mais ils se heurtent alors contre la résistance des tirailleurs de la défense, et l'on peut admettre avec quelque certitude que la lutte se continuera indécise sur le front de la position jusqu'à ce que la masse du bataillon ennemi arrive, triomphe de la résistance partielle du front défensif, et pénètre dans la position.

C'est alors le troisième moment du combat, et la réserve du défenseur doit prendre part à l'action. L'ennemi, dans sa marche en avant, a éprouvé des pertes, il est fatigué par ce premier combat et par les difficultés qu'il a surmontées, il se trouve dans la crise du premier succès obtenu, en un

mot, il n'est plus frais. Au contraire, la réserve du défenseur est encore fraîche, ce qui lui donne sur l'ennemi une supériorité marquée, et il s'agit de profiter au plus vite de cette supériorité. La manière dont la réserve était formée était assez indifférente jusqu'à ce moment, pourvu que cette formation permît de la tenir le plus près possible du front de la position, mais à l'abri des regards et du feu de l'ennemi. Elle pouvait, par exemple, être en colonne de combat. Quelle formation doit-elle adopter maintenant pour rejeter hors de la position l'ennemi qui l'a envahie? Elle peut arriver à ce résultat par quelques salves vigoureuses se succédant de fort près, par l'attaque à la baïonnette, ou par les deux choses combinées.

Pour tirer des salves puissantes, la réserve devrait se déployer. Par suite du nouvel armement, et surtout de ce qu'il permet à l'infanterie d'être toujours prête à faire feu, l'attaque à la baïonnette sera presque toujours remplacée par des feux à courte distance. — Cependant, s'il en était autrement, il resterait toujours à faire remarquer que les conditions dans lesquelles s'avance l'agresseur diffèrent essentiellement, sous plusieurs rapports, des conditions où se trouve la réserve de la défense quand elle prend l'offensive. En effet, d'après notre hypothèse, l'agresseur a plus de chemin à faire pour arriver au but de son attaque, et dans un terrain qu'il n'a pas pu bien reconnaître d'avance; il doit donc s'attendre à des pertes plus grandes, et il arrive enfin sur un ennemi frais qui, à égalité d'effectif, doit lui être supérieur.

Au contraire, la réserve de la défense n'a que peu de distance à parcourir si elle a été bien placée; elle peut préparer son attaque à la baïonnette par des salves à distance moyenne, et cette attaque a lieu contre un ennemi fatigué qui a au moins autant besoin de se reposer et de se remettre en ordre qu'il a le désir de compléter sa victoire. Cet ennemi est en outre, d'après notre hypothèse, entré par un chemin déterminé, sur un front étroit, et il cherche d'abord à se déployer. Dans de telles circonstances, la réserve de la défense peut attaquer en ligne à la baïonnette l'ennemi qui

a pénétré dans la position. Elle a ainsi l'avantage d'envelopper l'ennemi qui cherche à se déployer et de lui rendre ce déploiement impossible. Elle arrête au moins la tête de colonne ennemie, pendant que les tirailleurs de la défense, répartis sur les flancs de la réserve, tiennent d'autant plus longtemps sous leurs feux convergents la queue de la colonne ennemie. Il est donc assez vraisemblable que l'on parviendra par ce système à rejeter l'ennemi hors de la position et à lui arracher la victoire des mains.

Cependant, il faut toujours admettre la possibilité d'un résultat contraire : l'ennemi pénétrant dans la position et forçant à la retraite la réserve de la défense. Pour cette éventualité, il est bon que la réserve ait elle-même derrière ses flancs une petite réserve, les pelotons 3 et 10 (*fig.* 40).

Dans le deuxième cas (*b*), lorsque les communications de l'intérieur avec le front de la position sont mauvaises et que l'intérieur est très-couvert, on doit former le bataillon en colonnes de compagnie. Ici encore, il faut employer le moins de troupes possible, non-seulement sur le front, mais à l'intérieur de la position, et en réserver davantage pour les porter sur d'autres points. On pourra donc parfois occuper faiblement le contour d'un village ou la lisière d'un bois, pour avoir une plus forte réserve à l'intérieur ; mais le plus souvent, on mettra très-peu de monde dans le village ou le bois, afin d'en conserver davantage pour les faire agir en dehors, sur les flancs, ou même en arrière de la position. Ainsi, un bataillon employé à défendre un village ou un bois peut, en réalité, être considéré comme occupant le front d'une position.

Or, la formation en colonne de compagnie donne avant tout un développement considérable du front, ce qui est à désirer ici.

Comme une réserve composée du bataillon entier ne serait pas très à même de soutenir à temps chaque point du front, à cause du peu de vue et de l'insuffisance des communications, on fera mieux de se donner un certain nombre de réserves plus petites. Chacune d'elles aura moins d'effet,

mais elle pourra se porter plus rapidement aux points menacés, puisqu'il lui sera assigné une partie plus restreinte du front. Chaque réserve partielle remplacera donc par son arrivée plus rapide ce qui lui manquera en force contre un danger que l'on doit au reste supposer moins grave.

Les colonnes de compagnie sont encore pour cela la formation la plus convenable.

On pourrait croire maintenant qu'on n'a pas besoin, dans ce cas, de réserve générale, et qu'un bataillon de six compagnies peut les placer toutes sur l'enceinte de la localité à défendre. Cependant il n'en est pas tout à fait ainsi. Toutes les localités pour la défense desquelles la formation en colonnes de compagnie peut être regardée comme la meilleure, renferment aussi quelques parties dans lesquelles on peut prendre de nouveau position afin de prolonger la défense. Dans un village, par exemple, il existe des rues plus larges, des places, etc., qui les divisent; un ruisseau le traverse peut-être. Quelques bâtiments particulièrement susceptibles de défense, tels que châteaux, églises, cimetières, offrent des points d'appui que l'on peut utiliser pour prolonger la lutte.

Supposons (*fig.* 41) que la partie $abcde$ de l'enceinte d'un village, faisant face à l'ennemi, soit occupée et défendue la première, et que l'ennemi force ensuite le défenseur à l'évacuer; il sera toujours possible au défenseur de prendre la nouvelle position fgh, formée par le ruisseau et le cimetière g. Mais les compagnies qui se retirent plus ou moins en désordre et mal reliées entre elles, après avoir défendu l'enceinte $abcde$, s'établiront très-difficilement d'une manière convenable dans la nouvelle position, si celle-ci n'est pas occupée d'avance par d'autres compagnies qui arrêteront la poursuite de l'ennemi. Ce sera là le véritable rôle de la réserve. Il peut encore être avantageux, dans certains cas, que cette réserve marche au-devant de l'ennemi pour l'arrêter; mais on ne saurait s'en promettre un grand résultat. En effet, si la réserve obtient quelque chose par ce mouvement en avant, ce sera toujours le fait d'une surprise,

pour laquelle une petite troupe vaut tout autant qu'une plus forte. Si, en opérant ainsi, on frappe juste au point décisif, ce sera le plus souvent l'effet du hasard, parce qu'on voit beaucoup trop peu. D'après cela, il ne faut pas se démunir de trop de troupes pour obtenir un résultat très-incertain, et la plupart du temps douteux. Une forte réserve n'est donc jamais à sa place dans un village, et il ne faut indiquer aux petites réserves qu'on forme en pareil cas que le but le moins important possible.

Il existe dans les bois, comme dans les villages, certaines coupures telles que clairières, chemins, ruisseaux ou sentiers, mais elles ont rarement la même importance que les points signalés à l'intérieur d'un village. Malgré cela, il est encore plus nécessaire de faire occuper provisoirement ces parties du bois par de petites réserves, parce que ces coupures sont moins marquées et que l'on peut moins facilement s'orienter.

Nous nous sommes constamment servi dans ce qui précède de l'expression « colonnes de compagnie »; nous devons ajouter que nous comprenons sous ce terme général toutes les formations qui séparent le bataillon en plusieurs petites fractions indépendantes, quels que soient du reste le nombre et la force de ces fractions. Nous n'avons parlé que des bois et des villages afin de fixer les idées, mais on doit comprendre que tout ce que nous avons dit à ce sujet s'applique aux localités analogues; par exemple, à tout terrain coupé et couvert de cultures et de plantations. Il faut seulement se garder de se laisser entraîner à la formation en colonnes de compagnie par cela seul qu'on rencontre des coteaux plantés de vignes, ou des champs coupés de quelques fossés.

COMBAT DE TROUPES D'INFANTERIE PLUS CONSIDÉRABLES.

Un corps d'infanterie de plusieurs bataillons se forme toujours sur plusieurs lignes pour combattre. On peut établir comme règle générale, soumise bien entendu à certaines exceptions, que la formation sur deux lignes est suffisante

lorsque la force de l'infanterie ne dépasse pas 8 bataillons, et qu'un corps plus nombreux doit avoir une troisième ligne ou une réserve générale.

Quand on forme deux lignes, on peut habituellement les faire d'égale force. Si le nombre des bataillons est impair, il est de règle que la première ligne soit plus forte que la deuxième. Si l'on a une réserve, le rapport de sa force à celle des lignes dépend du but qu'on se propose : si l'on veut obtenir un résultat positif ou seulement se défendre contre l'ennemi; si l'on sait déjà clairement ce que l'on veut, ou si l'on préfère attendre pour y voir plus clair et saisir ensuite le moment favorable d'agir d'une manière décisive.

Ainsi, en général, la défense a besoin de plus fortes réserves que l'attaque, et les réserves de la défense doivent être en outre d'autant plus fortes que sa faiblesse est plus grande et l'oblige à renoncer à chercher un résultat positif.

Quand un corps d'infanterie est formé sur deux lignes pour l'attaque, on peut répéter pour les bataillons de la première ligne tout ce qu'on a déjà dit de l'attaque d'un seul bataillon, avec cette différence qu'il est superflu que chaque bataillon place quelques pelotons en réserve, pour la poursuite en cas de victoire, ou pour couvrir la retraite en cas de revers, puisque les bataillons de la deuxième ligne peuvent remplir cette mission.

Le combat préparatoire étant livré uniquement par les bataillons de la première ligne, ceux de la deuxième n'ont pas à détacher de tirailleurs, et ils peuvent rester en masse jusqu'au moment de prendre part au combat.

Si nous partageons l'attaque entre les deux lignes, c'est nécessairement à la première qu'il appartient de percer le front de la position ennemie; mais il ne dépend pas toujours d'elle d'engager la lutte contre les bataillons de réserve les plus rapprochés. Elle y est obligée dès que ces réserves ennemies prennent à leur tour l'offensive; une raison morale fort importante l'y engage en outre, c'est que cette attaque immédiate contre les réserves de la défense peut les surpren-

dre, les étourdir, et amener ainsi un succès plus facilement que ne le ferait plus tard une attaque plus puissante.

Lorsque pour ces différents motifs, la première ligne, après avoir traversé le front de la position ennemie, engage le combat contre les réserves, il faut que la deuxième ligne occupe assez fortement le front conquis pour empêcher l'ennemi de le reprendre. Elle se tient prête en même temps à recevoir et à soutenir la première ligne si celle-ci venait à être repoussée, ou à la relever si, malgré sa victoire, cette première ligne victorieuse avait un besoin urgent de repos à cause des pertes qu'elle à subies.

Lorsque la première ligne n'engage pas la lutte contre les réserves ennemies, elle est relevée par la deuxième sur le front même de la position. Les deux lignes changent alors de rôle : la première occupe sa conquête et profite de ce repos pour rallier ses forces, la deuxième continue l'attaque.
— On a voulu ériger cela en règle générale, ce qui nous semble inadmissible. En effet, on se priverait souvent de grands avantages en agissant de cette manière, et il peut fort bien arriver que la conduite de l'ennemi rende absolument impossible de laisser toute la première ligne sur le front de la position. Cependant il est de règle qu'en toutes circonstances, des fractions de la première ligne occupent chaque position conquise et s'y établissent ; c'est dans ce but qu'il est recommandé de conserver de petites réserves pour chaque bataillon.

Dans la défensive, on peut également appliquer aux bataillons de la première ligne tout ce que nous avons dit plus haut du seul bataillon, soit que la position à défendre ait un espace intérieur libre et facile à voir, soit qu'elle soit couverte avec des communications intérieures et insuffisantes.

Pour ce qui est de la deuxième ligne, il faut d'abord remarquer qu'elle doit être en colonne, ensuite, d'après ce que nous avons dit précédemment, son véritable rôle est de prendre l'offensive.

On peut se demander si, au lieu de traiter la deuxième

ligne comme telle, il ne vaudrait pas mieux la considérer comme une réserve; si, plutôt que de répartir les bataillons qui la composent de manière que chacun d'eux serve spécialement de soutien à un ou plusieurs bataillons de la première ligne, il ne serait pas préférable de conserver ces bataillons réunis de manière qu'ils forment un soutien commun de toute la première ligne.

Le premier est préférable quand le front est d'une certaine force, mais cependant praticable partout, comme par exemple un versant de montagnes. On choisit le second quand le front est très-fort, mais relativement facile à traverser sur un petit nombre de points, de telle sorte que les chemins d'attaque se trouvent ainsi clairement indiqués; par exemple, lorsqu'on se place en arrière de marais que traversent quelques larges chaussées. On se sert encore de préférence du deuxième procédé dans tous les cas où les colonnes de compagnie doivent être employées en première ligne, car une deuxième ligne proprement dite ne rendrait alors aucun service et n'aurait pour résultat que de dépenser des forces inutilement. On voit en effet sans peine que, dans ce cas, une deuxième ligne ne servirait qu'à relever la première, c'est-à-dire à se porter en avant compagnie par compagnie, s'il n'arrivait pas, ce qui serait le cas le plus défavorable, qu'on l'employât à renforcer la ligne de feux.

Pour déterminer la distance à laquelle la deuxième ligne, ou la réserve qui la remplace, doit être placée derrière la première ligne, il ne faut pas songer uniquement à mettre cette deuxième ligne à l'abri du feu ennemi. Cette seule considération ferait souvent placer la deuxième ligne très-loin; or, elle doit aussi agir et, pour qu'elle y soit prête, il faut la tenir assez près de la première ligne.

Dans l'attaque, on conserve au maximum 300 à 400 pas entre la première et la deuxième ligne. Cette dernière se trouve alors, pendant le combat préparatoire, à 600-800 pas et plus de la chaîne de tirailleurs de la première ligne, et à 1200 pas au moins de l'artillerie et même des tirailleurs

ennemis. Elle pourra, le plus souvent, trouver des abris. Elle amoindrira beaucoup l'action du feu ennemi en se couchant à terre, ce que peuvent également faire les bataillons de la première ligne.

Dans la défense, on pourra placer la deuxième ligne beaucoup plus près de la première, puisqu'on tire alors un plus grand parti des abris existants. Dans le cas où l'on doit employer en première ligne les colonnes de compagnie, la deuxième ligne ou la réserve peut être placée non-seulement en arrière, mais même de côté, comme l'est par exemple A, à droite du village (*fig.* 41).

Il arrivera souvent, dans la défensive, que la faiblesse des troupes disponibles obligera de considérer la deuxième ligne comme une réserve. Notre discussion de la bataille défensive nous a montré que le principe si souvent invoqué : « La défense doit adopter une formation profonde » subit une modification essentielle. En effet, la défense n'adopte l'ordre profond que pour être plus forte dans son retour offensif, — au moment favorable ; — mais pour faire naître les moments favorables à cette phase de son activité, il faut nécessairement qu'elle reprenne un front étendu. Les deux conditions qui doivent être ici réunies ne sauraient l'être, si l'on n'occupe pas le front aussi faiblement que possible. Par suite de cela, toutes les divisions qui doivent occuper le front d'une position défensive, telles que 1, 2, 3 (*fig.* 21, pl. III), c'est-à-dire toutes les divisions qui sont chargées du rôle purement défensif, dans une bataille défensive, doivent placer leurs forces disponibles sur un front relativement étendu. Mais, d'un autre côté, si l'on ne veut pas que la ligne de feux soit trop faible sur le front, il faut tenir la première ligne beaucoup plus forte que la deuxième, et alors, celle-ci prend naturellement le caractère d'une réserve, ce qui ressort déjà de développements antérieurs. (*Voir* page 59, et *fig.* 11, planche I.)

Toutes les fois qu'il s'agit d'un plus grand nombre de bataillons, d'une brigade ou d'une division, on comprend sans peine qu'une force semblable ne doit jamais être formée

en colonnes de compagnie. Ce que nous avons dit jusqu'à présent montre assez clairement que cette formation ne serait pas rationnelle, mais qu'il existe au contraire de nombreuses raisons pour conserver réunie une partie suffisante des forces à la libre disposition du général. Une armée qui, au lieu d'admettre les colonnes de compagnie, uniquement comme une unité tactique auxiliaire pour certains cas particuliers, en ferait l'unité tactique normale, aurait, sans aucun doute, le désavantage en face d'une autre armée qui conserverait le bataillon comme unité tactique.

En voici les raisons :

a. — Les colonnes de compagnie éparpillent le commandement et enlèvent de sa force au commandement supérieur.

b. — Elles favorisent tellement le combat de tirailleurs qu'elles entraînent à y employer des forces importantes, et qu'on en arrive à oublier le moment décisif. Cela rend leur emploi particulièrement dangereux pour l'attaque, qui ne saurait se passer du mouvement.

c. — Le commandement a toujours besoin de rassembler ses forces de temps en temps; or, ce besoin sera beaucoup plus difficile à satisfaire avec un grand nombre de petites unités de combat indépendantes qu'avec un petit nombre d'unités plus grandes.

Que deux bataillons qui doivent agir d'une manière indépendante se forment en colonnes de compagnie, cela se comprend et peut être opportun : mais huit bataillons formés en 48 colonnes de compagnie, c'est déjà une monstruosité, c'est le chaos.

La formation en colonnes de compagnie convient mieux pour la défense que pour l'attaque, mais seulement encore pour quelques parties du tout, celles, par exemple, où l'on ne saurait obtenir un résultat positif, mais où l'ennemi lui-même ne pourrait remporter en peu de temps un succès décisif. L'attaque se servira également çà et là des colonnes de compagnie comme d'un moyen accessoire et secondaire. Où? Cela ressort de ce qui précède : là surtout où elle ne veut rien obtenir de positif, mais où elle veut en même

temps montrer à l'ennemi une force plus grande que celle qu'elle possède réellement. Par exemple, dans une fausse attaque, on pourrait très-bien former la première ligne en colonnes de compagnie, et l'ennemi, prenant alors nos compagnies pour des bataillons, s'exagérerait notre force. — Dans une attaque sérieuse, on pourrait encore déployer une faible première ligne en colonnes de compagnie pour attirer l'attention de l'ennemi et lui faire dépenser son feu que l'on détournerait ainsi des colonnes de bataillon qui suivent la première ligne. Ajoutons cependant que, si ce résultat est possible, on l'obtiendra aussi bien par les compagnies de la première ligne qui sont en tirailleurs ; et cette dernière forme est en outre plus avantageuse dans tous les cas où l'attaque ne doit pas être une demi-surprise, et se trouve, par conséquent, précédée d'un combat de feux préparatoire. Ce combat préliminaire peut faire oublier trop facilement le but final, si toute la première ligne y prend part.

Combat de la cavalerie.

FORMATION DE L'ESCADRON ET DU RÉGIMENT.

Un escadron à rangs serrés peut se former en ligne ou en colonne. Dans ce dernier cas, les pelotons sont placés les uns derrière les autres ; ou encore en échelons (demi-colonne), formation qu'on obtient en faisant faire à chaque peloton de l'escadron déployé un demi-à-droite ou un demi-à-gauche. Outre l'ordre compacte, l'escadron a encore l'ordre dispersé, en tirailleurs ou fourrageurs. Dans cet ordre, l'escadron ne se disperse jamais en entier, et il reste toujours un peloton, 3, par exemple (*fig.* 42), pour servir de point de ralliement.

Un régiment de plusieurs escadrons peut se former : en ligne, les escadrons ayant entre eux des intervalles de 6 à 12 pas ; — en échelons ; — en colonne serrée, les escadrons déployés les uns derrière les autres, à la distance d'un front de peloton plus 6 à 12 pas ; — en colonne à distance entière

par escadrons, la distance entre les escadrons est alors égale au front d'un escadron plus 6 à 12 pas ; — en colonnes d'escadron (*fig.* 43), chaque escadron est en colonne par pelotons, et l'intervalle entre deux colonnes consécutives est égal au front d'un escadron plus 6 à 12 pas; — en colonne sur le centre, colonne double (*fig.* 44), chaque demi-régiment est en colonne par pelotons, celui de droite la gauche en tête, celui de gauche la droite en tête, l'intervalle entre les colonnes et la distance entre les pelotons étant l'intervalle entre deux escadrons en bataille. Ajoutons à ces diverses formations la ligne de tirailleurs ou de flanqueurs dans laquelle tout le régiment ne doit jamais être dispersé; il reste au moins un escadron serré, ou un peloton de chaque escadron.

ATTAQUE ET MANOEUVRES DE LA CAVALERIE.

La cavalerie ne doit jamais combattre de pied ferme, sauf si elle met pied à terre pour livrer par hasard un combat de feux, comme de l'infanterie.

Son combat est exclusivement l'attaque, car ce n'est que par l'attaque qu'elle tire parti de sa vitesse et de sa masse qui constituent sa force.

La question qu'on se pose alors est celle-ci : quelle est la formation la plus avantageuse pour l'attaque? On y répond de diverses manières, selon les armes contre lesquelles a lieu l'attaque et en raison des circonstances dans lesquelles elle se produit.

Contre une troupe peu capable de résistance, ou dont la formation est défavorable à la défense, la charge en fourrageurs est la meilleure. La cavalerie l'exécutera contre une ligne de tirailleurs d'infanterie ou de cavalerie ; contre une batterie ; pour poursuivre un ennemi déjà en désordre, le sabrer et faire des prisonniers. Les fourrageurs souffrent relativement moins du feu ennemi, chaque homme peut se mouvoir plus librement et déployer toute sa valeur personnelle.

Une ligne dispersée de cavalerie a contre une ligne com-

pacte le désavantage que chaque homme a affaire à plusieurs, de sorte qu'il doit succomber si les autres conditions sont les mêmes. Par conséquent, lorsqu'on doit attaquer une cavalerie compacte il faut se demander seulement si cette attaque se fera en ligne ou en colonne.

La colonne serrée a les avantages suivants : on place au premier rang les cavaliers les meilleurs et les plus braves ; les moins habiles sont un peu moins exposés au second rang et n'en suivent que mieux, et la ligne déployée qui ne saurait opposer à la colonne une force égale sera nécessairement enfoncée. Il est vrai que cette rupture de la ligne n'aura lieu que sur un point, sur une partie relativement minime du front ennemi, mais cela ne fait rien si l'on a bien choisi le point d'attaque, par exemple celui où se trouve l'étendard du régiment ennemi. Une colonne se désunit beaucoup moins facilement qu'une ligne déployée, il est plus rare qu'elle soit arrêtée par les obstacles du terrain et forcée de se briser.

La ligne a sur la colonne l'avantage d'éprouver moins de pertes par le feu de l'ennemi, de pouvoir entourer la colonne, attaquer ses flancs et même ses derrières. Cette circonstance serait peu importante si l'on pouvait admettre que la colonne d'attaque restera constamment serrée, mais comme cela est inadmissible, elle est fort à considérer.

En faisant cette réserve, sur laquelle nous reviendrons du reste, la colonne serrée semble mériter la préférence pour une attaque de cavalerie contre cavalerie, même lorsque la formation ne permet pas de mettre au premier rang les meilleurs cavaliers et les meilleurs chevaux.

Lorsque l'infanterie est attaquée par la cavalerie, sans être complétement surprise, elle se forme en carré ou en groupes qui font face de tous côtés. Les carrés ont été aussi souvent rompus par la cavalerie qu'ils l'ont repoussée, et l'expérience ne nous prouve pas plus la supériorité de l'infanterie se défendant contre la cavalerie que celle de la cavalerie attaquant l'infanterie, toutes les fois que la cavalerie est arrivée jusqu'au carré. En revanche, on trouverait dans

toutes les batailles des cas assez nombreux où le feu de l'infanterie a fait faire demi-tour à la cavalerie avant qu'elle arrivât très-près d'elle. La dernière guerre n'a pas prouvé que les choses se soient modifiées d'une manière essentielle, et nous ne citerons, à ce sujet, que le combat de Langensalza, 27 juin 1866.

Aujourd'hui, l'infanterie doit compter beaucoup plus sur ses feux que sur son ordre serré et la pointe de ses baïonnettes pour résister à la cavalerie; d'où il résulte que, pour attaquer l'infanterie, la cavalerie doit choisir les formations qui sont le plus propres à faire dépenser le feu de l'ennemi, à l'étourdir, et dans lesquelles le feu cause le moins de pertes. Elle doit au contraire compter beaucoup moins sur la force de son choc. Si l'infanterie est armée du fusil se chargeant par la culasse, et surtout du fusil à répétition, la cavalerie ne saurait plus songer à lui faire dépenser son feu prématurément, mais elle a toujours le droit de compter sur l'épouvante et l'étourdissement de l'infanterie.

La meilleure formation pour un régiment qui attaque un carré ennemi sera donc la colonne ouverte par escadrons, ou en échelons. Les règles à établir pour l'attaque en colonne sont celles-ci : Quand le régiment ainsi formé arrive à 500 pas de l'ennemi, le premier escadron se disperse et charge en fourrageurs. Les autres escadrons suivent au trot avec des distances de 300 pas. Si l'attaque du premier escadron est repoussée, le deuxième charge en fourrageurs ou en ligne pendant que le premier va se reformer derrière le régiment.

On se comporte de la même manière dans la charge en échelons, où l'on a seulement l'avantage qu'on déploie mieux ses forces avant l'attaque, et qu'on est moins exposé à voir les premières fractions, repoussées, entraîner les autres dans leur fuite.

Dans ces deux formes d'attaque, l'ennemi, chargé à plusieurs reprises sur le même point ou sur des points différents, peut être mis en désordre; en outre, le colonel du régiment de cavalerie conserve toujours sous la main une

ou plusieurs fractions de sa troupe, au moyen desquelles il peut poursuivre aussitôt la victoire qu'il a remportée, ou faire tête à une attaque imprévue d'une troupe ennemie qui viendrait au secours de l'infanterie.

Cette dernière considération est d'une extrême importance pour tout mouvement de la cavalerie, parce que cette arme est facilement mise en désordre, même alors qu'elle est victorieuse. La crise qui se manifeste par ce désordre dure relativement longtemps, tandis que l'effet produit par une attaque de cavalerie est très-court, à moins que cette attaque ne se transforme en une poursuite décidée, après une défaite complète de l'ennemi qui ne laisse plus à craindre de résistance. S'il est vrai qu'une troupe d'infanterie d'une certaine force ne peut se passer de réserve, ce l'est davantage encore pour la cavalerie, même pour les plus petits détachements de cette arme. Dans la plupart des combats de cavalerie, il est de principe qu'une formation qui permet plusieurs charges successives dans un temps très-court est préférable à une autre formation qui ne permettrait qu'une seule charge, même alors que celle-ci semblerait beaucoup plus puissante que chacune des charges partielles.

En conséquence, toute troupe de cavalerie, avant d'attaquer, doit se former nécessairement une réserve. L'escadron isolé qui charge en ligne met au moins un peloton, 1 (*fig.* 45), derrière une de ses ailes pour se mettre en garde contre une attaque ennemie, et pouvoir y faire tête, ou pour arrêter une poursuite trop vive si l'attaque de l'escadron n'a pas réussi. Un régiment déployé placera derrière chaque aile quelques pelotons en colonne, 1, 2, 15, 16 (*fig.* 46). Si le régiment est en colonne ouverte par escadrons, chaque escadron sert de réserve à ceux qui le précèdent; tel n'est plus le cas lorsque le régiment est en colonne serrée, parce que les escadrons sont beaucoup trop près les uns des autres pour que ceux qui sont derrière ne soient pas forcément entraînés dans le mouvement de retraite des escadrons plus avancés. On place alors en réserve sur les flancs de la colonne quelques pelotons déployés, 13, 14, 15, 16 (*fig.* 47).

La nécessité pour la cavalerie de ne rien faire sans réserve a remis dernièrement à l'ordre du jour cette question, déjà très-discutée du temps de Charles Quint : vaut-il mieux que la formation normale de la cavalerie soit l'ordre mince ou l'ordre profond ? Aujourd'hui que la cavalerie se forme sur deux rangs, la question peut se traduire par celle-ci : ne vaut-il pas mieux former la cavalerie sur un rang ? Cette question a une importance pratique pour les armées qui ont peu de cavalerie, et peut être alors résolue affirmativement. La formation sur un rang n'empêche point d'avoir des colonnes suffisamment profondes lorsqu'elles semblent avantageuses, mais elle permet mieux à de petites troupes de cavalerie de se constituer une réserve sans trop diminuer leur front.

COMBAT DE PLUS GRANDES MASSES DE CAVALERIE.

Plus la masse de cavalerie dont on dispose est considérable, plus il est facile, sous certains rapports, de la disposer de la manière qui convient le mieux à la nature du combat de cavalerie, puisque rien n'empêche de la former sur plusieurs lignes dont chacune sert de réserve à celle qui est immédiatement devant elle. Mais, d'un autre côté, on rencontre alors de nouvelles difficultés si l'on se trouve ailleurs que dans une plaine complètement découverte, c'est-à-dire dans le terrain le plus habituel; si, même dans une plaine, la cavalerie, au lieu d'agir isolément, se trouve en liaison avec d'autres troupes qui limitent le champ de son action.

S'il est nécessaire de former la cavalerie sur plusieurs lignes, il ne l'est pas moins de disposer ces lignes de manière que les fractions en arrière puissent se porter, pour charger, à hauteur des plus avancées, afin de ne pas être entraînées par les premières lignes quand celles-ci se replient. Plus on place de lignes les unes derrière les autres, plus il faut de grands intervalles entre les escadrons ou les régiments d'une même ligne. De cette manière on ne diminue pas le front en formant plusieurs lignes. Ainsi les cinq escadrons sur deux lignes (*fig.* 48), et les neuf escadrons

sur trois lignes (*fig.* 49), occupent un front aussi étendu que s'ils étaient déployés sur une seule ligne. On peut ainsi couvrir avec quelques milliers de chevaux des fronts très-considérables, et tels que le terrain les offre rarement sans interruption, surtout si l'on considère que la cavalerie ne se trouve pas d'avance au point où elle doit agir, mais qu'il lui faut d'abord se porter sur ce point aux allures vives, en parcourant des espaces assez étendus où elle rencontrera des obstacles.

C'est en raison de ces circonstances que les grandes masses de cavalerie ont eu si rarement une action importante à notre époque, non-seulement parce que la culture a fait disparaître les grandes plaines de l'Europe centrale, mais aussi parce que les combattants recherchent souvent les terrains coupés.

Il n'est pas nécessaire de s'élever jusqu'à de gros corps de 4,000 à 6,000 chevaux pour s'apercevoir des difficultés d'un déploiement convenable de la cavalerie, car elles se présentent déjà pour des corps beaucoup moins nombreux que cela. Le seul moyen d'y remédier, c'est de diminuer les fronts, tout en conservant le même nombre de chevaux. On arrive à ce résultat de deux manières : d'abord, en répartissant la cavalerie en détachements plus petits sur différents points du champ de bataille au lieu de la réunir en grandes masses sur un ou deux points, car il est évidemment plus facile de trouver plusieurs fronts de développement peu étendus qu'un seul front considérable; — en second lieu, par un choix convenable de formations de manœuvre.

Si nous mettons en première ligne trois régiments déployés 1, 2, 3 (*fig.* 50), chacun d'eux détachant un escadron en tirailleurs, nous pouvons placer derrière eux quatre autres régiments 4, 5, 6 et 7, en colonne double, sans augmenter beaucoup l'espace nécessaire à leur déploiement. On suppose seulement que les quatre régiments de la deuxième ligne passeront en colonne double dans les intervalles de la première ligne qui se replie, et ne se déploieront

ou ne prendront toute autre formation convenable qu'après avoir dépassé la première ligne, et lorsque leurs têtes de colonne arriveront sur la ligne *ah*. Nous pourrions encore, sans avoir besoin d'un front beaucoup plus étendu, former une troisième ligne des régiments 8 et 9 que nous placerons en colonne serrée derrière l'un des flancs de la deuxième ligne, en leur donnant pour mission spéciale de se porter par le flanc de la deuxième ligne contre ceux de l'ennemi.

Toutes les formations de manœuvre de la cavalerie doivent se faire surtout sur des fronts très-restreints, permettre de conserver autant que possible l'ordre serré et de passer facilement à une formation d'attaque. Pour une troupe de cavalerie peu considérable, la formation en colonne d'escadron (*fig.* 43) est excellente; pour un corps plus nombreux on formera des colonnes doubles de régiment, sur le centre, avec un front de deux pelotons (*fig.* 44).

On diminuerait beaucoup le front si l'on formait les régiments des deuxième et troisième lignes en colonne serrée, les uns derrière les autres. Mais cette formation rencontre d'abord de plus grandes difficultés de mouvement que la colonne double, et l'on pourrait être en outre obligé de conserver cette formation pour l'attaque, à cause de la difficulté de se déployer, ce qui ne serait pas avantageux.

Tout ce que nous venons de dire de l'emploi de la cavalerie sur les champs de bataille s'est trouvé récemment confirmé par les grandes guerres de 1859 et de 1866. Dans les deux cas, on voit de grandes masses de cavalerie sur le théâtre de la guerre, et l'on en cherche en vain l'emploi sur les champs de bataille.

On comprend facilement que l'emploi de la cavalerie doit être amoindri par le perfectionnement des armes à feu de toute sorte, et cela non-seulement à cause des pertes considérables que subira vraisemblablement la cavalerie en attaquant l'infanterie ou l'artillerie, mais pour une autre raison encore :

Pour ne pas l'exposer inutilement à de grandes pertes et peut-être à la destruction, il faut tenir la cavalerie très-loin

de l'ennemi jusqu'à ce qu'elle soit appelée à agir. Or, à cette grande distance, la cavalerie est peu à même de reconnaître le moment d'agir et de profiter à temps de ce moment. Et cependant la cavalerie est essentiellement l'arme qui doit voir et saisir le moment favorable.

Il est néanmoins possible de placer la cavalerie à une distance modérée de son point d'action probable, toutes les fois qu'il existe des abris convenables. Mais ce cas-là ne s'offre en général que pour de petites fractions, quelques escadrons ou, au plus, quelques régiments, et pas pour des masses plus considérables.

L'augmentation de puissance des feux indique d'avance que toutes les fois que la cavalerie n'est pas employée à poursuivre des troupes rendues incapables de résister, elle doit chercher plus que jamais à profiter des surprises, à faire des mouvements tournants au moyen des chemins de traverse, en se défilant derrière des obstacles étendus, etc., etc. Cette manière d'opérer de la cavalerie exerce nécessairement peu d'influence sur le choix des formes tactiques, mais elle demande de la part des chefs de l'audace et de l'intelligence. Il est en outre indispensable de donner aux détachements de cavalerie qui sont répartis dans l'ordre de bataille, un rôle aussi indépendant que possible, après leur avoir indiqué d'une manière générale la mission qu'ils ont à remplir vis-à-vis de fractions déterminées de troupes d'autres armes.

Combat de l'artillerie.

La cavalerie doit se mouvoir pour combattre; l'artillerie, au contraire, n'agit que de pied ferme. Pour la cavalerie, la manœuvre est en rapport intime avec le combat; pour l'artillerie, manœuvrer n'est pas autre chose que se porter en avant ou en arrière pour gagner un point où l'on peut s'arrêter de nouveau et recommencer à combattre. — Par suite de l'adoption des canons rayés, il est devenu encore plus important pour l'artillerie de rester longtemps sur le même

point, et de manœuvrer le moins possible. En effet, les canons rayés sont de véritables armes de précision, mais cette qualité ne peut se produire et s'utiliser que si les pièces ont le temps de s'exercer au tir sur un but déterminé. Par suite des grandes distances où portent les pièces rayées, les points élevés acquièrent aujourd'hui d'autant plus d'importance pour l'artillerie que la culture rend la vue de plus en plus bornée dans les grandes plaines. En outre, on doit d'autant moins hésiter à choisir les hauteurs pour positions de l'artillerie qu'il n'y a pas beaucoup à compter sur un tir rasant avec les canons rayés.

L'artillerie n'a qu'une formation de combat, la ligne, dans laquelle les pièces sont déployées les unes à côté des autres. La cavalerie peut être tenue loin de l'ennemi, parce que sa vitesse lui permet de parcourir rapidement la distance qui l'en sépare ; mais dès qu'elle doit agir, il faut absolument qu'elle se porte en avant, parce que son action n'a lieu que corps à corps, ou au moins de très-près. L'artillerie au contraire a une action considérable de loin et n'a pas absolument besoin de s'approcher de l'ennemi pour combattre. Comme elle déploie sa plus grande force sans changer de place, elle a nécessairement une plus grande valeur dans la défense que dans l'attaque, mais l'action de l'artillerie est trop considérable pour que l'attaque puisse s'en passer. Tandis que la défense peut compter sur l'action de son artillerie à tous les moments du combat et sur chaque point de la position, l'artillerie de l'attaque ne doit chercher à obtenir l'avantage qu'en agissant à certains moments opportuns contre des points particulièrement bien choisis; en remplaçant par la masse de feux qu'elle dirige en peu de temps sur un point déterminé ce que son action a de restreint. L'adoption des canons rayés facilite beaucoup cette manière d'agir de l'artillerie, pourvu que l'attaque choisisse d'avance pour ses batteries des positions avantageuses.

En mettant en ligne plus de canons et, en général, plus d'armes à feu, on augmente l'effet de ses feux, on fait plus de mal à l'ennemi, mais on éprouve soi-même plus de pertes.

Cela ne donne donc pas la supériorité d'une manière absolue. Cette supériorité de l'artillerie dépendra toujours du moment et du point où l'on mettra en batterie plus de canons que l'ennemi.

De même que les bataillons de la première ligne entament le combat par les feux de leurs tirailleurs, de même une armée ou un corps d'armée engage la lutte par le feu de son artillerie. Mais ce combat d'artillerie peut faire oublier le but final de l'attaque avec plus de facilité encore que le combat de tirailleurs d'infanterie, parce que l'artillerie peut agir en restant plus loin de l'ennemi que l'infanterie, parce qu'en outre il est moins facile de juger si le feu de l'artillerie a produit ou non l'effet qu'on en attendait.

Les pièces peuvent être déployées avec le grand intervalle de combat ou avec le demi-intervalle. Dans le premier cas, chaque pièce légère occupe 20 à 22 pas de front, chaque pièce de grosse artillerie 28 à 30 pas ; dans le dernier, 10 à 12 pas pour les pièces légères, 14 à 15 pas de front pour les gros calibres. Dans la formation à grands intervalles, le même nombre de pièces occupe un plus grand front qu'avec des demi-intervalles, l'action du feu ennemi contre elles n'est donc pas aussi grande, et les pièces peuvent encore sortir de batterie plus facilement ; mais d'un autre côté l'on ne peut pas concentrer sur un front égal la même puissance de feux. La formation à grands intervalles est la plus habituelle ; la formation à demi-intervalles ne s'emploie qu'exceptionnellement, lorsqu'on veut déployer une grande masse de feux, et réunir, par exemple, plusieurs batteries très-près les unes des autres, ce qu'on appelle masse d'artillerie ou grandes batteries ; lorsque le terrain ou l'action des autres troupes ne permettent pas à l'artillerie de prendre un trop grand front. Toutes les fois qu'on veut faire usage des demi-intervalles, il faut se prémunir contre le danger des attaques imprévues, soit au moyen du terrain, soit en plaçant près de l'artillerie d'autres troupes abritées. Cela est plus facile pour la défense que pour l'attaque, et cependant l'attaque a plus besoin que la défense de fortes batteries.

Les batteries font feu, soit par salves, toutes les pièces à la fois ; soit une pièce après l'autre, au commandement ; soit chaque pièce dès qu'elle est chargée (feu rapide). La deuxième manière est le tir habituel dans le combat ; la troisième n'a lieu que tout près de l'ennemi, au moment décisif, et quand le moindre retard constitue un danger.

Les batteries manœuvrent autant que possible sur un front de batterie, c'est-à-dire dans leur formation de combat. C'est seulement quand ce front est trop grand que l'artillerie se forme en colonne, soit par demi-batterie, 3 ou 4 pièces de front ; soit par section, 2 pièces de front ; soit en colonne par un.

Liaison des armes dans le combat.

Cherchons maintenant à développer les principes généraux qui règlent la liaison des trois armes dans le combat.

Les armes doivent être liées de telle façon qu'elles ne se gênent pas mutuellement, que leur action ne soit pas amoindrie, et qu'au contraire l'effet de chacune d'elles soit augmenté par l'action combinée des deux autres.

Pour que les armes ne se gênent pas, il est de règle, en raison de leur mode d'action si différent, qu'elles soient placées les unes à côté des autres, et non pas les unes derrière les autres. Cependant ce principe est beaucoup plus vrai pour l'offensive que pour la défensive. Supposons en effet qu'un certain nombre de bataillons d'infanterie soient soutenus dans leur attaque par quelques batteries. Les batteries, agissant de beaucoup plus loin que les bataillons, elles doivent, surtout avec les nouveaux canons, rester en place le plus longtemps possible pour produire tout leur effet. Les bataillons, au contraire, doivent marcher en avant, ce qui est le principe essentiel de l'attaque. Quand les bataillons *aa* s'avancent, les batteries *bb* pourront continuer leur feu contre la ligne ennemie *cd* pendant beaucoup plus

longtemps, si elles sont placées comme dans la figure 51 que si elles occupent la position indiquée par la figure 52. Au contraire, la place des batteries importe beaucoup moins dans la ligne de défense *cd*, parce que les bataillons de cette ligne ne se portent pas en avant. On arrivera à des conclusions analogues pour ce qui concerne l'effet de la cavalerie, sa position ou tout au moins son emploi. Pour que chacune des armes déploie toute la force dont elle est susceptible, il faut qu'elle ait toute son indépendance et, par suite, un champ d'action qui lui soit propre, sur lequel aucun élément étranger n'élève de prétentions.

Pour que chaque arme puisse augmenter l'effet des deux autres, il faut, ainsi que nous l'avons déjà dit, qu'elle agisse de la manière qui lui est propre; mais il est en outre nécessaire que l'arme qui doit en soutenir une autre ait celle-ci dans sa sphère d'action. Si, par exemple, la ligne ennemie à attaquer *ab* (*fig.* 53), a 10,000 pas de longueur, et que la ligne attaquante *de* soit aussi longue, on ne voit pas de quelle manière l'attaque du bataillon central *c* contre le centre ennemi *f* pourrait être soutenue par les deux batteries *g* et *h*, si celles-ci sont placées sur les ailes de la ligne *de*. On dirait la même chose si, au lieu d'artillerie, il se trouvait de la cavalerie en *g* et *h*. Si cette cavalerie avait l'ordre de charger en *f* lorsque *c* aurait enfoncé l'ennemi sur ce point, cela lui serait complètement impossible, parce qu'elle ne pourrait pas voir de *g* et de *h* ce qui se passe en *f*, et cela l'empêcherait de reconnaître le moment favorable; en outre, sa position éloignée ne lui permettrait point d'arriver assez vite, même si elle pouvait voir ce qui se passe en *f*.

Ces considérations font ressortir les avantages de la formation des armées en divisions, et elles prouvent en même temps qu'on ne doit pas exagérer le fractionnement de l'armée en corps formés de toutes armes. Il est clair en effet que si l'on voulait avoir de très-petites divisions d'armée de un bataillon, un escadron et quelques canons, il en résulterait cet inconvénient que les différentes armes, devant agir sur le même emplacement, se gêneraient mutuellement, ce qui

détruirait les avantages du soutien réciproque. En cela, comme en tout, il y a une limite.

La règle doit donc se tenir dans un juste milieu. Elle ne doit pas être de réunir en une seule masse distincte toute l'infanterie, puis toute la cavalerie et enfin toute l'artillerie d'une armée, et de placer ces trois masses à côté les unes des autres ; mais elle dit : placez autant que possible à côté l'une de l'autre l'infanterie, la cavalerie, l'artillerie d'une division d'armée qui occupe en moyenne un front de 1500 à 2500 pas, tout en observant, bien entendu, les lois générales qui prescrivent que les troupes soient ordonnées les unes derrière les autres, pour donner de la durée au combat et avoir la possibilité de le continuer sans interruption jusqu'à ce qu'on arrive au but.

Après avoir parlé de la force de chaque arme il faut en étudier le côté faible ; car si la première doit être favorisée et augmentée, il est également nécessaire de protéger l'autre.

Tant que la cavalerie n'est pas en contact immédiat avec l'ennemi, elle ne saurait l'atteindre, mais elle peut souffrir beaucoup de son feu. Il faut donc, autant que possible, tenir la cavalerie éloignée du feu ennemi jusqu'à ce qu'il soit temps de la faire agir. D'un autre côté, on peut la tenir plus en arrière que les autres troupes, parce que sa vitesse lui permet de répondre plus vite aux ordres du général en chef. On a déduit de là cette règle qu'il faut placer la cavalerie derrière l'infanterie. Comme on le voit, on peut observer cette règle sans violer celles précédemment données, en plaçant la cavalerie en arrière et sur le flanc de l'infanterie. Nous avons déjà dit plus haut, du reste, jusqu'à quel point la nécessité de placer la cavalerie en arrière est désavantageuse à son action, en lui rendant plus difficile de reconnaître et de saisir le moment de combattre.

La cavalerie est facilement mise en désordre, et il lui faut beaucoup de temps pour se reformer. A cause de cela, on ne doit pas en faire le noyau de la formation, car ce noyau doit toujours avoir une force de résistance, même alors que le rôle qui lui est assigné est de détruire la résistance de

l'ennemi. On ne mettra donc pas la cavalerie au centre de la formation, dont elle fait partie, mais de préférence aux ailes. Cela semble entraîner une contradiction : supposons en effet sur la même ligne deux divisions A et B (*fig.* 54), si nous plaçons la cavalerie de chaque division ab, cd, sur les ailes de l'infanterie e et f, nous aurons par le fait la cavalerie bc au centre de la formation totale. Mais cette contradiction n'est qu'apparente. — Disons d'abord que dans une autre formation, représentée par la figure 55, la division e peut placer toute sa cavalerie ab à son aile droite, la division f sa cavalerie cd à son aile gauche ;—mais en revenant à la figure 54, rappelons-nous que, d'après notre hypothèse, la division est un corps qui peut livrer un combat indépendant. Ce n'est que pour ce combat-là qu'il faut à la division un noyau solide ; mais la combinaison des différents combats pour livrer une bataille générale est une tout autre question.

La cavalerie est plus propre à compléter une impression déjà faite qu'à en produire une nouvelle. Pour cette raison encore, il est convenable de la placer en arrière, parce qu'alors d'autres troupes agiront réellement avant elle. En plaçant la cavalerie sur les ailes des autres troupes, on ne lui donne pas seulement la liberté de ses mouvements, on lui affecte encore la meilleure place pour pouvoir opérer sur les flancs ou les derrières de l'ennemi battu qui sont ses côtés faibles.

S'il est vrai que la cavalerie d'une division ou d'un corps d'armée isolé doit être employée sur une de ses ailes ou sur les deux à la fois, la même loi s'applique à la réserve de cavalerie d'une armée entière.

L'artillerie est l'arme qui peut être engagée sérieusement avant toutes les autres. On se déploie sous sa protection ; son action à grande distance permet une activité qui occupe et qui pourtant n'engage à rien ; elle prépare l'action des autres armes. A cause de cela, l'artillerie devrait toujours être en avant, et la seule considération qui empêche de la mettre trop loin devant les autres armes, c'est son manque d'indé-

pendance. En effet l'artillerie doit toujours être couverte et protégée par d'autres troupes.

Pour que l'artillerie pût agir convenablement, il faudrait qu'elle fût placée, comme la cavalerie, sur les ailes de l'infanterie. Si les divisions qui constituent les grandes unités de l'armée ne sont pas trop fortes, les fronts qu'elles occupent seront assez peu étendus pour que l'artillerie, placée aux ailes, puisse tirer sur les points situés en avant du centre de l'infanterie. L'artillerie gêne alors le moins possible les mouvements de l'infanterie ; c'est là aussi qu'elle est placée de la manière la plus avantageuse pour prendre en flanc l'ennemi. Cependant sa faiblesse, c'est-à-dire son besoin d'être protégée par d'autres troupes, a fait souvent répartir l'artillerie dans les intervalles de la première ligne d'infanterie. De cette façon, l'infanterie se trouve privée de l'appui de l'artillerie dans les moments les plus critiques, ou bien elle est condamnée à lui servir uniquement de soutien, à se déployer derrière elle et à se laisser écraser par le feu de l'ennemi sans agir elle-même.

Une telle répartition des troupes est surtout défectueuse dans l'attaque. Elle a moins d'inconvénients dans la défensive, parce qu'alors la position se lie plus intimement avec le terrain dont les avantages constituent sa force ; parce que le terrain décide réellement de la répartition de l'artillerie ; parce qu'enfin le mouvement des autres troupes est confiné dans des limites fixées d'avance et qui sont indiquées le plus souvent par la position même de l'artillerie. Au reste, l'artillerie placée au milieu de l'infanterie n'est pas moins exposée que sur les ailes, où elle doit trouver, d'après notre hypothèse, la protection de la cavalerie. Comme les canons rayés, en raison de leur grande portée, doivent occuper plus longtemps la même position, il sera d'autant plus important de placer l'artillerie aux ailes et de la rendre ainsi très-indépendante de l'infanterie. Lorsqu'elle occupe des points élevés, elle peut encore tirer par-dessus son infanterie qui s'avance, et cela d'autant mieux que la trajectoire des canons rayés n'est pas très-rasante. Cependant chacun sait qu'il faut

éviter le plus qu'on peut de faire des feux d'artillerie par-dessus les troupes, parce que cela leur cause toujours une impression désagréable qui les trouble profondément. Ce tir a généralement moins d'inconvénients pour la défense, dont l'action a lieu sur place, que pour l'attaque, à laquelle le mouvement est indispensable.

Ce serait une grande faute de ne pas avoir d'artillerie en tête de ses troupes, mais c'en serait une non moins grande de mettre en tête toute l'artillerie dont on dispose. On commettrait la même erreur que si l'on dispersait tout d'abord en tirailleurs toute son infanterie de combat. On n'a besoin d'artillerie en tête que pour engager la lutte, et il faut garder le reste en arrière jusqu'à ce que l'on sache où le combat sera sérieux. Dans la défense, on a besoin de mettre moins d'artillerie en réserve que dans l'attaque, parce que le terrain est connu et qu'il indique d'avance le point où la lutte doit être le plus sérieuse.

LIAISON DES ARMES DANS L'ATTAQUE.

Nous étudierons séparément la liaison des trois armes dans l'attaque et dans la défense.

Le premier moment de l'attaque est le combat préparatoire. On peut encore, dans ce combat, distinguer deux parties qui se succèdent : la première doit couvrir le déploiement, la formation en bataille des troupes de l'agresseur, et faire reconnaître à celui-ci où il doit diriger son attaque principale ; la deuxième partie du combat préliminaire prépare le mouvement en avant des troupes, quand le point de l'attaque principale est choisi.

La première partie du combat préparatoire est livrée presque exclusivement par l'artillerie, et par une portion relativement faible de cette arme. Entre les batteries avancées se déploient les tirailleurs des bataillons en première ligne, mais ils n'ont presque pas à faire feu si l'ennemi n'envoie pas contre eux des tirailleurs ; en arrière sont les bataillons ; derrière les batteries avancées se tient la cavalerie ; tout le monde en expectative. Les batteries ne doivent s'avancer

qu'à 1200 pas, 1000 pas au plus de l'ennemi ; on pourrait même aujourd'hui fixer cette distance minima à 1500 pas. L'artillerie tire avec calme et sans se presser; la cavalerie se tient prête à défendre les batteries si l'ennemi les fait attaquer par de la cavalerie ou de l'infanterie.

Il peut arriver que le feu d'artillerie décide l'ennemi à déployer ses forces et à montrer ses dispositions. Dans tous les cas, ce feu donne au commandant de la division ou du corps d'armée le temps d'observer et de réfléchir. Cependant, en raison de la distance qui sépare les deux partis, ce n'est que dans des cas très-rares que l'agresseur pourra, dès ce moment, reconnaître avec quelque sûreté les forces et les dispositions de l'ennemi. Il peut toujours faire des suppositions, tirer des conclusions de ce qu'il voit ou croit voir, et il s'efforce de répondre aux questions qui se présentent à son esprit.

Le seul moyen de bien reconnaître l'ennemi est de s'en approcher davantage, et l'arme la plus importante dans ce moment où l'on ne cherche qu'à voir, c'est la cavalerie. Il ne faut pour cela qu'une poignée de hardis cavaliers : quelques escadrons, ou même quelques pelotons, pris à l'une des ailes, sont lancés en avant avec l'ordre de pénétrer dans la position ennemie sur un point déterminé, et d'y faire certaines observations précises qui leur sont indiquées d'avance. Un escadron prend la tête et les autres le suivent à une distance convenable pour le soutenir. Cette cavalerie ne verra jamais rien si elle se laisse arrêter par les tirailleurs ennemis et s'amuse à escarmoucher avec eux; il faut qu'elle traverse la chaîne de tirailleurs et arrive jusqu'aux bataillons. Alors seulement elle fait demi-tour, et, toutes les fois qu'elle le peut, elle cherche à revenir par un autre point que celui où elle a percé la chaîne de tirailleurs ennemis.

On peut affirmer que cet emploi de la cavalerie est, pour le commandant du corps d'attaque, le meilleur moyen non-seulement de sortir d'incertitude, mais de se mettre à même d'agir. S'il voulait attendre que les résultats du combat d'artillerie lui indiquassent ce qu'il doit faire, il pourrait fort

bien ne jamais arriver à prendre un parti. Le service qu'on demande ici à la cavalerie est sans doute fort dangereux avec les nouvelles armes; c'est dans ce cas qu'elle devra surtout chercher à profiter du terrain et des chemins couverts pour pénétrer à l'improviste dans la position ennemie et y causer des surprises. Mais, d'un autre côté, ce qui facilite ces reconnaissances, c'est qu'il suffit, pour les faire, de petits détachements de cavalerie.

La première partie du combat préparatoire doit, dans tous les cas, durer assez longtemps pour que le corps se déploie et que toutes les troupes soient prêtes à s'avancer dès qu'elles en reçoivent l'ordre. Il faut même quelquefois qu'il dure plus longtemps. Si l'attaque dont nous parlons ici n'est qu'une partie de la bataille, soit l'attaque principale dans une bataille offensive, soit l'offensive prise d'une position défensive, le moment de la commencer dépendra ou d'une heure fixée d'avance par la disposition générale, ou bien d'un ordre particulier.

Dès que finit la première partie du combat préparatoire, la seconde partie commence. On cesse d'observer et de se couvrir, car le moment est venu d'agir vigoureusement et de s'efforcer de battre l'ennemi. Cet effort doit se traduire par un redoublement d'intensité du feu de l'artillerie, et par une concentration de ce feu sur des points déterminés de la position ennemie.

Il y a deux manières de donner plus de force au feu de l'artillerie : c'est de faire avancer de nouvelles batteries, ou bien de rapprocher de la position ennemie les premières batteries, et de leur faire exécuter un feu plus rapide et plus nourri.

Il est toujours possible de faire avancer de nouvelles batteries, même lorsque toute l'artillerie du corps d'armée ou de la division est engagée, en les empruntant à la réserve d'artillerie de l'armée; c'est le cas qui se présentera toujours dans une attaque principale contre le point décisif de la position ennemie. Ces nouvelles batteries seront, au moins en partie, de grosse artillerie. Jusqu'à ce moment, la direc-

tion du feu des batteries avancées *a*, *b* (*fig.* 56), avait été choisie d'après des considérations très-générales; mais il faut maintenant que tout revête une forme plus précise. En même temps que le feu augmente d'intensité, la direction de la ligne de feu doit changer. D'après les résultats qu'a donnés la première partie du combat préparatoire, le général en chef a résolu, par exemple, de ne pas diriger son attaque contre la partie *cd* de la position ennemie, en face de laquelle il s'était d'abord déployé, mais d'attaquer au contraire la partie *ef*, sur laquelle il choisit vers *d* et *g* ses points d'attaque principaux.

En conséquence, la nouvelle ligne de batteries ne doit plus être directement en avant de *ab*, mais elle occupera une ligne telle que *hk*, et c'est entre *h* et *k* que s'avancera l'infanterie du corps d'armée. Pendant que les premières batteries continuent leur feu en lui donnant une nouvelle vigueur, les batteries que l'on vient de prendre dans la réserve du corps A ou dans la réserve de l'armée se portent aussitôt sur la ligne *hk* et prennent position aux ailes *h* et *k*, de manière à laisser à l'infanterie la place nécessaire pour se porter plus tard en avant. Ce n'est que lorsque les batteries *h* et *k* ont ouvert leur feu que les batteries *a* et *b* abandonnent leur position pour se joindre à elles. On décidera, dans chaque cas particulier, si toutes les batteries primitivement placées en *ab* doivent changer de position; par exemple, si les dispositions d'attaque contre *dg* demandaient beaucoup de temps, la batterie *a* pourrait rester en place plus longtemps et *b* seule se rendrait en *h*.

Douze pièces prenant de grands intervalles, occupent au moins 240 pas; 36 pièces, moitié de gros calibre et moitié d'artillerie légère, occupent environ 1000 pas. On peut très-souvent faire agir 36 pièces sur une ligne relativement peu étendue d'où l'on veut partir pour exécuter l'attaque principale. Supposons que la ligne *ab*, sur laquelle notre corps s'est d'abord déployé, ait une étendue de 2000 pas, et, en même temps, qu'on ne puisse donner une plus grande longueur à la ligne *hk* d'où partira l'attaque déci-

sive; si 36 pièces doivent agir sur cette ligne hk, il sera tout à fait impossible de les répartir aux ailes de façon que l'infanterie puisse avancer librement entre les batteries h et k. Il faut alors placer des pièces sur le centre de la ligne, en m et n par exemple. Afin que ces batteries du centre n'arrêtent pas trop longtemps le mouvement en avant de l'infanterie, et pour que leur action ne soit pas trop limitée, on les porte d'avance le plus près possible de l'ennemi, en les faisant appuyer par les batteries des ailes. — Il est toutefois difficile de les faire avancer à plus de 800 pas. — Ce n'est qu'après que les batteries centrales auront tiré suffisamment que les batteries des ailes devront se porter en avant, si on le juge nécessaire, ce qui dépendra de la nature des premières positions de l'artillerie ainsi que du calibre des batteries des ailes.

Par suite de la grande mobilité que possède aujourd'hui l'artillerie de tout calibre, on n'a plus aucune raison de mettre de préférence des batteries légères à l'avant-garde et à la tête des colonnes qui marchent au combat. Il faut au contraire y employer la grosse artillerie pour protéger plus efficacement les premiers déploiements, sans s'exposer soi-même à de trop grandes pertes. Il est donc permis d'admettre qu'il se trouve aux ailes de la ligne kh des batteries de gros calibre, qui ne seront pas facilement obligées d'abandonner leurs positions éloignées, en admettant, bien entendu, que ces positions aient été convenablement choisies.

Il va de soi qu'on doit laisser entre les batteries du centre de la ligne hk les intervalles nécessaires pour permettre à l'infanterie d'y passer commodément sur un front au moins égal à celui de la colonne double.

L'artillerie déployée sur le front hk doit être considérée comme une grande batterie ou une masse d'artillerie. Les pièces de gros calibre concentreront leur feu contre les points d'attaque choisis dans la position ennemie, pour détruire les barricades, parapets ou épaulements qui s'y trouveraient. Les batteries légères ont pris, autant que possible, des po-

sitions d'enfilade pour chasser les troupes déployées sur le front ennemi; elles dirigent en outre une partie de leur feu par-dessus les abris du front défensif, afin d'atteindre ou d'effrayer le plus loin possible les réserves de l'adversaire.

La masse d'artillerie en hk a besoin d'être protégée, afin de pouvoir rester en action et de ne pas être chassée par la moindre attaque des troupes ennemies. Les soutiens habituels des batteries ne sont plus suffisants pour leur donner la protection nécessaire, et il faut faire avancer aussitôt des troupes plus nombreuses de cavalerie ou d'infanterie. Ces troupes seront prises dans la réserve, ou bien la cavalerie de l'aile droite Ic se portera en O pour y prendre position. On pourra peut-être faire avancer la brigade d'infanterie de l'aile droite Ib derrière la grande batterie.

Le combat de la grande batterie hk est une préparation immédiate de l'attaque, et il ne faut pas oublier que l'on a renforcé l'artillerie sur cette ligne afin d'arriver plus vite au but. Ce n'est que dans des cas très-rares que le feu de l'artillerie produira sur l'ennemi une impression suffisante pour le décider à évacuer sa position, même si ce feu durait pendant très-longtemps; en revanche, il est possible qu'un feu très-vif et non interrompu réussisse en peu de temps à étourdir l'ennemi, et à le troubler au point que les troupes d'attaque ne trouvent plus qu'une faible résistance. Le but de cette attaque d'artillerie est donc plutôt de démoraliser l'ennemi que de lui causer des pertes matérielles. Mais, avec l'habitude, l'esprit humain peut tout supporter. Il ne faut donc pas laisser à l'ennemi le temps de s'habituer à ce feu violent d'artillerie, et, dès qu'il a produit son action stupéfiante, il faut en venir aux mains et faire avancer les troupes qui peuvent obtenir un résultat réel et déterminer le succès.

Par conséquent, dès que la grande batterie est établie sur la ligne hk, on commence à préparer le deuxième moment: la marche en avant. Les troupes destinées à l'attaque se déploient en arrière de hk et, lorsque ce déploiement est exécuté, elles entrent aussitôt en ligne, s'emparent du rôle principal, et le feu de la grande batterie ne continue qu'au-

tant que le permet l'action principale qui vient d'être engagée.

Les troupes destinées à l'attaque sont déployées derrière hk de la même manière qu'elles l'étaient derrière ab. Si l'on a laissé la batterie a à sa place primitive, il faudra également laisser près d'elle la brigade de l'aile gauche II_b avec quelque cavalerie. On remplace alors ces troupes dans la nouvelle position par des troupes tirées de la réserve, par exemple la brigade II_b par la brigade III_b.

Le deuxième moment consiste par le fait dans la marche de l'infanterie III_b et I_b, destinée à l'attaque, de sa position en pq jusque sur le front de la ligne ennemie df, contre les points d'attaque choisis sur cette ligne. Nous avons déjà vu comment chaque bataillon, chaque brigade d'infanterie, se forme à cet effet, comment ces troupes se garantissent le plus longtemps possible du feu ennemi, et comment elles résistent aux charges de cavalerie. La formation en carré est pour cela la meilleure, et plusieurs carrés à distance convenable les uns des autres, couvrant de leurs feux l'espace qui les sépare, rendent difficile mais non impossible à la cavalerie de pénétrer dans ces intervalles.

Bien que l'infanterie soit aujourd'hui en état de repousser seule les attaques de cavalerie, il ne faut cependant négliger aucun moyen d'augmenter sa force afin de la mettre à même de prévenir les retards que des attaques de cavalerie pourraient apporter à son mouvement en avant. On y parvient en faisant convenablement appuyer par de la cavalerie l'attaque de l'infanterie. Si cette infanterie, après avoir traversé la ligne hk, arrive en rs et s'y trouve attaquée par la cavalerie ennemie C, alors la cavalerie de l'agresseur qui, de o, a suivi lentement l'infanterie à l'aile de laquelle elle se trouve placée, peut s'élancer rapidement en t sur le flanc de la cavalerie ennemie, appuyer par cette charge le feu des carrés de son infanterie et forcer l'ennemi à se retirer.

La cavalerie de l'attaque ne doit pas marcher à hauteur de son infanterie, afin de se tenir le plus longtemps possible hors du feu ennemi et de surprendre davantage l'adversaire

11

lorsqu'elle s'élance sur lui. D'un autre côté, nous avons établi, comme un des principes essentiels de la liaison des armes, que chacune d'elles doit être aussi indépendante que possible pour avoir son maximum de force. Il faudra donc, dans le cas qui nous occupe, que les chefs de la cavalerie en o puissent choisir eux-mêmes le moment de charger, sans être obligés d'attendre un ordre supérieur ou les demandes de secours des chefs de l'infanterie qui les précède. Le chef de cette cavalerie doit donc voir lui-même ce qui se passe en avant du front ; et, comme cela lui serait presque toujours impossible s'il se tenait à 400 pas en arrière de l'infanterie, il fait marcher constamment à hauteur de l'infanterie un détachement plus ou moins fort, un escadron ou un demi-escadron par exemple, selon la force de sa cavalerie ; il se tient lui-même avec cette troupe avancée, il observe et, au moment décisif, il appelle rapidement à lui le gros de sa cavalerie à l'aide d'un signal ou d'un aide de camp.

On donne plus de force à cette action de la cavalerie, on augmente ses chances de charger, si au lieu de placer toute la cavalerie aux ailes, on en met une portion w derrière le centre de l'infanterie. Voici quel est l'emploi de cette troupe w : si l'ennemi dirige une attaque contre le centre de l'infanterie et que la cavalerie des ailes ne puisse être à temps sous la main du général, la cavalerie traverse la ligne d'infanterie pour repousser la cavalerie ennemie. A cet effet, il est de la plus grande importance que la cavalerie adopte des formations de manœuvres convenables, qui lui permettent de passer sur un front restreint entre les bataillons de l'infanterie, et de prendre rapidement une formation d'attaque dès qu'elle a passé la ligne. Le rôle principal du détachement w n'en reste pas moins le suivant : repousser la cavalerie ennemie qui aurait réussi à traverser l'infanterie de l'agresseur, pour l'empêcher d'abord d'envelopper cette infanterie et, en second lieu, de se jeter comme l'éclair sur la réserve A_1, qui suit la première ligne d'infanterie et qui se trouve rarement dans l'ordre de combat.

Toutes les fois que le terrain ne permet pas un grand dé-

veloppement, la cavalerie doit être placée derrière l'infanterie, à l'exception du détachement qu'il est toujours bon de placer aux ailes pour couvrir l'artillerie, lorsqu'on n'est pas trop faible en cavalerie.

Dès que l'infanterie d'attaque a traversé la ligne hk, les batteries du centre m et n, se trouvant masquées par elle, cessent leur feu ; les batteries des ailes continuent le leur encore quelque temps, mais, en général, elles le cessent bientôt. On pourrait maintenant faire atteler toute l'artillerie, pour lui faire prendre plus en avant une nouvelle position d'où elle recommencerait le feu ; mais en agissant de la sorte, on rendrait le mouvement en avant de l'infanterie complétement subordonné à celui de l'artillerie, l'action de l'infanterie perdrait son indépendance, et les hypothèses que l'on a faites sur la liaison intime des différents moments de l'attaque se trouveraient détruites. On suppose que le feu préparatoire de la grande batterie hk a étourdi l'ennemi par son énergie, et que l'on profite de ce moment de stupéfaction pour faire avancer l'infanterie avant que l'ennemi ait le temps de se remettre. Par conséquent la marche en avant de l'infanterie doit être aussi continue et aussi rapide que le permettent la vitesse et les formations de cette arme. D'un autre côté, on ne saurait vouloir faire taire complétement l'artillerie de l'agresseur, et il faut au contraire chercher dans tous les cas à obtenir son concours.

De là résulte pour l'artillerie la ligne de conduite suivante pendant le deuxième moment de l'attaque : dès que l'infanterie qui s'avance de pq approche de la ligne hk, les batteries du centre donnent à leur feu toute la vivacité possible. La moitié (ou les deux tiers) de l'artillerie des ailes en h et k attelle et va prendre en avant une nouvelle position d'où elle peut encore tirer pendant que l'infanterie, après avoir atteint le front de la position ennemie, pénètre dans cette position. Les batteries qui se sont portées en avant dirigent d'abord contre le front de la position un feu qu'elles s'efforcent de rendre convergent ; elles tirent ensuite sur les réserves de l'ennemi dès que l'infanterie d'attaque arrive sur le front défensif.

L'artillerie des ailes qui est restée dans les anciennes positions hk fait un feu redoublé jusqu'à ce qu'elle soit masquée par l'infanterie qui s'avance ; et elle se porte alors également dans les positions avancées.

L'artillerie du centre cesse entièrement son feu dès que l'infanterie a dépassé la ligne hk, et elle attend de nouveaux ordres.

Dans le troisième moment : pénétrer dans le front ennemi, l'infanterie se trouve d'abord réduite à ses propres forces. Le principal appui qu'elle reçoive alors des autres armes consiste dans le feu convergent que les batteries avancées dirigent sur les réserves ennemies, qui gêne l'action de ces réserves et donne à l'infanterie entrée dans la position le temps de s'y établir et de s'orienter. En raison de la grande portée de l'artillerie actuelle, l'infanterie peut encore être appuyée par des batteries plus éloignées, telles que celles qui seraient restées sur la ligne ab. La cavalerie doit chercher à suivre l'infanterie dès qu'elle le peut, afin de lui prêter son concours à l'intérieur de la position : cela est d'autant plus nécessaire que la cavalerie de la défense y trouve de son côté un vaste champ d'action. Lorsque les flancs de la position défensive sont mal appuyés, la cavalerie de l'agresseur peut souvent attaquer la position de flanc, en même temps que l'infanterie y pénètre de front. Mais quand ces mouvements de flanc ne sont pas possibles, la cavalerie se contentera de suivre l'infanterie et d'entrer dans la position par le même chemin. Il en est de même pour l'artillerie.

Il ne faut pas entraîner toute l'artillerie dans la position avant d'avoir la certitude qu'on n'en peut être chassé, parce qu'on s'exposerait trop au danger de perdre ses canons. Il est, pour cette raison, d'une importance extrême que les dernières positions que prend l'artillerie avant que l'infanterie pénètre dans le front ennemi lui permettent de commander le plus longtemps et le plus loin possible l'entrée de la position ennemie. Lorsque l'agresseur peut trouver pour son artillerie des positions de cette nature, sa victoire est déjà presque assurée. Mais si l'ennemi a bien pris ses mesures,

il sera difficile de trouver des positions semblables, et ce qui constitue l'une des plus grandes faiblesses de l'attaque, c'est précisément que l'action combinée des différentes armes lui fait défaut juste au moment de la crise.

C'est en effet à cette faiblesse qu'est due souvent la perte d'une victoire que l'agresseur avait déjà dans la main. Il faut toujours être préparé à cette perte, et c'est en s'y préparant qu'on pourra être le mieux à même, non-seulement d'affaiblir les suites d'une défaite si on la subit, mais encore de changer cette défaite en victoire, si le défenseur, après avoir battu l'agresseur à l'intérieur de la position, s'exagère son succès, juge mal la situation et perd ses avantages. Nous avons dit que l'artillerie du centre de l'attaque se trouve momentanément inactive dès que l'infanterie traverse la ligne hk. L'effort de l'agresseur doit être d'ouvrir le plus tôt possible à cette artillerie un nouveau champ de tir. On pourrait songer à faire entrer cette artillerie dans la position ennemie pour y prêter son concours à l'infanterie qui l'a envahie; mais, en se livrant à un examen plus attentif, on reconnaît qu'il ne faut pas faire entrer l'artillerie dans la position avant d'être à peu près certain de s'y maintenir. Au contraire, l'artillerie et surtout celle de gros calibre est d'un emploi excellent dans les positions qui commandent l'intérieur de la position ennemie, celles par exemple qu'a dû prendre le gros de l'artillerie des ailes immédiatement avant l'entrée de l'infanterie dans le front ennemi. Quant on trouve de ces positions, on n'a rien de mieux à faire que d'y placer la grosse artillerie pendant le troisième moment, et alors une partie de l'artillerie légère peut suivre l'infanterie dans la position ennemie pour lui prêter son concours. Il faut en général que la grosse artillerie du centre, devenue inactive dans le deuxième moment, soit toujours portée aux ailes quand commence le troisième moment et reste provisoirement hors de la position envahie. Si l'attaque est repoussée, cette artillerie se trouve alors placée de la manière la plus avantageuse pour rejeter dans ses retranchements l'ennemi victorieux s'il essayait d'en sortir. Si l'attaque réussit, cette artillerie est

portée tranquillement aux points où sa présence paraît le plus utile.

C'est dans l'attaque d'une position bien choisie et bien occupée qu'un emploi rationnel de l'artillerie est le plus difficile. Les erreurs que l'on commet alors le plus fréquemment proviennent de ce qu'on veut employer l'artillerie partout et dans chaque moment de l'attaque. Cette idée détruit toute l'indépendance et, par suite, la force des différentes armes. Pour avoir de l'artillerie partout, on la dissémine beaucoup trop. Il est bien certain qu'on ne doit plus compter aujourd'hui sur une grande réserve d'artillerie pour une armée entière et, par suite, sur un commandant en chef de l'artillerie d'une armée, par la raison que les décisions partielles seront obtenues très-rapidement sur les points principaux où elles deviennent des décisions générales. Mais si l'on doit renoncer à former une réserve générale d'artillerie, on n'en a que plus de motifs de conserver réunie l'artillerie de chaque corps d'armée ou de chaque division, et d'en placer une grande partie à la tête des colonnes d'attaque.

Il faut encore aujourd'hui conserver la possibilité de répartir inégalement l'artillerie (ainsi que les autres armes), afin de pouvoir en amener de plus grandes masses aux points décisifs ; mais, dans tous les cas, les réserves d'artillerie d'armée seront moins fortes aujourd'hui qu'il y a dix ans. L'adoption des canons rayés s'oppose naturellement à un éparpillement de l'artillerie, au moins dans l'intérieur des corps d'armée et des divisions, parce que ces canons à longue portée, pour agir efficacement, doivent se trouver autant que possible aux ailes de l'infanterie combattante ; mais tout en donnant à l'artillerie cette indépendance qu'elle doit avoir, on ne doit pas réduire l'infanterie au simple rôle de soutien de l'artillerie ; — on ne veut pas que la liaison des armes dans le combat devienne des plus nuisibles au lieu d'être avantageuse.

Il ne faut jamais oublier que l'emploi des armes spéciales dans le combat dépend en grande partie de la manière dont

elles sont réparties préalablement dans les corps d'armée et les divisions.

Le quatrième moment de l'attaque consiste à éviter les suites d'une défaite, ou à profiter de la victoire. Dans le second cas, ce moment commence lorsque l'agresseur, après avoir enfoncé le front ennemi, a battu et repoussé les premières réserves partielles qui soutenaient immédiatement le front de la position. Ce nouveau succès fait gagner à l'agresseur de l'espace pour s'étendre dans la position, et le temps de s'établir assez fortement sur certains points du front conquis pour n'avoir plus à s'inquiéter d'une retraite s'il venait à y être forcé. Il peut maintenant faire entrer dans la position sa cavalerie et le gros de son artillerie, et le rôle de ses forces réunies sera d'attaquer le gros des réserves ennemies, soit que ces réserves s'établissent dans une nouvelle position plus en arrière, soit qu'elles essaient de prendre l'offensive.

La lutte recommence de plus belle : la première partie seulement du combat préparatoire a lieu ; tous les autres moments se succèdent en général beaucoup plus rapidement que dans la première attaque. Les circonstances sont devenues le plus souvent beaucoup plus favorables à l'attaque ; lorsqu'il a traversé le front ennemi, l'agresseur se trouve à peu près sur le même terrain que le défenseur, et dans le cas où ce dernier formerait un nouveau front défensif en arrière, il est à présumer que la force de ce nouveau front ne sera point comparable à celle du premier.

Si la réserve principale de l'ennemi finit par être forcée d'abandonner le terrain, la poursuite commence. Le rôle principal appartient généralement à la cavalerie et à l'artillerie. La cavalerie poursuit les groupes de fuyards ennemis sans leur donner le temps de se rallier. L'artillerie se tient prête à ouvrir les défilés où l'arrière-garde ennemie prend position pour couvrir la retraite de son armée et ralentir la poursuite. Il est naturellement plus avantageux encore de pouvoir prévenir l'ennemi à ces postes importants, mais on n'y parviendra qu'en donnant une grande rapidité

à la poursuite et en choisissant une direction avantageuse et constamment tournante. La cavalerie et l'artillerie doivent être suivies de près par l'infanterie afin de pouvoir être soutenues par elle dès que l'ennemi oppose une résistance plus sérieuse.

Il est arrivé souvent qu'une nombreuse cavalerie de l'agresseur n'a pas obtenu de la poursuite les résultats brillants qu'on était en droit d'attendre, et non moins souvent aussi qu'une armée pourvue d'une cavalerie insuffisante a fait merveille dans la poursuite. Pour que la poursuite donne de grands résultats, il faut avant tout qu'elle se lie immédiatement au combat, qu'elle en soit la continuation. Il n'en est presque jamais ainsi toutes les fois que l'agresseur attend son succès du combat à distance. En effet, il arrive souvent alors qu'il ne sait qu'il est vainqueur que lorsque le gros de l'ennemi a déjà évacué le champ de bataille; le combat s'est assoupi par fatigue, il en est résulté une pause qui a permis à l'adversaire de gagner une avance plus ou moins grande, de se rassembler et d'organiser la résistance sur la ligne de retraite. La poursuite peut difficilement regagner ensuite le temps perdu. Ce qui vaut mieux que la cavalerie la meilleure et la plus nombreuse pour rendre une poursuite fructueuse, c'est que le général en chef ait constamment devant les yeux la nécessité d'établir une liaison intime entre le combat à distance et le mouvement en avant; il faut qu'il se pénètre de cette pensée que le premier de ces combats prépare, tandis que le second achève, et que la durée de l'un doit être diminuée tant qu'on peut, afin de passer à l'autre le plus tôt possible. En raison de la grande portée actuelle des armes à feu, il est d'autant plus important d'observer le principe qui vient d'être énoncé.

LIAISON DES ARMES DANS LA DÉFENSE.

Nous avons déjà vu, en parlant du combat de l'infanterie, que la formation d'une forte ligne de feux est le premier besoin de la défense. Une ligne de feux bien organisée, qui

commande un vaste champ de tir sur lequel les chemins d'approche sont exposés à ses feux directs et de flanc ; une ligne de feux qui est en outre convenablement protégée contre l'ennemi par des abris immédiats et par la conformation du terrain qui la sépare des premières positions de l'ennemi, telle est la condition la plus importante pour tout le premier moment de la lutte et, en partie du moins, pour le deuxième et le troisième moment.

En conséquence, l'infanterie qui doit occuper le front d'une position mettra en première ligne le plus de bataillons possible et, de ce qui lui reste, elle formera une réserve plutôt qu'une deuxième ligne. Etant donnée une masse d'infanterie destinée à défendre un front déterminé, on peut admettre qu'il faudra en prendre le tiers pour former une réserve générale, et placer les deux autres tiers sur la ligne de front. Les trois quarts de ces deux tiers du tout seront en première ligne et l'autre quart en seconde ligne. D'après ce qui a été dit plus haut, il est à peine besoin de faire observer qu'il ne s'agit ici que des divisions ou corps d'armée qui sont spécialement chargés de la défense dans une bataille défensive, par exemple des divisions placées comme 1, 2, 3 (*fig.* 21, planche III). Cela ne s'applique point à une armée entière qui voudrait relier à la défense d'un front déterminé l'offensive, soit en avant de ce front, soit à l'intérieur de la position. Cette armée pourra ne placer sur le front à défendre que la moitié de ses divisions, et même moins, et conserver le reste, qui peut être considéré comme une grande réserve, pour prendre l'offensive. Nous devons rappeler encore une fois que le principe qui dit que la défense doit adopter l'ordre profond n'est vrai que pour l'ensemble de la défensive, et seulement à condition qu'elle introduira l'élément offensif si elle veut obtenir un succès. Mais il est absolument nécessaire que la défense donne un front étendu à celles de ses troupes qui sont chargées du rôle purement défensif et qui n'ont qu'à repousser les attaques de l'ennemi. Sans cette étendue du front, la formation profonde de la défense serait inutile.

Ce qui est utile pour une armée entière paraît l'être également pour une division qui occupe le front, et est chargée de la défense, dans l'acception la plus étroite du mot. Elle forme donc aussi une réserve pour donner, par une formation profonde, à la partie du front qu'elle garde le même avantage que l'armée obtient ainsi pour le front total. Cependant, comme l'armée obtient précisément au moyen des divisions qu'elle répartit sur le front défensif l'étendue qui lui est indispensable, tandis que les autres divisions 4, 5, 6 (*fig*. 21), qu'elle conserve en masse, lui assurent la profondeur qui lui est également nécessaire, il va de soi que ces divisions avancées auront beaucoup moins de souci que l'armée entière d'avoir une formation profonde.

Nous savons déjà qu'un bataillon d'infanterie, placé sur le front d'une position défensive, détache en avant ses compagnies de tirailleurs pour former une ligne de feux, et conserve en réserve le gros de ses forces pour repousser, soit par ses feux, soit par une attaque à la baïonnette, l'ennemi qui forcerait un point quelconque du front. De la même manière, la division ou le corps de toutes armes, chargé de défendre une partie du front de l'armée, doit se fractionner en deux parties, celle qui occupe le front et la réserve intérieure.

Tous les bataillons placés en première ligne et dans une seconde ligne plus faible constituent la défense du front ; la réserve intérieure se compose des troupes qui restent serrées et plus en arrière, sous la main du général commandant la division ou le corps d'armée.

En parlant du bataillon isolé nous avons distingué deux cas : celui d'une position dont l'espace intérieur est facile à voir et pourvu de bonnes communications, et celui d'une position dont l'intérieur est couvert et très-coupé ; nous avons recommandé dans le premier cas la formation du bataillon, et dans le second l'ordre en colonnes de compagnie.

Il n'y a presque rien d'analogue pour la division. On peut affirmer avec assez de certitude, — sauf quelques exceptions qui confirment la règle, — qu'une division entière, placée

sur un terrain où la formation en colonnes de compagnie serait opportune, occuperait une position mauvaise, dans laquelle il lui serait impossible de déployer toute sa force et de profiter des avantages de la liaison des trois armes.

Les troupes qui occupent le front doivent chercher leur force principale dans les feux, la réserve intérieure la trouve au contraire dans le mouvement offensif. Nous avons vu néanmoins que les premières troupes peuvent avantageusement faire usage du combat à petite distance pendant le troisième moment de l'attaque — entrée dans le front défensif.

Le front est donc occupé principalement par l'infanterie et l'artillerie. Nous nous sommes étendu suffisamment sur le rôle de l'infanterie; ajoutons seulement qu'il est très-important de répartir sur la ligne de feux quelques tireurs d'élite. C'est là leur véritable place.

Il est de principe que l'artillerie du front défensif soit placée sur les points de la ligne de feux d'où l'on voit le mieux l'ennemi; mais, tout en observant ce principe, on peut encore placer l'artillerie de deux manières différentes : soit aux points d'où elle a le champ de vue le plus étendu, d'où elle peut tirer de tous côtés et atteindre l'ennemi partout où il se montre à portée; ou l'établir, en second lieu, là où elle n'a qu'un champ de vue restreint, mais où son action doit être considérable si l'ennemi paraît sur ce terrain. Ce dernier cas est celui de batteries qui battent les défilés, ponts, etc., que l'ennemi est forcé de passer pour arriver au front de la position. Quant aux batteries qui doivent avoir une vue très-étendue, on cherche à les placer dans des positions telles que plusieurs de ces batteries embrassent l'ennemi et le prennent en flanc. Cette disposition de l'artillerie suppose toujours un front défensif coupé sous divers angles. La défense doit toujours chercher à se donner un front de cette espèce, et elle y arrive de la manière la plus simple en occupant des postes avancés.

En grand c'est toujours l'attaque qui s'efforce d'embrasser, mais en petit elle n'y trouve plus d'avantage, parce qu'elle

sait fort bien qu'en agissant ainsi, elle s'expose elle-même à être enveloppée par la défense. La valeur de ce principe est constante pourvu qu'on le comprenne bien. La portée plus considérable des armes à feu actuelles lui apporte des modifications, de façon, par exemple, qu'un bataillon d'infanterie qui attaque, cherche à mettre en ligne tous ses fusils dans le combat à distance, pour envoyer à l'ennemi le plus de balles qu'il peut ; mais ce ne sont là que des modifications qui restent plus souvent en projet qu'elles ne s'exécutent réellement.

Soit ab (*fig.* 57) le front d'une position défensive. L'agresseur cherchera à gagner dans la direction x ou y un des flancs b ou a de cette position. Il lui serait au contraire difficile d'attaquer de cette façon le poste avancé d, car s'il entoure ce point en cfe, il est certain d'être lui-même pris en flanc des points g et h, et s'il attaque ce poste d à revers en cie, toute la partie gh du front défensif le prend lui-même à dos. Des positions telles que g et h sont, à cause de cela, toujours avantageuses pour l'artillerie de la défense quand l'ennemi peut attaquer le poste d. La défense cherchera donc à installer le poste d, de telle sorte que l'ennemi ne puisse se dispenser de l'attaquer. Pour cela, il faut absolument, quelles que soient du reste les autres conditions, que ce poste d commande une grande étendue du front, ce qu'on ne peut obtenir qu'en plaçant en d une artillerie suffisante et, de préférence, de gros calibre. Pour éviter de perdre cette artillerie, on cherche à donner à ce poste avancé le plus de force possible. Une condition essentielle de cette force, c'est que les communications entre ce poste avancé et le front de la position soient faciles et, sous ce rapport, la langue de hauteurs k est plus avantageuse que la colline isolée d (*fig.* 57).

S'il est généralement vrai que la défense est forcée de se soumettre aux lois que lui impose le terrain dont elle veut faire usage, cela s'applique plus particulièrement à l'artillerie de la défense. Mais le terrain est un séducteur dangereux, qui nous fait voir constamment de nouvelles positions avan-

tageuses si nous nous laissons dominer complétement par l'idée de son importance. Il en peut résulter deux fautes : soit de mettre toute l'artillerie en première ligne, soit de la trop disséminer.

La première peut avoir pour suites de nous faire perdre toute notre artillerie d'une manière irréparable si l'ennemi est heureux au début, et de nous mettre ainsi hors d'état de faire tourner la chance. En disséminant trop l'artillerie, on court le danger d'avoir de l'artillerie inutile sur plusieurs points, et de n'en avoir pas assez là où elle doit agir efficacement.

Pour vous prémunir contre ces fautes et leurs conséquences, ayez toujours pour règle d'employer l'artillerie au moins par batteries entières, et, avant de fractionner une batterie en sections ou en détachements plus petits, rendez-vous bien compte chaque fois du motif qui vous y engage. Placez au plus les deux tiers de votre artillerie sur le front et conservez le reste dans la réserve intérieure. N'engagez pas dès le début plus de la moitié de l'artillerie que vous avez mise sur le front de la position, et gardez l'autre moitié réunie derrière le centre de la ligne, sur un point d'où vous puissiez facilement la porter dans toutes les directions où son action serait nécessaire, par exemple sur une grande route, pour la mettre ensuite en mouvement quand les desseins de l'ennemi s'annoncent clairement. Cela n'a jamais lieu avant le commencement du deuxième moment de l'attaque. Ce serait gaspiller ses forces que de vouloir opposer un feu égal ou supérieur à celui des grandes batteries avec lesquelles l'agresseur prépare son attaque. La véritable supériorité de l'artillerie de la défense commence quand l'infanterie de l'attaque traverse la ligne hk (*fig.* 56), et, pour augmenter cette supériorité, la défense a dû laisser d'abord inactive une partie de son artillerie. Il importe pour la défense de faire le moins de pertes possible au commencement et, par suite, d'exposer le moins qu'elle peut. La moitié de l'artillerie que vous engagez au début sur la ligne de défense doit être répartie aux postes avancés d'où elle aura le champ

de vue le plus étendu et, en outre, sur les points d'où elle peut agir de plusieurs manières. Ainsi la batterie h (*fig.* 57) enfile le défilé m, et elle causera des pertes considérables aux colonnes ennemies qui voudraient le traverser; en outre, elle flanque en même temps le poste avancé d et peut toujours rendre de grands services, si l'ennemi renonce à passer le défilé m et attaque le poste d dans une autre direction.

Ces règles sont toujours applicables, que l'on ait beaucoup ou peu d'artillerie. Dans ce dernier cas, il faut se rappeler que l'artillerie peut en général être remplacée, dans certaines limites, par des tireurs d'élite et même aujourd'hui par l'infanterie. C'est dans ce sens que les règles qui viennent d'être énoncées s'appliquent à la répartition des tireurs d'élite, et il ne reste plus qu'à se rendre compte si l'on peut remplacer sur certains points l'artillerie par ces tireurs.

Faut-il placer de la cavalerie sur le front de la position défensive?

Nous savons que l'attaque a besoin de se renseigner le plus tôt possible sur les dispositions de la défense, entre autres sur la répartition de ses troupes. La défense a elle-même un plus grand besoin de connaître les dispositions de l'agresseur. Le défenseur sait qu'il doit attendre, qu'il lui faut laisser du temps à l'attaque, mais il se demande de quelle façon l'agresseur mettra ce temps à profit, et cette pensée lui cause une tension d'esprit qui devient promptement de l'inquiétude et de l'indécision, s'il n'occupe pas son esprit de quelque manière. Des reconnaissances de cavalerie sont, pour cela, d'une grande utilité.

Il n'est cependant pas nécessaire que la cavalerie chargée de ces reconnaissances soit prise dans les troupes qui occupent le front de la position, il est beaucoup plus naturel de la demander à la réserve intérieure.

Un autre usage que le défenseur peut faire de sa cavalerie, ce sont des charges en avant du front pour forcer les tirailleurs ennemis à la prudence, repousser ou même enlever les batteries qui s'avanceraient trop audacieusement, pour

ralentir par des menaces continuelles la marche en avant des bataillons d'attaque et les maintenir plus longtemps sous le feu du défenseur. Ces attaques de cavalerie peuvent donner de grands résultats au prix de sacrifices relativement minimes. La possibilité de les exécuter dépend en premier lieu de la nature du terrain en avant du front défensif et sur ce front même, parce qu'il faut que le retour dans la position ne soit pas trop difficile, et, en second lieu, de la quantité de cavalerie dont on dispose. Comme la cavalerie qui charge ainsi est toujours très-exposée, et que le succès, bien que considérable quand on l'obtient, n'en est pas moins assez peu vraisemblable, il est de règle, si l'on a peu de cavalerie, de la ménager en attendant l'instant où elle pourra déployer une supériorité réelle. On peut donc poser en principe : quand vous avez beaucoup de cavalerie, donnez-en une partie à la troupe qui garde le front défensif et faites-lui faire quelques sorties en temps opportun ; qu'elle soit, dans ce but, assez près du front pour pouvoir saisir le moment de s'élancer ; si, au contraire, vous avez peu de cavalerie, conservez-la réunie avec la réserve intérieure, cherchez avant tout à obtenir un effet satisfaisant des feux de la garnison du front, comptez de préférence sur ces feux en tâchant de voir par vous-même ou d'apprendre par des rapports ce qui se passe en avant du front, puis, si vous avez des raisons presque certaines de croire qu'une attaque de cavalerie vous donnera un résultat important, vous pouvez faire exécuter cette charge par la cavalerie de la réserve.

Nous avons déjà vu que l'instant le plus critique pour l'agresseur est celui où il vient justement de pénétrer dans la position défensive. Ses troupes sont affaiblies par les efforts qu'elles viennent de faire et elles se croient déjà victorieuses. Cet affaiblissement et l'idée qu'elles ont vaincu ont pour effet de causer un abandon, un relâchement momentané. L'attaque se ralentit un instant. La plus grande faiblesse de l'agresseur provient aussi de ce qu'il est en ce moment hors d'état de faire usage de toutes les armes dans un accord convenable, de ce que l'infanterie est à peu près réduite à ses

propres forces. En outre, comme tout se passe d'une manière inverse pour la défense, c'est dans ce moment-là qu'elle trouve la plus belle occasion de se changer en offensive. Cette attaque du défenseur est d'abord le rôle des troupes de la garnison du front qui n'ont pas été employées sur la ligne de feux. Nous avons déjà relaté comment les choses se passent pour l'infanterie seule; il résulte de ce que nous avons dit alors que le combat de loin et celui de près, — ou la menace de ce dernier, — produisent leur effet et que ces deux actions peuvent être combinées de manière à augmenter réciproquement leurs chances de succès. Le feu de l'infanterie est alors renforcé par celui de l'artillerie. Si l'agresseur, qui a pénétré dans la position par la brèche n (*fig.* 57) qu'il a faite dans le front défensif, se serre en masses épaisses, alors quelques pièces de canon que l'on a réservées en arrière du front peuvent produire beaucoup d'effet en enfilant dans sa longueur le défilé n. Mais l'ennemi ne s'efforcera pas seulement de gagner du terrain en avant, il voudra aussi s'étendre sur les côtés afin de se donner un front de déploiement pour ses entreprises postérieures. Des pièces qui le prendront en flanc de o et de p s'opposeront directement à ce déploiement. C'est là un des cas si fréquents où la défense, bien qu'enveloppée peut-être en grand par l'agresseur, l'enveloppe elle-même en détail d'une manière beaucoup plus dangereuse. Les pièces employées actuellement en o et p contre l'ennemi entré dans la position pouvaient servir tout à l'heure à retarder l'approche de l'ennemi.

Le combat de près de l'infanterie peut être soutenu par des charges de cavalerie. Si l'ennemi qui est entré en n est d'abord étourdi par un feu à mitraille, très-violent mais de courte durée, s'il est ensuite foudroyé à courte distance par le feu rapide de l'infanterie, et enfin attaqué par la cavalerie avec le sabre ou le révolver, il lui sera bien difficile de se maintenir dans la position. La condition essentielle du succès de cette attaque du défenseur, c'est qu'elle ne se fasse pas attendre; il s'agit moins ici de la grandeur des forces employées que de leur action immédiate. Pour tous les au-

tres services que la cavalerie est susceptible de rendre sur le front défensif, il est indifférent qu'elle soit placée sur ce front même ou à la réserve qui la détache en temps et lieu ; mais pour le rôle dont nous venons de parler, il est très-important que la cavalerie se trouve avec les troupes qui gardent le front. On leur donnera donc de la cavalerie quand on n'en sera pas trop pauvre. Si l'on a une longue ligne à occuper et, par cela même, un nombre à peine suffisant de bataillons, on placera tous les bataillons en première ligne et l'on formera en arrière, en seconde ligne, la cavalerie par escadrons, avec des intervalles de 300 à 500 pas.

Les considérations qui précèdent doivent montrer clairement que c'est juste au moment où l'attaque est le moins en état d'obtenir le concours des trois armes dans le combat que la défense peut y arriver le plus facilement. Restant toujours défense dans l'ensemble, elle devient alors attaque sur chacun des points où l'ennemi croit déjà sa victoire assurée. Tandis que chaque attaque partielle qu'entreprend le défenseur en avant de son front a toujours autant de chances d'insuccès que de réussite, et que si elle promet un grand succès elle expose en revanche à de grands dangers; au contraire chaque attaque de la défense à l'intérieur des limites tracées par le front défensif a d'autant plus de chances de succès et d'autant moins de revers que l'ennemi s'est moins avancé au delà de ces limites.

Si la troupe qui occupe le front réussit à chasser l'ennemi de la position, elle le poursuit. Cette poursuite peut consister dans un feu redoublé, ou à sortir de la position pour courir après l'ennemi vaincu. Le premier cas doit être considéré comme la règle. Dès que l'ennemi se retire de n vers m (*fig.* 57), les pièces en s se portent sur le front en n pour tirer sur l'ennemi en fuite, d'abord à mitraille, puis à obus ; les pièces en o et p se portent également sur le front et prennent en flanc les colonnes ennemies ; tous les tirailleurs qui ont été repoussés momentanément reviennent sur le front où ils prennent place entre les batteries. Les bataillons et les escadrons se reforment aussitôt pour être prêts à repous-

ser une nouvelle attaque. Ces bataillons relèvent leurs tirailleurs s'ils en ont le temps et remettent de l'ordre dans le système général de la première ligne, car il est impossible que cet ordre n'ait pas été troublé par les événements qui viennent d'avoir lieu.

En poursuivant l'ennemi au delà du front de la position, la défense renoncerait à des avantages réels. En effet, si l'ennemi n'a pas pris des dispositions complétement défectueuses, on peut s'attendre à ce que les troupes du défenseur qui sortent de la position rencontreront des réserves ennemies contre lesquelles elles n'auront plus l'avantage du terrain et devront combattre à armes égales ; en outre, le feu du front défensif est privé d'une partie de son action dès que des troupes de la défense combattent en avant de ce front ; enfin, si la défense prolonge ainsi son action, elle n'a pas le temps de rétablir l'ordre et de rassembler de nouvelles forces, ce qui lui est cependant nécessaire à cause de l'insuffisance de troupes mobiles qu'on lui a supposée.

En récapitulant tout ce que nous avons dit jusqu'à présent, nous arrivons à l'organisation suivante pour les troupes d'occupation du front de la position défensive :

Une première ligne de bataillons d'infanterie : chacun de ces bataillons est en ordre serré ou en colonnes de compagnie, selon la nature de la partie du front dont la garde lui est confiée ; chaque bataillon peut défendre de 250 à 500 pas du front, en raison de la force de la position. En avant de la portion serrée du bataillon se trouve, sur le front même, une chaîne de tirailleurs. C'est dans cette chaîne de tirailleurs que doivent être également les positions de l'artillerie. Sur des points convenablement choisis, la chaîne de tirailleurs sera renforcée par des tireurs d'élite ;

Une seconde ligne, composée soit de bataillons d'infanterie seulement, soit de bataillons et d'escadrons, soit enfin d'escadrons seuls quand le front est très-étendu relativement au nombre de bataillons qu'on a pour l'occuper. Toutes les fois qu'on le peut, il faut conserver dans cette deuxième

ligne quelques canons pour les employer le cas échéant, comme en *s* (*fig.* 57).

La réserve générale de la division ou du corps d'armée est placée en arrière de cette garnison du front, et elle peut avoir à combattre dans les circonstances suivantes :

a. — La garnison du front ne repousse pas immédiatement l'ennemi qui a pénétré dans la position, mais elle lui prépare un retard considérable, et il est probable que si elle est soutenue à propos et pas trop tard, l'ennemi devra céder. — Dans ce cas, la réserve intérieure peut marcher avec toutes ses forces sur le point en question, ou y envoyer seulement une partie de son monde, et se comporter comme il a été dit pour les troupes de la garnison du front qui restent serrées.

b. — L'ennemi a décidément refoulé la garnison du front sur le point où il est entré, il la presse et la poursuit. — La réserve intérieure doit alors commencer par recevoir la garnison du front, et elle se demandera ensuite si elle doit prendre elle-même l'offensive et chercher à chasser l'ennemi de la position, ou bien si l'ennemi a déjà remporté de tels avantages que cette attaque de la réserve n'aurait aucune probabilité de succès.

c. — Dans ce dernier cas, elle prendra une attitude défensive. Tout en renonçant à reconquérir le terrain perdu, il faut cependant qu'elle songe à empêcher l'ennemi de s'avancer plus loin, résultat qu'elle n'obtiendra généralement qu'en formant un nouveau front de défense en arrière de celui qui vient d'être perdu. A ce sujet, il ne faut pas oublier que la garnison du front peut s'être maintenue dans toutes les positions autres que celle où l'ennemi a réussi à percer le front défensif; il est vrai que cela ne servirait de rien si la réserve intérieure ne veut pas prendre l'offensive pour regagner le terrain perdu, et qu'au contraire les troupes de la garnison du front qui resteraient dans leurs positions primitives seraient en danger d'être coupées dès que l'ennemi gagnerait du terrain en avant. La réserve intérieure doit donc avoir soin de rappeler les postes de la garnison qui n'ont pas été

repoussés et tiennent encore. Pour cela, il faut que la réserve ne s'éloigne pas trop du front qui vient d'être perdu. Si le deuxième front derrière lequel elle veut se déployer est très-éloigné du premier, elle s'efforce de conserver avec une partie de ses forces le terrain qui sépare ces deux fronts, jusqu'à ce que la garnison du premier front soit retirée dans la nouvelle position. Ces troupes, ainsi laissées en arrière par le défenseur qui se replie, deviennent des troupes avancées et sont destinées à couvrir la retraite, ainsi que l'évacuation de l'ancien front. Elles se tiennent vis-à-vis de l'ennemi dans un rôle d'observation tant que ce dernier n'entreprend rien, mais elles prennent l'offensive dès que l'ennemi fait un mouvement pour couper des fractions de la garnison du front.

Nous avons dit que, dans le premier cas *a*, la réserve intérieure peut porter toutes ses forces contre le point où l'ennemi est entré, ou y envoyer une partie de ses troupes. On rencontre fréquemment cette manière d'opérer. C'est pourtant la plus mauvaise ; elle conduit à un éparpillement des forces disponibles, à une consommation rapide des troupes à laquelle l'agresseur ne veut souvent qu'entraîner le défenseur par ses premiers coups, afin d'être d'autant plus certain d'arriver à son but par un deuxième effort. Le défenseur ne doit jamais se laisser entraîner à cette consommation prématurée de ses forces.

Voici quelles sont à peu près les règles pour l'emploi de la réserve intérieure : n'engagez jamais cette réserve par suite d'une simple menace de l'ennemi, mais seulement quand l'ennemi a déjà remporté un succès. — Prenez pour principe de faire toujours avancer la réserve intérieure tout entière, de ne lui prendre aucun détachement sans avoir pour cela des raisons péremptoires dont vous vous rendez bien compte.

Observer cette dernière règle, c'est le meilleur moyen d'éviter un engagement prématuré de la réserve qui sera le plus souvent inutile et ruineux. Celui qui est bien décidé à n'engager la réserve que toute à la fois réfléchira sérieusement pour savoir si le moment d'agir est réellement venu ; au

contraire, celui qui se laisse entraîner d'instinct à l'engager en détail se console toujours en disant : ce n'est qu'un bataillon, qu'un escadron ; il dépense facilement cette petite monnaie et gaspille ses ressources dans le sens le plus vrai du mot.

Nous avons vu que la réserve doit recevoir la garnison du front qui se replie : cela veut dire qu'elle doit résister à la pression de l'ennemi et arrêter sa poursuite. Pour cette opération, qui ne peut pas lui donner un résultat positif, la réserve intérieure n'emploiera jamais toutes ses forces ; elle n'y consacrera au contraire que le moins de monde possible, et l'on peut ajouter qu'une force minime sera généralement suffisante, car l'ennemi, quand il vient de pénétrer dans le front, se trouve lui-même en état de crise. On peut arriver au résultat de deux manières : par le mouvement ou de pied ferme. Dans le premier cas, en lançant la cavalerie de la réserve intérieure contre le flanc des troupes ennemies victorieuses, qui poursuivent plus ou moins en désordre ; dans le second cas, par de véritables embuscades. Dans ce dessein, on indique le plus exactement possible à chaque fraction de la garnison du front le chemin par lequel elle devra se retirer si elle y est forcée. A côté de chacune de ces routes et entre plusieurs d'entre elles, on choisit un terrain couvert pour y placer les embuscades : ce sont, par exemple, des plis de terrain, de petits bois, des fermes, des jardins entourés de haies. Ces lieux ne doivent pas être trop éloignés des lignes de retraite, afin de les dominer complétement. On y place de petits détachements d'infanterie qui laisseront passer tranquillement leurs propres troupes et accueilleront par un feu très-vif l'ennemi qui poursuit ces dernières.

C'est le moment où l'on a réussi, par l'un ou l'autre de ces procédés, à arrêter la poursuite de l'ennemi à l'aide de faibles détachements de la réserve, qui est habituellement le plus favorable pour prendre immédiatement l'offensive avec toutes les forces de la réserve, afin de reprendre le terrain qu'on a perdu.

Quelle que soit la manière d'opérer qu'adopte la réserve

intérieure, soit qu'elle prenne l'offensive, soit qu'elle forme un nouveau front défensif en arrière du premier, elle pourra toujours utiliser le concours des trois armes, — excepté dans un petit nombre de cas où le terrain ne le permettrait point.

Le dernier moment de la défense, c'est la retraite du champ de bataille. Si une bataille défensive devient une victoire et donne des résultats tels que ce soit l'agresseur lui-même qui évacue le champ de bataille et que le défenseur puisse le poursuivre, cette poursuite ne pourra être confiée aux troupes qui ont défendu le front, mais à celles qui avaient fait un retour offensif ou à la réserve générale. — Si au contraire le défenseur est obligé de se retirer, chaque corps est prévenu, dès que la retraite commence, d'avoir à se mettre en sûreté.

L'objet de la retraite est de gagner du terrain en arrière en conservant aux troupes le plus d'ordre et la meilleure tenue possible. Cela serait relativement facile si l'ennemi ne poursuivait pas; mais cette poursuite ayant lieu, on ne peut pas se retirer sans combattre. Or une troupe ne peut pas à la fois combattre et se retirer en bon ordre. La règle générale pour toutes les retraites est donc de former les troupes en plusieurs échelons dont l'un fait toujours tête à l'ennemi pendant que les autres se retirent. La vérité de ce principe est si généralement reconnue qu'il a fait créer des formations tactiques spéciales, telles que la retraite en échelons, la retraite en échiquier. La conduite d'une retraite peut être soumise aux règles générales suivantes, quelle que soit la force des corps qui l'exécutent.

a. — Toute retraite doit trouver de temps en temps un point d'appui; il faut donc qu'elle s'exécute de position en position. Pendant que la fraction *a* (*fig.* 58) fait tête à l'ennemi dans la position *mn*, le reste du corps en retraite se retire en *op* où une autre fraction *b* prend à son tour position. La troupe *b* forme alors la réserve de la troupe *a* et se comporte vis-à-vis de cette dernière comme le fait, dans une position défensive, la réserve intérieure vis-à-vis de la garde du front qu'elle est chargée de recevoir.

b.—Chaque position de retraite doit répondre autant que possible aux exigences d'une bonne position défensive, afin qu'on puisse la conserver pendant quelque temps contre des forces supérieures; mais il faut aussi faire entrer en ligne de compte la nature du terrain qui sépare deux positions successives de retraite. En général le terrain est favorable à la troupe en retraite lorsqu'il est couvert. Bien qu'un semblable terrain puisse favoriser les mouvements de l'ennemi qui ont pour but de tourner et de couper, il offre néanmoins des avantages à la troupe en retraite, parce qu'elle connaît mieux le terrain que l'ennemi qui la poursuit, parce que ce dernier ne poursuivra pas aussi vivement dans un terrain difficile à voir que dans un terrain libre et découvert, parce que enfin la troupe en retraite peut, grâce à ce terrain difficile, tromper l'ennemi à l'aide de faibles détachements et trouver fréquemment de bonnes occasions de faire des embuscades.

c.—La tendance de la poursuite est de tourner afin de couper; la retraite doit combattre cette tendance, et, lorsqu'elle ne le peut pas, chercher à rendre inoffensif un mouvement tournant exécuté. La première règle est de ne chercher à tenir longtemps dans aucune position de retraite, d'en prendre plutôt plusieurs les unes derrière les autres que de compter absolument sur l'une d'elles. Dans chaque position que l'on prend, il faut s'étendre autant que possible à droite et à gauche, non par ses dispositions de défense, mais par des postes d'observation. Toutes les fois qu'on peut détruire et barricader les chemins par lesquels l'ennemi arriverait sur les flancs de la position, il faut avoir soin de le faire.

d.—En principe, toutes les positions successives de retraite doivent être choisies sur une seule et même route. Mais il convient de placer le gros des forces qui défendent la position tantôt à droite, tantôt à gauche de cette route. Dans la figure 58, par exemple, la troupe qui défend la position mn est à droite de la route, celle qui défend la position op est à gauche. La troupe a peut se retirer de mn en arrière de op sans entraîner dans ce mouvement la troupe b,

et cette dernière peut à son tour agir derrière *a* contre les flancs de l'ennemi qui s'avance dans la direction *qr*, sans risquer de rencontrer ou de gêner la troupe *a* qui suit la même direction.

Considérations générales sur l'influence que les dernières modifications de l'armement peuvent avoir sur la conduite et la durée des batailles et des combats.

Nous nous sommes efforcé jusqu'à présent d'examiner tous les points particuliers qui, par suite des modifications déjà apportées et de celles à prévoir encore dans l'armement, peuvent exercer de l'influence sur la marche des combats et des batailles.

Il est aussi intéressant, particulièrement pour l'histoire des progrès de l'art de la guerre, d'étudier cette question d'une manière plus générale. Nous allons nous livrer à cette étude. Il va de soi que nous n'avons pas la prétention de nous poser en prophète, puisque nous pouvons nous tromper. Cela du reste aura peu d'importance : il sera toujours utile aux contemporains, ainsi qu'aux races futures, de savoir ce que pensaient, en 1867, de l'influence du nouvel armement sur les batailles, des hommes qui prennent pour objet constant de leurs études le progrès des sociétés civilisées et les lois éternelles de la stratégie, sans se laisser entraîner par l'impression du moment.

Deux résultats importants pour la conduite des combats sont dus aux perfectionnements apportés depuis dix ans aux armes à feu ; c'est :

Une plus grande portée des projectiles aussi bien de l'artillerie que de l'infanterie ;

Une plus grande quantité de projectiles, tirés dans la même unité de temps, par suite de l'adoption des armes se chargeant par la culasse et à tir rapide.

Le tir rapide n'est jusqu'à présent adopté en principe que pour l'infanterie, mais il est certain que l'artillerie ne tar-

dera pas à s'en emparer. Les mitrailleuses de l'artillerie marcheront de pair avec les fusils à répétition de l'infanterie. Sous certains rapports, on peut dire que cette transformation est déjà accomplie, puisque l'artillerie, par l'usage à peu près exclusif des projectiles éclatants, se rapproche du feu rapide de l'infanterie.

Aujourd'hui comme il y a mille ans, il faut que les troupes se déploient si elles veulent agir convenablement ; le général doit les tenir prêtes à exécuter le plan qu'il s'est tracé. Sans vouloir accorder une valeur exagérée à nos observations personnelles, il nous semble cependant que dans la campagne de Bohême en 1866, particulièrement dans les combats qui ont précédé la bataille de Kœniggraetz, les Autrichiens ne se sont pas assez inquiétés de disposer convenablement leurs troupes avant l'action, tandis que les Prussiens ont accordé à cette opération toute l'importance qu'elle mérite, et que presque partout les combats préparatoires ont servi réellement à couvrir le déploiement méthodique de leurs masses. Nous renvoyons entre autres au combat de Nachod, 27 juin 1866.

Le déploiement des forces, suivant un plan donné, avant d'engager le combat décisif, acquiert aujourd'hui une nouvelle importance, parce que l'action se décidera beaucoup plus rapidement qu'autrefois à cause du tir rapide. Nous allons revenir sur cette question.

Mais, d'un autre côté, l'augmentation de portée des armes à feu a pour conséquence inévitable que deux armées ennemies se déploieront plus loin l'une de l'autre qu'autrefois. Il est vrai qu'on ne saurait tirer de cette portée des armes des conséquences absolues pour la distance à laquelle deux armées se déploieront, parce que sur le terrain la vue se trouve arrêtée par des couverts de toute espèce. Cependant il est incontestable que quelques coups portant bien, même par hasard, au commencement d'un combat, font souvent une très-vive impression, et, qu'on en pense ce qu'on voudra, aucun des deux généraux ennemis ne voudra s'exposer à des pertes inutiles ; chacun d'eux prendra plutôt pour base de ses

calculs la plus grande portée des armes que la plus petite.

En toutes circonstances, nous arrivons donc à ce résultat que les distances entre les armées ennemies qui se déploient en face l'une de l'autre seront plus grandes aujourd'hui qu'il y a dix ans.

La distance du déploiement, — nous nous servirons souvent de cette expression dont la signification est suffisamment claire, — ne saurait être sans influence sur la marche du combat.

Tandis qu'à une distance de déploiement très-petite, on peut voir d'avance assez exactement quelle est la position de l'ennemi et, par suite, quelle sera la marche probable du combat, cela n'est plus possible à une grande distance de déploiement, telle que l'exige la portée actuelle des armes.

Le principe que nous venons d'énoncer gagne en importance et en vérité pratique, si l'on songe que les petites distances de déploiement entraînent des fronts peu étendus, et que les fronts de grande étendue sont la conséquence des grandes distances de déploiement.

Nous renonçons à dessein à développer cette pensée. Nous laissons au lecteur le soin de comparer une bataille où la phalange grecque ou macédonienne a remporté la victoire avec n'importe quelle bataille des trois derniers siècles.

S'il est beaucoup plus difficile aujourd'hui qu'autrefois de voir sur le champ de bataille même la position ennemie, de reconnaître quelle sera la marche probable du combat et, par suite, de diriger les troupes dans le cours de la bataille, il en résulte que le premier coup acquiert une très-grande importance, que « l'introduction stratégique » du combat aura la plus haute signification, que l'on a plus de raisons que précédemment d'éviter les fautes stratégiques, et qu'il faut enfin se garder de croire que l'on pourra réparer par sa conduite sur le champ de bataille les fautes stratégiques que l'on aura commises.

L'inconvénient de ne pouvoir se reconnaître sur le champ de bataille est encore augmenté de ce que l'action de la cavalerie dans les reconnaissances, bien que toujours possible,

est cependant limitée par l'action plus considérable des armes à feu.

Le tir rapide, résultat de l'adoption des armes se chargeant par la culasse, a pour conséquence forcée que les décisions partielles sont obtenues plus promptement qu'autrefois. Il est clair que si un seul des adversaires a pour lui l'avantage du tir rapide, les choses se passeront tout autrement que si les deux partis ont le même avantage. Dans ce dernier cas, c'est la valeur des hommes dont on aura fait des soldats qui fera pencher la balance; c'est ensuite la valeur des généraux en chef, qui, dans les dernières guerres, — sans excepter les Prussiens en 1866, — ont joué un rôle si modeste, quoi qu'en disent les panégyristes qui nous ont présenté de nouveaux héros, à peu près comme le Pape fait de nouveaux saints.

Quoi qu'il en soit, le feu rapide causera des deux côtés de grandes pertes en fort peu de temps. Il faut donc songer à relever les troupes engagées, et adopter des formations qui permettent de le faire à temps.

Pour cette raison, il est d'autant plus nécessaire de bien disposer ses troupes avant de commencer le combat. Mieux le combat est préparé par les directions stratégiques qui sont d'avance indiquées aux corps, de manière à n'avoir pas à prendre un parti au dernier moment, mieux la victoire est assurée.

Les armes se chargeant par la culasse et surtout celles à répétition n'ont pas seulement l'avantage du tir rapide, elles permettent en outre d'être toujours prêt à faire feu.

C'est en cela que l'attaque gagne une nouvelle chance de succès. Tant qu'on n'avait que l'arme lisse à courte portée, ou même l'arme rayée au chargement assez lent, ce qui donnait à l'attaque la supériorité sur la défense, c'était son action morale sur ses propres soldats et sur ceux de l'ennemi, c'était encore l'échauffement produit par l'impétuosité de la marche en avant, c'était enfin son but simple et tracé d'avance. Mais l'attaque avait, dans le cours du combat, des désavantages importants que nous avons fait ressortir, tels que la difficulté de repousser des attaques de cavalerie, et

en outre le danger de sa situation immédiatement après avoir pénétré dans la position ennemie.

L'adoption des armes se chargeant par la culasse lève en grande partie ces deux difficultés, et il en résulte que l'attaque, déjà supérieure en elle-même à la défense dans le combat, d'après les lois les plus générales de l'action guerrière, est encore favorisée par le nouvel armement.

Si la défense veut s'établir dans des positions fortifiées, afin de compenser ces nouveaux avantages de l'attaque, il nous semble alors qu'elle doit chercher ses avantages principaux dans des troupes détachées en avant.

Par suite des grandes distances actuelles de déploiement, quelques divisions ou seulement des brigades, envoyées par une armée contre l'ennemi, pourront l'arrêter pendant plus longtemps qu'il y a dix ans, quand même il leur serait dix fois supérieur. Si ces détachements sont bien commandés et font usage à propos du feu rapide le plus énergique, ils pourront avoir sur la force et les desseins de l'ennemi des renseignements plus certains qu'ils n'auraient pu les obtenir jusqu'à présent.

Si elle n'observe pas ce principe très-simple, la défense nous semble être aujourd'hui dans une situation très-défavorable.

Dans la guerre d'Amérique, de 1861 à 1865, nous trouvons des deux côtés une tendance prononcée à se retrancher pour livrer bataille. On ne voit nulle part que ces retranchements aient exercé une influence importante sur la marche du combat, mais cette tendance explique la manière dont se traînaient les campagnes et les décisions.

Comme le nouvel armement cause nécessairement de grandes pertes aux troupes réellement engagées, ces troupes adoptent involontairement la formation dispersée. Mais comme, pour la même cause, il est nécessaire d'avoir toujours des troupes prêtes à relever celles qui combattent, et qu'on ne saurait faire toujours cette opération avec des troupes fraîches quand on ne veut pas tout jouer sur un coup de dés, il en résulte que le ralliement des troupes qui ont

été engagées dans le combat acquiert une importance plus grande.

En conséquence, il faut éviter plus que jamais les formations qui veulent élever au rang d'unités tactiques de faibles unités telles que les compagnies. On peut avec raison former dans l'unité tactique (le bataillon) plusieurs lignes de relèvement, mais il faut bien se garder de reconnaître les fractions du bataillon (compagnies) comme indépendantes. Le bataillon doit se diviser aujourd'hui plutôt en profondeur que dans le sens du front. Par suite de l'accroissement de puissance des armes à feu, la tactique de l'infanterie tend à se rapprocher de plus en plus de celle de la cavalerie : or on sait que cette arme, qui est facile à mettre en désordre, doit plutôt compter sur des charges répétées et se succédant rapidement que sur une seule charge plus puissante.

La poursuite après la victoire est rendue plus difficile, d'abord à cause des grandes distances de déploiement qui ne permettent plus aussi bien de reconnaître le point exact et de faire avancer à temps les troupes destinées à la poursuite ; et d'un autre côté, parce que des détachements peu considérables, établis dans des positions bien choisies, pourront, par un emploi judicieux du tir rapide, mettre en désordre et arrêter des masses qui poursuivraient avec impétuosité.

En récapitulant, nous trouvons que :

a. — La préparation stratégique de la bataille, l'économie des forces réglée d'après les renseignements généraux a plus d'influence aujourd'hui qu'autrefois sur le premier coup de dés. Ce que nous disions à ce sujet il y a dix ans acquiert une nouvelle valeur.

b. — Plus les conditions générales indiquent une longue durée des combats préparatoires, plus on est certain d'obtenir de grands avantages si, plein de confiance dans la bonté de ses troupes, de ses formations pour le combat, de ses dispositions générales, on n'attend pas que la lutte soit engagée pour savoir ce qu'on doit faire, mais on attaque hardiment et avec intelligence.

c. — L'attaque a gagné de nouveaux avantages dans le combat, dans la bataille.

d. — La poursuite offre de grandes difficultés. Elle doit être l'objet des réflexions les plus sérieuses avant le commencement de la bataille. Mais on n'a pas à énoncer à ce sujet de principes nouveaux.

LIVRE III.

EXEMPLES DE COMBATS.

Bataille d'Idstedt, 24 et 25 juillet 1850 [1].

(Voir *figures* 59 et 60.)

Le 13 juillet, l'armée schleswig-holsteinoise entra dans le duché de Schleswig. Le 15, ses têtes de colonne atteignaient, en avant de la ville de Schleswig, le terrain limité par le Wedelbeck, le Langsee, l'Idstedter-See, le Buchmoor et l'Helligbeck jusqu'à son confluent dans la Treene près de Sollbrück. C'est sur ce terrain que le général Willisen, commandant les Schleswig-Holsteinois, résolut de prendre position, pour attendre l'attaque des Danois dont on savait la concentration à Flensbourg.

L'armée schleswig-holsteinoise comprenait une brigade d'avant-garde, quatre autres brigades de ligne et une réserve de cavalerie et d'artillerie. Voici quelle était la composition de ces troupes :

Brigade d'avant-garde, colonel de Gerhardt : 3° corps de chasseurs, 1er, 8° et 15° bataillons ; une batterie de 12 ; deux escadrons de dragons ; une demi-compagnie de pionniers.

1re brigade, général de Baudissin : 1er corps de chasseurs, 2°, 3° et 4° bataillons ; une batterie ; un escadron.

2° brigade, colonel d'Abercron : 2° corps de chasseurs, 5°, 6° et 7 bataillons ; une batterie de 6, une batterie de 12 ; un escadron.

[1] Nous avons laissé les noms de lieux avec leur orthographe et sans les traduire lorsqu'ils étaient susceptibles de l'être, tels que *schule*, école, *krug*, auberge, etc.

Note du traducteur.

3e brigade, général de Horst : 5e corps de chasseurs, 9e, 10e et 11e bataillons ; une batterie de 6 ; un escadron.

4e brigade, colonel Garrelts : 4e corps de chasseurs, 12e, 13e et 14e bataillons ; une batterie de 6 ; un escadron.

Réserve de cavalerie, colonel de Fürsen-Bachmann : 6 escadrons.

Réserve d'artillerie, major Dalitz : une batterie à cheval de 6, une batterie de 12, une batterie d'obusiers de 24, une batterie de 3.

Ce fractionnement de l'armée répond à toutes les exigences.

L'infanterie constituait de beaucoup la plus grande partie de l'armée. Tous les corps de chasseurs et cinq autres bataillons, les 1er, 5e, 9e, 10e et 15e, c'est-à-dire la moitié de l'infanterie, étaient armés de fusils rayés, le reste d'armes lisses du modèle prussien.

Les bataillons, ainsi que les corps de chasseurs, étaient très-forts ; chaque bataillon avait sur les contrôles 40 officiers, 88 sous-officiers, 34 tambours ou clairons et 1200 soldats, en tout 1362 hommes, avec 1280 armes à feu. A la bataille d'Idstedt, il y avait en moyenne au moins 1100 armes à feu par bataillon.

Le bataillon n'avait aucune signification tactique ; il se fractionnait, pour combattre, en deux demi-bataillons ou bataillons tactiques ; le demi-bataillon comptait deux divisions, la division deux compagnies, la compagnie quatre pelotons. Le peloton, formé sur deux rangs, avait donc 17 à 20 files ; les quatre pelotons d'une compagnie, formés en colonne, constituaient la colonne de compagnie qui était la formation normale pour le combat. Les quatre compagnies du demi-bataillon devaient s'établir en échiquier, deux compagnies en première ligne et deux en deuxième. Par suite de ces prescriptions, la colonne de compagnie devenait la véritable unité tactique. On voit, d'après ce que nous avons dit plus haut, que ces dispositions devaient amener un éparpillement tactique sans fin ; elles se fondaient sur la nature du terrain du théâtre de la guerre qui est couvert et difficile à

voir. Il est en effet coupé de nombreux fossés et de marais, semé de fermes, traversé de talus en terres, hauts de quatre à six pieds et plantés d'arbres, que les gens du pays appellent *knicks*, qui séparent les champs et bordent les chemins. Jusqu'à quel point ce terrain autorisait-il à s'écarter des règles générales, la bataille le démontrera.

L'unité tactique de la cavalerie était l'escadron d'environ 150 chevaux.

Chaque batterie avait 8 pièces : celles de 6, 6 canons et 2 obusiers de 12 ou de 7 ; celles de 12, 6 canons et 2 obusiers de 24; les batteries d'obusiers de 24, 8 pièces de cette nature.

L'infanterie se composait, presque pour moitié, de recrues qu'il fallut dresser à la hâte et jusque pendant la campagne. Très-peu d'officiers se trouvaient depuis longtemps à la tête de leurs troupes et en étaient connus. Le plus grand défaut de l'infanterie, c'était son peu d'habitude de la marche, mais, sous les autres rapports, ses éléments étaient excellents. C'est cette inaptitude à la marche qui décida le général Willisen à attendre l'attaque des Danois dans la position d'Idstedt, au lieu d'aller les surprendre pendant leur mouvement de concentration. Elle fut cause également qu'on prit le parti de faire porter les sacs des hommes dans des voitures pendant les grandes marches, même lorsqu'un combat était possible, et pour cela chaque division reçut trois voitures, ce qui augmenta de 240 voitures les bagages de l'armée.

Dispositions prises pour la défense de la position d'Idstedt.

Deux routes principales, venant du Schleswig méridional, traversent la position d'Idstedt pour aller se réunir à Flensbourg. Ce sont : à l'est la route de Missunde qui franchit le Wedelbeck à Wedelspang, à sa sortie du Langsee ; à l'ouest la grande route de Schleswig, qui traverse le Westergehege, entre le Langsee et l'Idstedter-See d'un côté, et l'Ahrenhol-

zer-See de l'autre. Le terrain qui sépare ces deux routes est coupé de *knicks*, parsemé de fermes dont la réunion forme parfois des villages, de petits bois, de hauteurs sans importance et de cours d'eau peu considérables. Le pays à l'ouest de la route de Schleswig est plus ouvert et plus facile à voir ; les divisions du sol y sont indiquées principalement par des cours d'eau, le long desquels s'étendent de vastes marais, qui n'offrent nulle part d'obstacles à l'infanterie lorsqu'ils sont desséchés par les grandes chaleurs de l'été. Le flanc gauche de la position d'Idstedt était couvert par la Treene, qui coule d'abord du nord-est au sud-ouest, et ensuite du nord au sud entre Hunningen et Treya.

Le front proprement dit de la position d'Idstedt est formé par le Wedelbeck, le Langsee, l'Ahrenholzer-See et le cours d'eau qui réunit ces deux lacs. Ce front a une longueur de 15,000 pas. La nature des obstacles du front ne permet pas une offensive énergique en avant de la position, et pour rendre cette offensive possible, il faudrait prendre des mesures particulières, et créer des retranchements artificiels, afin de se donner des débouchés assurés à travers le Langsee. Le front de la position était trop grand pour être vigoureusement défendu par les 27,000 hommes de l'armée schleswig-holsteinoise, surtout si, au lieu de se contenter de l'offensive intérieure contre l'ennemi entré dans la position, on voulait joindre à la défense une offensive en avant du front. Il était donc nécessaire de diminuer le front, ce qui était possible en le limitant depuis le gué du Langsee, à Guldenholmholzhaus, jusqu'à l'extrémité occidentale du lac d'Ahrenholz. Le front avait alors 7,500 pas de long. Pour observer l'ennemi et arrêter ses progrès, on aurait placé des détachements sur la droite à Wedelspang, à gauche sur l'Helligbeck et la Treene, à Bollingstedt et à Sollbrück.

Immédiatement en avant de ce front restreint, devant le Westergehege, terrain boisé praticable partout pour l'infanterie et seulement sur les chemins pour la cavalerie et l'artillerie, le plateau d'Idstedt s'étend des deux côtés de la route de Schleswig, en s'élevant d'une manière notable pour un

pays aussi plat au-dessus du niveau du Buchmoor, du Langsee et des lacs d'Idstedt et d'Ahrenholz. Ce plateau semble fait tout exprès pour recevoir un poste avancé; il constitue une excellente position d'artillerie contre l'ennemi qui s'avance par la route de Schleswig qu'il domine de tous cotés. Des troupes peu nombreuses peuvent y opérer une résistance relativement importante, gagner du temps pour un mouvement offensif en avant du front si cette offensive est résolue, ou faire subir à l'ennemi des pertes sérieuses, si cette offensive extérieure n'est pas dans les projets du défenseur. Ces troupes avancées se retireront ensuite sans être inquiétées à travers le Westergehege, où l'ennemi ne saurait s'avancer qu'avec une grande prudence, puisqu'il ignore ce qu'il trouvera derrière ce bois.

Après avoir ainsi indiqué d'une manière générale les points principaux qui étaient à considérer dans la position d'Idstedt, nous allons voir comment les Schleswig-Holsteinois mirent à profit le temps que leur laissaient les Danois.

Les avant-postes furent détachés au nord du front de la position. Le gros de l'armée fut cantonné au sud de ce front. Un lieu de rendez-vous fut indiqué à chaque brigade, qui devait s'y concentrer sans attendre de nouveaux ordres dès qu'elle entendrait la canonnade sur un point quelconque de la position.

Les troupes étaient ainsi réparties de la droite à la gauche :

2ᵉ brigade, quartier général et rendez-vous à Wedelspang; cantonnements plus en arrière à Missunde et sur la route de Missunde. Le 2ᵉ corps de chasseurs aux avant-postes, avec le gros du bataillon à Böcklund et Norderfahrenstedt, les grand'gardes depuis Ulsbye jusqu'à Klapholz.

3ᵉ brigade, quartier général à Nübel, rendez-vous à Berend, cantonnements au sud du Langsee, entre les routes de Missunde et de Schleswig.

Brigade d'avant-garde, le gros à Idstedt, sur la route de Schleswig, au nord du Westergehege. Aux avant-postes : quatre compagnies du 15ᵉ bataillon à Ober-Stolk et Unter-Stolk, avec des grand'gardes en avant vers Klapholz, quatre

compagnies du 3ᵉ corps de chasseurs sur la route de Schleswig, à 1000 pas au sud de l'Helligbeck, deux compagnies à droite vers l'Elmholz, et deux autres en avant sur la route, vers le Stenderupbusch.

4ᵉ brigade à Schleswig, sauf le 4ᵉ corps de chasseurs dans le Westergehege; rendez-vous à Berendheide.

1ʳᵉ brigade, quartier général Lürschau, rendez-vous Ahrenholz, cantonnements en arrière jusqu'à Bustorf près de Schleswig; aux avant-postes: le 1ᵉʳ corps de chasseurs, avec des postes à Treya et à Langstedt, les grand'gardes le long de la Treene, 3 compagnies à Bollingstedt et 4 compagnies à Gammellund.

Cavalerie de réserve, état-major à Schubye, rendez-vous Ahrenholz, cantonnements à Husbye et Jübeck.

Artillerie de réserve, rendez-vous au Westergehege, quartier général à Kœnigswille, cantonnements à Husbye, Schleswig, Lürschau, Missunde, Eckernförde, Rendsbourg.

On avait indiqué d'avance à chaque colonne la route qu'elle devait suivre dans la position, ainsi que le représente la figure 60. On avait fait monter l'eau de la Treene au moyen des écluses de Friedrichstadt et de Sollbro, mais pas assez pour qu'on ne pût point la passer presque partout à gué entre Sollbro et Langstedt. Il en était de même de la crue de l'Helligbeck, opérée artificiellement entre Bollingstedt et Helligbeck, et du cours d'eau qui traverse Idstedt. La crue du Wedelbeck était plus complète.

Des mesures étaient prises pour faire sauter facilement les ponts de la Treene à Treya, Sollbro et Langstedt, ceux de l'Helligbeck à Bollingstedt et Engbrück.

On n'avait pas construit de véritables retranchements, mais on avait installé des positions couvertes pour l'artillerie, en pratiquant des embrasures dans les *knicks*, sur la route de Schleswig, de 2000 à 4000 pas au sud de l'Helligbeck, et sur la route de Missunde en avant de Wesdelspang. A Sollbro, Bollingstedt et Engbrück étaient quelques embuscades.

Un pont de campagne avait été jeté tout près du Langsee

sur le cours d'eau qui réunit ce lac à celui d'Idstedt, et sur lequel se trouvait déjà un pont de pierres au sud d'Idstedt.

Une passerelle pour l'infanterie avait été construite sur le Langsee, près du gué de Guldenholmholzhaus, lequel gué est praticable pour la cavalerie sans l'être à l'artillerie.

Les Danois laissèrent aux Schleswig-Holsteinois huit jours pleins, du 15 au 23 juillet, pour fortifier leur position. Ces travaux se réduisirent à peu de chose et semblèrent plutôt établis dans un but purement défensif qu'avec l'intention de prendre l'offensive. Et pourtant l'ordre provisoire que donna le général Willisen le 18 juillet semble dicté par la pensée d'une offensive en avant du front. Voici quelles étaient ces dispositions :

« On attendra au Langsee l'attaque de l'ennemi, et quand l'ennemi y aura épuisé ses forces, toute l'armée exécutera une attaque embrassante. Dès que l'ennemi attaquera, l'avant-garde se retirera, en combattant, par la route de Schleswig jusqu'à Idstedt et ensuite jusqu'au Westergehege. Là, elle prendra position pour arrêter l'ennemi, avec le secours de l'artillerie de réserve. Pendant ce temps, les autres brigades se seront établies, la 1re à Ahrenholz, le 4e à la lisière sud-est du Westergehege, la 3e à Guldenholmholzhaus, la 2e à Wedelspang. Dès qu'on prendra l'offensive, les 4e, 3e et 2e brigades marcheront respectivement sur Idstedt, Ober-Stolk et Böcklund-Stenderup. En même temps, la 1re brigade marchera à l'ouest de la route sur Helligbeck, et une fraction du 1er corps de chasseurs se dirigera également sur Helligbeck en traversant le Buchholz. Ces troupes seront suivies par la cavalerie de réserve et l'artillerie à cheval qui assureront la victoire. Dans ce but on rétablira les chemins nécessaires. »

Cette disposition, arrêtée le 18 juillet, est la base de celle du 24. Nous la discuterons plus tard, et nous allons nous transporter à l'armée danoise.

Concentration de l'armée danoise; ses dispositions pour attaquer la position d'Idstedt.

L'armée danoise, sous les ordres du général de Krogh, renfermait deux divisions, une cavalerie de réserve et une artillerie de réserve. — L'infanterie se composait de formations diverses, sous la dénomination de troupes de ligne, de réserve, de corps de renfort, mais qui, par le fait, étaient organisées de la même manière.

La 1re division, général-major de Moltke, comptait 3 brigades :

3e brigade, colonel de Schepelern : 6e, 7e et 8e bataillons de ligne, 4e bataillon de réserve, 1er corps de chasseurs.

4e brigade, colonel de Thestrup : 9e et 11e bataillons de ligne, 5e et 6e bataillons de réserve, 2e corps de chasseurs.

6e brigade, colonel d'Irminger : 1er et 2e bataillons légers de la garde, 1er et 4e bataillons de renfort, 1er corps de chasseurs de réserve.

Il faut ajouter à cette infanterie la division de hussards de la garde, et l'artillerie de la division, une batterie de 12 et deux batteries de 6.

La 2e division, général-major de Schleppegrell, comptait également trois brigades :

1re brigade, colonel de Krabbe : 4e bataillon de ligne, 10e bataillon léger, 1er et 3e bataillons de réserve, 3e corps de chasseurs.

2e brigade, colonel de Baggesen : 5e et 13e bataillons de ligne, 12e bataillon léger, 2e bataillon de réserve, 3e corps de chasseurs de réserve.

5e brigade, colonel de Ræder : 3e bataillon de ligne, 2e et 5e bataillons de renfort, 1er et 2e corps de chasseurs de renfort.

En outre, le 4e régiment de dragons et l'artillerie divisionnaire : une batterie de 12 et deux de 6.

La cavalerie de réserve, général-major de Flindt, com-

prenait les 3ᵉ, 5ᵉ et 6ᵉ régiments de dragons et une batterie de canons-obusiers de 12.

L'artillerie de réserve, colonel de Fibinger, se composait d'une batterie de 12, trois de 6 et deux batteries et demie de canons-obusiers de 24.

Il faut ajouter à toutes ces troupes un détachement du génie et un corps d'ordonnances (les guides).

Le bataillon d'infanterie, fort d'environ 1000 hommes, se fractionnait en 4 compagnies. La formation en colonnes de compagnie était aussi très en usage chez les Danois et servait presque de règle pour le combat. Cependant elle ne pouvait pas occasionner un aussi grand éparpillement que les colonnes de compagnie des Schleswig-Holsteinois, parce que la compagnie schleswig-holsteinoise avait au plus 140 hommes et la compagnie danoise 250 ; la brigade schleswig-holsteinoise de quatre bataillons se fractionnait donc en 32 compagnies, tandis que la brigade danoise, à peu près de même force, n'avait que 5 bataillons et seulement 20 compagnies. La masse de l'infanterie de ligne était armée de fusils lisses à percussion, mais 18 hommes par compagnie avaient des fusils rayés ; les corps de chasseurs étaient armés de fusils rayés et 25 hommes par compagnie de carabines rayées.

Un régiment de cavalerie était fort de 4 escadrons ; l'escadron entrait en campagne avec 120 à 130 chevaux.

La batterie était forte de 8 bouches à feu.

On peut évaluer à 36,000 hommes la force totale de l'armée danoise disponible pour les combats des 24 et 25 juillet.

Le fractionnement de cette armée en deux divisions était contraire à toutes les règles; aussi, comme nous le verrons, ne put-il pas être maintenu, mais le seul fait de l'avoir institué eut des suites désavantageuses.

Lorsque le général Krogh apprit le 13 juillet à son quartier général de Colding que le général Willisen se mettait en mouvement pour passer l'Eider, il envoya l'ordre à toutes les troupes danoises qui se trouvaient dans le Jütland et les îles de Fuhnen et d'Alsen, d'entrer le 16 dans le Schleswig

et de se réunir à Flensbourg. Ce mouvement de concentration était exécuté le 16 juillet. Les avant-postes occupaient ce jour-là une ligne passant par Hillerup, Oversee et Klein-Solt; la 2ᵉ division se trouvait au sud de Flensbourg, la 1ʳᵉ à l'ouest et dans la ville même, la réserve de cavalerie et d'artillerie au nord de Flensbourg. Le 19 juillet, on eut par des patrouilles des renseignements assez exacts sur la position et les préparatifs des Schleswig-Holsteinois dont on s'exagérait seulement les travaux de défense.

L'armée devait commencer les opérations le 23 juillet. Elle reçut au dernier moment une nouvelle organisation en un détachement de l'aile droite, une aile droite, une aile gauche et une réserve générale.

Le détachement de l'aile droite : 3ᵉ brigade, un escadron de hussards de la garde, un escadron de dragons, une batterie et un équipage de pont, devait bivouaquer le 23 au soir à Wanderup.

L'aile droite : 4ᵉ et 6ᵉ brigades, 2 batteries, 2 escadrons de hussards de la garde, sur la route de Schleswig, au nord d'Oversee.

La réserve générale : 5ᵉ brigade, cavalerie de réserve avec la batterie à cheval, artillerie de réserve, derrière l'aile droite, à Munkwolstrup et à Bilschauerkrug.

L'aile gauche : 1ʳᵉ et 2ᵉ brigades, 3 batteries, 3 escadrons, à Klein-Solt.

Ces troupes étant ainsi campées reçurent le 23 au soir l'ordre suivant pour le lendemain.

« L'armée sortira ainsi qu'il suit des positions qu'elle occupe aujourd'hui :

« La 3ᵉ brigade (détachement de l'aile droite) partira à minuit et marchera sur Silberstedt par Jörlkirche, Sollbrück et Espertoft (1).

1 De Wanderup à Silberstedt il y a quatre heures et demie de marche, sans compter les haltes, et sans parler des retards d'une marche de nuit et du temps qu'il faut pour prendre l'ordre de marche.

« Les deux divisions et la réserve générale rompront à trois heures du matin dans l'ordre suivant :

« La 1^{re} division (aile droite), sur deux lignes, suivra la route de Schleswig ; la 2^e division (aile gauche) le chemin de Missunde (1).

« En outre des routes principales, les deux divisions feront usage des chemins de traverse à peu près parallèles à ces routes et chercheront, pendant la marche, à se mettre en communication. La 2^e division enverra dans la direction de l'est et du sud-est des patrouilles et des détachements de sûreté. La 1^{re} division cherchera à se relier avec la cavalerie de réserve.

« Lorsque la 1^{re} division arrivera à Helligbeck et la 2^e à Klapholz (2), la 2^e division devra diriger le gros de ses forces, par Oberstolk, vers l'extrémité occidentale du Langsee (3), pendant que la 1^{re} division marchera sur Idstedtkrug.

« La 2^e division laissera cependant entre Suderfahrenstedt et Wedelspang un détachement assez fort pour soutenir un combat contre l'ennemi.

« Dèsque les deux divisions arriveront à la même hauteur, au bois qui se trouve entre le lac d'Ahrenholz et le Langsee (le Westergehege), elles attaqueront vigoureusement l'ennemi.

« La cavalerie de réserve marchera d'Oversee sur Tarp, Langstedt, Engbrück, de manière à arriver à Idstedtkrug (4) en même temps que la 1^{re} division. Pendant sa marche, cette cavalerie cherchera à rester en communica-

¹ La distance qui sépare les routes de Schleswig et de Missunde, entre Helligbeck et Klapholz, est d'environ une heure et demie de marche.

² D'Oversee à Helligbeck deux heures et demie de marche ; de Klein-Solt à Klapholz un peu plus ; d'Helligbeck à Idstedtkrug une heure de marche.

³ De Klapholz à l'extrémité ouest du Langsee, en passant par Oberstolk, il y a plus d'une heure et demie de marche.

⁴ D'Oversee à Idstedtkrug, par Langstedt, cinq heures de marche.

tion avec le corps principal, ainsi qu'avec la 3e brigade (détachement de l'aile droite).

« La 5e brigade et l'artillerie de réserve suivront la 1re division sur la route de Schleswig.

« Pendant le combat qui aura lieu entre le lac d'Ahrenholz et le Langsee, la 5e brigade cherchera à exécuter une attaque de flanc contre l'ennemi, dans le but de lui couper la retraite vers le sud.

« Les forces réunies de l'armée devront pousser assez vivement l'ennemi dans la direction de l'est pour qu'il arrive en désordre au passage de la Schlei ou à Missunde (1).

« Le général en chef suivra la route de Schleswig. »

Dans la soirée du 23, les commandants de division et de brigade furent appelés au quartier général, à Bilschauerkrug, pour recevoir des instructions plus détaillées. Dans cette réunion, on fit valoir qu'on était encore trop loin de l'ennemi pour pouvoir l'attaquer vigoureusement le 24. On voit en effet que d'après les dispositions prises par les Danois, les troupes devaient marcher pendant quatre heures au moins avant d'attaquer, et que pour poursuivre énergiquement l'ennemi jusqu'à la Schlei, il fallait 6 à 7 heures, c'est-à-dire une journée de marche ordinaire, sans parler du combat. Par suite de ces raisons, qui s'imposaient du reste impérieusement, il fut décidé que la 1re division ne marcherait le 24 que jusqu'à Siverstedt, la 2e division jusqu'à Havetoft, — à une heure et demie de marche du front de la position ennemie, — et que l'attaque principale serait remise au 25. Les dispositions indiquées restaient du reste les mêmes.

Nous ferons sur ces dispositions les remarques suivantes :

En supposant que rien ne fût changé aux ordres déjà donnés et que tout se passât au début comme on s'y attendait, le détachement de l'aile droite, 3e brigade, — le sixième environ de l'armée danoise, — devait se trouver sur la Treene, à Espertoft ou Sollbrück, au moment même où

[1] D'Oversee à Schleswig il y a près de six heures de marche; d'Oversee à Missunde par Idstedtkrug sept heures de marche.

s'effectuerait l'attaque principale à Idstedt, — à deux heures et demie de marche de la Treene. Mais la moindre résistance, qui force une troupe en marche à se déployer pour combattre, ralentit de moitié sa marche. En d'autres termes, un seul bataillon ennemi, qui ferait tête à Sollbrück à la 3ᵉ brigade danoise et se retirerait ensuite lentement sur Jubeck, pouvait sans difficulté retenir pendant cinq heures la 3ᵉ brigade danoise entre Sollbrück et Ahrenholz ou Lürschau. Or ces cinq heures pouvaient suffire aux Schleswig-Holsteinois pour remporter la victoire à Idstedt et venir se jeter ensuite sur la 3ᵉ brigade danoise. En détachant ainsi la 3ᵉ brigade, les Danois n'avaient pas d'autre but que de rendre plus décisive la victoire qu'ils espéraient remporter. Mais ce détachement réduisait à 30,000 hommes la force effective des Danois au Langsee, et, par suite, diminuait la vraisemblance de leur victoire à Idstedt. La 3ᵉ brigade était beaucoup trop éloignée pour qu'il fût possible de modifier, suivant la circonstance et dans le cours de l'action, les ordres qui lui avaient été donnés, mais il eût fallu du moins qu'elle marchât complétement indépendante sur Silberstedt et que son action ne commençât réellement que là.

Le plan des Danois consistait à attaquer avec le gros de leurs forces le flanc gauche ou l'aile gauche des Schleswig-Holsteinois, pour les pousser vers la mer et les couper de leur ligne de retraite Schleswig-Rendsbourg. Mais pourquoi donc alors n'avaient-ils pas réuni d'avance sur ce point le gros de leurs forces? Pourquoi faire marcher d'abord la 2ᵉ division sur la route de Missunde pour la rappeler plus tard sur celle de Schleswig? Cette faute ne peut provenir que du fractionnement défectueux en deux divisions et de l'existence de deux commandants de division.

On peut demander aussi pourquoi la force du détachement de l'aile gauche que la 2ᵉ division devait laisser devant Wedelspang, sur la route de Missunde, n'était pas plus exactement déterminée dans l'ordre. En effet, il n'était pas indifférent que le commandant de la 2ᵉ division laissât sur ce point un ou six bataillons; cependant, d'après l'ordre, il

pouvait faire aussi bien l'un que l'autre, car il est permis d'avoir des opinions très-différentes sur la force des troupes nécessaires pour livrer un combat de pied ferme. Plus la 2e division laisserait de troupes contre Wedelspang, plus l'armée danoise s'affaiblirait au point principal, à Idstedt, ce qui pouvait avoir une gravité particulière si les Schleswig-Holsteinois n'avaient pas le dessein de rien tenter de sérieux à Wedelspang. Si au contraire tel était leur dessein, on pouvait fort bien laisser le gros des troupes sur la route de Schleswig, en se contentant d'observer Wedelspang, et on aurait encore eu le temps de marcher vigoureusement contre l'ennemi à Wedelspang. Dans le fait, nous verrons plus tard que les Danois laissèrent à Wedelspang environ le douzième de leur armée.

On n'avait mis en réserve qu'une seule brigade, à peu près le sixième de l'armée, et l'on avait disposé d'avance de toutes les autres troupes. Cette réserve était assurément trop faible pour une bataille qui devait consister en une attaque sur un terrain très-couvert et très-difficile.

En remettant l'attaque principale au 25, les Danois ne changèrent rien à leurs dispositions, et pourtant ce retard modifiait essentiellement les circonstances dans lesquelles devait être livrée la bataille. En se portant en avant, les Danois arrivèrent en vue des avant-postes ennemis, le détachement de l'aile droite à Sollbrück, sur la Treene, l'aile droite à hauteur de Siverstedt, l'aile gauche à Havetoft.

L'ennemi pouvait donc observer la disposition des troupes danoises, et il avait le temps de prendre ses mesures en conséquence.

Journée du 24 juillet.

COMBAT D'AVANT-GARDE A HELLIGBECK.

La 4e brigade, avec une batterie et deux escadrons, formait l'avant-garde de l'aile droite danoise. Avant trois heures du matin, elle avait fait fouiller le terrain au sud de la route jusqu'à Tarp et Schmedeby. Elle quitta alors le bi-

vouac d'Oversee, suivie par la 6ᵉ brigade, et s'avança sans rencontrer l'ennemi jusqu'à l'extrémité sud de Schmedeby. Elle envoya de là vers Siverstedt le 5ᵉ bataillon de réserve et un peloton de hussards, pour se mettre en communication avec l'aile gauche, qui s'avançait sans obstacle sur la route de Missunde jusqu'à Hostrup, où elle bivouaqua.

Pendant que le gros de la 4ᵉ brigade s'arrêtait à Schmedeby, à neuf heures passées, son avant-garde s'avançait à travers le Süderholz. Des patrouilles apprirent alors que le bois de Stenderup était occupé par l'ennemi. A cette nouvelle, le commandant de la 1ʳᵉ division résolut aussitôt de faire enlever ce bois, parce qu'il craignait que cette opération fît trop perdre de temps si on la remettait au lendemain matin, que le mouvement de l'aile droite en fût retardé, et qu'alors la 3ᵉ brigade, après avoir passé la Treene, se trouvât trop loin du gros de l'armée et restât trop longtemps sans secours en face d'un ennemi supérieur. Il annonça son dessein au général en chef, ainsi qu'à la 2ᵉ division qui se trouvait sur sa gauche à Hostrup, et à la cavalerie de réserve, qui s'avança ce jour-là jusqu'à Tarp, où elle bivouaqua.

Vers 10 heures, la 4ᵉ brigade reçut l'ordre d'enlever le Stenderupbusch et de s'avancer jusqu'à l'Helligbeck et à la lisière sud de l'Elmholz. Cette brigade traversa le Suderholz, franchit le Bollingstedter-Aa et se forma au sud de ce cours d'eau, au nord des hauteurs peu élevées qui se trouvent entre le Bollingstedter-Aa et le Stenderupholz.

Le 9ᵉ et le 11ᵉ bataillon de ligne se déployèrent en colonnes de compagnie des deux côtés de la route; la division de hussards forma l'aile droite de cette première ligne, deux canons étaient au centre sur la route. Le 5ᵉ bataillon de réserve, déjà envoyé à Siverstedt, devait former l'aile gauche; il reçut donc l'ordre de s'avancer par Stenderup à l'est du Stenderupholz.

La deuxième ligne était formée par le 6ᵉ bataillon de réserve qui suivait la route en colonne de bataillon.

Le 2ᵉ corps de chasseurs et 6 pièces de canon furent laissés provisoirement au nord du Bollingstedter-Aa.

La 6ᵉ brigade, qui s'était arrêtée à Schmedeby, reçut l'ordre de suivre la 4ᵉ brigade à travers le Suderholz. Elle avait déjà détaché un bataillon sur la gauche à Siverstedt; elle envoya encore quatre compagnies à Langstedt pour appuyer, le lendemain, la cavalerie de réserve dans son passage de la Treene, de sorte que cette brigade ne conservait plus réunis que quatre bataillons et demi.

A 10 heures passées, les deux lignes de la 4ᵉ brigade s'avancèrent rapidement contre le Stenderupholz, qui était occupé par la 3ᵉ compagnie du 3ᵉ corps de chasseurs schleswig-holsteinois. Cette compagnie tira quelques coups de feu et se retira ensuite par Poppholz sur Helligbeck. Arrivée là, elle se réunit à la 1ʳᵉ compagnie du même corps de chasseurs dont la 4ᵉ compagnie était plus à droite, dans l'Elmholz.

La 4ᵉ brigade danoise s'avança par le Stenderupholz vers l'Helligbeck pour gagner un terrain plus découvert. Le 3ᵉ corps de chasseurs schleswig-holsteinois se retira, après une courte fusillade, sur le terrain plus élevé au sud de l'Helligbeck. Il y prit position à 1000 pas au sud d'Helligbeck-Krug, les 1ʳᵉ et 4ᵉ compagnies en première ligne, les 2ᵉ et 3ᵉ en deuxième ligne. La 4ᵉ compagnie du 1ᵉʳ corps de chasseurs se trouvait plus à gauche dans le Buchholz, et le 15ᵉ bataillon eût dû se trouver plus à droite vers l'Elmholz. En effet, ce bataillon avait reçu l'ordre de se concentrer sur ce bois si un combat s'engageait. Mais, par suite d'un malentendu, le commandant du bataillon le réunit à Idstedt. La batterie de 12 de l'avant-garde s'établit à 1000 pas en arrière du 3ᵉ corps de chasseurs; et deux pièces à cheval furent détachées en première ligne d'où elles ouvrirent le feu dans des conditions avantageuses contre deux canons danois en batterie à Helligbeck-Krug.

Le commandant de la division danoise ordonna alors au 11ᵉ bataillon de ligne qui était sur la route, et au 5ᵉ bataillon de réserve qui s'était avancé jusqu'à l'Elmholz, de passer l'Helligbeck et de déloger des hauteurs les chasseurs schleswig-holsteinois, afin de lui permettre de placer ses avant-postes sur l'Helligbeck.

Il était alors environ une heure, et il y avait trois heures que les troupes schleswig-holsteinoises étaient en alerte. Le commandant de la brigade d'avant-garde, colonel Gerhardt, avait pour instructions générales de tenir sur l'Helligbeck jusqu'à ce que les brigades fussent au lieu de rendez-vous. Ce but se trouvait atteint. Il ordonna donc à ses chasseurs de se retirer lentement de leurs positions sans cesser de combattre, de sorte que les bataillons danois qui avaient reçu l'ordre de déloger les chasseurs ennemis purent l'exécuter sans beaucoup de peine.

La 4e brigade danoise établit donc après une heure ses avant-postes sur l'Helligbeck, le 9e bataillon de ligne à l'aile droite à l'ouest de la route, le 6e bataillon de réserve au centre à Helligbeck-Krug, le 5e bataillon de réserve à l'aile gauche dans l'Elmholz. Derrière le centre, à Poppholzkrug, se plaça la cavalerie d'avant-garde avec deux canons; plus en arrière, au Stenderupholz, étaient le 11e bataillon de ligne et le 2e corps de chasseurs avec six canons; plus en arrière encore, au Süderholz, les bivouacs de la 6e brigade.

Le combat avait complétement cessé depuis une heure lorsqu'il recommença à l'improviste à deux heures et demie avec une nouvelle violence.

Le colonel Gerhardt avait adressé des reproches au commandant du 15e bataillon qui avait concentré son bataillon à Idstedt au lieu de l'Elmholz, et il lui avait envoyé l'ordre d'occuper le Steinholz, à l'ouest d'Oberstolk, à peu près à hauteur de la position où s'était retiré le 3e corps de chasseurs. Le chef de bataillon comprit mal cet ordre et attaqua l'Elmholz à deux heures et demie, ce qui causa l'alarme des Danois, et força le colonel Gerhardt à ramener au combat les autres troupes de l'avant-garde, pour tirer le 15e bataillon de la position critique où l'avait placé son chef.

Pendant que le 15e bataillon délogeait de l'Elmholz le 5e bataillon de réserve danois et s'avançait jusqu'à Stenderup, la batterie de 12 de l'avant-garde dirigeait son feu contre Helligbeckkrug, et derrière elle se formait le 1er bataillon qui, après quelques coups de canon, attaqua Helligbeckkrug.

La 4ᵉ compagnie du 1ᵉʳ corps de chasseurs, à l'extrême gauche, sortit en même temps du Buchholz où elle était aux avant-postes et s'avança contre le 9ᵉ bataillon de ligne danois. A la suite de cette attaque, les avant-postes danois abandonnèrent la ligne de l'Helligbeck et prirent une nouvelle position à Poppholzkrug, où ils établirent quatre pièces sur la route. La 1ʳᵉ division danoise tout entière sortit fort émue de son bivouac. Les Danois crurent avoir à repousser une attaque générale, et la marche du 11ᵉ bataillon à travers l'Elmholz fit craindre notamment au général de Moltke pour son flanc gauche. Le 5ᵉ bataillon de réserve qui se retirait fut reçu par le 1ᵉʳ bataillon léger, lequel, détaché au début à Siverstedt, marchait de là sur Stenderup. Cependant le commandant de la 4ᵉ brigade envoya encore le 11ᵉ bataillon de ligne au secours de l'aile gauche ; le général de Moltke, commandant la division, y dirigea de son côté le 4ᵉ bataillon de renfort, de la 6ᵉ brigade, et un escadron de hussards ; enfin le 13ᵉ bataillon léger sortit du bivouac de la 2ᵉ division à Hostrup, si bien que cinq bataillons danois se trouvèrent opposés au seul 15ᵉ bataillon schleswig-holsteinois.

Le commandant de la division donna au colonel Irminger le commandement de cette aile gauche, au colonel Thestrup celui de l'aile droite à Poppholzkrug, et, pour soutenir ce dernier, Moltke fit avancer le 2ᵉ bataillon léger, puis le 1ᵉʳ bataillon léger, tous les deux de la 6ᵉ brigade.

Le 15ᵉ bataillon schleswig-holsteinois s'était d'abord avancé jusqu'à Klapholzheide, mais les forces supérieures que déployèrent successivement les Danois le forcèrent à repasser l'Helligbeck. A six heures et demie, le combat avait le même résultat à Helligbeckkrug. On échangea encore çà et là quelques coups de fusil jusqu'à huit heures du soir.

COMBAT D'AVANT-POSTES A SOLLBRUCK.

Le colonel Schepelern, avec le détachement de l'aile droite (3ᵉ brigade), partit de Wanderup le 24 à trois heures du matin, et suivit la chaussée d'Husum jusqu'à Kragstedt.

Arrivé là, il ne laissa filer sur cette route qu'un détachement de cavalerie et il se jeta à gauche avec le gros de ses forces. La tête de l'avant-garde, composée du 1er corps de chasseurs et d'un peloton de hussards, arriva vers six heures à Jörlkirche. Quelques cavaliers schleswig-holsteinois se montrèrent sans combattre, et les Danois continuèrent leur marche vers Sollerup que l'infanterie de l'avant-garde occupa vers huit heures, pendant que la cavalerie, qui avait été renforcée et portée à un demi-escadron, s'établissait à l'ouest de Sollerup. Le gros de la 3e brigade campa en partie à Sollerupmühle, en partie à Jörlkirche.

Cette avant-garde organisa son service de sûreté, et, à huit heures, un officier d'état-major, avec une compagnie de chasseurs, fut envoyé faire la reconnaissance de Sollbrück.

Les Schleswig-Holsteinois avaient à Sollbrück 87 chasseurs, dont 20 dans une ferme sur la rive droite de la Treene et 67 sur la rive gauche derrière le pont. Il y avait à Hunningen une grand'garde de 38 chasseurs et 10 dragons, et deux escadrons de la réserve de cavalerie se trouvaient entre Sollbrück et Jübeck.

Lorsque les Danois occupèrent Sollerup, la grand'garde d'Hunningen se retira sur la route de Sollbrück jusqu'à l'Helligbeck. Quand la reconnaissance danoise s'approcha de Sollbrück, les 20 chasseurs qui occupaient la ferme à l'ouest de la Treene tirèrent quelques coups de fusil et se retirèrent ensuite sur la rive gauche en passant sur les poutres du pont dont le tablier avait été enlevé. La compagnie de chasseurs danois déploya une chaîne embrassante de tirailleurs qui entretinrent pendant plus d'une heure un feu très-vif contre la ferme abandonnée; enfin, à neuf heures et quart, un Danois s'avisa d'aller voir si l'ennemi était encore dans la ferme et, l'ayant trouvée vide, les Danois l'occupèrent. Un combat de feux s'engagea alors d'un côté à l'autre de la Treene. A une heure, arrivèrent deux pièces de la batterie à cheval schleswig-holsteinoise, et deux pièces danoises ne leur furent opposées qu'à deux heures. A trois heures, les chasseurs schleswig-holsteinois avaient déjà complètement

usé leurs munitions, et il ne restait plus dans les caissons de l'artillerie que la mitraille ; ils se mirent alors en retraite sur Jübeck. Les Danois occupèrent sans combattre le pont qu'on leur abandonnait et ils portèrent leurs tirailleurs de l'autre côté de la Treene.

Sur ces entrefaites, le général Willisen avait reçu des nouvelles de Sollbruck, et comme il lui importait d'arrêter les Danois le plus longtemps possible sur ce point, il ordonna à la première brigade de les rejeter derrière la Treene.

Par suite de ces ordres, les chasseurs et les dragons, qui se retiraient de Sollbrück, rencontrèrent à quatre heures et demie le 3° et le 4° bataillon qui venaient de Lürschau avec 8 pièces de canon. Ces forces réunies marchèrent alors sur Sollbrück.

A leur approche, les Danois dirigèrent toute la 3° brigade sur Sollerup, et le combat recommença plus vif qu'auparavant, tout en se limitant aux feux. Les tirailleurs danois qui étaient passés sur la rive gauche revinrent sur la rive droite, mais les Schleswig-Holsteinois n'osèrent pas repasser le pont. Après avoir tiraillé pendant plusieurs heures, on cessa le combat vers huit heures du soir.

Dispositions prises par les deux partis dans la nuit du 24 au 25 juillet.—Résultats de la journée du 24.

DANOIS.

Après le combat de Sollbrück, le détachement de l'aile droite danoise bivouaqua à Sollerup, en plaçant ses avant-postes sur la Treene.

Sur la route de Flensbourg à Schleswig, presque toutes les troupes des 4° et 6° brigades avaient été engagées. Le général Krogh crut alors convenable de mettre aux avant-postes la 5° brigade, jusqu'à présent réserve générale. Les 4° et 6° brigades établirent donc leurs bivouacs au nord du

Stenderupholz, à l'exception du 5ᵉ bataillon de réserve qui bivouaqua plus à gauche, au nord de Siverstedt.

La 5ᵉ brigade mit aux avant-postes sur l'Helligbeck le 3ᵉ bataillon de ligne, le 3ᵉ de renfort, et le 1ᵉʳ bataillon de chasseurs de renfort; le reste de ses troupes campa au nord de la rivière.

La cavalerie s'établit à droite de la 1ʳᵉ division, à Tarp; la 2ᵉ division (1ʳᵉ et 2ᵉ brigades) campa sur la gauche, à Hostrup, où elle fut rejointe à minuit par le 13ᵉ bataillon de ligne que l'on avait envoyé dans la journée au delà de Klapholzheide, au secours de la 1ʳᵉ division.

La 1ʳᵉ division s'était avancée plus loin qu'on ne l'avait résolu d'abord; ses avant-postes, ou plutôt les avant-postes de l'aile droite occupaient l'Helligbeck. Mais le combat imprévu, dans lequel presque toutes les troupes des 4ᵉ et 6ᵉ brigades s'étaient trouvées engagées sans une nécessité pressante, obligeait de modifier la répartition des troupes et les ordres qu'elles avaient reçus pour la journée du 25. En outre, on était si près de l'ennemi qu'on devait chercher à le prévenir, si l'on ne voulait pas être attaqué par lui.

Ces circonstances amenèrent un changement dans la disposition qui fut arrêtée ainsi qu'il suit dans la soirée du 24 :

« L'attaque aura lieu demain 25 juillet. On se conformera aux ordres déjà donnés le 23 avec les modifications suivantes :

« La 5ᵉ brigade, qui, à la suite du combat d'aujourd'hui, a relevé la 1ʳᵉ division et a pris position à Helligbeck, repassera sous les ordres du général commandant la 2ᵉ division.

« La 2ᵉ division est chargée d'attaquer l'ennemi entre l'Ahrenholzersee et le Langsee, ainsi que des mouvements contre Wedelspang. A cet effet, la 1ʳᵉ et la 2ᵉ brigade, qui sont à Haveltoft, rompront à une heure et demie du matin, et le commandant de la 2ᵉ division fera rompre la 2ᵉ brigade, de manière que son attaque ait lieu simultanément avec celle des autres brigades.

« La 1ʳᵉ division, avec l'artillerie et la cavalerie de ré-

serve, formera la réserve générale. La cavalerie de réserve se portera sur la route à Idstedtkrug, dès que le bois (Westergehege) et ses environs seront en notre pouvoir. Elle devra observer autant qu'elle pourra les mouvements de la 3ᵉ brigade.

« La 3ᵉ brigade rompra à trois heures du matin, marchera sur Silverstedt et attaquera l'ennemi dans cette direction. »

La marche en avant de la 1re division danoise et la conduite de l'avant-garde schleswig-holsteinoise le 24 juillet sont un exemple frappant des retards que peut occasionner à une troupe en marche, le seul voisinage de l'ennemi, et surtout une résistance même peu sérieuse, lorsque cette résistance, s'effectuant de position en position, force les troupes qui s'avancent à faire de nouveaux déploiements, et lorsque la défensive est liée dans les moments favorables avec l'offensive, ainsi que cela arriva par hasard chez les Schleswig-Holsteinois, par suite de la marche tardive du 15ᵉ bataillon contre l'Elmholz. — (Voir livre I, *des détachements*, page 65).

La 1re division danoise quittait, dès trois heures du matin, le bivouac d'Oversee, et elle n'arriva que six heures plus tard, à neuf heures, à Schmedeby, qui n'est qu'à une heure et quart de marche d'Oversee. Il lui fallut ensuite quatre heures, de neuf heures à une heure, pour aller de Schmedeby à Helligbeck, à cause d'un déploiement de forces peu considérable de l'ennemi, bien que la distance entre Schmedeby et Helligbeck ne soit que d'une bonne heure de marche. Ce fait prouve tout ce qu'on peut obtenir avec peu de troupes quand on ne veut qu'arrêter l'ennemi sur un point donné et qu'on est favorisé par le terrain.

L'engagement prématuré des 4ᵉ et 6ᵉ brigades presque entières, qui fut causé dans l'après-midi par le 15ᵉ bataillon schleswig-holsteinois, n'eut lieu dans tous les cas que sous l'impression de la surprise. Cependant il faut en chercher ailleurs les raisons, d'abord dans la confusion des ordres donnés par les commandants de brigade et par un comman-

dant de division tout à fait superflu, ensuite dans l'emploi du système des colonnes de compagnie, lequel favorise outre mesure la dispersion de chaînes épaisses de tirailleurs, de sorte que l'attaque du 15ᵉ bataillon contre toute la ligne danoise produisit un grand bruit de mousqueterie, qui ne pouvait avoir d'autre résultat que de troubler les officiers supérieurs, de diviser leur attention et de l'attirer vers des choses tout à fait inutiles.

Les modifications apportées par les Danois dans leurs dispositions le 24 au soir, ainsi que d'autres raisons accessoires, leur firent répartir ainsi leurs forces pour le 25 :

Détachement de l'aile droite (3ᵉ brigade) à Sollbrück, 5,500 hommes.

De Tarp à Engbrück, la cavalerie de réserve et 4 compagnies d'infanterie, 2,200 hommes.

Pour attaquer la position ennemie en avant du Westergehege, la 2ᵉ brigade, la 5ᵉ et une partie de la 1ʳᵉ, en tout 14,000 hommes.

Derrière, la réserve générale, 4ᵉ et 6ᵉ brigades, artillerie de réserve, 13,000 hommes.

Détachement de l'aile gauche (de la 1ʳᵉ brigade) contre Wedelspang, 3,000 hommes.

La réserve générale est ainsi considérablement augmentée, contrairement au plan primitif, mais elle se compose de troupes qui ont combattu pendant toute la journée du 24 et ne sont plus fraîches, bien que cela n'ait pas une grande signification.

Par contre, les troupes destinées à attaquer en première ligne la position schleswig-holsteinoise en avant du Westergehege sont réduites par rapport à ce qu'elles étaient primitivement, et, en outre, elles ne doivent être concentrées que le 25 au matin, par suite de la marche de la 2ᵉ brigade et d'une partie de la 1ʳᵉ du bivouac d'Haveltoft sur Idstedt. En raison du voisinage de l'ennemi, le général en chef danois croyait devoir attaquer le plus tôt possible pour ne pas être attaqué lui-même; et le mouvement de concentration de la 2ᵉ division sur Idstedt devait commencer de

très-bonne heure, afin qu'il ne pût être inquiété par l'ennemi. Ces troupes avaient donc l'ordre de partir du bivouac d'Hostrup à quatre heures du matin, en pleine nuit.

SCHLESWIG-HOLSTEINOIS.

Le 24 juillet au soir, après le combat de Sollbrück, le 3ᵉ bataillon schleswig-holsteinois plaça ses grand'gardes à Espertoft, à Sollbrück et à l'école d'Hünningen, et le gros du bataillon, auquel était réunie une demi-batterie de 6, campa sur le chemin de Jübeck, à 800 pas à l'est de la Treene. Le 4ᵉ bataillon et les deux escadrons de dragons retournèrent à Jübeck.

Le 1ᵉʳ corps de chasseurs avait quatre compagnies à Gammellund et Engbrück, et quatre à Bollingstedt avec l'escadron de la 1ʳᵉ brigade. Le 2ᵉ bataillon, avec quatre pièces de 6, bivouaqua à Lürschau.

Après le combat d'Helligbeck, la brigade d'avant-garde mit aux avant-postes le 1ᵉʳ demi-bataillon du 3ᵉ corps de chasseurs et le 2ᵉ demi-bataillon du 8ᵉ bataillon qui n'avait pas combattu, le premier à l'ouest, le second à l'est de la route ; leur chaîne de sentinelles n'était qu'à 500 pas de l'Helligbeck et des sentinelles danoises.

La batterie de 12 de l'avant-garde fut relevée par la batterie de 12, nº 2, de la réserve, qui établit son bivouac dans une position préparée au Buchmoor, à 2,000 pas au sud de l'Helligbeck ; à sa droite campait le 1ᵉʳ demi-bataillon du 8ᵉ bataillon, à sa gauche et de l'autre côté de la route, le 2ᵉ demi-bataillon du 3ᵉ corps de chasseurs.

A 2,000 pas derrière étaient le 1ᵉʳ bataillon et les deux escadrons. Le 15ᵉ bataillon, à Idstedt, avait ses grand'-gardes à droite jusqu'au lac d'Idstedt, et elles le mettaient en communication sur la gauche avec les grand'gardes du 8ᵉ bataillon.

Pendant le combat du 24, la cavalerie de réserve s'était réunie à Lürschau où quatre de ses escadrons campèrent. La 4ᵉ brigade, rassemblée à Berendheide, bivouaqua au sud-

est du Westergehege, après avoir détaché le 4° corps de chasseurs dans le Grüderholz. La 3° brigade campa à Berend. Le gros de la 2° à Wedelspang. Elle fut rejointe dans la journée par le bataillon laissé en arrière à Missunde et par la batterie de 3, forte de six pièces, ce qui lui en faisait 22. Les avant-postes, — le 2° corps de chasseurs, — étaient à Böcklund et Norderfahrenstedt. L'artillerie de réserve avait son bivouac au nord du Westergehege.

On vit de bonne heure, le 24, qu'une bataille décisive serait livrée le lendemain. Dans cette prévision, le général Willisen donna l'après-midi l'ordre suivant :

« Les munitions dépensées seront remplacées aujourd'hui à Falkenberg par la colonne de munitions n° 1, demain à Osterkrug-Triangel.

« Le capitaine d'Irminger commandera le parc des bagages.

« Les bagages et les havre-sacs seront, en cas d'alarme, renvoyés à Fahrdorf, sur la route d'Eckernförde.

« On fera cuire la soupe ce soir, de manière à n'avoir qu'à la faire réchauffer demain. Les hommes prendront le café au point du jour. »

Le quartier général reçut de Sollbrück des rapports disant que l'ennemi était en force sur ce point. La grand'garde de Langstedt estimait entre 6,000 et 8,000 hommes la colonne danoise qui marchait sur Sollerup; ses patrouilles ayant en outre aperçu la cavalerie de réserve danoise à Tarp, elle en avait informé le quartier général et s'était ensuite retirée sur Bollingstedt. A Helligbeck, le feu avait été assez vif, cependant l'ennemi auquel avait eu affaire le commandant de l'avant-garde schleswig-holsteinoise ne lui avait pas semblé très-considérable. On ne savait rien de la force des Danois sur la route de Missunde, mais on ne la croyait pas très-grande. Les renseignements qu'on obtint des prisonniers semblèrent confirmer les nouvelles qu'on avait déjà reçues, et l'on en conclut que les Danois avaient deux brigades à l'ouest de la Treene, ce qui semblait assez vraisemblable parce que le terrain était découvert près de Sollbrück. Les

troupes schleswig-holsteinoises qui avaient été engagées le 24 juillet s'étaient fort bien battues, mais le gros de l'armée n'avait pas encore donné.

Telles furent les véritables raisons qui firent prendre au général Willisen les dispositions suivantes, qu'il dicta le 24 au soir, à Idstedtkrug, au chef d'état-major général des brigades.

« La 2ᵉ brigade débouchera le 25 de Wedelspang à quatre heures du matin; elle s'avancera sur la route de Flensbourg jusqu'à Westscheide, enverra un bataillon et deux pièces sur Havetoft et Hostrup, et portera le gros de ses forces sur Stenderup et Siverstedt où elle attaquera le défilé (sur le Bollingstedter-Aa). Un petit détachement restera à Wedelspang.

« La 3ᵉ brigade passera le pont de Guldenholmseehaus (passerelle sur le Langsee), et se mettra ensuite en mouvement à quatre heures et demie. Elle marchera par Oberstolk, en laissant l'Elmholz à l'ouest et tournant les bois, sur le défilé de Klapholz-Helligbeck (pont sur l'Helligbeck à Klapholz). La batterie de 6 n° 3 passera le pont de pierres près du lac d'Idstedt et marchera sur Stolk.

« La 4ᵉ brigade débouchera d'Istedt à cinq heures et marchera, par Röhmke, sur l'angle est de l'Elmholz.

« La 1ʳᵉ brigade défendra Sollbrück avec 4 compagnies du 3ᵉ bataillon et 4 pièces de la batterie de 6 n° 1. Pour recevoir les troupes qui défendront le passage de la Treene, la moitié du 3ᵉ bataillon et tout le 4ᵉ resteront à Jübeck. La moitié du 1ᵉʳ corps de chasseurs, sous les ordres du capitaine de Schœning, avec deux pièces d'artillerie, défendront Bollingstedt. La cavalerie de réserve et l'artillerie à cheval sont chargées de soutenir la 1ʳᵉ brigade, et sont placées sous les ordres du général comte de Baudissin qui la commande. Le 2ᵉ bataillon et 4 compagnies du 1ᵉʳ corps de chasseurs, capitaine de Hennings, avec 4 pièces de la batterie de 6 n° 1, marcheront sur Helligbeck, en traversant le Buchholz et le marais d'Helligbeck (Buchmoor), pour appuyer l'attaque de l'avant-garde et attaquer le flanc droit

de l'ennemi. Le capitaine de Hennings détruira le passage d'Engbrück. L'attaque de l'avant-garde devant commencer à six heures, le détachement ci-dessus se réglera en conséquence pour déboucher du Buchholz.

« L'avant-garde marchera à six heures sur Helligbeck et s'emparera de l'Elmholz.

« Comme l'aile droite formera l'échelon le plus avancé de l'attaque, les autres brigades devront se régler sur elle pour commencer leur attaque.

« Jusqu'à six heures du matin, la 1re colonne de munitions de réserve se trouvera à Falkenberg, et elle se rendra ensuite à Osterkrug-Triangel.

« Le quartier général sera jusqu'à demain matin à Falkenberg, puis à Idstedtkrug, et, pendant les opérations, sur la grande route. »

Analysons ces dispositions, sans tenir compte des événements :

Le général Willisen veut attaquer les Danois le 25 au matin. Pour cela, il concentre le gros de ses forces à son aile droite et il occupe faiblement l'aile gauche jusqu'à la Treene ; il ne veut, en effet, que contenir de ce côté les troupes danoises, particulièrement à Sollerup, et les forces qu'il a déployées entre Jübeck et la Treene suffisent parfaitement pour cela.

L'aile droite doit converser à gauche autour d'Idstedt comme pivot, faire front ensuite à la route de Schleswig à Flensbourg, rejeter d'abord les Danois sur la Treene, puis sur la côte occidentale du Schleswig.

Le général ne se garde pas une réserve pour cette attaque puisque l'ordre dispose de toutes les troupes ; c'est-à-dire qu'il ne laisse aucune place à l'intervention du commandement en chef pendant l'action ; il ne fait pas du tout entrer en ligne de compte qu'il peut s'être trompé sur quelques points ; il ne fait la part ni du hasard, ni des fautes que pourraient commettre ses lieutenants, ni des entreprises que peut faire l'ennemi avant l'exécution de son plan. (Voir livre I, page 5.)

Le 25 juillet au matin, avant le commencement des opé-

rations, la 2ᵉ brigade, à Wedelspang, se trouve à 5,000 pas de la 3ᵉ à Guldenholmseehaus, et celle-ci presque aussi loin de la 4ᵉ à Idstedt. Les trois brigades de l'aile droite sont donc réparties sur un front de 10,000 pas, ce qui fait deux heures de marche en présence de l'ennemi ; il n'y a donc pas à compter sur la possibilité de faire appuyer promptement une de ces brigades par les autres en cas de besoin. Le manque d'union des forces donne encore plus de gravité à la faute de n'avoir pas formé de réserve. (Voir livre I, page 4.)

En présence de l'ennemi, même si ce dernier reste immobile, une brigade de 5,000 hommes de toutes armes, marchant à l'attaque, aura beaucoup de peine à faire en une heure de temps plus de 4,000 pas.

Par conséquent, en obéissant exactement aux ordres donnés, et si elle ne rencontre pas de résistance, la 2ᵉ brigade sera à 5 heures à Norderfahrenstedt, à 6 heures à Klapholz, et à 7 heures à Siverstedt. La 3ᵉ brigade sera près d'Oberstolk à 5 heures, à 5 heures 1/2 elle aura dépassé cette localité, approchera vers 6 heures de Klapholzheide, et pourra être à 6 heures 1/2 à hauteur du Stenderupbusch. La 4ᵉ brigade, qui se trouve à Idstedt, pourra être avant 6 heures à l'Elmholz.

D'après cela, les 3 brigades de l'aile droite occuperont encore à 5 heures un front de 7,000 pas ; à 6 heures, elles seront déjà concentrées sur un front de 4,000 pas, entre l'Elmholz à gauche et Klapholz à droite. Mais, à ce moment, le combat aura déjà commencé, puisque l'ennemi est sur l'Helligbeck, ce que l'on sait pertinemment. D'ailleurs, cette concentration n'est pas très-grande, puisqu'il n'y a que 14,000 hommes sur ce front, ce qui fait 7 hommes sur deux pas. (Voir livre I, page 56.) En outre, à 6 heures, la 2ᵉ brigade est déjà en marche depuis deux heures, la 4ᵉ brigade depuis une heure ; si l'ennemi n'a pas complétement négligé le service de sûreté, il est fort peu probable qu'on puisse atteindre la ligne Elmholz-Klapholz sans avoir à livrer quelques combats, et dans ce cas tout le plan se trouve contre-

carré, détruit, sans qu'il soit possible de le modifier rapidement à cause de l'éloignement où se trouvent les brigades les unes des autres. (Voir livre I, page 5.) Tout ce que nous disons là est vrai, même si l'ennemi n'a pas de son côté l'intention d'attaquer lui-même avant 6 heures. Mais si tel est son dessein, les mauvaises conditions dans lesquelles se sont placés les Schleswig-Holsteinois deviennent plus mauvaises encore ; or, puisque Willisen fait rompre ses troupes à 4 heures, pourquoi l'ennemi n'en ferait-il pas autant ?

D'après le plan de Willisen, le point d'attaque était l'aile gauche danoise. Ce point était bien choisi stratégiquement parce que la ligne de retraite que les Danois devaient chercher à conserver était la route de Schleswig à Flensbourg, et que leur plus mauvaise ligne de retraite était dirigée vers l'ouest, à peu près sur Bredstedt. Le point d'attaque était également bien choisi tactiquement, parce que l'on pouvait admettre que les Danois, qui avaient intérêt à pousser les Schleswig-Holsteinois à la côte orientale du pays, renforceraient pour cela leur aile droite et affaibliraient d'autant leur aile gauche. Willisen pouvait fort bien faire cette supposition, même dans le cas où il aurait ignoré la présence d'un détachement danois à Sollbrück. C'est justement ce détachement qui trompe Willisen sur la véritable situation. Il avait été cependant envoyé beaucoup trop loin pour qu'on pût le considérer comme faisant partie du front tactique des Danois, si l'on avait réfléchi à la force réelle de l'armée danoise. Ce n'était donc qu'un détachement indépendant auquel les Schleswig-Holsteinois devaient opposer un détachement de même nature, en cherchant à le faire le plus faible possible. (Voir livre I, page 63.)

On devait considérer comme front tactique des Danois une ligne allant à peu près du Jalmmoor à Klapholz par Helligbeck. Les Danois étaient forts à leur aile droite, faibles à leur aile gauche, ce qui voulait dire tactiquement qu'ils étaient forts sur la route de Schleswig, depuis le Bollingstedter-Aa jusqu'à l'angle oriental de l'Elmholz, et faibles depuis là jusqu'à la route de Missunde.

Les dispositions des Schleswig-Holsteinois que nous avons fait ressortir supposaient comme déjà opérée une concentration de leurs troupes, laquelle ne pouvait cependant être obtenue qu'à la suite d'un combat, et qui, par conséquent, dépendait réellement de toutes les chances d'un combat. (Voir livre I, page 4.)

Le général Willisen donne à son extrême droite 22 pièces de canon, ce qui prouve l'importance qu'il attache à l'action de cette aile. En effet, c'est elle, la 2ᵉ brigade, à laquelle se joindra plus tard la 3ᵉ avec 8 canons, qui doit exécuter l'attaque principale. Malgré cela, le général en chef se place sur la route de Schleswig, c'est-à-dire, d'après son plan, sur un point secondaire du théâtre de l'action. (Voir livre II, page 88.) Pourquoi cela? Il est évident que cette attaque principale lui semble trop éloignée du point où les Danois chercheront vraisemblablement à décider l'affaire, et cependant il n'ose pas regarder complétement comme secondaire un point qui ne saurait pourtant être autre chose.

L'ordre n'indique pas la ligne de retraite à prendre si l'on est battu, ce qui prouve que l'on hésitait entre Schleswig et Missunde comme points de retraite. On préférait le second pour rester sur le flanc de l'ennemi si l'on était battu, mais on n'osait point abandonner le premier pour ne pas perdre ses communications avec Rendsbourg.

Il faut observer à ce sujet que, dans l'habitude des Prussiens, la ligne de retraite n'est jamais indiquée dans le plan de la bataille, mais on la fait connaître verbalement ou par écrit aux généraux. Il n'est pas venu à notre connaissance que cela ait été fait par le général Willisen.

On n'avait pas indiqué non plus de point de rassemblement en cas de victoire.

Les défauts de ces dispositions provenaient en grande partie de contradictions dans les desseins de Willisen qui, d'un côté, voulait attaquer, mais d'un autre ne se croyait pas assez fort pour cela et manquait de confiance. Les buts différents qu'il avait devant les yeux ôtaient de sa force à son plan. Entre autres circonstances, ce fut la nature même de la po-

sition, laquelle, dans sa forme actuelle, convenait à une offensive intérieure, qui fit naître l'idée qu'il ne fallait pas attaquer. En effet, au point de vue tactique, la position n'avait pas de champ offensif, puisque c'était sur le terrain qu'on aurait pu considérer comme ce champ offensif, en raison de la nature du sol, — le plateau d'Idstedt en avant du Westergehege et les environs de la route de Schleswig, — c'était là, disons-nous, qu'on devait attendre l'attaque de l'ennemi. En mettant de côté les conditions du terrain, toutes les autres conditions faisaient du plateau d'Idstedt le champ défensif et, par suite, l'offensive ne pouvait avoir lieu que de Wedelspang. Or, la ligne d'offensive, de Wedelspang au flanc gauche des Danois déployés entre le Buchmoor et Oberstolk, avait plus d'une heure de marche. Par conséquent, la liaison entre la défense sur le plateau d'Idstedt et l'attaque de Wedelspang ne pouvait pas être très-intime. D'un côté, il était à désirer que l'attaque venant de Wedelspang contre les Danois à Oberstolk et Idstedt pût n'avoir lieu qu'après que l'on connaîtrait le résultat probable du combat engagé sur le plateau d'Idstedt, mais d'un autre côté, il ne fallait pas que cette attaque se fît trop attendre, pour ne pas donner à l'ennemi le temps de remporter de trop grands avantages sur le plateau d'Idstedt.

Si l'on trouvait que ces raisons s'opposaient à ce que l'on concentrât le gros de l'armée schleswig-holsteinoise à Wedelspang, et si l'on voulait malgré cela joindre à la défense du plateau d'Idstedt une offensive en avant du front et du Westergehege, il n'y avait qu'à se créer par des moyens techniques un champ offensif artificiel. Ces moyens pouvaient consister à construire sur le Langsee, près du gué de Guldenholm, quelques ponts praticables à toutes les armes; et à élever au nord du Langsee des retranchements qui couvriraient ces ponts, mais qui permettraient en même temps à de grandes masses de troupes de déboucher. On pouvait en outre construire une forte redoute au défilé de Wedelspang.

En supposant que ces dispositions fussent prises, on répartissait ensuite les troupes de la manière suivante :

La brigade d'avant-garde, dans la position de défense sur le plateau d'Idstedt, son artillerie étant renforcée par celle de la réserve.

Colonne d'attaque principale : la 3ᵉ brigade entière et 3 bataillons de la 2ᵉ, aux ponts de Guldenholmholzhaus, avec l'ordre de marcher à l'est du lac d'Idstedt sur Idstedt et Oberstolk, dès que l'ennemi attaquerait le plateau d'Idstedt.

Réserve générale : la 4ᵉ brigade derrière l'aile droite, entre Güldenholmholzhaus et Berend ; derrière l'aile gauche, 2 bataillons de la 1ʳᵉ brigade et la cavalerie de réserve, à Berendheide, sur la route de Schleswig.

Détachements : à l'aile droite, un bataillon de la 2ᵉ brigade et 4 pièces de canon, pour défendre le défilé de Wedelspang, avec retraite sur Missunde en cas de nécessité ; à l'aile gauche, 2 bataillons et 8 pièces, ayant le gros à Jübeck et des postes sur le bas Helligbeck et la Treene, avec mission de retarder le plus longtemps possible la marche en avant des Danois (3ᵉ brigade, détachement de l'aile droite), et retraite sur Lürschau. Ces deux détachements recevaient naturellement de la cavalerie.

Missunde devait être le point de retraite de l'armée. Si l'avant-garde ne pouvait conserver le plateau d'Idstedt, elle se retirait dans le Westergehege, puis elle trouvait encore plus loin une nouvelle position derrière le cours d'eau à Kœnigsdamm. En cas de besoin, et avec l'appui du demi-bataillon de réserve de l'aile gauche, l'avant-garde pouvait, dans ces trois positions, faire mettre au moins quatre heures aux Danois pour parcourir les 9,000 pas qui séparent Helligbeck de la lisière méridionale du Westergehege.

Puis, comme le gros de l'armée schleswig-holsteinoise se serait alors trouvé concentré sur le front de 4,000 pas seulement qui va de la route de Schleswig à Güldenholmholzhaus, le général en chef avait parfaitement le temps de prendre un parti d'après le résultat du combat de l'avant-garde, et de se décider soit à attaquer, en avant du front, Idstedt et Oberstolk, avec les 3ᵉ, 2ᵉ et 4ᵉ brigades, soit à marcher au nord

du Langsee contre le Grüderholz ; ou, s'il le préférait, il abandonnait complétement l'offensive en avant de son front, il laissait déboucher l'ennemi du Westergehege et le prenait ensuite en flanc avec les 3e, 2e et 4e brigades. (Voir, pour tout ce qui précède, livre II, page 89.)

Mais on n'avait fait aucun des préparatifs qu'eût exigés une telle manière d'opérer. Il n'y avait à Güldenholmholzhaus qu'une simple passerelle pour l'infanterie, et quand la 3e brigade s'avançait pour attaquer, son artillerie était forcée de prendre un autre chemin que l'infanterie.

Telles sont les observations que provoque tout d'abord le plan des Schleswig-Holsteinois.

Les nouvelles qui arrivèrent dans la nuit au quartier général de Willisen rendirent fort invraisemblable que le détachement de l'aile droite danoise, qu'on avait d'abord estimé à 2 brigades, fût aussi fort que cela. Or, si ce détachement avait moins de troupes qu'on ne croyait, les Danois en avaient donc davantage entre les routes de Schleswig et de Missunde. Le général Willisen se demanda alors si, dans cette occurrence, il avait encore raison de prendre l'offensive. Nous avons vu que les projets d'offensive et de défensive étaient déjà en lutte dans les dispositions premières ; les idées défensives prirent alors plus de force, et Willisen envoya l'ordre aux brigades de surseoir à l'attaque ordonnée. Le général se réservait néanmoins de renouveler l'ordre d'attaquer, en raison des circonstances, et, dans ce cas, l'offensive aurait lieu conformément au plan déjà communiqué. Pour ne pas perdre de temps dans la transmission des ordres, on donnerait le signal d'attaquer en allumant des fanaux, dont une ligne avait été établie afin de remédier au grand éloignement des corps entre eux.

L'ordre de suspendre provisoirement l'offensive et d'attendre le signal des fanaux ne parvint qu'à 4 heures du matin aux brigades qui devaient entamer le mouvement. C'étaient la 2e et la 3e brigade : l'une avait déjà commencé à passer le défilé de Wedelspang avec le gros de ses forces ; l'autre avait traversé le Langsee et se trouvait formée à Gül-

denholmseehaus. A cette heure matinale, le combat était déjà commencé.

Combat sur le plateau d'Idstedt jusqu'à huit heures du matin.

La 2ᵉ division danoise (1ʳᵉ et 2ᵉ brigades), sous le général Schleppegrell, se conformant au plan d'opérations, quitta le 25, à une heure 1/2 du matin, les bivouacs de Hostrup et d'Havetoft et marcha réunie sur la route de Missunde jusqu'à Klapholz. Il devait être au moins 3 heures 1/2 lorsqu'elle atteignit ce point. Alors elle se divisa.

Le détachement de l'aile gauche, sous les ordres du colonel Grabbe, et composé du 4ᵉ bataillon de ligne, du 10ᵉ bataillon léger et du 3ᵉ corps de chasseurs, tous les trois appartenant à la 1ʳᵉ brigade, plus de la batterie de 6 Dinesen et d'un demi-escadron de dragons, continua de suivre la route de Missunde jusque vers Norderfahrenstedt.

Le gros de la division se dirigea à droite sur Oberstolk, dans l'ordre suivant :

Avant-garde, colonel Laessoe : 12ᵉ bataillon léger, un peloton de dragons, 2 canons-obusiers, une division du génie.

Gros, colonel Baggesen : 2 demi-escadrons de dragons, une division du génie, 6 pièces de la batterie Baggesen avec une compagnie du 2ᵉ bataillon de réserve comme soutien ; le reste du 2ᵉ bataillon de réserve (3 compagnies), un demi-peloton de dragons, le 3ᵉ corps de chasseurs de réserve, le 5ᵉ bataillon de ligne, une demi-division du génie et le 13ᵉ bataillon de ligne.

Réserve, général Schleppegrell lui-même et, sous ses ordres, le colonel Henkel : 1ᵉʳ bataillon de réserve, deux compagnies du 3ᵉ bataillon de réserve et la batterie de six Just.

Aussitôt après avoir dépassé Oberstolk, l'infanterie de l'avant-garde et le gros de la division devaient se séparer en deux colonnes : l'une à droite, colonel Laessoe, composée du 12ᵉ bataillon léger, du 2ᵉ bataillon de réserve et du 13ᵉ ba-

taillon de ligne ; l'autre à gauche, colonel Baggesen, était formée du 3ᵉ corps de chasseurs et du 5ᵉ bataillon de ligne.

A quatre heures, le général Schleppegrell, qui était encore en vue des maisons de Klapholz, reconnut que le combat était déjà engagé sur sa droite à Helligbeck. Il donna alors au colonel Henkel le commandement de la réserve, et se rendit de sa personne à l'avant-garde, dont il accéléra la marche et qu'il jeta dans Oberstolk, après avoir reconnu que ce village n'était point occupé. Il était alors un peu plus de 4 heures 1/2. Le 12ᵉ bataillon léger envoya un peloton de flanqueurs dans la direction de Güldenholmseehaus.

Lorsque l'avant-garde eut traversé Oberstolk, Schleppegrell modifia ses dispositions ; il dirigea au sud le 12ᵉ bataillon léger, sur le chemin qui conduit directement d'Oberstolk au Grüderholz.

Ce bataillon ayant eu à livrer combat presque immédiatement, le 2ᵉ bataillon de réserve marcha aussitôt à son secours.

Pour se relier maintenant aux troupes de la 5ᵉ brigade qui s'étaient avancées d'Helligbeck, Schleppegrell revint de sa personne à l'entrée nord d'Oberstolk. Il y trouva le 3ᵉ corps de chasseurs de réserve, qui se disposait à entrer dans le village, et il le dirigea à droite sur Römke, avec un demi-peloton de dragons. Il ordonna ensuite au 5ᵉ bataillon de ligne de suivre au sud le 2ᵉ bataillon de réserve. On ne disposa point du 13ᵉ bataillon de ligne qui n'était pas encore arrivé à Oberstolk à 5 heures et demie.

Abandonnons pour un instant les troupes que Schleppegrell dirigeait d'Oberstolk vers le lac d'Istedt, et transportons-nous près de la 5ᵉ brigade.

Celle-ci traverse l'Helligbeck vers 4 heures, formée sur deux lignes :

A droite de la route (à l'ouest), le 5ᵉ et le 3ᵉ bataillon de renfort en première ligne, le 3ᵉ bataillon de ligne en deuxième.

A gauche de la route, en première ligne, le 1ᵉʳ corps de chasseurs de renfort, en deuxième ligne le 2ᵉ bataillon de

renfort et le 2ᵉ corps de chasseurs de renfort. Ce dernier fut bientôt mis en première ligne.

Les avant-postes schleswig-holsteinois furent refoulés dès le début. Les tirailleurs danois s'avancèrent alors jusqu'à la batterie de 12 n° 2, qui se vit obligée d'abandonner la position qu'elle avait prise à 2,000 pas au sud de l'Helligbeck, et d'aller prendre une nouvelle position près du Kessemoor, à 2000 pas plus loin. L'infanterie de l'avant-garde schleswig-holsteinoise qui occupait la route se retira sur cette batterie, tout en faisant feu et résistant aux Danois; le 8ᵉ bataillon s'établit au Kessemoor à droite de la batterie; et à gauche vinrent se former les 1ʳᵉ, 3ᵉ et 4ᵉ compagnies du 3ᵉ corps de chasseurs.

Le combat cesse alors sur ce point de la route. La batterie danoise Marcussen s'établit en face de la batterie de 12 n° 2, tandis que du côté des Schleswig-Holsteinois 4 canons-obusiers de 12 viennent, vers 5 heures, prendre position à droite de la batterie n° 2, puis 4 pièces de 6 se placent à l'ouest de la route, mais trop loin de l'ennemi, et sont enfin renforcées par 4 canons-obusiers.

La batterie danoise Lund vient plus tard appuyer la batterie Marcussen, de sorte que 16 pièces danoises combattaient contre 20 pièces schleswig-holsteinoises.

Ce combat d'artillerie se continua sur la chaussée pendant plusieurs heures. L'infanterie prenait une faible part à la lutte; le feu très-efficace des Schleswig-Holsteinois obligea l'infanterie danoise à évacuer complétement la grande route, aux côtés de laquelle se limita son action : à droite contre le Buchmoor et le Buchholt, à gauche contre le village d'Istedt.

Avant de suivre en détail les combats qui eurent lieu sur ce point, jetons encore un coup d'œil sur l'ensemble des opérations.

Dès le commencement de l'attaque danoise, le général Willisen quitta son quartier général de Falkenberg pour se rendre sur le théâtre de l'action. Il y arriva à 5 heures. A ce moment, le combat était suspendu et semblait devoir

retenir longtemps l'ennemi en avant du plateau. Willisen ordonna alors d'allumer les fanaux qui devaient donner aux 2ᵉ, 3ᵉ et 4ᵉ brigades le signal de l'attaque ; mais comme il n'avait point en ces signaux une confiance absolue, il envoya en même temps des aides de camp prévenir ces brigades. Disons immédiatement que, par suite de ces ordres, la 4ᵉ brigade s'avança vers 6 heures du Westergehege jusqu'aux environs d'Istedt, et nous verrons plus tard ce que firent les autres brigades.

La 4ᵉ et la 6ᵉ brigade danoises, ainsi que la réserve générale, quittèrent leurs bivouacs à 3 heures et demie, et parurent sur l'Helligbeck peu de temps après que la 5ᵉ brigade eut traversé cette rivière pour se porter à l'attaque. De là, 2 compagnies du 1ᵉʳ bataillon de renfort furent envoyées à Engbrück, afin d'occuper ce passage et de le conserver pour la cavalerie de réserve. Une compagnie du même bataillon avait été détachée à Engbrück dès le 24, la 4ᵉ compagnie de ce bataillon servait de soutien à l'artillerie.

Le reste de la 6ᵉ brigade suivit ensuite la 5ᵉ sur la route. La 4ᵉ brigade traversa l'Elmholz et prit une position de réserve au sud de l'Helligbeck, en se formant en colonnes de bataillon, sur deux lignes. Un escadron de hussards lui fut donné.

Peu d'instants après le lever du soleil, il survint un brouillard épais qui se changea, vers 5 heures, en une pluie fine et pénétrante. Le mauvais temps rendait fort difficile de voir le terrain, et cela eut une influence très-grande sur la marche du combat.

Revenons maintenant aux combats qui se livraient des deux côtés de la grande route.

Les Schleswig-Holsteinois n'avaient au début dans le Buchmoor que la deuxième compagnie du 3ᵉ corps de chasseurs, et les forces très-supérieures de l'aile droite danoise la délogèrent sans coup férir du Buchmoor, du Buchholz et de la Tuilerie. Déjà les Danois s'avançaient du Buchholz vers Engbrück lorsque s'élancèrent de ce point le 2ᵉ bataillon schleswig-holsteinois, et 2 compagnies du 1ᵉʳ bataillon

(1ʳᵉ brigade) venant de Gammellund. Les Danois furent surpris et refoulés du Buchmoor et du Buchholz jusqu'à la route où ils se trouvèrent sous le feu des batteries schleswig-holsteinoises du Kessemoor. Ils cherchèrent alors un abri contre ce feu à l'est de la route, et c'est là seulement que les 3 bataillons (5ᵉ et 3ᵉ de renfort et 3ᵉ de ligne) se rallièrent et se reformèrent. — Il était un peu plus de cinq heures. — A peine ralliés, ces bataillons revinrent à l'ouest de la route et marchèrent de nouveau contre le Buchmoor. Ils étaient suivis comme réserve par le 2ᵉ bataillon léger, et furent rejoints en outre par les 2 compagnies du 1ᵉʳ bataillon de renfort (de la 6ᵉ brigade) qui avaient été détachées à Engbrück. Néanmoins ces troupes ne réussirent à rejeter les Schleswig-Holsteinois dans le Buchholz que lorsque la 6ᵉ brigade leur envoya le secours du 1ᵉʳ bataillon léger et d'une compagnie du 1ᵉʳ corps de chasseurs de réserve. Cet avantage des Danois ne fut pas de longue durée, parce que les Schleswig-Holsteinois reçurent à leur tour de nouveaux renforts.

En effet, le 4ᵉ bataillon, de la 1ʳᵉ brigade, lequel, d'après l'ordre, devait être à Jübeck, s'était porté à Gammellund par suite d'une erreur, et il s'y réunit avec 5 escadrons de cavalerie de réserve et les 6 pièces à cheval qui les accompagnaient. La cavalerie et l'artillerie de réserve s'arrêtèrent près de Gammellund sur le chemin d'Idstedt, mais 2 compagnies du 4ᵉ bataillon marchèrent sur le Buchholz, et la vue de ces troupes fraîches occasionna aussitôt la retraite des Danois. La 6ᵉ brigade danoise dirigea alors sur le Buchholz le 4ᵉ bataillon de renfort, le seul qui n'eût point encore donné; mais, à peu près au même moment, les Schleswig-Holsteinois recevaient le 12ᵉ bataillon que le général Willisen empruntait à la 4ᵉ brigade, placée à Idstedt, pour l'envoyer au Buchholz. Les Danois eurent décidément le désavantage malgré les forces importantes qu'ils déployèrent sur ce point. Pendant que leur aile gauche s'avançait victorieusement à l'est de la route et occupait même une partie d'Idstedt, l'aile droite ne faisait pas de progrès à l'ouest de la chaussée. Il semblait pourtant indispensable que cette aile droite gagnât

du terrain. En conséquence, ordre fut donné vers 8 heures au 11ᵉ bataillon de ligne, de la 5ᵉ brigade, de marcher contre le Buchmoor. Il y arriva en même temps qu'un ordre du général en chef schleswig-holsteinois qui rappelait du Buchmoor la plus grande partie des troupes qui s'y trouvaient. Les Danois ne rencontrèrent donc plus sur ce point une grande résistance.

Dans le village d'Idstedt et immédiatement en avant, les Schleswig-Holsteinois avaient le 15ᵉ bataillon, et au sud, dans le Grüderholz, le 4ᵉ corps de chasseurs, de la 4ᵉ brigade. Vers 5 heures, l'aile gauche de la 5ᵉ brigade danoise attaqua Idstedt au nord; une partie de ces troupes pénétra dans le village incendié, mais ne put s'y maintenir. La 4ᵉ brigade, qui avait traversé l'Helligbeck à l'Elmholz et servait de réserve, fit avancer aussitôt le 5ᵉ bataillon de réserve au secours de la 5ᵉ brigade. Ces troupes se portèrent de nouveau en avant et un autre renfort se joignit à elles. Nous avons vu que le général Schleppegrell avait envoyé d'Oberstolk à Römke le 3ᵉ corps de chasseurs de réserve, pour établir ses communications avec la 5ᵉ brigade. Ce corps, arrivé à 6 heures à Römke, entendit une fusillade du côté d'Oberstolk. Il en conclut qu'un combat avait lieu sur ce point et ne crut pouvoir mieux faire que d'attaquer de son côté l'ennemi le plus rapproché. Il se jeta donc de Römke contre la partie orientale d'Idstedt que la 5ᵉ brigade et le 5ᵉ bataillon de réserve attaquaient de leur côté. Cette attaque eut un plein succès. Le 15ᵉ bataillon schleswig-holsteinois fut rejeté dans la partie sud du village et les Danois s'établirent dans la partie nord. La 4ᵉ compagnie du 15ᵉ bataillon fut séparée des autres et forcée de se retirer sur le Grüderholz, à l'est du lac d'Idstedt. A l'intérieur même d'Idstedt, les deux partis ennemis se trouvaient séparés par les eaux grossies du ruisseau qui traverse le village et sur lequel existe un pont.

Au moment où le 15ᵉ bataillon était ainsi refoulé dans la partie sud d'Idstedt, la 4ᵉ brigade, venant du Westergehege, arrivait au sud du village. Le général Willisen en détacha

le 12ᵉ bataillon pour l'envoyer appuyer le combat qui se livrait au Buchmoor. D'après l'esprit du plan, les deux bataillons, 13ᵉ et 14ᵉ, qui restaient de la brigade, devaient déboucher à travers Idstedt. En effet, Willisen n'avait pas encore renoncé à son plan d'attaque. Il était alors plus de 6 heures, et il y avait au moins trois quarts d'heure que les fanaux brûlaient; la 3ᵉ brigade, partie de Güldenholmseehaus, devait certainement être à Oberstolk, et il fallait se mettre en communication avec elle par Idstedt.

Le 13ᵉ bataillon marcha donc sur ce village par le chemin qui contourne à l'ouest le lac d'Idstedt. Le 14ᵉ bataillon suivit un chemin situé plus à l'ouest. Ce dernier bataillon, arrivé le premier à Idstedt, s'avança dans la rue qui conduit au pont, et repoussa les tirailleurs danois qui poursuivaient le 15ᵉ bataillon. Les Danois évacuèrent en grande partie le village, le 14ᵉ bataillon en déboucha au nord, mais il fut accueilli tout à coup par un feu de mitraille qui le rejeta en désordre dans Idstedt d'où il sortit au sud complétement débandé. On ne parvint à l'arrêter en partie qu'à 600 pas au sud du village. Son désordre se communiqua au 13ᵉ bataillon. Ce dernier devait s'avancer entre le lac et le village d'Idstedt; mais incommodé par un feu d'artillerie venant de l'est du lac d'Idstedt, il appuya à l'ouest pour l'éviter et entra dans le village au moment où le 14ᵉ bataillon en sortait débandé. L'exemple fut contagieux, la fuite devint impossible à arrêter, et 2 compagnies du 13ᵉ bataillon se sauvèrent jusqu'au Westergehege. 4 pièces de 6 de la batterie nº 4, qui avaient marché sur Idstedt en même temps que les deux bataillons, se mirent en sûreté dans la direction de l'ouest.

Les Danois étaient de nouveau maîtres d'Idstedt avant 7 heures.

Aux premiers coups de fusil qui furent tirés sur l'Helligbeck, le 4ᵉ corps de chasseurs schleswig-holsteinois, qui occupait le Grüderholz, avait envoyé deux compagnies, la 3ᵉ et la 4ᵉ, à l'est du lac d'Idstedt. C'est à ces deux compagnies que se heurta vers 5 heures le 12ᵉ bataillon léger que le général Schleppegrell avait, comme nous savons, envoyé

d'Oberstolk dans la direction du lac d'Idstedt. Les Danois, d'abord surpris, plièrent, mais ils se remirent promptement et se reportèrent en avant. Il leur arriva successivement des renforts importants envoyés par Sschleppegrell : d'abord le 2ᵉ bataillon de réserve, puis le 5ᵉ bataillon de ligne. Les Danois s'étendirent alors sur la gauche, en menaçant la ligne de retraite des chasseurs ennemis vers le Grüderholz, et ils les obligèrent ainsi à se retirer dans ce bois. A 6 heures, le 4ᵉ corps de chasseurs s'était renfermé dans le Grüderholz dont il défendait la lisière est. A 6 heures passées, quand la 4ᵉ brigade schleswig-holsteinoise marcha du Westergehege contre Idstedt, 4 pièces de la batterie de 6 de cette brigade furent envoyées par le pont de pierres au sud du lac d'Idstedt pour appuyer le 4ᵉ corps de chasseurs. Mais elles furent d'un faible secours. Avant 7 heures, les Danois s'avancèrent contre le Grüderholz en chaîne épaisse de tirailleurs, ils repoussèrent sur tous les points les chasseurs ennemis et forcèrent les quatre pièces de canon à repasser le pont de pierres au delà duquel ils les suivirent. Une des pièces fut enclouée et abandonnée, les trois autres, qui avaient épuisé leurs munitions, furent emmenées au Westergehege et placées plus tard sur la rive sud du Langsee.

Willisen n'avait pas encore renoncé à déboucher par Idstedt et à s'ouvrir une communication avec la 3ᵉ brigade, qui devait être engagée à Oberstolk si elle y avait trouvé l'ennemi.

Lorsque le 13ᵉ et le 14ᵉ bataillon furent reformés, le colonel Garrelts fit une nouvelle tentative contre Idstedt avec le 13ᵉ bataillon et une compagnie et demie du 14ᵉ. Il pénétra encore dans le village, mais il ne put traverser le pont, et ses troupes furent mises de nouveau en désordre.

Une compagnie du 14ᵉ bataillon avait été placée en réserve dans le Westergehege, une autre fut envoyée au secours du 4ᵉ corps de chasseurs qui devait reprendre le Grüderholz, car on ne pouvait laisser l'ennemi aussi avancé sur le flanc de la position principale qu'on n'avait pas encore le dessein d'abandonner. Les chasseurs et la compagnie

du 14ᵉ bataillon se portèrent en avant à 7 heures et demie et ils réoccupèrent sans difficulté le Grüderholz, parce que les Danois se repliaient déjà sur ce point, ainsi que nous le verrons tout à l'heure.

La cavalerie de réserve danoise, venant de Tarp par Langstedt, parut vers 4 heures du matin à Bollingstedt. Après quelques coups de canon tirés par la batterie de canons-obusiers de 12, des dragons à pied, soutenus par deux compagnies d'infanterie, attaquèrent le pont de Bollingstedt que défendaient deux compagnies du 1ᵉʳ corps de chasseurs schleswig-holsteinois. Ces derniers reçurent l'ennemi si bravement, que celui-ci désespéra bientôt de se faire jour. Le commandant de la cavalerie de réserve fit connaître sa situation au général Krogh, de qui il reçut à 7 heures et demie, l'ordre de laisser à Bollingstedt deux escadrons et son infanterie, et de conduire sa cavalerie sur Helligbeck, par Jalm, ce qu'il fit aussitôt.

Le désordre dans lequel le 13ᵉ et le 14ᵉ bataillon s'étaient enfuis d'Idstedt avait fait, dès la première fois, une profonde impression sur le général Willisen. S'il ne pouvait parvenir à se faire jour sur ce point, il lui semblait nécessaire de renoncer complétement à l'offensive. Il ne savait absolument rien de la 2ᵉ et de la 3ᵉ brigade : avaient-elles ou non commencé leur mouvement au signal donné par les fanaux? Si cela était, la 3ᵉ brigade aurait dû se trouver à 7 heures sur les derrières de l'ennemi, à l'Elmholz, si elle n'avait pas rencontré de résistance; la 2ᵉ brigade pouvait être à Klapholz. Leur action sur les derrières de l'ennemi pouvait donc se produire d'un instant à l'autre. Mais il était possible aussi qu'elles eussent donné un coup d'épée dans l'eau, qu'elles fussent allées trop loin, et alors l'avant-garde, la 1ʳᵉ et la 4ᵉ brigade, pouvaient être battues avant que la 3ᵉ et la 2ᵉ entrassent en ligne. Rappeler maintenant à soi ces deux brigades, c'était chose presque impossible à cause de la grande distance qui séparait les troupes. Comment se faisait-il que les Danois eussent tant de forces au Grüderholz? La 3ᵉ brigade, en se portant en avant, n'aurait-elle pas dû for-

cément les rencontrer ?—C'est alors que le général Willisen fit vers 8 heures une nouvelle tentative contre Idstedt. L'attaque ayant échoué, il renonça complétement à exécuter son plan d'offensive, et résolut de passer sur la défensive et d'exécuter une retraite successive. Mais Willisen ne pouvait exécuter cette retraite qu'avec les troupes qu'il avait sous la main, c'est-à-dire l'avant-garde, la 4ᵉ brigade et une partie de la 1ʳᵉ, jusqu'à ce qu'il lui fût possible de rappeler à lui la 3ᵉ et la 2ᵉ brigade. Ce n'est qu'à ce moment qu'il songea qu'il n'avait point de réserve et qu'il résolut de s'en former une, ce qu'il ne pouvait faire qu'en retirant du combat des troupes déjà engagées. En conséquence, Willisen ordonna vers 8 heures que le 1ᵉʳ corps de chasseurs, le 2ᵉ et le 4ᵉ bataillon de la 1ʳᵉ brigade et le 12ᵉ bataillon de la 4ᵉ brigade, qui combattaient dans le Buchmoor, se retireraient sur Lürschau où ils prendraient position.

Pendant que ces troupes effectuaient leur retraite lentement et en bon ordre, nous avons déjà dit que les Danois renforcés entraient dans le Buchmoor où ils gagnaient du terrain sans difficulté.

Toute la ligne schleswig-holsteinoise fut portée plus en arrière. La nouvelle position que Willisen fit prendre après 8 heures aux troupes qui défendaient la route de Schleswig partait de Gammellund, suivait le chemin qui va perpendiculairement de ce village à la route de Schleswig, et se repliait ensuite un peu en arrière jusqu'à l'angle nord-ouest du Langsee. Sur un front s'étendant de l'Hellesomoor à droite jusqu'à quelques centaines de pas à gauche de la route de Schleswig, Willisen déploya 37 pièces de canon de différentes batteries, la plupart de la réserve, qui soutinrent un feu violent contre les 28 pièces danoises qu'elles avaient devant elles. L'infanterie des Schleswig-Holsteinois se trouvait alors répartie de la manière suivante dans le voisinage de leur artillerie.

Le 13ᵉ, le 14ᵉ bataillon et le 4ᵉ corps de chasseurs (de la 4ᵉ brigade) occupaient la partie orientale du Westergehege ; 2 compagnies du 8ᵉ bataillon, de l'avant-garde, étaient plus

à l'ouest, sur la lisière nord du Westergehege, à 1000 pas à l'est de la route. Les deux autres compagnies de ce bataillon, ainsi qu'une compagnie du 15° bataillon, avaient été envoyées dans le Grüderholz pour relever le 4° corps de chasseurs qui en avait été retiré. Les trois autres compagnies du 15° bataillon étaient entre l'Hellesomoor et la route, le 3° corps de chasseurs à l'est et tout près de la chaussée. Deux compagnies du 1er bataillon (1re brigade) qui, peu d'instants après 4 heures et dès le commencement du combat, avaient été détachées à l'est de la route pour appuyer le 8° bataillon, se trouvaient maintenant à l'ouest de la chaussée et du 3° corps de chasseurs. Elles furent bientôt dirigées à gauche sur Gammellund, pour soutenir une division du 12° bataillon dont le commandant de l'avant-garde avait disposé, dès qu'il s'était aperçu que les Danois faisaient mine d'inquiéter la retraite du Buchmoor.

Ainsi qu'on peut le voir, les bataillons, les demi-bataillons et même les compagnies étaient passablement entremêlés; il existait en outre un grand désordre dans chacune de ces fractions. Les troupes que nous venons d'énumérer n'étaient pas toutes formées sur elles-mêmes : les pelotons d'un même bataillon se trouvaient séparés les uns des autres, et des hommes isolés avaient abandonné leur peloton. Comme il se produisit à partir de 8 heures une pause assez longue qui ne fut remplie que par un combat d'artillerie, on aurait eu le temps de reformer et de remettre en ordre les bataillons; cela n'eut pourtant pas lieu. C'est en cette occasion que se montrèrent d'une manière frappante quelques-uns des inconvénients d'une formation normale en petites colonnes de compagnie. Cette formation qui partage la troupe en 4 ou 8 petites unités, lesquelles, par suite de leur éloignement entre elles, réclament plus d'indépendance que ne le comporte leur force, tend à faire oublier trop facilement au commandant du bataillon et même à celui du demi-bataillon qu'ils doivent s'inquiéter du mécanisme intérieur de leur troupe. Ils laisseront alors ce soin aux commandants de compagnie qui, dans l'armée de Willisen, étaient, pour

la plupart, des officiers jeunes, manquant d'expérience et d'autorité, qui ne s'occupaient pas assez de leurs hommes.

Le fractionnement en un aussi grand nombre de petites unités rendait extrêmement difficile l'intervention énergique du commandant de la brigade. Il est permis d'affirmer que si la formation des Schleswig-Holsteinois avait été en bataillons de 600 à 800 hommes, ils auraient évité une confusion aussi grande que celle dont nous venons de parler. Une petite compagnie de 150 hommes est trop tôt dépensée si elle se forme en tirailleurs pour les feux. Que le commandant de cette compagnie disperse 50 hommes en tirailleurs et qu'il renforce ensuite cette chaîne de 25 hommes, il aura déjà employé la moitié de son monde; s'il veut relever ses tirailleurs, il faudra qu'il y consacre tout ce qui lui reste. Mais si la moitié de la compagnie que l'on a engagée la première doit être relevée par l'autre moitié et retirée du combat, où trouvera-t-elle un point de ralliement? Elle ne voit derrière elle aucune masse qui l'attende de pied ferme, aucun drapeau qui l'appelle; le chef de la compagnie est le seul point de ralliement et on l'aperçoit avec peine si le terrain est coupé. Il n'en est plus ainsi lorsque des bataillons de 600 à 800 hommes agissent comme unités tactiques. Quant un semblable bataillon met 100 hommes sur la ligne de feux et 100 hommes en arrière comme soutien, il lui reste encore une masse respectable d'au moins 400 hommes. Quand les soutiens se portent en avant pour renforcer ou relever les tirailleurs, ils peuvent être remplacés par d'autres hommes pris dans le gros du bataillon. Cette masse offre toujours un point d'appui et de ralliement convenable qui, s'il est perdu de vue par la chaîne des tirailleurs, ne le sera jamais par la troupe de soutien avec laquelle il a une communication aussi intime que celle-ci avec les tirailleurs.

L'action spontanée faisait complétement défaut dans l'ordre de bataille normal des Schleswig-Holsteinois. Voici en quoi consiste essentiellement cette action spontanée : quand les tirailleurs du bataillon ont remporté quelque avantage, la masse du bataillon se porte aussitôt en avant pour prendre

possession du terrain conquis et assurer ainsi l'avantage obtenu; ou bien, si la chaîne de tirailleurs a le dessous, le gros du bataillon arrête aussitôt l'ennemi qui presse les tirailleurs et répare ainsi le désavantage. Mais pour pouvoir agir de cette façon, il faut avant tout avoir à sa disposition des fractions de troupes serrées. Or cela était à peu près impossible aux Schleswig-Holsteinois.

Il est vrai de dire cependant que l'ordre avait été donné de ne mettre en tirailleurs que deux compagnies de chaque demi-bataillon, et de conserver les deux autres réunies sous la main du chef du demi-bataillon. Mais il était presque impossible que cette prescription fût observée. Lorsqu'un commandant de compagnie de la ligne la plus avancée, remué par le moindre souffle de vent à cause de la faiblesse de sa troupe, avait mis toute sa compagnie en tirailleurs, renforçant et allongeant constamment cette chaîne, le commandant du demi-bataillon était bien forcé de donner de nouvelles troupes de soutien à la longue chaîne de tirailleurs que formaient ses deux compagnies avancées; les compagnies en arrière étaient employées à cet usage, de sorte qu'il n'en restait bientôt plus rien pour agir en masse. Les soutiens qu'on faisait avancer se dispersaient eux-mêmes en se mêlant à la première chaîne de tirailleurs, et les pelotons s'enchevêtraient bientôt de telle façon qu'il était difficile de les débrouiller et de reformer le demi-bataillon, surtout en présence de l'ennemi. Ajoutons à cela ce fait incontestable que plus les fractions qui servent d'unités tactiques sont faibles, plus facilement on les engage. On hésite beaucoup moins à envoyer au feu une compagnie qu'un bataillon. On se dit: après tout, ce n'est qu'une compagnie. Et c'est ainsi que le commandant du demi-bataillon se voit, au bout d'un instant, réduit à une seule compagnie, avec laquelle il lui est absolument impossible de livrer un combat de quelque durée et qui puisse se diviser en moments.

Le front très-étendu du champ de bataille d'Idstedt, sur lequel les brigades étaient comme perdues, favorisait, exigeait même le développement en largeur de chaque unité

tactique, et c'est pour cela que le manque de réserves s'y fit tellement sentir, en grand comme en petit.

Le désordre dans lequel se mit le 14ᵉ bataillon dans sa première marche à travers Idstedt prouve d'une manière frappante jusqu'à quel point le système des colonnes de compagnie peut faire perdre de vue l'idée de la liaison intime des moments dans lesquels se divise un combat. Si le commandant de ce bataillon avait eu l'habitude de considérer sa troupe comme un tout qu'il devait diriger lui-même, n'aurait-il pas envoyé à travers le village une avant-garde de tirailleurs, avec des soutiens qu'il aurait suivis à une distance convenable, en occupant des positions avantageuses pour y recevoir son avant-garde si elle venait à être repoussée? Mais son bataillon n'était à ses yeux que la réunion de 8 petites fractions, dont chacune devait pouvoir livrer un combat indépendant. Il fit donc avancer son bataillon par le flanc à travers le village en doublant les files. La fraction la plus avancée pouvait facilement, en raison de sa petitesse, se déployer pour combattre dès qu'elle rencontra l'ennemi, et elle devenait même alors un corps indépendant d'après les prescriptions pour la formation de combat. Le chef de bataillon n'avait point ici à s'occuper des détails. Cependant, cette compagnie avancée ne se déploya point lorsqu'elle reçut des coups de canon au moment où elle débouchait du village d'Idstedt; elle se pelotonna comme un troupeau de moutons, et mit dans le plus beau désordre le bataillon qui obéit machinalement à l'impulsion rétrograde que lui imprimait la tête de colonne.

Pendant que dure le combat d'artillerie à Idstedt, allons voir ce qui s'était passé jusqu'à ce moment entre le lac d'Idstedt, le Langsee et la route de Missunde.

Combat d'Oberstolk.

Nous avons laissé vers 6 heures du matin le général Schleppegrell dans les environs d'Oberstolk.

Le 12ᵉ bataillon léger, le 2ᵉ bataillon de réserve, le 3ᵉ corps de chasseurs de réserve et le 5ᵉ bataillon de ligne ont déjà dépassé Oberstolk et se sont portés à l'ouest, en partie sur le Grüderholz, en partie sur Römke, où nous les avons déjà vus en action.

La batterie Baggesen et un escadron et demi de dragons ont également traversé le village; l'artillerie a pris position à 1000 pas au sud du village, sur les hauteurs qui regardent le lac d'Idstedt, et elle tire sur Idstedt et sur les batteries ennemies qui s'en trouvent rapprochées. Le général Schleppegrell reste de sa personne avec Baggesen et les dragons.

Le 13ᵉ bataillon de ligne, venant de Klapholz, s'approche alors du village d'Oberstolk. La réserve, sous le colonel Henkel, est encore en arrière.

Tout à coup, à 6 heures passées, Schleppegrell entend une vive fusillade dans Oberstolk.

C'était une attaque de la 3ᵉ brigade schleswig-holsteinoise.

Lorsque cette brigade avait reçu vers 4 heures l'ordre de suspendre son mouvement en avant et d'attendre le signal des fanaux, elle était déjà à Guldenholmseehaus, sur la rive nord du Langsee, le 5ᵉ corps de chasseurs détaché un peu en avant. Elle vit à la pointe du jour et entendit le combat qui se livrait entre l'Helligbeck et Idstedt, ainsi que la retraite de ce combat vers Idstedt. Elle attendait le signal avec impatience.

Les fanaux brillèrent enfin vers 5 heures 1/2. Le général de Horst se mit aussitôt en mouvement. Une seule compagnie fut laissée pour garder le gué et la passerelle, et les autres troupes se mirent en marche dans l'ordre suivant, en se dirigeant sur Oberstolk à travers le Lyngmoos : 5ᵉ corps de chasseurs ayant une compagnie en avant-garde, puis les 9ᵉ, 10ᵉ et 11ᵉ bataillons, et enfin l'escadron de dragons. La batterie de la brigade, qui ne pouvait passer ni dans le gué ni sur la passerelle construite pour l'infanterie, ne suivit pas le mouvement des autres troupes. Elle s'était déjà dirigée par la rive sud du Langsee sur le Westergehege où elle arriva vers 5 heures 1/2, dans le dessein de marcher sur Oberstolk

par le Grüderholz ; mais on sait par les événements que nous avons déjà racontés que cela n'était plus possible. La batterie dut donc rester à l'ouest du lac d'Idstedt où elle fut utilisée, et la 3e brigade resta sans artillerie.

L'infanterie de la 3e brigade, évitant la faute de marcher par le flanc, se mit en colonne par section, formation dans laquelle le plus petit détachement fait encore front à l'ennemi qu'il cherche. En arrivant à Oberstolk, la compagnie d'avant-garde du 5e corps de chasseurs rencontra le 13e bataillon danois qui traversait en ce moment le village sans prendre aucune précaution. Elle se jeta aussitôt sur l'ennemi surpris, et les autres compagnies du corps la suivirent en se déployant à droite et à gauche. La moitié du 9e bataillon leur servait de réserve ; l'autre moitié fut envoyée à Unterstolk pour voir si l'on y pouvait découvrir quelque chose de l'ennemi, ou de la 2e brigade schleswig-holsteinoise. Le 10e et le 11e bataillon restèrent provisoirement en colonne au sud-est d'Oberstolk.

L'attaque du 5e corps de chasseurs rejeta aussitôt le 13e bataillon danois dans la partie nord d'Oberstolk. Il parvint à s'y établir et il s'engagea alors un combat acharné de village, dans lequel les deux partis cherchaient à s'enlever les maisons dont plusieurs étaient en feu, et se battaient dans des rues étroites et bordées de ces talus élevés qui séparent les fermes. Pendant les péripéties de cette lutte, la fusillade, puis le canon, se firent entendre à Unterstolk. La moitié du 9e bataillon qui avait été envoyée sur ce point était tombée sur le 1er bataillon de réserve, de la réserve de Schleppegrell, et un combat très-vif s'en était aussitôt suivi. Horst envoya au secours deux compagnies du 10e bataillon.

Lorsque Schleppegrell qui se tenait, comme nous savons, au sud-ouest d'Oberstolk avec la batterie Baggesen, entendit le feu continu dans le village, il lui vint d'abord à l'idée que c'étaient les paysans qui attaquaient le 13e bataillon de ligne qu'il attendait. Il ordonna donc à un demi-escadron de dragons de rétrograder et d'aller balayer Oberstolk. Ces cavaliers entrèrent dans le village et tombèrent au milieu

des chasseurs schleswig-holsteinois qui se jetèrent à droite et à gauche derrière les knicks et laissèrent défiler les dragons sous leur feu. Peu de cavaliers en revinrent. Avant même que Schleppegrell fût informé de cet événement, les tirailleurs ennemis s'approchaient de la batterie avec laquelle il se trouvait.

Le général Horst, trouvant l'ennemi dans Oberstolk, voyant que ses troupes l'avaient également rencontré dans Unterstolk, et n'apprenant rien de la 2ᵉ brigade qui, d'après son calcul, aurait dû déjà signaler sa présence, ne crut pas prudent de rester sur ce point où il était complétement séparé de l'armée, et il prit la résolution très-sensée de se porter à l'ouest pour attaquer en flanc les Danois qui combattaient sur la route de Schleswig.

Il ordonna donc aux deux dernières compagnies du 10ᵉ bataillon de s'avancer à l'ouest d'Oberstolk. Ces compagnies, auxquelles se réunit une compagnie du 9ᵉ bataillon, rencontrèrent la batterie Baggesen. Schleppegrell leur opposa la seule infanterie qu'il eût sous la main, celle qui soutenait la batterie. Cette infanterie fut aussitôt dispersée ; les dragons qu'il lança ensuite furent reçus par un feu violent et firent demi-tour. Les Schleswig-Holsteinois pénétrèrent alors dans la batterie dont 5 pièces seulement purent s'échapper ; les 3 autres furent prises.

Tout ce qui s'était passé jusqu'alors à Oberstolk semblait un succès pour les Schleswig-Holsteinois ; cependant il était clair que cette victoire était loin d'être assez complète pour qu'elle eût de l'importance. Horst avait remporté par surprise un succès momentané qu'il fallait poursuivre pour le rendre durable. Or cela ne pouvait se faire par surprise. Au contraire, les Danois, dès 7 heures du matin, s'étaient depuis longtemps remis de cette défaite. Le 13ᵉ bataillon de ligne tenait ferme dans la partie nord d'Oberstolk ; il s'était mis en communication avec la réserve d'Henkel : 1ᵉʳ bataillon de réserve, la moitié du 3ᵉ et la batterie Just, et le combat autour d'Oberstolk et d'Unterstolk était conduit par les Danois avec beaucoup d'ensemble. 9 compagnies schleswig-

holsteinoises : 4 du 5ᵉ corps de chasseurs, 3 du 9ᵉ bataillon et 2 du 10ᵉ, aussi peu fraîches que les troupes danoises, leur étaient opposées. Des trois autres compagnies : 2 du 10ᵉ bataillon et une du 9ᵉ, qui avaient attaqué la batterie Baggesen, la moitié à peine était réunie.

La seule troupe fraîche sur laquelle pût compter Horst était le 11ᵉ bataillon ; mais il ne l'avait déjà plus à sa disposition.

Le major Wynecken avait été nommé sous-chef de l'état-major général de Willisen, et on l'avait maintenu dans cette position bien qu'il criât par les rues qu'il ne s'intéressait pas du tout au succès de la cause des Schleswig-Holsteinois. Lorsqu'Idstedt fut enlevé par les Danois, Wynecken galopa du sud au nord du Langsee pour voir ce qui se passait à l'aile droite. Il aperçut là, dans le voisinage de Güldenholmseehaus, des troupes danoises, — vraisemblablement des patrouilles, envoyées par Schleppegrell d'un côté et par le colonel Krabbe de l'autre, ainsi que nous le verrons ; — il entendit la fusillade devant lui dans Oberstolk, et plus à l'est tout près de Wedelspang. Craignant alors pour la retraite de Horst, Wynecken courut à Oberstolk, il rencontra le 11ᵉ bataillon au sud du village et, sans consulter le général, il renvoya ce bataillon à Güldenholmseehaus pour garder le gué. Cela fait, il alla trouver le général de Horst, lui annonça qu'Idstedt était perdu, que l'ennemi était au gué du Langsee, que lui, Wynecken, venait en conséquence de renvoyer le 11ᵉ bataillon au Langsee, et que Horst n'avait pas à compter sur l'appui de la 2ᵉ brigade qui n'avait pas encore quitté Wedelspang. Toutes ces nouvelles, dans la bouche d'un officier supérieur d'état-major, étaient tellement accablantes que Horst n'avait plus qu'à songer à se tirer de la gueule du loup. Croyant d'une part que la route du gué lui était déjà coupée, et d'un autre côté que sa présence à Idstedt pouvait encore être utile, il résolut d'opérer sa retraite sur ce village et de se faire jour jusqu'à la route. Il rassembla donc 300 à 400 hommes des troupes qui avaient attaqué la batterie Baggesen et des chasseurs d'Oberstolk, et il en-

voya aux troupes d'Oberstolk et d'Unterstolk l'ordre de le rejoindre. Mais celles-ci ne le pouvaient pas parce qu'elles étaient engagées dans un combat trop acharné pour qu'il fût possible de le rompre de suite. Horst laissa donc ces troupes livrées à elles-mêmes, il abandonna les 3 canons conquis, et prit la route d'Idstedt avec 400 hommes du 5e corps de chasseurs et des 9e et 10e bataillons. Lorsqu'il trouva ce village fortement occupé par les Danois, il marcha au sud vers le Grüderholz où il se fit jour à travers quelques détachements ennemis.

Les troupes du 5e corps de chasseurs et des 9e et 10e bataillons, qui combattaient dans Oberstolk et Unterstolk se retirèrent lentement vers le gué du Langsee, mollement poursuivies par l'ennemi, et, à 9 heures du matin, elles étaient complétement réunies sur la rive méridionale du lac à Güldenholmholzhaus. Horst amena également sur ce point par le Westergehege la plus grande partie de son détachement.

Combat de Wedelspang.

Lorsque le colonel Abercron reçut à 4 heures l'ordre de suspendre provisoirement son mouvement en avant, il ne laissa au nord du défilé de Wedelspang que le 2e corps de chasseurs, 2 compagnies du 7e bataillon et la batterie de 6, n° 3. Le gros de la brigade resta en arrière du défilé.

Nous avons laissé à Klapholz le détachement du colonel Krabbe, lorsqu'il se séparait vers 4 heures du gros de Schleppegrell pour marcher sur Wedelspang. Il rencontra bientôt à Böcklund le 2e corps de chasseurs schleswig-holsteinois, soutenu par la moitié du 7e bataillon. Il s'engagea un combat de feux dans lequel les Danois eurent d'abord l'avantage et gagnèrent peu à peu du terrain. Néanmoins ce combat ne fut pas poussé avec une grande vigueur, ce qui s'explique suffisamment par les circonstances dans lesquelles se trouvaient les deux partis. Krabbe n'avait pas l'ordre d'enlever

le défilé de Wedelspang, mais seulement d'y occuper et de contenir les troupes ennemies qui s'y trouveraient. Il devait, dans tous les cas, chercher à arriver le plus près possible de Wedelspang, afin de pouvoir surveiller les mouvements des Schleswig-Holsteinois, particulièrement ceux qu'ils pourraient tenter dans la direction de l'ouest, mais il devait en même temps ménager ses troupes, afin d'être en mesure d'arrêter le mouvement en avant de l'ennemi s'il venait à se produire. Afin de s'orienter à l'ouest, il envoya un peloton dans la direction de Güldenholmseehaus, et ce peloton, se joignant aux troupes d'Henkel, prit part au combat livré aux troupes de Horst quand elles se repliaient d'Oberstolk et d'Unterstolk. De son côté, Abercron avait l'ordre de suspendre provisoirement son offensive, et d'attendre, pour la recommencer, que les fanaux fussent allumés.

Ils le furent, comme on sait, à 5 heures 1/2. S'ils eussent été aperçus, si Abercron s'était aussitôt avancé vigoureusement, s'il avait obéi ponctuellement à ses instructions en prenant la route de Stenderup, on ne pouvait rien lui demander de plus, dans le cas le plus heureux, que d'arriver à 8 heures 1/2 entre Oberstolk et Klapholz, après avoir battu Krabbe. Il est clair en outre que sa présence sur ce point ne pouvait plus y être utile, puisqu'à cette heure-là Horst s'en était complètement retiré. Si, au contraire, Abercron, s'écartant de ses instructions lorsqu'il entendit le feu à Oberstolk, n'avait laissé en face de Krabbe qu'un détachement pour marcher lui-même contre Oberstolk et la partie orientale d'Unterstolk, il pouvait y arriver à 7 heures et jeter ainsi un poids considérable dans la balance.

Mais la 2ᵉ brigade n'aperçut point les fanaux, et c'est là un des exemples de l'insuffisance trop fréquente en campagne de ces moyens artificiels de transmettre les ordres. L'officier que Willisen avait envoyé pour plus de sûreté porter à la 2ᵉ brigade l'ordre d'attaquer n'arriva qu'à 6 heures 1/2 à Wedelspang; il ne trouva pas de suite le colonel Abercron auquel l'ordre ne fut communiqué qu'à 7 heures. Comme il était tout à fait hors de propos de songer à surprendre Krabbe

à cette heure-là, l'offensive la plus énergique eût été vraisemblablement sans aucune utilité.

On ne songea même pas à cette offensive. Abercron dirigea le combat non pas en agresseur, mais comme s'il devait seulement occuper son adversaire ; il ne fit même pas usage de son artillerie. Outre les troupes qui se trouvaient dès le début au nord du défilé, il envoya d'abord deux compagnies du 6ᵉ bataillon vers Böcklund et le bois de Fahrenstedt, pour relever les compagnies du 7ᵉ bataillon qui faisaient dire qu'elles avaient épuisé les munitions de leurs gibernes, et qu'il était impossible, sous le feu de l'ennemi, de prendre des munitions de réserve dans les caissons. Il fit avancer plus tard deux compagnies du 5ᵉ bataillon pour couvrir le flanc gauche, mais non pour attaquer. Le combat se traîna ainsi jusqu'à 8 heures d'une manière pitoyable, et sans aucune idée de la part des Schleswig-Holsteinois.

A cette heure arriva la nouvelle de la première tentative infructueuse de reprendre Idstedt aux Danois, en même temps qu'un ordre de Willisen disant à Abercron d'agir d'après sa propre inspiration. Bientôt après, arrivait le major Wynecken qui annonça que Horst s'était retiré d'Oberstolk. Abercron ne chercha pas plus longtemps des inspirations : il se contenta d'occuper le défilé de Wedelspang en renonçant complètement à l'offensive, et il ne laissa au nord du défilé qu'un faible détachement qui se battit mollement jusqu'à onze heures, puis le combat cessa complètement sur ce point.

Impression produite sur le général Krogh par le combat d'Oberstolk.

Le général Schleppegrell ayant été tué dans le combat d'Oberstolk, le colonel Baggesen prit le commandement des troupes danoises qui se trouvaient sur ce point du champ de bataille. Il fit part aussitôt des événements au général Krogh. D'après son rapport, il semblait que la plus grande partie de

la 2ᵉ division fût dispersée. Cette nouvelle fit sur le général Krogh la même impression qu'avait produite sur le général Willisen l'attaque malheureuse des 13ᵉ et 14ᵉ bataillons contre Idstedt. L'idée de pourvoir à sa propre sûreté prit le dessus et la pensée d'offensive passa au second plan.

Krogh prit alors les dispositions suivantes :

Il ordonna au colonel Thestrup de s'avancer de l'Helligbeck à la tête du 2ᵉ corps de chasseurs, des 5ᵉ et 6ᵉ bataillons de réserve, appartenant tous trois à la 4ᵉ brigade tenue jusqu'alors en réserve, et d'aller soutenir vers Idstedt la 2ᵉ division.

Aussitôt après, il envoya à Oberstolk le général de Méza, de son état-major, pour rassembler aux environs d'Idstedt tout ce qu'il pourrait réunir de la 2ᵉ division et en prendre le commandement.

Krogh n'avait plus alors comme réserve d'infanterie que le bataillon de gardes du corps et le 9ᵉ bataillon de ligne.

Il fallait se constituer une nouvelle réserve. Krogh ne renonçait pas plus à l'offensive que ne l'avait fait Willisen après son premier échec contre Idstedt, mais il doutait au moins très-fort de son succès. Si le mouvement à travers le Westergehege ne réussissait pas, si les Danois étaient au contraire forcés à la retraite, qu'adviendrait-il alors de la 3ᵉ brigade, qui à ce moment, — huit heures environ, — devait être à Silverstedt ? Elle serait complétement isolée et, selon toute apparence, forcée de mettre bas les armes. Krogh ne réfléchit pas longtemps. Il envoya l'ordre au colonel Schepelern de rejoindre l'armée sur la grande route en passant par Eggebeck. Or, si la 3ᵉ brigade était, comme on le supposait, à Silverstedt, elle aurait certainement dépassé ce point quand l'ordre lui parviendrait. Elle avait ensuite 24 ou 25 kilomètres à faire pour arriver à la route de Schleswig par la Treene et Eggebeck, ce qui était une marche de 6 à 7 heures pour un marcheur isolé, mais beaucoup plus longue pour une brigade, et surtout pour une troupe qui était sur ses jambes depuis le matin, et peut-être engagée dans un combat. Le général Krogh ne pouvait

donc pas songer à se faire une réserve de cette brigade, et son ordre n'avait pour objet que de la mettre en sûreté. Qui sait si ce n'est pas cette considération qui l'empêcha d'ordonner immédiatement la retraite de son armée, et s'il ne résolut pas de tenir devant le plateau d'Idstedt uniquement pour donner à la 3ᵉ brigade le temps de prendre le plus d'avance possible ?

Mais pour conserver quelque sécurité, abstraction faite de toute pensée d'offensive, il fallait toujours avoir une réserve. Pour la constituer, Krogh ordonna de retirer du Buchmoor les troupes qui l'occupaient et de les réunir sur la route.

Voyons maintenant quelle fut la conséquence de ces dispositions, sans nous occuper de la 3ᵉ brigade.

Thestrup marcha sur Idstedt avec la plus grande partie de ses forces, et sa présence sur ce point coïncida avec la retraite de Horst d'Oberstolk. Ce dernier arriva sans encombre dans le Grüderholz, ce qui lui fut d'autant plus facile que les troupes danoises, qui étaient devant le Grüderholz depuis cinq heures du matin, se crurent menacées sur leurs derrières lorsqu'elles virent que le combat d'Oberstolk ne finissait pas, et elles commencèrent vers sept heures à se retirer dans la direction d'Oberstolk. Thestrup prit position à Idstedt.

Lorsque les troupes danoises, qui se retiraient du Grüderholz sur Oberstolk, apprirent, chemin faisant, que le combat avait cessé sur ce point, elles revinrent lentement vers le Grüderholz. Le colonel Henkel se joignit à elles avec le 1ᵉʳ bataillon de réserve et la batterie Just, après que la plus grande partie de la brigade Horst eut traversé le Langsee à Güldenholmseehaus. Henkel avait laissé dans Oberstolk la moitié du 3ᵉ bataillon de réserve. Le général de Méza rallia toutes ces troupes, il les remit en ordre, envoya un officier au colonel Krabbe pour savoir ce qui se passait de son côté, et lui ordonner de se maintenir sur la route de Missunde et de ne se retirer sur Oberstolk que s'il y était forcé. Krabbe répondit qu'il conserverait sa position

à tout prix. A neuf heures et demie, 5000 hommes environ de la 2° division étaient réunis en bon ordre de combat, sans compter le détachement de Krabbe et la 5° brigade qui se trouvaient sur la route de Missunde. — L'attaque de Horst contre Oberstolk avait donc fait perdre aux Danois environ 2000 hommes, tués, blessés ou disparus.

Lorsque les troupes danoises, la plupart de la 6° brigade, qui occupaient le Buchmoor, reçurent l'ordre de se retirer sur la chaussée derrière l'artillerie, elles venaient de se porter en avant, dès que les Schleswig-Holsteinois avaient évacué ce terrain pour aller former la réserve à Lürschau. Le mouvement en avant des Danois força même le colonel Gerhardt à renvoyer sur Gammellund un bataillon pour les contenir. Mais cela devint inutile puisque les Danois se retirèrent aussi de leur côté.

Il résulte de tout cela qu'après 8 heures ni les Schleswig-Holsteinois ni les Danois ne songeaient à attaquer, ce qui donna lieu à cette pause qui fut uniquement remplie par un combat d'artillerie. La retraite semblait déjà aux deux généraux en chef une éventualité prochaine, et il n'eût fallu peut-être que le moindre coup pour décider l'un ou l'autre à l'ordonner. Peut-être aussi que c'était celui des deux auquel la retraite semblait la plus dangereuse qui hésitait le plus à la commencer. En effet, le général Krogh craignait beaucoup pour sa 3° brigade, et cela le maintenait en place ; mais les choses prirent bientôt une tournure telle que le courage lui revint. Peu à peu les troupes des 5° et 6° brigades et, plus à l'ouest, celles de la 4° se rassemblèrent près de la grande route. Les groupes de tirailleurs se formaient en bataillons compactes, et l'ennemi ne s'opposait en rien à la formation de ces bataillons ; les officiers danois s'occupaient avec le plus grand zèle à reformer leurs troupes, tandis que les officiers schleswig-holsteinois négligeaient complétement ce soin. Bientôt arriva le rapport de Méza, annonçant qu'il disposait de 5,000 hommes de troupes de Schepelern, et que Krabbe promettait de se maintenir à tout prix sur la route de Missunde. L'impression produite par l'attaque de Horst

contre Oberstolk avait été considérable, mais elle ne pouvait pas avoir plus de durée que n'en avait eu lui-même ce coup isolé. Il ne fallait que du temps pour s'en remettre et le temps n'avait pas manqué.

Aussi, le général danois conçut-il à 10 heures 1/2 l'idée d'attaquer la position que Willisen avait prise de Gammellund à l'Hellesomoor. Mais en tout cas il fallait différer l'exécution de cette idée, puisqu'il convenait de donner du repos aux troupes qui devaient exécuter l'attaque principale sur la chaussée, et qui combattaient depuis le matin.

On a dit souvent que les Schleswig-Holsteinois étaient complétement vainqueurs à 8 heures du matin, ce qui accordait une grande importance à leur succès d'Oberstolk. Mais les leçons de l'expérience n'apprendront jamais rien à ceux qui portent un tel jugement. Ce succès se dissipa comme une bulle de savon parce qu'on ne put lui donner aucune durée, aucun effet ultérieur, par suite du manque de réserves. La présence même du 11e bataillon, si Wynecken ne l'avait pas renvoyé au gué de Langsee, n'aurait rien changé à la question principale. — Voici en quelques mots ce que peut nous enseigner ce succès dans ses rapports avec l'ensemble de la bataille :

Un succès auquel on ne peut donner une importance ultérieure n'a pas de valeur. Tenez vos forces concentrées, non-seulement pour remporter sur un point donné un succès momentané, mais en outre, afin de pouvoir profiter de toutes les conséquences de ce succès. Alors il ne manquera jamais son effet. — Comptez sur l'immense force de résistance que possède un détachement, même peu considérable, contre un ennemi très-supérieur, afin de réunir avec d'autant moins d'appréhension le gros de vos forces sur un seul point et de les y faire donner sans crainte. — Ne songez jamais à concentrer vos forces sur un terrain qui ne vous appartient pas et qu'il vous faut conquérir avant de combattre dessus, surtout lorsque vous êtes forcé de concentrer vos forces pour vous rendre maître de ce terrain.

Impression produite par les événements sur le général Willisen.

Nous avons déjà dit que le général Willisen avait renoncé à ses projets d'attaque après la seconde tentative infructueuse des 13e et 14e bataillons contre Idstedt, et qu'il avait songé à une retraite successive. A 9 heures, il se rendit de sa personne à Ahrenholz, pour voir lui-même comment se formait la réserve qu'il voulait composer de la 1re brigade. Il fut rejoint sur la route par le major Wynecken qui revenait de l'aile droite (2e brigade). Cet officier lui raconta qu'il avait rencontré beaucoup de fuyards au sud du Westergehege, et il lui apprit en outre qu'Abercron ne s'était pas porté en avant.

Willisen avait été fort déconcerté par la conduite des 13e et 14e bataillons dans les deux attaques contre Idstedt, et il était déjà bien près de croire qu'il n'y avait rien à attendre de troupes qui se battaient aussi mal ; cette idée fut encore fortifiée par le récit de Wynecken qui prétendait avoir vu tant de fuyards au sud du Westergehege. C'est alors que Willisen se décida sans hésiter à battre en retraite. Il était clair pour lui qu'il ne fallait plus penser à l'offensive; d'un autre côté, en abandonnant la position d'Idstedt, on n'exposait la sûreté d'aucun détachement, puisqu'il ne s'en trouvait pas en avant du front de cette position, attendu qu'Abercron ne s'était point avancé et que Horst était revenu d'Oberstolk. Willisen envoya donc le major Wynecken à Idstedtkrug porter l'ordre au colonel Gerhardt, commandant la brigade d'avant-garde, et au colonel Wissel, commandant la réserve d'artillerie, d'évacuer peu à peu la position en se retirant par la grande route.

Ces officiers ne comprirent pas la nécessité de ce mouvement rétrograde. La seule chose qui les avait inquiétés, c'était le mouvement des Danois contre leur flanc gauche à travers le Buchmoor; mais ce mouvement s'était arrêté, comme nous savons, par suite des nouvelles reçues d'Oberstolk, et,

loin de marcher en avant, les Danois se retiraient du Buchmoor. Rien ne menaçait encore le front de la position. Les colonels Gerhardt et Wissel en concluaient, et avec raison du point où ils se trouvaient, que la situation s'était améliorée pour les Schleswig-Holsteinois. Wynecken rapporta leur réponse au général Willisen, ainsi que leurs objections contre la retraite.

Ce dernier consentit alors à ce que la position d'Idstedtkrug fût conservée, mais sans prendre aucune mesure pour continuer le combat à l'intérieur de cette position, c'est-à-dire en arrière du front que formaient le Langsee, le Westergehege et le lac d'Ahrenholz. Il regardait encore la retraite comme absolument nécessaire et ne voulait que la différer. Quand le moment en serait venu, il voulait l'opérer par Schleswig; ou bien par Missunde dans le cas seulement où les Danois le presseraient trop vivement sur la route de Schleswig. Afin de conserver, dans ce cas, cette dernière ligne de retraite, Willisen envoya Wynecken porter l'ordre au colonel Abercron de conserver jusqu'au soir le défilé de Wedelspang.

Mouvements du détachement de l'aile droite danoise (3ᵉ brigade).

C'est la 3ᵉ brigade danoise qui devait porter d'une étrange façon le dernier coup nécessaire pour forcer à la retraite les Schleswig-Holsteinois.

Le 25 à 3 heures du matin, cette brigade s'était avancée de nouveau de Sollerup à Sollbrück. Pendant qu'un combat de tirailleurs s'engageait sur ce point d'une rive à l'autre de la Treene, elle envoya un bataillon au gué d'Hünningen, en amont de Sollbrück. Le 3ᵉ bataillon schleswig-holsteinois, voyant ainsi son flanc droit et ses derrières menacés, incendia le pont de la Treene, et, se conformant à ses instructions, il se retira lentement sur Jübeck. Aucun des adversaires ne put faire usage de son artillerie, parce que le temps sombre

et pluvieux ne permettait pas de voir assez loin. Les Schleswig-Holsteinois se maintinrent dans Jübeck jusqu'à 7 heures du matin, et ils se retirèrent ensuite jusqu'à Friedrichsau où se trouvaient déjà 3 escadrons de la réserve de cavalerie, 4 batteries de 6 et la batterie à cheval. En effet, le général Willisen, voyant que la cavalerie de réserve, ainsi que l'escadron de l'avant-garde et la batterie à cheval, ne pouvaient pas être utilisés dans la position d'Idstedt à cause du terrain et de la nature du combat, avait ordonné vers 7 heures que ces troupes marcheraient sur la Treene, pour y prendre un rôle offensif ou défensif en raison des circonstances. Le reste de la cavalerie de réserve arriva bientôt aussi à Friedrichsau où se trouvèrent alors réunis 9 escadrons, en comptant les deux escadrons qui avaient été placés dès le début de la journée avec le 3e bataillon. Les Danois n'attaquèrent point Friedrichsau.

Après avoir rétabli le pont de Sollbrück et construit un pont de chevalets en aval du premier, les Danois avaient traversé la Treene et suivi, comme nous l'avons vu, les Schleswig-Holsteinois jusqu'à Jübeck. Lorsqu'ils furent maîtres de ce village, le colonel Schepelern marcha sur Silverstedt vers huit heures du matin avec toutes ses forces. Il ne restait à Sollbrück qu'un faible détachement. Le pont de chevalets fut enlevé et on lui fit descendre la Treene, afin de pouvoir l'employer dans le cas où les Danois seraient forcés de repasser la Treene au-dessous de Sollbrück.

Les Schleswig-Holsteinois observaient la marche des Danois vers le sud, sans pouvoir apprécier exactement leurs forces. L'attaque de l'ennemi s'étant complètement arrêtée, ils se préparaient eux-mêmes, vers huit heures et demie, à marcher de Friedrichsau à l'ouest pour prendre à leur tour l'offensive, lorsqu'ils reçurent l'ordre qui prescrivait à la 1re brigade d'aller se former entre Ahrenholz et Lürschau pour servir de réserve.

Le 3e bataillon s'y rendit aussitôt. La réserve de cavalerie ayant été placée sous les ordres du commandant de la 1re brigade, le colonel Fürsen-Bachmann en envoya un escadron

(capitaine Weise) aux passages de la Treene à Silberstedt et Treya, et il marcha sur Lürschau avec les huit autres escadrons et la batterie à cheval. Il envoya le capitaine Keudell, son chef d'état-major, au général Willisen pour lui porter des nouvelles et demander ses ordres; et il expédia son aide de camp de brigade au général Baudissin, chef de la 1^{re} brigade.

Keudell trouva le général Willisen à Ahrenholz entre neuf et dix heures. Willisen savait déjà ce qui s'était passé sur son flanc gauche, c'est-à-dire que les Danois avaient passé la Treene, et il connaissait à peu près leur force sur ce point. Keudell venait lui apprendre maintenant qu'ils marchaient sur Silverstedt. C'est au moment même où Willisen venait d'envoyer le major Wynecken aux colonels Gerhardt et Wissel avec l'ordre de la retraite, et Wynecken n'était pas encore de retour avec les nouvelles qui firent différer cette retraite. Willisen dit donc au capitaine Keudell que la retraite était ordonnée et que la cavalerie de réserve devait marcher sur Kurburg pour la couvrir.

A peine Keudell était-il reparti porteur de cet ordre que Wynecken revint d'Idstedtkrug et que la retraite fut suspendue. La cavalerie de réserve reçut alors de nouveaux ordres. L'aide de camp de brigade chercha longtemps en vain le général Baudissin, qui avait été blessé dans le combat du Buchmoor et remplacé par le major Gagern.

Il rencontra enfin vers dix heures le colonel de Tann, chef d'état-major général de l'armée, qui le chargea de porter à la cavalerie de réserve l'ordre de prendre deux heures de repos à Lürschau. A peine la cavalerie de réserve avait-elle reçu cet ordre que le capitaine Weise lui envoya la nouvelle que l'ennemi avait occupé Silverstedt avec deux bataillons et de l'artillerie. Fürsen-Bachmann fit aussitôt partir au trot de Lürschau sur Schuby deux escadrons et quatre pièces d'artillerie à cheval et il en informa Willisen, qui ne reçut pas cette nouvelle par la négligence d'un officier d'état-major. Le détachement dont nous venons de parler, sous les ordres du lieutenant-colonel Buchwaldt, se réunit vers onze

heures à Schuby à l'escadron du capitaine Weise et marcha sur Silverstedt. Les Danois en sortirent aussitôt ; on fit avancer de l'artillerie des deux côtés et le feu commença. Cependant Buchwaldt ne tarda pas à se retirer derrière Schuby et il évacua ce village que les Danois occupèrent.

Lorsque le général Willisen, qui se trouvait alors avec la réserve, entendit le canon à Schuby, il ordonna d'abandonner la position d'Idstedt. S'il avait été vainqueur dans cette position, la présence sur ses derrières de la brigade danoise qui marchait par Schuby sur Schleswig eût été sans danger pour lui ; mais il se rappelait vivement l'état dans lequel il avait laissé les troupes sur le plateau d'Idstedt entre huit et neuf heures. L'esprit rempli de pensées de retraite depuis huit heures du matin, il se figure l'effet que l'occupation de Schleswig par les Danois va produire sur ses troupes qui se retirent en désordre d'Idstedtkrug à travers le Westergehege. Joignez à cela que la réserve rassemblée à huit heures à Lürschau avait été depuis lors fort diminuée.

En effet, ainsi que nous le verrons, les Danois avaient presque complétement reformé leurs troupes à dix heures et demie et ils reprenaient l'offensive. Ils commencèrent par réoccuper fortement le Buchmoor. Pour les arrêter, un demi-bataillon du 1er corps de chasseurs fut envoyé d'Ahrenholz à Gammellund avec 2 pièces de canon et un escadron, pour appuyer les détachements d'infanterie dispersés dans la position principale.

Après qu'il eut envoyé à Idstedtkrug l'ordre de la retraite, le général Willisen conduisit lui-même à Schuby, pour dégager ses derrières, ce qui restait encore de la réserve, savoir : la moitié du 1er corps de chasseurs, les 2e et 4e bataillons, 4 pièces de 6 et les escadrons disponibles de la réserve de cavalerie.

Mais lorsqu'il arriva à Schuby, le détachement de l'aile droite danoise était déjà en pleine retraite. Au moment où son avant-garde entrait dans Schuby, le colonel Schepelern recevait enfin l'ordre que le général Krogh lui avait expédié

à huit heures du matin pour lui prescrire de rejoindre l'armée le plus tôt possible par Sollbrück et Eggebeck, et il crut devoir exécuter cet ordre au pied de la lettre. Willisen ne put que lui envoyer quelques boulets à une très-grande distance.

Pendant que Willisen s'éloignait ainsi de la position d'Idstedtkrug, les choses prenaient là une tournure décisive.

Retraite des Schleswig-Holsteinois.

Nous avons déjà vu que les Schleswig-Holsteinois avaient complétement négligé de mettre à profit la longue pause qui leur avait été accordée, pour reformer leur infanterie dans la position en avant du Westergehege. Aux mauvaises conditions générales, résultant de l'organisation de leurs troupes, il venait s'en ajouter d'autres. Le général Willisen avait abandonné la position d'Idstedtkrug pour se porter à la réserve. Il restait dans la position des troupes de trois brigades différentes : avant-garde, 3e et 4e brigades, auxquelles vinrent encore se joindre des troupes de la 1re brigade. Les chefs de chaque brigade étaient là ou tout près de là. Un commandement supérieur de ces forces n'existait plus depuis le départ de Willisen et n'avait été donné à personne. Chaque commandant de brigade employait ses troupes à sa guise et d'après l'inspiration du moment. Il n'existait plus de plan déterminé, puisque le général Willisen avait abandonné, à huit heures, son plan primitif sans le remplacer par un autre. On en était arrivé au laissez-faire ; tout était livré au hasard. Horst n'avait pas reçu de nouveaux ordres, et Abercron était autorisé à suivre ses seules inspirations.

Était-il donc impossible à 8 heures du matin de prendre des dispositions nouvelles ? Assurément non ! Si les Schleswig-Holsteinois renonçaient à l'offensive, ils pouvaient toujours se mettre sur la défensive.

S'ils avaient pris franchement ce dernier parti, rien n'était encore perdu. Il n'y avait qu'à donner les ordres suivants :

La 3° brigade s'établira à Kœnigsdamm, en laissant un bataillon au gué de Güldenholm ; la 4° brigade à droite de la 3°, en plaçant un faible détachement devant le Grüderholz, et après avoir détruit les ponts du canal qui relie le lac d'Idstedt au Langsee. La 2° brigade, contre laquelle les Danois ne sont pas en forces, ne laissera à Wedelspang qu'un bataillon et 4 pièces de canon, et marchera sur Berend avec le reste de ses forces. La 1$^{\text{re}}$ brigade restera provisoirement à Lürschau ; la brigade d'avant-garde attendra que les Danois l'attaquent vigoureusement pour se mettre en retraite sur la grande route. L'artillerie de réserve enverra à la lisière nord du Westergehege le tiers des pièces en batterie à Idstedtkrug, et cette artillerie occupera tous les chemins qui traversent ce bois, afin d'y recevoir l'avant-garde lorsque celle-ci se repliera avec le reste de l'artillerie de réserve.

Lorsque l'avant-garde et l'artillerie de réserve ne pourront plus tenir, elles se retireront le plus rapidement possible à travers le Westergehege, et iront prendre position au sud de ce bois, à gauche de la 3° brigade.

La cavalerie de réserve servira en partie à couvrir la retraite de l'avant-garde, et en partie à soutenir la 1$^{\text{re}}$ brigade, dans le cas où l'ennemi s'avancerait sérieusement de Silverstedt.

On avait plus de temps qu'il n'en fallait pour exécuter tous ces ordres, et alors les Danois auraient été chaudement reçus dès qu'ils auraient débouché du Westergehege, en admettant qu'ils eussent osé le faire, dans l'état où ils se trouvaient le 25, en face de troupes en bon ordre, quelle que fût du reste l'organisation de ces troupes.

Il est bon de ne renoncer à son plan que le plus tard possible, et de s'y tenir tant qu'on n'a pas perdu tout espoir de le voir réussir ; mais une fois qu'on a résolu d'abandonner ses premiers desseins, il faut non-seulement les mettre de côté, mais encore les remplacer par d'autres conçus d'une

manière claire et précise. Quels que soient ces nouveaux desseins, il vaut toujours mieux vouloir quelque chose que de ne plus rien vouloir du tout. Après avoir renoncé à l'offensive, — ce qui était parfaitement juste dans la situation où il se trouvait, — le général Willisen ne crut pas pouvoir adopter la défensive avec retour offensif en arrière du front de la position, bien qu'il se trouvât dans des circonstances favorables pour cela; mais, au lieu de ne prendre aucun parti, il eût été plus avantageux pour lui d'ordonner résolûment la retraite et de réunir ses troupes pour l'exécuter. Willisen n'ayant pas formé de nouveau plan, ni annoncé de nouveaux desseins, personne ne sut plus, dans l'armée schleswig-holsteinoise, ce qu'il avait à faire; les commandants de brigade qui occupaient la position d'Idstedtkrug et le Westergehege gaspillèrent les dernières forces de leur infanterie dans des tentatives isolées et sans but pour reprendre le Grüderholz; ils augmentèrent ainsi le désordre déjà très-grand, et compromirent davantage la situation générale.

Lorsque les colonels Gerhardt et Wissel reçurent à onze heures et demie l'ordre de se retirer sur Schleswig, l'artillerie, sauf 4 pièces de 6, traversa d'abord en bon ordre le Westergehege : lorsque deux batteries se trouvaient ensemble, une seule se retirait à la fois; une batterie isolée opérait sa retraite par demi-batterie; le premier échelon s'arrêtait quand il avait parcouru 1000 à 1500 pas, et le second se retirait alors sous la protection de son feu; puis le premier échelon opérait à son tour sa retraite.

Vingt-deux de ces pièces de canon prirent une nouvelle position entre Berend et Katt-und-Hund, faisant front au nord. Cette retraite de l'artillerie ne fut point inquiétée par les Danois. Voyons ce que faisaient ces derniers.

Il était onze heures lorsque les Danois se trouvèrent réunis derrière leur artillerie des deux côtés de la route, aux environs du Kessemoor.

En première ligne, sur la route, formés en colonnes de compagnie avec des tirailleurs en avant, se trouvaient une compagnie du 1er corps de chasseurs de réserve, le 4e batail-

lon de renfort et la garde du corps à pied; en deuxième ligne, le 1er bataillon léger. Toutes ces troupes appartenaient à la 6e brigade. Le 9e et le 11e bataillon de ligne, de la 4e brigade, formaient la réserve. A gauche de ces troupes, devant Idstedt, étaient le reste de la 5e brigade et le détachement du colonel Tnestrup, qui avait été envoyé sur ce point par suite des nouvelles reçues d'Oberstolk.

Vers onze heures et demie l'infanterie danoise commença à se rapprocher lentement de son artillerie. Celle-ci n'avait pas causé de grandes pertes aux Danois dans le combat qu'elle leur livrait depuis huit heures et demie du matin; mais, bien abritée elle-même, elle n'avait pas beaucoup souffert. Bientôt après, l'artillerie de réserve schleswig-holsteinoise se retira par le Westergehege, et les 4 pièces de 6 dont nous avons parlé restèrent seules sur la chaussée pour couvrir la retraite. Les Danois purent s'en apercevoir, car la pluie avait cessé et le brouillard s'était dissipé. Ils firent donc avancer aussitôt leur ligne de tirailleurs d'infanterie que les 4 pièces ennemies reçurent avec des schrapnels et, à 500 pas, par de la mitraille. Malgré ce feu, les tirailleurs danois s'avancèrent jusqu'à 50 pas des pièces. Cette marche audacieuse porta le dernier coup à l'infanterie schleswig-holsteinoise. Déjà la retraite de l'artillerie de réserve avait eu pour elle un effet pernicieux, parce que de Méza s'était vivement avancé avec la 2e division pendant que le gros des Danois suivait la grande route. Alors commença une débandade générale à travers le Westergehege. L'infanterie schleswig-holsteinoise s'éparpilla en petits détachements, les corps s'enchevêtrèrent, sous les ordres de chefs qui leur étaient parfois étrangers, si bien qu'il devint impossible de rétablir l'ordre. Les soutiens d'infanterie des 4 pièces de canon prirent également la fuite et l'exemple gagna l'artillerie; deux avant-trains se sauvèrent et le commandant de la batterie eut de la peine à retenir les deux autres.

Les tirailleurs danois étaient déjà presque entrés dans la batterie lorsque le capitaine Keudell amena trois escadrons

au secours de l'avant-garde; mais les deux derniers escadrons firent aussitôt demi-tour et Keudell ne put conduire à la charge que le premier; cependant les tirailleurs danois furent repoussés et se réfugièrent en courant derrière les *knicks* les plus rapprochés. La cavalerie ne put pas franchir ces talus, fut accueillie par un feu très-vif et fit demi-tour. Elle rencontra dans sa retraite une demi-batterie de 12 qui venait d'être envoyée au secours des 4 pièces de 6, et elle en entraîna 3 pièces avec elle. Une seule pièce de 12 se joignit donc aux pièces de 6 dont trois étaient encore en état de faire feu. Après la retraite des cavaliers ennemis, l'infanterie danoise se reporta en avant et ne fut plus arrêtée. La plus grande partie de l'infanterie schleswig-holsteinoise, qui avait combattu dans la position d'Idstedt, se retira en petits groupes sur Moldenit, à l'est de la route.

Ce n'est qu'au sud de la position prise par l'artillerie à Katt-und-Hund que l'on parvint à former sur la route une petite arrière-garde ou plutôt un semblant de soutien pour l'artillerie. Le général Willisen, accouru de Schuby, fit tous ses efforts pour arrêter le désordre et organiser une résistance contre la poursuite des Danois qu'il redoutait. Tout en cherchant à arrêter ses troupes sur la route de Schleswig, il ordonna à une partie de la 3e brigade, qui se trouvait depuis neuf heures en bon ordre et sans rien faire, à Güldenholmholzhaus sur la rive sud du Langsee, de marcher à l'ouest sur Neu-Berend contre le flanc gauche des Danois, s'ils continuaient d'avancer.

Il n'y avait cependant pas lieu d'avoir à ce sujet des craintes exagérées. Les prétentions de victoire des Danois n'étaient pas grandes, et s'ils en avaient depuis qu'ils s'étaient remis de leur frayeur d'Oberstolk, elles n'allaient pas jusqu'à songer à anéantir l'ennemi. Les Danois se contentaient parfaitement d'avoir conquis le plateau d'Idstedt. En outre, ils avaient devant eux le Westergehege, et, ne sachant pas ce qu'il renfermait, ils s'y engagèrent avec prudence. Ils savaient encore qu'il y avait sur leur flanc droit des troupes schleswig-holsteinoises en bon ordre; c'étaient : à Lürschau,

le 1er bataillon et la moitié du 12e, auxquels s'étaient jointes deux compagnies du 3e; puis, au nord de ces troupes, le détachement qui avait été envoyé à Gammellund au commencement de la dernière attaque de la position d'Idstedt, et qui fit demi-tour lorsqu'il s'aperçut, en n'entendant plus le feu de l'artillerie, que la retraite générale avait commencé. Ces troupes arrêtèrent la cavalerie de réserve danoise, laquelle, après s'être retirée de Bollingstedt, était arrivée de bonne heure à Helligbeck, avait suivi l'infanterie sur la route et s'était enfin jetée à droite pour poursuivre les Schleswig-Holsteinois qui évacuaient la position d'Idstedtkrug. Ces troupes schleswig-holsteinoises opérèrent leur retraite en bon ordre par Schuby et Husby jusqu'à Gross-Dannewerk où elles se reposèrent pendant une heure. Elles ne furent inquiétées qu'à Husby par quelques obus que leur lança l'artillerie qui les poursuivait.

Les troupes de la brigade d'avant-garde et de l'artillerie de réserve qui s'étaient réunies sur la route à Katt-und-Hund, y restèrent jusqu'à six heures du soir sans être inquiétées.

Les troupes des 3e et 4e brigades qui avaient combattu au Westergehege se retirèrent en désordre par Moldenit jusqu'à Missunde, et l'on ne réussit que çà et là à les reformer un peu pendant la marche. Une fraction de la 3e brigade, postée à Güldenholmholzhaus, ne reçut l'ordre de retraite qu'à trois heures du soir et se retira sur Missunde. Elle était déjà loin quand les Danois traversèrent la passerelle de Güldenholmseehaus et passèrent sur la rive méridionale du Langsee.

La 2e brigade, qui était au repos à Wedelspang depuis onze heures du matin, reçut à quatre heures l'ordre de se retirer sur Missunde. Lorsqu'elle fut partie, le colonel Krabbe occupa le défilé et s'avança ensuite jusqu'à Nübel où il bivouaqua.

A huit heures du soir, l'armée schleswig-holsteinoise était entièrement reformée derrière la Schlei, à Missunde et à Fahrdorf. Les premières troupes danoises n'entrèrent à

Schleswig qu'à neuf heures avec une grande circonspection.

Le gros des Danois bivouaqua sur la ligne de Schuby à Nübel. La 3ᵉ brigade, qui avait reçu dans l'après-midi du 25 l'ordre de rejoindre l'armée sur la route, par Langstedt, Bollingstedt et Idstedtkrug, n'y parvint que dans la journée du 26 à Neuenkrug.

Le général Willisen avait d'abord l'intention de passer à Missunde et Fahrdorf la nuit du 25 au 26, pour donner à ses troupes du repos dont elles avaient grand besoin; mais il craignit bientôt de voir les Danois gagner avant lui la ville mal défendue de Rendsbourg, et il ordonna à dix heures du soir de continuer la retraite sur Sehestedt et de repasser l'Eider.

Cette marche de nuit acheva d'épuiser les troupes schleswig-holsteinoises.

La perte totale des Schleswig-Holsteinois dans les journées du 24 et du 26 juillet s'élevait à 2,808 hommes, dont 535 tués, 1,201 blessés et 1,072 prisonniers non blessés.

Les Danois perdirent 625 tués, 2,748 blessés et 424 prisonniers.

La bataille d'Idstedt fut perdue par l'armée la plus faible et la moins concentrée, et il ne faut pas en chercher ailleurs la raison.

Les deux partis étaient formés en plusieurs détachements séparés; tous deux songeaient à prendre l'offensive, et ne voulaient concentrer leurs forces que pour exécuter l'attaque principale; pour tous deux cette concentration devait s'opérer sur un terrain qui ne leur appartenait pas : celle des Danois à Idstedt, celle des Schleswig-Holsteinois à Stenderup-Elmholz. Le terrain de concentration des Danois était plus près du front qu'ils occupaient déjà que celui des Schleswig-Holsteinois; en outre les Danois commencèrent leur mouvement plus tôt que leurs adversaires. L'attaque des Schleswig-Holsteinois qui devait gêner le mouvement des Danois rencontra donc ces derniers assez près de leur point de concentration, et elle ne réussit que sur un point, à Oberstolk, sans que les Schleswig-Holsteinois pussent

donner aucune suite à ce premier succès, parce que au moment de ce combat le gros de leurs forces était encore trop éloigné du point de concentration.

Cette circonstance, ainsi que la disposition du terrain, sur lequel les Schleswig-Holsteinois devaient franchir, avant de se concentrer, trois défilés dont un, celui d'Idstedt, leur était fermé, eurent pour résultat que la concentration des Danois ne fut que retardée, tandis que celle de leurs adversaires fut empêchée.

Comme les Danois étaient les plus forts, la division de leurs forces résultant des détachements de Krabbe et de Schepelern n'eut pas les mêmes conséquences que chez les Schleswig-Holsteinois.

Ainsi, pendant que le général Willisen était nécessairement forcé d'abandonner son plan primitif, c'est-à-dire l'offensive en avant de son front, du moment qu'il ne pouvait pas concentrer ses troupes en avant, cette nécessité ne fut apparente pour Krogh que pendant un instant. Il put non-seulement reprendre courage, mais encore effectuer la concentration primitivement conçue.

La crise, qui se produisit à peu près en même temps pour les deux généraux, vers 8 heures environ, fut plus grave pour Willisen que pour Krogh. En effet, ce dernier pouvait suivre son plan, tandis que Willisen, après l'insuccès de la 2e attaque contre Idstedt, devait changer complétement ses dispositions pour faire quelque chose de bon ; c'est-à-dire qu'il lui fallait renoncer à la concentration primitivement résolue dans le but d'attaquer en avant du front de la position, et la remplacer par une concentration ayant pour objet l'offensive à l'intérieur de la position.

La situation exigeait du général Willisen une grande activité d'esprit, tandis qu'elle ne demandait au général Krogh que la force d'inertie. La gravité de la crise fut diminuée pour le général Krogh parce que l'attaque de Horst contre Oberstolk ne tarda pas à trahir sa faiblesse, et en outre parce qu'il avait tout intérêt à tenir bon pour diminuer le danger de la situation exposée de sa 3e brigade. C'est par

hasard que ce détachement eut pour les Danois une utilité qu'il ne devait point avoir. Mais il est certain que l'action produite par cette 3ᵉ brigade eût été la même si, au lieu d'être envoyée sur Silverstedt, elle eût été placée sur la route de Schleswig, où elle eût constitué une réserve toute prête.

La gravité de la crise s'augmenta pour le général Willisen par suite de l'éparpillement de ses forces, puisque cela ne lui permettait pas de savoir ce qui s'était passé dans les 2ᵉ et 3ᵉ brigades, et, si, en raison de leur éloignement, un ordre formel envoyé à ces brigades serait encore opportun lorsqu'il leur parviendrait. C'est ce qui l'empêcha de donner cet ordre. A 8 heures, Willisen abandonna complétement son plan primitif, sans le remplacer par rien de précis. Or, cela ne serait jamais arrivé, même à un général moins intelligent que Willisen, si toute l'armée schleswig-holsteinoise avait été concentrée entre la route de Schleswig et Güldenholmseehaus-Oberstolk, — à l'exception de deux faibles détachements à Wedelspang à droite et sur la Treene à gauche.

Leur échec d'Oberstolk fut de si courte durée, que les Danois n'eurent pas le temps d'abandonner leur premier dessein pour en former un autre, celui de la retraite. Ce coup eut si peu d'influence que, lorsque son effet cessa, il n'y avait plus de raison d'abandonner le premier dessein qui prit au contraire d'heure en heure une nouvelle force.

Lorsque les Danois purent enfin exécuter leur plan primitivement conçu, en attaquant le plateau d'Idstedt, leur but positif, quelque faible qu'il fût, vu au grand jour, ne rencontra chez leurs adversaires aucune volonté arrêtée et dut donc nécessairement remporter la victoire.

Bataille de l'Alma, 20 septembre 1854.

(*Figure 64.*)

POSITION DES RUSSES SUR L'ALMA.

Les alliés, Anglais, Français et Turcs, étaient débarqués en Crimée avec 61,200 hommes et 137 pièces de canon. Leur objectif était Sébastopol et, pour l'atteindre, il leur fallait marcher au sud et traverser plusieurs cours d'eau : le Bulganak, l'Alma, la Katcha et la Belbek.

Lorsque le prince Menschikoff, commandant en chef les troupes russes en Crimée, apprit le débarquement des alliés, il résolut de leur fermer la route de Sébastopol. Plusieurs moyens s'offraient à lui. La grande route d'Eupatoria à Sébastopol était la ligne d'opérations des alliés; ils étaient obligés de marcher sur cette route et dans le voisinage de la mer, parce qu'ils avaient besoin de rester constamment en communication avec leur flotte, d'où ils tiraient leurs approvisionnements, et qui les suivait comme une sorte de base d'opérations mobile. En outre, ils avaient fort peu de cavalerie, ce qui ne leur permettait pas de s'étendre au loin et de s'orienter sur tout ce qui ne se passait pas sous leurs yeux.

Menschikoff pouvait placer son armée sur le flanc gauche des alliés, c'est-à-dire à l'est de la route d'Eupatoria, à une petite journée de marche de cette route, et sur l'un des cours d'eau qui la traversent perpendiculairement en se rendant à la mer. Il marchait ensuite parallèlement à l'ennemi en le harcelant avec ses cosaques, afin de l'attaquer dès qu'il trouverait le moment favorable. En livrant une bataille dans ces conditions-là, il conservait sa retraite libre à l'est, vers la route de Simphéropol à Sébastopol, c'est-à-dire dans une direction où les alliés n'étaient pas disposés à le suivre. Assuré de cette façon contre un échec décisif, le général russe pouvait renouveler ce jeu plusieurs fois et causer ainsi du retard à l'ennemi ; or, c'est justement en retardant les alliés dans un pays fort peu cultivé, que Menschikoff pouvait

espérer les forcer à revenir à leur point de débarquement.

Une autre voie s'offrait encore aux Russes : c'était de faire face aux alliés sur l'une des rivières qui coupent la route de Sébastopol à Eupatoria, et Menschikoff prit ce dernier parti. Il lui restait encore à choisir entre deux manières d'opérer : soit livrer une bataille défensive avec offensive à l'intérieur de la position, soit une bataille défensive avec offensive en avant du front.

Menschikoff choisit sur la rive gauche de l'Alma une position défensive, dans laquelle il avait réuni le 19 septembre au soir 42 bataillons, 16 escadrons de hussards, 11 sotnias de cosaques et 96 bouches à feu, dont 16 pièces de position, en partie de marine ; ce qui faisait 30,000 hommes d'infanterie, 2,000 d'artillerie et 3,000 cavaliers. Parmi ces bataillons, il s'en trouvait un de tirailleurs, armés de carabines Minié ; un demi-bataillon de fusiliers de marine était porteur des mêmes armes. La masse de l'infanterie était armée du fusil lisse à percussion ; mais il existait dans chaque compagnie six tireurs armés de carabines et six autres hommes familiarisés avec cette arme de précision, pour remplacer les tireurs en pied tués ou blessés. On peut évaluer à environ 2,000 le nombre d'armes rayées qu'avaient les Russes à l'Alma. Les régiments de chasseurs ne se distinguaient réellement que de nom des autres régiments d'infanterie, bien qu'ils dussent être exercés avec plus de soin au service de l'infanterie légère. Chaque bataillon d'infanterie ou de chasseurs avait 4 compagnies. La première compagnie s'appelait compagnie de grenadiers dans le bataillon d'infanterie, et compagnie de carabiniers dans les chasseurs. Cette compagnie se fractionnait en un peloton de grenadiers (ou de carabiniers) et un peloton de tireurs d'élite ; le premier de ces pelotons se plaçait à la droite du bataillon et le deuxième à la gauche, de sorte que le bataillon était encadré par sa première compagnie, ou compagnie d'élite.

La grosse artillerie à pied était armée de pièces de 12 et d'obusiers longs de 20 livres ; les batteries légères à pied se composaient de pièces de 6 et d'obusiers longs de 10 livres,

ainsi que les batteries légères à cheval et les batteries de cosaques. Les batteries russes à l'Alma renfermaient les unes 8, les autres 12 pièces, toujours moitié canons, moitié obusiers du calibre correspondant. Il n'y avait que 4 pièces de marine du calibre de 32.

Les hussards avaient le sabre, deux pistolets et une carabine ; les cosaques, une lance de 12 à 14 pieds de long, deux pistolets et le sabre ; 10 cosaques par sotnia étaient armés de fusils.

Au nord de l'Alma, entre cette rivière et le ruisseau du Bulganak, se trouve un plateau plat, peu élevé, sans cultures, où la vue s'étend au loin, et qui n'est coupé que par des plis de terrain sans importance. Dans le voisinage de l'Alma, ce plateau s'abaisse en pentes très-douces jusqu'à la rivière. Au sud, entre l'Alma et la Katcha, se trouve un autre plateau, plus élevé que le précédent, et qui se termine sur la rive gauche de l'Alma par des pentes presque abruptes, ayant plus de cent pieds de hauteur. Quand on a traversé l'Alma en venant du nord, on ne peut arriver sur le plateau méridional qu'en suivant certains ravins où la pente n'est pas trop escarpée. La rivière elle-même était guéable en plusieurs endroits à cette saison de l'année ; mais ses rives à pic, hautes de six à huit pieds sur certains points, en rendaient le passage difficile. Dans la vallée de l'Alma, notamment sur les pentes douces de la rive droite, il existait quelques hameaux, entourés de jardins et de vignes.

La grande route de poste d'Eupatoria, en quittant les hauteurs dénudées de Bulganak, traverse l'Alma sur un pont de bois. Ce pont, le seul qui existe sur le cours inférieur de la rivière, se trouve à 7000 pas de la mer et à 700 pas à l'est du village de Burliuk, réunion de cinquante misérables cabanes sur la rive droite de l'Alma. Cette route arrive sur le plateau de la rive gauche par le plus important des ravins perpendiculaires à la rivière. Ce ravin, qui débouche sur l'Alma sur une largeur d'environ 1,400 pas, se rétrécit peu à peu vers le sud et commence à près de 2,000 pas de la rivière.

Un second chemin, venant du Bulganak et presque parallèle à la route de poste, est situé à 4,500 pas à l'ouest de cette route et à 2,000 ou 3,000 pas de la mer. Il passe au village d'Alma-Tamak, traverse l'Alma à gué, et débouche sur le plateau méridional par un ravin beaucoup plus étroit et plus escarpé que le précédent ; ce chemin passe ensuite au village d'Ulukull.

Enfin un troisième chemin traverse l'Alma, dont la largeur est alors très-faible, au hameau de Tarchanlar, à 10,000 pas de la mer et à 3,000 pas à l'est de la route de poste ; il conduit par une pente relativement douce sur les hauteurs du plateau méridional.

Des tirailleurs et même des colonnes d'infanterie peuvent encore traverser l'Alma et gravir les hauteurs sur quelques points entre les trois routes dont nous venons de parler, mais avec de grandes difficultés.

C'est sur les hauteurs situées au sud de l'Alma que le prince Menschikoff avait pris position.

Son aile droite, en face du hameau de Tarchanlar, était formée, en première ligne, par le régiment d'infanterie de Susdal, de la 16e division, avec les batteries légères n°s 3 et 4 (de la 14e brigade d'artillerie) dont l'une était placée derrière un épaulement, — quatre bataillons, seize canons. La réserve de l'aile droite se composait du régiment de chasseurs d'Uglitz, de la 16e division, formé en masse de régiment dans un pli de terrain à 1300 par derrière Susdal, ainsi que de la batterie de cosaques du Don n° 3 et de la batterie légère de réserve n° 4, toutes les deux à cheval, — quatre bataillons, seize bouches à feu. Le front de l'aile droite ayant 2000 pas de long, il y avait environ trois hommes par pas.

Au centre, se trouvaient, à droite de la route de poste et du ravin par lequel elle gravit le plateau, en première ligne, le régiment de chasseurs du grand duc Michel, en deuxième ligne, le régiment d'infanterie de Wladimir, tous deux en colonnes de bataillon (colonnes d'attaque) ; à gauche de la route, sur deux lignes et en colonnes de bataillon, le régiment de chasseurs de Borodino. A droite de la route, de-

vant le centre du régiment du grand duc Michel, était, derrière un épaulement de terre, la batterie de 12 n° 1 (de la 16e brigade d'artillerie), renforcée par quatre pièces de marine ; à gauche de la route, en avant du régiment de Borodino, se trouvaient les batteries légères n°s 1 et 2 (de la 16e brigade d'artillerie). Comme la disposition du centre russe et de ses quarante pièces d'artillerie suivait les bords du ravin que traverse la route de poste, il formait un angle rentrant et son artillerie croisait ses feux sur la route jusqu'à 1500 pas au nord de l'Alma.

Le front du centre ayant 3500 pas, il y avait donc plus de deux hommes par pas, sans compter la réserve.

La réserve du centre servait en même temps de réserve générale. Elle se composait du régiment d'infanterie de Wolynie et de trois bataillons du régiment d'infanterie de Minsk (de la 14e division); de la batterie légère n° 5 (de la 17e brigade d'artillerie); de la brigade de hussards (de la 16e division de cavalerie), et de la batterie légère à cheval n° 12 ; en tout sept bataillons, seize escadrons et seize bouches à feu. Cette réserve générale était à 2300 pas derrière la première ligne du centre. En la comptant comme réserve du centre, on a quatre hommes et demi par chaque pas du front.

L'aile gauche, depuis le centre jusqu'au hameau d'Alma-Tamak, se composait en première ligne des bataillons de réserve des régiments de Bialystock et de Brzesc (de la 13e division d'infanterie), du régiment de chasseurs de Tarutina en deuxième ligne, et du régiment d'infanterie de Moscou, appartenant comme Tarutina à la 17e division, et placé en réserve à 1000 pas derrière ce dernier. La batterie légère n° 4 (de la 17e brigade d'artillerie), huit pièces, avait été donnée à ces douze bataillons. Le front de l'aile gauche avait à peu près 3000 pas, ce qui fait trois hommes sur chaque pas du front. La première ligne était en colonnes de compagnie, la deuxième en colonnes de bataillon, la réserve en masse de régiment.

Les cosaques avaient été détachés sur la rive droite de

l'Alma, en avant de l'aile droite, pour observer les mouvements de l'ennemi. Le demi-bataillon de sapeurs était posté au pont près de Burliuk, pour le détruire dès qu'il en recevrait l'ordre. Le 6ᵉ bataillon de tirailleurs et le demi-bataillon de marine occupaient les jardins et les vignes des villages de Burliuk et d'Alma-Tamak, près des points principaux de passage. On avait pris les dispositions nécessaires pour incendier ces villages le cas échéant.

Le 2ᵉ bataillon du régiment d'infanterie de Minsk était détaché sur le flanc gauche au village d'Akles, situé à 2000 pas au sud de l'Alma, et il se trouvait ainsi dans l'impossibilité de voir ce qui se passait au nord de la rivière, ou d'opposer une résistance sérieuse à un passage de l'ennemi près de son embouchure.

EXAMEN DU PARTI QUE TIRÈRENT LES RUSSES DE LA POSITION DE L'ALMA.

Cette position a 11,500 pas de front, car elle s'étend à l'est jusqu'au village de Tarchanlar, et à l'ouest son seul appui certain est la mer. Bien qu'il eût détaché un bataillon à Akles, Menschikoff n'avait pas voulu occuper la partie du front comprise entre Alma-Tamak et la mer, et cependant cet espace faisait nécessairement partie du front de la position puisqu'il n'était pas infranchissable. Menschikoff n'avait donc pas plus de trois hommes sur chaque pas du front. Cette force très-restreinte ne lui permettait point de songer à une offensive en avant du front de la position, surtout s'il voulait y joindre une défense du front. Mais les forces russes étaient suffisantes pour exécuter une simple offensive, sans la combiner avec la défense du front. Le général russe n'y songea pas.

Il ne voulait pas d'offensive en avant de son front, ainsi que le prouvent ses retranchements, les mesures prises pour détruire le pont de Burliuk et incendier les villages, enfin ses dispositions pour battre les routes avec son artillerie. En cela, il avait complétement raison, car, outre la faiblesse

numérique de ses troupes, la nature de la position était défavorable à une offensive en avant du front, pour laquelle elle n'offrait pas de champ offensif commode où l'on pût déboucher facilement.

En était-il ainsi de l'offensive intérieure? Pour qu'elle eût chance de succès, il fallait que la force défensive du front rendît tout à fait invraisemblable que l'ennemi pût y pénétrer en forces sur plusieurs points à la fois. Mais ni le terrain, ni les troupes qui l'occupaient, ne donnaient au front cette force défensive. Pour avoir une occupation à peu près suffisante du front, il fallait que Menschikoff affaiblît sa réserve générale qui ne comptait que sept bataillons; or, comment entreprendre alors quelque chose de décisif avec une semblable réserve, si l'ennemi n'était pas arrêté immédiatement sur le front même de la position, et s'il y pénétrait au contraire avec des forces respectables?

Menschikoff avait réuni le gros de ses forces au centre, des deux côtés de la route d'Eupatoria; c'était donc là qu'il voulait exécuter une défense du front. Or, en supposant que l'hypothèse du général russe fût exacte, que l'ennemi dirigeât ses forces sur cette route et qu'il trouvât au centre une résistance énergique, n'était-il pas probable que l'ennemi chercherait à tourner cette résistance? Ce mouvement tournant pouvait être entrepris dans deux directions : 1° Sur le flanc droit des Russes par Tarchanlar, en second lieu sur leur flanc gauche vers Alma-Tamak. La première direction était la plus dangereuse pour Menschikoff. En effet, si les alliés s'avançaient sur les hauteurs de Tarchanlar et s'y déployaient face à l'ouest, Menschikoff était alors forcé soit de se retirer rapidement au sud vers la Katcha, soit de faire front à l'est et d'accepter la bataille dans cette position, ce qui l'exposait, s'il était battu, au danger d'être coupé de la Katcha et poussé vers la mer. Dans ce cas, sa perte était certaine puisque la mer appartenait aux flottes alliées.

En aucune circonstance, Menschikoff ne devait donc faire front à l'est même pour une offensive intérieure, et il fallait que l'ennemi ne pût pas le forcer à prendre un tel front.

Si les alliés tournaient le flanc gauche de la position par Alma-Tamak, le danger était beaucoup moins grand. Menschikoff se trouvait alors coupé de la mer, mais cela lui importait peu. Il se voyait forcé de faire front à l'ouest, mais c'était justement ce qu'il devait toujours chercher, puisqu'il conservait ainsi sa retraite libre vers l'intérieur de la Crimée, vers la route de Symphéropol à Sébastopol par Baktschiséraï, direction dans laquelle les alliés ne pourraient probablement pas le suivre. En faisant ainsi front à l'ouest, Menschikoff ne courait qu'un seul danger, c'était de voir, pendant qu'il ferait tête à une partie de l'armée alliée, le reste de cette armée passer l'Alma à Burliuk ou même à Tarchanlar, et tomber sur son flanc droit ou ses derrières. Par suite de la grande supériorité numérique des alliés, l'éventualité de ce danger était assez vraisemblable, et il mettait Menschikoff dans une situation très-critique. Les Russes ne devaient donc s'y exposer sous aucun prétexte, mais il n'était qu'un moyen de l'éviter sans s'enlever toute possibilité d'action : c'était d'occuper la ligne de l'Alma au-dessous de Tarchanlar avec de faibles détachements, chargés d'observer l'ennemi et, en second lieu, de le retarder le plus longtemps possible sur le cours inférieur de la rivière ; puis de concentrer à Tarchanlar le gros de l'armée russe, pour tomber sur le flanc gauche de l'ennemi qui, d'après l'hypothèse admise, traverserait la basse Alma sur plusieurs colonnes, et de battre successivement ces diverses colonnes par une simple offensive de l'aile gauche à l'aile droite. La position défensive de l'Alma n'avait plus dans ces conditions qu'une importance secondaire, le passage de la rivière par l'ennemi était laissé relativement libre et l'on ne cherchait plus qu'à le retarder.

Pour retarder le passage de l'ennemi, il suffisait de trois détachements : un à Burliuk, un à Alma-Tamak, un troisième au-dessous d'Alma-Tamak tout près de la mer ; chaque détachement se composant d'un bataillon et d'une sotnia de cosaques, ces derniers pour les reconnaissances. Le détachement de Burliuk aurait reçu huit pièces de canon, les deux autres deux pièces seulement. Le premier détache-

ment recevait l'ordre d'opérer sa retraite sur le gros de l'armée au sud de Tarchanlar, les deux autres se retiraient directement sur la Katcha. Ces dispositions ne prenaient au prince Menschikoff que 2000 hommes à peine, et il restait toujours libre, soit de prendre l'offensive sans courir le danger qu'une partie des alliés l'attaquât sur son flanc droit, ou bien de se retirer à l'est vers l'intérieur de la Crimée, si les circonstances l'engageaient à ne pas livrer bataille. Au contraire, Menschikoff s'enleva cette liberté en plaçant, comme il le fit, le gros de ses troupes dans une position purement défensive à cheval sur la route de poste.

Si maintenant Menschikoff avait le dessein de renoncer à l'offensive sur une grande échelle à l'intérieur de la position, et de se contenter d'attaques partielles pour fatiguer l'ennemi et ralentir ainsi sa marche sur Sébastopol, on voit promptement que la nature de la position choisie ne s'accordait pas avec ce dessein. En effet, pour qu'une position soit favorable à une telle manière d'agir, il est nécessaire qu'elle renferme plusieurs fronts successifs de défense, difficiles à forcer, derrière lesquels on puisse s'établir de nouveau et opposer toujours à l'ennemi une nouvelle résistance. Or, la position de l'Alma n'avait qu'un seul front, celui du fleuve même. Il n'existait aucun obstacle en arrière jusqu'à la Katcha, et la Katcha elle-même n'offrait point une position à beaucoup près aussi avantageuse que celle de l'Alma.

Nous voyons donc que les conditions du terrain et les forces respectives des deux armées indiquaient au prince Menschikoff une offensive, dans laquelle il eût ses derrières libres, et pût conserver la possibilité d'éviter la bataille, toutes les fois qu'il n'aurait pas la presque certitude de n'avoir affaire qu'à une partie des forces ennemies ; il fallait en outre, que la défensive ne se reliât à cette offensive que comme un moyen de retarder l'ennemi. — Nous trouvons au contraire que Menschikoff choisit la défensive pure, dans laquelle il mettait toutes ses espérances sur une seule ancre de salut, l'impossibilité de passer l'Alma, et cette ancre était loin d'avoir la solidité qu'il lui attribuait.

MARCHE DES ALLIÉS JUSQU'AU BULGANAK.

Les alliés étaient débarqués en Crimée le 14 septembre, près d'un ancien fort génois situé à 22 kilomètres au plus de l'Alma. Ils voulaient marcher sur Sébastopol le 17, mais des retards, occasionnés par la lenteur avec laquelle les Anglais organisèrent leurs services administratifs, ne leur permirent pas de partir avant le 19 au matin.

Voici quel était l'ordre de bataille de l'armée :

Aile droite : la division turque Soliman-Pacha et la division française Bosquet. La première était forte de 6,000 hommes. La deuxième se composait des brigades d'Autemarre — 1 bataillon de tirailleurs algériens, 2 bataillons du 3ᵉ zouaves et 2 bataillons du 50ᵉ de ligne — et Bouat — 3ᵉ bataillon de chasseurs à pied, 2 bataillons du 7ᵉ léger et 2 bataillons du 6ᵉ de ligne, — 2 batteries montées, une compagnie de sapeurs et un détachement de gendarmerie.

Centre : le reste de l'armée française, savoir : la division Canrobert, à gauche de celle-ci la division prince Napoléon, et, en seconde ligne, la division Forey et la réserve d'artillerie. La division Canrobert renfermait les brigades Espinasse — 1ᵉʳ bataillon de chasseurs à pied, 2 bataillons du 1ᵉʳ zouaves, 2 bataillons du 7ᵉ de ligne, — et Vinoy, — 9ᵉ bataillon de chasseurs à pied, 2 bataillons du 20ᵉ de ligne, 2 bataillons du 27ᵉ, — plus deux batteries montées, une compagnie de sapeurs, un détachement de gendarmerie. La division Napoléon comprenait les brigades de Monet — 19ᵉ bataillon de chasseurs, 2 bataillons du 2ᵉ zouaves, 2 bataillons du 3ᵉ régiment d'infanterie de marine, — et Thomas, — 2 bataillons du 95ᵉ et 2 du 97ᵉ, — plus 2 batteries montées. La division Forey se composait des brigades de Lourmel, — 5ᵉ bataillon de chasseurs, 2 bataillons du 19ᵉ de ligne, 2 du 26ᵉ — et d'Aurelle, — 2 bataillons du 39ᵉ et 2 du 74ᵉ, — 2 batteries montées.

La réserve d'artillerie, sous les ordres du lieutenant-colonel Roujoux, se composait de deux batteries à pied, une à cheval, une de montagnes et une section de fusées.

Aile gauche : l'armée anglaise. En première ligne la division Lacy Evans et, à sa gauche, la division légère du général Brown ; en deuxième ligne, les divisions Richard England et de la garde, cette dernière sous les ordres du duc de Cambridge ; en réserve, la division Cathcart et la cavalerie.

Voici la composition des divisions anglaises :

Division Lacy Evans.	Brigade Adams : 41°, 47° et 49° régiments. Brigade Pennefather : 30°, 55° et 95°.
Division Brown.	Brigade Codrington : 7°, 23° et 33° régiments. Brigade Buller : 19°, 88°, 77° et un bataillon de la brigade des *rifles*.
Division England.	Brigade George Campbell : 1er, 38° et 50° régiments. Brigade Eyre : 4°, 28° et 44°.
Division duc de Cambridge.	Brigade Bentinck (garde) : grenadiers – gardes, coldstream-gardes, fusiliers-gardes écossais. Brigade Colin Campbell (highlanders) : 42°, 93° et 79° régiments.
Division Cathcart.	Brigade Goldie : 21°, 46° et 57° régiments. Brigade Torrens : 20°, 63°, 68° et un bataillon de la brigade des rifles.

La cavalerie débarquée, sous les ordres du général de division Lucan et du général de brigade Cardigan, à l'effectif de 800 chevaux, se composait de détachements des 4° et 8° régiments de dragons légers, 8° et 11° hussards et 17° lanciers. Les Anglais n'avaient débarqué que 4 batteries d'artillerie.

Toute l'armée française comptait 38 bataillons et 12 batteries. Les bataillons avaient en moyenne de 600 à 700 hommes ; les plus faibles étaient ceux de la division Canrobert qui avaient beaucoup souffert dans la Dobrudscha. Les bataillons de chasseurs à pied, formés sur deux rangs, avaient 10 compagnies ; tous les autres bataillons 8 compagnies, dont 6 du centre, une compagnie de grenadiers à la droite et une compagnie de voltigeurs à la gauche du bataillon. Les cinq bataillons de chasseurs étaient armés de carabines à tige, le reste de l'infanterie du fusil à percussion

non rayé, pourvu seulement chez les zouaves, les tirailleurs algériens et les compagnies de voltigeurs, d'une hausse perfectionnée.

Les batteries françaises avaient chacune 6 pièces ; par exception, celles de la division Canrobert n'en avaient plus que 4 à cause des pertes éprouvées dans la Dobrudscha. Toutes les batteries divisionnaires se composaient uniquement de canons-obusiers de 12.

L'infanterie anglaise ne comptait que 32 bataillons, car chaque régiment ne fournit généralement qu'un bataillon de guerre ; le bataillon, divisé en 6 compagnies, était d'environ 700 hommes. L'infanterie anglaise se formait sur deux rangs et n'avait point encore adopté la tactique nouvelle des colonnes et des tirailleurs ; la règle était encore chez les Anglais la tactique linéaire, d'après les traditions laissées par Wellington. Les deux bataillons de la brigade des *rifles* (chasseurs) étaient armés de carabines à deux coups ; la division légère et la brigade de la garde de fusils du système Minié ; le reste de l'infanterie de fusils lisses à percussion. Tous les canons de ces armes étaient brunis. Chaque bataillon avait une compagnie, dite légère, chargée exclusivement du service des tirailleurs. Les trois batteries à pied se composaient chacune de 4 canons de 9 et 2 obusiers longs de 5 pouces 1/2 ; la batterie à cheval de 4 canons de 6, 2 obusiers longs de 4 pouces 1/2, un chevalet et une voiture de fusées.

Le nombre d'armes rayées dans les armées alliées était d'environ 10,000.

Le maréchal de Saint-Arnaud commandait l'armée française, lord Raglan l'armée anglaise. Aucun d'eux n'était subordonné à l'autre, et l'accord parfait de leur action combinée devait suppléer à l'absence d'un général en chef unique. Or cet accord parfait était fort difficile, parce que le maréchal Saint-Arnaud était débarqué mourant en Crimée et se tenait à peine debout, parce que les souvenirs historiques des deux armées n'étaient pas de nature à leur inspirer de vives sympathies l'une pour l'autre, enfin, parce qu'elles dif-

féraient essentiellement dans leurs institutions administratives et tactiques : les Français sont vifs, agiles et très-mobiles, les Anglais lents, lourds et flegmatiques.

Saint-Arnaud ayant déclaré, le 18 septembre, qu'il partirait seul au besoin le lendemain si les Anglais n'étaient pas prêts, les alliés marchèrent le 19 sur le Bulganak. Ils atteignirent ce ruisseau à une heure de l'après-midi et établirent aussitôt leurs bivouacs sur ses rives. La cavalerie anglaise, qui était sur le flanc gauche, repoussa les postes de Cosaques que les Russes avaient détachés de l'autre côté de l'Alma en avant de leur aile droite. Cela décida Menschikoff — sans qu'il soit facile d'en voir la raison — à faire passer sur la rive droite de l'Alma 9 sotnias de Cosaques, toute la brigade de hussards et 2 batteries à cheval, qu'il fit suivre plus tard des régiments de chasseurs de Borodino et de Tarutina. Après de courtes escarmouches et l'échange de quelques obus, les troupes des deux partis rentrèrent dans leurs camps et leurs positions.

PLAN DES ALLIÉS POUR ATTAQUER LA POSITION DE L'ALMA.

On se prépara des deux côtés au combat qu'on prévoyait pour le lendemain. Par suite des renseignements qu'il avait reçus sur la position des Russes, Saint-Arnaud avait arrêté avec lord Raglan un plan de bataille. A 5 heures du soir, il réunit les généraux français auxquels il communiqua verbalement ce plan ; les généraux reçurent en outre dans la soirée une carte du terrain sur laquelle étaient marquées les directions qu'ils devaient suivre et les positions qu'ils avaient ensuite à occuper ; enfin Saint-Arnaud envoya son aide de camp, le colonel Trochu, à lord Raglan, pour s'assurer de l'acquiescement complet de ce dernier aux dispositions prises. Lord Raglan se déclara d'accord sur tous les points.

Voici quel fut l'ordre donné :

« La division Bosquet, à laquelle la division turque servira de soutien, quittera le camp de Bulganak le 20 septembre à cinq heures et demie du matin ; elle suivra le bord de

la mer, traversera l'Alma près de son embouchure et gravira les hauteurs de la rive gauche pour attirer l'attention des Russes sur leur flanc gauche, qu'elle tournera. Cette division assurera en même temps la liaison de l'armée alliée avec la flotte, qui s'approchera de l'embouchure de l'Alma, pour couvrir la marche et appuyer l'attaque de la division Bosquet.

« L'aile gauche, c'est-à-dire toute l'armée anglaise, rompra à six heures, une demi-heure plus tard que Bosquet, et marchera le long de la route de poste d'Eupatoria contre le flanc droit des Russes, qu'elle cherchera à tourner.

« Le centre, gros de l'armée française, rompra à sept heures, suivra le chemin d'Alma-Tamak, et forcera le centre russe. »

Cherchons à saisir clairement le sens de ce plan :

La division Bosquet avait à faire environ 7 kilomètres pour arriver du Bulganak à l'Alma ; elle pouvait donc commencer à traverser cette rivière à sept heures au plus tard. Les Anglais (aile gauche) n'étant pas tout à fait aussi loin que Bosquet de l'Alma, partaient à six heures et se trouveraient à sept heures sur les hauteurs en vue de Burliuk et de Tarchanlar. Le centre enfin, gros de l'armée française, qui ne devait partir du Bulganak qu'à sept heures, pouvait être à huit heures sur les hauteurs en vue d'Alma-Tamak, et attaquer ce village à neuf heures au plus tard.

Ce que les alliés avaient de mieux à se proposer contre les Russes, c'était de leur couper la retraite vers l'intérieur de la Crimée, vers Simphéropol, et de les jeter à la mer. Pour y arriver, les alliés devaient chercher à porter des forces supérieures contre le flanc droit des Russes avant que ceux-ci pussent s'échapper dans une direction favorable. Il fallait pour cela que Menschikoff ne quittât pas ses positions (voir livre II, pages 79 et suivantes). On pouvait l'y maintenir par une fausse attaque, soit contre son aile gauche, soit contre son front, soit contre son aile gauche et son front à la fois. Il est incontestable que la fausse attaque contre le front était préférable, parce que son succès était plus certain ; celle contre

l'aile gauche russe pouvait donner de plus grands résultats si tout allait bien, mais elle n'offrait pas la même certitude de succès.

Le plan des alliés se fût alors traduit par l'ordre suivant :

a. — Si l'on voulait faire une démonstration contre le front de Menschikoff :

« L'aile droite rompra à cinq heures et demie, marchera sur Alma-Tamak et attaquera ce village à sept heures et demie.

« Le centre lèvera le camp à six heures ; il suivra l'aile droite et, en arrivant sur les hauteurs situées au nord de l'Alma, il marchera à gauche sur la route de poste et il attaquera Burliuk à huit heures des deux côtés de cette route.

« L'aile gauche rompra à six heures et demie et marchera sur Tarchanlar, en se couvrant autant que le terrain le permettra ; elle y passera l'Alma le plus vite possible — au plus tard à huit heures et demie — et se formera sur les hauteurs au sud de la rivière pour attaquer le flanc droit des Russes. Dès que le centre s'apercevra que le combat est engagé à l'aile gauche, il attaquera lui-même avec plus de vigueur sur la route de poste ; ce qui doit avoir lieu vers neuf heures et demie au plus tard. »

D'après ce plan, les alliés auraient toujours été maîtres de réunir sur le point décisif les trois quarts de leurs forces.

b. — Si l'on voulait démontrer contre l'aile gauche de Menschikoff, le seul changement à apporter à ce plan, c'était de faire traverser l'Alma par l'aile droite près de son embouchure au lieu d'Alma-Tamak. Il en résultait alors une plus grande séparation des forces alliées, ce qui n'était pas avantageux.

Comparons à ces dispositions, telles qu'elles étaient dictées par les circonstances, le plan conçu par les alliés.

Bosquet doit attirer l'attention des Russes du côté de la mer, vers leur aile gauche ; on s'attend à ce que ce mouve-

ment ait pour but de détourner l'ennemi du point où le menace le véritable danger, afin de l'attaquer avec d'autant plus de chances de succès sur son flanc droit. Mais il n'en est rien, puisque les Anglais se mettront en mouvement une demi-heure seulement après Bosquet et se dirigeront contre l'aile droite des Russes.

Au moment même où Bosquet prendra l'offensive après avoir franchi l'Alma, les Anglais, s'ils ont suivi fidèlement et sans perdre de temps les dispositions prescrites, devront commencer à paraître sur les hauteurs situées au nord de Burliuk, c'est-à-dire dans une direction beaucoup plus dangereuse pour les Russes que celle où se montre Bosquet. Avant même que l'attaque de Bosquet puisse faire quelque impression sur Menschikoff, la présence des Anglais lui en causera une bien plus forte qui effacera complétement la première. En admettant que le mouvement de Bosquet pût décider les Russes à faire front à l'ouest afin de le repousser, l'apparition simultanée des Anglais les en détournerait nécessairement; la vue des Anglais sur sa droite rappelle à Menschikoff qu'il ne peut faire front à l'ouest dans l'intérieur de sa position, sous peine d'avoir sa retraite coupée vers la route de Simphéropol. Bosquet est la tentation au péché, les Anglais sont la voix d'avertissement. On voit que les alliés s'intéressaient au salut de leur ennemi !

Nous venons de dire que Menschikoff ne devait pas faire front à l'ouest dans l'intérieur de la position, et cependant nous avons dit plus haut que le seul parti qu'il eût à prendre était de faire front à l'ouest, et qu'il lui était interdit de faire front à l'est. La contradiction n'est qu'apparente. Nous avons dit en effet que Menschikoff devait faire front à l'ouest, mais à la condition qu'il serait *complétement* à l'est de l'armée alliée, et que sa retraite vers l'intérieur de la Crimée serait libre. Or, cette condition n'était plus remplie si Menschikoff faisait front à l'ouest contre Bosquet au sud d'Alma-Tamak, car il ouvrait ainsi au reste de l'armée alliée la route de poste sur son flanc droit; ceux-ci pénétraient par là dans la position, se formaient sur les hauteurs, marchaient à l'ouest et

forçaient ainsi Menschikoff à faire front à l'est, c'est-à-dire dans la direction interdite, tout en laissant des troupes face à l'ouest contre Bosquet.

Puisque, d'après leur plan, les alliés devaient attaquer en même temps par les deux ailes, tandis que leur centre ne s'engagerait que plus tard, leur pensée dominante était donc d'amener Menschikoff à dégarnir son centre pour renforcer ses ailes menacées par ces démonstrations, et ensuite d'enfoncer plus facilement le centre russe. Mais la menace contre les deux ailes à la fois ne pouvait pas conduire à ce résultat. Il eût fallu pour cela que ses deux ailes eussent la même importance aux yeux de Menschikoff ; or, il n'en était pas ainsi. Quand Bosquet tournait la position de l'Alma par son flanc gauche, cela n'avait pour résultat que de couper Menschikoff de la mer, vers laquelle il ne pouvait songer à effectuer sa retraite. En deployant des forces considérables contre le flanc gauche de l'ennemi, les alliés pouvaient amener les Russes à trouver trop dangereux de défendre plus longtemps leur position, si celle-ci était en même temps menacée, mais la retraite vers l'intérieur de la Crimée restait complétement libre. Si au contraire les alliés tournaient la position ennemie par son flanc droit, ils mettaient aussi bien les Russes dans l'impossibilité de conserver plus longtemps leur front sur l'Alma, et de plus ils leur coupaient la retraite vers l'intérieur et les poussaient à la mer. La présence des Anglais sur son flanc droit devait donc produire sur Menschikoff une impression bien plus vive que celle de Bosquet sur son flanc gauche. La présence simultanée des alliés sur les deux flancs de l'armée russe pouvait avoir les conséquences suivantes :

a. — Supposons que Menschikoff ait une complète liberté d'esprit et ne songe pas à conserver à tout prix sa position, alors la menace contre ses deux ailes à la fois doit lui indiquer justement la bonne voie. Il ne laisse sur la basse Alma que des détachements, et il porte le gros de ses forces au-dessus de Tarchanlar, sur le chemin qui va de là à Oteschel et à Baktschiséraï, en faisant front à l'ouest. Il ouvre ainsi à

l'ennemi la route de Burliuk, et il l'attaque sur son flanc gauche au moment où il traverse l'Alma.

b. — Supposons maintenant que Menschikoff ait perdu la tête et veuille défendre à tout prix le front de sa position. Dans ce cas, il est possible que la présence simultanée de Bosquet et des Anglais l'amène à diviser ses forces pour faire face à la fois à ces deux adversaires; mais il n'est admissible en aucun cas qu'il oppose à Bosquet la moitié de ses forces, et il est hors de doute qu'il dirigera le gros de ses troupes du côté où le menace le plus grand danger. Par suite, si l'attaque des Français contre le centre russe réussit, elle ne coupera, dans le cas le plus heureux, la retraite vers l'intérieur de la Crimée qu'à la plus petite portion de l'armée de Menschikoff, celle opposée à Bosquet, tandis que le gros des forces russes, celles attaquées par les Anglais, auront leur retraite assurée.

Mais ce cas le plus heureux est lui-même invraisemblable. Ce qui est plus probable, c'est que l'aile gauche de Menschikoff, opposée à Bosquet, ne combattra pas avec décision, que le combat simultané de l'aile droite russe contre les Anglais à Burliuk et à Tarchanlar rappellera à l'aile gauche qu'elle doit songer à sa propre sûreté, c'est-à-dire à ne pas se laisser couper du gros de l'armée qui est l'aile droite. Sous l'influence de cette circonstance, Bosquet gagnera du terrain, et si alors le gros des Français attaque le centre russe, cette attaque n'aura plus pour résultat de couper en deux l'armée ennemie, mais seulement de réunir le centre des alliés avec Bosquet.

Cet examen du plan des alliés montre aussi clairement que possible qu'il y manquait une idée bien arrêtée, et que ce n'était que le produit de cette locution vide de sens : percer le centre ennemi, dont les Français s'enivrent volontiers sans y trop réfléchir.

Remarquons encore que si l'on eût adopté le plan qui convenait le mieux à la situation, c'étaient les Anglais, plus lourds et plus lents, qu'il fallait charger de la menace et de l'attaque contre le front ennemi à Burliuk et Alma-Tamak,

tandis que le mouvement tournant par Tarchanlar convenait mieux aux Français plus agiles et aux Turcs qu'ils avaient avec eux.

On pourrait dire que si l'on eût commencé par attaquer de front la ligne de l'Alma et que, sous la protection de cette attaque, l'aile gauche alliée eût exécuté le mouvement tournant par Tarchanlar, ce dernier mouvement n'eût pas pu être caché à Menschikoff et l'aurait décidé à se mettre aussitôt en retraite. Mais il faut réfléchir que Menschikoff avait pris ses dispositions pour défendre la ligne de l'Alma ; que lorsqu'il verrait ce front attaqué il n'en serait que plus convaincu que cette défense était avantageuse aux Russes, ce qui détournerait certainement son attention du point où le menaçait le véritable danger ; et qu'enfin Menschikoff, une fois engagé dans un combat sérieux sur son front, ne saurait se dégager de ce combat aussi rapidement qu'il pourrait échapper à un danger, imminent il est vrai, mais qui ne serait encore qu'à l'état de menace. Si les alliés avaient commencé par attaquer la position de front, le mouvement tournant par Tarchanlar aurait toujours pu se produire au moment où Menschikoff commencerait à peine sa retraite, et cette attaque contre l'ennemi en retraite était très-avantageuse pour les alliés (Voir livre II, page 77).

Enfin, l'on pourrait faire au plan que nous avons indiqué comme le meilleur l'objection suivante : c'est qu'il offrait aux Russes une occasion favorable pour prendre eux-mêmes l'offensive et passer sur la rive droite de l'Alma entre la mer et les alliés. Nous répondrons que cette offensive en avant du front de la position ne pouvait avoir lieu que dans l'espace restreint compris entre la mer et Alma-Tamak, 3,000 pas à peine. Or, en faisant ce mouvement, les Russes auraient tourné le dos à la mer et aux flottes ennemies ; ils étaient les plus faibles, et la position de l'Alma n'était généralement pas favorable à une offensive extérieure, surtout près de l'embouchure de la rivière. Bref, une telle manœuvre était si difficile pour les Russes qu'elle ne pouvait avoir de danger pour les alliés, et elle était si dangereuse pour Mens-

chikoff, à moins d'être couronnée d'un succès rapide et décisif fort invraisemblable, qu'un homme intelligent ne pouvait en avoir l'idée, et que les généraux alliés devaient plutôt souhaiter une telle manœuvre que la craindre. Cette éventualité insensée ne pouvait donc pas entrer dans leurs calculs, d'après les renseignements qu'ils avaient sur la force et la position des Russes.

Passons au récit des événements.

MARCHE DES ALLIÉS VERS L'ALMA.

Le 20 septembre, à cinq heures et demie du matin, la division Bosquet quitta le camp de Bulganak et, une heure après, à six heures et demie, la tête de sa première brigade, d'Autemarre, arrivait déjà dans la plaine au nord de l'Alma, à 2,000 pas à peine de l'embouchure de cette rivière.

Les Anglais devaient rompre à six heures; mais à six heures et demie on n'apercevait pas encore dans leur camp de mouvements annonçant un départ prochain. Le gros des troupes françaises était déjà sous les armes et se disposait à se mettre en marche. Les généraux des deux divisions les plus avancées, Canrobert et le prince Napoléon, avaient l'ordre de rompre à sept heures; mais d'un autre côté, les dispositions arrêtées la veille leur prescrivaient de ne partir qu'une heure après les Anglais. Ils étaient donc impatients et se rendirent auprès du général Lacy Evans, commandant la 2ᵉ division anglaise, laquelle avait la droite de la première ligne et devait se relier à la gauche française, division Napoléon. Lacy Evans leur dit qu'il n'avait pas d'ordres de départ. On en prévint Saint-Arnaud, qui fit dire à Bosquet de s'arrêter pour ne pas se trouver seul en face de l'armée russe, et, vers sept heures, il envoya le colonel Trochu à lord Raglan pour l'engager à se mettre en marche. Trochu trouva les troupes anglaises encore dans leur camp à sept heures et demie. Lord Raglan était à cheval et venait seulement de donner les ordres de marche; il dit à Trochu que ces ordres avaient été transmis sur toute la ligne. Mais le

colonel, qui voulait s'en assurer de ses propres yeux, resta là jusqu'à ce que les Anglais fussent prêts à partir. Il était alors dix heures. Trochu rejoignit Saint-Arnaud et lui rendit compte que les Anglais se mettaient en marche. Il était près de dix heures et demie.

Le gros des troupes françaises, qui étaient formées depuis longtemps en avant de leurs bivouacs, s'étaient avancées sur les hauteurs jusqu'à quatre kilomètres de l'Alma, où les Russes pouvaient voir leur position. Un peu avant onze heures, Saint-Arnaud ordonna à Bosquet de marcher en avant; mais à peine cet ordre venait-il d'être donné, qu'il fut retiré de nouveau, parce que les Anglais se faisaient encore attendre.

Il faut reconnaître que ce retard des Anglais pouvait devenir très-utile, puisqu'il pouvait faire abandonner le plan vicieux d'après lequel on devait se présenter à la fois aux deux ailes de l'ennemi, en leur montrant tout ce qu'on avait de forces et ce qu'on projetait, et faire adopter un plan meilleur, l'attaque en échelons par l'aile droite. Cette circonstance fortuite pouvait faire comprendre la véritable situation; mais elle ne servit au contraire qu'à faire exécuter de la manière la moins judicieuse un plan déjà peu judicieux.

Lorsque Saint-Arnaud eut la certitude que les Anglais étaient en mouvement et marchaient un peu en arrière de la gauche de l'armée française, il renouvela à Bosquet l'ordre d'avancer. Le gros des Français était alors à 2,000 pas de l'Alma, dans l'ordre suivant : la division Canrobert à droite (ouest) de la route du Bulganak à Alma-Tamak, la division prince Napoléon à gauche (est) de cette route, à la même hauteur que Canrobert et ayant son extrême gauche à plus de 3,000 pas de la mer. Derrière ces deux divisions et à cheval sur la route était la division Forey avec la réserve d'artillerie. Chacune de ces divisions avait une brigade à l'aile droite et une à l'aile gauche; chaque brigade était formée sur deux lignes en colonnes de bataillon. Les divisions Canrobert et Napoléon avaient détaché en avant leurs bataillons

de chasseurs. Les Français conservèrent cet ordre pendant les événements qui vont suivre.

BOSQUET PASSE L'ALMA.

Le général Bosquet avait mis à profit sa longue station en vue de la position ennemie pour reconnaître exactement le cours de l'Alma entre Alma-Tamak et la mer, où la rivière, comme nous savons, n'était point occupée par les Russes. Il y trouva deux passages : l'un, près de l'embouchure, était un gué formé par un banc de sable; le second était encore un gué situé près d'Alma-Tamak à plus de 1000 pas à l'est du premier.

Après avoir traversé la rivière à ces gués, il restait encore à gravir des hauteurs escarpées, ce que les colonnes d'infanterie et l'artillerie ne pouvaient faire qu'en suivant le lit desséché de quelques torrents qui formaient des chemins très-difficiles. Des tirailleurs vigoureux pouvaient escalader les hauteurs entre les lits de ces torrents.

Lorsque le général Bosquet reçut définitivement l'ordre d'avancer, il se mit en mouvement à onze heures un quart. Il dirigea la brigade d'Autemarre sur le gué le plus rapproché d'Alma-Tamak, et la brigade Bouat sur le gué près de la mer. Chacune de ces brigades était suivie d'une batterie. La brigade d'Autemarre passa la rivière sans difficulté et commença l'ascension des hauteurs par le lit du torrent le plus voisin. Le 3ᵉ régiment de zouaves était en tête. En gravissant les hauteurs, ses tirailleurs aperçurent 50 Cosaques auxquels ils envoyèrent des coups de fusil et qui se retirèrent aussitôt. Arrivés sur le plateau, les zouaves se formèrent dans le pli de terrain le plus voisin en faisant front au sud-est. Bosquet fit aussitôt suivre le 3ᵉ zouaves par la batterie de la brigade d'Autemarre. On eut à vaincre de grandes difficultés pour faire monter l'artillerie, mais on y réussit cependant, et les pièces arrivèrent une à une sur le plateau. La première qui y parvint se mit en batterie à 150 pas en avant de la crête, et les autres vinrent successivement se

former à sa droite, chacune ouvrant aussitôt son feu. Le gros de la brigade d'Autemarre se forma derrière cette première batterie. A une heure de l'après-midi, elle était tout entière sur le plateau. L'ennemi le plus rapproché qui s'offrit aux coups de l'artillerie française, était une fraction de l'aile gauche de Russes (régiments de Brzesc et de Tarutina). Le bataillon du régiment de Minsk, qui occupait le village d'Akles, ne fut pas découvert par les Français, et dès que le feu commença, il se hâta de se retirer à l'est sur Ulukull.

Lorsque Menschikoff reçut la nouvelle que les Français avaient gravi les hauteurs de l'Alma sur son flanc gauche, et que le canon ne lui permit pas d'en douter, il y envoya successivement des troupes, d'abord, semblerait-il, pour y arrêter la marche en avant de l'ennemi, mais bientôt dans l'intention de rejeter les Français en bas des hauteurs.

Les troupes qui furent ainsi employées successivement contre Bosquet, en faisant front à l'ouest, étaient :

D'abord deux bataillons du régiment de Moscou, c'est-à-dire de la réserve de l'aile gauche, auxquels se joignirent au nord-ouest d'Ulukull le bataillon de Minsk, revenu d'Akles, et la batterie légère n° 4 de la 17° brigade d'artillerie (8 pièces);

Bientôt après les deux autres bataillons du régiment de Moscou et la batterie légère n° 5 de la 17° brigade d'artillerie (8 pièces);

Ensuite, un régiment de hussards et la batterie légère à cheval n° 12 (8 pièces), ces troupes appartenant à la réserve générale; plus tard encore, les deux batteries du Don (16 pièces), de la réserve de l'aile droite, et enfin les trois autres bataillons du régiment de Minsk, de la réserve générale.

L'effectif des troupes que Menschikoff engagea sur son flanc gauche, à différents moments de l'action, fut donc : d'abord de 3 bataillons et 8 pièces ; puis de 5 bataillons et 16 pièces ; ensuite de 5 bataillons, 8 escadrons et 40 pièces ; et enfin de 8 bataillons, 8 escadrons et 40 bouches à feu.

Qu'on ajoute à cela 3 bataillons des régiments de Brzesc et

de Bialystock, ainsi que les 4 bataillons du régiment de Tarutina et l'on aura tout ce que les Russes opposèrent de ce côté aux Français dans le moment où le combat fut le plus chaud. C'est un total de 15 bataillons, 8 escadrons et 40 bouches à feu, 12,000 hommes au plus, c'est-à-dire le tiers des forces de Menschikoff.

Il était bon de donner en passant l'effectif total de ces troupes, bien qu'elles ne furent engagées que successivement, ainsi que nous l'avons déjà dit.

Les deux premières batteries à pied que firent avancer les Russes prirent position à 1200 pas au nord-est d'Orta-Kisek, contre l'artillerie de d'Autemarre, mais la batterie française reçut à ce moment même un renfort important. La brigade Bouat avait rencontré de grandes difficultés au passage de l'Alma : l'infanterie fut obligée de passer le gué homme par homme et de gravir les hauteurs également en colonne par un dans le lit d'un torrent. Il était clair que cette voie serait tout à fait impraticable pour l'artillerie, et Bouat renvoya alors sa batterie au gué d'Alma-Tamak. Cette batterie traversa la rivière, gravit les hauteurs et alla se former aussitôt à droite de la batterie d'Autemarre. Il y avait donc 12 pièces françaises contre 16 russes. Ce fut une simple canonnade : l'infanterie russe se forma, en arrivant, derrière ses batteries, ainsi que le prescrit son règlement, et l'infanterie française en fit autant ; mais cette dernière était bien abritée, la première mal. Les Français savaient tirer un meilleur parti du terrain. Dans ce combat d'artillerie, les Russes avaient l'avantage du nombre des pièces, mais les Français celui du calibre et de la simplicité du système. Les pièces russes étaient des canons de 6 et des obusiers longs de 10 livres, les pièces françaises des canons-obusiers de 12 centimètres, avec 14 calibres de longueur. Les obusiers longs des Russes étaient également du calibre de 12, mais ils n'avaient que 10 calibres de longueur et ne tiraient pas de boulets pleins, ce que faisaient les canons-obusiers français. Chez les Français, les roues des affûts et des caissons étaient les mêmes, ce qui permettait de les remplacer très-

facilement. Ainsi, dans les deux batteries de la division Bosquet, 32 roues furent brisées pendant le combat par les boulets russes, mais aucune pièce ne fut obligée pour cela de suspendre son feu.

Les 16 pièces russes avaient déjà lutté pendant une demi-heure contre les 12 pièces françaises, lorsque arrivèrent les deux batteries à cheval du Don, qui se placèrent à gauche des deux batteries à pied et sur la même ligne. Il y avait alors 32 pièces russes contre 12 françaises ; mais cet accroissement de forces ne pouvait servir à rien tant que les Français conserveraient la supériorité du calibre, et que les Russes se tiendraient à une aussi grande distance. Comme ces derniers avaient un plus grand nombre de pièces, ils auraient dû en laisser une partie continuer le feu dans les mêmes positions, et s'avancer avec le reste jusqu'à 800 ou 600 pas des Français, de manière à diriger contre leur flanc droit le feu de ces batteries avancées et à obtenir ainsi l'avantage d'un feu embrassant. Bosquet redoutait en effet ce mouvement, mais il n'eut pas lieu. Cependant, bientôt après l'arrivée des deux batteries du Don, ces inquiétudes du général français semblèrent devoir se justifier. En effet, les hussards envoyés par Menschikoff et la batterie à cheval n° 12, apparurent sur le flanc droit des Français, au delà d'Orta-Kisek, et la batterie fit mine de prendre position. Bosquet tourna aussitôt deux pièces de ce côté et envoya quelques obus aux hussards, ce qui suffit pour intimider les Russes.

Au même moment, la tête de la brigade Bouat arrivait sur le plateau, après avoir enfin surmonté les nombreuses difficultés qu'elle avait rencontrées pour passer l'Alma et gravir les hauteurs. Bouat aperçut l'artillerie russe ; il ne prit pas le temps de réunir sa brigade et lança dans la direction d'Orta-Kisek les troupes qui se trouvaient déjà sur le plateau. Cette menace effraya tellement l'artillerie russe, qu'elle se retira aussitôt. Bouat vint alors se mettre en ligne à droite de la brigade d'Autemarre.

Bosquet, croyant que le combat d'artillerie avait duré assez longtemps, et voyant en outre les divisions Canrobert et

Napoléon commencer leur attaque, résolut de se porter en avant et d'attaquer l'infanterie russe qu'il avait devant lui. A partir de ce moment, deux heures environ, Bosquet ne combattit plus seul, et les autres divisions françaises furent engagées. Nous allons nous rendre près d'elles.

ATTAQUE DU GROS DES TROUPES FRANÇAISES.

Nous avons laissé ces troupes dans leurs positions à 2,000 pas au nord de l'Alma. Saint-Arnaud voyait Bosquet sur les hauteurs, le combat d'artillerie avait commencé, et l'artillerie russe répondait de plus en plus vivement aux deux batteries françaises. A l'aile droite des Russes, tout était encore immobile; les Anglais étaient sur la route de poste, à gauche et en arrière des divisions françaises, et ils ne bougeaient pas, ainsi que nous le verrons tout à l'heure. Le plan de bataille des alliés n'avait jamais été justifié; mais il l'était encore moins après les circonstances fortuites qu'avait présentées le commencement de son exécution. Cependant Saint-Arnaud ne vit rien autre chose que ceci : c'est que Bosquet était engagé sur le plateau, et il ne songea qu'à lui porter secours directement. A une heure et demie, il ordonna donc aux divisions Canrobert et Napoléon de se porter en avant. D'après le plan primitif, Canrobert devait marcher directement sur le village d'Alma-Tamak, Napoléon plus à l'est sur Burliuk ; les Anglais devaient attaquer à l'est de Burliuk, et leur attaque devait même précéder celle de Canrobert et du prince Napoléon. Comme cela n'avait pas eu lieu, la meilleure manière dont Saint-Arnaud put employer les divisions françaises du centre, c'était peut-être de les diriger plus à l'est que ne le voulait le plan primitif, car les Anglais se trouveraient ainsi forcés de s'étendre plus à gauche, et de cette manière, malgré les fautes déjà commises, la position russe pouvait encore être tournée par son flanc droit et l'armée russe coupée de l'intérieur de la Crimée. D'après tout ce que l'on voyait et entendait du combat de Bosquet, on pouvait conclure que sa présence sur les hauteurs avait attiré sur ce gé-

néral l'attention des Russes autant qu'on pouvait le désirer, et beaucoup plus qu'on n'était en droit de s'y attendre. Plus Saint-Arnaud dirigerait maintenant vers la gauche l'attaque des divisions Canrobert et Napoléon, plus il prendrait en flanc et à revers les troupes russes qui luttaient contre Bosquet. Cette manière indirecte de soutenir Bosquet devait en outre être aussi profitable à ce dernier qu'un appui direct, plus profitable même selon toute apparence. Bosquet était l'un des meilleurs généraux de l'armée française, indépendant, énergique, fertile en ressources, et l'on était en droit d'admettre qu'il comprendrait parfaitement la nouvelle manœuvre de Saint-Arnaud, et qu'il réussirait à contenir assez longtemps les Russes, même s'il se trouvait plus vivement pressé qu'il ne l'était réellement.

Saint-Arnaud cependant fit exactement le contraire de ce que lui indiquait la situation ; au lieu de diriger les divisions Canrobert et Napoléon plus à l'est qu'il ne l'avait ordonné primitivement, il les porta plus à l'ouest, en ordonnant à Canrobert de gravir les hauteurs sur le même point que l'avait fait Bosquet, c'est-à-dire à l'ouest d'Alma-Tamak.

Canrobert mit en avant ses bataillons de chasseurs à pied qui se dispersèrent en une nuée de tirailleurs ; il dirigea sa 2ᵉ brigade, Vinoy, sur Alma-Tamak, la 1ʳᵉ, Espinasse, à droite de Vinoy vers l'Alma et la position de Bosquet. Pendant que Canrobert approchait du village d'Alma-Tamak, Bosquet se mit en mouvement. Il se porta à droite sur Orta-Kisek, dans la double intention de menacer le flanc gauche des troupes russes qu'il avait devant lui, et de s'éloigner de la crête des hauteurs, afin de laisser à Canrobert la place nécessaire pour se déployer lorsqu'il serait sur le plateau. Dans la direction que prenait ainsi Bosquet, il avait devant lui, à l'est d'Orta-Kisek, le régiment de Minsk ; au nord de ce dernier, à 3 ou 400 pas seulement de l'origine du ravin par lequel on gravit les hauteurs au sud d'Alma-Tamak, le régiment de Moscou, faisant front à l'ouest comme Minsk ; plus à l'est, les bataillons de réserve du régiment de Brzesc,

et, derrière eux, le régiment de chasseurs de Tarutina, se reliaient au régiment de Moscou, en faisant front au nord, en face des vignes qui se trouvent à l'est d'Alma-Tamak.

Le 9° bataillon de chasseurs, de la division Canrobert, pénétra dans les jardins à l'ouest d'Alma-Tamak, pour en déloger les tirailleurs russes. Une batterie de la division s'établit à droite de ce bataillon, dans les vignes situées sur les pentes, au nord de l'Alma. La brigade Espinasse passa l'Alma à droite de la position occupée par cette batterie et se mit à gravir les hauteurs. Le régiment de Moscou, qui se trouvait le plus rapproché du ravin d'Alma-Tamak, aperçut le mouvement de la brigade Espinasse et crut pouvoir l'arrêter en l'attaquant de flanc. Il se jette alors à droite et descend les pentes en face d'Alma-Tamak. En effet, la brigade Espinasse s'arrête, lorsqu'elle entend la fusillade éclater sur son flanc gauche, mais le régiment de Moscou s'était avancé jusque dans le champ de tir de la batterie de Canrobert, que nous avons vue se placer à l'ouest d'Alma-Tamak.

Ces quatre pièces ouvrirent un feu très-meurtrier à 800 pas seulement, et les Russes, déjà désunis par les difficultés du terrain, furent mis dans un désordre complet par les boulets qui éclataient au milieu de leurs bataillons ; ils firent demi-tour et cherchèrent à la débandade un abri sur les hauteurs. La brigade Espinasse acheva alors de gravir les pentes, elle se reforma sur le plateau et s'établit à gauche de la brigade d'Autemarre. Elle fut suivie de près par la brigade Vinoy, qui, après un combat sans importance, avait chassé les tirailleurs russes de la partie ouest d'Alma-Tamak.

La division Napoléon s'était ébranlée en même temps que la division Canrobert. Comme elle devait rester liée à cette dernière, elle appuya à droite en même temps qu'elle. La brigade de Monet entra dans la partie est d'Alma-Tamak peu d'instants après que la brigade Vinoy s'était emparée de l'ouest de ce village. Dans de telles circonstances, il est clair que le petit nombre de tirailleurs russes qui occupaient Alma-Tamak durent l'évacuer aussitôt. La brigade de Monet

traversa alors l'Alma et commença à gravir les hauteurs de la rive gauche dans le ravin d'Alma-Tamak. Les bataillons de réserve de Brzesc, appuyés par le régiment de chasseurs de Tarutina, l'accueillirent par un feu très-vif, et le régiment de Tarutina s'avança jusqu'à la crête des hauteurs. Le mouvement de la brigade de Monet se trouve alors arrêté ; le prince Napoléon établit aussitôt les deux batteries de sa division dans les vignes à l'est d'Alma-Tamak, sur la rive droite de l'Alma, et il fait ouvrir un feu très-efficace contre les Russes à découvert sur la rive gauche. La brigade Thomas se place derrière ces batteries et reçoit bientôt l'ordre de traverser la rivière un peu plus haut que la brigade de Monet. A ce moment-là, le général Thomas est blessé. Cependant, les bataillons de Brzesc, de Bialystock et de Tarutina, sont ébranlés par le feu des batteries de la division Napoléon et, dit-on, par celui des flottes alliées, — bien qu'on ne comprenne pas trop comment les vaisseaux pouvaient tirer, sans faire autant de mal à leurs propres troupes qu'aux Russes, puisque Bosquet et Canrobert se portaient alors contre le flanc gauche des Russes ; — toujours est-il que ces derniers commencent à plier et laissent ainsi aux brigades de Monet et Thomas la liberté de gagner le plateau et de s'y déployer.

ATTAQUE DES ANGLAIS.

Avant de suivre plus longtemps le combat sur ce point, il faut voir ce qui se passait à l'aile occupée par les Anglais.

Ces derniers n'avaient pas quitté leur camp avant onze heures. La supériorité des Russes en cavalerie, supériorité que les alliés s'exagéraient du reste, les inquiétait beaucoup. Par suite de ces craintes, les Anglais marchèrent de manière à pouvoir former rapidement un immense carré dans lequel ils placeraient les bagages qu'ils traînaient avec eux. Les quatre divisions qui, dans l'ordre de bataille, devaient former la 1re et la 2e ligne, marchèrent donc sur quatre colonnes.

La 1^{re} colonne, celle de l'aile droite, se composait des brigades Adams — de la division Lacy Evans — et George Campbell — de la division England ; la 2^e colonne des brigades Pennefather — de la division Lacy Evans — et Eyre — de la division England ; la 3^e colonne, des brigades Codrington—de la division légère—et Bentinck (garde)—de la division Cambridge ;—la 4^e colonne (aile gauche), enfin des brigades Buller — de la division légère — et Colin-Campbell — de la division Cambridge.

Chacune de ces colonnes se composait donc de 2 brigades ou six bataillons (régiments), et occupait en marche une longueur de 2,000 pas. Les bataillons de chaque colonne marchaient les uns derrière les autres, en colonne avec distance, sur un front d'une demi-compagnie. Dans l'ordre de bataille, la première brigade de chaque colonne devait former la première ligne, la brigade la moins avancée, la deuxième. Deux colonnes consécutives avaient l'intervalle de déploiement, calculé de manière qu'une brigade pût se déployer commodément en marchant par le flanc gauche ; cet intervalle était donc d'environ 1,000 pas. Si ces quatre divisions étaient obligées de former un grand carré pendant leur marche, les brigades Pennefather et Codrington formeraient la première face de ce carré, Adams et George Campbell, la face droite, Buller et Colin Campbell, la face gauche, et enfin, Bentinck et Eyre, la quatrième face du carré.

La 2^e colonne suivit au début la grande route de poste d'Eupatoria, sur laquelle marchait aussi l'artillerie; la 1^{re} colonne était à droite de la route, la 3^e et la 4^e à gauche. Si l'armée anglaise avait conservé cette direction, lorsqu'elle se serait déployée, son extrême gauche (aile gauche de la brigade Buller) aurait encore été placée à l'est de Tarchanlar.

La division Cathcart marchait en réserve derrière la 3^e colonne, à l'est de la route de poste ; la cavalerie se tenait à sa gauche et à la même hauteur.

L'armée anglaise venait à peine de se mettre en marche, lorsque se montrèrent sur son flanc gauche les Cosaques que

Menschikoff avait détachés sur la rive droite de l'Alma pour reconnaître et inquiéter l'ennemi. Comme les Anglais étaient pénétrés de la supériorité des Russes en cavalerie, ils virent ces Cosaques doubles et triples de ce qu'ils étaient, ils en firent des uhlans, des dragons, des cuirassiers, de l'artillerie à cheval, et cela ralentit considérablement leur marche. L'infanterie s'arrêta, la cavalerie anglaise reçut l'ordre de s'approcher de l'ennemi avec précaution, la division Cathcart appuya plus à gauche et son bataillon de chasseurs se porta vers l'est pour soutenir la cavalerie en cas de besoin. Les Cosaques se retirèrent alors au galop et l'armée anglaise se remit lentement en marche ; mais à chaque pli de terrain, apparaissait derechef le spectre de la cavalerie russe, ce qui causait un nouveau temps d'arrêt.

Il était déjà une heure et demie et les Anglais n'avaient pas encore fait une heure de chemin. Lorsqu'à ce moment-là les divisions Canrobert et prince Napoléon marchèrent à l'attaque d'Alma-Tamak, les Anglais qui, d'après le plan de bataille, devaient rester en communication avec le prince Napoléon, appuyèrent également à droite, sans songer que ce même plan leur prescrivait aussi d'attaquer le flanc droit des Russes. Les brigades anglaises conservèrent en obliquant à droite l'ordre qu'elles avaient jusque-là, et à deux heures moins dix minutes elles occupaient les positions suivantes :

A l'aile droite, à l'est de la route de poste, se trouvait en première ligne la division Lacy Evans, dont le centre, — bataillon de l'aile gauche de la brigade Adams et bataillon de droite de la brigade Pennefather, — était juste en face du village de Burliuk. Les compagnies légères des bataillons de cette division étaient déployées en tirailleurs, et à environ 600 pas des tirailleurs russes qui occupaient le village et les jardins de Burliuk. A 500 pas derrière Lacy Evans se tenait en deuxième ligne la division England. Les 3 batteries anglaises à pied s'établirent sur la route de poste à l'aile gauche de la division Lacy Evans, à 1800 pas du pont de l'Alma. — La première ligne de l'aile gauche était occupée par la division légère, sa droite appuyée à la route de poste der-

rière les batteries, sa gauche en face des vignes situées à l'ouest de Tarchanlar. Cette division avait également détaché ses tirailleurs en avant, dans les vignes, contre les tirailleurs russes, et des flanqueurs sur la gauche, pour observer les Cosaques de Menschikoff, qui se retiraient déjà peu à peu sur la rive gauche de l'Alma. Derrière la division légère était, en deuxième ligne, la division Cambridge, à gauche et plus en arrière encore, la division Cathcart, la cavalerie et la batterie à cheval. Les Anglais firent une nouvelle halte dans ces positions.

Bien qu'un plan eût été arrêté d'avance, ainsi que nous l'avons dit, entre les généraux en chef anglais et français, et que d'après ce plan le gros des Français ne dût attaquer qu'après les Anglais, il semble que lord Raglan n'ait voulu suivre que ses idées personnelles. Il est probable qu'il avait mal interprété la convention d'après laquelle il devait prendre pour signal de son attaque la présence de Bosquet sur les hauteurs de l'Alma, et qu'il croyait devoir attendre que toute l'armée française fût établie sur ces hauteurs. Toujours est-il qu'il l'attendit.

On voit que par suite du mouvement vers la droite de la division Napoléon, et du mouvement semblable de l'armée anglaise, cette dernière n'était plus sur le flanc droit des Russes, mais juste en face de leur centre où ils avaient le gros de leurs forces. Si mauvais que fût dans son ensemble le premier plan des alliés, il en restait fort peu, sans qu'il eût été pour cela amélioré le moins du monde.

Le centre russe était commandé par le général Gortschakoff, chef du VI° corps d'infanterie. Bien que l'armée anglaise ne fût pas plus forte que l'armée française, elle avait beaucoup plus d'apparence. Elle était encore toute fraîche, tandis que l'armée française, tout au moins la division Bosquet, — se battait depuis plus d'une heure ; les longues lignes serrées des Anglais, la mesure avec laquelle ils se mouvaient, leurs uniformes rouges, leur donnaient un aspect beaucoup plus imposant que les capotes grises, le pas de course et les colonnes des Français. Ils marchaient en outre

sur le point décisif, et tout cela explique que le général Gortschakoff ait pris l'attaque des Anglais pour la principale attaque, — et dans le fait, si les Anglais avaient été complétement battus, il n'y avait réellement plus à s'inquiéter des Français. Seulement, on avait commis la faute de laisser gagner trop de terrain aux Français et de leur opposer trop de forces ; on n'avait donc plus ni assez de temps, ni assez de troupes pour battre les Anglais, indépendamment du combat contre les Français. Gortschakoff conclut de la position prise par les Anglais qu'ils voulaient forcer le pont de l'Alma et gravir les hauteurs de la rive gauche par le ravin de la route. Il prit alors ses dispositions pour leur rendre ce passage le plus difficile possible.

Les tirailleurs russes qui occupaient Burliuk reçurent l'ordre d'incendier le village et de se retirer ensuite derrière l'Alma sur les régiments de Borodino et du grand-duc Michel. Burliuk fut incendié, les tirailleurs repassèrent la rivière, et les sapeurs qui étaient postés au pont le détruisirent sous le feu violent des batteries anglaises de la route de poste. Il leur fallut pour cela 32 minutes. C'était, à vrai dire, une peine inutile, puisque de nombreux gués permettent de passer l'Alma ; c'était peut-être même une fausse manœuvre ; car la présence de ce pont pouvait engager les Anglais à y diriger leurs colonnes qui se seraient trouvées alors sous le feu croisé des batteries russes. Gortschakoff voyant que son aile droite, en face de Tarchanlar, n'était pas menacée, lui prit ses deux batteries légères n^{os} 3 et 4 [de la 14e brigade d'artillerie], 16 pièces, et il les établit à côté de la batterie de position n° 1 [de la 16e brigade d'artillerie], de façon que 32 pièces se trouvèrent alors réunies sur ce point en comptant les 4 pièces de marine. Joignons à cela les deux batteries légères n^{os} 1 et 2 [de la 16e brigade d'artillerie], qui se trouvaient à l'ouest de la route de poste, devant le régiment de Borodino, et nous verrons que les Russes avaient maintenant à leur centre 56 bouches à feu, sur un front d'environ 2,000 pas. Enfin, Gortschakoff fit encore avancer la réserve d'infanterie de l'aile droite, régiment de chasseurs

d'Uglitz, de la position qu'elle occupait derrière le régiment de Wladimir.

Cette nombreuse artillerie russe tirait sans relâche sur les lignes anglaises; bien que ces lignes fussent éloignées d'au moins 1,800 pas et que Raglan eût fait coucher ses hommes, les pièces russes de marine et celles de 12 portaient jusque-là et causaient aux Anglais des pertes sérieuses. Lord Raglan s'en fatigua. A deux heures et demie, lorsque l'aile gauche russe commença à plier devant les trois divisions françaises Bosquet, Canrobert et Napoléon, et que le feu lui apprit que les Français étaient maîtres des hauteurs et cherchaient à s'y déployer, Raglan ordonna d'attaquer.

Les Anglais se levèrent alors, formèrent leurs lignes et se mirent en mouvement, précédés par les tirailleurs.

La division Lacy Evans se trouva d'abord arrêtée par Burliuk en feu et dut se diviser pour tourner ce village; les deux régiments de l'aile droite de la brigade Adams passèrent l'Alma à l'ouest de Burliuk, le régiment de l'aile gauche de cette brigade et la brigade Pennefather à l'est du village incendié. Ils cherchèrent en vain à se former dans les vignes de la rive gauche, sous le feu de mitraille à courte distance des batteries légères nos 1 et 2 de la 16e brigade d'artillerie russe; ils escaladèrent cependant les hauteurs en colonne débandée et ils arrivèrent jusque sous le feu du régiment de Borodino. Les têtes des deux brigades s'arrêtèrent alors pour répondre à ce feu, mais la grêle de mitraille des Russes redoubla, et la division Lacy Evans redescendit les hauteurs pour s'abriter dans les vignes et chercher à se remettre en ordre. La division England, qui formait la deuxième ligne de Lacy Evans, était encore arrêtée par l'incendie de Burliuk sur la rive droite de l'Alma.

L'attaque de la division légère anglaise n'eut pas un meilleur sort. La brigade Codrington se fraya un passage à travers les vignes épaisses qui sont sur la rive droite à l'est de la route de poste; dans ce mouvement, ses lignes se désunirent complétement, les compagnies, les bataillons sor-

tirent de la main de leurs chefs et formèrent des foules débandées. C'est dans ces conditions que la brigade atteignit la rive droite de l'Alma, à 400 pas au plus de la batterie russe n° 1 (batterie de position) de la 16° brigade, et des batteries légères n°s 3 et 4 qui envoyèrent aux Anglais un feu de mitraille terrible. La brigade Codrington se mit néanmoins à passer la rivière. Comme ce passage n'était commode que sur un petit nombre de points, les Anglais auraient pu mettre à profit ce temps d'arrêt forcé pour se rallier et se remettre en ordre, si le feu ennemi n'avait pas été aussi meurtrier, et si les bataillons et les compagnies n'avaient pas été complétement entremêlées. Mais, au contraire, le passage de la rivière ne fit qu'accroître le désordre, et la brigade escalada complétement à la débandade les pentes de la rive gauche, sous la conduite personnelle du général Brown, commandant la division. Quelques groupes de bons tireurs s'établirent en des points favorables d'où ils dirigèrent habilement leur feu sur les officiers des batteries russes; mais au feu de l'artillerie russe vint se joindre à ce moment celui du régiment du grand-duc Michel. Le général Brown, qui était à pied, tomba par accident sans être blessé; tout le mouvement de la brigade Codrington fut alors arrêté. Comme il arrive toujours en pareil cas, le feu de l'artillerie et de l'infanterie russe se fit sentir avec plus de force; la halte devint une retraite, et la brigade s'enfuit de l'autre côté de l'Alma, à l'exception des groupes de tirailleurs qui s'étaient embusqués sur la rive gauche et qui continuèrent de leurs cachettes à inquiéter l'artillerie russe. La brigade Buller, qui s'était mise en mouvement à peu près en même temps que la brigade Codrington, était cependant restée un peu en arrière. Ses bataillons s'avancèrent en colonne avec distance à l'ouest de Codrington, à travers les vignes de Tarchanlar, sans être très-inquiétés par le feu des Russes qui se concentrait presque entièrement sur la brigade Codrington. La brigade Buller passa donc l'Alma avec peu de pertes, mais également sans ordre, au moment même où la brigade Codrington éprouvait le dangereux temps d'arrêt

qui se changea bientôt en fuite ; elle fut entraînée dans cette fuite jusqu'au bord de la rivière et, en partie, de l'autre côté.

Le feu de l'artillerie et des tirailleurs russes avait suffi pour repousser toute la première ligne des Anglais, sans qu'un seul bataillon russe fût obligé de combattre en ligne. Mais tandis qu'à l'aile droite anglaise la division Lacy Evans n'avait pas eu derrière elle de troupes fraîches pour la relever, il en fut autrement à l'aile gauche. En effet, la division du duc de Cambridge, qui était en deuxième ligne derrière la division légère, avait traversé l'Alma et avait eu le temps de se former sur la rive gauche avant que l'attaque de Brown fût repoussée. La brigade Bentinck était en colonne à l'est de la route de poste, au pied des hauteurs de la rive gauche et couverte contre le feu des Russes, les grenadiers de la garde avaient la droite de la brigade, les coldstream la gauche, les fusiliers écossais étaient au centre et un peu en avant. La brigade de highlanders de Colin Campbell occupait également le pied des hauteurs à 1500 pas plus haut sur la rivière.

Dès que la brigade Codrington commença à plier, Bentinck gravit les hauteurs avec la brigade de la garde en colonnes de bataillon ; la brigade Codrington rencontra dans sa fuite une partie des coldstream, et les mit dans un désordre qui fut du reste promptement réparé. Arrivés sur les hauteurs, les gardes anglaises se déployèrent sous le feu de mitraille de la batterie légère n° 4 (de la 14° brigade d'artillerie russe), qui était à gauche de la batterie de position n° 1, et ils ouvrirent un feu de bataillon contre cette batterie et les bataillons du grand-duc Michel qui se trouvaient derrière. La batterie russe perdit beaucoup de monde et se disposait à se retirer. Le général Gortschakoff réunit alors derrière elle le régiment du grand-duc Michel et celui de Wladimir, afin de rejeter la garde anglaise en bas des hauteurs. Ces régiments furent reçus par un feu très-vif et bien dirigé des Anglais, et leurs premiers bataillons s'arrêtèrent pour répondre à ce feu. Ils ne purent pas se reporter en avant, car,

à peine avaient-ils fait halte, qu'ils furent pris de flanc par le feu à mitraille de deux pièces anglaises. Dès que le mouvement en avant des Anglais avait commencé, lord Raglan s'était porté avec les troupes avancées de la division légère près du pont en partie détruit de l'Alma. Il ordonna de le reconstruire et passa sur la rive gauche de la rivière où il reconnut combien il serait avantageux de pouvoir faire appuyer par l'artillerie l'attaque de son infanterie. Il renvoya donc son aide de camp sur la rive droite, avec l'ordre de faire avancer de l'artillerie. Le pont de l'Alma n'était pas encore rétabli, mais le capitaine Turner réussit à faire passer deux pièces à gué près du pont, et il les établit à l'ouest de la route de poste, sur le flanc gauche de la batterie russe n° 4. Ces batteries étaient à peine dételées, que les régiments du grand-duc Michel et de Wladimir s'en approchèrent à 200 pas et s'arrêtèrent pour tirer. C'est sur ces troupes que le capitaine Turner dirigea son feu. L'infanterie russe ne tint pas et fit demi-tour. On eut beaucoup de peine à en conserver réunis quelques bataillons.

Bentinck put alors marcher avec la brigade de la garde contre la batterie russe n° 4 (de la 14° brigade); en même temps, Colin Campbell, voyant Buller en retraite, s'élança de la vallée de l'Alma sur les hauteurs, avec la brigade de highlanders, et marcha contre la batterie n° 3 (de la 14° brigade d'artillerie), qui s'était établie à droite de la batterie de position n° 1. Cette batterie ne tira qu'une salve et se replia. La batterie n° 4 en fit autant, ainsi que la batterie n° 1, dans laquelle les fusiliers écossais de la garde étaient déjà entrés par son flanc gauche. Dix pièces de ces batteries purent néanmoins se sauver, les deux autres et les 4 pièces de marine restèrent entre les mains des Anglais.

Ceux-ci avaient maintenant 5,000 hommes sur les hauteurs. La division légère s'était reformée dans la vallée de l'Alma et s'avançait de nouveau en bon ordre pour appuyer la garde et les highlanders. En même temps, Lacy Evans renouvelait à 3 heures son attaque de la position du régiment de Borodino.

RETRAITE DES RUSSES.

Revenons à l'aile gauche des Russes et à l'attaque des Français.

La marche de Bosquet sur Orta-Kisek, en même temps que le déploiement de Canrobert sur le plateau et le mouvement en avant de la division Napoléon à gauche de Canrobert, produisirent à 2 heures et demie la retraite de l'aile gauche russe ; mais comme les Français le suivirent très-lentement, ce mouvement de retraite ne tarda pas à être suspendu. A 2 heures et demie passées, les Russes occupaient la ligne suivante : leur extrême gauche, régiment de Minsk, était à quelques centaines de pas en avant d'Ulukull, sur le coteau du télégraphe, puis venait le régiment de Moscou, et ensuite les bataillons des régiments de Brzesc et de Tarutina, que la division Napoléon avait forcés de se retirer en arrière de leurs positions primitives. Toutes ces troupes faisaient front au nord-ouest. La droite du régiment de Brzesc se joignait aux bataillons de réserve de Bialystock, qui faisaient front au nord vers l'Alma. En avant des régiments de Minsk et de Moscou, se tenaient encore trois batteries ; la batterie légère n° 4 (de la 17ᵉ brigade d'artillerie), s'était réunie sur le plateau au régiment de Tarutina, pour arrêter la division Napoléon ; le régiment de hussards et la batterie à cheval n° 12 manœuvraient sur le flanc droit de Bosquet, dans les environs d'Orta-Kisek. Il y avait maintenant contre les Français, 14 bataillons russes, réduits par leurs pertes à environ 8,000 hommes, 10,000 en y comprenant l'artillerie et la cavalerie. Les trois divisions Bosquet, Canrobert et Napoléon comptaient 18,000 hommes. Malgré cette supériorité, elles ne pressèrent pas vigoureusement l'ennemi ; le feu d'artillerie et de tirailleurs des Russes contint les Français, et le combat se livra de pied ferme pendant quelques instants. L'artillerie de Canrobert et de Napoléon n'arrivait que peu à peu sur le plateau, et Bosquet paraissait être inquiété par la présence sur son flanc droit d'un régiment de

hussards russes. A ce moment, les Français reçurent de nouveaux renforts sur le plateau.

Lorsqu'après une heure et demie, Saint-Arnaud avait fait avancer très à l'ouest les divisions Canrobert et prince Napoléon, pour attaquer les hauteurs, il avait fait appuyer à gauche la division Forey afin de se relier aux Anglais. Mais à peine cette division s'était-elle ébranlée dans cette direction qu'elle reçut de nouveaux ordres. Saint-Arnaud, qui se tenait sur une éminence au nord de l'Alma, observa que la division Canrobert éprouvait des difficultés à gravir les hauteurs au sud de la rivière ; nous savons en effet que cette division s'était arrêtée un instant lorsque le régiment de Moscou la prit en flanc en descendant les pentes d'Alma-Tamak. Malade, épuisé par la fièvre, le maréchal voyait de grands dangers partout où la marche de ses troupes était un instant arrêtée. Il fallait appuyer Canrobert, et Forey reçut l'ordre de le faire. L'artillerie de réserve fut même envoyée sur la rive gauche de l'Alma. Pendant que Forey accourait, il arriva des nouvelles de Bosquet, qui annonçait que son flanc droit était en l'air, et que les Turcs, qui devaient le soutenir en s'étendant de son aile droite à la mer, n'avaient pas encore traversé l'Alma. Saint-Arnaud modifia aussitôt les ordres qu'il avait donnés à Forey : la brigade d'Aurelle devait seule marcher au secours de Canrobert, et la brigade de Lourmel irait soutenir Bosquet. Cette dernière rejoignit en effet la division Bosquet et reçut l'ordre de se réunir à la brigade Bouat à l'ouest d'Orta-Kisek, en faisant front au sud. La division turque de son côté traversa l'Alma, arriva sur le plateau et se plaça sur la même ligne que Bouat et Lourmel, en s'étendant jusqu'à la mer.

La brigade d'Aurelle passa l'Alma au même point que d'Autemarre, le 39e de ligne en tête, et ce régiment aida une batterie d'artillerie de réserve à passer le gué de l'Alma. Pendant que cette batterie cherchait ensuite à gauche le chemin le moins difficile dans le ravin d'Alma-Tamak, le 39e gravit les hauteurs et s'avança sur le plateau entre la gauche de la division Canrobert et la droite de la brigade de Monet, division Napoléon.

Le 1ᵉʳ et le 9ᵉ bataillon de chasseurs à pied, ainsi que le 1ᵉʳ zouaves, de la division Canrobert, mais surtout le 2ᵉ zouaves, de la division Napoléon, souffraient beaucoup du feu des Russes, et les soldats cherchaient déjà à s'abriter dans les plis du terrain. Le colonel Cler, commandant le 2ᵉ zouaves, s'aperçoit qu'on perd son temps à attendre l'arrivée de l'artillerie. Lorsqu'il voit le 39ᵉ arriver en ligne entre le 1ᵉʳ et le 2ᵉ zouaves, il se décide à saisir le moment, et à marcher contre le centre de la position russe, la tour inachevée du télégraphe. Cler enflamme ses hommes et les enlève au pas de course. Le 39ᵉ, le 1ᵉʳ zouaves et les bataillons de chasseurs de la division Canrobert suivent son exemple. L'artillerie russe, surprise par cette attaque impétueuse, tire quelques coups et se retire, mais pour prendre bientôt une nouvelle position. L'infanterie russe des régiments de Tarutina, de Moscou et de Minsk couvre la retraite de l'artillerie et attend l'attaque à la baïonnette des Français ; mais elle est culbutée par cette attaque et se retire également. La deuxième ligne d'infanterie russe est restée compacte et protége la retraite qui s'opère lentement et sans aucun désordre.

Lorsque l'attaque des régiments du grand-duc Michel et de Wladimir fut repoussée par la garde anglaise et l'artillerie qui l'appuyait, et que les Anglais attaquèrent la grande batterie russe, Menschikoff ordonna la retraite de son armée. Pour la couvrir, le général Kischinski, commandant l'artillerie, prit une nouvelle position sur une éminence que traverse la route de poste à 3000 pas au sud de l'Alma. Il réunit d'abord dans cette position la batterie à cheval n° 12, qu'il rappela de l'extrême gauche où elle se trouvait aux environs d'Orta-Kisek, puis tous les hussards qui revinrent des ailes et se placèrent à l'est de la grande route, pendant que les Cosaques se formaient à leur droite. A la batterie à cheval n° 12 se réunirent bientôt les batteries légères à pied, nᵒˢ 3 et 4 (de la 14ᵉ brigade d'artillerie), qui avaient été chassées de leurs positions par l'attaque des gardes et des highlanders. Derrière ces batteries s'établit le régiment d'infanterie de Wolynie, le seul qui fût resté jusqu'à ce moment

dans la réserve générale et qui n'eût pas donné. Les régiments de Susdal, d'Uglitz et de Borodino, ainsi que les bataillons de réserve de Bialystock, avaient également peu souffert, mais ils avaient du moins été au feu et, dans tous les cas, ils avaient une destination fixée, et le général en chef n'en pouvait plus disposer à son gré. Tous les régiments de la première ligne reçurent alors l'ordre de se retirer derrière la position de retraite, ceux de l'aile gauche par Ulukull.

Le régiment de Borodino, ainsi que les batteries qui lui avaient été attachées et les bataillons de Bialystock, avaient déjà commencé leur retraite, lorsque Lacy Evans renouvela son attaque à trois heures passées, et s'empara facilement des hauteurs. C'est à ce moment que les Anglais et les Français se donnèrent la main sur le plateau. Le général de Martimprey, qui avait observé à l'aile gauche le combat des Anglais et avait été témoin de l'attaque infructueuse des divisions Lacy Evans et Brown, en informa Saint-Arnaud, qui s'était déjà porté par Alma-Tamak sur la rive gauche de l'Alma. A cette nouvelle de son chef d'état-major général, Saint-Arnaud ordonna à la division Napoléon de faire front à l'est avec une batterie d'artillerie de réserve, et de marcher dans cette direction vers la route de poste, ce qui n'offrait pas de difficultés, puisque les régiments de Minsk, de Moscou, de Tarutina et de Brzesc, étaient déjà en retraite sur la position d'arrière-garde de Kischinski. Le mouvement de la division Napoléon ne fit qu'accélérer la retraite des régiments de Bialystock et de Borodino, et cette division française se mit en communication avec Lacy Evans.

Entre trois heures et demie et quatre heures, les alliés avaient toutes leurs troupes sur les hauteurs au sud de l'Alma, mais il n'y eut que la division légère anglaise, qui s'était ralliée derrière la garde, et la cavalerie anglaise qui firent mine de poursuivre les Russes, et ces troupes s'arrêtèrent dès que Kischinski envoya sur leur flanc gauche les Cosaques qui occupaient son aile droite. Menschikoff se retira sans être inquiété vers la Katcha.

La bataille proprement dite n'avait réellement commencé qu'à 2 heures, car avant ce moment les alliés n'avaient d'engagée que la division Bosquet ; elle était finie à 3 heures et demie, bien que le feu durât encore pendant quelques heures à de grandes distances.

Les deux partis avaient commis autant de fautes l'un que l'autre dans le plan et la conduite de la bataille. Chez les Russes, les fautes d'exécution pendant le combat furent la conséquence inévitable de leur plan défectueux ; chez les alliés, elles furent le résultat du double commandement en chef et de la maladie de Saint-Arnaud. Les fautes étant aussi grandes des deux côtés, les forces presque doubles des alliés leur donnèrent forcément la victoire, car la force défensive de la position des Russes ne suffisait pas pour compenser leur infériorité numérique, d'autant plus qu'ils ne surent pas tirer parti de cette position et ne l'utilisèrent que comme obstacle de front et emplacements pour l'artillerie.

Les Français avaient eu affaire au tiers des forces russes. Cela est même exact pour l'artillerie, bien qu'ils aient eu devant eux 40 pièces russes sur 96, puisque dans les 56 pièces opposées aux Anglais, se trouvaient les 16 pièces de gros calibre que possédaient les Russes.

Les Français, y compris les Turcs, engagèrent 33,000 hommes contre 12,000 ; les Anglais 27,000 contre 23,000. Ces derniers avaient donc la tâche la plus difficile. Du côté des Français, le combat fut surtout une lutte d'artillerie, dans laquelle ils avaient une supériorité marquée à cause de la grosseur de leurs calibres et de la maladresse des Russes à tirer parti du terrain pour se couvrir, ce qui du reste était assez difficile. Les Anglais combattirent surtout par des feux d'infanterie contre un feu d'artillerie.

Les Russes évaluent leurs pertes à 1,892 tués, 3,172 blessés et contusionnés et 735 disparus, en tout 5,709 hommes ou le sixième de leur effectif. Les Français estiment leurs pertes à 1,346 hommes, les Anglais à 2,965, ce qui fait pour les alliés 4,301 hommes ou le quatorzième de leurs forces totales. On s'explique assez facilement, d'après ce que nous

avons dit plus haut, que les Français aient perdu beaucoup moins de monde que les Anglais ; il est aussi naturel que les pertes des Russes fussent plus considérables que celles des alliés, puisque ces derniers engagèrent plus d'armes à feu que leurs adversaires, et que ceux-ci se formèrent en masses compactes toutes les fois qu'ils voulurent faire quelque chose, sans pourtant employer d'autre moyen que des coups de fusil.

Bataille de Kœniggraetz (Sadowa), 3 juillet 1866[1].

(Planche X bis.)

SITUATION GÉNÉRALE.

Après avoir occupé la Saxe, les Prussiens avaient concentré dans ce royaume et dans la Silésie trois armées actives, savoir :

A l'aile droite, l'armée de l'Elbe, sous les ordres du général Herwarth de Bittenfeld, se composant de la 14ᵉ division — du VIIᵉ corps d'armée, — des 15ᵉ et 16ᵉ divisions — du VIIIᵉ corps d'armée, — et d'une brigade de cavalerie de réserve, ensemble : 34 bataillons, 26 escadrons et 20 batteries, ou 34,000 hommes d'infanterie, 3,900 de cavalerie et 120 bouches à feu ;

Au centre, la première armée, sous le prince Frédéric-Charles, composée des 3ᵉ et 4ᵉ divisions — du IIᵉ corps, — des 5ᵉ et 6ᵉ divisions — du IIIᵉ corps, — des 7ᵉ et 8ᵉ divisions — du IVᵉ corps, — et d'un corps de cavalerie sous le prince Albert de Prusse ; ensemble 72 bataillons, 82 escadrons et 48 batteries, ou 72,000 hommes d'infanterie, 12,300 de cavalerie et 288 pièces de canon ;

[1] Les noms de localités sont portés sur la carte de Kœniggraetz avec l'orthographe tchèque, d'après la carte de l'état-major général autrichien ; dans le texte allemand, au contraire, le colonel Rüstow a écrit ces noms de lieu à peu près comme ils se prononcent en allemand.

Note du traducteur.

A l'aile gauche, la deuxième armée, sous le prince royal de Prusse, composée des deux divisions du corps de la garde, des 1re et 2e divisions — du Ier corps, — des 9e et 10e divisions — du Ve corps, — des 11e et 12e divisions — du VIe corps, — d'une brigade de cavalerie de réserve attachée au Ier corps, et d'une division de cavalerie de réserve sous le général Hartmann ; ensemble 92 bataillons, 74 escadrons et 60 batteries, ou 92,000 hommes d'infanterie, 11,100 de cavalerie et 360 bouches à feu.

L'effectif total des forces prussiennes était donc de 198,000 hommes d'infanterie, 27,300 de cavalerie et 768 bouches à feu.

Le 22 juin 1866, ces troupes reçurent l'ordre d'entrer en Bohême en deux grandes masses.

L'une de ces masses, l'armée du prince royal, partant du comté de Glatz, marchait sur Gitschin, en traversant le Riesengebirge et le cours supérieur de l'Elbe ; — la seconde — formée de l'armée de l'Elbe et de la première armée — s'avançait de la Saxe et de la Lusace, et marchait également sur Gitschin par Turnau et Münchengraetz.

Si l'on envisage cette opération dans son ensemble, et sans s'occuper des détails, on trouve qu'elle était très-hasardée. Elle consistait en effet à réunir les forces prussiennes sur un terrain qui se trouvait encore dans les mains de l'ennemi, et où les Autrichiens pouvaient jeter toute leur armée entre les deux armées prussiennes, et les battre isolément.

Cette opération hasardeuse eut néanmoins un plein succès, grâce à la bravoure, à l'intelligence et à l'armement des troupes prussiennes, grâce à la précision des détails d'exécution, et surtout aux fautes des Autrichiens.

L'armée autrichienne du Nord, sous les ordres du feldzeugmeister de Benedek, se composait de 7 corps d'armée, les Ier, IIe, IIIe, IVe, VIe, VIIIe et Xe corps ; de 3 divisions de cavalerie de réserve, de 2 divisions de cavalerie légère, et d'une réserve d'artillerie. Chaque corps d'armée comptait 4 brigades d'infanterie à 7 bataillons, un régiment de cavalerie de 5 escadrons, et 9 batteries de canons rayés (de 8 piè-

ces), auxquelles on ajoutait le plus souvent une ou plusieurs batteries de fusées. — Les divisions de cavalerie avaient de 20 à 30 escadrons chacune, et toute l'armée autrichienne du Nord renfermait au milieu de juin 200,000 hommes d'infanterie, 24,000 cavaliers et 800 bouches à feu.

A cette armée devait bientôt se joindre le corps d'armée saxon, évacuant la Saxe avec 18,700 hommes d'infanterie, 2,400 cavaliers et 60 canons, répartis dans 10 batteries de 6 pièces.

L'effectif total de l'armée de Benedek était donc de 218,000 hommes d'infanterie, environ 27,000 cavaliers et au moins 850 pièces de canon.

Depuis le milieu du mois de mai, le gros des forces de Benedek était concentré en Moravie, sur une ligne allant d'Olmutz à Brunn. Le Ier corps — Clam Gallas — était détaché sur la gauche en Bohême, avec son quartier général à Prague ; la 1re division de cavalerie légère — Edelsheim — était attachée au Ier corps. Le IIe corps d'armée — Thun-Hohenstein — était détaché à droite vers Brisau et Landscron, avec la 2e division de cavalerie légère — Taxis.

Avant que les hostilités fussent sérieusement engagées, les Saxons se réunirent à Clam-Gallas sur l'Iser, aux environs de Munchengraetz. Les troupes alliées qui occupaient cette partie de la Bohême formèrent alors, sous le prince royal Albert de Saxe, l'armée de l'Iser, forte d'au moins 61,000 hommes d'infanterie et de cavalerie (7,600 cavaliers), avec environ 180 bouches à feu. Cette armée de l'Iser devait faire tête à la première armée prussienne et à l'armée de l'Elbe réunies — 122,000 hommes et 400 pièces de canon.

Le reste des troupes autrichiennes, plus de 180,000 hommes, avec 760 bouches à feu, restait à la disposition immédiate de Benedek.

A la nouvelle de l'entrée des Prussiens dans la Hesse-Electorale, le Hanovre et la Saxe, Benedek dirigea le 19 juin son armée principale sur la Bohême, où elle devait prendre position sur l'Elbe, entre la forteresse de Josephstadt et Kœniginhof, pour attaquer ensuite la Silésie.

D'après les ordres de marche, la grande armée autrichienne devait être sur l'Elbe le 29 ou le 30 juin. Mais avant que les corps autrichiens atteignissent ces positions, le prince royal de Prusse avait déjà débouché des montagnes, et Benedek se vit obligé, le 26 juin, d'opposer des détachements de son armée aux colonnes du prince royal.

Le 27 et le 28 juin furent des journées fatales et décisives.

Le 27, le Ve corps prussien battit à Wysokow le VIe corps autrichien — Ramming ; — en revanche, le Xe corps autrichien — Gablenz — défit complétement à Trautenau le Ier corps prussien — Bonin.

Benedek envoya le VIIIe corps — archiduc Léopold — au secours de Ramming, croyant évidemment qu'il pourrait arrêter quelque temps le prince royal de Prusse avec des forces relativement peu considérables. Il prit en conséquence des dispositions pour diriger sur sa gauche une grande partie de ses troupes contre le prince Frédéric-Charles, afin de l'attaquer avec des forces supérieures. Mais avant que ces mesures fussent exécutées, la journée du 28 juin modifia considérablement la situation. Les Prussiens furent victorieux ce jour-là à Skalitz et à Bürgersdorf; le prince royal de Saxe évacua la ligne de l'Iser, et Benedek concentra, le 30 juin, 4 corps d'armée et 4 divisions de cavalerie—130,000 hommes environ — dans la position de Salney sur la rive droite de l'Elbe, attendant et désirant même l'attaque du prince royal de Prusse. Mais cette attaque n'eut pas lieu. Cependant le prince Frédéric-Charles battait, le 29 juin, à Gitschin, Clam-Gallas et les Saxons. Le prince Albert de Saxe se mit en retraite sur Kœniggraetz, et Benedek résolut alors de concentrer toutes ses forces à l'ouest de cette place forte. Les ordres nécessaires furent donnés le 30 juin et, dans l'après-midi du 1er juillet, presque toute l'armée austro-saxonne se trouvait déjà dans l'espace compris entre la Bistritz et l'Elbe, à hauteur de Kœniggraetz.

Les pertes de Benedek jusqu'au 1er juillet sont évaluées par les Autrichiens à 32,000 hommes et, par les Prussiens,

à un chiffre plus élevé. Benedek, qui, d'après nos calculs, avait au début 245,000 hommes, était donc encore à la tête de 200 à 210,000 hommes le 1ᵉʳ juillet.

Les armées prussiennes, qui suivaient lentement le mouvement de concentration des Autrichiens, avaient subi elles aussi des pertes importantes, mais beaucoup moins considérables que leurs adversaires. En tout cas, les Prussiens étaient aussi forts que les Austro-Saxons en infanterie et cavalerie, 210,000 hommes. La proportion de l'artillerie était à peu près la même des deux côtés, 750 pièces environ.

Près d'un tiers de l'artillerie prussienne se composait encore de pièces de 12 non rayées. Les Saxons avaient de leur côté quelques batteries d'obusiers lisses. Les Autrichiens avaient des batteries de fusées. Enfin, les canons rayés des Autrichiens se chargeaient par la bouche, ceux des Prussiens par la culasse.

Jusqu'à présent, l'artillerie n'a pas reconnu aux canons se chargeant par la culasse une grande supériorité sur ceux qui se chargent par la bouche. Cela semble en effet justifié, si l'on n'envisage que la rapidité du tir; mais le chargement par la culasse n'a-t-il pas l'avantage de mieux conserver les fusées? Toujours est-il qu'un grand nombre d'obus, lancés par des pièces se chargeant par la bouche, n'ont pas éclaté.

Les fusées sont aujourd'hui discréditées partout. Nous n'avons jamais été partisan des fusées comme arme normale d'artillerie, avec un matériel encore plus embarrassant que celui de l'artillerie de campagne ordinaire, mais nous ne pouvons cependant partager tout le mépris qu'il est de mode aujourd'hui d'avoir pour les fusées. Elles sont faciles à transporter partout si l'on emploie pour cela un matériel intelligent au lieu de lourds chariots, et en raison de cette propriété des fusées, on peut en tirer parti non-seulement à la guerre de montagnes, mais encore, bien que d'une manière secondaire, dans la grande guerre.

L'infanterie prussienne était supérieure à l'infanterie autrichienne par son fusil à tir rapide et par l'intelligence qui y régnait.

Pour ce qui est de ce dernier point, on a cherché à le tourner en ridicule, en disant que chaque soldat prussien avait dans son sac une carte du théâtre de la guerre, et avait pris part à la discussion du plan de campagne.

La plaisanterie n'est pas mauvaise. Mais il est incontestable que plus l'intelligence et l'instruction sont répandues dans les rangs d'une troupe, mieux cette troupe saura obéir aux ordres donnés et en comprendre le véritable sens, plus le sentiment de l'honneur y sera développé, ce qui est excellent dans une armée, surtout en cas de revers. Dans l'armée prussienne, presque tous les hommes savent lire et écrire ; mais, ce qui a bien plus d'importance à nos yeux, c'est que dans chaque compagnie prussienne, il se trouve comme sous-officiers et soldats quelques hommes d'une instruction vraiment supérieure, et dont l'exemple ne peut manquer d'exercer une grande influence.

POSITIONS OCCUPÉES PAR L'ARMÉE PRUSSIENNE LE 2 JUILLET. DISPOSITIONS POUR LA JOURNÉE DU 3.

Le 2 juillet, le centre de l'armée prussienne, prince Frédéric-Charles, occupait sur la grande route d'Horzitz à Kœniggraetz un front d'environ 11 kilomètres, depuis Miletin à gauche jusqu'à Liskowitz à droite. Cette armée, forte de 80,000 hommes d'infanterie et de cavalerie, était très-concentrée et avait de 5 à 6 hommes sur chaque pas du front. Le quartier général du prince Frédéric-Charles se trouvait à Kamenitz.

A l'aile droite était l'armée de l'Elbe, du général Herwarth de Bittenfeld, sur la Czidlina, entre Smidar et Neu-Bidschow, sur un front de 6,000 pas. Elle était forte d'au moins 36,000 hommes et se trouvait à 8 kilomètres seulement du prince Frédéric-Charles, sous les ordres duquel elle avait été placée.

A l'aile gauche, l'armée du prince royal de Prusse, 100,000 hommes environ, occupait un front de 15 kilomè-

tres, de Prausnitz à Kukus sur l'Elbe supérieur. Le quartier général du prince royal était à Kœniginhof.

La liaison du prince royal avec le prince Frédéric-Charles était déjà établie dès le 30 juin, puisque le 1er régiment de dragons de la garde, de la deuxième armée, arrivait ce jour-là à Arnau.

Le 2 juillet, l'aile droite de l'armée du prince royal, 1er corps, avait ses troupes avancées à Aulejow et à Zielejow, à 3,000 pas seulement des bivouacs de l'aile gauche du prince Frédéric-Charles, à Miletin.

On trouve en grand les positions qu'occupaient les Prussiens le 2 juillet, sur un arc de cercle passant par Neu-Bidschow, Klein-Miletin et Kukus ; la longueur de cet arc de cercle est d'un peu plus de 37 kilomètres, et son centre est aux environs du village de Wschestar, sur la route d'Horzitz à Kœniggraetz, entre la Bistritz et l'Elbe. Le rayon de ce cercle est d'environ 18 kilomètres.

Le roi de Prusse était arrivé le 30 juin sur le théâtre de la guerre, pour prendre le commandement en chef de son armée. Il mit ce jour-là son quartier général au château de Sichrow, puis le 2 juillet à Gitschin.

Depuis le 30 juin au soir jusqu'au 2 juillet, il n'y eut point d'engagement. Les Prussiens n'avaient même pas l'intention de rien entreprendre de décisif le 3 juillet ; l'armée du prince Frédéric-Charles devait faire des reconnaissances sur la route d'Horzitz à Kœniggraetz, et celle du prince royal contre Josephstadt.

Le prince royal de Prusse ordonna au VIe corps, qui bivouaquait aux environs de Gradlitz, de passer l'Elbe le 3 juillet de grand matin et de marcher par la rive droite sur Josephstadt, pour séparer cette place de la grande armée autrichienne et chercher à s'en rendre maître par surprise ou capitulation.

Le prince Frédéric-Charles se rendit le 2 juillet à Gitschin, pour faire ses rapports au roi Guillaume. Les généraux prussiens croyaient encore ce jour-là que Benedek n'accepterait point la bataille sur la rive droite de l'Elbe, et qu'il se

concentrerait sur la rive gauche entre Josephstadt et Kœniggraetz. Dans cette hypothèse, il était naturel de donner un jour de repos aux troupes prussiennes, dans les positions qu'elles occupaient actuellement. Cela étant convenu, le prince Frédéric-Charles revint à 4 heures et demie du soir à son quartier général de Kamenitz.

Il y trouva des nouvelles qui semblaient modifier considérablement la situation. Elles annonçaient en effet, qu'au lieu d'une simple arrière-garde, il y avait entre la Bistritz et l'Elbe, une grande partie de l'armée autrichienne ; et en outre, les Autrichiens ayant envoyé de grandes reconnaissances sur la route de Sadowa à Horzitz, il ne paraissait pas impossible que Benedek eût l'intention de se jeter, le 3 juillet, avec toutes ses forces sur l'armée du prince Frédéric-Charles pour l'écraser.

Le prince prit ses mesures en conséquence, afin de n'être pas surpris. Il ordonna que son armée prendrait, le 3 juillet de grand matin, entre Horzitz et la Bistritz, une position dans laquelle elle attendrait l'attaque des Autrichiens, ou d'où elle pourrait prendre elle-même l'offensive, en raison des circonstances.

Herwarth de Bittenfeld reçut l'ordre de marcher, le 3 juillet, de Smidar sur Nechanitz, le plus tôt qu'il pourrait.

Le prince Frédéric-Charles fit demander au prince royal de faire avancer au moins un corps d'armée, entre la Bistritz et l'Elbe, pour appuyer la première armée.

Le prince Frédéric-Charles informa naturellement le roi Guillaume, général en chef prussien, des mesures qu'il prescrivait. Ces mesures, prises d'abord dans un but défensif, ne faisaient que rendre plus probable une affaire sérieuse pour le 3 juillet.

Le prince envoya donc au roi son chef d'état-major, le général Voigts-Rheetz, qui arriva à Gitschin avant onze heures du soir. On tint alors conseil à Gitschin et l'on se rangea à l'avis que Benedek attaquerait le prince Frédéric-Charles, dans la matinée du 3 juillet. On supposait — ce qui n'était

pas exact — que Benedek avait déjà trois corps d'armée sur la rive droite (ouest) de la Bistritz.

Dans cette hypothèse, le général de Moltke, chef d'état-major général de l'armée prussienne, envoya au prince royal un ordre daté du 2 juillet à onze heures du soir, dans lequel il l'informait des positions qu'occuperait l'armée du prince Frédéric-Charles le 3 au matin ; il lui disait qu'on devait s'attendre à une grande bataille dans la direction de Kœniggraetz à Milowitz par Sadowa, et il lui enjoignait de marcher avec toutes ses forces contre le flanc droit de l'ennemi pour soutenir la première armée, et d'entrer en ligne le plus tôt qu'il pourrait.

Le prince royal de Prusse reçut cet ordre à Kœniginhof, le 3 juillet, vers 4 heures du matin, des mains du major comte Finkenstein, aide de camp d'aile du roi Guillaume. A 5 heures, il expédia lui-même ses ordres aux commandants de corps d'armée, qui les reçurent entre 6 et 7 heures.

Ces ordres étaient les suivants :

« Le Ier corps, campé à Ober-Prausnitz, avec ses troupes avancées à Zielejow et Aulejow, marchera sur Gross-Bürglitz en deux colonnes, celle de droite par Gross-Trotina, celle de gauche par Zabrzes.

« La cavalerie de réserve suivra de Neustaedtl, le Ier corps d'armée.

« Le corps de la garde a son avant-garde — général d'Alvensleben — sur le plateau de Daubrawitz, la 1re division à Kœniginhof, la 2e division, l'artillerie et la cavalerie de réserve à Rettendorf. La garde marchera sur Jerzicek et Lhota.

« Le VIe corps ne fera pas la reconnaissance ordonnée contre Josephstadt, pour le 3 juillet, il n'enverra devant cette place que des détachements, et marchera avec le gros de ses forces sur Welchow, pour se relier à l'aile gauche de la garde.

« Le Ve corps formera la réserve générale de la deuxième armée ; il quittera son bivouac de Gradlitz deux heures

après le départ du VI⁰ corps, et marchera derrière le centre de la garde sur Chotieborek. »

Suivons ces ordres dans leur commencement d'exécution :

Le corps de la garde, le plus rapproché du quartier général du prince royal, reçut le premier ses ordres à 5 heures et demie ; il pouvait partir à 6 heures et demie et commencer à arriver deux heures après, à 8 heures et demie, à Jerziczek et Lhota.

Le Ier corps ne pouvait rompre au plus tôt qu'une heure après la garde, et ses têtes de colonne, qui partaient d'Aulejow et de Zielejow, ne pouvaient être à Gross-Bürglitz avant 10 heures.

Le VI⁰ corps ayant reçu, le 2 juillet, l'ordre de faire une reconnaissance contre Josephstadt, la 12⁰ division passa l'Elbe à Kukus sur un pont de bateaux, le 3 juillet, entre 5 et 6 heures du matin, la 11⁰ division à Stangendorf et Schurz, entre 6 et 7 heures. Le VI⁰ corps était déjà en marche, lorsqu'il reçut l'ordre de se diriger sur Welchow, où ses têtes de colonne pouvaient arriver dès 7 heures et demie.

Le V⁰ corps pouvait être à Chotieborek vers 10 heures.

Tout bien considéré, il était possible qu'entre 10 et 11 heures, la garde et le VI⁰ corps se trouvassent déployés sur une ligne allant de Steinbruch à Niesnaschow par Jerziczek et Lhota, à deux heures de marche environ de Wschestar.

Voilà pour l'armée du prince royal.

D'après les ordres du prince Frédéric-Charles, la première armée devait prendre, le 3 juillet, dès 2 heures du matin, les positions suivantes :

La 7⁰ division, Fransecky, au château de Cerekwitz, sur la rive gauche de la Bistritz ;

La 8⁰ division, Horn, à Milowitz ;

La 3⁰ division, à Brischtan ;

La 4⁰ division, à Pschanek ;

Derrière cette ligne, la 5⁰ division, Kamiensky, et la 6⁰, Manstein, au sud d'Horzitz, à droite et à gauche de la route ;

la cavalerie de réserve à Baschnitz, et l'artillerie de réserve à Horzitz.

Ces positions prises, le front de la première armée ne serait plus que de 8 kilomètres. Mais il était possible — dans le cas où les Autrichiens ne prendraient pas l'offensive — que la première armée conservât ces positions jusqu'à ce que l'armée du prince royal fût arrivée dans les positions qu'elle devait atteindre entre 10 et 11 heures du matin.

Herwarth devait quitter Smidar le 3 juillet de grand matin, marcher sur Nechanitz et se relier à la 4ᵉ division, du IIᵉ corps. Si rien ne s'opposait à son mouvement, il devait donc être vers 11 heures à peu près, entre Alt-Nechanitz et Kobilitz.

Nous retrouvons donc toute l'armée prussienne réunie le 3 juillet, entre 10 et 11 heures, sur un autre arc de cercle, ayant toujours Wschestar pour centre et s'étendant de Alt-Nechanitz à Niesnaschow, par Straczow et Klein-Bürglitz, sur une longueur d'environ 30,000 pas, avec un rayon de 13,000 pas. La corde de cet arc, de Alt-Nechanitz à Niesnaschow, qui représente la véritable longueur du front, ne mesure que 23,000 pas. Il y avait donc près de 10 Prussiens sur chaque pas du front, et la concentration de l'armée était ainsi parfaitement ordonnée.

Cela est à constater, indépendamment des autres circonstances et des événements qui suivirent.

Voici quel paraît être le plan des Prussiens :

Le prince Frédéric-Charles se défend contre l'attaque dont Benedek le menace sur la route de Sadowa à Milowitz ;

Herwarth, le premier auxiliaire sur lequel il puisse compter, attaque le flanc gauche de Benedek ;

Fransecky n'a qu'un rôle secondaire : chercher à assurer la liaison avec le prince royal, dès que la deuxième armée arrivera ;

Le prince royal entrant en ligne doit naturellement, d'après la direction de ses forces, exécuter l'attaque principale.

SITUATION DE BENEDEK LE 3 JUILLET AU MATIN. DISPOSITIONS QU'IL PREND POUR LIVRER BATAILLE.

Nous avons déjà vu que Benedek avait ordonné, le 30 juin, la concentration de son armée dans la position de Kœniggraetz. Les ordres de marche dirigeaient :

Le II^e corps, la 1^{re} division de cavalerie de réserve et la 2^e division de cavalerie légère, sur Trotina, sur la Trotinka, près du point où ce ruisseau se jette dans l'Elbe ;

Le IV^e et le VIII^e corps, à gauche du II^e, sur Nedielischt ;

Le VI^e corps et la 2^e division de cavalerie de réserve sur Wschestar ;

Le III^e et le X^e corps, la 3^e division de cavalerie de réserve et la 1^{re} division de cavalerie légère, sur Lipa.

Le I^{er} corps et le corps d'armée saxon venaient d'eux-mêmes à Kuklena, au sud-ouest de Kœniggraetz.

Telles sont les positions que prit l'armée autrichienne le 1^{er} juillet et dans la nuit du premier au deux.

Le 1^{er} juillet au soir, le colonel Pidoll, chef du génie de l'armée, reçut l'ordre de construire quelques retranchements entre Nedielischt et Lipa.

Le 2 au matin, Pidoll se mit à l'œuvre et fit construire 7 batteries, d'après un modèle d'une exécution facile dont il avait déjà proposé le projet, savoir :

Batterie n° 1, à 500 pas au nord de Nedielischt ;

Batterie n° 3, à 1000 pas à l'ouest de la précédente ;

Batterie n° 2, entre les batteries n° 1 et n° 3 ;

Batterie n° 4, au nord-ouest et tout près de Chlum ;

Batteries n^{os} 6 et 7, à l'est de Lipa et au nord de la route d'Horzitz à Kœniggraetz ;

Batterie n° 5, entre les n^{os} 4 et 6, mais plus près de la première.

Des trous de loup furent creusés près des batteries pour les protéger. On fit, dans le même but, des abatis sur la lisière de plusieurs bois, particulièrement à Chlum et entre Chlum et Lipa.

On n'ordonna que dans la matinée du 3 juillet de renforcer l'aile gauche par des retranchements, et l'on en commença la construction, à 10 heures et demie environ, à Problusz et Nieder-Przim, lorsque la lutte était déjà engagée de ce côté.

Remarquons en passant que la ligne des batteries n°s 1 à 7 court à peu près de l'est à l'ouest, et fait front dans la direction où devait arriver l'armée du prince royal de Prusse.

Par suite des opérations antérieures, le chef d'état-major de Benedek, baron Henickstein, le quartier-maître général, général Krismanich, et le commandant du Ier corps, Clam-Gallas, furent appelés à Vienne le 3 au matin pour justifier leur conduite. On comprend que ces modifications, apportées au moment décisif dans l'état-major de l'armée autrichienne, devaient produire du désordre, même en admettant que Henickstein et Krismanich fussent remplacés par des hommes très-supérieurs à eux.

Les détachements autrichiens, qui avaient décidé, le 2 juillet, le prince Frédéric-Charles à se préparer à une bataille décisive, n'étaient que des reconnaissances du IIIe et du Xe corps.

Le 3 juillet, vers quatre heures du matin, les commandants de corps furent informés par Benedek que les Prussiens étaient en forces à Neu-Bidschow, Smidar et Horzitz, et qu'on devait s'attendre dans la journée à une attaque qui s'adresserait d'abord au corps saxon.

L'ordre suivant accompagnait cette communication :

« En cas d'attaque, le corps d'armée saxon occupera les hauteurs de Popowitz et de Trzesowitz, l'aile gauche un peu refusée et couverte par sa cavalerie. La 1re division de cavalerie légère se placera un peu en arrière des Saxons et occupera l'extrême gauche à Problus et Przim.

« Le Xe corps prendra position à droite du corps saxon, et le IIIe corps à droite du Xe, sur les hauteurs de Lipa et de Chlum.

« Le VIIIe corps se placera derrière les Saxons pour les appuyer.

« Les troupes dont il n'est pas question ici n'auront qu'à se tenir prêtes à agir, tant que l'attaque se limitera à l'aile gauche.

« Si l'attaque de l'ennemi vient à prendre de plus grandes proportions, toute l'armée prendra son ordre de bataille. Le IV⁰ corps se portera à droite du III⁰, entre Chlum et Nedielischt, et le II⁰ corps à l'extrême droite à côté du IV⁰.

« La 2⁰ division de cavalerie de réserve s'avancera derrière Nedielischt et se tiendra prête à marcher.

« Le VI⁰ corps se massera à hauteur de Wschestar, le I⁰ʳ corps à Rosnitz.

« La 1ʳ⁰ et la 3⁰ division de cavalerie de réserve marcheront sur Swieti.

« Dans la seconde hypothèse d'une attaque générale, le I⁰ʳ et le VI⁰ corps, les 5 divisions de cavalerie et la réserve d'artillerie, qui prend position derrière les I⁰ʳ et VI⁰ corps, formeront la réserve de l'armée.

« Si l'armée est forcée de battre en retraite, elle se retirera sur la route d'Holitz et d'Hohenmauth, sans se rapprocher de Kœniggraetz.

« Le II⁰ et le IV⁰ corps ont fait jeter des ponts de bateaux sur l'Elbe entre Lochenitz et Przedmierzitz. Le I⁰ʳ corps en fera jeter un autre à Swinar. »

Faisons sur ces dispositions quelques observations indispensables.

a.—Elles prouvent que Benedek songeait à livrer bataille à la totalité de l'armée prussienne, mais qu'il ne s'attendait, le 3 juillet, qu'à une attaque de l'aile droite prussienne, c'est-à-dire de l'armée de l'Elbe et d'une partie de celle du prince Frédéric-Charles. Pour recevoir cette attaque, il disposait entre Popowitz et Lipa le corps saxon, le X⁰ et le III⁰ corps, et, en outre, comme réserve particulière, le VIII⁰ corps et la 1ʳ⁰ division de cavalerie légère.

b.—Il avait pris dès le 1⁰ʳ juillet des mesures pour le cas d'une bataille générale, puisqu'il avait ordonné de construire des retranchements.

— 319 —

c.—Ces dispositions donnent à Benedek l'ordre de bataille suivant :

A l'aile gauche, contre l'attaque que l'on croyait être l'attaque principale : le corps saxon, les Xe, IIIe et VIIIe corps, —éventuellement la 1re division de cavalerie légère, qui peut également être comptée dans la réserve générale ; — lignes de position sur la Bistritz, de Popowitz à Sadowa.

A l'aile droite, contre l'armée du prince royal que l'on croyait exécuter l'attaque secondaire : IVe et IIe corps, — incidemment la 2e division de cavalerie légère qui pouvait aussi faire partie de la réserve générale ; — lignes de position figurées à grands traits par les retranchements entre Lipa et Nedielischt, avec une ligne avancée allant de Czistowes, par Sendraschitz, jusqu'à Trotina et vers Smirzitz.

Réserve à Wscheslar et Rosnitz, sur la route de Sadowa à Kœniggraetz : VIe et 1er corps, 1re et 3e division de cavalerie de réserve à Swieti, 2e division de cavalerie de réserve à Brzisa, 2e division de cavalerie légère à Nedielischt, 1re division de cavalerie légère à Problus, réserve d'artillerie à Wschestar.

d.—En comptant toutes les troupes, on arrive à peu près aux effectifs suivants :

Aile gauche, 100,000 hommes, sur 8,000 pas ;

Aile droite, 50,000 hommes, sur 8,000 pas ;

Réserve, concentrée en arrière sur un front de 5,000 pas au plus, 60,000 hommes, y compris la cavalerie.

Le front général, de Trotina à Popowitz, n'a pas plus de 13,000 pas en ligne droite, de sorte que les Autrichiens avaient 18 à 20 hommes sur chaque pas de leur front, c'est-à-dire beaucoup trop et sans possibilité de se déployer.

e.—Ce n'était pas sur un seul front, mais bien sur deux fronts que Benedek songeait à déployer son armée. La répartition des troupes dans le plan du général autrichien aurait dû suffire pour faire voir clairement à un homme vraiment doué de l'intelligence militaire que le front Nedielischt-Lipa devait être regardé comme secondaire ; mais ce qui rendait difficile pour Benedek de comprendre cette

question de métier, c'était : 1° qu'il n'était pas dit un mot, dans son plan, d'une offensive quelconque ; 2° qu'on y parlait encore moins par conséquent de forces offensives et de forces défensives ; 3° enfin, c'est que le plan ne faisait pas mention des retranchements construits face au nord, lesquels auraient dû pourtant être occupés et défendus par le II° et le IV° corps. — Dans le fait, ces deux corps d'armée ne s'inquiétèrent pas des retranchements en question.

f. — Il est évident que dans le plan de bataille que les Autrichiens auraient dû concevoir, la chose principale avait échappé à Benedek, ou plutôt, pour parler d'une manière plus générale, au commandement de l'armée ; et l'on n'en trouve pas une excuse suffisante dans les changements importants introduits dans l'état-major général autrichien la nuit même qui précéda la bataille. Un plan doit être précis et ne renfermer que des ordres formels. Or, celui de Benedek répondait fort mal à ces conditions essentielles. Mais si l'on ne veut pas accorder à ces questions de forme toute l'importance qu'elles méritent en réalité, il reste encore à répondre à une question de métier fort décisive, c'est celle-ci :

g. — Comment se fait-il que Benedek ait pu regarder l'armée du prince royal de Prusse comme une chose secondaire ?

C'est inexplicable quand on songe aux forces que cette armée avait déjà déployées à Nachod, à Skalitz, à Bürgersdorf.

C'est également incompréhensible quand on étudie les conditions de temps et de lieu. Depuis le combat de Salney, 30 juin, Benedek devait savoir que le prince royal de Prusse était sur l'Elbe supérieur. De Kœniginhof, centre de l'armée du prince royal, à Wschestar, où Benedek avait placé le centre de ses positions, il n'y a pas tout à fait 22 kilomètres, ce qui fait une journée moyenne de marche dans des circonstances habituelles.

Depuis le 1er juillet au matin, l'état-major autrichien n'avait presque pas cherché à s'instruire de ce que faisaient

les Prussiens sur l'Elbe supérieur, et, par suite de cette négligence, l'armée du prince royal aurait pu occuper dès le 1er juillet, à l'insu de Benedek, la ligne Bürglitz-Chotieborek-Welchow, éloignée de 12 kilomètres de Wschestar où était le centre autrichien.

h.—On s'expliquerait peut-être, bien que très-difficilement, l'importance secondaire qu'il attachait à l'armée du prince royal, si Benedek avait eu le dessein d'une grande offensive contre le prince Frédéric-Charles; mais la position des Autrichiens était fort mal choisie pour cela, et de plus on ne trouve dans le plan de Benedek aucune trace d'intention d'offensive. Benedek croyait-il que les combats de Nachod, Skalitz, Burgersdorf et Trautenau avaient épuisé l'armée du prince royal?

Benedek avait-il encore une autre idée en tête? Supposait-il que les Prussiens avaient acquis par les précédents combats une telle conscience de leur supériorité qu'ils songeassent déjà à Kœniggraetz à anéantir l'armée autrichienne? Ils eussent alors dirigé leur attaque principale contre l'aile gauche autrichienne, à peu près sur Nechanitz et Popowitz, pour rejeter l'armée autrichienne vers les frontières de la Silésie.

Benedek les croyait-il capables de concevoir un plan aussi hardi?

Il est certain que ce plan n'était pas inexécutable; car les Prussiens avaient le temps, le 1er et le 2 juillet, de faire faire à toute leur armée une marche de gauche à droite, marche qui eût porté l'armée du prince royal sur la route d'Horzitz, à l'exception d'un seul corps d'armée que ce prince eût laissé sur l'Elbe supérieur pour observer et tromper l'ennemi.

Si ce plan réussissait, l'Autriche était perdue le 3 juillet ! !

Mais nous avons vu que depuis le 30 juin les Prussiens n'avaient pas fait preuve de cette rapidité de mouvements qu'ont tant vantée les Autrichiens; et que leur plan de bataille du 3 juillet n'était pas du tout dicté par la pensée

21

d'une grande offensive, mais bien par l'idée de se défendre contre une attaque qu'ils attendaient de Benedek.

Dans cette idée, ils ne pouvaient rien faire de mieux que ce qu'ils firent réellement : mettre tous leurs corps en mouvement sur les lignes les plus courtes, afin d'amener au combat le plus de troupes possible.

i.—Tout le monde comprendra que le plan de Benedek, s'il était calculé sur une grande conception stratégique des Prussiens, n'en valait pas mieux pour cela, et qu'il n'en était au contraire que plus condamnable.

Chacun comprend aussi quels avantages immenses les Prussiens avaient obtenus par leur initiative stratégique.

k.—En laissant de côté les considérations qui précèdent, on n'en doit pas moins condamner le choix de la position de Benedek. En effet, Benedek veut livrer une bataille défensive, laquelle a toujours pour conséquence nécessaire de diviser les forces, et il choisit cependant une position avec deux fronts. Or, en agissant ainsi, il n'avait pas l'intention de contenir sur l'un de ces fronts une partie des forces ennemies en attendant qu'il eût battu complétement les autres, car si tel avait été son dessein, Benedek aurait fait avancer davantage le IIe et le IVe corps à la rencontre du prince royal; et il resserra au contraire ses deux fronts sur un espace étroit.

l.—Quelle signification pouvaient avoir les ponts dont la construction fut ordonnée aux IIe et IVe corps au nord de Kœniggraetz, à Lochenitz, Przedmierzitz et Plaka, au Ier corps sur l'Adler à Swinar? Le IIe corps et le IVe devaient-ils opérer leur retraite par les ponts de Lochenitz, etc., c'est-à-dire par leur flanc droit? Tout en nous réservant de revenir sur la ligne de retraite des Autrichiens, nous croyons reconnaître une autre intention dans la construction des ponts sur l'Elbe au nord de Kœniggraetz et sur l'Adler à Swinar. Nous supposons que Benedek ne regardait pas comme invraisemblable que le prince royal de Prusse passât au-dessus de Josephstadt sur la rive gauche de l'Elbe pour descendre ensuite la rivière. Dans ce cas il voulait lui

opposer sur cette rive le II⁰ et le IV⁰ corps en première ligne, avec le I⁰ʳ corps en réserve. Il est hors de doute que le passage du prince royal de Prusse sur la rive gauche de l'Elbe, en le séparant complétement de l'armée du prince Frédéric-Charles, eût été la chance la plus heureuse pour les Autrichiens. Mais la meilleure manière de profiter d'une telle faute des Prussiens était-elle d'opposer au prince royal trois corps d'armée entiers? Ne s'enlevait-on pas, en agissant ainsi, la chance de remporter sur le prince Frédéric-Charles une victoire décisive? En outre, pourquoi Benedek ne fit-il absolument rien pour s'assurer des véritables opérations du prince royal? Comment peut-on opérer avec justesse, si l'on n'a pas reconnu auparavant?

m. — Benedek n'indique sa ligne de retraite que d'une manière très-générale. Il dit que l'armée battue devra se retirer sur Hohenmauth, par la route de Sadowa à Kœniggraetz et Holitz, mais sans passer par Kœniggraetz. Des corps passeront l'Elbe au-dessus de cette place et d'autres au-dessous. Mais, en raison de la position très-avancée des ponts de Lochenitz et de Przedmierzitz, on pouvait prévoir d'avance que l'aile droite de Benedek serait peut être forcée de passer également l'Elbe au sud de Kœniggraetz.

Sans oublier que Benedek avait voulu se former sur un front double, représentons-nous la position autrichienne sur un seul front, ce qui nous est permis théoriquement; ce front est alors représenté par la ligne Trotina, Sendraschitz, Popowitz, avec un crochet à gauche sur Lubno.

La ligne générale de retraite Sadowa-Holitz-Hohenmauth est à peu près perpendiculaire à ce front et se trouve par conséquent dans les règles.

Mais il est une chose que l'on oublie trop souvent et qui exerce pourtant une très-grande influence sur l'issue des batailles, c'est que les grandes lignes de retraite, les lignes stratégiques de retraite telles qu'on les trace sur une carte générale, importent beaucoup moins que la direction des débouchés qu'a la ligne stratégique de retraite sur le champ de bataille.

Envisagée de ce point de vue, la véritable ligne de retraite de Benedek va de Sendraschitz au sud par Kuklena, et fait par conséquent un angle très-aigu avec le front de la position. Et sur cette ligne de retraite, qui est en même temps la route de retraite particulière de l'aile droite, viennent aboutir, pour le centre, la ligne de retraite Sadowa-Kœniggraetz et, pour l'aile gauche, la ligne Lubno-Przim.

Quelle confusion il est alors facile de prévoir si la retraite devient générale !

Et si l'on suppose que les Prussiens déploient des forces considérables à leur aile droite, dans la direction la plus dangereuse pour Benedek, quelles chances aurait alors le général autrichien de ramener derrière l'Elbe la moitié seulement de son armée, puisque ce fleuve n'est qu'à 8 kilomètres derrière le centre de son front ?

LE CHAMP DE BATAILLE. — MODIFICATION APPORTÉE AUX DISPOSITIONS DE BENEDEK.

Par suite de l'attitude expectante de Benedek, et des idées d'offensive qui s'emparaient de plus en plus des Prussiens, le champ de bataille se trouva limité au terrain situé entre la Bistritz et l'Elbe, des deux côtés de la route de Sadowa à Kœniggraetz.

La Bistritz, qui séparait au début l'armée de Benedek de celle du prince Frédéric-Charles, n'est pas par elle-même un obstacle très-important ; mais le terrain dans lequel coule cette rivière était devenu beaucoup plus marécageux qu'il ne l'est ordinairement au mois de juillet, par suite de la pluie qui tomba sans interruption le jour de la bataille.

Le champ de bataille est un terrain de collines assez irrégulier, où les plus grandes hauteurs ne sont pas à plus de 200 ou 250 pieds au-dessus des eaux de la Bistritz et de l'Elbe. Les pentes principales sont dirigées vers ces deux rivières à l'ouest et à l'est, vers la Trotinka au nord, et au sud vers les lacs situés entre Chlumetz, Pardubitz et Kœniggraetz. Une vingtaine de villages et de hameaux, de con-

structions fort diverses, couvrent l'espace d'environ 90 kilomètres carrés sur lequel on se battit sérieusement. Entre les lieux habités, se trouvent dispersés des bois et des parcs, parmi lesquels nous mentionnerons particulièrement le parc de Dohalitz, entre le village de ce nom et Sadowa, — le Swipwald, au sud de Benatek et à l'ouest de Maslowied, dont le point culminant est à 917 pieds au-dessus de la mer, tandis que la Bistritz n'a qu'une altitude de 640 pieds, au moulin de Sadowa,—les bois de Hradek, de Problus et de Przim, de 725 à 750 pieds au-dessus de la mer.

La position pouvait paraître moins accidentée qu'elle ne l'était réellement aux agresseurs les plus rapprochés, les Prussiens du prince Frédéric-Charles, qui l'observaient des hauteurs de Dub, à l'ouest de la Bistritz, à 780 pieds au-dessus de la mer.

Elle leur faisait d'abord l'effet d'un grand amphithéâtre dont la crête passait par Nechanitz, Problus, Chlum et Gross-Bürglitz. Cette chaîne de hauteurs laissait voir plus ou moins clairement quelques coupures, dont la plus importante fut, pendant le combat, celle qui va de la Bistritz à Maslowied, par Cereckwitz et Benatek, au nord du Swipwald.

La ligne des retranchements autrichiens, construits, comme nous savons, entre Sendraschitz et Lipa, se trouvait sur un plateau assez uni, élevé de 750 pieds au-dessus de la mer, de 110 à 120 pieds au-dessus de la Bistritz à Sadowa, et à 80 pieds au-dessous des hauteurs d'Horzenowes, lesquelles en sont à 3,000 pas au nord.

Les troupes autrichiennes se rendirent dans leurs positions, les unes avant le commencement du combat, les autres aux premiers coups de canon. Une modification aux dispositions de Benedek eut lieu alors à l'extrême gauche et mérite d'être signalée. Les Saxons, qui auraient voulu occuper les hauteurs de Hradek, et qui trouvaient le terrain de Popowitz et de Trzesowitz très-défavorable, demandèrent et obtinrent la permission de se placer entre Problus et Przim. Le VIII^e corps autrichien s'établit alors dans le bois situé entre Bor, Ober-Przim et Charbusitz.

Cette modification au plan primitif n'eut aucune influence désavantageuse. Le front de la position, tout en restant encore très-restreint, se trouva en quelque sorte un peu allongé, et l'on pouvait donc opposer à l'attaque de l'aile droite prussienne, qui était la plus dangereuse, une plus grande résistance que si l'on s'en était tenu au premier plan de Benedek.

Récit succinct de la bataille.

ATTAQUE DU PRINCE FRÉDÉRIC-CHARLES ENTRE DOALICZKA ET BENATEK.

Ce qui nous importait surtout, c'était de discuter les dispositions des armées ennemies. Nous nous contenterons donc de faire un récit très-succinct de la bataille. Remarquons seulement que sur presque tous les points du champ de bataille, c'est le combat d'artillerie qui domina, et que les Prussiens ne pouvaient avoir l'avantage dans ce combat. Par suite de la pluie qui dura toute la journée et des conditions générales, le combat d'infanterie n'eut toute son importance que sur le terrain situé entre Sadowa et Maslowied.

Les troupes du prince Frédéric-Charles restèrent jusqu'à cinq heures et demie du matin dans les positions que la disposition leur avait assignées. A cette heure-là, comme l'attaque des Autrichiens n'avait pas lieu, le prince ordonna un mouvement en avant des IV⁰ et II⁰ corps prussiens qu'il fit suivre de ses réserves.

L'armée d'Herwarth de Bittenfeld s'ébranla en même temps.

Bien que le mouvement de la première armée prussienne n'eût d'abord pour objet que de se rapprocher de l'ennemi et de voir ce qu'il y avait à faire, le IV⁰ corps se trouva cependant engagé presqu'immédiatement dans un combat sérieux.

C'est la 8⁰ division — Horn, — qui marchait de Dub sur Sadowa, qui reçut à six heures du matin le premier coup de canon ; puis la 7⁰ division — Fransecky, — qui suivait le

ravin de Cereckwitz à Benatek. Le II° corps prussien — 3° et 4° divisions — ne fut engagé que plus tard.

Horn se heurta aux troupes avancées du III° corps autrichien — archiduc Ernest; — Fransecky aux troupes avancées de la brigade autrichienne Brandenstein, avant-garde du IV° corps — Festetics, — et il leur enleva Benatek.

Le combat étant de la sorte engagé, le prince Frédéric-Charles fit avancer le II° corps prussien sur Dohaliczka, Unter-Dohalitz et Mokrowous, mais ce corps ne soutint réellement qu'un combat d'artillerie contre Gablenz.

On se battit vigoureusement à Sadowa, et avec plus de violence encore sur la ligne de Fransecky, parce que Festetics fit avancer tout son corps d'armée sur Maslowied et le Swipwald, pour soutenir Brandenstein.

A sept heures et demie du matin, Fransecky s'était rendu maître du Swipwald, mais à ce moment, les trois quarts du II° corps autrichien — Thun-Hohenstein — marchèrent contre lui de Sendraschitz et se joignirent au gros du IV° corps.

A dix heures et demie, ces forces quatre fois supérieures chassèrent la division Fransecky du Swipwald et des environs de Maslowied. Fransecky conserva néanmoins une partie du Swipwald avec son aile droite, et il replia sa gauche sur Benatek.

Il est digne de remarque que l'attaque vigoureuse de la seule division Fransecky avait tellement détourné de leur rôle primitif les deux corps autrichiens, II° et IV°, qui devaient former un flanc défensif contre l'armée du prince royal de Prusse, que ces corps ne songèrent plus à occuper les retranchements destinés à renforcer ce flanc défensif.

A onze heures du matin, le IV° corps autrichien et le II°, à l'exception de la brigade Henriquez, étaient dans le Swipwald, à Cistowes et Maslowied, à 2,000 pas en avant de la ligne que ces troupes devaient occuper, de sorte que tout l'espace compris entre Maslowied et Trotina était confié à la garde de la brigade Henriquez — 7,000 hommes du II° corps, — et à la 2° division de cavalerie légère.

Remarquons à ce propos que cela n'avait pas été ordonné dans le plan, mais que la marche en avant et la concentration des IV° et II° corps autrichiens, sans aucun souci des retranchements élevés tout exprès pour eux, ne s'étaient opérées que par suite de l'attaque de la division Fransecky.

Avant neuf heures du matin, le colonel du génie Pidoll faisait déjà observer à l'archiduc Ernest, commandant le III° corps, que le mouvement en avant du IV° corps, au delà de la ligne de front qu'il devait occuper, découvrait le flanc du III° corps.

Constatons cependant, avant d'aller plus loin, que cette circonstance n'exerça par hasard aucune influence sur le combat de front que devaient livrer le III° et le X° corps autrichiens.

ATTAQUE D'HERWARTH DE BITTENFELD.

Un peu après six heures du matin, les troupes avancées d'Herwarth de Bittenfeld attaquèrent les Saxons à Alt-Nechanitz et Kunczitz. Pendant que les avant-postes saxons se repliaient lentement, le corps saxon prit position à Problus et Nieder-Przim, entre sept et neuf heures, soutenu par le VIII° corps autrichien — Weber — et par la 1re division de cavalerie légère.

Après avoir rétabli le pont de Nechanitz, Herwarth de Bittenfeld fit marcher la 15° division — Canstein — sur Hradek, où elle plaça son artillerie sur le flanc gauche des Saxons et se disposa à lancer son infanterie sur Neu-Przim et Ober-Przim. La 14° division — Münster-Meinhoevel — marche alors à gauche de Canstein sur Lubno et Problus, en refoulant les avant-postes ennemis sur le front de la position saxonne. Enfin la 16° division — Etzel — se dirige lentement sur Radikowitz, en arrière de la 14° division et à droite de la 15°.

Les alliés opposèrent promptement à l'artillerie de Canstein cinq batteries rayées saxonnes et autrichiennes.

Comme les Prussiens tardaient à s'avancer contre le front

de la position de Problus et de Przim, le prince royal de Saxe ordonna vers midi une attaque contre l'aile droite prussienne, l'infanterie que Canstein avait fait avancer sur Jehlitz et Neu-Przim. Une brigade saxonne fut chargée de cette attaque; une brigade du VIII corps devait se porter en avant pour couvrir le flanc gauche des Saxons.

L'attaque échoua parce que les Autrichiens entrèrent trop tard en ligne.

Elle fut renouvelée vers une heure et demie par deux brigades saxonnes et, à gauche sur Ober-Przim, par une brigade autrichienne du VIII corps. Mais, à ce moment, la 16° division prussienne s'était déjà portée en avant; elle repoussa la brigade autrichienne et força ainsi les Saxons à se retirer vers deux heures sur la position principale.

ATTAQUE DE L'ARMÉE DU PRINCE ROYAL DE PRUSSE.

Voici le tableau qu'on peut se représenter de la bataille vers onze heures du matin :

L'attaque d'Herwarth contre la position de Problus-Nieder-Przim est encore à son début, et l'on n'a rien obtenu de ce côté.

Le II° corps prussien — 3° et 4° divisions — et la 8° division — du IV° corps — ont lutté bravement sur la ligne de la Bistritz, depuis Mokrowous jusqu'à Sadowa, contre le X° et le III° corps autrichiens. La lutte entre le II° corps prussien et le X° corps autrichien a été principalement soutenue par l'artillerie.

La 7° division prussienne — Fransecky — se retire du Swipwald sur Benatek.

Le roi de Prusse se tient sur les hauteurs de Dub, d'où il ne peut rien voir de ce qui se passe à l'aile droite et au centre de l'armée du Prince Frédéric-Charles (dans laquelle nous comprenons l'armée d'Herwarth), mais il aperçoit distinctement le mouvement de retraite de l'aile gauche, division Fransecky.

Cependant l'armée tout entière du prince royal n'est pas

encore entrée en ligne, et son arrivée viendra doubler les forces prussiennes. La réserve de l'armée du prince Frédéric-Charles, IIIe corps — 5e et 6e divisions — et la cavalerie de réserve, reçoivent l'ordre de marcher sur Dub et Sadowa, pour soutenir directement la division Horn, indirectement la division Fransecky et le IIe corps.

A midi, le IIIe corps (Brandebourgeois) s'engage de Sadowa contre Unter-Dohalitz, Lipa et Chlum.

Mais avant ce moment l'armée du prince royal est entrée en ligne et son action s'est déjà fait sentir, bien qu'on n'ait pu s'en apercevoir encore des hauteurs de Dub.

A onze heures du matin, le corps de la garde prussienne était arrivé sur les hauteurs du sud-ouest de Chotieborek. Le prince royal reconnut alors avec un coup d'œil très-juste que le besoin de secours était surtout urgent entre Benatek et Horzenowes, et il dirigea la 1re division de la garde sur deux arbres, rapprochés l'un de l'autre au point de n'en paraître qu'un seul, et situés sur les hauteurs au sud-est d'Horzenowes.

Le même point de direction fut indiqué à tous les autres corps de la deuxième armée. Le VIe corps d'abord, puis le Ve, firent aussitôt savoir qu'ils étaient prêts à prendre les positions et les directions qui leur étaient indiquées. Le VIe corps avait pris l'avance, parce que, conformément aux instructions qui lui avaient été données le 2 juillet, il avait déjà passé en partie les ponts de l'Elbe lorsqu'il reçut l'ordre de marcher sur Welchow.

En apprenant la situation critique de la 7e division, ce corps prussien avait dirigé, dès dix heures et demie, deux batteries et un régiment de cavalerie d'Hustirzan sur Luzian, et ces batteries s'établirent à onze heures un quart au sud de Lutzian pour tirer sur Horzenowes.

D'un autre côté, l'avant-garde de la 1re division — d'Avensleben — du corps de la garde, sans attendre des ordres, s'était portée de bonne heure de Dauhrawitz sur Ziezielowes, et une partie de ses troupes combattait déjà dans le Swipwald à côté de la 7e division.

A midi, le gros de la 1ʳᵉ division de la garde s'avança entre Zizielowes et Horzenowes, et ouvrit un feu d'artillerie contre les batteries du IIᵉ corps autrichien établies à l'est d'Horzenowes.

A peu près à la même heure apparaissait au nord de Baczitz la 11ᵉ division — du VIᵉ corps — venant de Welchow.

A gauche de la 11ᵉ division, le long de l'Elbe mais encore en arrière, s'avançait la 12ᵉ division prussienne.

En comprenant la 7ᵉ division, de la première armée, le prince royal de Prusse avait à midi trois divisions déployées sur la ligne de Benatek à Habrina, et prêtes à combattre.

A ce moment même, un changement important se produisait dans les opérations des IVᵉ et IIᵉ corps autrichiens.

Thun-Hoheinstein reçut, vers midi, du détachement qu'il avait placé à Baczitz, pendant qu'il marchait sur Maslowied au secours du IVᵉ corps, la nouvelle que les Prussiens s'avançaient en forces sur Baczitz. Immédiatement après il lui arrivait l'ordre formel de ne former avec le IIᵉ corps qu'un crochet défensif. Benedek lui envoyait cet ordre après avoir reçu du commandant de Josephstadt une dépêche qui l'informait qu'un corps d'armée prussien marchait au sud par Salney.

Thun-Hoheinstein ordonna donc un mouvement rétrograde du gros du IIᵉ corps, pour amener ce corps à peu près à l'aile droite des batteries établies le 2 juillet entre Sendrachitz et Nedielischt, et le mettre en même temps en communication avec la brigade Henriquez, qui occupait la basse Trotinka.

Ce mouvement mettait environ 3000 pas entre le IIᵉ corps autrichien et le IVᵉ, qui s'était avancé dans le Swipwald contre Fransecky, et il formait ainsi une large trouée par laquelle les Prussiens pouvaient marcher librement contre le centre de la position autrichienne à Chlum.

Le mouvement du IIᵉ corps autrichien s'opéra sous la protection de quelques détachements. Le plus fort était la brigade Henriquez, sur la basse Trotinka ; les autres, com-

posés de un ou deux bataillons, occupaient le bois de Baczitz, les villages d'Horzenowes et de Maslowied. Cinq batteries autrichiennes s'établirent à l'est d'Horzenowes, pour appuyer les tirailleurs d'infanterie.

Ce mouvement de retraite du II^e corps autrichien coïncida avec la marche en avant de la 1^{re} division de la garde et de la 11^e division prussienne.

La 1^{re} division de la garde enleva Horzenowes et Maslowied aux détachements autrichiens; la 11^e division s'empara de Baczitz et marcha sur Sendraschitz, puis sur Nedielischt. Peu d'instants après, la 12^e division prussienne s'emparait de Trotina.

Le mouvement de la 1^{re} division de la garde avait dégagé la division Fransecky, que le IV^e corps autrichien poussait très-vivement.

A deux heures, le prince royal avait donc en ligne, sur un front s'étendant du Swipwald à Trotina, par Maslowied et Sendraschitz, quatre divisions prussiennes, y compris la 7^e, de la première armée.

DÉCISION DE LA BATAILLE.

Pendant que le prince royal faisait ainsi des progrès rapides, les dernières réserves du prince Frédéric-Charles, le III^e corps, avaient été engagées. L'armée du prince Frédéric Charles n'avait pas encore gagné de terrain, mais que l'on n'oublie pas qu'elle avait tenu tête à toute l'armée autrichienne. La moitié de la réserve d'artillerie autrichienne, 64 pièces de canon, avait même été dirigée contre elle à Lipa.

La seconde attaque des Saxons, soutenus par le VIII^e corps autrichien, contre l'extrême droite prussienne avait échoué vers deux heures.

Le roi de Prusse, qui se trouvait avec la première armée, savait pertinemment à deux heures que le prince royal avait attaqué, et qu'il fallait que le prince Frédéric-Charles tînt bon jusqu'à son dernier homme.

Sur le front du prince royal, la 2e division de la garde arrivait derrière la première; celle-ci se dirigea de Maslowied sur Chlum, et l'autre fut envoyée à droite sur Lipa, pour appuyer la 8e division et le IIIe corps d'armée.

La 11e division prussienne marcha sur Nedielischt; la 12e de Trotina sur Lochenitz.

La 1re division de la garde, qui n'avait presque pas rencontré de résistance depuis Maslowied, enleva vers trois heures les hauteurs de Chlum.

Benedek en fut informé aussitôt et il regarda dès lors la bataille comme perdue. A partir de ce moment — trois heures — il ne s'agit plus pour les Autrichiens que de combats de retraite et, pour les Prussiens, de combats de poursuite.

Le IIe corps autrichien et la 2e division de cavalerie légère se portent sur les ponts de Lochenitz et de Przedmierzitz où ils passent l'Elbe, pour marcher ensuite sur Rusek et Pouchow. La 12e division prussienne enleva Lochenitz à la brigade Henriquez qui couvrait cette retraite.

Les débris du IVe corps, le IIIe, et des fractions du Xe corps autrichien se pressaient sur la route de Sadowa à Kœniggraetz et gênaient l'action de la réserve générale. Ces troupes étaient poursuivies par le IIIe corps prussien venant de Sadowa, par la 2e division de la garde venant de Cistowes, et bientôt par l'avant-garde du Ier corps prussien.

La 1re division de la garde se tourna de Chlum contre Rosbieritz, où les Autrichiens lui opposèrent la moitié de leur réserve d'artillerie qui n'avait pas encore donné. Mais, d'un autre côté, la 11e division prussienne vint à son secours, en s'avançant par Swieti sur Wschestar et Rosnitz, derrière la réserve autrichienne.

La cavalerie de réserve de la première armée, ayant à sa tête le roi de Prusse, suivit le IIIe corps prussien sur la grande route de Sadowa, où elle eut plusieurs engagements avec la cavalerie de réserve autrichienne, sans qu'un seul de ces combats fût décisif.

A l'extrême gauche de l'armée austro-saxonne, la victoire s'était également déclarée pour les Prussiens vers deux

heures, après l'échec de la deuxième attaque autrichienne. Une attaque de flanc de la 1ʳᵉ division de cavalerie légère autrichienne — Edelsheim, — soutenue par une brigade de cavalerie saxonne, s'arrêta bientôt entre Radikowitz et Tiechlowitz. Edelsheim dut revenir à Stosser.

La plus grande partie de l'aile gauche de Benedek, des Saxons et du VIIIᵉ corps, fut alors entraînée dans le désordre général, sur Kœniggraetz et le passage de l'Elbe à Placka, au nord de Kœniggraetz. Une faible partie seulement de ces troupes put obéir à l'ordre, donné très-tard du reste, et se retirer au sud sur Opatowitz et Pardubitz.

Il n'est pas nécessaire que nous suivions plus loin les vicissitudes de la retraite de Benedek, que les Prussiens ne poursuivirent pas vigoureusement.

Nous avons examiné exactement les conditions tactiques dans lesquelles s'étaient placées les deux armées; on voit clairement quel devait être le résultat de ces conditions tactiques, si l'on n'admet pas que les troupes autrichiennes pussent avoir une supériorité très-extraordinaire sur les troupes prussiennes, dans chacun des combats dont l'ensemble constitue la bataille de Kœniggraetz.

Nous avons indiqué sur la carte en $a\ a\ a$, la position des Autrichiens et des Saxons, telle qu'elle aurait dû être d'après le plan de Benedek, en plaçant cependant les Saxons à Problus-Przim, ainsi que Benedek les y autorisa. Les chiffres romains I, II, III, etc., représentent les corps autrichiens; S les Saxons; $1\ L$, $2\ L$, la 1ʳᵉ et la 2ᵉ division de cavalerie légère; $1\ R$, $2\ R$, $3\ R$, les divisions de cavalerie de réserve.

Le cercle $b\ b\ b$ représente la position prussienne le 2 juillet; le cercle $c\ c\ c$, la ligne idéale de déploiement des Prussiens pour le 3 juillet.

Les chiffres arabes 1, 2, 3, etc., représentent les divisions prussiennes, $1\ G$ et $2\ G$, celles de la garde, A la réserve de cavalerie du prince Albert.

La bataille de Kœniggraetz a la plus grande analogie avec celle de Magenta. Napoléon III sur le pont de San Martino

et Guillaume Ier sur les hauteurs de Dub étaient — sous plus d'un rapport — à peu près dans la même situation.

La comparaison que les Prussiens ont faite de Kœniggraetz avec Waterloo n'est pas heureuse. Wellington et Blücher étaient alliés et indépendants l'un de l'autre. Voudrait-on dire par cette comparaison que le prince royal de Prusse et le prince Frédéric-Charles pouvaient et devaient rester aussi séparés l'un de l'autre que Wellington et Blücher ? — On ne saurait alors condamner d'une manière plus formelle le fractionnement en deux *armées* d'une armée destinée à opérer sur un seul théâtre.

Passage de la Limmat par Masséna (Bataille de Zürich), 25 septembre 1799.

(*Figures* 62, *planche* VII, *et* 63, *planche* X.)

SITUATION GÉNÉRALE.

Le 6 juin 1799, Masséna avait repassé la Limmat devant les forces supérieures de l'archiduc Charles. Son armée s'étendait depuis Lucerne jusqu'à Bâle, par Zug et la chaîne de l'Albis, sur la rive gauche de la basse Limmat, de l'Aar et du Rhin. L'archiduc Charles avait son armée sur la rive droite de l'Aar et de la basse Limmat, avec son aile gauche dans la vallée de la Reuss, vers les lacs de Zug et de Lucerne ; il occupait la petite ville de Zürich, sur la rive gauche de la Limmat.

Les hostilités restèrent suspendues pendant assez longtemps, et les deux partis en profitèrent pour faire venir des renforts. A la fin d'août, leurs forces étaient à peu près les mêmes ; mais l'archiduc attendait un corps auxiliaire russe de 26,000 hommes, sous les ordres de Korsakoff. Masséna voulut reprendre l'offensive avant l'arrivée de ce renfort ennemi, et son aile droite s'établit le 14 août dans les vallées du Rhin antérieur, de la Muotta et de la Linth. L'archiduc,

qui voulait également prendre l'offensive, avec l'aide de Korsakoff, ne réussit pas à passer l'Aar à Dettingen avec son aile droite, et une attaque de son aile gauche n'eut pas plus de succès. De son côté, Masséna échoua dans une tentative qu'il fit pour passer la Limmat à Vogelsang, près du confluent de l'Aar.

Sur ces entrefaites, la coalition ordonna que l'armée de l'archiduc Charles se porterait sur la rive droite du Rhin, et que Souwaroff passerait d'Italie en Suisse pour venir appuyer Korsakoff. Par suite de ce nouveau plan, l'archiduc Charles se mit en marche le 31 août pour quitter la Suisse et, en attendant l'arrivée de Souwaroff, il laissait en arrière le général Hotze avec 25,000 hommes, dont 10,000 furent concentrés entre les lacs de Zürich et de Wallenstadt, pendant que le reste était réparti dans Glaris, les Grisons et le Tessin. Korsakoff, à la tête de 27,000 hommes, occupait Zürich et la rive droite de la Limmat.

Masséna, informé des nouveaux projets des alliés, résolut de différer le passage de la Limmat jusqu'à ce que l'archiduc fût assez loin pour ne pas pouvoir revenir promptement au secours de Korsakoff et de Hotze. Il voulait cependant l'exécuter avant que Souwaroff, revenant d'Italie, n'eût franchi le Saint-Gothard. Il fit en conséquence tous les préparatifs de passage de la rivière, en ne réservant que le choix du jour où aurait lieu l'opération.

PLAN DE PASSAGE A DIÉTIKON.

Le point de passage principal fut choisi à Diétikon. La division Soult devait en même temps passer la Linth entre les lacs de Zürich et de Wallenstadt, pendant qu'une partie de la division Ménard démontrerait au-dessous de Diétikon et du confluent avec l'Aar.

La rive droite de la Limmat domine généralement la rive gauche. Au-dessus de Diétikon, la rivière forme une courbe, à peu près en demi-cercle, dont l'ouverture est à l'est, et

dont le diamètre est d'environ 2,400 pas, de Kloster-Fahr aux Giessaecker.

Le Schœftlibach, venant de Nieder-Urdorf, se jette dans la Limmat presqu'au milieu de l'arc de cercle. Si l'on passe la rivière au confluent de ce ruisseau, on trouve sur la presqu'île de la rive droite un petit bois, le Glanzenberg, qui borde la Limmat. Quand on a traversé ce bois dans la direction de Weiningen, on rencontre d'abord des prairies basses, qui s'étendent à droite et à gauche jusqu'à la rivière; puis, à 300 pas plus loin, un autre bois, le Hard, beaucoup plus étendu que le Glanzenberg. Le terrain s'élève à l'intérieur du Hardholz; et à la lisière nord-est, entre le bois et Kloster-Fahr, se trouve le petit plateau de Fahr, qui s'élève de 100 pieds au-dessus des eaux de la Limmat. Le terrain devient ensuite assez uni depuis ce point jusqu'à Weiningen et aux villages d'Unter-Engstringen et de Geroldsweil, où les coteaux de la vallée de la Limmat ont des pentes beaucoup plus roides.

Masséna choisit pour point de passage l'arc de Diétikon. Le pont devait être jeté au-dessous du confluent du Schœftlibach. Ce point offrait les avantages suivants : la courbure de l'arc de rivière permettait à l'artillerie d'avoir des feux convergents, qui commandaient toute la presqu'île; — la rive gauche n'y était pas, il est vrai, plus élevée que la rive droite, mais c'était du moins l'un des seuls points où la rive droite ne commandât pas décidément la rive gauche. A l'est de Nieder-Urdorf, à environ 1000 pas de la Limmat, s'élève à près de 100 pieds au-dessus des eaux de la rivière un petit plateau d'où l'on voyait et dominait complétement l'espace libre de la presqu'île, entre le Glanzenberg et le Hardholz. Ce plateau offrait donc à la grosse artillerie une excellente position d'où elle pouvait balayer à 2,500 pas tout l'espace libre entre les bois, jusqu'à Weid à l'ouest. L'emplacement du pont était directement couvert par le Glanzenberg, et l'ennemi ne pouvait pas l'atteindre avec son artillerie, même s'il se fût risqué à l'essayer sous le feu croisé des batteries françaises de la rive gauche. Les trou-

pes que l'on ferait passer dès le début sur la rive droite, pour protéger la construction du pont, pouvaient, après avoir repoussé les postes ennemis, s'établir fortement dans le Glanzenberg, comme dans une sorte de tête de pont naturelle. Le point de Diétikon était encore favorable sous le rapport technique, parce que le courant de la Limmat s'y trouve considérablement amoindri par la courbure que forme la rivière, et que le fond y est excellent pour maintenir les ancres.

Un désavantage, c'était que la Limmat ne reçoit pas de cours d'eau un peu important au-dessus et près de Diétikon, dans lequel on aurait pu réunir et faire descendre les bateaux destinés à passer les troupes d'avant-garde, et qu'il n'y avait pas non plus d'île pour cacher la descente de ces bateaux. Ces inconvénients rendaient donc indispensable de mettre à l'eau et d'armer les bateaux et les pontons sur la rive gauche même, c'est-à-dire en vue de l'ennemi dont on n'était séparé que par la largeur de la rivière, 300 pas seulement.

PRÉPARATIFS TECHNIQUES.

Masséna chargea le capitaine de pontonniers Dedon des préparatifs et des travaux techniques. Le matériel dont disposait cet officier se composait d'abord de 16 pontons en cuivre, avec tous leurs accessoires. Ils formaient à Lunnern, sur la Reuss, un pont que Masséna y avait fait construire depuis longtemps pour faciliter sa retraite, dans le cas où il serait forcé d'évacuer ses positions de l'Albis. Ce pont de Lunnern fut enlevé et transporté à Vogelsang pour servir au passage que Masséna voulait opérer le 30 août. Mais lorsque Masséna renonça à ce dessein, il fit reporter les pontons à Lunnern et rétablir le pont. Afin de tromper l'ennemi, ce pont devait rester en place le plus longtemps possible et n'être transporté à Diétikon qu'au dernier moment.

Dedon avait eu beaucoup de peine à réunir à Brugg, sur

la Reuss, dans le dépôt général des matériaux de construction du pont, 37 bateaux qui devaient servir au passage de l'avant-garde. Ces bateaux étaient de formes et de dimensions diverses ; les plus grands pouvaient porter 40 à 45 fantassins armés, les plus petits 20. Rien n'empêchait de transporter ces bateaux à Diétikon le plus tôt possible, il fallait seulement éviter d'attirer l'attention de l'ennemi. Il était du reste nécessaire de commencer promptement ces transports, parce que le manque de voitures à pontons — on n'en avait que 24 — et surtout de chevaux, rendait impossible de transporter d'une seule fois de la Reuss sur la Limmat les 53 bateaux et pontons, avec le matériel correspondant.

Le transport des bateaux de passage commença donc vers le milieu de juin. Les chevaux d'artillerie de la division Ménard, qui était sur la basse Limmat et l'Aar, opérèrent ce transport de Brugg à Bremgarten, où ils furent relevés par les chevaux d'artillerie de la division Lorges, qui se trouvait entre l'Albis et la Limmat.

Ces chevaux traînèrent les bateaux par-dessus les montagnes qui prolongent l'Albis au nord-ouest, par Rudolfstetten et le Reppischmühle, jusque derrière le Guggenbühl, petit bois de pins au sud-est de Diétikon. Là, ils furent déchargés et l'on attendit la nuit, pendant laquelle les bateaux furent transportés à 1,000 pas plus près de la rive gauche de la Limmat, derrière des haies situées à l'est de Diétikon et un petit camp de huttes qu'une partie de l'avant-garde de la division Lorges avait construit à 1,000 pas du point choisi pour jeter le pont. Les bateaux furent alors déchargés et formés en plusieurs détachements.

Lorsque tous les bateaux-transports furent réunis dans ce dépôt, Masséna choisit la nuit du 25 au 26 septembre pour effectuer le passage ; mais il apprit le 23 que Souwaroff approchait déjà du Saint-Gothard, et il résolut alors de passer la Limmat dans la nuit du 24 au 25. Les autres préparatifs se firent donc en toute hâte. Dedon fit rompre le pont de Lunnern dans la nuit du 23 au 24, et le lendemain matin les matériaux en furent conduits par eau à Bremgarten, où

ils furent chargés sur les voitures à pontons et dirigés par Rudolfstetten sur Diétikon.

POSITION DES RUSSES.

Voici quelles étaient alors les positions des Russes sur la Limmat : l'aile droite, général Durassoff, 8 bataillons et 10 escadrons, 6,000 hommes, était à Kloster-Wettingen et à Wurenlos, en face Baden. Plus à gauche se trouvait un détachement de 3 bataillons de grenadiers et 400 Cosaques, en tout 2,400 hommes, sous le général Markoff. Les 400 Cosaques occupaient la partie sud du Hardholz, tout près de la Limmat, à environ 1,200 pas du point choisi par les Français pour jeter leur pont ; les 2,000 grenadiers occupaient un camp de baraques au nord-ouest du Hardholz, à 1,400 pas du pont projeté. Il y avait ensuite à Höngg un détachement de 1,000 hommes de cavalerie et de Cosaques. A l'extrême gauche était une réserve de 3,000 hommes, à Oerlikon et Schwamendingen, sur la route de Winterthur. Le quartier général de Korsakoff était à Zurich. Il avait détaché de cette ville, sur la rive gauche de la Limmat et du lac de Zurich, le général Gortschakoff avec 5,600 hommes, qui occupaient deux camps : l'un à droite dans le Sihlfeld, et l'autre à gauche à Wollishofen. 3,000 hommes étaient à Kloten, à deux heures de Zurich. Les 5,000 hommes qui restaient des 26,000 de l'armée russe étaient détachés sur le haut du lac de Zurich pour appuyer Hotze. Les différents détachements avaient placé tant de postes sur la rive droite de la Limmat, qu'il y avait au moins une sentinelle tous les cent pas. Le corps de Gortschakoff dans le Sihlfeld, sur la rive gauche, avait ses postes avancés à Altstaetten, à environ 6,000 pas du point de passage des Français.

POSITIONS ET DISPOSITIONS TACTIQUES DES FRANÇAIS.

Les troupes françaises dont nous avons à nous occuper ici avaient, le 23 septembre, les positions suivantes : la 4ᵉ

division, 6,000 hommes, sous les ordres de Mortier, était sur le versant oriental de l'Albis, depuis Adlischwyl jusqu'à Albisrieden, et par conséquent devant Gortschakoff. La 5⁰ division, 12,000 hommes, sous Lorges, s'étendait d'Albisrieden jusque près de Baden, ayant une partie de ses avant-postes de Schlieren à Altstaetten, les autres le long de la rive gauche de la Limmat, et ses réserves en arrière, sur la Reuss. La 6ᵉ division, Ménard, occupait Baden, le cours inférieur de la Limmat et celui de l'Aar. La division de réserve Klein était dans le Frickthal.

Voici quelles sont les dispositions que Masséna ordonna le 23 :

« La division Lorges, 12,000 hommes, et la brigade de l'aile droite de la division Ménard, 4,000 hommes, en tout 16,000 hommes, passeront la Limmat à Diétikon. L'avant-garde sera commandée par le général Gazan. La construction du pont est confiée au capitaine Dedon, qui recevra les travailleurs auxiliaires d'infanterie dont il aura besoin. Le chef d'escadron Foy commandera l'artillerie. Dès que le général Lorges sera sur la rive droite, il laissera un détachement à Geroldsweil et Oetweil, contre l'aile droite russe, pour l'empêcher de marcher sur Zurich, et il marchera sur cette ville avec le reste de ses troupes, par Fahr et Höngg, pour prendre à revers l'aile gauche russe.

« Afin d'empêcher plus efficacement l'aile droite russe de se réunir à l'aile gauche, le général Ménard, avec les 4,000 hommes de sa brigade d'aile gauche, fera des démonstrations de passage sur la basse Limmat et l'Aar.

« Pour que le général Gortschakoff, qui se trouve sur la rive gauche, de Zurich à Altstaetten, n'inquiète pas le passage, Mortier l'attaquera le 25 septembre au matin avec ses 6,000 hommes.

« Le général Klein prendra position dans la plaine entre Diétikon et Schlieren, avec 4,000 hommes de la réserve, cavalerie et grenadiers, et se tiendra prêt à soutenir soit Mortier, soit Lorges, en raison des circonstances. »

D'après ce plan, Masséna faisait marcher 30,000 hommes

contre les 21,000 de Korsakoff ; les 4,000 hommes de Ménard pouvaient paralyser 6,000 Russes, les 6,000 hommes de Mortier, 8,600 Russes, et il resterait encore 20,000 Français contre 6,400 Russes, dont 3,000 étaient loin, à Kloten. Le succès de l'opération était donc des plus vraisemblables, pourvu que le passage de Diétikon fût exécuté avec promptitude et énergie.

Ce passage offrait sans doute de nombreuses difficultés, mais son succès était néanmoins favorisé par plusieurs circonstances, parmi lesquelles nous n'en mentionnerons qu'une seule, c'est que l'attention des Russes était attirée vers le confluent de la Limmat par les événements antérieurs : tentative de passage de l'archiduc Charles le 16 août, et de Masséna le 30, et que les démonstrations de Ménard confirmèrent les Russes dans leurs idées.

EXÉCUTION DU PASSAGE.

Le 24 septembre au soir, les 16,000 hommes de Lorges se réunirent silencieusement à l'est de Diétikon. Dedon, qui s'était rendu dans la journée à Bremgarten, pour y faire charger les matériaux du pont de Lunnern et diriger les voitures sur Diétikon, précéda le convoi et arriva à Diétikon, avant le coucher du soleil. Il y trouva déjà deux compagnies et demie de pontonniers, sur les trois compagnies et demie mises à sa disposition ; elles devaient transporter sur la rive de la Limmat les bateaux de passage, puis armer et conduire ces bateaux, tandis que la compagnie attendue serait chargée de construire le pont. Un bataillon de la 97ᵉ demi-brigade et quatre compagnies de la 37ᵉ furent mis provisoirement à la disposition de Dedon. Dès que la nuit arriva, Dedon commença à faire porter les bateaux de passage du dépôt de Diétikon à la rivière. Ces barques étaient portées sur les épaules des hommes, afin de faire le moins de bruit possible. Comme l'infanterie n'avait pas l'habitude de ce travail, il fallut employer jusqu'à cent hommes pour transporter les plus grands bateaux, et il était bien difficile d'exécuter sans bruit cette opération. On y parvint cependant.

On avait réparti d'avance ces bateaux en trois détachements au dépôt de Diétikon, l'un contenant les plus petits, un autre les plus grands, le troisième ceux de grandeur moyenne. On avait affecté à chaque bateau le nombre de pontonniers nécessaires pour l'armer. Ces détachements devaient rester formés, en arrivant au bord de la rivière, exactement comme ils l'étaient au dépôt : le premier détachement à droite ou en amont serait mis à l'eau le premier et passerait la tête d'avant-garde, il serait suivi du deuxième détachement, puis du troisième. Lorsqu'on se fut assuré que tous ces bateaux étaient pourvus des agrès nécessaires, les pontonniers reçurent l'ordre de se coucher, leurs avirons à la main, derrière les bateaux auxquels ils appartenaient. Les soldats de la 37e et de la 97e demi-brigade retournèrent à Diétikon pour prendre leurs armes. La légion helvétique, nouvellement formée, fut alors donnée à Dedon pour aider à construire le pont. Il reçut, en outre, quelques sapeurs qu'il répartit dans les détachements de bateaux-transports, dans le but de faciliter leur mise à l'eau en pratiquant des rampes dans les berges de la rivière qui étaient élevées de 7 à 8 pieds. Il était alors minuit et, selon toute apparence, ces préparatifs n'avaient pas été aperçus de l'ennemi.

En même temps, l'artillerie, sous la direction du chef d'escadron Foy, avait pris ses positions avec tant de précaution que les troupes françaises elles-mêmes ne s'en étaient pas aperçues. Une batterie se trouvait à l'aile droite, sur le plateau de Nieder-Urdorf, pour battre l'espace compris entre le Hardholz et le Glanzenberg. Une seconde batterie était à l'aile gauche, près de Kœpfli, au-dessous de l'emplacement du pont ; elle devait agir contre le camp de baraques des grenadiers russes, situé près du Hardholz, et on la composa principalement d'obusiers, parce que le camp russe était en partie couvert par le bois et plus élevé que la batterie. Entre ces deux batteries principales se trouvaient quelques pièces en des points convenablement choisis. Une batterie de 12 était à peu près en face d'Oetweil, un peu au-dessous de ce village. Sur ce point, les pentes de la

rive droite sont très-escarpées et descendent presque jusqu'au bord de la rivière où passe la route que le corps du général Durassoff était forcé de suivre pour se réunir à Markoff, à moins de faire un très-grand détour. Si Durassoff ne se laissait pas retenir au confluent de la Limmat par les démonstrations de Ménard, il ne pouvait passer ce défilé sans éprouver des pertes considérables par le feu de cette batterie. Quelques pièces légères furent tenues en réserve, notamment pour être opposées de suite à un mouvement offensif que viendrait à faire Gortschakoff par Altstaetten et Schlieren.

A minuit passé, l'infanterie de l'avant-garde, 3,000 hommes sous Gazan, s'approcha jusqu'à 50 pas de la Limmat. A l'aube du jour, Dedon se rendit auprès du premier détachement de bateaux, qui était placé dans le lit desséché du Schaeftlibach. Les neuf bateaux légers qui composaient ce détachement pouvaient recevoir en tout 180 hommes d'infanterie. L'ordre fut donné de mettre à l'eau les bateaux des trois détachements, où l'avant-garde devait s'embarquer pour traverser la rivière et attaquer les postes russes dans le Glanzenbergholz. Les bateaux légers du premier détachement furent mis à l'eau les premiers, et pendant que cela se faisait, Dedon se rendit au deuxième détachement pour diriger la mise à flot qui était beaucoup plus difficile à cause du poids des bateaux et de la hauteur des rives. Les bateaux du premier détachement furent mis facilement à l'eau, grâce aux rampes naturelles formées par le sable et les cailloux roulés par le Schaeftlibach, et l'infanterie de la tête d'avantgarde s'y précipita en plus grand nombre qu'on ne l'avait prescrit. Cependant la même cause qui avait favorisé la mise à l'eau de ces bateaux rendait plus difficile leur éloignement de terre ; les bateaux surchargés se couchaient sur les bancs de cailloux au confluent du ruisseau ; il fallut faire descendre des fantassins ; les pontonniers travaillèrent à mettre les embarcations à flot, et il en résulta quelques chocs de gouvernails et des appels à demi-voix. Ce bruit attira l'attention des postes russes de la rive droite ; ils appelèrent, une sentinelle fit feu et toute la grand'garde russe l'imita. Il n'y avait donc

plus à songer à agir secrètement, mais il fallait se hâter. Tous les bateaux furent mis à l'eau avant que les sapeurs qui devaient pratiquer les rampes eussent le temps de donner un coup de pioche. L'infanterie de l'avant-garde aida les pontonniers dans cette opération. Trois minutes après que le premier coup de fusil était parti de la rive occupée par les Russes, tous les bateaux étaient à flot, et 600 Français avaient débarqué sur la rive droite dans le Glanzenberg. Le feu des Russes n'avait causé ni perte d'hommes ni perte de temps. L'artillerie française ouvrit alors son feu avec vigueur contre l'espace compris entre le Glanzenberg et le Hardholz, et fut soutenue par quelques pelotons d'infanterie convenablement postés sur la rive gauche.

Les bateaux-transports, qui avaient passé les premières troupes, revinrent bientôt en chercher d'autres. A ce moment, les officiers supérieurs français, qui étaient sur la rive gauche, entendirent battre la charge sur la rive droite. Ce pouvait être les Russes, mais ce pouvait être aussi les Français qui débouchaient du Glanzenberg, après s'y être solidement établis. Cette hypothèse fit aussitôt suspendre le feu de la rive gauche, et l'on activa le plus possible l'embarquement de l'avant-garde.

C'est à quatre heures trois quarts qu'étaient partis les premiers coups de fusil des Russes, et à cinq heures et quart il y avait assez de Français dans le Glanzenberg pour qu'ils pussent s'avancer de ce bois avec confiance contre le Hardwald et le camp de baraques des grenadiers russes. Après un combat acharné contre les Russes, qui avaient six pièces de canon, les Français étaient maîtres, à six heures, du Hardwald et du camp russe.

L'équipage de pont était arrivé à Diétikon à la nuit tombée et s'y était arrêté. Le capitaine de pontonniers qui le commandait avait ordre de conduire son convoi à l'emplacement du pont dès qu'il entendrait le premier coup de canon. Ce convoi se composait d'environ 80 voitures; 17 étaient des haquets (voitures à pontons), dont l'un portait une nacelle pour jeter les ancres; 16 étaient chargées des

pontons; les autres étaient des voitures du pays, la plupart attelées de bœufs, et elles portaient les poutrelles, les planches et les autres matériaux nécessaires à la construction d'un pont. Une compagnie de pontonniers et un détachement de hussards escortaient le convoi; ces derniers avaient pour mission de surveiller les voitures de réquisition et d'empêcher qu'il en restât une seule en arrière. Dans l'ordre de marche adopté, le bateau à ancre ouvrait la marche, puis venaient les pontons deux par deux, et ensuite les voitures chargées du matériel de pont correspondant.

Aussitôt que Dedon vit le passage de l'avant-garde en bon train, il revint à Diétikon pour diriger l'équipage de pont sur l'emplacement choisi pour le construire et qui était encore à 1200 pas de Diétikon. Le convoi étant arrivé, il fit aussitôt commencer la construction du pont, quoique les Russes ne fussent pas encore chassés de leurs positions. Il était alors 5 heures. En même temps, des détachements de sapeurs furent envoyés sur la rive droite pour ouvrir, à travers le Glanzenberg, des chemins praticables à l'artillerie et à la cavalerie. Ces sapeurs, les pontonniers et leurs travailleurs auxiliaires de la légion helvétique se mirent à l'ouvrage avec zèle. Le pont était achevé à 7 heures 1/2. Mais pendant tout ce temps, le service des bateaux-transports avait continué sans interruption, de sorte que 8,000 hommes étaient déjà passés par ce moyen sur la rive droite. Le reste de l'infanterie, la cavalerie et l'artillerie légère passèrent la Limmat sur le pont. Toutes les troupes françaises, placées sous les ordres de Lorges, étaient sur la rive droite avant 9 heures.

Dès que les Russes avaient été délogés de leurs positions du Hardwald, deux bataillons français s'étaient dirigés sur Oetweil, pour s'y établir, front au nord-ouest, et barrer le chemin aux troupes de Durassoff, qui voudraient peut-être marcher sur Zurich, malgré les démonstrations de Ménard et l'artillerie de Foy. Tout le reste des troupes de Lorges, environ 14,000 hommes, se forma au nord du Hardwald, sur les hauteurs entre le plateau de Fahr et le village de

Meiningen, en faisant front au sud-est. Le feu avait complétement cessé depuis 8 heures aux environs du pont. A 10 heures, les troupes réunies sur le plateau marchèrent sur Höngg, qui fut pris d'assaut, après avoir été faiblement défendu par le général Markoff. Dans l'après-midi, les Français s'avancèrent sur la rive droite jusqu'à Wiptingen à droite, Oerlikon et Swamendingen à gauche.

Mortier attaqua de bonne heure les positions de Gortschakoff à Wollishofen et dans le Sihlfeld, sur les deux rives de la Sihl, et cette attaque, vigoureusement conduite, eut un plein succès. Les forces de Mortier et de Gortschakoff étaient à peu près égales au début de l'action; mais le premier avait pour lui l'avantage de la surprise, et les Russes furent partout repoussés. Ce succès de Mortier décida Korsakoff à rappeler les réserves qu'il avait placées sur la route de Winterthur, et il les envoya au secours de Gortschakoff en leur faisant traverser Zurich et la Limmat. Ce renfort portait à 8,600 hommes les forces de Gortschakoff, qui arrêta de suite les progrès de Mortier et le rejeta même jusqu'aux pentes de l'Albis. Le général Klein, qui commandait la réserve française, envoya alors de Schlieren un bataillon de grenadiers au secours de Mortier.

Korsakoff avait bien appris à temps le passage des Français à Diétikon, mais il l'avait pris pour une simple démonstration, parce qu'il regardait l'attaque de Mortier comme la principale. Le général russe ne reconnut son erreur que lorsque Masséna, qui se trouvait dès le début de la journée à Diétikon, comme au point décisif, s'avança avec le gros de ses forces sur Höngg et Wipkingen, et dévoila clairement ses desseins. Korsakoff rappela de nouveau sur la rive droite de la Limmat les réserves qu'il avait envoyées à Gortschakoff, et il les opposa contre Masséna à Wipkingen. Mais cela ne suffit pas pour arrêter les Français, et Masséna s'avança jusqu'aux portes de Zurich, qu'il somma de se rendre. Cependant quelques-uns des bataillons russes, envoyés pour soutenir Hotze, revinrent dans la soirée se joindre à Korsakoff, et avec leur secours il réussit à rejeter Masséna derrière

Wipkingen. Masséna prit alors position de Wipkingen à Oerlikon.

Le général Gortschakoff se trouvait, après midi, dans une situation critique, et il songeait à revenir du pied de l'Utliberg dans la petite ville de Zurich, dont il se voyait menacé d'être coupé. En effet, Masséna, après avoir dirigé sur Höngg les troupes qu'il avait réunies à Fahr et Weiningen, avait ordonné à 10 heures, au général Klein, de remonter la rive gauche de la Limmat en restant à hauteur des troupes qui remontaient la rive droite. Par suite de cet ordre, Klein s'avança vers midi de Schlieren sur Altstaetten et le Sihlfeld, et Mortier, voyant ce mouvement, reprit à son tour l'offensive contre Gortschakoff. Le 25 au soir, les Français étaient donc sur la rive gauche à Aussersihl et Wiedikon, en vue de Zurich, comme sur la rive droite à Wipkingen et Oerlikon.

Les démonstrations du général Ménard furent couronnées d'un succès complet. Il les exécuta sur la Limmat à Vogelsang, et, sur l'Aar, contre Würenlingen et Klingnau. Pour donner à sa petite troupe l'apparence d'un corps considérable, il forma son infanterie sur un seul rang. A Vogelsang et en face Klingnau, il fit même passer des troupes sur la rive droite. Cela décida le général Durassoff à faire descendre l'Aar jusqu'à Freudenau à la plus grande partie de ses troupes, qui occupaient Würenlos et Wettingen, ce qui les éloigna beaucoup du point décisif. Lorsque Durassoff apprit ensuite que Masséna avait passé la Limmat à Diétikon et marchait sur Zurich, il fit demi-tour, mais il trouva la route fermée par les Français à Oetweil, et il fut obligé de faire un long détour par le Katzensee pour rejoindre Korsakoff à Zurich pendant la nuit. Après avoir donné à ses troupes une nuit de repos, Korsakoff chercha à s'ouvrir la route de Winterthur le 26 septembre; mais la plus grande partie de son armée fut dispersée et prise.

OBSERVATIONS.

Un passage de rivière est une bataille offensive, et le

point de passage choisi est le point d'attaque principal. Le cours d'eau que l'on veut traverser doit être considéré comme l'obstacle de front de la position ennemie. Comme c'est un obstacle considérable, on doit chercher à affaiblir et à tenir inactives le plus que l'on peut les forces mobiles de l'ennemi sur le point d'attaque, c'est-à-dire au point de passage. On y parvient au moyen de fausses attaques, c'est-à-dire en simulant des passages sur d'autres points, ainsi qu'en dissimulant le plus longtemps possible les préparatifs et les travaux que l'on fait au point de passage principal, enfin en gênant ou fermant les communications entre les diverses fractions des forces ennemies. Nous voyons tous ces moyens employés par Masséna au passage de la Limmat.

Deux fausses attaques eurent lieu sur chacun des flancs du passage principal, et toutes les deux dans des conditions très-favorables : l'une, à gauche, sur le cours inférieur de la Limmat et de l'Aar, annonce une action importante, parce que l'attention des Russes est déjà attirée de ce côté par les événements antérieurs, et parce que si Masséna passait la rivière en cet endroit, il couperait les communications de Korsakoff avec le Rhin et l'Allemagne. La fausse attaque sur le flanc droit trouve à combattre un ennemi, Gortschakoff, dont elle n'est séparée par aucun obstacle, et elle menace directement Zurich, c'est-à-dire les communications de Korsakoff avec Hotze et avec Souwaroff, qui revient d'Italie.

Les communications entre l'aile droite et le centre de l'armée russe se trouvent coupées par la batterie de 12 établie en face d'Oetweil; elles le sont mieux encore, après le passage de la rivière, par l'envoi d'un détachement à Oetweil; et il arrivera très-rarement qu'on puisse couper aussi complétement une fraction des forces ennemies.

Le secret des préparatifs exécutés au point de passage principal est obtenu par la reconstruction du pont de Lunnern sur la Reuss, dont le matériel, destiné à former le pont de Diétikon, avait été déjà transporté à Vogelsang ; par le choix convenable du dépôt de bateaux-transports au village de Diétikon ; et enfin par la manière dont le rassemblement

des troupes au point de passage avait été préparé, et fut exécuté au dernier moment.

L'ennemi peut empêcher le passage en s'y opposant directement, et en outre d'une manière indirecte, en prenant l'offensive sur la rive occupée par l'agresseur, et cherchant à prendre à revers les troupes de passage. Ce danger était d'autant plus à craindre dans le cas qui nous occupe que les Russes étaient sur la rive gauche, dans le Sihlfeld, en avant de Zurich. Le général français avait doublement pris ses mesures contre cette éventualité : Mortier, par son attaque, qui pouvait avantageusement se changer ensuite en défensive, ainsi que cela eut lieu, devait attirer Gortschakoff de la direction dangereuse du nord dans la direction sans danger de l'ouest ; mais, non content de cela, Masséna plaça le général Klein devant Schlieren, faisant front au sud. Klein avait d'abord un rôle défensif, qui ne devait se changer en offensive qu'après le succès du passage des troupes de Lorges et de Ménard.

Lorsqu'on a réussi, par des démonstrations ou par d'autres moyens, à diminuer les forces que l'ennemi pourrait réunir au point de passage, de manière à rendre le succès plus probable, il n'en faut pas moins chercher par tous les moyens possibles à protéger le passage contre les troupes que l'ennemi lui opposera directement. On y parvient par le choix du point de passage, ainsi que par les dispositions techniques et tactiques qui se rattachent directement à ce passage.

Un passage de rivière ne peut être assuré que par la construction d'un pont solide, car c'est le seul moyen de rendre possible une retraite à laquelle les dispositions de l'ennemi pourraient obliger l'agresseur. Le passage au moyen de bateaux ou de transports ne peut convenir qu'à de faibles détachements.

Pour construire un pont, il faut accumuler un matériel considérable sur la rivière et au point de passage. Cette réunion du matériel indispensable devra parfois se faire en quelques heures, ou bien s'opérer tranquillement.

Ce dernier point serait à désirer dans l'intérêt de l'ordre de l'opération, mais ce n'est pas toujours possible. S'il se trouve près du pont à construire des îles boisées et occupées depuis longtemps par le parti qui veut passer le fleuve, on peut y rassembler d'avance les matériaux du pont sans attirer l'attention de l'ennemi ; s'il fallait au contraire commencer par occuper ces îles, afin de s'en servir ensuite pour masquer cette opération, l'attention de l'ennemi serait éveillée immédiatement. C'est pour cette raison qu'une opération de ce genre peut être ordonnée avec succès, comme démonstration, sur un point de la rivière où l'on n'a pas l'intention de passer. Si un affluent du cours d'eau à traverser s'y jette dans le voisinage du point où l'on veut construire un pont de bateaux, on peut réunir d'avance les pontons dans cet affluent, assez loin du cours d'eau pour que l'ennemi ne s'en aperçoive pas, et l'on n'a plus ensuite qu'à les faire descendre dans la rivière pour les y relier entre eux et clouer sur les bateaux le tablier du pont. Quand la rive d'où l'on part est boisée, cela procure un masque excellent pour les préparatifs de construction du pont.

Les Français ne rencontrèrent à Diétikon aucun de ces avantages : il n'y avait pas d'île dans la rivière, pas d'affluent navigable dans le voisinage, pas de masque immédiat sur la rive gauche. Les abris les plus rapprochés, notamment les haies de Diétikon et le bois de Guggenbühl, étaient encore à plus de 1,000 pas du pont. Il fallait donc transporter à découvert de cette cachette assez éloignée les matériaux du pont, et les bateaux nécessaires pour passer l'avant-garde. Une circonstance favorable, c'est que la Limmat n'était pas très-large, et qu'il ne fallait donc pas un matériel considérable, dont la quantité augmente naturellement la difficulté de le réunir instantanément.

Il est à désirer que les postes ennemis s'aperçoivent le plus tard possible des préparatifs de la construction du pont, afin qu'on ait plus de temps pour continuer ces travaux sans être inquiété, et pour qu'on soit certain de terminer le pont avant que l'ennemi ait fait avancer des forces imposantes

et ait pris des mesures efficaces pour s'opposer au passage. On choisit donc avant tout la nuit pour commencer la construction du pont, parce que l'ennemi ne peut s'en apercevoir que par l'oreille, et que l'ouïe est un sens moins certain et moins étendu que la vue. Plus la rivière est large, plus il est probable que les postes ennemis de la rive opposée s'apercevront tard de la construction de notre pont. Dès qu'ils s'en aperçoivent, ces postes font feu et alarment leurs réserves; celles-ci s'avancent alors pour nous empêcher de déboucher; elles font en même temps avancer de l'artillerie pour détruire notre pont ou pour nous empêcher de l'achever.

A Diétikon, les Français prirent leurs mesures de telle sorte que leur avant-garde passait déjà la rivière avant que le pont fût commencé. C'était tout à fait dans l'ordre. En effet, le peu de largeur de la Limmat ne permettait pas d'espérer que les Russes n'entendraient rien du commencement de construction du pont. En raison de la même circonstance, si on laissait l'ennemi maître de la rive gauche, il commandait complétement l'emplacement du pont avec ses feux d'infanterie, et rendait impossible le travail des pontonniers. Enfin le peu de largeur de la rivière permettait de passer très-rapidement l'avant-garde.

Mais si l'on doit construire un pont sur une rivière d'une largeur considérable, on fera mieux, dans la plupart des cas, de commencer la construction du pont dès que la nuit sera tombée, et de faire passer l'avant-garde le plus tard possible, par exemple lorsqu'on est certain que l'ennemi s'est aperçu de la construction du pont, ou seulement vers le point du jour, c'est-à-dire quand approche le moment où l'ennemi apercevra nécessairement nos travaux s'il ne les a pas encore entendus. Quand on peut admettre que la largeur du fleuve a empêché l'ennemi de s'apercevoir du commencement des travaux du pont, un passage prématuré de l'avant-garde éveillerait inutilement son attention. Plus le fleuve est large, plus le passage de l'avant-garde sera long, et il faut donc chercher à donner le plus de soutien possible à la portion de l'avant-garde qui passera la pre-

mière et qui pourra avoir affaire au début à des forces très-supérieures de l'ennemi. Or, cela ne peut se faire que par l'action de l'artillerie de la rive qui nous appartient, et l'on ne peut compter sur la coopération de cette artillerie avant qu'il fasse jour; notre exemple en fait foi, puisque les Français furent forcés de suspendre leur feu lorsqu'ils entendirent battre la charge sur la rive droite, parce qu'ils ignoraient s'ils n'atteindraient pas leurs propres troupes. Plus le fleuve est large, moins l'avant-garde qui le traverse a de forces au début, plus la construction du pont est longue, et plus le défenseur a de temps pour concentrer ses forces défensives avant que le pont soit achevé. Or, comme l'agresseur a tout intérêt à diminuer le temps que peut gagner le défenseur, il fera bien de ne pas se hâter de faire passer son avant-garde toutes les fois que la rivière à traverser sera très-large.

Tout en jetant une avant-garde sur la rive occupée par l'ennemi, on doit encore chercher à éloigner l'ennemi du pont au moyen de feux dirigés de la rive que l'on occupe. L'action de ces feux est si importante qu'il faut toujours s'efforcer d'en faire usage. La largeur du cours d'eau décidera d'abord si l'on peut agir d'une rive sur l'autre par des feux d'artillerie ou d'infanterie. Quand cela sera possible, le feu d'infanterie devra toujours renforcer celui d'artillerie. Grâce à la plus grande portée de ses armes, l'infanterie peut être employée de nos jours beaucoup plus souvent qu'autrefois. Dans un passage de rivière, cette grande portée des fusils d'infanterie est un avantage absolu, car cette arme occupe ici une position solide qu'elle n'a pas besoin de quitter, et elle est couverte par la rivière même dont le miroir des eaux forme une grande partie de son champ de tir. Dans de telles circonstances, d'habiles tireurs soutiendront efficacement l'artillerie, même sur des rivières larges de 800 pas. Cependant ils ne sauraient faire davantage en pareil cas que de forcer l'ennemi à évacuer le terrain qui touche immédiatement la rive opposée. Or, il s'agit de faire plus. En effet, quand nous aurons passé le fleuve, notre premier soin devra

être de prendre sur la rive conquise une position d'où nous puissions nous avancer plus loin. Cette position, qu'il faut gagner promptement en faisant le moins de sacrifices possible, sera plus ou moins loin du pont ; or, il sera très-difficile à l'avant-garde passée sur la rive ennemie de s'emparer de cette position, d'autant plus qu'il est fort rare qu'elle puisse faire passer avec elle de l'artillerie ; c'est pour cela que nous devons chercher par nos feux à contribuer de notre propre rive à la conquête de cette position, qui sera généralement aussi avantageuse pour l'ennemi que pour nous. L'action de ces feux devra commander le plus loin possible la rive ennemie, ce qui est le rôle de l'artillerie et principalement des pièces de gros calibre.

L'action de nos feux contre la rive ennemie sera favorisée par certaines circonstances : lorsque la rivière forme au point de passage une courbe qui nous permet de donner à l'artillerie une position embrassante ; quand notre rive commande la rive opposée ; quand la rive ennemie est découverte ; enfin quand la rivière n'a qu'une largeur moyenne. Lorsque cette largeur est considérable, il peut exister dans le fleuve des îles où l'on pourra passer de l'infanterie et, dans certains cas, de l'artillerie, pour avoir de là plus d'action sur le terrain ennemi. Nous avons sous ce rapport plus de facilités qu'autrefois, d'abord à cause de la plus grande portée des armes d'infanterie, et ensuite grâce aux fusées, qui peuvent tenir lieu d'artillerie aux petites distances et sont plus faciles à transporter. Tandis qu'il eût fallu autrefois transporter l'artillerie dans ces îles dès la veille pour y prendre position, on a aujourd'hui tout le temps qu'il faut en ne passant l'artillerie dans ces îles qu'au moment où l'on commence à construire le pont.

Plus le rayon de la courbe de rivière dans laquelle on construit le pont est restreint, mieux on la commande par ses feux. Il n'est cependant pas absolument avantageux de choisir cette courbe aussi petite que possible, car en règle générale la corde de l'arc figure la position d'avant-garde sur laquelle il faut tout d'abord s'établir sur la rive opposée, et quand

cette corde est trop courte, elle ne donne pas assez de liberté pour s'étendre au delà et manœuvrer contre l'ennemi ; l'ennemi de son côté peut embrasser et fermer trop facilement cette position, ainsi que fit l'archiduc Charles contre Napoléon à Aspern et Essling. Plus la corde est courte, plus l'arc est petit, et moins on peut déployer de troupes derrière la position d'avant-garde, entre cette position et le pont lorsqu'il est terminé ; il faut alors les entasser les unes sur les autres et elles fournissent une excellente cible aux feux de l'artillerie ennemie.

Plus l'armée qui doit passer une rivière sur un pont est considérable, plus la courbe de rivière sur laquelle on veut jeter ce pont doit être étendue. Cependant il est toujours avantageux de commander par des feux d'artillerie toute la corde de l'arc, et il faut pour cela que la corde totale, y compris la largeur du fleuve à ses deux extrémités, ne dépasse pas 4000 à 5000 pas. Mais cela ne saurait être donné pour une règle invariable, la condition essentielle étant toujours que l'armée qui doit passer la rivière puisse se déployer librement et convenablement sur la rive ennemie. S'il est opportun, pour pouvoir repousser l'ennemi de la rive opposée, que le terrain enveloppé par l'arc soit libre et découvert, il n'en est plus ainsi pour faciliter notre établissement sur la rive ennemie pendant et après notre passage. Sous ce rapport, il serait au contraire plus avantageux pour nous de trouver là quelques couverts, des positions telles que villages, bois, etc., où nous pourrions nous établir et d'où l'ennemi ne pourrait pas nous chasser très-facilement. Dans de certaines limites, ces deux conditions sont presque toujours réunies. Ainsi il se trouvait dans l'arc de la Limmat à Diétikon le bois de Glanzenberg, celui du Hard, le Closter-Fahr, dans lesquels les Français pouvaient s'établir solidement après avoir repoussé les Russes. En même temps, l'espace libre entre le Glanzenbergholz et le Hardholz et à l'ouest de ces deux bois, offrait un champ assez vaste aux feux d'artillerie de la rive gauche.

La position d'avant-garde, sous la protection de laquelle

les troupes doivent se déployer après avoir passé la rivière doit être choisie le plus en avant possible. Une deuxième position immédiatement devant le pont est le point de retraite de la première. Cette tête de pont doit toujours être fortifiée et appuyée par des retranchements élevés sur la rive même d'où l'on est parti. La continuation des opérations sur la rive ennemie peut ensuite rendre inutile cette tête de pont.

Pour défendre la Limmat, les Russes s'étaient fractionnés en trois masses principales, à Wettingen, à Diétikon et à Zurich. Le gros de leurs forces était à Zurich, sur les deux rives de la Limmat. Ils voulaient s'opposer au passage des Français de deux manières : par une défense directe, et au moyen d'une attaque sur la rive ennemie.

La défense directe consiste à répartir ses troupes le long de la rivière, en plusieurs corps dont chacun soit assez fort pour retarder les premiers travaux de passage de l'ennemi ; puis, dès qu'on est certain du point où l'adversaire cherche sérieusement à passer le cours d'eau, on appelle sur ce point les corps qui n'ont rien devant eux, afin de repousser l'ennemi avec toutes ses forces. On suppose, dans ce cas, que le défenseur puisse réunir au point de passage, avant l'achèvement du pont, plus de troupes que l'agresseur n'a pu en transporter lui-même avec des barques. Il va de soi que cette défense directe n'est admissible dans la pratique que pour des fleuves d'une largeur considérable. Plus le fleuve est large, plus le pont est long à construire, et la défense gagne alors plus de temps pour discerner si la tentative de passage de l'ennemi est sérieuse, et pour réunir tous ses corps au point menacé. Plus le fleuve est large, plus il faut de matériaux pour construire un pont, plus il faut de temps pour les réunir sur un seul point, plus il est invraisemblable que ces préparatifs échappent à l'attention de l'ennemi, et moins il reste de matériel disponible pour faire de fausses tentatives de passage qui puissent paraître sérieuses. Il sera donc facile alors de reconnaître ces démonstrations pour ce qu'elles sont. En outre, le passage des troupes en bateau se fait len-

tement si l'on n'a pas de nombreux transports, et, pour cette raison, c'est à peine si l'on pourra employer ce moyen pour une démonstration. Lorsque le fleuve est large, le feu de son artillerie ne peut prêter à l'agresseur qu'un faible appui sur la rive opposée, à l'endroit où il jette son pont, et le défenseur a les mains libres pour attaquer les troupes ennemies qui ont passé la rivière en bateau, et obtenir sur elles la supériorité, grâce à l'emploi de son artillerie.

Il n'en est plus ainsi pour des cours d'eau d'une largeur moins grande ; dans ce cas, il ne faut sur chaque point de passage qu'un matériel restreint, de sorte que l'ennemi peut être facilement trompé par des démonstrations et surpris même au point de passage réel. Les forces que l'agresseur a déjà fait passer sur la rive opposée sont alors soutenues efficacement par l'artillerie de la rive d'où il part ; le pont est terminé en peu de temps, ce qui permet de faire passer de nouvelles masses. C'est donc toujours une illusion de croire que l'on peut empêcher par une défense directe le passage d'un cours d'eau aussi peu large que la Limmat, et c'est une faute de prendre des dispositions en vue de cette défense directe. Une rivière de cette nature ne peut jamais offrir qu'une bonne position d'avant-postes, derrière laquelle on prend ensuite ses dispositions comme si le cours d'eau n'existait pas.

Les Russes étaient en mesure de faire une défense indirecte en prenant eux-mêmes à revers Masséna, puisqu'ils s'étaient établis solidement sur la rive gauche de la Limmat en avant de Zurich. Comme cette ville était fortifiée, Korsakoff pouvait y réunir le gros de ses forces et les porter ensuite sur la rive gauche contre Klein, pendant que Masséna passait à Diétikon. Cette manière d'opérer pouvait avoir pour résultat de faire revenir Masséna sur la rive gauche ; mais c'était tout. Dans ce cas même, en effet, Korsakoff ne pouvait espérer de battre Mortier et Klein d'une manière décisive, car la distance entre Zurich et Diétikon est si peu grande que Masséna avait toujours le temps de revenir sur ses pas, pour soutenir Mortier et Klein, et il avait alors des forces

supérieures. Mais il pouvait arriver que cette entreprise des Russes n'eût même pas le succès de rappeler momentanément Masséna sur la rive gauche; pendant que Klein et Mortier arrêteraient Korsakoff, Masséna pouvait fort bien marcher sur Zurich par la rive droite, enlever par un coup de main cette ville imparfaitement fortifiée et couper ainsi complétement la retraite de Korsakoff.

Il résulte de la discussion de ces éventualités qu'on ne doit tenter une opération telle que celle que pouvait entreprendre Korsakoff en portant le gros de ses troupes sur la rive gauche de la Limmat que lorsqu'on est à peu près certain d'avoir sur le champ de bataille la supériorité matérielle ou morale. Or ce n'était pas le cas des Russes. Ils étaient moins nombreux que les Français, et ils le savaient; ils attendaient justement Souwaroff, dont l'arrivée devait leur permettre de prendre l'offensive; ils n'étaient donc pas en mesure de tenter un coup de main audacieux.

Le passage de la Limmat par Masséna peut servir d'exemple pour des entreprises de ce genre. Quelque bien prises que fussent les dispositions du général français, il résulte cependant de tout ce qui précède que l'opération avait beaucoup de chances de réussir, dans les conditions générales où se trouvaient les deux armées, et que les difficultés en étaient fort amoindries.

De quelques passages de rivières et de bras de mer exécutés dans les guerres les plus récentes.

Les perfectionnements introduits depuis peu dans l'armement ne sauraient modifier d'une manière essentielle les règles données pour le passage des rivières.

La plus grande portée des armes à feu permet à l'agresseur, même avec les plus grands fleuves, d'appuyer de la rive qu'il occupe l'opération du passage par le feu d'artillerie et même d'infanterie. D'un autre côté, cela donne aussi aux feux du défenseur une plus grande force de résistance; et

des courbes de rivières, avec une corde de moyenne longueur, qui convenaient autrefois à l'agresseur, ne vaudront rien aujourd'hui dans beaucoup de cas, parce que le défenseur les commandera complétement.

Le fait d'être toujours prêt à faire feu, qui résulte de l'adoption générale des armes à chargement par la culasse, est tout à l'avantage de l'agresseur, par rapport aux détachements qu'il fait passer sur la rive ennemie pour protéger l'établissement du pont.

Les progrès de la technique militaire ont ici une importance particulière en permettant de jeter un pont plus rapidement ; grâce à cette circonstance et à la plus grande portée des armes qui tiennent l'ennemi éloigné de la rivière, ce qui l'empêche de voir, le succès des démonstrations est plus vraisemblable qu'autrefois.

Il ne faut pas oublier non plus que les progrès de la civilisation dans l'Europe centrale augmentent sans cesse le nombre des ponts permanents, même sur les plus grands fleuves ; et que, d'un autre côté, ce sont les chemins de fer qui indiquent aujourd'hui la direction des grandes opérations de guerre, parce que ce sont eux qui, de concert avec le développement des relations internationales et avec le système moderne de crédit et d'économie sociale, facilitent l'entretien des armées dans une mesure qui n'était même pas soupçonnée il y a vingt ans.

Après ces observations générales, rappelons en quelques mots les passages de rivière les plus importants opérés récemment en Europe.

— Dans la nuit du 2 au 3 juin 1859, Napoléon III fit jeter un pont sur le Tessin à Turbigo. Il s'aperçut presque en même temps que les Autrichiens, en se retirant sur la rive gauche du Tessin, n'avaient détruit qu'imparfaitement le pont de San Martino, où passe la route de Trecate à Magenta, et les Français s'emparèrent de ce pont, qu'ils remirent aussitôt en état. Le passage du Tessin par les Français, préliminaires de la bataille de Magenta, s'effectua ensuite sans que les Autrichiens s'y opposassent.

— Dans la nuit du 19 au 20 août 1860, Garibaldi passa sur deux vapeurs de Taormina sur la côte méridionale des Calabres, et il s'avança ensuite jusqu'au nord de Reggio. Le gros de ses troupes passa le 22 de grand matin de Torre di Faro à Scilla. Les Napolitains ne s'opposèrent pas au passage de ce bras de mer par l'armée italienne du Sud. Les batteries italiennes établies à Torre di Faro ne pouvaient protéger ce passage que contre des navires de la flotte napolitaine qui se seraient approchés de la côte de Sicile, ce qui n'eut pas lieu.

— Dans la matinée du 6 février 1864, le prince Frédéric Charles de Prusse fit jeter un pont sur la Schlei à Arnis. Ce pont de bateaux avait 730 pieds de long. Le convoi de pontons partit à quatre heures du matin de Karlsbourg, à 2,700 pas d'Arnis. Le pont, commencé à sept heures et demie, était terminé à neuf heures trois quarts, et le passage des troupes prussiennes s'effectua sans résistance. Le général danois de Méza avait commencé dès le 5 février l'évacuation de la position du Dannewerk et de celle de la Schlei qui s'y relie. Les difficultés techniques pour les pontonniers prussiens et pour le passage des troupes d'avant-garde furent considérables : le froid était très-vif, les bords de la Schlei étaient couverts de glace, le vent et le courant très-violents, et enfin l'eau très-profonde.

— Le 29 juin 1864, les Prussiens traversèrent le détroit d'Alsen pour passer dans l'île de ce nom; les Danois n'avaient alors que 9,000 hommes dans l'île d'Alsen, sous les ordres du général Steinmann, et au plus 1,300 sur la presqu'île d'Arnkiel, où les Prussiens avaient choisi leur point de passage. Ces derniers avaient eu d'abord l'intention de passer dans l'île d'Alsen dès le 18 avril, le jour même qu'ils attaquèrent les ouvrages de Duppel. Mais cette opération fut alors différée et préparée pendant deux mois. 160 bateaux plats furent réunis derrière le bois de Satrup, ainsi que 32 pontons et un équipage de pont d'avant-garde. Les bateaux étaient destinés à faire traverser aux troupes le détroit d'Alsen, large d'environ 1000 pas ; ils pouvaient trans-

porter trois bataillons et demi, à peu près 3,000 hommes. Ils furent divisés en trois divisions, dont chacune fut conduite sur un point d'embarquement particulier. Une compagnie de pontonniers, renforcée de travailleurs auxiliaires d'infanterie, fut affectée au service de chaque division. Les pontons, le matériel de pont et l'équipage d'avant-garde formèrent une quatrième division. Ce matériel était destiné à réunir ensemble plusieurs bateaux pour transporter l'artillerie et la cavalerie, ainsi qu'à former des ponts d'embarquement et de débarquement.

Pour couvrir le passage, 62 pièces de canon, la plupart de gros calibre, étaient le long du détroit d'Alsen, depuis Warnitzhoved jusqu'au Venningbond. Le rôle principal de cette artillerie était de protéger le passage contre toute entreprise de la flotte danoise et particulièrement du Rolf-Krake. Elle pouvait ensuite se tourner contre les batteries danoises de l'île d'Alsen, mais elle ne devait sous aucun prétexte commencer le feu avant les Danois, afin de conserver le plus longtemps possible au passage l'avantage de la surprise.

Le 29 juin, à deux heures du matin, le premier détachement de troupes de débarquement, trois bataillons et demi, partit des points choisis près du bois de Satrup. A peine les bateaux qui portaient ces troupes étaient-ils à 200 pas de la rive que les Danois ouvrirent un feu violent. Les batteries prussiennes y répondirent aussitôt, ainsi que les tirailleurs, dont trois avaient été mis pour cela à l'avant de chaque bateau. Mais l'artillerie prussienne dut bientôt cesser son feu pour ne pas atteindre ses bateaux.

Cependant les pontonniers et les bateliers redoublèrent d'efforts et arrivèrent, non sans pertes, à l'île d'Alsen, dix minutes à peine après avoir quitté la terre ferme.

Les troupes prussiennes débarquèrent et eurent bientôt le dessus sur les postes danois peu nombreux qu'elles rencontrèrent d'abord. Ce premier détachement prussien fut suivi d'un deuxième une demi-heure plus tard, et les renforts se succédèrent ainsi à intervalles égaux. Les batteries

danoises rapprochées du point de passage, qui étaient seules dangereuses, furent promptement réduites au silence, et les navires danois ne tentèrent rien de sérieux. Le succès du premier débarquement prussien assurait la conquête de l'île d'Alsen, en raison de la faiblesse des troupes danoises qui l'occupaient.

— Le 7 juillet 1866, Cialdini avait concentré sur la rive droite du Pô, au sud de Sermide, 7 divisions du corps d'armée destiné à entrer en Vénétie. Dans la nuit du 8, trois ponts furent jetés sur le Pô, à Carbonarola, Sermide et Felonica. Chacun d'eux avait environ 1100 pas de longueur. Les divisions Mezzacapo et Chiabrera passèrent sur le pont de Carbonarola; les divisions Medici et Ricotti, ainsi que le parc d'artillerie, sur celui de Sermide; les divisions Casanova, della Chiesa et Cadorna sur le pont de Felonica.

Les ponts étaient couverts par les marais des Valli Grandi Veronesi, situés sur le Tartaro, entre le Pô et l'Adige, lesquels auraient empêché les Autrichiens de faire une résistance sérieuse et concentrée s'ils en avaient eu l'intention.

Le passage terminé, l'armée italienne devait converser à droite sur Badia-Rovigo. Aussitôt après le passage, les ponts devaient descendre le fleuve jusqu'à Ponte di Lagoscuro, où était la division Franzini, pour couvrir l'établissement d'un nouveau pont. La ligne de retraite de l'armée italienne opérant en Vénétie était donc de Padoue sur Ponte di Lagoscuro, Ferrare et Bologne.

Pendant le passage, la division Nunziante assiégeait la tête de pont de Borgoforte, sur la gauche de Cialdini, afin d'attirer de ce côté l'attention des Autrichiens qui occupaient encore le Quadrilatère.

Les dispositions étaient généralement bien prises, mais elles n'eurent pas d'épreuve à soutenir. François-Joseph se préparait à céder la Vénétie à Napoléon. Les Autrichiens n'avaient sur le Pô que des postes d'observation, et les 100,000 Italiens de Cialdini n'avaient pas devant eux, près du point de passage, plus d'un millier d'ennemis.

On peut observer, au sujet de tous les passages de rivière

Retraite de Blücher de Vauchamps le 14 février 1814.

(*Figure 64.*)

SITUATION GÉNÉRALE.

Blücher s'était séparé de Schwarzenberg après la bataille de Brienne, pour opérer isolément et marcher sur Paris. Pendant que ses différents corps, York, Olsouwieff, Kleist et Kapczewitsch, s'avançaient échelonnés sur des routes différentes, Napoléon se jeta par Sézanne contre le flanc gauche de Blücher. Le 10 février, il anéantit à Champaubert le corps d'Olsouwieff, à l'exception de 1700 à 1800 hommes que le général Udom réussit à ramener à Vertus. A la suite de cet échec, Blücher réunit à Bergères les débris d'Olsouwieff avec les corps de Kleist et de Kapczewitsch. Mais Napoléon, laissant contre lui un faible corps sous les ordres de Marmont, qui mit son avant-garde à Étoges, marcha à l'ouest avec tout ce qu'il put réunir de troupes. Il battit Sacken à Montmirail le 11 février, et le 12 il le força, ainsi qu'York accouru à son secours, de repasser à Château-Thierry sur la rive droite de la Marne. Au moment où il se disposait à poursuivre ces deux généraux, Napoléon reçut le 13, de Marmont, la nouvelle que Blücher s'avançait de nouveau de Bergères. Laissant alors Mortier contre York et Sacken, Napoléon ramassa ses forces disponibles à Montmirail pour marcher à la rencontre de Blücher.

MARCHE EN AVANT DE BLUCHER.

Ce général partit en effet de Bergères le 13 au matin, sans rien savoir encore de précis sur les événements arrivés le 11 et le 12 à Montmirail et à Château-Thierry. Les troupes dont il disposait étaient : le corps russe de Kapczewitsch,

8,000 hommes; les 1700 hommes échappés, sous les ordres d'Udom, du désastre d'Olsouwieff; le corps prussien de Kleist, 7,600 hommes, et la brigade de cavalerie Hacke, 600 chevaux. Mais de ces 17,900 hommes, 2,000 à 3,000 étaient encore à plusieurs jours de marche en arrière, de sorte que Blücher ne disposait réellement que de 16,000 hommes au plus.

L'ordre de marche était le suivant : l'avant-garde, sous le général Ziethen, 5 bataillons 1/2 et 12 escadrons, suivant la route de Bergères, en ayant sur son flanc droit (au nord), un détachement de deux compagnies d'infanterie et de 50 chevaux, sous les ordres du major Watzdorf. 3,000 Russes suivaient l'avant-garde sur la grande route, pour lui servir de soutien. Puis venait le gros de l'infanterie, le corps prussien de Kleist à droite de la route, les Russes de Kapczewitsch à gauche. La brigade de cavalerie Hacke, 8 escadrons, qui venait seulement d'arriver à Bergères, devait y prendre un peu de repos et rejoindre ensuite le gros de l'infanterie. Udom, avec les débris du corps d'Olsouwieff, devait rester le 13 à Bergères, y reformer sa troupe et marcher le 14 sur Champaubert, où il s'établirait de manière à couvrir les derrières de Blücher contre une nouvelle attaque venant de Sézanne.

L'avant-garde prussienne rencontra à Étoges les troupes avancées de Marmont, qui se retirèrent aussitôt et s'établirent à cheval sur la route, entre les fermes du Bouc-aux-Pierres et des Déserts. Marmont mit son quartier général à Fromentières. Les alliés établirent leurs avant-postes devant ceux des Français, et le gros de leurs forces resta à Champaubert.

Les alliés se remirent en mouvement le 14 février. L'avant-garde et le détachement de flanc partirent entre 6 et 7 heures du matin; les 3,000 Russes chargés d'appuyer l'avant-garde ne quittèrent Champaubert qu'à 9 heures, et Blücher n'en partit lui-même qu'entre 9 et 10 heures avec le gros de ses forces. Udom arrivait alors à Champaubert, où il s'arrêta.

COMBAT D'AVANT-GARDE A VAUCHAMPS.

Marmont se retira sans perdre de temps de Fromentières jusqu'à l'ouest de Vauchamps. Ziethen ne rencontra donc aucune résistance jusqu'à ce village, mais il se vit arrêté lorsqu'il voulut en sortir à dix heures du matin. Marmont avait fait volte-face, les troupes que Napoléon avait dirigées sur Montmirail arrivèrent successivement, et Napoléon lui-même les rejoignit.

Comme le gros de Blücher était encore très en arrière et qu'il n'apercevait pas les 3,000 Russes chargés de l'appuyer, Ziethen jugea dangereux de s'avancer plus loin avec son faible corps de 3,000 hommes à peine, et il prit le parti de s'arrêter à Vauchamps. Il fit occuper le village par de l'infanterie, ainsi que le bois situé au nord-ouest, et il plaça en réserve à l'est de Vauchamps la masse de son infanterie, pendant que la cavalerie couvrait l'aile gauche au sud du village, et que Watzdorf occupait Corrobert, sur la droite, avec son détachement de flanqueurs.

La matinée se passa en escarmouches et en canonnades. Napoléon n'avait pas encore ses troupes sous la main. Tout ce qu'il avait pu réunir avant midi se composait d'infanterie des divisions Friant, Decouz, Meunier, Lagrange et Ricard; de cavalerie des divisions Laferrière, Lefèvre-Desnouettes, Guyot, Doumerc, Bordesoulle, Saint-Germain et Piquet. Les divisions françaises étaient très-faibles; la plupart avaient déjà combattu à la Rothière, à Champaubert et à Montmirail. La plus forte division d'infanterie n'avait pas beaucoup plus de 3,000 hommes, et la plus faible 1,000. Toute l'infanterie ne s'élevait pas à 11,000 hommes. Des divisions de cavalerie, il n'y avait que Laferrière et Saint-Germain qui eussent plus de 2,000 chevaux et Doumerc plus de 1,000, les autres n'en avaient que 5 à 700. La cavalerie tout entière comptait 7,000 chevaux, et toutes les forces de Napoléon se montaient à 18,000 hommes. Il était néanmoins six fois plus fort que Ziethen. Napoléon s'en aperçut prompte-

ment pendant les escarmouches de la matinée, et il prit ses dispositions pour enlever complétement l'avant-garde prussienne.

Dans ce but, Marmont devait réunir toute l'infanterie sur la grande route à l'ouest de Vauchamps, pour attaquer ce village et en chasser les Prussiens. A droite de Marmont, les divisions de cavalerie Laferrière, Lefèvre-Desnouettes et Guyot se formaient en face de la cavalerie prussienne. Sur la gauche de Marmont, Grouchy réunissait les divisions de cavalerie Saint-Germain, Doumerc, Bordesoulle et Piquet, 4,000 chevaux, pour se porter, par l'Echelle et Hautefeuille, contre le flanc droit de Ziethen.

Watzdorf s'aperçut vers onze heures de la réunion des masses de cavalerie de Grouchy dans les environs d'Hautefeuille. Il en informa Ziethen et, pour ne pas exposer inutilement les deux compagnies d'infanterie qu'il avait avec lui, il les dirigea aussitôt sur Vauchamps, en ne conservant que ses 50 cavaliers.

A midi, l'infanterie de Marmont exécuta la première attaque sérieuse contre Vauchamps. Ziethen mit alors deux bataillons de renfort dans le village et le bois situé au nord-ouest. Marmont revint aussitôt à la charge avec des forces plus nombreuses, il s'empara du bois et entra dans Vauchamps. Ziethen à son tour y fit entrer toute son infanterie, excepté deux compagnies de chasseurs silésiens qui restèrent sur la route, à l'est du village, sous les ordres du capitaine Neumann.

Ces deux compagnies, avec les deux de Watzdorf qui n'étaient pas encore arrivées de Corrobert, composaient toute l'infanterie que Ziethen n'eût pas encore engagée. Grâce à ces renforts, les Prussiens refoulèrent les Français hors de Vauchamps, mais ils ne purent réussir à reprendre le bois.

Pendant que ce combat se livrait dans Vauchamps, 8 canons prussiens, protégés par 200 chevaux, avaient été prendre position dans le bois très-clair de Villeneuve, au nord de Vauchamps, pour tenir en échec la cavalerie que Grouchy avait réunie à Hautefeuille. Grouchy fit aussitôt attaquer

cette batterie. Plusieurs de ses régiments se jetèrent sur la cavalerie de soutien, la culbutèrent et pénétrèrent à travers le bois jusque dans la batterie. Les pièces prussiennes essayèrent alors de regagner la route à l'est de Vauchamps, mais six seulement y parvinrent et les deux autres furent prises. En arrivant sur la route, les six pièces de canon furent cernées par les cavaliers de Grouchy. Pendant que les artilleurs se défendaient courageusement avec leurs écouvillons, Ziethen accourut lui-même à la tête d'un détachement de cavalerie, dont l'attaque impétueuse réussit à éloigner les Français débandés et à dégager les pièces.

Pendant cette charge des cavaliers de Grouchy, Marmont avait attaqué Vauchamps de tous les côtés, et les Prussiens se retirèrent en désordre après un combat sanglant, en abandonnant le village à l'infanterie française. Alors Lefèvre-Desnouettes, laissant une partie de sa cavalerie devant la cavalerie prussienne qui couvrait l'aile gauche ennemie, fit suivre rapidement à travers le village de Vauchamps l'infanterie victorieuse de Marmont par le reste de sa cavalerie, qui cerna et sabra l'infanterie prussienne en fuite.

Le capitaine Neumann, qui composait toute la réserve avec ses deux compagnies de chasseurs, forma ces 200 hommes en colonne, et les lança contre la cavalerie française en poussant des hurrahs. Une partie de cette cavalerie fit face aux chasseurs; mais accueillie à 50 pas par un feu bien dirigé, elle fit demi-tour, et quelques cavaliers seulement arrivèrent jusqu'aux chasseurs qui les repoussèrent. Au moment où avait lieu cette attaque des chasseurs silésiens, les deux compagnies de Corrobert arrivèrent et se jetèrent aussitôt dans les fossés de la route d'où elles ouvrirent un feu très-vif contre la cavalerie française. Enfin la cavalerie prussienne, appelée par Ziethen, accourut à son tour, et réussit à mettre fin à la mêlée en repoussant les Français. Cependant, malgré les secours apportés ainsi de tous côtés, quelques centaines d'hommes à peine, le huitième environ des cinq bataillons prussiens qui avaient combattu dans Vauchamps, furent sauvés. Ziethen ramena ces débris jus-

qu'à la ferme de la Boularderie, constamment poursuivi par la cavalerie française, mais sans éprouver de nouvelles pertes.

ZIETHEN EST REÇU PAR LE GROS DE BLUCHER.

Pendant le combat de Vauchamps, entre midi et une heure, arrivèrent à la ferme de la Boularderie d'abord les 3,000 Russes de soutien, puis le gros des corps de Kleist et de Kapczewitsch. Blücher y prit position pour recevoir son avant-garde. L'infanterie de Kleist s'établit au nord, entre la route et Janvilliers, l'infanterie de Kapczewitsch au sud, entre la route et Fontaine-au-Brou. Pendant que Ziethen se retirait sur la route, poursuivi par de petits corps d'infanterie et des cavaliers de Lefèvre-Desnouettes, pendant que Marmont traversait lentement Vauchamps avec son infanterie qu'il reformait ensuite à l'est du village, Grouchy avait marché d'Hautefeuille sur Villeneuve et la Marlière, afin d'exécuter un mouvement tournant plus étendu contre le gros des alliés.

La brigade Hacke arriva la première à la Boularderie, après les 3,000 Russes chargés de soutenir l'avant-garde; elle se porta aussitôt sur la Marlière pour faire tête à Grouchy et protéger contre lui la droite de la position des alliés. Pour donner plus de force à cette disposition et pour recevoir Hacke, s'il était forcé de se replier, un bataillon prussien fut placé dans la ferme de Serrechamps, et deux autres bataillons dans le village de Janvilliers. Déjà, pendant le déploiement de l'infanterie de Kleist et de Kapczewitsch, quelques escadrons de Lefèvre-Desnouettes s'étaient avancés jusqu'à elle, en laissant derrière les débris de Ziethen. Les Cosaques qui couvraient le quartier général de Blücher chargèrent ces escadrons et firent quelques prisonniers, dont un capitaine de la vieille garde. C'est de cet officier que Blücher apprit la première nouvelle des événements du 11 et du 12 février; qu'il sut que Sacken, battu à Montmirail, avait été rejeté avec York derrière la Marne, et que Napoléon lui-même était en face des alliés.

Du moment que York et Sacken étaient en sûreté sur la rive droite de la Marne, la position de Blücher en avant de Bergères devenait sans but, et il ordonna la retraite, qui ne devait cependant commencer que lorsque les débris de Ziethen auraient rallié le gros de ses troupes.

Mais avant que cela arrivât, la brigade de cavalerie de Hacke, forte de 600 chevaux seulement, en vint aux mains à la Marlière avec la cavalerie six fois plus nombreuse de Grouchy. Ce dernier se déploya sur quatre lignes, dont la première se composait de chasseurs à cheval qui étaient très-mal montés. Son artillerie, arrêtée dans les mauvais chemins, n'était pas encore arrivée. Lorsque les chasseurs à cheval se lancèrent à l'attaque, Hacke vint au-devant d'eux à moitié chemin et engagea un combat corps à corps dans lequel les Français eurent le dessous, mais leur supériorité était trop grande pour que ce petit succès des Prussiens eût de l'importance. Grouchy fit avancer des escadrons de ses autres lignes, il les déploya sur les flancs des Prussiens et les força de se retirer sur Janvilliers, où ils se reformèrent sous la protection des tirailleurs d'infanterie qui occupaient ce village. La cavalerie de Grouchy s'arrêta en vue de Janvilliers, et le général français, laissant là quelques escadrons pour masquer son mouvement, se dirigea sur le Mesnil par Bièvres et la Chapelle-Orbais. Le but de Grouchy était facile à comprendre.

RETRAITE DE BLUCHER.

Jetons un coup d'œil sur le terrain où Blücher allait opérer sa retraite. A l'est de la Boularderie, le terrain est très-praticable à 1000 pas de chaque côté de la route d'Etoges; il est légèrement accidenté et coupé çà et là de petits bois. Cependant l'artillerie ne pouvait être employée que sur la route même ou tout près de la route. A 6,000 pas à l'est de la Boularderie, la route traverse le village de Fromentières, où elle forme un défilé, qui peut facilement être tourné au sud sans faire un grand détour. A 4000 pas à l'est de Fro-

24

mentières, on trouve au nord de la route un bois et un étang très-allongé, lequel est si près de la route qu'on ne peut passer que sur la route même ou au sud. A 3,000 pas à l'est de ce défilé, on rencontre le village de Champaubert. Entre Champaubert et le bois d'Etoges, lequel s'étend jusqu'à la localité de ce nom, la route traverse un espace découvert de 1,500 pas, compris, au nord de la route, entre le grand étang des Déserts et le bois d'Etoges. Dans ce trajet, la route suit des hauteurs en pente douce dont la partie la plus élevée se trouve au sud. A 1000 pas à l'est de Champaubert on rencontre un chemin de traverse qui se dirige vers Sézanne, en traversant des vignes jusqu'à Baye.

A une heure et demie, les débris de la brigade Ziethen rejoignirent le gros de Blücher à la Boularderie. Celui-ci se mit aussitôt en retraite. Neumann fut dirigé en avant sur Etoges, avec la plus grande partie de l'artillerie dont on ne pouvait pas faire usage. Le corps de Kleist marcha au nord de la route et celui de Kapczewitsch au sud. Quatre escadrons de la cavalerie d'avant-garde furent donnés à la brigade Hacke qui fut attachée au corps de Kleist, pour couvrir son flanc au nord. Le reste de la cavalerie de l'avant-garde fut donné au corps de Kapczewitsch pour couvrir son flanc au sud. Le bataillon qui avait été détaché à Serrechamps, se trouvant déjà cerné par la cavalerie de Lefèvre-Desnouettes, fut abandonné à lui-même. Les 334 hommes dont il se composait se défendirent bravement jusqu'à quatre heures du soir contre l'infanterie française, mais ils furent enfin tués ou pris jusqu'au dernier. C'est la résistance acharnée de cette poignée d'hommes qui fut probablement cause que la retraite de Blücher sur Fromentières ne fut presque point inquiétée par la cavalerie et l'artillerie.

Blücher et le général Gneisenau, son chef d'état-major, étaient avec le corps de Kapczewitsch ; le major Muffling, sous-chef d'état-major, était près de Kleist. La retraite s'opéra presque sans encombre jusqu'à Fromentières, mais le passage de ce village occasionna des retards, et les alliés en étaient à peine sortis que la cavalerie de Lefèvre-Des-

nouettes les attaqua de nouveau vigoureusement. Pendant qu'il dirigeait le gros de ses forces sur les Déserts et le Bouc-aux-Pierres, Blücher était resté en arrière avec un bataillon, sur les hauteurs à l'est de Fromentières, afin d'observer de plus près les mouvements de la cavalerie française. Le bataillon fut alors attaqué par les cavaliers; il forma le carré et les repoussa par son feu. Après cette première attaque, Blücher rejoignit le gros de Kapczewitsch. Ce bataillon repoussa encore une seconde attaque, mais une troisième réussit. Les fantassins étaient armés de fusils anglais, avec lesquels il fallait verser de la poudre dans le bassinet, et comme les attaques de la cavalerie française se faisaient en échelons et très-rapidement, les hommes n'eurent pas le temps de charger leurs armes entre la seconde et la troisième charge; le bataillon fut enveloppé et taillé en pièces à l'exception de 80 hommes environ, qui furent faits prisonniers.

La vigueur des attaques de la cavalerie française qui poursuivait Kapczewitsch au sud de la route, décida ce général à s'arrêter à l'ouest du Bouc-aux-Pierres, pour faire usage de son artillerie, et à exécuter ensuite très-lentement une retraite en échiquier. Il reçut pour cela des éloges de Blücher, qui se trouvait près de lui et observait en même temps ce qui se passait sur la route.

Sur ces entrefaites, le général Kleist et le major Müffling qui l'accompagnait se voyaient exposés à un danger plus pressant par le mouvement tournant de Grouchy. C'était dans l'espace libre qui sépare Champaubert du bois d'Etoges que ce mouvement devenait le plus menaçant. Grouchy pouvait en effet y précéder Blücher, se mettre à cheval sur la route et empêcher les alliés d'atteindre le bois d'Etoges, où ils voyaient leur salut. Pour aller de Janvilliers jusqu'à la route à l'est de Champaubert, en passant par la Chapelle-Orbais, Grouchy avait environ 17,000 pas. Les alliés n'avaient sur la grande route que 13,000 pas, de la Boularderie à l'est de Champaubert. Les chevaux de Grouchy étant fatigués et le terrain ne leur permettant pas facilement

d'aller aux allures vives, il était possible aux alliés d'arriver avant Grouchy au bois d'Etoges ; mais pour cela il fallait se hâter et ne pas se laisser arrêter sur la route par la poursuite des Français. Comme Kleist était le plus exposé au danger dont Grouchy menaçait les alliés, et qu'il était le mieux placé pour observer les mouvements de la cavalerie ennemie, le major Müffling, qui l'accompagnait, avait été chargé de régler la vitesse de la marche, de sorte que Kapczewitsch devait se régler sur Kleist. Lorsque Kapczewitsch fit halte au Bouc-aux-Pierres, Müffling l'invita à se hâter, mais son avis ne fut pas écouté. — Nous avons vu que Blücher lui-même avait complimenté Kapczewitsch sur la précision de sa retraite. — Kleist, qui ne pouvait plus rester au nord de la route à partir des Déserts, à cause du bois et de l'étang qui lui fermaient le passage, et qui en outre comprenait comme Müffling le danger dont le menaçait Grouchy, profita de la halte de Kapczewitsch au Bouc-aux-Pierres pour regagner la route et prendre de l'avance dans la direction de Champaubert. Il n'était déjà plus qu'à 1,500 pas de ce village, lorsqu'il reçut de Blücher l'ordre de s'arrêter et d'attendre que Kapczewitsch fût arrivé à sa hauteur. Kleist dut obéir.

Peu de temps après avoir quitté la Boularderie, le major Müffling avait envoyé un aide de camp à Champaubert, pour dire au général Udom, qui devait y venir d'Etoges dans la journée du 14, d'occuper la lisière du bois d'Etoges, afin d'empêcher Grouchy de pénétrer entre ce bois et Champaubert. L'aide de camp arriva trop tard. En effet, avant même que la retraite commençât, un aide de camp de Kapczewitsch avait porté l'ordre au général Udom de se retirer sur Etoges. Udom avait obéi ponctuellement à cet ordre et se trouvait déjà loin de Champaubert. L'aide de camp de Müffling revenait avec cette nouvelle, lorsque le général Kleist reçut l'ordre de Blücher de s'arrêter à 1,500 pas à l'ouest de Champaubert. Comme cet ordre mettait Kleist dans l'impossibilité d'arriver à temps dans l'espace libre entre Champaubert et le bois d'Etoges, et que la nouvelle apportée

par l'aide de camp ne permettait plus de compter sur Udom, Kleist se contenta d'envoyer Hacke avec la cavalerie dans la direction du Mesnil, pour opposer au mouvement tournant de Grouchy le plus de résistance qu'il pourrait. Le colonel d'artillerie Braun se rendit en outre à Champaubert, pour prendre les dispositions nécessaires avec l'artillerie que l'on avait renvoyée de la Boularderie, mais qui n'avait pas encore dépassé Champaubert. En arrivant à Champaubert, Braun ordonna au capitaine Neumann d'occuper avec ses chasseurs la lisière occidentale du bois d'Etoges.

A quatre heures et demie, Kapczewitsch étant enfin arrivé à hauteur de Kleist, ce dernier se remit en marche sur la route, au sud de laquelle s'avançait Kapczewitsch. Lorsque leurs têtes de colonne dépassèrent Champaubert, les alliés virent la plaine entre ce village et le bois d'Etoges occupée déjà par la cavalerie française.

Nous avons vu Hacke marcher dans la direction du Mesnil avec ses trois régiments de cavalerie; il avait dû laisser sur la route son artillerie dont les attelages n'en pouvaient plus. Il rencontra Grouchy au sud du Mesnil, et le général français, qui n'avait pas non plus d'artillerie, se déploya aussitôt. Hacke mit un régiment en première ligne et deux en deuxième. Cette fois, Grouchy avait formé sa première ligne de dragons très-bien montés, et derrière les ailes se tenaient des cuirassiers en colonne. Le choc des dragons français culbuta immédiatement la première ligne de Hacke, et celle-ci entraîna la seconde dans sa fuite. Tous les efforts des officiers pour rallier leurs pelotons furent inutiles, et les cavaliers prussiens se jetèrent éparpillés dans le bois d'Etoges. Les Français qui les poursuivaient furent alors accueillis par un feu très-vif des chasseurs de Neumann, qui occupaient la lisière du bois, et par la mitraille d'une pièce prussienne établie près de Champaubert. Malgré cela quelques régiments français vinrent se mettre en travers de la route, pendant que le gros de la cavalerie de Grouchy restait au nord. C'est dans cette position que Kleist et Kapczewitsch

trouvèrent Grouchy lorsqu'ils débouchèrent de Champaubert. L'artillerie des alliés ne s'était pas portée en avant, et c'était leur infanterie qui se trouvait chargée de la sauver et de se sauver elle-même.

Blücher prit les dispositions suivantes pour continuer sa retraite : l'artillerie devait suivre la route, à l'exception de quelques pièces légères et bien attelées, qui pouvaient passer partout ; l'infanterie de Kapczewitsch marchait au sud de la route, en masse serrée de bataillon ; Kleist marchait dans le même ordre au nord de la route ; quelques bataillons, sous les ordres d'Urussoff, formaient l'arrière-garde contre l'ennemi qui poursuivait de Fromentières. Les alliés formaient ainsi un carré long. Tout le monde avait l'ordre de rester en mouvement, de ne s'arrêter qu'en cas de nécessité absolue et de se remettre en marche aussitôt après. Müffling conduisait la tête de colonne sur le terrain élevé au sud de la route, et il avait sous ses ordres trois bataillons russes et deux pièces d'artillerie à cheval bien attelées. Blücher et Gneisenau se tenaient au centre du carré. La tête de colonne ne fut pas tout d'abord attaquée par les cuirassiers français qui se trouvaient sur la route, à environ 1,000 pas de Champaubert, mais l'infanterie de Kleist eut à soutenir des attaques réitérées du gros de la cavalerie de Grouchy. Elle les repoussa par son feu, ne s'arrêtant que pour tirer, et restant toujours serrée, de manière à empêcher les Français de pénétrer entre les bataillons. La situation n'en était pas moins très-critique.

Lorsque la tête de colonne de Müffling arriva à environ 800 pas de Champaubert, au point de jonction du chemin de Sézanne, l'état-major allié tint conseil. Les attaques de la cavalerie de Grouchy ne discontinuaient pas, et le feu devenait de plus en plus vif à l'ouest de Champaubert, ce qui indiquait qu'Urussoff était aussi vivement pressé par l'ennemi, et que cet ennemi — Marmont — avait de l'artillerie. Toutes ces circonstances firent songer un instant à l'état-major allié à abandonner la retraite sur le bois d'Etoges, pour se jeter à droite et se retirer sur Sézanne. Dans cette

nouvelle direction, on rencontrait aussitôt des vignes où la cavalerie et l'artillerie françaises ne pourraient pas suivre l'infanterie alliée, et l'on avait l'espoir de trouver au delà de Baye un corps de cavalerie russe. Mais d'un autre côté, en marchant sur Sézanne, Blücher s'éloignait du petit corps d'Udom, qui se retirait sur Etoges et Bergères, et de la cavalerie de Hacke, qui avait pris le même chemin après avoir été battue par Grouchy; il perdait en outre ses communications les plus directes avec York et Sacken par Châlons. Enfin le chemin de Champaubert à Sézanne par Baye était un mauvais chemin de traverse, où les alliés ne pouvaient espérer de faire passer leur nombreuse artillerie, dont les attelages étaient fatigués et décimés, et qu'il faudrait abandonner à l'ennemi en grande partie, sinon tout entière.

Après avoir ainsi pesé le pour et le contre, Blücher se décida à conserver la direction d'Etoges. Müffling conduisait encore la tête. Gneisenau se tenait au centre et veillait au bon ordre. Pendant qu'on s'avançait ainsi, les cuirassiers français qui s'étaient mis à cheval sur la route attaquèrent au sud la tête de colonne de Kapczewitsch. Les trois bataillons de jeunes troupes russes s'arrêtèrent en colonne, dans l'ordre où ils marchaient; ils apprêtèrent les armes et, au commandement feu qui ne fut prononcé que lorsque les cuirassiers n'étaient plus qu'à 60 pas, tous les fantassins tirèrent à la fois, au lieu des deux premiers rangs seulement; tous les coups furent donc tirés en l'air, et les cuirassiers français pouvaient enfoncer sans danger cette infanterie, puisque les Russes avaient dépensé tous leurs feux; mais au lieu de cela, ils firent demi-tour jusqu'au bois d'Etoges, où ils essayèrent de se reformer. Afin de les empêcher de revenir à la charge, Müffling fit avancer les deux pièces d'artillerie à cheval. Elles se mirent en batterie à petite portée de mitraille et firent feu sur les cuirassiers ennemis, qui recevaient en même temps des coups de fusil des chasseurs silésiens embusqués dans le bois d'Etoges. Les cuirassiers firent alors un à-droite au nord de la route et rejoignirent le gros de Grouchy en laissant l'entrée du bois complétement libre.

Les colonnes de Kapczewitsch et de Kleist se reportèrent alors vivement en avant, et, bien qu'elles fussent constamment attaquées en flanc, surtout Kleist, par la cavalerie française, elles atteignirent sans encombre la lisière du bois. Là eut lieu quelque désordre.

Il était en effet nécessaire pour entrer dans le bois d'Etoges de fondre en une seule les trois colonnes alliées que formaient Kapczewitsch, Kleist et l'artillerie qui marchait entre eux. Une partie des bataillons était donc obligée d'attendre à l'entrée du bois que les autres eussent pris de l'avance. On aurait pu diminuer le danger de ce temps d'arrêt, en formant les troupes à la lisière du bois qui les protégeait contre la cavalerie jusqu'à ce que leur tour arrivât de s'engager dans le bois ; mais au lieu de cela, chacun se pressait pour se mettre à couvert, la nombreuse artillerie n'était qu'une gêne pour l'infanterie qui la protégeait, Marmont s'avançait toujours de Champaubert, et enfin la nuit arrivait déjà. Toutes ces circonstances ne permirent pas d'éviter le désordre dans une opération aussi difficile que celle d'engager dans le bois les trois colonnes alliées. Aussi, deux bataillons de la queue s'égarèrent, l'obscurité leur fit prendre les Français pour des Russes ou des Prussiens, et ils furent faits prisonniers.

Dès que les troupes de Blücher furent abritées dans le bois d'Etoges, Marmont abandonna la poursuite directe. Les alliés avaient conservé autant d'ordre que possible dans cette retraite difficile, et les suivre dans les bois ne promettait aucun résultat, surtout pendant la nuit. Marmont dirigea donc la cavalerie, appuyée par de l'infanterie, au sud de la route, pour marcher sur Etoges par Férébrianges. Ce détachement trouva encore à Etoges une partie du corps de Kleist, la division du prince Auguste, et l'arrière-garde russe d'Urussoff; le gros de Blücher avait déjà dépassé Etoges. Un combat de nuit s'engagea, et, dans le désordre de cette lutte, les alliés subirent encore de grandes pertes. Le gros de Blücher, qui avait rallié à Etoges le corps d'Udom et la cavalerie de Hacke, arriva vers minuit dans le camp de Bergères, où il fut re-

joint bientôt après par Urussoff et le prince Auguste. La retraite continua le 15 jusqu'à Châlons sans être inquiétée.

Les Prussiens perdirent, le 14, 4027 hommes et 7 canons, les Russes environ 2000 hommes et 9 canons. La perte totale des alliés fut donc de 6000 hommes et 16 canons, plus du tiers des troupes engagées. Si l'on évalue à 2500 hommes les pertes de Ziethen dans le combat de Vauchamps et le bataillon prussien abandonné à Serrechamps, on trouve que la retraite seule ne coûta pas aux alliés beaucoup plus de 3500 hommes, ce qui n'est pas énorme dans les circonstances où ils se trouvaient placés. La cavalerie prussienne ne perdit pas plus de 195 hommes, sur 15 à 1600 cavaliers dont elle se composait.

Examinons quelles étaient les difficultés de cette retraite et quelles furent les causes des pertes des alliés.

a. — La route sur laquelle ils se retiraient n'offrait pas aux alliés sur un assez long parcours, depuis la Boularderie jusqu'au bois d'Etoges, une position de retraite assez forte et d'un front suffisant, pour que des troupes peu nombreuses pussent la défendre longtemps contre la poursuite directe de l'ennemi, sans s'exposer constamment au danger d'être tournées par leurs flancs.

b. — Les alliés ne pouvaient couvrir leurs flancs qu'avec la cavalerie : or ils en avaient presque cinq fois moins que les Français.

c. — La retraite ne pouvait se faire avec succès que grâce à la plus grande vitesse possible : or cette vitesse était rendue difficile, d'une part par la nombreuse artillerie que traînaient après eux les alliés sans pouvoir en faire usage, et de l'autre par la poursuite de la cavalerie de Lefèvre-Desnouettes sur la route même, poursuite dirigée principalement contre Kapczewitsch et qui força celui-ci à faire des haltes fréquentes. Il importe assez peu du reste d'examiner si ces haltes et les retards qu'elles occasionnaient restèrent ou non dans les limites d'une absolue nécessité.

d. — La position de retraite la plus importante, celle où les alliés étaient le plus exposés aux dangers d'un mouve-

ment tournant, entre le bois d'Etoges et Champaubert, ne fut presque pas occupée, par suite d'un concours de circonstances défavorables, bien que les alliés eussent d'abord l'intention de s'y établir.

Si les alliés n'éprouvèrent pas de pertes beaucoup plus considérables, ils le durent à l'énergie et au sang-froid de leurs généraux, ainsi qu'à la manière dont ils concentrèrent leurs forces, pour opposer le plus de résistance possible lorsqu'ils y étaient forcés, et profiter ensuite de tous les moments pour gagner du terrain en arrière après avoir combattu, ce qu'il eût été impossible de faire si leurs forces avaient été éparpillées sur un front étendu; ils le durent enfin à cette circonstance que les Français n'exécutèrent leur mouvement tournant qu'avec de la cavalerie, sans appuyer cette arme par l'infanterie et l'artillerie, tandis que les alliés pouvaient leur opposer, au moment du danger, l'arme qui a la plus grande force de résistance, l'infanterie.

Ce qui frappe le plus dans les guerres récentes, c'est qu'il n'y est pas question de poursuites vigoureuses, ni par conséquent de combats de retraite dans le sens propre du mot. Le nombre immense de trophées que recueillirent les Prussiens à Kœniggraetz pourrait faire croire d'abord à qui ne réfléchit pas que cette bataille fait exception à la règle. Mais, en observant les faits de près, on renonce à cette idée, et l'on découvre que par suite des dispositions prises par Benedek, les Prussiens n'avaient pas besoin de poursuivre l'ennemi pour trouver, sur le champ de bataille même, des trophées dont ils eurent peine à s'expliquer le nombre considérable.

Ce phénomène est-il purement accidentel? Est-il dû au contraire, dans une certaine mesure, au nouvel armement et aux conditions générales dans lesquelles se fait aujourd'hui la guerre? Sera-t-il modifié par les progrès successifs de l'armement, ou, pour préciser davantage, par l'adoption générale du système d'armement déjà accepté par tout le monde en théorie?

A ce sujet, rappelons d'abord une condition générale dont il est évident qu'on n'a pas reconnu toute l'importance dans

les dernières guerres : c'est que la grande portée des armes maintient aujourd'hui les armées plus loin l'une de l'autre qu'autrefois au moment décisif ; il est donc plus difficile de reconnaître les points faibles de l'ennemi et sa propre force, et l'on profitera moins facilement du moment décisif, parce que les troupes qu'on voulait employer à cela auront plus de chemin à parcourir qu'autrefois avant d'entrer en action.

En général, pour que la poursuite puisse avoir une action destructive et que le vainqueur puisse tirer de sa victoire tout le parti possible, il est plus nécessaire aujourd'hui que jamais de bien calculer ses premiers coups, de bien préparer la bataille décisive.

Les conceptions stratégiques acquièrent donc une nouvelle importance.

Que l'on suppose un instant que Kœniggraetz n'ait pas été de la part des Prussiens une bataille de rencontre autant qu'elle le fut en réalité, et que ces mêmes Prussiens aient déployé d'avance leurs forces principales à leur aile droite, sur la ligne de Nechanitz, on verra combien la bataille de Kœniggraetz eût été plus décisive !

Les chemins de fer, tout en facilitant la concentration sur certains points décisifs, peuvent apporter cependant des difficultés à la concentration qu'on voudrait opérer parfois sur d'autres points dans le but de rendre la victoire plus décisive dans une bataille générale. En effet, les directions des chemins de fer sont données, et il n'est pas possible de les changer. Les avantages particuliers qu'offrent les chemins de fer, — et nous n'avons ici en vue, nous le répétons avec insistance, que la facilité des approvisionnements de toute nature, et non pas la facilité plus grande de transporter les troupes jusqu'au champ de bataille, — ces avantages spéciaux, disons-nous, sont tellement grands qu'ils font oublier les inconvénients inhérents aux chemins de fer et les avantages que l'on pourrait trouver à ne pas s'en tenir absolument aux lignes ferrées.

Ce n'est pas la première fois que nous appelons l'attention sur l'importance que la plus grande portée des armes à feu

donne aux premières opérations d'une campagne, à la préparation stratégique de la poursuite, et par conséquent de la retraite et de tous les combats qui s'y rapportent.

Mais, en admettant même que celui qui veut être et qui est effectivement vainqueur sur le champ de bataille ait satisfait à toutes nos conditions générales, la poursuite aura toujours, dans les circonstances actuelles de la guerre, des difficultés qu'il est impossible de méconnaître.

La cavalerie a perdu de sa puissance, même contre une infanterie déjà ébranlée. Pour qu'une cavalerie puisse faire avec succès la poursuite du champ de bataille, il faut qu'elle soit de l'infanterie montée, ayant le plus de feux possible. Cette cavalerie devra donc être armée de fusils à répétition.

Mais cela ne suffit pas encore. Il faut que cette cavalerie soit d'abord ménagée, et il est cependant nécessaire qu'elle soit placée d'avance près du point décisif. Cette cavalerie de réserve (infanterie montée) sera composée uniquement de cavalerie légère, contrairement à ce qu'on a appelé jusqu'ici cavalerie de réserve.

La cavalerie seule ne suffira jamais pour livrer de véritables combats de poursuite et de retraite, même alors que son organisation et son armement lui permettraient de tenir à peu près lieu d'infanterie. Il faut que l'artillerie prenne part aux combats de poursuite. Mais les mouvements rapides de l'artillerie actuelle rencontrent toujours des difficultés qui sont propres à cette arme, ce qui nous ramène involontairement aux fusées qui peuvent être transportées par les cavaliers eux-mêmes ou sur des voitures extrêmement légères. Bien qu'on fasse aujourd'hui fort peu de cas des fusées, il est toujours permis de se demander si elles ne sont pas, comme tant d'autres choses, susceptibles de perfectionnements.

Lorsqu'on est vainqueur dans son propre pays, on peut donner plus de force à la poursuite et la remplacer en partie en faisant insurger les habitants sur les derrières de l'ennemi en retraite. Sans parler des nombreux exemples que nous en offre l'histoire de la guerre, nous nous bornerons à

rappeler celui de Trautenau en 1866. De tels soulèvements atteindront parfaitement le but en question toutes les fois que l'organisation politique et militaire d'un pays comportera l'armement de la population. Nous prévoyons que ces milices armées auront encore pendant quelque temps une certaine faiblesse, sans nous occuper en cela de l'action exercée par les progrès de l'industrie et de la civilisation. Cette faiblesse provient de ce que nous sommes à une époque de transition de l'armement. Les armes perfectionnées seront d'abord données aux armées actives, et il s'écoulera du temps avant que ces armes, avec leurs munitions spéciales, soient mises dans les mains des populations. Et jusque-là, les milices se trouveront donc dans un état d'infériorité marquée vis-à-vis de détachements, même beaucoup plus faibles, des armées d'opération.

Nous avons entendu parfois attribuer l'absence de poursuites dans les guerres les plus récentes à ce que les combattants sont plus fatigués, plus décimés qu'autrefois par la bataille elle-même. Il nous semble cependant difficile que l'on persiste dans cette opinion, si l'on compare l'une des dernières batailles avec celle de Waterloo par exemple.

LIVRE IV.

DES MARCHES.

Différentes espèces de marches.

Les mouvements exécutés pendant le combat, sur le champ de bataille, sont des manœuvres et non pas des marches. Dans ce cas, le combat domine ; dans les marches, au contraire, le mouvement est la condition essentielle.

On distingue les marches de guerre des marches de route. Dans ces dernières, les considérations dominantes sont : ménager les troupes, en les maintenant en état de combattre, en augmentant même quelquefois leur faculté de combattre ; gagner du temps et ménager le pays que l'on traverse. Dans les marches de guerre, au contraire, la considération principale est d'atteindre l'ennemi dans les conditions les plus favorables possible et de lui livrer bataille dans des circonstances avantageuses.

Les marches de route ont lieu dans son propre pays ou en pays ami, avant l'ouverture des hostilités, après la conclusion de la paix, pendant une suspension d'armes, ou enfin pendant les hostilités, mais à une distance telle de l'ennemi qu'une rencontre avec lui ne soit pas possible. Au moyen de ces marches de route, on amène donc les troupes de l'intérieur du pays sur le théâtre de la guerre et on les ramène après la paix ; on envoie des renforts aux troupes qui sont sur le théâtre de la guerre, on porte des fractions d'armée sur les frontières, loin de l'ennemi.

Les marches de guerre ont lieu dans la sphère d'action de l'ennemi. On peut donc passer progressivement des marches de route aux marches de guerre ; mais il est préférable que cette transition d'une marche à l'autre se fasse le plus brusquement possible, ainsi que cela peut avoir lieu lorsque

les troupes sont rassemblées d'avance sur les frontières, et qu'un ordre du jour leur annonce, en même temps que la déclaration de guerre, qu'elles passeront la frontière le lendemain et seront en pays ennemi. L'impression ainsi produite reçoit une nouvelle force par une distribution de munitions, par une revue générale, si l'on franchit un obstacle important, tel qu'un fleuve ou une chaîne de montagnes. Il faut toujours se placer dans les conditions des marches de guerre au plus tard lorsqu'on n'est plus qu'à quatre jours ou vingt heures de marche de l'ennemi; ces conditions dépendront, du reste, de la situation dans laquelle on se trouve vis-à-vis de l'ennemi.

Ainsi, la position dans laquelle on suppose l'ennemi étant *ab* (*fig.* 65, planche VI), la direction de nos colonnes de marche peut être perpendiculaire à *ab* en *cd* par exemple, ou parallèle à *ab* en *ef*. Dans le premier cas, nous exécutons une marche perpendiculaire; dans le second une marche parallèle ou de flanc. Dans chacun de ces cas, il est possible qu'on cherche l'ennemi pour le combattre, ou qu'on veuille s'éloigner de lui pour éviter une rencontre. La différence est surtout sensible dans les marches perpendiculaires. Si nous marchons de *d* vers *c*, nous faisons une marche perpendiculaire en avant; si nous allons au contraire de *c* vers *d*, nous exécutons une retraite perpendiculaire. La même différence existe dans les marches de flanc, bien qu'elle ne soit pas aussi frappante : — Lorsqu'en 1805 les Autrichiens étaient concentrés sur l'Iller, et que Napoléon marchait, par Stuttgard et par Hall, sur Nordlingen et Donauwerth, pour tourner leur flanc droit, il ne pouvait pas savoir si les Autrichiens conserveraient leurs positions de l'Iller, ou s'ils ne porteraient pas plutôt leur front sur le Danube. Ce dernier cas était le plus probable. S'il avait lieu, la marche de Napoléon était une véritable marche de flanc, marche qu'il opérait dans le dessein de frapper les Autrichiens à leur point le plus sensible, de se jeter sur leurs communications. Il cherchait l'ennemi.

Au contraire, lorsqu'en 1831, après sa pointe heureuse

contre Rosen, l'armée polonaise prit position à Siennica, en faisant front au sud, et que Diebitsch abandonna son projet de passer la Vistule au-dessus de Varsovie et exécuta une marche de flanc du bas Wieprz sur Lukow et Siedlce, cette marche n'avait pas pour but d'attaquer les Polonais, mais au contraire de se mettre lui-même en sûreté et de rétablir ses communications avec la Russie.

Les marches peuvent encore être distinguées d'après leur degré de vitesse.

Pour transporter des troupes d'un point à un autre, on peut se contenter des jambes des hommes et des chevaux, ou appeler à son aide d'autres moyens, tels que voitures, bateaux ou chemins de fer.

Dans le premier cas, la vitesse du mouvement est toujours très-limitée, et celle de l'infanterie en donne la mesure. L'infanterie fait aisément 100 pas par minute et pourrait faire 6000 pas à l'heure; mais il faut encore réduire ce chiffre à cause des haltes nécessaires pour conserver l'ordre et ménager les troupes. On ne doit donc compter que 5000 pas à l'heure, ce qui fait 30,000 pas en six heures, c'est-à-dire 3 milles allemands, 22,224 mètres [1]. Mais la marche seule ne constitue pas tout le travail de la journée du soldat. Il faut qu'il se lève une heure avant le départ, pour être prêt à temps; il peut avoir à faire un chemin assez long pour arriver au lieu de rassemblement; là, quelque temps se passe à tout organiser, et ensuite la colonne tout entière ne se met pas en mouvement à la fois. Lorsqu'on arrive au terme de la marche, on perd encore du temps au rassemblement, puis, si les troupes sont cantonnées, elles ont à gagner leurs quartiers, il faut qu'elles s'y installent, qu'elles nettoient leurs armes, leurs effets, qu'elles remettent tout en état. Dans la cavalerie et l'artillerie, elles ont en outre à nourrir et à panser les chevaux.

On voit d'après cela que des troupes qui font 22 kilomètres

[1] Le mille allemand, 7,408 mètres, est compté pour 10,000 pas.
Note du traducteur.

en un jour sont occupées pendant au moins dix heures dans des circonstances ordinaires. Les hommes ont toute la nuit pour se reposer, et le travail de la journée se fait régulièrement. Ils n'ont pas à se lever trop tôt, à se coucher trop tard, et ils peuvent manger aux heures habituelles.

Plus les colonnes sont profondes, plus le temps et les chemins sont mauvais, plus on aura de lenteurs dans le départ, la route et l'arrivée. Si plusieurs de ces circonstances défavorables se présentent à la fois, il faudra jusqu'à 14, 16 et 18 heures pour faire une marche de 22 kilomètres, et c'est, dans ce cas, la plus grande distance que l'on puisse parcourir en un jour. — La dernière guerre d'Amérique nous fournit de nombreux exemples de la réduction extraordinaire des marches qui peut résulter, même hors de la sphère d'action de l'ennemi, des mauvais chemins et des besoins d'une armée qui l'obligent à traîner après elle d'immenses approvisionnements.

Si l'on est forcé de faire plus de 22 kilomètres par jour, sans se servir de moyens artificiels, on ne peut y parvenir généralement, dans les conditions les plus favorables, qu'en s'écartant du tableau de travail habituel.

Par exemple, après avoir fait 20 kilomètres, on donne aux troupes un repos de 3 à 6 heures, pendant lequel elles mangent, puis on repart et l'on fait encore quelques lieues pour ne se reposer qu'à la tombée de la nuit. On peut encore ne pas avoir égard à la nuit et ne donner aux hommes que quelques heures de repos après chaque marche de 15 à 20 kilomètres. Mais les hommes et les chevaux souffrent nécessairement beaucoup de ces infractions au tableau de travail habituel et des marches de nuit. Des pertes nombreuses sont inévitables et il en résulte que cette manière de marcher n'est admissible que dans un cas d'absolue nécessité, ou quand il est probable qu'elle nous procurera un avantage considérable, et qu'on est en même temps certain qu'après ces marches les troupes seront encore en état de combattre pour obtenir le résultat qu'on a en vue. Les marches de cette espèce sont appelées marches forcées.

On peut, sans les ruiner, transporter les troupes plus rapidement en poste, en bateau ou en chemin de fer ; mais il ne faut employer ces moyens que pour des routes et jamais pour des marches de guerre, parce que les troupes chargées sur des voitures, des bateaux ou des chemins de fer ne sont pas prêtes à combattre, ce qui est nécessaire dans les marches de guerre. On peut même se demander, pour les routes, s'il ne vaut pas mieux faire marcher les troupes que les transporter. En effet, des routes sur le théâtre de la guerre donnent le moyen d'habituer les jeunes soldats à la discipline et de les exercer à la marche. Les hommes faibles se font bientôt connaître et restent en arrière. Il n'en est pas ainsi quand on transporte les troupes ; on arrive avec tout son monde sur le théâtre de la guerre, on compte sur tous ses soldats, et l'on éprouve des pertes effrayantes dès les premiers jours de marche. Aussi, même dans les routes, faut-il peser avec soin le pour et le contre, dans chaque cas particulier, avant de se décider à faire transporter les troupes. Lorsqu'on évacue le théâtre de la guerre, après la paix faite, le transport en chemin de fer se recommande sans restrictions, parce qu'il permet d'opérer plus rapidement la démobilisation.

Le jour est le moment habituel des marches ainsi que de l'activité des troupes ; il faut donc des circonstances exceptionnelles pour faire des marches de nuit. L'obscurité, le manque de sommeil ralentissent le mouvement, causent du désordre et fatiguent. Il faut donc une nécessité absolue ou l'espoir de grands avantages pour nous décider à marcher de nuit.

On peut enfin distinguer les marches, d'après la manière dont sont logées les troupes et, ce qui y touche de près, dont elles se nourrissent.

Par exemple, à la fin de chaque journée de marche, les troupes peuvent être logées chez l'habitant ou bivouaquer. Un moyen terme consiste à loger les troupes dans les villes et les villages, mais sans les disperser chez l'habitant, en les plaçant en aussi grand nombre que possible dans les granges, les églises ou autres vastes bâtiments.

Dans le premier cas, les troupes peuvent recevoir des habitants tout ce qui leur est nécessaire ou seulement ce qui leur manque, après qu'elles ont reçu des magasins de l'armée le pain et le fourrage pour leurs chevaux. Dans le second cas, les soldats se contentent de ce qu'ils ont avec eux : le pain qu'ils ont sur leur sac, le pain ou le biscuit que portent les voitures, la viande sur pied qui les suit, l'avoine et le foin qu'on transporte, et enfin ce qu'on peut obtenir par des réquisitions dans les villes et les villages rapprochés du bivouac. Il en est de même dans le troisième cas. Comme on retarderait beaucoup et parfois rendrait même impossible les mouvements des troupes si l'on traînait après elles des convois considérables, il faut pouvoir se procurer des provisions le plus vite possible. Mais comme une réquisition ordonnée demande du temps, il vaut mieux consommer, en arrivant au bivouac, les provisions qu'on a apportées, et on les remplace ensuite par le produit de la réquisition que l'on emporte le lendemain.

L'emploi des chemins de fer comme lignes d'approvisionnements facilite ces ravitaillements et les assure même dans un pays épuisé, où il faut faire venir de loin les choses nécessaires à la vie. Il faut seulement des convois pour établir les communications entre les troupes et les points où les chemins de fer transportent les approvisionnements. Nous revenons ainsi à une espèce de système de magasins dont nous devons tirer parti. La ligne de magasins du XIXe siècle a sur celle du XVIIIe l'immense avantage que ces magasins peuvent être remplis et portés en avant avec beaucoup plus de facilité que cela n'était possible avec les moyens insuffisants de communication du siècle dernier. — Mais ce serait une faute de renoncer aux réquisitions locales, car on se priverait ainsi des avantages les plus importants.

Les bivouacs ont sur les quartiers l'avantage que l'on peut toujours conserver les troupes réunies en plus grandes masses, au lieu de les fractionner en petits groupes, et que par suite elles peuvent s'installer dès qu'elles arrivent, et n'ont pas de chemin à faire pour gagner leurs quartiers et pour en

revenir le lendemain matin ; elles sont enfin en état de combattre, autant que cela est compatible avec le besoin de repos. Les désavantages des bivouacs, c'est leur peu de commodité et leur influence pernicieuse sur la santé. Ces inconvénients graves se font surtout sentir par le mauvais temps, la pluie et le froid, et quand les bivouacs ne sont pas choisis avec assez de soin, sous le rapport du bois nécessaire pour se chauffer et cuire la soupe, de l'eau et de la salubrité du terrain.

Même en été, où les inconvénients des bivouacs sont généralement moins sensibles, il faut éviter, quand on le peut, de bivouaquer trop longtemps de suite. Mais comme on ne doit y renoncer que lorsque cela n'a pas d'inconvénients pour le succès des opérations, le général en chef n'est pas toujours libre de remplacer à son gré le bivouac par des quartiers ou des cantonnements.

Le cantonnement chez l'habitant a le défaut de trop disséminer les troupes, car, même dans les pays les plus peuplés de l'Europe, on ne peut pas loger facilement plus de cent à cent cinquante hommes par kilomètre carré, à moins de rencontrer de grandes villes, ce qui est l'exception. Les avantages des cantonnements consistent dans le bien-être qu'ils procurent au soldat.

Les quartiers dans les granges, les églises, etc., tiennent le milieu entre le bivouac et le logement chez l'habitant, sous le rapport des avantages et des inconvénients.

Les bivouacs sont préférables pour les marches de guerre, les quartiers pour les routes. Le bivouac est plus préjudiciable aux chevaux qu'aux hommes, et par suite, lorsqu'on fait bivouaquer l'infanterie, on cherche toujours à loger, au moins en partie, la cavalerie et l'artillerie dans des lieux couverts.

DES ROUTES.

Les routes doivent se faire en détachements aussi faibles que possible, par bataillon, escadron et batterie. Un seul bataillon trouve facilement à se loger dans une localité de

peu d'importance ou dans plusieurs petites localités voisines et situées sur la même route ; il n'a pas alors beaucoup de chemin à faire pour se rendre dans ses quartiers après l'étape et pour revenir le lendemain au lieu de rassemblement. Si l'on voulait, au contraire, faire marcher réunie une brigade de 5 à 6,000 hommes, il faudrait la disperser chaque jour sur un espace de 50 kilomètres carrés, et la réunir le lendemain, de sorte que certaines fractions de troupes pourraient avoir à faire une journée de marche de 35 kilomètres quand l'étape n'en aurait que 22. Les bataillons, escadrons ou batteries, voyageant ainsi isolément, seront dirigés successivement sur des routes à peu près parallèles, et à des distances convenables.

Les routes se font toujours sur les chemins frayés, afin de ménager les troupes, mais l'on a soin de ne pas gêner la circulation des voitures. L'ordre de marche est réglé de manière que le front de la colonne d'infanterie ne soit jamais de plus de six hommes, celui de la cavalerie de plus de quatre hommes, et, pour l'artillerie et les convois, d'une seule voiture. L'infanterie peut marcher par le flanc, sur deux ou trois hommes de front, selon qu'elle se forme sur deux ou trois rangs, ou, en doublant les files, sur quatre ou six de front, ou par sections de quatre ou six files. Dans les deux derniers cas, la longueur de la colonne est égale au front du bataillon déployé ; dans le premier cas, au contraire, la colonne est plus longue au moins de moitié. Les hommes se répartissent sur les deux côtés de la route afin de laisser le milieu libre pour les voitures. Telle est du moins la vieille habitude ; mais, dans l'intérêt de l'ordre et du commerce, il vaudrait mieux faire marcher la colonne sur un seul côté de la route.

La cavalerie peut marcher par quatre, mais elle marche de préférence par deux, et la colonne occupe alors trois fois la longueur du front de l'escadron.

L'artillerie et les voitures marchent en file ; les hommes étant répartis de chaque côté des voitures, ou un seul homme restant près de chaque pièce ou de chaque voiture pendant

que le reste est en tête du détachement. Ce dernier ordre est sans doute préférable.

Le moment où l'on quitte le gîte d'étape dépend de la saison. Il n'est pas bon de voyager la nuit ni par la trop grande chaleur. On ne part pas de trop bonne heure pour que les hommes et les chevaux aient le temps de dormir et de se préparer au départ. La cavalerie et l'artillerie doivent faire manger les chevaux avant de partir, et pour cela les hommes se lèvent deux heures avant de se mettre en route. L'heure habituelle du départ est cinq heures en été, jamais avant quatre heures ; en automne et au printemps entre cinq et six heures ; en hiver à sept heures.

En été, pour éviter les trop grandes chaleurs et les insolations, il peut être bon de couper la journée de marche. En admettant, par exemple, qu'il faille marcher huit heures, on part à quatre heures du matin et l'on marche jusqu'à neuf ; on s'arrête alors à l'ombre et l'on se repose au moins jusqu'à trois heures et, s'il est possible, jusqu'à quatre. On fait ensuite les trois heures de marche qui restent et l'on arrive à 6 ou 7 heures au bivouac ou dans ses quartiers. Il ne faut jamais faire la soupe pendant la halte du milieu du jour, parce que cela ferait perdre les avantages de cette manière de marcher. Les hommes se nourriront alors de viande froide qu'ils auront emportée. Il faut seulement veiller, ce qui est possible dans la plupart des cas, même à la guerre quand on n'est pas trop près de l'ennemi, à ce que les hommes trouvent un souper chaud une demi-heure après leur arrivée. Pour cela, on peut envoyer en avant, dans des voitures, les fourriers et les cuisiniers. On fait avec ce système des marches surprenantes, et l'on arrive, dans le fort de l'été, à parcourir en huit heures de temps 30 et jusqu'à 38 kilomètres par jour avec des troupes peu nombreuses et habituées à la marche.

Comme on doit toujours faire les routes par petits détachements, on ne compose jamais les colonnes d'armes différentes. Chaque arme marche isolément et, s'il est possible, sur une route particulière. Chaque détachement se compose

une petite avant-garde qui s'informe du chemin et fait disparaître les petites difficultés de passage de manière à éviter du retard à la colonne ; il a également une petite arrière-garde qui veille à ce que personne ne reste en arrière. L'avant-garde précède la colonne de 500 à 800 pas, l'arrière-garde marche de 200 à 400 pas en arrière.

On exige, pendant la route, que chaque homme reste à sa place et s'habitue à marcher en ordre. Les tambours battent de temps en temps pour donner la cadence du pas. Il est bon que les officiers marchent avec leur peloton, au lieu de se réunir en tête de colonne, comme cela se fait parfois. On n'exige, du reste, que ce qui est absolument nécessaire pour le maintien de l'ordre, afin de ne pas ennuyer les hommes.

Quand les soldats sont jeunes, on peut entremêler la marche de certains exercices, tels que marcher au pas pendant un certain temps, exécuter des ruptures et des formations, former une avant-garde ou une arrière-garde plus nombreuse qui marchera comme si l'ennemi était proche, et envoyer des patrouilles de flanqueurs.

L'infanterie fait une première halte de cinq à dix minutes, un quart d'heure après le départ. Les soldats font alors leurs besoins. Elle marche ensuite deux heures, sans s'arrêter, et même trois heures si l'on n'aperçoit pas de fatigue, et elle fait alors une halte d'une demi-heure, pendant laquelle les armes sont mises en faisceaux et les sacs à terre.

La cavalerie et l'artillerie à cheval marchent alternativement au pas et au trot. Une courte halte a lieu au moins toutes les heures pour faire pisser les chevaux, et les hommes mettent pied à terre. A moitié chemin, on fait une halte plus longue, de vingt minutes à une demi-heure, pour examiner le paquetage et ressangler.

Les hommes peuvent boire à la grande halte, mais il faut veiller à ce qu'ils ne le fassent pas dès qu'ils s'arrêtent, lorsqu'ils ont chaud, et pour cela, l'avant-garde fait occuper d'avance les puits et les fontaines qui se trouvent à la grande halte. On peut cependant quelquefois laisser boire les

hommes en passant près d'un puits ou d'une source. Lorsqu'on en est à 500 pas, le premier peloton se porte rapidement en avant, boit et se remet aussitôt en marche en se reformant; chacun des autres pelotons en fait autant. Boire lorsqu'on a chaud ne fait pas de mal, pourvu qu'on se remette en marche immédiatement.

DU TRANSPORT DES TROUPES.

Les chemins de fer, employés sur une grande échelle aujourd'hui au transport des troupes, ne sont généralement utilisés que pour l'infanterie. Quand un bataillon doit voyager en chemin de fer, un ou deux officiers, ainsi qu'un sous-officier pour 40 ou 50 hommes, et les voitures du bataillon, se rendent à la gare d'embarquement une heure et demie au moins avant le départ. Ils se font montrer les wagons, et font charger les voitures et les chevaux dans des wagons spéciaux où l'on répand de la paille à raison d'une botte par cheval. Les chevaux sont placés dans le sens de la longueur du wagon et séparés par une barrière assez élevée pour qu'ils ne puissent pas se voir.

Chaque wagon destiné aux hommes est inspecté par un sous-officier qui prend en note le nombre de soldats qu'il peut contenir et la manière de les y placer.

Le bataillon étant formé en bataille dans la gare, les sacs sont ôtés et chaque sous-officier reçoit le nombre d'hommes que peut contenir son wagon, dans lequel une place est réservée pour un officier ou un ancien sous-officier. Il conduit ensuite les hommes au wagon, leur indique leur place et fait mettre les sacs sous les bancs. Chaque homme conserve son fusil.

Toutes les heures ou toutes les heures et demie, le train fait des haltes de dix à quinze minutes pour prendre de l'eau, et l'on en profite pour laisser descendre les hommes.

Les soldats mangent en wagon le pain et la viande froide qu'ils emportent. La longueur de la route doit être calculée

de manière que la troupe arrive au moins une heure avant la nuit au lieu où elle doit coucher.

On prend des mesures analogues lorsque les troupes doivent voyager en bateau, ou en poste sur des voitures de réquisition. Dans ce dernier cas, qui sera du reste fort rare de nos jours, il y a des haltes assez longues au relais où l'on change de chevaux.

DES MARCHES DE GUERRE.

Dans les marches de guerre, la première condition, c'est que les troupes soient toujours prêtes à combattre, puisqu'on peut constamment s'attendre à rencontrer l'ennemi; on s'occupe donc beaucoup moins du soin de ménager les troupes et le pays que l'on traverse.

Dans ces marches, de fortes colonnes, composées de toutes armes, doivent être constamment réunies; elles ne peuvent plus se diviser dans des quartiers ou cantonnements, et toute la colonne doit être logée dans le même bivouac, ou concentrée autant que possible dans des granges, des églises ou d'autres bâtiments considérables. Il n'est plus possible, comme dans les routes, de fixer la longueur moyenne d'une marche de guerre.

En général, une de ces journées de marche sera moins longue qu'une journée de route. En effet, on peut rencontrer l'ennemi pendant la marche, lui livrer combat, et le temps employé à se battre est perdu pour la marche; ou bien, si l'on ne rencontre pas l'ennemi, on le sent néanmoins constamment près de soi, et la marche est alors retardée parce qu'on s'inquiète de l'ennemi, on attend des nouvelles, on reste quelque temps dans une position avantageuse pour s'assurer qu'on n'est pas sur le point de livrer bataille. L'exécution des marches de guerre présente des caractères différents, selon qu'on se trouve plus ou moins loin de l'ennemi; selon que l'on a un but positif bien arrêté ou que l'on veut faire dépendre ses opérations de celles de l'ennemi; selon enfin que l'on a ou non des nouvelles certaines de l'en-

nemi, et que ce dernier est plus ou moins mobile que nous. En raison de ces diverses circonstances, les corps d'armée ou les divisions pourront recevoir leur ordre de marche pour plusieurs jours, ou bien cet ordre leur sera donné chaque jour et ils ne se mettront en mouvement qu'après l'avoir reçu. Plus on part tard, plus la marche est courte. Elle est également abrégée si l'on doit faire la soupe le matin avant de se mettre en route. — Le 24 juillet 1850, la veille de la bataille d'Idstedt, le général Willisen ordonna fort à propos de faire cuire la soupe le soir, de manière à n'avoir plus qu'à la faire réchauffer le lendemain. Cette mesure sera toujours excellente dans le voisinage de l'ennemi, et elle peut toujours être prise.

Au point du jour, les hommes doivent prendre du café. L'usage du café dans les armées devient de plus en plus général et il se recommande de lui-même. Le café en poudre est facile à transporter dans de petites boîtes bien closes, et il se fait en quelques instants dans la marmite de campagne. Il est essentiel de bien nettoyer chaque fois cette marmite où l'on fait tantôt la soupe et tantôt le café. Lorsqu'on manquera de café, on pourra parfois le remplacer par un morceau de pain et un verre d'eau-de-vie. Il faut, toutes les fois que la chose est possible, que les hommes fassent un repas avant une bataille; si l'avant-garde n'en a pas le temps, les réserves le peuvent toujours, et c'est autant de gagné.

Service de sûreté dans les marches de guerre.

La différence essentielle entre les marches de guerre et les routes, par rapport à l'ordre tactique, consiste dans la formation du service de sûreté. Dans les routes, ce service n'est qu'une simple mesure de police, tandis que dans les marches il a une importance toute particulière. En effet, lorsque nous avons dit que dans les marches de guerre le premier soin ne doit pas être de ménager les troupes, nous aurions dû ajouter qu'il faut cependant les ménager le plus que l'on peut.

Pour cela, on partage une troupe en marche en deux fractions principales : le gros de la colonne que l'on doit ménager autant que les circonstances le permettent, et la fraction chargée du service de sûreté, laquelle a pour mission de veiller à ce que le gros de la colonne ne soit pas surpris par l'ennemi et attaqué dans une formation défavorable pour combattre.

Supposons le gros de la colonne suivant une route frayée, nous pourrions l'entourer de tous les côtés d'une chaîne de sûreté qui préviendrait de tous les mouvements de l'ennemi, dans quelque direction qu'ils vinssent à se produire, en avant, en arrière ou sur les flancs de la colonne.

Mais on reconnaît bientôt qu'un point de cette chaîne a plus d'importance que les autres. En effet le corps ennemi que nous avons devant nous a lui-même besoin de marcher en ordre ; il lui faut, comme nous, être concentré, suivre une certaine direction, occuper un certain front lorsqu'il se déploie. Le point le plus important de notre chaîne de sûreté est donc celui qui se trouve entre la direction de notre colonne et l'ennemi, et cette importance fait disparaître celle des autres points de la chaîne. Au lieu de nous entourer dans tous les sens de troupes de sûreté, il suffira donc de placer ces troupes d'un seul côté.

Le côté à garder sera déterminé, dans chaque cas particulier, par les circonstances de la marche :

Dans une marche perpendiculaire en avant, la troupe de sûreté — l'avant-garde — est en avant de la colonne ;

Dans une marche perpendiculaire en retraite, c'est l'arrière-garde, derrière la colonne ;

Dans une marche de flanc, c'est le côté où se trouve l'ennemi.

La troupe de sûreté est donc, dans tous les cas, entre l'ennemi et le gros de la colonne.

La proportion de la troupe de sûreté au gros et sa formation tactique sont réellement les mêmes dans tous les cas. Cependant, afin de mieux fixer les idées, nous allons l'examiner dans le cas d'une marche perpendiculaire en avant,

pour voir ensuite quelles seront les modifications à y apporter dans les autres cas.

COMPOSITION DE L'AVANT-GARDE.

L'avant-garde est chargée d'une double mission : elle doit d'abord fouiller le terrain que va parcourir la colonne, l'éclairer, en visiter chaque point avant l'arrivée du gros de la troupe; elle doit en second lieu, si elle rencontre l'ennemi, conquérir ou conserver le terrain nécessaire au déploiement du gros de la colonne, ou bien contenir l'ennemi qui s'avancerait impétueusement, afin de l'empêcher d'attaquer la colonne avant que celle-ci soit déployée et en état de combattre.

A cette double mission de l'avant-garde il vient s'en ajouter d'autres qui s'y rapportent : c'est d'écarter les obstacles de la marche, par exemple de réparer les ponts détruits, d'ordonner des réquisitions dans les lieux habités que va traverser la colonne et où elle pourra compléter ses approvisionnements; de se procurer des nouvelles, répandre de faux bruits, enfin de préparer des bivouacs pour la colonne.

Les questions principales, relativement à la composition de l'avant-garde, ont trait à sa force, à la proportion dans laquelle y entrent les différentes armes, à son éloignement du gros de la colonne, et enfin à sa formation tactique.

On fixera très-diversement la force de l'avant-garde selon qu'on n'envisagera que l'un ou l'autre de ses devoirs principaux. Ainsi, elle peut être très-faible s'il ne s'agit que de voir et d'éclairer le terrain; mais il faut qu'elle soit très-forte pour livrer combat. On peut dire, d'une manière générale, que l'avant-garde doit être aussi faible que possible, car plus elle est faible, plus le gros de la colonne sera relativement considérable, et plus, en conséquence, on ménagera de troupes. Moins l'avant-garde est nombreuse, plus elle est mobile; mais, d'un autre côté, il faut qu'elle soit très-forte pour pouvoir s'emparer d'un terrain de déploiement occupé

par l'ennemi, ou pour contenir, pendant un certain temps, des forces supérieures.

Ces contradictions apparentes disparaissent dès qu'on divise l'avant-garde elle-même en deux parties, l'extrême avant-garde et le gros de l'avant-garde, la première uniquement chargée de voir, la seconde destinée à combattre, l'une faible et l'autre forte. L'extrême avant-garde (*Vortrab*) a seule à déployer constamment une activité fatigante ; le gros de l'avant-garde n'est obligé à cette activité que dans des cas plus rares, pour combattre par exemple des détachements ennemis d'une force importante. Le gros de l'avant-garde sera donc presque autant ménagé que le gros de la colonne. Ces données admises, on peut accepter comme règle générale que l'avant-garde totale sera du sixième au moins, du tiers au plus de la troupe en marche, et que l'extrême avant-garde sera, de son côté, le sixième au moins et le tiers au plus de l'avant-garde totale.

En général, l'avant-garde doit se composer de toutes armes. Elle aura une forte artillerie, de gros calibre si c'est possible, afin d'en imposer à l'ennemi et de paraître plus forte qu'elle ne l'est réellement. On lui donnera des tireurs d'élite, parce que c'est généralement à eux qu'il appartient d'arrêter l'ennemi et de défendre une position. L'arme qui convient le mieux au service de l'extrême avant-garde, c'est la cavalerie. On lui adjoindra une infanterie très-mobile et endurcie à la fatigue, quand le terrain ne sera pas favorable aux mouvements de la cavalerie. Il ne faut pas d'artillerie à l'extrême avant-garde.

Moins une troupe en marche est nombreuse, plus son avant-garde doit être relativement forte ; une brigade mettra donc proportionnellement plus de monde à l'avant-garde qu'une division ou un corps d'armée. Quand plusieurs divisions se suivent sur la même route, l'avant-garde de la première division suffit pour toute la colonne, et chacune des divisions suivantes ne se fait précéder que d'une faible avant-garde dans un but de police ou d'administration.

Une autre considération, qui peut décider, dans chaque

cas particulier, de la force de l'avant-garde, c'est le désir de ne pas briser un corps de troupes. Ainsi, qu'une division se compose de trois ou de quatre brigades, on mettra, dans les deux cas, une brigade en avant-garde, et le commandant de cette brigade commandera en même temps l'avant-garde.

On entend par éloignement de l'avant-garde du gros de la troupe la distance qui sépare les troupes les plus avancées de l'extrême avant-garde de la tête du gros de la colonne, en faisant abstraction des détachements envoyés très-loin en avant, ou sur les flancs, pour reconnaître l'ennemi. Cet éloignement ne doit être ni trop grand ni trop petit. S'il était trop petit, il pourrait arriver que l'ennemi rejetât l'avant-garde sur la colonne avant que celle-ci eût le temps de se déployer ; la colonne n'aurait plus toute sa liberté d'action ; les décisions et les plans du commandant en chef dépendraient trop immédiatement des événements qui surviendraient à l'avant-garde. D'un autre côté, cela ferait également perdre à l'avant-garde la liberté de ses mouvements : supposons, par exemple, que l'avant-garde aperçoive l'ennemi lorsqu'elle vient justement de dépasser une position très-favorable, il est probable qu'elle reviendra occuper cette position si ses mouvements sont libres ; mais si le gros de la colonne la suit de trop près, elle ne pourra plus agir ainsi de peur de gêner le déploiement de la colonne. Si au contraire l'éloignement de l'avant-garde est trop grand, il en résulte le danger qu'elle reste exposée aux attaques d'un ennemi supérieur pendant plus de temps qu'elle ne peut le contenir. L'éloignement moyen le plus convenable de l'avant-garde est d'une fois et demie la longueur de la colonne en marche. 10,000 hommes, avec les bagages, occupent sur une seule route une longueur de 7 à 8,000 pas. Si telle est la force du gros de la colonne, l'avant-garde sera donc de 10 à 12,000 pas en avant. On peut appliquer la même règle à l'éloignement de l'extrême avant-garde du gros de l'avant-garde ; et si les 10,000 hommes dont nous venons de parler ont une avant-garde de 3,000 hommes, dont 700 à l'extrême avant-garde, le gros de l'avant-garde sera à 1500 ou 2,000 pas derrière l'extrême

avant-garde, et il précédera le gros de la colonne de 8 à 10,000 pas.

Il vaut mieux, dans un cas douteux, que l'extrême avant-garde soit plutôt trop loin que trop près du gros de l'avant-garde. On a fait remarquer, avec assez de justesse, que si l'avant-garde observait strictement toutes les formalités que prescrivent ordinairement les règlements, l'avant-garde et, par suite, la colonne entière, pourraient à peine avancer. D'un autre côté, il est incontestable que si l'extrême avant-garde n'est pas assez en avant, l'observation de toutes ces formalités semble plus nécessaire, pour ne pas exposer toute la colonne, qui marche dans le voisinage de l'ennemi, au danger d'être surprise et attaquée à l'improviste. Si l'on place l'extrême avant-garde assez en avant, plutôt trop loin que trop près, elle se trouve ainsi amenée à se considérer comme une troupe isolée, un corps de partisans, par exemple, chargé d'une mission spéciale. Dans ce cas, elle marche plus librement, plus hardiment, avec plus d'indépendance, parce que les dangers auxquels elle s'expose ne menacent qu'elle et n'atteignent pas le gros de la colonne. Elle peut laisser de côté telle ou telle prescription trop pédantesque, pour avancer plus rapidement et faciliter ainsi la vitesse de la colonne, ce qui est toujours la question principale dans toute marche en avant.

La formation tactique de l'avant-garde comprend celle de l'extrême avant-garde et du gros de l'avant-garde. On voit, sans aller plus loin, que l'extrême avant-garde doit occuper un front considérable. Supposons que notre colonne A (*fig.* 66) marche sur une seule route avec un but positif déterminé, et qu'elle n'ait qu'une connaissance approximative des positions et des desseins de l'ennemi. Il est fort possible que ce dernier, au lieu d'être sur la route *ab* où nous le croyons, se montre sur une des routes parallèles *cd* ou *ef*. Il faut donc que l'extrême avant-garde fouille également ces routes latérales, et de là résulte la nécessité qu'elle occupe un front étendu. Mais quelles doivent être les limites de ce front? Si une seconde colonne B marche parallèlement à

la colonne A, à une distance de un ou plusieurs jours de marche, il est alors tout naturel que les deux colonnes A et B se partagent la surveillance de l'espace compris entre les routes *ab* et *gh*, de manière que l'ennemi ne puisse pénétrer entre les deux colonnes sans être aperçu. Mais cela ne dit pas jusqu'où l'extrême avant-garde de la colonne A doit s'étendre du côté du flanc libre *k*. Pour les mêmes raisons qui ont fait admettre que la distance *mn* entre l'avant-garde et le gros de la colonne devait être d'une fois et demie la longueur de la colonne A, on dira que le front de l'extrême avant-garde doit s'étendre de la même distance vers le flanc libre. Si la colonne A est isolée, elle a ses deux flancs libres, et le front de l'extrême avant-garde occupera, dans ce cas, le double de l'éloignement entre l'extrême avant-garde et la tête de la colonne A, c'est-à-dire trois fois la longueur de cette colonne.

L'extrême avant-garde doit donc former une chaîne de la longueur ci-dessus. Mais cette expression ne veut pas dire une chaîne continue de tirailleurs, ce qui serait aussi inutile qu'impossible. Si l'on pouvait former cette chaîne uniquement de cavalerie, il serait très-suffisant de mettre un peloton de 30 à 40 chevaux, $\alpha\,\alpha$, sur chacun des chemins qui coupent le front indiqué de chaque côté de la route. Un peloton de cavalerie de cette force est parfaitement à même de voir et de fouiller un terrain pas trop couvert, sur une largeur de 1,500 à 2,000 pas. Pour cela, chaque peloton envoie à 500 pas en avant, dans différentes directions, deux ou trois patrouilles de trois chevaux chacune, et il suit en conservant réuni le reste de ses cavaliers. S'il trouve un chemin qui croise celui qu'il suit, il y envoie quelques cavaliers qui se mettent en communication avec le peloton de cavalerie voisin et rejoignent ensuite leur peloton par un autre chemin transversal. Chaque peloton rend compte directement au commandant de l'avant-garde de tout ce qu'il voit et apprend.

On peut composer de cavalerie la chaîne d'éclaireurs, lorsqu'on possède assez de cette arme, et que le terrain est favorable à ses mouvements.

Lorsqu'on n'a pas assez de cavalerie, on peut y suppléer en partie avec l'infanterie. On met alors les pelotons de cavalerie aux points les plus éloignés de la route principale, et les pelotons d'infanterie sont au contraire plus rapprochés de cette route. Pour atteindre le but qu'on se propose, les détachements d'infanterie doivent toujours être plus forts que ceux de cavalerie, parce que les premiers ne peuvent pas se multiplier comme les derniers, grâce à la vitesse du cheval, et parce que le cavalier voit plus loin autour de lui que le fantassin. Là où un seul peloton de cavalerie serait suffisant, il faudra donc employer une demi-compagnie et parfois même une compagnie entière d'infanterie. On donne toujours à ces détachements d'infanterie quelques cavaliers d'ordonnance pour porter rapidement les nouvelles au commandant de l'avant-garde.

L'infanterie remplace complétement la cavalerie, lorsque le terrain est couvert et très-accidenté, et que la cavalerie s'y meut difficilement.

Des troupes de soutien plus nombreuses marchent sur la route principale et les routes latérales derrière les pelotons d'éclaireurs de l'extrême avant-garde. Ce sont, par exemple, sur les routes latérales en $\beta\beta$, des détachements de la force d'un escadron ou d'une compagnie ; le reste de l'extrême avant-garde marche concentré sur la route principale, en γ.

Les troupes de soutien ont pour mission d'empêcher que la marche des éclaireurs ne soit arrêtée par de simples patrouilles ennemies. Il est clair, en effet, que si cela avait lieu, les éclaireurs ne rempliraient pas leur rôle et ne verraient pas ce qu'ils doivent voir, puisqu'il faut qu'ils s'avancent jusqu'à ce qu'ils découvrent les bataillons ennemis.

Lorsque la chaîne d'éclaireurs se compose de cavalerie, les troupes de soutien qui suivent les routes latérales doivent être de l'infanterie et *vice versâ*. De cette manière, on met constamment les deux armes en relation, ce qui procure, sur chaque point, le double avantage de la vitesse et de la solidité. C'est quand la chaîne d'éclaireurs se compose d'infan-

terie qu'il est surtout important que les soutiens soient de la cavalerie : en effet, celle-ci pourra de temps à autre détacher des patrouilles en avant, pour embrasser momentanément un terrain plus étendu, de façon que la marche des éclaireurs d'infanterie ne soit pas ralentie outre mesure par une manière trop pédantesque de fouiller le terrain.

La troupe de soutien qui suit la route principale doit se composer d'infanterie et de cavalerie.

Le gros de l'avant-garde, qui est destiné à combattre, marche en une seule colonne, sur la route principale. Cet ordre est le plus convenable, parce qu'on ne sait pas de quelle manière l'avant-garde sera engagée dans le combat, et il faut que le gros de cette troupe soit dans la main de son chef pour qu'il puisse s'en servir, le moment venu, de la manière la plus avantageuse. Dans l'ordre de marche du gros de l'avant-garde, il faut placer en tête de colonne les troupes qui seront vraisemblablement employées les premières. Quand l'avant-garde a de l'artillerie, ce qui doit toujours être, excepté pour de très-faibles colonnes, cette artillerie viendra immédiatement après le premier bataillon du gros de l'avant-garde. Quant à la cavalerie, il est moins nécessaire qu'elle occupe la tête du gros de l'avant-garde, parce que, d'après notre hypothèse, cette arme est largement représentée à l'extrême avant-garde, de sorte qu'elle se trouvera de suite à la disposition du chef de l'avant-garde. Quand on rencontre, sur l'un des flancs de l'avant-garde, un terrain découvert et une route convenable pour la cavalerie, on devra l'y faire marcher. S'il n'en est pas ainsi, la cavalerie suivra l'infanterie du gros de l'avant-garde, et comme il existe toujours une grande distance entre l'avant-garde et la colonne, la cavalerie, ainsi placée, aura une liberté suffisante de mouvement, ce qui lui est nécessaire pour marcher aux allures vives.

Ordre de marche du gros de la colonne dans une marche perpendiculaire en avant ; ses rapports avec l'avant-garde ;—arrière-garde et flanqueurs.

Une colonne qui exécute une marche perpendiculaire en avant a constamment devant les yeux un but positif. Mais ce but est plus ou moins rapproché. Quand une division — ou un corps d'armée—sait d'une manière positive que l'ennemi est devant elle, à deux ou trois heures de marche, et qu'il faudra lui livrer combat le jour même, elle doit songer avant toutes choses à pouvoir se déployer. La division, le corps d'armée, marchent donc, dans ce cas, autant que possible en ordre de bataille, ils répartissent leurs brigades sur plusieurs routes latérales parallèles ; chaque brigade marche aussi déployée qu'elle peut, et au lieu de s'en tenir aux seules routes frayées, on suit, quand c'est nécessaire, des routes de colonne imparfaitement tracées. Chaque colonne, concentrant ses forces pour combattre, n'a plus d'avant-garde réglementaire, mais seulement une très-faible extrême avant-garde, parce qu'elle doit déjà savoir à grands traits où et comment elle va se battre. Son extrême avant-garde ne sert donc plus qu'à lui frayer la route et à la préserver d'arriver à l'improviste dans la sphère d'action de l'ennemi, avant d'avoir complété son déploiement. Nous ne dirons rien ici de ce passage de la marche à la bataille dont les lois découlent de celles du combat. Nous supposerons plutôt la colonne dans des circonstances moins précises : elle marche sans doute avec le dessein de rencontrer l'ennemi, mais elle ignore si elle le trouvera aujourd'hui, si elle arrivera au bivouac sans être inquiétée, si son avant-garde ne rencontrera que de faibles partis ennemis qui se disperseront aussitôt, ou si elle se heurtera à une forte avant-garde ennemie, à laquelle il faudra livrer de suite un combat décisif, ou dont la présence annoncera pour demain une grande bataille.

Dans des circonstances semblables, le but le plus certain de la colonne, c'est d'arriver au lieu où elle doit bivouaquer

aujourd'hui, d'après l'ordre général des opérations, et, pour être prête à toutes les éventualités, elle forme son avant-garde de la manière prescrite plus haut. Sous la protection de cette avant-garde, la colonne ménage autant que possible le gros de ses forces. Pour cela elle suit une grande route, au lieu de marcher à travers champs sur un chemin de colonne. Elle marche sur un front de colonne de route ; non pas qu'on s'occupe beaucoup de laisser la route libre aux voitures, mais parce que si la colonne marchait sur un plus grand front que la largeur de la chaussée, elle pourrait être forcée de le réduire à tous les défilés, pour traverser par exemple les villages, les ponts, etc.; or, des ruptures et des formations trop répétées fatiguent les troupes. L'inconvénient de l'allongement des colonnes, lequel résulte d'un front trop petit, a peu d'importance par suite de la protection fournie par l'avant-garde ; et il n'est jamais opportun de marcher sur un front plus grand que celui qui permet de passer facilement partout. Dans le but de ménager les troupes, il semblerait avantageux de séparer les armes qui n'ont pas la même mobilité, de faire marcher par exemple l'infanterie sur une route, la cavalerie et l'artillerie sur d'autres routes parallèles. Mais cela n'est exécutable d'une manière absolue que lorsqu'il existe des chemins latéraux très-rapprochés de la route principale, à 1,000 pas au plus de cette route. Toutes les fois qu'il n'en est pas ainsi, il faut au moins conserver sur la même route l'infanterie et l'artillerie, afin que ces deux armes puissent se prêter immédiatement un mutuel appui. Il est plus souvent permis de séparer la cavalerie. On ne doit pas non plus mettre toute l'infanterie en tête et toute l'artillerie en queue, lorsque la colonne a une certaine force. Si la colonne est, par exemple, d'une division, elle mettra au moins une batterie derrière le premier bataillon d'infanterie, ou tout au plus derrière le deuxième bataillon.

Si la colonne se compose de plusieurs divisions, il faut absolument que la division de tête place derrière le premier bataillon toute son artillerie divisionnaire (moins ce qu'elle en pourrait avoir à l'avant-garde), c'est-à-dire deux ou trois

batteries. La deuxième division fera la même chose. Au contraire l'artillerie divisionnaire des divisions suivantes, ainsi que la réserve d'artillerie, seront réunies à la queue ou sur un point déterminé de la colonne. C'est en agissant de la sorte qu'on se prémunit le mieux contre le double danger, soit d'engager le combat avec trop peu d'artillerie sous la main, soit de n'avoir plus d'artillerie disponible pour l'employer aux points qui se dessinent, pendant l'action, comme points décisifs.

Il faut seulement veiller, pour la commodité de la marche, à ce qu'il existe toujours une distance de 40 à 50 pas entre deux bataillons consécutifs, et de 80 à 100 pas entre un bataillon et une batterie, ou une batterie et un bataillon qui se suivent, afin que les à-coup, résultant d'un ralentissement de la tête de colonne ou d'une accélération de vitesse de la queue, ne se fassent pas sentir immédiatement dans toute la colonne.

Il est commode pour les troupes d'avoir le plus longtemps possible avec elles toutes leurs voitures. Quelques-unes les accompagnent forcément au combat; ce sont : les caissons d'artillerie, les voitures de munitions des bataillons, une partie des parcs de division ou de corps d'armée, et enfin les voitures d'ambulance. On n'a pas besoin pendant le combat des voitures de provisions ou de bagages, mais il est avantageux de les avoir sous la main le plus tard possible avant de rencontrer l'ennemi et le plus tôt après le combat. On n'admet en général dans les colonnes de troupes que les voitures d'artillerie et d'ambulance; toutes les autres sont réunies dans un grand convoi à la queue de la colonne. Mais si l'on formait sur la route un ou plusieurs corps d'armée en une seule colonne, et que l'on plaçât tout le convoi à la queue de cette colonne de plusieurs lieues de longueur, les troupes n'en retireraient presque aucune utilité, car il serait très-difficile d'amener des voitures de chaque division dans le bivouac qu'elle occupe. Pour cette raison, lorsqu'une très-forte colonne doit suivre la même route, il faut la fractionner en plusieurs autres qui ne soient pas trop considé-

rables pour que chacune puisse être réunie commodément dans le même bivouac, ce qui suppose que la queue de cette colonne partielle n'arrivera pas au bivouac plus d'une heure après la tête, et l'on fait suivre chacune de ces colonnes des voitures dont la présence en fait réellement un corps indépendant. Les voitures qui ne peuvent pas être conduites sur le champ de bataille resteront en arrière toutes les fois qu'on sera certain de combattre dans un ou deux jours.

A la fin de chaque journée de marche dans laquelle on n'a pas rencontré l'ennemi, ou seulement des partis ennemis sans importance, l'avant-garde bivouaque en avant du gros de la colonne, et l'extrême avant-garde forme une chaîne de grand'gardes.

Bien qu'il soit moins indispensable aujourd'hui qu'au siècle dernier d'établir un rapport intime entre l'ordre de marche et l'ordre de bataille, il est toujours bon de faire marcher la colonne tantôt la droite, tantôt la gauche en tête, en alternant tous les jours ou tous les deux jours, de manière que les troupes qui sont arrivées hier les dernières au bivouac y arrivent les premières aujourd'hui. Plus tôt une troupe arrive au bivouac, mieux elle s'en trouve; et si l'on change l'ordre de rupture des colonnes considérables, c'est plutôt pour procurer successivement cet avantage à tous les corps de troupes que pour leur donner l'avantage assez imaginaire de marcher les premiers à leur tour.

Outre l'avant-garde, on a généralement l'habitude de placer sur les flancs de la colonne de petits détachements de flanqueurs qui se comportent exactement de la même manière que l'extrême avant-garde. Cependant cette précaution peut être négligée dans les circonstances ordinaires, pourvu que l'extrême avant-garde occupe un front suffisant, puisqu'elle éclaire alors une zone assez large dans laquelle la colonne peut s'avancer en toute sécurité. L'unité du commandement est toujours avantageuse, et s'il existe des patrouilles de flanqueurs en même temps que l'avant-garde, il pourra se faire que l'avant-garde se repose sur les flanqueurs, et ceux-ci sur l'avant-garde.

Il est cependant des cas où ces patrouilles de flanc sont nécessaires ; c'est d'abord lorsqu'on opère dans un pays insurgé dont les habitants prennent une part active à la guerre. En effet, il pourrait alors arriver que l'avant-garde ne trouvât pas l'ennemi devant elle, et que celui-ci se rassemblât tout à coup derrière elle. Il faut donc, dans ce cas, couvrir les flancs de la colonne dans toute sa longueur. Il faut aussi que chaque brigade organise sur ses flancs un service de sûreté en détachant des patrouilles de flanqueurs.

Le second cas est celui des marches de la guerre de montagnes. Dans cette guerre, il n'y a que des marches rapides qui puissent donner des résultats : or on ne peut les exécuter que dans les grandes vallées, et les hauteurs, ainsi que les passages qui s'y trouvent, restent alors sur les flancs des colonnes. Un ennemi qui serait maître de ces hauteurs pourrait être très-dangereux, quelle que fût sa force, et arrêter tout le mouvement. Il est donc indispensable d'occuper d'avance les passages les plus praticables sur les crêtes que doit longer la colonne. Les détachements postés à ces passages sont alors des patrouilles de flanc immobiles, et elles doivent rester en place au moins jusqu'à ce que la colonne dont elles couvrent la marche les ait dépassées ; souvent même jusqu'à ce que la colonne soit arrivée au point où se décidera l'affaire, ou jusqu'à ce qu'elle l'ait décidée, et que par là tout mouvement de l'ennemi venant des vallées latérales soit devenu impossible ou sans danger.

De même que les flanqueurs sont généralement superflus dans les marches perpendiculaires en avant, l'arrière-garde n'y joue de son côté qu'un simple rôle de police. Elle fournit l'escorte du convoi qui suit la colonne et empêche que ni homme, ni cheval, ni voiture ne reste en arrière sans une nécessité absolue dont elle est juge. Pour cela, quelques compagnies sont suffisantes dans une colonne de 10 à 20,000 hommes. L'arrière-garde est généralement composée d'infanterie.

Comme il se trouve, dans le convoi, des voitures qui ne sont pas la propriété commune du corps d'armée ou de la

division, mais qui appartiennent à des bataillons, escadrons ou batteries, telles que les voitures de bagages et de munitions, il faut que chacune de ces fractions de troupes détache quelques hommes pour accompagner ses voitures. Tant que dure leur service d'escorte, ces hommes sont placés sous les ordres du commandant de l'arrière-garde, laquelle est toujours composée de compagnies entières, et non pas d'hommes fournis par tous les bataillons.

Ce n'est que dans un pays insurgé que l'arrière-garde a un rôle tactique important dans les marches perpendiculaires en avant. Il faut alors qu'elle soit plus forte, elle reçoit de la cavalerie, et même de l'artillerie dans un cas pressant. L'arrière-garde s'organise ensuite exactement comme l'avant-garde.

Dans ce cas, les flanqueurs et l'arrière-garde s'établissent, comme l'avant-garde, dans des bivouacs particuliers, de sorte que le bivouac du gros de la colonne est entouré de tous côtés d'une chaîne de sûreté.

Si l'avant-garde rencontre l'ennemi, sa conduite dépend, dans chaque cas particulier, des circonstances où l'on se trouve : du but que poursuit la colonne, du terrain que l'avant-garde parcourt en ce moment. Mais, en général, ce que l'avant-garde a de mieux à faire, c'est d'attaquer promptement et vigoureusement l'ennemi. Ce dernier, en effet, se fait également précéder d'une avant-garde, il ne peut pas non plus engager immédiatement toutes ses forces, et il n'y a donc pas beaucoup de danger de se jeter dans un piége. L'adversaire ne s'avance lui aussi qu'avec prudence, en tâtonnant, et il sera également étourdi, ou au moins indécis, à ce premier choc. Celui des deux qui se remet le premier de cette indécision a nécessairement l'avantage. Nous avons dit qu'il faut que l'avant-garde voie et observe ; mais comment pourrait-elle le faire autrement qu'en s'avançant aussi loin que possible sur le terrain ennemi, en pénétrant le plus profondément qu'elle peut au cœur des positions de l'adversaire ? Or, dans quel moment cela lui sera-t-il plus facile que dans la première surprise ? Le but le plus conve-

nable que puisse se proposer le commandant de l'avant-garde dans le cas d'une rencontre, c'est d'enlever à l'ennemi une position favorable qu'il aperçoit devant lui. Le gros de l'extrême avant-garde, qui se trouve sur la route principale, se charge aussitôt de cette attaque, et le gros de l'avant-garde se déploie pour l'appuyer vigoureusement. La plus grande faute serait alors de faire des manœuvres compliquées qui coûtent nécessairement du temps, et la pensée dominante du commandant de l'avant-garde devra être d'employer ses forces sur le point où elles se trouvent, d'y faire une vive impression sur l'ennemi par l'énergie de son attaque, et d'attirer son attention dans une direction déterminée.

Cette règle générale de faire attaquer vigoureusement l'avant-garde ne souffre d'exception que dans le cas où le terrain est très-couvert, au milieu de bois étendus et d'autres obstacles, parce qu'on n'aurait alors aucun avantage à se porter en avant, puisqu'on ne pourrait rien voir. Il est souvent préférable, dans ce cas, d'arrêter l'extrême avant-garde là où elle se trouve, pour attendre l'attaque de l'ennemi, et pendant ce temps, de déployer le gros de l'avant-garde en arrière, dans une position convenable, puis, dès que l'ennemi se porte en avant, on retire également l'extrême avant-garde dans cette position.

Ajoutons encore que, même dans le cas où l'on suit la règle générale en faisant attaquer hardiment l'avant-garde, il ne faut pas pousser trop loin cette attaque. Dès que l'avant-garde s'est emparée de la position qu'elle avait choisie et d'où elle peut voir le déploiement de l'ennemi, elle doit cesser de se porter en avant et ne combattre que dans le but de conserver la position conquise. En effet, l'avant-garde n'étant qu'une fraction du tout ne doit que préparer une action convenable du gros de la colonne, sans chercher elle-même à décider l'affaire. Or, l'action du tout réussira d'autant mieux que le plan reposera sur des données plus certaines. En poursuivant trop loin son mouvement en avant, le commandant de l'avant-garde ne pourrait plus

donner au commandant en chef de la colonne des nouvelles précises sur la position même de l'avant-garde ; il n'aurait plus ni le temps ni le loisir d'observer l'ennemi, sa position et ses mouvements, de déduire les conséquences de ses observations, et d'en faire part au commandant en chef pour que ce dernier établisse son plan sur ces données.

Il n'en est plus ainsi quand l'avant-garde, après avoir obtenu un premier succès, prend une position défensive ou au moins d'expectative. Elle forme ainsi une première ligne du tout ; elle peut faire connaître au général quel est le front de cette première ligne, quelles espérances elle a de le conserver ; en outre les choses ne tardent pas à prendre chez l'ennemi une forme plus précise et plus reconnaissable, et le commandant en chef en est informé. D'après ces rapports, le général en chef peut décider avec assez de certitude s'il doit ou non accepter la bataille le jour même, s'il doit prendre l'offensive ou se tenir sur la défensive, comment il lui faut répartir ses troupes et les déployer, soit pour remporter un succès décisif, soit pour se mettre en sûreté.

L'arrière-garde dans une marche perpendiculaire en retraite.

Dans une retraite perpendiculaire, les conditions sont inverses de ce qu'elles étaient tout à l'heure. On forme une faible avant-garde qui n'a qu'un rôle de police et d'administration, elle prépare les bivouacs, écarte les obstacles, balaye le chemin. Cette avant-garde, que l'on ne doit renforcer beaucoup que dans un pays insurgé, est suivie du convoi qui prend le plus d'avance possible sur la colonne ; puis vient le gros de la colonne, et enfin l'arrière-garde qui est organisée de la même manière que l'avant-garde dans une marche en avant.

Les mêmes principes invoqués pour l'avant-garde décideront de la force de l'arrière-garde.

Le gros de la colonne est suivi du gros de l'arrière-garde,

et enfin l'extrême arrière-garde est le plus rapprochée de l'ennemi.

Tandis que l'avant-garde est chargée de frayer le chemin au gros de la colonne, l'arrière-garde doit arrêter la poursuite de l'ennemi. Le seul moyen d'y arriver, c'est de prendre des positions successives sur la route qu'elle suit en se retirant, de défendre assez longtemps chacune de ces positions, puis de l'évacuer pour en occuper ensuite une nouvelle. L'arrière-garde doit s'étendre autant que le faisait l'avant-garde, car l'ennemi ne se contentera pas de nous poursuivre directement, mais il cherchera sans cesse à nous tourner et à se porter sur les flancs de la colonne. Le gros de l'arrière-garde ne s'étend pas plus que le gros de l'avant-garde, parce que cela lui ferait perdre toute force de résistance, c'est l'extrême arrière-garde qui doit occuper un front étendu. Mais la différence qui existe entre ce déploiement de l'extrême arrière-garde et celui de l'extrême avant-garde, c'est que les détachements qu'elle forme conserveront autant que possible leurs forces réunies sur la route principale et les routes latérales. En effet il doivent voir, eux aussi, ce qui se passe du côté de l'ennemi et, pour cela, il faut qu'ils se séparent les uns des autres, mais ils se trouvent vis-à-vis de l'ennemi qui les poursuit dans des conditions tout autres que s'ils marchaient à sa rencontre. Beaucoup de circonstances qui, dans ce dernier cas, sont obscures et indécises, prennent, dans le premier, une forme très-précise; on a des points mieux déterminés sur lesquels il faut concentrer son attention. Dans une retraite et dans le rôle défensif qui en découle, il faut se régler beaucoup plus strictement sur le terrain que lorsqu'on marche en avant pour attaquer. Il y a donc moins à observer dans une retraite que dans une marche en avant, bien qu'on doive le faire avec plus de soin encore. En conséquence, l'extrême arrière-garde n'a pas besoin de se fractionner autant que l'extrême avant-garde, et il lui est même interdit de le faire puisqu'elle doit déployer une assez grande force de résistance. Pour la même raison, elle ne s'éloigne pas autant du gros de l'arrière-garde que l'extrême avant-garde du gros de l'avant-garde.

Nous avons dit que l'arrière-garde ne peut remplir sa mission qu'en défendant l'une après l'autre des positions convenablement choisies. Pendant qu'elle se retire d'une position vers l'autre, elle doit éviter le combat, parce qu'elle ne pourrait l'accepter alors que dans des conditions très-défavorables. Elle doit au contraire chercher à gagner la nouvelle position le plus vite possible. Elle ne peut y réussir qu'en se débarrassant momentanément de l'ennemi d'une manière ou d'une autre ; soit qu'elle se retire dès que l'obscurité a mis fin au combat ; soit qu'elle ait exécuté de la position précédente un mouvement offensif heureux qui ait repoussé l'ennemi, et qu'elle utilise aussitôt le temps ainsi gagné pour continuer sa retraite sans être inquiétée et arriver dans la seconde position. D'un autre côté, cependant, on exige de l'arrière-garde qu'elle reste constamment en contact avec l'ennemi afin de ne pas le perdre de vue. Or, ces deux conditions de se débarrasser momentanément de l'ennemi et de rester toujours en contact avec lui semblent assez difficiles à concilier ; on y arrive pourtant fort bien en partageant les rôles dans l'arrière-garde.

Ainsi, l'extrême arrière-garde sera chargée de rester constamment assez près de l'ennemi pour ne pas le perdre de vue, et de se déployer le plus possible afin de s'apercevoir des mouvements tournants que tenterait l'ennemi. Elle doit en outre rendre difficile la marche de l'ennemi sur toute l'étendue du front qu'elle occupe ; elle détruit les ponts dès qu'elle a traversé une rivière, elle détériore et barricade derrière elle les chemins creux, elle incendie les villages situés sur la ligne la plus courte des opérations de l'ennemi. En raison de sa faiblesse numérique, l'extrême arrière-garde ne peut retarder l'ennemi que de deux manières : en accumulant devant lui des obstacles matériels, et ensuite par une grande audace qu'elle combine avec des surprises. Les embuscades sont la véritable manière de combattre de l'extrême arrière-garde.

Le gros de l'arrière-garde ne cherche pas aussi constamment à créer des obstacles à l'ennemi ; il lui fait tête seule-

ment de temps en temps, mais avec beaucoup plus de vigueur que l'extrême arrière-garde. Il tient en conséquence ses forces réunies sur la route principale, il s'établit de préférence dans des positions difficiles à tourner et s'y maintient quelque temps. Pendant qu'il combat dans l'une de ces positions, l'extrême arrière-garde a plus d'une manière de le soutenir, en couvrant ses flancs, et même en y prenant l'offensive si l'ennemi n'est pas très-prudent. Lorsqu'il n'est plus possible de tenir dans une position ou qu'il semble plus avantageux de l'abandonner, alors le gros de l'arrière-garde l'évacue sous la protection de l'extrême arrière-garde, et il se porte dans une autre position pour y recevoir l'extrême arrière-garde quand celle-ci est trop vivement pressée. Ce jeu continue ensuite de la même manière.

S'il existe sur la ligne de retraite des points importants que l'ennemi pourrait occuper avant que toute la colonne les eût dépassés, ce qui serait très-dangereux, le gros de la colonne fait alors occuper ces points par des détachements jusqu'à l'arrivée du gros de l'arrière-garde qui les relève. On peut également former, pour cet objet, un détachement spécial, — détachement intermédiaire —, qui marche entre le gros de la colonne et le gros de l'arrière-garde, ou, en d'autres termes, fractionner d'avance le gros de l'arrière-garde en plusieurs échelons dont le premier, le plus rapproché du gros de la colonne, occupe la première position qu'il rencontre, tandis que le second échelon continue de marcher, pour aller occuper la position suivante et y recevoir ensuite le premier échelon ; et ainsi de suite.

Des corps de flanqueurs dans les marches de flanc.

On considère assez généralement les marches de flanc comme des entreprises dangereuses dont l'exécution demande une attention particulière. Cependant, si l'on réfléchit que, dans les conditions ordinaires du terrain, une colonne qui marche sur une route a plus de facilités pour faire front vers l'un de ses flancs qu'en avant ou en arrière, cette

opinion doit perdre une grande partie de sa valeur. Dans le fait, lorsqu'on marche avec l'intention de se battre, on le peut très-bien en faisant une marche de flanc, et les difficultés que rencontre l'exécution d'une marche de cette nature proviennent de ce qu'on ne veut pas se battre pendant cette marche, plutôt que des conditions défavorables de combat où elle nous placerait.

La marche de flanc a généralement pour objet de nous faire atteindre un point où nous nous trouverons dans de meilleures conditions pour livrer bataille, soit pour accepter le combat en ayant une retraite mieux assurée, si l'ennemi nous attaque, soit pour prendre nous-même l'offensive avec plus de chances de remporter un succès décisif.

Le rôle de l'avant-garde dans une marche en avant, ou de l'arrière-garde dans une retraite, revient, dans une marche de flanc, au corps de flanqueurs ou garde de flanc. Cette garde se fractionne, de la même manière que l'avant-garde ou l'arrière-garde, en gros de la garde de flanc et en un détachement plus rapproché de l'ennemi, dont les fonctions répondent à celles de l'avant-garde et de l'arrière-garde.

Le détachement de flanc a (*fig.* 67) envoie ses éclaireurs contre le front ennemi bc. Ils doivent éclairer le terrain dans la direction de l'ennemi et, en même temps, se porter en avant dans la direction ad de la marche. Pour concilier ces deux exigences, le gros de la garde de flanc envoie d'abord ses éclaireurs sur la ligne ef, et derrière ce rideau, il marche, par exemple, jusqu'en g ; arrivé là, il s'arrête et envoie de nouveaux éclaireurs sur la ligne fh, pendant qu'il fait rentrer ceux de la ligne ef. Dans une marche de flanc, les éclaireurs ont à considérer un point essentiel, c'est qu'ils doivent protéger la colonne contre une attaque imprévue de l'ennemi, en évitant cependant d'attirer son attention sur la marche de flanc, ce qui l'engagerait peut-être à faire des mouvements dont il n'avait pas conçu le dessein.

Outre le détachement de flanc qui le sépare de l'ennemi, le gros de la garde de flanc i doit avoir une petite avant-garde k, chargée principalement de s'emparer des défilés et

des passages où l'ennemi pourrait créer des difficultés à la marche s'il s'y établissait le premier. Par la même raison, le gros n de la colonne se fait précéder d'une avant-garde analogue m, et s'il y a plusieurs colonnes au lieu d'une seule, chacune aura ainsi son avant-garde.

Lorsque le corps en marche est d'une force considérable, plus de 15 à 20,000 hommes par exemple, on le partage en plusieurs colonnes telles que n et o (*fig.* 67,) toutes les fois que le permet la nature du terrain et des chemins. Il est ensuite à propos que la colonne la plus éloignée de l'ennemi rompe la première, afin de prendre une certaine avance. De cette façon, la colonne qui a le plus de chemin à faire pourra cependant arriver au but en même temps que les autres, et l'on obtiendra en outre des avantages probables pour le combat. Cela tient à ce qu'en fractionnant ses troupes en plusieurs colonnes pour exécuter une marche de flanc, le commandant en chef a généralement mieux la libre disposition de ses forces que s'il les faisait marcher en une seule colonne.

En effet, s'il n'y a qu'une seule colonne n et que l'ennemi, s'avançant de bc, réussisse à repousser le détachement et la garde de flanc, toutes les forces de la colonne se trouveront aussitôt engagées. Si au contraire il existe une deuxième colonne o, elle restera provisoirement en dehors du combat, et le général en chef l'aura mieux à sa disposition pour soutenir n.

En admettant que le commandant en chef de l'armée se trouvât hors d'état de disposer personnellement de o, alors le chef de cette colonne o obéirait à cette vieille règle, dont l'importance est surtout vraie lorsqu'une armée opère sur plusieurs colonnes indépendantes : *marcher au canon!* Cette règle est à coup sûr excellente, mais pour qu'elle ne soit pas nuisible dans son application, pour que le lieutenant habile la suive avec connaissance de cause, il est indispensable que le général en chef fasse part à tous ses lieutenants des dispositions générales qui leur feront connaître clairement le but qu'il poursuit, et qui leur indiqueront les lignes de mouve-

ment des colonnes latérales, de manière qu'ils n'opèrent pas au hasard.

Si la colonne o a pris de l'avance sur n dans le sens de la marche, et si son chef a reçu, comme nous venons de le dire, des instructions convenables, il pourra, par exemple, se diriger vers p, en cas d'attaque de l'ennemi, et agir ainsi de la manière la plus efficace possible dans les conditions d'une marche de flanc. Admettons que dq soit la ligne que le corps cherche à atteindre par sa marche de flanc, soit dans l'intérêt de sa propre sûreté, soit pour attaquer l'ennemi avec plus de succès, plus le corps approchera de cette ligne, plus il sera près de se trouver dans les conditions favorables, stratégiques ou tactiques, où doit le placer la marche de flanc. Or, dans notre hypothèse, la colonne o est la plus rapprochée de la ligne dq, si n est attaquée, et c'est justement de cette colonne o que le général en chef dispose en toute liberté.

Les choses pourraient, il est vrai, se passer d'une autre façon. L'ennemi, s'avançant dans la direction cr, pourrait se heurter à la colonne o sans avoir rencontré n. Mais cela ne peut arriver que si l'avance de o sur n est très-considérable, beaucoup plus grande que cela n'a lieu dans la pratique, parce que l'adversaire marche nécessairement sur un front assez étendu lorsqu'il se sait aussi près de l'ennemi qu'il l'est d'habitude en présence d'une marche de flanc. Dans tous les cas, lorsque les têtes de colonne de l'ennemi atteindraient la colonne o, et pendant qu'il se déploierait, la colonne n, qui continue de marcher, le prendrait lui-même en flanc.

Il est moins vraisemblable, et à coup sûr moins dangereux, que la marche de flanc soit inquiétée par une attaque de l'ennemi lorsqu'elle en est séparée par un obstacle naturel important. Il est donc avantageux, lorsqu'on veut faire une marche de flanc, d'avoir entre l'ennemi et soi un obstacle de cette nature, la rivière st par exemple.

La surprise joue toujours un grand rôle dans les marches de flanc : tantôt l'ennemi nous croyait déjà dans ses filets, et le lendemain il s'aperçoit avec dépit que nous lui avons

échappé par une marche de flanc; tantôt il croyait accepter dans des conditions avantageuses la bataille que nous avions l'air de lui offrir, et demain il nous verra dans une position tout autre que celle que nous occupions avant la marche de flanc, position qui l'empêche d'accepter la bataille, sous peine de s'exposer à tout perdre en cas de revers. Ce qui importe donc avant tout dans les marches de flanc, c'est de gagner du temps, de prévenir ou de tromper l'ennemi. Le but général d'une marche de flanc, c'est d'atteindre un point déterminé, une ligne précise telle que dq (*fig.* 67); mais avant cette ligne, il s'en trouvera certainement une autre, qu'on atteindra plus tôt, et sur laquelle arrivé on pourra dire que l'ennemi ne peut plus nous empêcher d'arriver au but, s'il s'est aperçu de notre marche de flanc et veut s'y opposer. Si, par exemple, l'ennemi est en ab (*fig.* 68) et que nous voulions aller de c en d par une marche de flanc, nous serons à peu près certains du succès dès que nous aurons traversé la rivière ef, bien que nous ne soyons pas encore arrivés en d. Si l'ennemi ne pénètre qu'alors nos desseins, il lui sera difficile de s'y opposer.

Il s'agit donc avant toute chose de gagner ce point-là le plus vite possible et sans que l'ennemi s'en aperçoive. Pour cela on marche de nuit, ou l'on part d'aussi bonne heure que l'on peut; on ne s'inquiète pas de diviser régulièrement la journée de marche; on fait d'une traite 15 ou 20 kilomètres, puis on se repose 4 ou 5 heures pour manger, et l'on marche ensuite jusqu'à ce qu'on ait atteint le point que l'on peut appeler la clef du mouvement, ou jusqu'à ce que la fatigue rende une nouvelle halte indispensable. On emporte du point de départ la soupe et la viande cuite pour n'avoir plus qu'à les faire réchauffer à la halte.

Il est généralement possible de faire une marche de flanc d'une seule traite, avec une halte de durée moyenne, parce que ces marches exigent rarement plus d'une journée. A tout prendre, on ne se trouve en marche de flanc qu'aussi longtemps qu'on est vis-à-vis le front ennemi. Mais si ce front ab, (*fig.* 68), qui donne la mesure de la marche de

flanc, était plus long qu'une forte journée de marche, l'ennemi serait dans une formation peu concentrée, il serait par conséquent fort mal préparé pour une action énergique, et son dessein d'entraver notre marche de flanc serait peu dangereux, car, ou il perdrait du temps à concentrer ses forces, ou il ne prendrait l'offensive qu'avec des détachements isolés, s'il ne voulait pas perdre ce temps-là.

On comprend facilement que le danger de voir notre marche de flanc inquiétée dépend beaucoup de l'ennemi auquel nous avons affaire. Ce danger est peu de chose si toute l'attention de l'ennemi est attirée dans une autre direction que la marche de flanc, si l'ennemi est peu mobile, s'il est disposé à n'agir que suivant une impulsion étrangère. La grande affaire ensuite est de lui cacher nos desseins. Dans ces conditions-là, on peut fort bien se dispenser d'une garde de flanc, spécialement chargée de la sûreté de la marche, et on laisse alors à chaque colonne le soin de se couvrir elle-même par quelques patrouilles de flanqueurs, qui sont détachées du côté de l'ennemi, mais pas assez près de lui pour courir le risque de le rencontrer.

Il n'en est plus ainsi lorsque l'ennemi n'est pas occupé dans une autre direction, lorsqu'il est en quelque sorte aux aguets pour saisir le moment de nous attaquer. Il faut alors faire appel à toute notre prudence. Toutes les colonnes se tiendront prêtes à combattre, autant que cela est conciliable avec le dessein de gagner du terrain dans une direction déterminée.

Moins les colonnes traînent de voitures après elles, plus facilement elles se déploient pour combattre. Aussi, dans une marche de flanc, fait-on marcher le convoi sous escorte sur la route la plus éloignée de l'ennemi, en u, (*fig.* 67), complétement séparé des troupes, ou bien, si cela devait faire faire au convoi un trop grand détour, avec la colonne o la plus loin de l'ennemi. S'il est très-probable que la marche sera fortement inquiétée par l'ennemi, on peut même faire marcher avec le convoi toutes les voitures d'artillerie qui ne seraient pas absolument indispensables dans le combat.

Pour les haltes et les repas, on suit différentes méthodes qui, à bien prendre, se valent toutes. Ainsi, on fait reposer en même temps toutes les colonnes, ou bien l'on fait marcher les autres pendant que l'une se repose. La dernière manière de faire admet des haltes très-courtes. La première est très-bonne si l'on est déjà loin du danger le plus grand lorsqu'on fait la halte. Pendant que le gros des colonnes se repose, la garde et le détachement de flanc prennent position et se chargent du service de sûreté. On les relève ensuite avec des troupes reposées, et on leur fait rejoindre une des colonnes pour se reposer et manger à leur tour, après quoi ils rejoignent le plus vite possible la colonne à laquelle ils appartiennent.

Du croisement des colonnes et du passage des défilés.

Si quatre colonnes, partant des points a, b, c, d, (*fig.* 69), se dirigent, par les routes ac, bf, cg et dh, sur les quatre points e, f, g, h de la ligne eh, aucune d'elles ne rencontrera ni ne gênera les autres colonnes. Mais il n'en serait plus de même si la colonne b continuant de marcher sur f, d et c se dirigeaient sur h et a sur k, puisque a croiserait forcément la route de marche de b. De semblables croisements peuvent être inévitables. Si, par exemple, nous faisons d'abord marcher de front les six divisions 1, 2, 3, 4, 5 et 6 (*fig.* 14, planche II), et qu'il devienne ensuite avantageux de réunir nos forces à l'aile gauche, sans vouloir pour cela faire changer de direction aux détachements avancés de l'aile droite, qui marcheront toujours dans le même sens pour attirer l'attention de l'ennemi, alors des croisements de route sont inévitables. Mais des croisements de routes n'entraînent pas nécessairement des croisements de colonnes. Supposons, par exemple, que les deux colonnes a et b (*fig.* 70) soient à 40 kilomètres l'une de l'autre, et qu'elles se mettent ensemble en mouvement, a marchant sur c et b sur d. La ligne ac coupe bd en f, mais si f n'est qu'à 8 kilomètres de b, b atteindra ce point f et le dépassera longtemps avant que a n'y

arrive, même si la marche de b rencontre des obstacles imprévus. Le croisement des routes n'aura donc pas ici pour conséquence le croisement des colonnes, à cause de la longueur très-différente des routes bf et af.

Cela fait ressortir l'importance de bien ordonner les marches, et de se conformer exactement aux ordres de marche; l'on voit en outre que le croisement des routes de marche rend le croisement des colonnes d'autant plus probable et moins facile à éviter que les corps obligés de suivre des routes qui se croisent sont plus rapprochés les uns des autres. Mais d'un autre côté, plus le moment décisif approche et plus les corps sont près les uns des autres. — Les croisements de colonnes ont peu d'inconvénients quand le temps ne presse pas. La colonne qui arrive alors la première au point de rencontre continue de marcher, et celle qui l'atteint plus tard s'arrête jusqu'à ce que l'autre soit passée. Mais c'est justement quand les croisements de colonnes sont le plus vraisemblables que les moments sont le plus précieux. Il est donc nécessaire d'aviser aux moyens, soit d'éviter, soit de rendre sans danger la perte de temps qui résulte du croisement des colonnes.

Si deux colonnes a et b (*fig.* 71) sont à peu près à la même distance du point e, où elles doivent passer toutes les deux pour aller l'une en c et l'autre en d, il y aurait d'abord un moyen technique d'éviter toute perte de temps : ce serait de construire un pont à rampes de f en g, au-dessus du point e, la colonne b passerait sur ce point et la colonne a dessous. Mais l'emploi de ce moyen suppose que le croisement des colonnes est prévu d'avance et formellement ordonné. Or, il n'en est jamais ainsi et les croisements de colonnes sont toujours dus à des circonstances imprévues, au retard inattendu de la marche d'une colonne.

En laissant de côté ce moyen technique, on réglera le passage des colonnes aux points de croisement d'après les conditions spéciales où se trouvent les colonnes dans chaque cas particulier. Admettons par exemple, que les deux colonnes a et b marchent au combat, que a soit destinée à être

en première ligne et b à former la réserve générale; il est clair, dans ce cas, que a devra passer la première et que b attendra au point f que a soit passée.

Lorsque les rôles des deux colonnes ne sont pas aussi nettement définis, on peut éviter parfois le croisement des colonnes en utilisant cette condition que tous les mouvements de quelque importance doivent être entrecoupés de haltes, de repos. Quand, par exemple, la colonne a arrive près du point de croisement e où elle sait qu'une autre colonne b doit passer prochainement, si le moment de sa halte coïncide à peu près avec celui de son arrivée en e, elle s'assure d'abord si l'on aperçoit la colonne b; si cette dernière est encore loin, a franchit le point de croisement et s'arrête en h après l'avoir dépassé; si au contraire la colonne b est déjà aussi près que a du point de croisement, alors les chefs des deux colonnes ont un conciliabule dans lequel ils décident quelle colonne doit faire halte avant le point de croisement et quelle autre après.

Le cas extrême est celui où aucune des deux colonnes ne peut interrompre sa marche, où chacune a des raisons pressantes de rester en mouvement et préfère perdre un peu de temps que de suspendre momentanément sa marche. Il n'existe pas alors d'autre moyen que de faire passer alternativement des fractions de l'une et de l'autre colonne, d'abord un bataillon de la colonne a, puis un bataillon de la colonne b et ainsi de suite. Chaque bataillon d'infanterie, chaque régiment de cavalerie ou chaque batterie traverse le point de croisement en augmentant de vitesse, l'infanterie au pas de course, la cavalerie et l'artillerie au trot. Toutes les autres troupes restent à l'allure de route et la reprennent à cent pas au delà du point de rencontre. Toutes les fois que le permet le terrain où se trouve le point de croisement, il est bon que les troupes y passent sur le plus grand front possible, l'infanterie en colonne double, la cavalerie en colonne par escadron ou par peloton, l'artillerie sur un front de batterie, de demi-batterie ou de section. De cette façon, la perte de temps sera fort diminuée.

Le passage d'un défilé cause toujours un temps d'arrêt dans le mouvement général d'une colonne. Dans les routes, où il importe assez peu de déranger momentanément l'ordre de marche, on peut éviter de la manière suivante d'allonger le mouvement : le premier bataillon (régiment ou batterie) traverse le défilé et s'arrête au delà, le deuxième bataillon s'arrête en deçà du défilé, en laissant la route libre, le troisième passe le défilé, le quatrième s'arrête en deçà, et ainsi de suite. Après la halte, le deuxième bataillon se met en mouvement le premier et passe le défilé. Dès que le premier bataillon aperçoit le deuxième, il se remet en marche, le deuxième le suit, puis le troisième rompt à son tour pendant que le quatrième passe le défilé, et ainsi de suite, de sorte que l'ordre de marche se trouve ainsi rétabli. Mais on aura rarement à employer ce mouvement dans les routes parce qu'elles se font généralement par petites fractions ; et, dans les marches de guerre, il n'est pas applicable parce qu'il ne faut jamais détruire l'ordre de marche, ne fût-ce qu'en passant.

Dans les marches de guerre, lorsqu'on trouve un défilé, l'avant-garde au moins le traverse et prend position au delà. Le gros, au contraire, a souvent avantage à s'arrêter à l'entrée du défilé pour s'y reposer. Si le défilé n'est pas trop long, l'avant-garde et la colonne sont alors prêtes à se soutenir si l'ennemi paraît tout à coup, et elles se trouvent en général dans de bonnes conditions pour le recevoir, parce que la présence d'un défilé important sur une route suppose habituellement un obstacle perpendiculaire à cette route. Comme le passage d'un défilé par le gros de la troupe ne peut jamais s'effectuer sans retards, quelque bien prises que soient les mesures, l'avant-garde ne se remettra en marche qu'en même temps que le gros de la colonne, elle regagnera bientôt sur lui une avance convenable, surtout si elle a eu soin pendant le repos de faire fouiller le terrain au loin par ses patrouilles.

Pour activer le plus possible le passage de la colonne, chaque bataillon, régiment ou batterie, prend le pas de

course ou le trot à 500 pas au moins de l'entrée du défilé, en se dédoublant si l'on a marché jusque-là sur un front plus grand que la largeur du défilé. Chaque fraction conserve cette vitesse accélérée pendant le passage du défilé et, à 500 pas au delà, elle reprend l'allure de route. Lorsque le terrain le permet, il est bon que chaque gros détachement se déploie momentanément sur un front plus étendu, dès qu'il a passé le défilé, afin de dégager la sortie le plus vite possible et de ne pas retarder les fractions suivantes.

Marche de flanc de Radetzki de Vérone sur Mantoue, 27 et 28 mai 1848.

(*Figure* 72.)

BUT DE CETTE MARCHE.

Après avoir repoussé le 6 mai une attaque des Piémontais sur la rive droite de l'Adige, en avant de Vérone, Radetzki travailla sans relâche à fortifier cette place. Le 25 mai, il remit aux troupes qu'il avait à Vérone le corps de réserve de Thurn, venant de l'Isonzo. L'arrivée de ce renfort important permettait à Radetzki de prendre à son tour l'offensive, et les circonstances lui en faisaient une nécessité.

Les Piémontais assiégeaient Peschiera qui était déjà près de succomber et ils employaient le reste de leur armée à couvrir ce siège. A l'extrême droite, sur la rive droite du Mincio, le long de l'Osone, se trouvait un corps auxiliaire toscan, sous les ordres du général Laugier. Plus au nord, l'aile droite des Piémontais occupait Goïto sur la rive droite du Mincio, Roverbella et Villafranca sur la rive gauche. Leur centre était devant Vérone, sur les hauteurs de Sommacampagna, Sona et Castelnovo qu'ils avaient fortifiées ; le général Bava, qui commandait sur ce point, avait son quartier général à Custozza. L'aile gauche piémontaise était au lac de Garde, contre le plateau de Rivoli.

Le but le plus rapproché que Radetzki put donner à son offensive, c'était le déblocus de Peschiera, et il pouvait y arriver en attaquant directement les hauteurs de Sommacampagna et de Sona. Mais c'était sur ce point-là que les Piémontais étaient le plus forts, non-seulement par le nombre de leurs troupes, mais aussi par le terrain et leurs retranchements; c'était-là du moins ce que croyaient les Autrichiens d'après les nouvelles fort incomplètes qu'ils recevaient du pays insurgé. En outre, une attaque contre le centre des Piémontais, si elle n'avait pas un succès décisif, n'éloignait pas l'armée autrichienne des environs de Vérone, et Radetzki attachait la plus grande importance à quitter cette ville, au moins pour un temps, dans l'intérêt des subsistances de son armée. En effet, cette contrée se trouvait presque complétement épuisée, par suite du peu de ressources arrivant du Tyrol et de la ligne de l'Adige, et du cercle restreint sur lequel on pouvait s'étendre, à cause de l'insurrection partout très-active.

Radetzki résolut de porter sur Mantoue le gros de son armée, pour s'avancer de là sur le flanc droit et les derrières des Piémontais. En prenant cette direction, il évitait d'attaquer le front de l'ennemi qu'il croyait très-fort, et il pouvait en même temps tirer partie des ressources des environs de Mantoue, ainsi que du pays entre Legnago et Mantoue, beaucoup moins épuisé que le voisinage de Vérone. En outre, l'aile droite des Piémontais était l'un des points faibles et des plus vulnérables de leur position; un de leurs principaux magasins était à Gazzoldo, sur l'Osone, et toute leur attention était concentrée à leur centre, d'un côté sur Peschiera, de l'autre sur Vérone. Le mouvement des Autrichiens sur Mantoue devait, selon toute apparence, éloigner plus efficacement les Piémontais de Vérone, et protéger cette ville au moins autant qu'une attaque directe contre l'armée qui assiégeait Peschiera. Mais il était très-important que les Piémontais n'entreprissent rien de sérieux contre Vérone pendant que toute l'armée autrichienne s'en éloignerait, car on n'y laissait qu'une faible garnison et les ouvrages commen-

cés seulement depuis six mois sur la rive droite de l'Adige étaient encore peu susceptibles de défense.

PRÉPARATIFS DE LA MARCHE.

Deux routes s'offraient pour aller de Vérone à Mantoue : la première suivant la rive gauche de l'Adige jusqu'à Legnago, et allant de là sur Mantoue perpendiculairement au Mincio ; la seconde, plus directe, par Isola della Scala. En prenant la première route, l'armée autrichienne cessait d'être, au moins au début, en contact avec les Piémontais, mais elle avait 90 kilomètres à faire, ce qui demandait environ 60 heures, en prenant les meilleures dispositions. Cette marche exécutée, les troupes arriveraient à Mantoue fatiguées et l'on perdrait encore du temps à les faire reposer, avant de pouvoir attaquer la ligne du Curtatone. On ne pouvait pas admettre que cette marche serait longtemps cachée aux Piémontais à cause des intelligences qu'ils avaient dans le pays, et il était plus probable qu'ils en seraient informés douze heures après le départ des Autrichiens, de sorte qu'ils auraient tout le temps de prendre leurs dispositions, même pour attaquer Vérone.

La marche de Vérone à Mantoue par Isola della Scala n'est que de 33 kilomètres, et les troupes pouvaient la faire en 20 heures sans trop de fatigue. Il est vrai que cette marche devait commencer sous les yeux du centre piémontais et passait tout près des positions qu'occupait l'ennemi à Villafranca et Roverbella. Les Piémontais ne pouvaient donc manquer de découvrir bientôt quel était le but du mouvement des Autrichiens, et il s'agissait de retarder le plus qu'on pourrait le moment de cette découverte. Si l'on réussissait ainsi à gagner du temps, comme on était en droit de l'espérer dans un terrain très-couvert et coupé par de nombreux cours d'eau, on diminuait l'inconvénient d'être aperçu plus tôt que sur l'autre route.

Radetzki choisit la route d'Isola della Scala. C'était une marche de flanc des plus audacieuses, mais le danger en

était diminué à cause de la nature du terrain, et de cette circonstance que le but positif des Piémontais étant pour le moment de prendre Peschiera, leur attention se portait dans une direction diamétralement opposée à celle vers laquelle marchait Radetzki.

Le général autrichien avait pris sa résolution dès le 25 mai, aussitôt après l'arrivée du corps de Thurn; mais comme ce corps avait besoin de repos, l'exécution fut différée jusqu'au 27. Une garnison de 4,000 hommes devait rester dans Vérone sous les ordres de Weigelsperg. Le reste de l'armée fut partagé en trois corps :

Le 1er corps, feld-maréchal-lieutenant Wratislaw, 15 bataillons, 8 escadrons et 36 canons, en 4 brigades ;

Le 2e corps, feld-maréchal-lieutenant d'Aspre, 17 bataillons, 8 escadrons et 36 canons, en 4 brigades ;

Le corps de réserve, feld-maréchal-lieutenant Wocher, 11 bataillons, 28 escadrons, 79 canons, et un équipage de pont, formant 3 brigades d'infanterie et 2 de cavalerie.

Le projet de la marche resta parfaitement secret. Pour gagner le plus d'avance possible avant d'être aperçu, on devait commencer le mouvement le 27 au soir, et les troupes reçurent l'ordre de se former à 9 heures du soir en trois colonnes sur le plateau de Tombetta, en avant de Vérone. La brigade Schulzig, du corps de réserve, occupa les avant-postes dans la soirée sur le glacis de Vérone, en faisant front à Sona et Sommacampagna, pour couvrir le départ de l'armée ; elle devait ensuite la suivre, après avoir été relevée par la garnison de Vérone.

Le colonel Zobel, qui commandait un détachement sur le plateau de Rivoli, à l'extrême droite de Radetzki dont il couvrait les communications avec le Tyrol, reçut l'ordre de marcher, le 28 mai, sur Garda et Bardolino, pour attirer l'attention des Piémontais à leur aile gauche. Ce mouvement de Zobel ne pouvait manquer de produire son effet, parce qu'il menaçait le grand magasin piémontais de Lazise et le siège de Peschiera.

La colonne de marche la plus rapprochée de l'ennemi

était le 1ᵉʳ corps. Il se dirigeait sur Tomba, Vigasio, Trevenzuolo, Roncaleva et Castel-Belforte sur le canal de Molinello. De Castel-Belforte, où il devait faire la soupe, il marchait sur Mantoue par Boschetto.

La seconde colonne se composait du 2ᵉ corps d'armée tout entier, puis des brigades d'infanterie Maurer et Rath du corps de réserve, de l'équipage de pont, de la réserve d'artillerie, et enfin de la brigade Schulzig, qui devait la rejoindre dès qu'elle serait relevée par la garnison de Vérone. Cette colonne devait commencer par suivre la grande route jusqu'à Isola della Scala, puis se jeter à droite et marcher sur Torre, Erbé, Ponte-Passaro, Sorgà et Castellaro, sur le Molinello. Le 2ᵉ corps devait faire la soupe à Castellaro, les troupes du corps de réserve à Sorgà, et la marche devait continuer jusqu'à Mantoue, par la route de poste de Legnago à Mantoue.

La troisième colonne, composée des deux brigades de cavalerie du corps de réserve, était la plus loin de l'ennemi et avait le plus de chemin à faire. Elle marchait sur Tombetta, Pozzo, Villafontana, Bovolone et Nogara, sur le Tartaro. Là, elle faisait la soupe et prenait ensuite la route de Mantoue par Castellaro.

Tous les bagages restaient à Vérone afin de rendre les troupes plus mobiles.

On peut évaluer comme il suit la force des colonnes autrichiennes :

La première colonne, 1ᵉʳ corps, 12,000 hommes, sans compter la brigade Benedek, qui se trouvait à Mantoue depuis longtemps et lui avait été attachée; elle avait environ 100 voitures, y compris celles d'artillerie;

La deuxième colonne comptait 25,000 hommes, dont 16,000 du 2ᵉ corps, sans parler de la brigade Schulzig, qui restait provisoirement à Vérone. Elle avait, y compris l'artillerie, environ 400 voitures, dont 100 appartenaient au 2ᵉ corps.

La 3ᵉ colonne se composait de 3,000 cavaliers.

La longueur de la 1ʳᵉ colonne en marche était de au moins

6,000 pas, celle de la 2°, 14,000 pas et celle de la 3°, 5,000 pas.

EXÉCUTION DE LA MARCHE.

Le 27, à 9 heures du soir, les colonnes se réunirent en avant de Vérone aux places qui leur avaient été indiquées. Pour donner l'exemple à ses troupes, le général en chef n'avait d'autre bagage que son porte-manteau. La première colonne partit à 9 heures et fournit la garde de flanc; une garde spéciale n'avait pas été formée. Chaque brigade de la première colonne détacha seulement sur son flanc droit une grosse patrouille d'une compagnie d'infanterie et d'un peloton de cavalerie. Ces patrouilles se dirigèrent sur Isola alta, Castello di Nogarole et Bagnolo. Jusqu'à Bagnolo, elles n'étaient pas à plus d'une portée de canon des avant-postes ennemis de Villafranca et de Roverbella; elles s'en éloignaient ensuite de plus en plus. A 7 heures du matin, la tête de la première colonne arriva sans encombre à Castel Belforte où elle devait faire la soupe. Elle repartit ensuite à 11 heures et arriva à Mantoue à 2 heures et demie de l'après-midi. Le temps fut clair pendant toute la nuit, bien que la lune ne se levât qu'à 3 heures du matin, et une fraîcheur agréable facilitait la marche des troupes. La première colonne avait marché 8 heures, dont 5 heures et demie de Vérone à Castel Belforte.

La deuxième colonne, que dirigeait Radetzki lui-même, partit une heure après la première; elle avait 8 heures et demie de marche jusqu'à Mantoue, dont 5 heures et demie jusqu'à Castellaro. Le 28, vers 9 heures du matin, le 2° corps bivouaquait à Castellaro, et le corps de réserve à Sorgà. Ces troupes repartirent à 3 heures de Castellaro et arrivèrent à Mantoue à 7 heures du soir. La brigade Schulzig, qui n'était partie de Vérone que le 28 au point du jour, entrait à Sorgà quand le corps de réserve en sortait; elle y fit aussi la soupe et arriva à Mantoue dans la nuit du 28 au 29. Elle était donc en marche pendant que la 2° colonne faisait la soupe et contribuait ainsi à sa sûreté, car il était proba-

ble qu'elle serait rencontrée par l'ennemi, si celui-ci faisait de Villafranca un mouvement vers le sud.

La 3ᵉ colonne, composée de cavalerie, arriva à Nogara le 28 à 10 heures du matin ; elle en repartit dans l'après-midi après avoir mangé et atteignit Mantoue dans la nuit du 28 au 29.

Les troupes bivouaquèrent sur les glacis de la place et dans les rues de Mantoue, dont le gouverneur, général Gorczkowski, avait pris d'avance les mesures nécessaires pour les recevoir. Dès le 29 au matin, Radetzki sortit de Mantoue pour attaquer la ligne du Curtatone.

Si Radetzki se décida, pendant ce mouvement, à abandonner la direction qu'il avait prise, et à revenir par Mantoue sur Vicence, cela résulta de la chute de Peschiera à laquelle il ne s'attendait pas aussi tôt, des nouvelles qu'il reçut de la révolte de Vienne, et des retards occasionnés par le mauvais temps. Mais la marche de flanc n'était pour rien dans ce changement des projets de Radetzki.

Elle avait en effet parfaitement réussi. Les dispositions en avaient été prises, non pas dans le but d'être toujours prêt à combattre pendant la marche, mais dans le dessein de marcher très-rapidement. On devait éviter de combattre avant d'atteindre Mantoue, et c'est pour cela que l'on marcha de nuit, et que les deux colonnes les plus rapprochées de l'ennemi firent d'une traite les deux tiers de la route, jusqu'au Molinello, et ne se reposèrent que là, c'est-à-dire sur un point où l'on pouvait envisager sans inquiétude une attaque des Piémontais.

Le 28 mai, le général Bava fut informé dans la matinée par le général Passalacqua, qui commandait à Villafranca, qu'une forte colonne autrichienne s'était montrée pendant la nuit à Isola della Scala, et à Trevenzuolo, et qu'elle s'était portée dans la direction de Mantoue. La force de cette colonne était évaluée de 6 à 8,000 hommes. Comme des détachements autrichiens avaient été vus fréquemment sur la route de Vérone à Mantoue, Bava crut d'abord que la colonne dont on lui annonçait le passage était destinée à rele-

ver une partie de la garnison de Mantoue. Dans cette idée, il écrivit au général Laugier, sur la Curtatone, pour lui faire part de ce qu'il venait d'apprendre, en ajoutant que, dans son opinion, les Autrichiens n'étaient probablement pas aussi nombreux qu'on l'avait dit. Il lui recommandait cependant d'être sur ses gardes, et de lui envoyer le plus rapidement possible des détails précis sur toute attaque qui serait dirigée contre le Curtatone ou le bas Mincio. Cette dépêche de Bava était à peine partie qu'il reçut, vers midi, de nouveaux rapports qui lui apprenaient d'une manière certaine que les Autrichiens avaient traversé en force Isola della Scala. Bava envoya donc une seconde dépêche au général Laugier pour lui dire qu'il réunissait des troupes à Goïto, et lui ordonner de se retirer sur cette ville s'il était attaqué par des forces supérieures.

Dans la soirée du 28, il arriva des avant-postes de Villafranca de nouveaux renseignements, annonçant que Radetzki et les archiducs se trouvaient dans la colonne qui avait traversé Isola della Scala, et que cette colonne avait un équipage de pont. Bava conclut de là que les Autrichiens voulaient traverser le Mincio entre Mantoue et Goïto, derrière la ligne du Curtatone, et il ordonna à Laugier de surveiller cette partie du Mincio, d'empêcher les Autrichiens d'y jeter un pont, et, s'il ne pouvait y réussir, de se retirer, non plus sur Goïto, mais directement sur Gazzoldo, où il se réunirait au gros de l'armée de Bava. Après avoir expédié cet ordre, Bava se rendit auprès de Charles-Albert à Sommacampagna, afin de décider le roi à concentrer le plus de troupes possible à Goïto. Il revint ensuite à Custozza où il donna vers minuit les ordres nécessaires pour cette concentration. Mais pendant qu'il prenait ces dispositions, le bruit se répandit que toute l'armée autrichienne s'était concentrée à Mantoue, sur quoi Laugier reçut l'ordre de disposer ses troupes en échelons, depuis le Curtatone jusqu'à Goïto et Volta, afin de faire une retraite en règle, s'il venait à être attaqué.

De cet aperçu des nouvelles reçues par les Piémontais et

de leurs dispositions, il résulte que ce n'est que dans la soirée du 28 que Bava soupçonna les Autrichiens de vouloir livrer une grande bataille, et que ce n'est que dans la nuit du 28 au 29 qu'il prit des dispositions pour cette bataille. Radetzki avait donc gagné plus de 24 heures à partir de son départ de Vérone. On voit ici d'une manière frappante quel avantage considérable le général qui poursuit un but positif a sur celui qui se tient dans l'expectative. Cela fait ressortir en outre combien il nécessaire que ce dernier ne perde jamais de vue le gros des forces ennemies, qu'il ne laisse jamais détourner son attention par des entreprises secondaires, et, d'un autre côté, qu'il ait toujours sous la main une réserve concentrée pour la porter aussitôt là où elle est nécessaire.

Nous n'avons examiné jusqu'ici l'opération que du point de vue de l'état-major autrichien, voyons maintenant comment les Piémontais devaient l'envisager. Sans vouloir discuter davantage les dispositions qu'ils avaient prises pour être informés à temps des mouvements de l'armée autrichienne, on peut se demander si les Piémontais avaient intérêt à s'opposer à la marche de Radetzki sur Mantoue. Nous répondrons sans hésiter : non, ils n'y avaient aucun intérêt. En effet, cette marche éloignait les Autrichiens de Vérone, et la meilleure manière d'y répondre, c'était d'attaquer Vérone. Cette attaque promettait un succès presqu'assuré à une armée bien commandée, car les ouvrages de la place étaient fort incomplets et elle n'avait qu'une faible garnison.

Mais pour agir ainsi, il fallait deux choses : d'abord que les troupes piémontaises placées à l'extrême droite, sur la rive droite du Mincio, pussent contenir quelque temps des forces ennemies supérieures, et, en second lieu, que les Piémontais eussent concentré d'avance dans les positions de Sommacampagna, Sona et Castelnovo, des troupes qu'on pût diriger immédiatement contre Vérone.

Or aucune de ces conditions n'était satisfaite. On n'avait aucune confiance dans les troupes placées sur le Curtatone,

et ce manque de confiance était justifié. Pour avoir des forces suffisantes à diriger sur Vérone, il fallait prévoir la marche de flanc de Radetzki ; et pour mettre ces troupes en mouvement au premier signal, il eût fallu que, dans l'armée piémontaise, les ordres fussent bien donnés et le service des approvisionnements bien organisé.

Mais il n'en était rien. Bien qu'on ait affirmé que la marche de Radetzki était prévue longtemps d'avance, il est facile de prouver que cela n'est pas vrai. Le 17 mai, le général Bava, véritable chef de l'armée sarde, envoyait au ministre Franzini, bras droit constitutionnel de Charles-Albert, une sorte de mémoire sur la situation de cette armée. Voici quel était le sens de ce mémoire :

« Tant que Radetzki ne recevra pas de renforts, il est invraisemblable qu'il attaque les Piémontais, et s'il le faisait, cette attaque serait sans danger à cause de sa faiblesse. Mais si les renforts qu'il attend lui arrivent, Radetzki cherchera à dégager Peschiera.

« Ces renforts peuvent rejoindre Radetzki à Vérone, ou arriver directement à Mantoue par Legnago.

« Dans le premier cas, l'armée de Radetzki est réunie ; dans le second, il a deux corps d'armée à peu près d'égale force, l'un à Vérone, l'autre à Mantoue.

« Dans le premier cas, il fera une fausse attaque contre Villafranca et dirigera l'attaque principale contre Sona, pour dégager Peschiera et, en même temps, pour s'emparer du magasin de Lazise.

« Dans le second cas, il marchera sur Peschiera par Sona, à la tête du corps de Vérone, pendant que le corps de Mantoue, remontant la rive droite du Mincio, forcera la ligne du Curtatone, détruira les magasins piémontais, les ponts du Mincio, et, laissant à Goito une colonne d'observation, continuera sa marche en avant, pour ravitailler Peschiera et répandre la terreur jusque dans Brescia. »

On voit, d'après cela, que le cas où Radetzki concentrerait toute son armée à Vérone, pour la porter ensuite sur Mantoue, n'avait pas été prévu.

Le 25 mai se réalisait la première hypothèse de Bava : les renforts de Radetzki le rejoignaient à Vérone. En conséquence, Bava devait s'attendre à une fausse attaque contre Villafranca et à une attaque principale contre Sona.

C'est dans ces idées-là que le trouvèrent, le 28, les nouvelles qu'il reçut de la marche des Autrichiens, et auxquelles il ajouta peu de foi. Lorsqu'il en reconnut ensuite l'importance, il ne supposa pas, dans l'hypothèse où il s'était placé, que toute l'armée de Radetzki marchât sur Mantoue. Il se crut plutôt dans le second cas développé dans son mémoire, et il s'attendit à se voir attaqué à la fois sur le Curtatone et à Sona. Le mouvement qu'exécuta Zobel le 28 mai était tout à fait de nature à le confirmer dans cette opinion.

Si Bava avait su que toute l'armée de Radetzki s'était portée sur Mantoue, il en aurait conclu de suite que Vérone n'avait plus qu'une faible garnison, et il aurait songé à attaquer cette place ; mais si un seul corps autrichien avait marché sur Mantoue, il restait dans Vérone un autre corps au moins d'égale force, et il y avait moins à songer à l'attaquer.

Les conditions du commandement en chef de l'armée piémontaise étaient loin d'être favorables. D'abord cette armée était fractionnée aussi mal que possible : en deux corps d'armée. Le général en chef de nom était Charles-Albert, mais ce prince avait trop peu de confiance en ses connaissances militaires pour commander et prendre seul une décision. C'était donc le général Bava qui commandait sous les ordres du roi, et ce général se trouvait dans une situation des plus équivoques. Il était pour un tiers général en chef de l'armée, pour un tiers chef d'état-major général, et pour un tiers enfin chef de l'un des deux corps d'armée. Dans les deux premières qualités, il devait être au quartier général du roi, dans la troisième, il avait un quartier général séparé. Le plus souvent, il correspondait avec le roi par écrit, par des mémoires comme celui dont nous avons parlé plus haut, qui n'étaient pas même adressés au roi, mais à ses ministres. Bava ne pouvait rien ordonner directement à l'armée, il lui

fallait demander auparavant le consentement du roi. Moins les rapports adressés au roi proposaient une action décisive, plus ils tombaient facilement dans l'oubli. Or Bava ne proposait jamais d'agir. Ce général avait encore sur la guerre les idées du 18º siècle. La Révolution française ne lui avait rien appris, et ses préoccupations constantes étaient les magasins, les positions avantageuses, « la plus forte position qui existât en Europe (Rivoli). »

Enfin le système d'approvisionnements de l'armée piémontaise était complètement défectueux, et ce service était entravé dès que les vivres ne pouvaient être immédiatement fournis par les magasins. De là la dépendance où était cette armée des magasins et la lenteur avec laquelle les troupes étaient mises en mouvement. Ainsi, lorsqu'on se décida, le 11 juin, à profiter de la marche de Radetzki sur Vicence pour attaquer Vérone, on ne put fixer avant le 14 la date de cette attaque. Par conséquent, tandis que 40 heures avaient suffi à Radetzki pour faire les 50 kilomètres qui séparent Vérone du Curtatone, il en fallut 72 aux Piémontais pour faire les 30 kilomètres qui séparent en moyenne le Mincio de Vérone.

Les Piémontais ne surent pas avant le 2 juin que toute l'armée de Radetzki était devant eux sur la rive droite du Mincio.

Marche des alliés de l'Alma sur Balaclava du 23 au 26 septembre 1854.

(Figure 73.)

SITUATION GÉNÉRALE.

La marche de flanc des Anglo-Français à l'est de la rade de Sébastopol vers le plateau de Balaclava fit beaucoup de bruit en 1854. Bien que les dispositions tactiques de cette marche n'aient pas d'importance, elle offre des circonstances assez différentes de celle de Radetzki sur Mantoue, et elle

fournit en outre une preuve à l'appui de cette vérité que le danger des marches de flanc, loin d'être sérieux, n'est plutôt qu'un préjugé. C'est à ce point de vue que l'étude de cette opération est intéressante.

Nous savons déjà que le 20 septembre au soir, Menschikoff se retira sur la Katcha, sans être poursuivi. Après y avoir passé la nuit, il traversa, le 21, la Belbek et la Tschernaia pour se porter au sud de la rade de Sébastopol. Il était probable que les alliés le poursuivraient et qu'ils choisiraient ensuite l'une des deux manières d'opérer que voici : attaquer les forts du nord pour passer ensuite la Tschernaia et faire le siége de la ville; ou bien se contenter d'observer les forts du nord, et s'appuyer sur la Tschernaia et les hauteurs qui la bordent, pour couper toute communication de la presqu'île de Chersonèse Taurique avec l'intérieur de la Crimée, et attaquer ensuite Menschikoff enfermé dans cette impasse.

Les ouvrages de Sébastopol, complétement tournés contre la mer, n'avaient pas du côté de la terre une force suffisante pour inspirer aux Russes la moindre confiance. Menschikoff devait donc s'attendre à une seconde défaite, car la Russie n'avait pas d'autre armée en Crimée, et les renforts qui arrivaient par Pérékop, ne pouvant entrer dans Sébastopol si les alliés leur fermaient la route, auraient dû constituer une nouvelle armée. Cela fit comprendre à Menschikoff la nécessité de conserver les communications de sa petite armée avec Pérékop. Il prit donc ses dispositions pour fortifier provisoirement Sébastopol du côté de la terre avec les ressources dont il disposait. 8 bataillons de réserve furent laissés dans la place comme garnison. On ne croyait pas que la flotte russe fût en état de tenir tête aux flottes très-supérieures des alliés; on ne conserva donc armés que les petits vapeurs pour le service intérieur de la rade, soit pour faire communiquer la ville avec le nord de la baie, soit pour servir de batteries mobiles et appuyer les batteries de terre. Les grands navires à voile (5 vaisseaux de ligne et 2 frégates) furent coulés à l'entrée de la rade, pour la fermer aux flottes alliées et en faire une mer intérieure. En même temps, cette mesure rendait dispo-

nibles, pour le service de terre, une grande partie des marins, qui vinrent renforcer la faible garnison et servir la nombreuse artillerie de gros calibre que possédait la place.

Menschikoff voulait se retirer sur la route de Baktschisérai avec le reste de ses troupes, et prendre position sur la Belbek à Otarkoi et Salankoi. Il restait ainsi dans le voisinage de Sébastopol, ce qui lui permettait d'observer les entreprises postérieures des alliés et, si ceux-ci faisaient une faute, d'en profiter pour les attaquer partiellement. Dans tous les cas, sa présence devait rendre prudents les alliés, qui ne connaissaient pas ses forces d'une manière exacte. Il leur était difficile de marcher aussi hardiment contre Sébastopol que s'ils n'avaient pas eu en Crimée d'autre ennemi que la garnison de cette place. Les Russes pouvaient donc espérer conserver Sébastopol jusqu'à ce que des renforts fussent arrivés par Pérékop, et que l'armée de Menschikoff fût assez forte pour prendre l'offensive et faire lever le siège. Si les alliés voulaient opérer contre l'armée russe avant de rien tenter contre Sébastopol, ils ne pouvaient pas le faire avec toutes leurs forces, puisqu'ils étaient forcés de laisser devant la place un corps d'observation. Dans ces conditions, Menschikoff pouvait accepter la bataille dans ses positions de la Belbek; ou bien, si cela lui semblait trop dangereux, il se retirait librement sur Baktschisérai, et plus loin même sur Simphéropol, en conservant ses communications avec Pérékop. Les alliés ne pouvaient le suivre bien loin dans l'intérieur de la Crimée, puisqu'ils tiraient, au début, tous leurs approvisionnements de la flotte.

A l'approche des alliés, Menschikoff sortit de Sébastopol dans la nuit du 24 au 25 septembre, avec le gros de ses forces, et il marcha sur la rive droite de la Tschernaia dans la direction de Baktschisérai.

Après la bataille de l'Alma, le dessein des alliés était d'attaquer le nord de Sébastopol. Lorsque les batteries russes de ce côté seraient en leur pouvoir, ils devaient attaquer le sud, et la flotte appuierait cette attaque en pénétrant dans la rade de Sébastopol. Mais cet appui de la flotte était regardé comme

fort secondaire, en admettant qu'il fût sage d'exposer les navires alliés au feu terrible de batteries de côtes, nombreuses, bien armées et à couvert. La flotte devait débarquer à l'embouchure de la Belbek le matériel de siége nécessaire pour attaquer les forts du nord. L'armée resterait campée au sud de cette rivière, en communication immédiate avec la flotte d'où elle pourrait tirer très-facilement ses approvisionnements.

Dans cette position de la Belbek, l'armée alliée ne pouvait empêcher l'armée russe, qui se fût placée entre Simphéropol et Baktschisérai, de recevoir des renforts par Pérékop. Une nouvelle armée ennemie pouvait même arriver librement par la même voie ; et l'entreprise contre les forts du nord n'avait donc de sens que si l'on pouvait admettre qu'elle serait terminée en peu de temps, c'est-à-dire avant que les Russes eussent réuni une forte armée de déblocus qui leur permit de prendre l'offensive.

Le départ des alliés du champ de bataille de l'Alma fut différé jusqu'au 23 septembre. Le 21, on avait assez à faire de transporter sur la flotte les nombreux blessés. On devait partir le 22, mais on ne le fit pas parce qu'on avait encore des blessés à embarquer et qu'il fallait débarquer de la flotte des munitions et sept jours de vivres. Le départ eut enfin lieu le 23 à 7 heures du matin. Menschikoff avait ainsi gagné deux jours, et il ne pouvait être question, par conséquent, de poursuivre directement la victoire de l'Alma.

L'ordre de marche était le même que celui du Bulganak à l'Alma. Les Français avaient l'aile droite près de la mer, les Anglais l'aile gauche sur la grande route. Les troisième et quatrième divisions françaises étaient cette fois en première ligne. On arriva sur la Katcha sans voir l'ennemi. Les Français la passèrent sur un pont et au gué de Mamaschai, les Anglais sur le pont de la grande route. Les alliés campèrent sur les hauteurs au sud de la Katcha, entre cette rivière et la Belbek, les Français en avant de Mamaschai, les Anglais en avant d'Eskel. La flotte jeta l'ancre à l'embouchure de la Katcha, et quelques navires y débarquèrent des renforts qu'ils

amenaient de Varna. La marche de cette journée ne fut que de 15 kilomètres, ou trois heures et demie de marche ; il faisait très-chaud, beaucoup d'hommes tombèrent de fatigue, et d'autres furent atteints du choléra qu'ils gagnèrent en mangeant des fruits verts pour apaiser leur soif.

LA MARCHE DE FLANC EST DÉCIDÉE.

Dans la soirée du 23 septembre, les alliés reçurent des nouvelles qui eurent une influence décisive sur la suite des opérations. Les flottes avaient envoyé ce jour-là quelques bâtiments légers reconnaître la rade de Sébastopol. Ils revinrent en disant que les ouvrages au nord de Sébastopol étaient d'une grande force et s'étendaient jusqu'à l'embouchure de la Belbek, qu'ils commandaient complétement, et que les Russes avaient fermé l'entrée du port en y coulant des vaisseaux. On apprit d'un autre côté que l'ennemi avait détruit les ponts de la Belbek, mais qu'il n'avait pris du reste que ces dispositions pour défendre le passage de cette rivière.

Les alliés songèrent alors à renoncer à l'attaque des forts du nord, pour tourner à l'est la baie de Sébastopol et aller attaquer la place au sud de la baie. Voici quelles étaient leurs raisons :

1° Pour attaquer les ouvrages au nord de la rade, il fallait nécessairement pouvoir débarquer à l'embouchure de la Belbek le matériel d'artillerie, les approvisionnements et les munitions ; car, si cela ne se pouvait pas, on serait forcé d'opérer ce débarquement à l'embouchure de la Katcha, et de transporter ensuite tout ce matériel au delà de la Belbek, ce qui n'était pas sans difficulté à cause de l'insuffisance des moyens de transport par terre. Mais tant que les Russes seraient établis à 1500 pas seulement de l'embouchure de la Belbek, le débarquement ne pouvait s'y faire sans danger. Il fallait donc avant tout leur enlever les ouvrages qui commandaient l'embouchure de la Belbek, ce qu'on ne pouvait faire, croyait-on, qu'avec du canon de siége. En outre, les

ouvrages les plus rapprochés de la Belbek devaient être appuyés par d'autres situés plus en arrière, ce qui ne permettrait pas de faire contre les premiers une attaque isolée.

2° Cette entreprise pouvant traîner en longueur, il pouvait en résulter des difficultés d'approvisionnements. Nous savons, en effet, que les alliés n'avaient pris, le 23, que pour sept jours de vivres; le 24 ils arrivaient sur la Belbek, et il était probable que l'attaque ne pourrait commencer que le 26, même en se pressant beaucoup. Il ne leur restait plus alors que quatre jours de vivres et il faudrait donc en amener par terre de l'embouchure de la Katcha, si dans ces quatre jours on ne s'emparait pas des ouvrages de la Belbek, ce qui pouvait d'autant mieux avoir lieu que l'on croyait arriver devant ces ouvrages avec une artillerie insuffisante.

3° Si l'on parvenait à s'emparer de tous les ouvrages au nord de la baie, le sud restait encore au pouvoir des Russes. On avait compté, pour prendre la ville, sur le concours de la flotte et de sa puissante artillerie; mais ce concours venant à manquer, puisque les Russes avaient fermé la rade, il faudrait encore tourner la rade pour attaquer le sud, après avoir pris le nord.

4° En se plaçant à un point de vue plus élevé, on pouvait admettre que la prise des forts du nord exigerait un siége assez long, que les Russes auraient alors le temps de réunir une armée active à l'intérieur de la Crimée, et que Menschikoff pourrait sortir de Sébastopol, puisque les forces alliées étaient insuffisantes pour investir la place à la fois au nord et au sud. Dans ce cas, la position des alliés au nord de la rade de Sébastopol devenait très-critique, entre la ville assiégée et une armée russe d'opération. Ils seraient forcés de faire face à cette armée, non-seulement pour l'empêcher de faire lever le siége, mais encore pour protéger les communications avec leur flotte, placée, dans notre hypothèse, à l'embouchure de la Katcha. Tout cela exigerait que les alliés étendissent leur front, ce qui était difficile, puisqu'il n'existait pas de position assez forte pour y placer une armée d'observation.

La sûreté de leurs opérations et de leur propre armée semblait beaucoup mieux garantie, si les alliés négligeaient momentanément les ouvrages du nord pour aller attaquer ceux du sud.

Il semblait, en premier lieu, que les Russes s'attendissent beaucoup moins à voir attaquer le sud de Sébastopol que le nord. Il était donc possible de les y surprendre et d'enlever par un coup de main les ouvrages du sud et, avec eux, la ville elle-même. En second lieu, si un coup de main échouait, si l'on était retenu par cette attaque plus longtemps qu'on ne le supposait, on espérait s'emparer facilement de la baie de Balaclava, occuper sans résistance celles de Kamiesch et de Kasatsch, où les Russes n'avaient point construit de retranchements, et ces rades fourniraient des stations excellentes pour les flottes, avec la facilité d'établir des chemins de transport de ces ports de débarquement aux camps alliés. En troisième lieu enfin, si l'on était encore forcé de diviser ses forces sur le plateau de Chersonèse, pour attaquer la ville ou même en faire le siége, et pour couvrir en même temps les communications avec les flottes, on plaçait un corps d'observation sur les hauteurs de la Tschernaia et de Balaclava, dans une position excellente, d'un front restreint et d'une force considérable.

Si l'armée alliée eût été plus exercée à la marche, il y avait encore à concevoir un troisième plan : c'était de laisser un corps d'observation contre le côté nord de la baie, et de s'avancer ensuite dans l'intérieur de la Crimée, sur Baktschisérai et Simphéropol, pour enlever les magasins qui s'y trouvaient. Mais les transports continuels par mer avaient complétement fait perdre aux soldats alliés l'habitude de la marche, si bien que des marches très-courtes, faites par la grande chaleur, avaient coûté du monde, et en outre l'armée alliée manquait de moyens de transport par terre. Il n'y avait donc pas lieu de songer à cette opération, même si l'on n'avait pas cru les Russes beaucoup plus forts qu'ils ne l'étaient réellement.

On se demande toujours avec raison pourquoi les alliés

ne firent pas la moindre tentative pour s'emparer par un coup de main des forts du nord, et gagner ainsi plus de liberté d'action pour leurs opérations ultérieures. Voici les raisons qu'on en peut donner : la bataille de l'Alma était beaucoup moins décisive qu'on ne l'avait dit dans les bulletins ; les alliés n'avaient point imposé aux Russes battus la direction de leur retraite, et ceux-ci avaient pu l'opérer librement sur le point qu'ils voulaient. Si, le jour de la bataille de l'Alma, les alliés s'étaient avancés jusqu'à la Katcha et s'étaient présentés le lendemain devant les forts du nord, — ce qui était très-possible en raison des distances —, ils auraient pu surprendre et battre les Russes. Dans ce cas, la retraite des Russes du champ de bataille ne se serait pas faite en bon ordre, ainsi que cela eut lieu, et serait devenue une fuite déréglée, aussi bien dans la réalité que dans les bulletins. Mais les alliés perdirent deux jours sur le champ de bataille, et, dans les jours qui suivirent, ils firent à peine le travail d'une journée. Les Russes eurent donc tout le temps de se remettre de leur terreur, si tant est qu'elle ait existé.

Les circonstances et les raisons que nous venons d'énumérer firent prendre dès le 23 aux généraux alliés la résolution de négliger provisoirement le nord de la rade et de se porter au sud. Saint-Arnaud et lord Raglan se mirent d'accord à ce sujet dans la soirée du 23 septembre.

EXÉCUTION DE LA MARCHE DE FLANC.

Les armées alliées se mirent en mouvement le 24 septembre pour traverser la Belbek et prendre position en vue des forts du nord. C'est de cette position que devait commencer ensuite la marche vers la gauche. Les Français quittèrent leurs bivouacs à neuf heures et les Anglais quelques heures plus tard. Chaque division française marchait sur deux colonnes, la 4ᵉ division en tête, la 1ʳᵉ division ensuite, puis la 3ᵉ, la 2ᵉ et la division turque. Tout en marchant, la tête de colonne obliquait un peu à gauche pour s'éloigner de l'embouchure de la Belbek. Les Français se dirigeaient

sur le moulin d'Uschakova, les Anglais sur le village de Belbek. On fit halte vers midi avant d'arriver à la Belbek, et l'avant-garde se mit à rétablir les ponts détruits par les Russes. On se remit en marche à une heure et demie pour traverser la Belbek et aller camper sur les hauteurs de la rive gauche. La 4ᵉ division française était la plus rapprochée des ouvrages russes, dans un bois qui n'est qu'à 2500 pas du grand fort du nord. Les Turcs étaient immédiatement derrière elle près de la Belbek et, à l'est des Turcs, les autres divisions françaises. Les Anglais occupaient l'aile gauche, entre Otarkoi et Kamischli.

On arrêta, dans la soirée, les détails de la marche de flanc qu'on voulait faire. Il y avait deux chemins à prendre : soit gagner directement, par les ruines d'Inkermann, les hauteurs qui commandent le sud de Sébastopol, soit marcher plus à gauche sur la ferme de Mackensie, pour gagner la route de Baktschisérai à Balaclava. Le premier chemin était le plus court et le plus facile, et c'est celui qu'il fallait prendre si la marche de flanc avait eu pour but une attaque immédiate de Sébastopol ; mais si l'on ne projetait pas cette attaque, l'autre chemin était le plus sûr, quoique le plus long. Les Français opinaient pour le premier, les Anglais pour le second. Les troupes étaient mauvaises marcheuses, et il semblait exagéré de leur faire faire environ 15 kilomètres pour attaquer Sébastopol aussitôt après. Du moment qu'on voulait différer cette attaque, il paraissait préférable de commencer par gagner une base d'opérations, hors de la portée du canon de la place, où l'on serait en communication avec la flotte et mettrait les bagages en sûreté. Les Anglais, dont les soldats portent sur eux fort peu de vivres, avaient une quantité considérable de bagages sur des chevaux de bât et des voitures à bœufs. L'opinion des Anglais prévalut facilement, parce que le maréchal de Saint-Arnaud, malade et mourant, devenait d'heure en heure moins en état de donner des ordres. Et comme le général Canrobert, qui devait lui succéder, n'avait pas encore pris le commandement le 24, les Français n'avaient réellement pas de général en chef.

La question principale étant résolue, les détails de la marche sont réglés de la manière suivante : les Anglais forment l'avant-garde, ils se dirigent sur la ferme de Mackensie et de là sur Balaclava, en traversant la Tschernaia, pour s'emparer de suite de la base d'opérations que l'on cherche. Les Français viennent ensuite sur deux colonnes, la principale à peu près sur la même route que les Anglais ; et une autre, composée de la 4e division française et des Turcs, doit servir de garde de flanc et marche plus près de Sébastopol, pour couvrir le gros de l'armée contre les entreprises que tenteraient les Russes des forts du nord. On reconnaît dans ces trois colonnes les trois parties dans lesquelles doit toujours se fractionner une troupe qui fait une marche de flanc : le gros, l'avant-garde qui doit occuper les défilés et écarter les obstacles, et la garde de flanc.

Les Anglais et trois divisions françaises forment ici le gros ; la division anglaise la plus avancée est l'avant-garde ; la garde de flanc, commandée par le général Forey, se compose de la 4e division française et de la division turque. La principale colonne française était sous les ordres de Canrobert.

L'ennemi par rapport auquel la marche devenait une marche de flanc était supposé sur le flanc droit de la colonne, dans Sébastopol et surtout dans le fort du nord. Il n'est pas superflu de faire cette remarque, puisque Menschikoff étant déjà en marche sur Baktschisérai, ainsi que nous l'avons déjà dit, les conditions se trouvaient donc complétement changées, de façon que c'étaient les Anglais qui formaient par le fait la garde de flanc.

Le mouvement devait commencer à 6 heures du matin. La flotte reçut l'ordre de faire un feu très-vif contre le fort du nord et le fort Constantin, pendant la journée du 25, afin d'éloigner l'attention des Russes de la marche des alliés.

Menschikoff sortit de Sébastopol dans la nuit du 24 au 25 ; il traversa la Tschernaia au pont de pierres de l'auberge (*Traktir*), et prit la route de Baktschisérai, pour aller pren-

dre position sur la Belbek à Otarkoi et Salankoi. Il faisait ainsi de son côté une marche de flanc. On apercevait de Sébastopol les feux de bivouac des alliés depuis Uschakowa jusqu'à Kamischli. La nuit venue, Menschikoff dirigea son extrême avant-garde par le pont d'Inkermann sur la rive droite de la Tschernaia, pour aller former une garde de flanc immobile contre Uschakowa et Kamischli, jusqu'à ce que le gros de la colonne eût dépassé le pont de Traktir. Les Cosaques de l'avant-garde se heurtèrent vers minuit aux grand'-gardes et aux patrouilles des Anglais et jetèrent ainsi l'alarme dans leur camp. Mais les Anglais reconnurent bientôt qu'ils n'avaient pas à craindre une attaque des Russes, et ils reprirent leur repos interrompu. Néanmoins l'alerte de la nuit eut pour résultat de retarder le départ des Anglais le 25 septembre.

Les Anglais se mirent en mouvement dans la matinée. Ils marchèrent à gauche sur Kamischli, formés sur une colonne principale, à laquelle servait de base leur ordre de bataille habituel, tel que nous avons appris à le connaître à l'Alma. La division légère était en avant, accompagnée cette fois de la cavalerie, puis venaient la 1re division, la 2e, la 3e, les bagages, et enfin la 4e division. Dès le départ, la tête de colonne rencontra les bois qui s'étendent de Kamischli à la ferme de Mackensie. Ces bois, dont l'épaisseur n'est pas la même partout, sont coupés par un seul chemin de traverse, assez mauvais, qui suit un ruisseau, affluent de la Belbek. En dehors de ce chemin, le bois n'est facilement praticable que sur certains points, au moyen de chemins non frayés et de clairières. Cet unique chemin fut affecté à la cavalerie et à l'artillerie, et l'infanterie dut s'ouvrir un passage à travers bois sur les côtés du chemin. A midi, la division légère approchait de la ferme de Makensie où les bois commencent à s'éclaircir, pour se terminer ensuite à la route de Baktschisérai. Lord Raglan se trouvait, avec son état-major, à la tête de cette division. Lorsqu'il déboucha du bois, il aperçut tout près de lui et sur la route vers Tscherkesskerman des troupes russes et un convoi de voitures. C'était l'arrière-garde de

Menschikoff, laquelle venait de faire sa halte à Makensie, lieu d'étapes pour les troupes russes consistant en quelques hangars en bois et trois puits. Raglan fit aussitôt attaquer les Russes par quelques pièces de canon, la cavalerie de l'avant-garde et un bataillon de riflemen. Les Russes furent surpris ; ils ripostèrent au feu des Anglais, mais se retirèrent ensuite rapidement, en abandonnant à l'ennemi un certain nombre de voitures.

Ce combat de l'avant-garde anglaise occasionna quelque retard dans la marche de la colonne.

Vers midi, toutes les troupes anglaises paraissant être en mouvement, les Français pouvaient les suivre dans les bois. Les deux colonnes françaises se mirent donc en marche, pendant que la flotte ouvrait le feu contre les forts du nord. Mais, vers deux heures, la tête de la principale colonne française rencontra les bagages anglais arrêtés au milieu des bois. Les Français cherchèrent alors à se frayer un passage à côté du chemin, mais ils reconnurent bientôt que c'était impossible. L'ordre fut donné de faire halte en attendant que les Anglais se remissent en marche. Le général Forey, qui n'avait pas encore atteint les bois, devait rester en vue des forts du nord et attendre, pour se remettre en marche, que le gros de la colonne l'eût entièrement dépassé.

La division légère et la 1re division anglaise s'étaient déployées en dehors du bois, à la ferme de Mackensie, et après avoir rétabli l'ordre un peu troublé dans la traversée du bois, elles continuèrent leur route jusqu'à la Tschernaia, qu'elles atteignirent au pont de Traktir, à la nuit tombante. Elles campèrent près de là, après s'être assurées de ce défilé.

Il faisait déjà nuit lorsque les 2e et 3e divisions anglaises arrivèrent à Mackensie, et les bagages, ainsi que la 4e division, étaient encore dans le bois. Raglan fit alors camper les 2e et 3e divisions à l'ouest de Mackensie. Les bagages et la 4e division, qui avaient cherché à se frayer un chemin à travers bois, n'arrivèrent que dans la nuit sur la grande route de Baktschisérai, à l'est des 2e et 3e divisions. Les Français ne purent se remettre en marche qu'à six heures, après qua-

tre heures de halte, et la colonne principale, marchant dans une obscurité presque complète, ne fut réunie qu'à minuit aux environs de Mackensie. Forey, qui marchait le dernier, n'arriva dans son bivouac qu'à trois heures du matin. Les puits avaient été presque mis à sec par les Anglais, et l'armée française eut fort à souffrir de la soif.

Le mouvement continua dans la matinée. Lord Raglan, qui avait rejoint la division légère, marcha avec elle sur Balaclava, et les autres divisions anglaises le suivirent. L'armée française s'ébranla le 26 à sept heures du matin.

Saint-Arnaud, abattu par la maladie contre laquelle il luttait depuis si longtemps, remit le commandement au général Canrobert dans le camp de Mackensie. Celui-ci conduisit l'armée sur la Tschernaia, où Saint-Arnaud prit congé d'elle pour aller s'embarquer à Balaclava. Il mourut le 29 septembre sur le *Berthollet*.

Lord Raglan arriva près de Balaclava vers midi, à peu près à la même heure que les Français arrivaient sur la Tschernaia. La ville et son port étaient dominés par un ancien fort génois presque entièrement ruiné. La garnison russe se composait d'un bataillon grec dont la plus grande partie s'était réfugiée dans Sébastopol à l'approche des alliés. Néanmoins, le commandant de ce bataillon occupait encore le fort avec environ 60 hommes, et il ouvrit sur les Anglais le feu d'une petite batterie de mortiers. Raglan, qui ne s'attendait pas à rencontrer de la résistance, fit aussitôt couvrir d'artillerie et d'infanterie les hauteurs environnantes et répondit au feu des Russes. Après quelques coups de canon, ceux-ci hissèrent le drapeau blanc et se rendirent prisonniers de guerre. Pendant que Raglan entrait à Balaclava du côté de la terre, quelques vapeurs de la flotte pénétrèrent dans le port.

Les jours suivants, les troupes alliées commencèrent à installer leurs camps sur la presqu'île de Balaclava, et se préparèrent à attaquer Sébastopol. Sur les désirs du nouveau général en chef français, l'ordre de bataille jusqu'alors adopté fut modifié en ce sens que les Français occupèrent l'aile

gauche et les Anglais l'aile droite. Ce changement était motivé sur ce que les Anglais avaient déjà Balaclava pour communiquer avec leur flotte, tandis que les Français ne pouvaient trouver ces communications que dans les bassins de Kasatsch et de Kamiesch, situés plus à l'est, et qu'ils devaient s'en rapprocher le plus possible.

Si nous recherchons les motifs de la marche de flanc commencée le 24 septembre et achevée le 26, nous trouvons que ce furent : le doute où étaient les alliés de pouvoir s'emparer par une attaque de vive force des ouvrages au nord de Sébastopol ; la crainte de rencontrer des difficultés à vivre s'ils restaient longtemps devant les forts du nord et par conséquent, le désir d'avoir une communication plus sûre et plus courte avec leur flotte ; enfin, mais seulement en troisième ligne, le dessein d'attaquer le sud de Sébastopol contre lequel ils croyaient le succès d'un assaut plus certain.

Les deux premières considérations, d'une nature purement défensive, l'emportaient d'avance sur la troisième, et celle-ci n'était qu'une excuse que se donnaient les alliés pour renoncer à attaquer les forts du nord. Cette pensée de donner l'assaut à la ville s'évanouit enfin lorsqu'après la marche de flanc, on s'occupa de se donner une base d'opérations et de faire les préparatifs d'un siége, que l'on avait rendu nécessaire en donnant aux Russes le temps d'entourer Sébastopol de véritables fortifications.

Le danger de la marche de flanc se réduisait à rien, parce que les alliés avaient d'un côté, dans la garnison de Sébastopol, un ennemi trop faible pour les inquiéter et de l'autre côté, l'armée de Menschikoff, qui ne songeait qu'à leur échapper et à se placer dans une position favorable.

Les plus grandes fautes de cette marche de flanc furent sa lenteur, son commencement tardif, et les tâtonnements lorsqu'elle fut commencée. Si cette marche avait eu lieu 24 heures plus tôt, elle rencontrait Menschikoff allant de Sébastopol à Baktschisérai, contre-carrait ses desseins, amenait presque nécessairement un combat dans lequel les

alliés étaient probablement vainqueurs, et pouvait avoir les suites les plus décisives. — Par le fait, le succès décisif qui devait couronner la marche de flanc ne fut obtenu qu'un an plus tard !

De quelques marches de flancs remarquables dans les guerres les plus récentes.

On rencontre dans les dernières guerres plusieurs marches de flanc qui méritent d'être mentionnées sous certains rapports. Au lieu de les analyser aussi complétement que les précédentes, nous nous contenterons de signaler celles qui nous ont paru les plus remarquables et d'en faire ressortir les côtés saillants. Nous renonçons à citer des exemples d'autres marches que des marches de flanc parce qu'on trouve dans ces dernières toutes les circonstances importantes des marches en général, et, en outre, parce que les marches de flanc ont conservé jusqu'à nous la réputation d'être particulièrement difficiles, difficulté de plus en plus contestable à mesure que le perfectionnement des armes à feu force les armées à ne pas s'approcher trop près les unes des autres avant de se déployer. Cette contrainte gênera surtout le général intelligent qui voudra reconnaître avant d'agir, afin d'opérer ensuite avec plus de rapidité et de décision.

MARCHE DE FLANC DE NAPOLÉON III D'ALEXANDRIE A NOVARE PAR VERCEIL.

Le 20 mai 1859 eut lieu le combat de Montebello entre l'extrême droite des Franco-Sardes et un fort détachement de l'armée autrichienne. Peu de jours après l'armée alliée se trouvait concentrée sur la ligne de Voghera, Alexandrie, Casale et Verceil. Les Autrichiens occupaient devant elle la ligne Plaisance, Pavie, San Nazzaro, Mortara et Robbio.

Les Français avaient l'aile droite de l'armée alliée, les Sardes l'aile gauche.

Pour utiliser les voies ferrées, Napoléon III résolut de

tourner le flanc droit des Autrichiens. En conséquence, il dirigea, par le chemin de fer, les corps français sur Alexandrie, Valence, Casale et Verceil, pendant que les Sardes s'avançaient de Verceil sur Robbio pour masquer le mouvement des Français.

Les combats de Palestro, que livrèrent les Sardes le 30 et le 31 mai, avec l'appui du corps français de Canrobert, couvrirent le transport en chemin de fer des autres corps français de Voghera et d'Alexandrie à Verceil. Le 1er juin, le corps du général Niel alla de Verceil à Novarre et se trouva ainsi placé sur le flanc droit de l'armée de Giulay. Le général autrichien, se sentant tourné, revint alors derrière le Tessin.

Le voyage en chemin de fer du gros de l'armée française jusqu'à Verceil, et la marche de Verceil à Novarre, étaient une marche de flanc que les Sardes — et en partie Canrobert — couvrirent par les combats de Palestro.

GARIBALDI DEVANT PALERME.

Après le combat de Calatafimi, Garibaldi arriva le 18 mai 1860 à Renna, à l'ouest de Palerme, où se trouvaient 20,000 hommes de troupes napolitaines. Le 19, l'arrivée de volontaires siciliens porta sa petite troupe à 4,000 hommes. — Un autre corps de volontaires se formait peu à peu au sud-est, à Gibilrossa, près de Misilmeri, du côté opposé de Palerme. — De Renna, Garibaldi fait avancer des détachements sur San Martino et Monreale; ces détachements sont mal reçus et apprennent que Palerme est bien couverte à l'ouest. Garibaldi songe alors à tromper l'ennemi, et il marche, le 21 mai, de Renna sur le Parco, en laissant à Renna les avant-postes habituels. Il s'arrête au Parco. Le 24 mai au matin, le général napolitain, Lanza, envoie contre lui 6000 hommes, sous Salzano et Colonna. Garibaldi se retire du Parco sur Piana de'Greci, sous la protection d'une faible arrière-garde. De là, il dirige au sud, sur Corleone, tous ses bagages et son artillerie (cinq petits canons) avec 240

hommes d'escorte sous les ordres d'Orsini. Pendant ce temps il marche lui-même, par des chemins de traverse, sur Marineo et Misilmeri, où il arrive le 25 mai au soir et se réunit aux volontaires de la Sicile orientale qui s'y trouvent déjà. C'est de là que Garibaldi exécuta l'attaque heureuse qui fit tomber entre ses mains la ville bien occupée de Palerme. Salzano et Colonna avaient poursuivi les 240 hommes d'Orsini qui signalaient leur passage en laissant derrière eux des voitures avec des essieux ou des roues brisées. De Renna à Misilmeri, en passant par le Parco, il n'y a pas plus de 45 kilomètres. Garibaldi pouvait donc arriver facilement le 23 à Misilmeri, et il est clair qu'il fit exprès de marcher très-lentement jusqu'au Parco.

OPÉRATIONS DE GRANT EN 1864 ET 1865.

Les opérations qu'exécuta le général Grant en 1864 et 1865, et par lesquelles il eut le bonheur de terminer victorieusement la guerre civile d'Amérique, ont toute l'apparence d'une seule marche de flanc, constamment exécutée par le flanc gauche. Les points principaux de cette « valse », d'après une expression assez juste d'un correspondant, sont Wilderness, Spotsylvania, Jericho sur le North-Anna, Hanovertown, Cold-Harbour, City-Point sur le James River, Disputanta, Dinwiddie-Court-House, Burkesville et Appomatox. Le 5 et le 6 mai 1864, après avoir traversé le Rapidan, Grant bat à Wilderness les sécessionistes sous les ordres de Lee. Ce dernier se retire au sud. Grant le suit en appuyant à gauche pour arriver à se réunir à Butler sur le James River. Le 11 et le 12 mai, nouvelle bataille à Spotsylvania. Elle est indécise, mais Grant se dégage et continue son mouvement vers la gauche. Comme Lee s'est retiré sur ces entrefaites dans les lignes fortifiées du North-Anna, Grant attaque ces lignes. Son attaque est repoussée, et il marche alors encore plus à gauche sur le Pamunkey qu'il passe à Hanovertown. Grant rencontre de nouveau à Cold-Harbour les troupes de Lee. Une bataille a lieu le 3 juin. Grant échoue les jours suivants

dans ses tentatives de marcher directement sur Richmond. Il se dirige encore une fois à gauche et se réunit avec Butler à City-Point. Mais cette jonction est loin de mettre fin à la valse. De City-Point, Grant attaque sans succès les lignes de Pétersbourg, à l'est de la ville, les 16, 17 et 18 juin. Il prend alors, lui aussi, des positions fortifiées qu'il prolonge successivement vers la gauche jusqu'au chemin de fer de Weldon. Il réunit à ces retranchements les travaux d'un siége en règle, mais il les abandonne bientôt. Le 27 octobre, il renouvelle sans plus de succès une grande attaque et il prend alors son repos d'hiver qui dure jusqu'à la fin de mars 1865. Après avoir repoussé, le 25 mars, une grande sortie des sécessionistes, Grant reprend, le 29, son mouvement vers la gauche sur Dinwiddie-Court-House et Burkesville.—Ce mouvement coïncida par hasard avec l'évacuation de Richmond et de Pétersbourg par les sécessionistes, mais il n'en fut pas la cause. Cependant cette coïncidence, jointe à l'influence produite par le succès de la grande opération de Sherman en Géorgie, eut pour conséquence que la dernière valse de Grant termina la guerre, bien qu'elle n'eût sans doute pour but que de compléter l'investissement de Pétersbourg.

MARCHES DE FLANC DE 1866.

En 1866, Benedek marche le 19 juin d'Ollmütz et de Brünn vers les frontières de la Silésie, avec l'idée de laisser le prince royal de Prusse sur son flanc droit pour attaquer d'abord le prince Frédéric Charles.

Le prince royal fait, de son côté, une marche de flanc devant Benedek lorsqu'il traverse la frontière occidentale du comté de Glatz, pour se réunir à Gitschin avec le prince Frédéric-Charles. Il couvre cette marche de flanc d'un côté par un mouvement offensif du VI⁰ corps, qu'il peut facilement rappeler à lui, et d'un autre côté en dirigeant sur Nachod le V⁰ corps.—Le prince royal de Prusse ne se laisse pas détourner de son dessein, tandis que le général en chef autrichien en change au contraire trois fois en quatre jours.

On peut considérer toutes les opérations de l'armée prussienne du Mein, du 4 au 16 juillet, jusqu'à l'occupation de Francfort, comme une grande marche de flanc sur la rive droite du Mein, avec deux mouvements offensifs sur la gauche, à Kissingen et Aschaffenbourg contre l'armée impériale, devant le front de laquelle avait lieu cette marche.

L'armée autrichienne d'Italie pensait que Lamarmora voulait exécuter une marche de flanc du Mincio vers l'Adige, en avant de Peschiera et de Vérone, pour se réunir à Cialdini. C'est d'après cette idée, qui faisait encore trop d'honneur à Lamarmora, que furent prises les dispositions qui amenèrent la victoire de l'Autriche à Custozza, le 24 juin 1866.

LIVRE V.

DES CAMPS ET QUARTIERS.

Différentes manières d'abriter les troupes pendant les temps de repos de la guerre.

Au moment où les opérations de guerre sont le plus actives, il faut encore que l'action soit entrecoupée de repos. Un corps d'armée qui marche à l'ennemi s'arrête tous les soirs pour passer la nuit; il fait en outre, quand il le peut, une halte d'un jour entier tous les trois ou quatre jours, pour réparer les forces du soldat, pour se procurer les choses nécessaires à la guerre et les distribuer aux troupes, et enfin pour que la discipline ne se perde pas par suite du relâchement du contrôle ou de fatigues exagérées.

Pendant ces courtes haltes indispensables, les troupes bivouaquent.

Mais il est de plus longs repos qui durent parfois des semaines et même des mois. C'est, par exemple, le temps qui précède l'ouverture des hostilités, pendant lequel les armées se rassemblent et prennent des positions d'où elles marchent ensuite à l'ennemi. Toute l'attention est concentrée vers le début de la guerre, on prend activement ses mesures pour être prêt sur tous les points, soit à recevoir l'ennemi, soit à marcher à sa rencontre. Chaque fraction de l'armée doit être mise en état de combattre, mais il peut s'écouler des semaines et des mois avant qu'on en vienne aux mains et, tout en donnant aux soldats l'habitude indispensable de la fatigue, il faut éviter d'épuiser prématurément leurs forces.

Il arrive souvent, dans le cours de la guerre, que ni l'un ni l'autre des deux partis ne voit son salut dans l'offensive, et que tous les deux prennent une position expectante; mais cet état d'expectative est en même temps un état de repos, et

l faut l'utiliser pour réparer les forces de son armée. Quelquefois ces périodes de repos n'ont lieu que pour certaines fractions d'une armée pendant que les autres agissent ; elles existent aussi parfois pour des armées entières, parce que les généraux en chef ne savent par où commencer leurs opérations. Il est souvent impossible de décider si cette expectative est réellement nécessaire ou si elle ne résulte que de l'incertitude où l'on est sur la direction où l'on agira ; c'est ce qui eut lieu en 1850 après la bataille d'Idstedt.

Il peut se faire aussi que les forces des deux partis soient épuisées, que la mauvaise saison arrive et que l'activité se trouve ainsi naturellement suspendue ; — C'est ce qu'on vit en Crimée, après la bataille d'Inkermann, pendant l'hiver de 1854 à 1855.

Enfin, la guerre peut-être interrompue par des négociations diplomatiques, pendant lesquelles les deux partis se préparent à reprendre les hostilités si les négociations n'aboutissent pas. — Tel est, de nos jours, l'armistice qui suspendit la guerre entre l'Allemagne et le Danemark, depuis le 12 mai jusqu'au 26 juin 1864.

Pendant ces périodes d'inaction il est généralement possible de mettre au moins une partie des troupes dans des cantonnements. Il est fort rare que des armées entières se trouvent placées dans des circonstances semblables à celles des alliés en Crimée, pendant l'hiver de 1854 à 1855, sur un terrain restreint et à peine peuplé, où les cantonnements étaient impossibles. Cela n'arrivera le plus souvent qu'à une division, où même à de moindres détachements, et l'on rend alors cette situation moins pénible en construisant rapidement des camps de huttes ou de baraques.

Bivouacs pour les repos de marche ; service de sûreté pour les garder.

Nous avons dit plus haut pour quelles raisons ou réunit rarement dans le même bivouac plus d'une division de 12 bataillons, avec la cavalerie et l'artillerie qui lui sont attachées.

On choisit l'emplacement du bivouac le plus près possible d'un ou de plusieurs villages d'où l'on puisse tirer des ressources, sur un terrain sec, et, quand on le peut, à proximité de bois qui protégent contre le vent et fournissent en même temps du bois pour les feux et la cuisine.

En raison de l'espace dont on dispose, on fait camper les troupes sur une ou plusieurs lignes, la division occupe un seul bivouac ou se partage dans plusieurs bivouacs plus petits. Comme règle, il faut calculer pour une troupe un front égal à celui qu'elle occupe en bataille, et la profondeur du bivouac doit être de une fois et demie à deux fois l'étendue de ce front.

Un bataillon d'infanterie se forme en colonne double au milieu du front qui lui est assigné. Les hommes mettent alors leurs armes en faisceaux et ils y suspendent leurs ceinturons et leurs gibernes. Les compagnies de droite font ensuite par le flanc droit, celles de gauche par le flanc gauche, et elles campent à côté et en arrière des faisceaux. Chaque peloton occupe au bivouac 15 pas de profondeur, et les deux rangs du peloton prennent, à cet effet, environ 14 pas de distance; les sacs sont mis à terre et alignés, ceux du premier rang devant les hommes, ceux du second rang derrière eux. Les feux de bivouac sont placés sur le flanc des rangées de sacs, ainsi que les cuisines. Mais il faut toujours avoir égard à la direction du vent.

La cavalerie bivouaque en ligne, le second rang à 30 pas de distance du premier; ou bien en colonne par escadron si le front du bivouac n'est pas assez étendu.

L'artillerie place les pièces en première ligne, les caissons de munitions derrière, et les autres voitures de batterie en troisième ligne. Les chevaux sont attachés aux voitures dont ils forment les attelages, ou placés derrière les voitures, sur deux lignes perpendiculaires au front. Les conducteurs restent avec leurs chevaux, les canonniers et les hommes à pied bivouaquent en arrière des chevaux. La cavalerie et le train d'artillerie mettent habituellement les cuisines et les feux de bivouac derrière les chevaux.

Les latrines doivent être placées de manière que les hom-

mes n'aient pas trop de chemin à faire pour s'y rendre, et que le vent en apporte le moins possible l'odeur dans le camp. Elles sont ordinairement situées en arrière quand on campe sur une seule ligne; si l'on campe sur deux lignes, les latrines de la première ligne sont en avant du front, et celles de la deuxième ligne derrière elle. On peut cependant déroger à cette règle et établir les latrines sur les flancs du bivouac.

Le soin de veiller à la sûreté du bivouac est généralement confié au détachement chargé du service de sûreté pendant la marche, c'est-à-dire à l'avant-garde, à l'arrière-garde ou à la garde de flanc. Ce détachement prend alors position et l'avant-garde se transforme en corps d'avant-postes. C'est l'extrême avant-garde qui forme la véritable chaîne de postes, dont le gros de l'avant-garde est alors la réserve ou le soutien. L'extrême avant-garde ne doit jamais faire ce service pendant plus de vingt-quatre heures consécutives, parce qu'elle serait alors trop fatiguée et ne pourrait plus remplir assez bien son rôle pénible. En conséquence, il faut que le gros de l'avant-garde relève l'extrême avant-garde toutes les vingt-quatre heures. Le moment le plus favorable pour cela, c'est immédiatement après que l'avant-garde a pris position à la fin d'une journée de marche.

En général, le gros de l'avant-garde peut établir régulièrement son bivouac au point où il s'arrête, c'est-à-dire à une demi-heure ou une heure de marche en avant de la colonne. Lorsque l'ennemi est très-près et que l'on craint qu'il n'entreprenne quelque chose, on prend des mesures particulières de prudence en laissant sous les armes une partie de l'avant-garde pendant toute la nuit ou en tenant même en alerte tout le gros de l'avant-garde. Pendant que l'on relève l'extrême avant-garde et que la nouvelle s'établit sur la ligne d'avant-postes, il est fort important de profiter de ce qui reste de jour pour envoyer en avant des patrouilles de cavalerie qui s'assurent que l'ennemi ne se trouve pas dans les environs du bivouac de l'avant-garde. Mais si l'on ne trouve pas d'ennemis à plusieurs lieues du bivouac, cela ne saurait dis-

penser les avant-postes de veiller pendant la nuit, cela permet seulement au gros de l'avant-garde de se reposer aussi tranquillement que possible.

Il n'est pas nécessaire d'envoyer des patrouilles très-loin du bivouac, lorsqu'on est certain que l'ennemi est très-près, ce qui a lieu notamment lorsqu'on exécute une poursuite après une victoire, ou une retraite après une défaite. Mais il n'en faut pas moins, dans ce cas, faire circuler des patrouilles pendant toute la nuit, ou envoyer quelques petits postes très-près des avant-postes ennemis, pour observer les changements de position qu'ils pourraient faire. D'après les conditions générales dans lesquelles on se trouve vis-à-vis de l'ennemi, on sait d'une manière assez précise lequel, de lui ou de nous, a le plus à craindre pour sa sûreté.

Lorsque nous n'avons pas déjà rencontré l'ennemi, nous n'avons généralement point à redouter une surprise. Nous sommes à peu près certain du repos de la nuit, quand nous savons par des patrouilles envoyées au loin que l'ennemi était le soir au moins à une demi-journée de marche de nos avant-postes. En effet, l'ennemi tâtonne aussi bien que nous dans l'obscurité ; si nous restions quelque temps à la même place, sans changer la position de nos avant-postes, notre adversaire pourrait la connaître par ses espions et faire ensuite des plans pour nous surprendre ; mais cela ne lui est pas possible quand nous ne prenons un bivouac que pour une seule nuit après une marche.

Si nous poursuivons l'ennemi après avoir été victorieux dans un combat, notre extrême avant-garde sera sur les talons du vaincu et nous n'aurons généralement rien à craindre des entreprises de notre adversaire, qui songera plutôt à sa propre sûreté. Mais il ne faut pas toujours s'y fier. C'est souvent lorsqu'il viendra d'être battu qu'un ennemi audacieux et acharné cherchera à en imposer à son adversaire par une entreprise hardie qu'il croira pouvoir tenter avec succès. Dans ce cas, le meilleur moyen est peut-être de prévenir l'ennemi par une entreprise semblable. Lorsqu'on n'aura pas pu l'atteindre pendant la journée, tout en étant

très-près de lui, on attaquera ses avant-postes pendant la nuit avec des troupes fraîches, on surprendra quelques-unes de ses positions.

Dans une retraite après une défaite, il faut avant tout songer à notre propre sûreté, et redoubler de prudence pour empêcher l'ennemi de faire de petites entreprises heureuses qui achèveraient de démoraliser nos troupes déjà abattues. Au nombre des mesures de prudence à prendre il en est une excellente qui consiste à placer entre nos avant-postes et ceux de l'ennemi un obstacle de terrain qui retarderait au moins le mouvement que tenterait notre adversaire. Ce n'est que lorsqu'on a pourvu de la sorte à sa propre sûreté qu'on est en droit de se demander si l'on ne pourrait pas nuire soi-même à l'ennemi par un retour offensif.

Nous avons dit d'une manière générale que le soin de couvrir un bivouac de marche était confié au corps de sûreté, avant-garde, arrière-garde ou flanqueurs, qui avaient couvert la marche pendant le jour. Mais cela ne suffirait pas. Il faut en outre que chaque bivouac se couvre par une chaîne de postes assez rapprochés, et cette règle s'applique aussi bien au bivouac du gros de l'avant-garde ou de l'arrière-garde qu'au gros de la colonne.

Voici quelle est à peu près la règle suivie : A 100 ou 200 pas en avant du front du bivouac, on place plusieurs gardes du camp, d'une force suffisante pour relever trois fois cinq à sept postes de deux hommes. Chaque bataillon du front — ou de la première ligne — fournit généralement une de ces gardes. Chaque garde du camp met un poste devant les armes et détache en outre deux ou trois postes doubles à 3 ou 400 pas en avant, pour garder le front. La chaîne de postes ainsi formée devant le front sert à empêcher qu'un parti ennemi, qui aurait échappé à la surveillance de la chaîne d'avant-postes de l'extrême avant-garde ou arrière-garde, ne pénètre dans le bivouac, sans être aperçu, et n'y porte le trouble et le désordre.

Cette chaîne de postes des gardes du camp est prolongée sur les flancs du bivouac par les gardes de flanc qui sont fournies par les bataillons des ailes.

Lorsqu'on campe sur deux lignes, chaque bataillon de la deuxième ligne fournit une garde de police. Son nom indique assez quel est le rôle de cette garde ; elle place des sentinelles aux puits, aux voitures et garde les prisonniers. On ne place généralement de chaîne de postes qu'en avant ou sur les flancs du bivouac ; mais si l'on faisait la guerre dans un pays insurgé, ou si l'on était exposé par sa position au danger d'être pris à revers, il faudrait avoir également derrière le bivouac des gardes de camp et une chaîne de postes.

Organisation des lignes d'avant-postes.

Pour couvrir un camp de marche, l'extrême avant-garde — ou arrière-garde — se change en une ligne d'avant-postes. Le même système d'avant-postes s'applique en général pour couvrir une troupe qui stationne pendant plus de vingt-quatre heures. Afin de reconnaître dans quelles limites cela est exact, nous commencerons par étudier l'organisation générale d'une ligne d'avant-postes.

Soit A, fig. 74, planche XI, la troupe à couvrir, bivouaquée, campée ou cantonnée, nous l'entourons d'abord d'une ligne de postes peu éloignés e, f, g, h qui se compose des gardes du camp, de flanc et de police. En raison de sa proximité du camp, cette ligne de postes n'a pour mission que de le garder contre une entreprise audacieuse d'un parti d'enfants perdus, ou encore contre une méprise ou un malentendu.

La véritable ligne d'avant-postes doit être à une plus grande distance, afin d'annoncer de bonne heure l'approche de l'ennemi et de donner au camp A le temps de prendre les armes et de faire les mouvements qui pourraient être nécessaires, soit pour être prêt à combattre, soit pour éviter l'attaque de l'ennemi. Si par exemple le corps A est menacé d'une attaque et doit la recevoir dans la position B, il faut qu'il ait le temps d'aller occuper cette position avant l'arrivée de l'ennemi. Ce sont les avant-postes qui doivent lui faire

gagner ce temps-là. Mais il ne suffit pas toujours pour cela de placer la ligne d'avant-postes à une distance convenable, il faut encore quelquefois que les avant-postes livrent combat pour retenir plus longtemps l'ennemi.

Une ligne d'avant-postes (*fig.* 74) se compose en premier lieu d'une ligne de sentinelles $a\ b$, placées de telle manière que deux sentinelles successives s'aperçoivent pendant le jour et puissent rester constamment en communication pendant la nuit. On ne forme en général une chaîne de sentinelles que dans une seule direction, celle d'où l'on attend l'ennemi, mais cette chaîne doit, comme l'extrême avant-garde pendant la marche, occuper une certaine étendue parce qu'il n'est pas admissible que l'ennemi s'avance sur une seule route. Pour un éloignement donné Ak de A, la ligne d'avant-postes $a\ b$ couvrira un front d'autant plus étendu et donnera une sécurité d'autant plus grande qu'elle sera elle-même plus longue. Plus une ligne d'avant-postes sera longue, plus il faudra y mettre d'hommes, car si la distance entre deux sentinelles voisines peut dépendre des circonstances, elle ne varie jamais beaucoup. Un petit corps ne peut fournir autant de sentinelles qu'un corps très-nombreux, s'il veut faire reposer réellement la plus grande partie de son monde. Il résulte de là que plus le corps à couvrir A est considérable, plus on peut éloigner la chaîne de sentinelles, et que plus il est petit plus on doit la rapprocher, si l'on veut, dans les deux cas, se garder également bien contre un mouvement tournant de l'ennemi. Cela s'accorde parfaitement avec les exigences de la situation : en effet, un petit corps est plutôt prêt à combattre qu'un grand ; celui-ci a donc besoin d'être informé plus tôt que celui-là de l'approche de l'ennemi, c'est-à-dire qu'il faut que sa ligne d'avant-postes en général, sa chaîne de vedettes en particulier, soit plus éloignée de lui que celle du petit corps.

Quant à l'éloignement nécessaire et à l'étendue du front de la ligne d'avant-postes, on peut d'avance appliquer les mêmes règles qui ont servi à déterminer l'éloignement et le front de l'extrême avant-garde et de l'extrême arrière-garde.

Cet éloignement est très-grand lorsque le corps à protéger est lui-même considérable.

D'après cela, il est absolument impossible de relever du camp A les sentinelles de la ligne $a\,b$, toutes les heures ou toutes les deux heures. D'un autre côté, on ne doit pas laisser les sentinelles en faction plus de deux heures de suite si l'on veut qu'elles fassent bien leur service. On place en conséquence sur la ligne $c\,d$, de 400 à 600 pas derrière la ligne de vedettes, des détachements plus considérables, qui restent 24 heures à leur poste, et qui sont assez forts pour relever trois fois la ligne de sentinelles qui leur est assignée. Ces détachements sur la ligne $c\,d$ sont les grand'gardes.

Il ne faut pas assigner à chaque grand'garde une trop grande étendue de la ligne de sentinelles, afin qu'il n'y ait pas trop de chemin à faire pour relever les sentinelles les plus éloignées, et que la grand'garde puisse les apercevoir et leur porter secours. La ligne de sentinelles ne possède en effet aucune force de résistance, cette force réside dans les grand'gardes, qui servent en même temps de points de ralliement aux sentinelles. C'est en raison de cette dernière circonstance qu'il faut examiner, avant de déterminer la force d'une grand'garde, non-seulement combien de sentinelles elle a à fournir, mais en outre quelle est l'importance et la force défensive du point où l'on place cette grand'garde.

On place des grand'gardes sur tous les chemins importants. Le nombre des grand'gardes se trouve donc déterminé par celui des chemins et, en outre, par la nature du terrain qui les sépare. Dans un terrain très-découvert où l'on aperçoit facilement de la grand'garde une chaîne étendue d'avant-postes, et où ces postes ont avec la grand'garde des communications faciles, on a besoin sur la même étendue de front de moins de grand'gardes que sur un terrain très-couvert où la vue est limitée. Dans ce dernier terrain, on multiplie les grand'gardes, et lorsqu'il y a des inconvénients à les rapprocher suffisamment pour que chacune aperçoive sa voisine, il faut au moins qu'elles puissent communiquer par

des chemins praticables avec les grand'gardes voisines de droite et de gauche.

Dans un terrain coupé et couvert, c'est l'infanterie qui compose les grand'gardes et, par suite, la chaîne de sentinelles ; dans un terrain découvert, c'est la cavalerie. Lorsqu'on manque de cavalerie, on emploie encore l'infanterie dans le dernier cas, mais il faut alors que chaque grand'garde d'infanterie ou du moins quelques-unes d'entre elles, reçoivent quelques cavaliers pour le service des patrouilles et des nouvelles.

Une grand'garde de cavalerie couvre généralement plus de terrain qu'une grand'garde d'infanterie de même force. On place une grand'garde d'infanterie pour 600 ou 800 pas du front à couvrir et une grand'garde de cavalerie pour 800 à 1,200 pas.

La force des grand'gardes est calculée d'après le nombre de sentinelles à fournir, le service de surveillance des sentinelles et celui des patrouilles, et enfin d'après le rôle défensif assigné à chacune d'elles.

On compose la chaîne de sentinelles soit d'hommes isolés, soit de postes doubles (vedettes), soit alternativement de sentinelles et de postes doubles.

Avec des sentinelles isolées, on emploie moins de monde qu'avec des postes doubles, du moins en apparence, mais les postes doubles ont cet avantage incontestable, que pendant qu'un homme reste au poste, l'autre peut patrouiller à droite ou à gauche, communiquer ainsi avec le poste double voisin, former complétement la chaîne et, en outre, porter à la grand'garde la nouvelle de ce que le poste a remarqué. Lorsqu'on n'a que des sentinelles isolées, il faut suppléer d'une autre manière aux avantages qu'offrent les postes doubles, et l'on arrive ainsi à employer autant de monde qu'avec le système des postes doubles.

Dans un terrain modérément couvert, trois postes doubles et même deux suffisent parfaitement pour surveiller un front de 600 à 800 pas; il faut en outre un poste devant les armes. Pour fournir ces sentinelles et les relever trois fois,

il suffit de 21 hommes. On a l'habitude de serrer davantage la ligne de sentinelles pendant la nuit, bien que cela ne nous semble pas d'une grande utilité. Lorsqu'on a des postes doubles, qui ne sont pas absolument astreints à rester à la même place, il n'est pas nécessaire de resserrer la chaîne de postes pendant la nuit, et la sécurité sera beaucoup mieux assurée à l'aide de fréquentes patrouilles. Les patrouilles que doit envoyer une grand'garde ont pour objet : les unes de contrôler le service des petits postes et d'établir la communication avec les grand'gardes voisines, les autres de fouiller le terrain du côté de l'ennemi en avant de la chaîne de postes. Les patrouilles de visite ou rondes suivent la chaîne de sentinelles, les patrouilles de communications marchent sur les chemins qui relient entre elles les grand'gardes. Les autres patrouilles ou patrouilles volantes traversent la chaîne de sentinelles dans une direction qui leur est indiquée chaque fois par le commandant de la grand'garde. Leur véritable but est de rendre impossible à l'ennemi de surprendre la ligne des avant-postes, de l'empêcher de réunir, sans être aperçu, des corps de troupes dans le voisinage de cette ligne. Si la grand'garde n'avait que le nombre d'hommes (21) énoncé plus haut, nécessaire pour relever trois fois les sentinelles, le commandant aurait toujours les deux tiers de son monde à sa disposition, mais il n'est pas bon de faire faire le service de patrouilles aux hommes qui descendent de faction et qui ont besoin de repos. Il faut donc que les grand'gardes aient une force plus que double du nombre d'hommes nécessaire au service des petits postes, pour fournir le service de patrouille, surtout pendant la nuit. Une grand'garde d'infanterie, chargée de garder un front de 600 à 800 pas, sera donc de 50 hommes environ ; et une grand'garde de cavalerie de même force sera suffisante pour un front de 1200 pas. Il est parfois utile d'augmenter la force des grand'gardes, lorsqu'elles sont placées, par exemple, à un défilé qu'elles doivent conserver pendant un certain temps. Mais cela n'est jamais le cas que d'une grand'garde isolée. Il peut encore se faire qu'on

donne à une grand'garde une force extraordinaire et un service très-différent de celui des grand'gardes habituelles. Tel est notamment le cas d'une grand'garde qui couvre une partie du front où se trouve un point de passage à travers la chaîne de sentinelles.

En effet, les sentinelles de la chaîne doivent arrêter tout ce qui vient du dehors, les patrouilles qui ont été envoyées vers l'ennemi, les déserteurs ennemis, les voyageurs, les parlementaires, etc. Les patrouilles ont seules la permission de traverser la chaîne de sûreté sur un point quelconque après avoir été reconnues; tout le reste ne peut entrer qu'en un point déterminé d'avance, et c'est le point de passage dont nous venons de parler plus haut. On dirige sur ce point de passage les parlementaires, les déserteurs, les voyageurs, qui ne seront jamais bien nombreux entre deux armées en présence, même si l'on comprend sous ce nom de voyageurs les habitants du pays. Les déserteurs ennemis, les parlementaires et les bourgeois sont ensuite escortés depuis la grand'garde jusqu'au commandant des avant-postes, parfois même jusqu'au quartier général, et c'est pour cela que les grand'gardes placées aux points de passage doivent être renforcées.

Cette organisation d'une ligne d'avant-postes nous semble être la plus simple. Les grand'gardes, les sentinelles et les patrouilles sont les parties essentielles du système, mais on peut toujours leur ajouter des éléments accessoires, en raison des nécessités reconnues dans chaque cas particulier. L'organisation que nous venons de développer est celle adoptée par les Prussiens; elle subit dans les autres armées des modifications nombreuses.

Chez les Autrichiens, par exemple, on distingue trois lignes principales, sur chacune desquelles est réparti le tiers de tout le corps d'avant-postes. La ligne la plus avancée forme la véritable ligne d'avant-postes et se partage, à son tour, en trois lignes : la moitié de ce premier tiers, l'autre moitié détachée en avant pour fournir les grand'gardes également appelées piquets, et qui détachent à leur tour les

sentinelles ou vedettes. Le second tiers du corps d'avant-postes fournit les postes de soutien, le troisième la réserve.

Chez les Français, nous trouvons en allant du camp vers l'ennemi, les grand'gardes, puis des gardes moins nombreuses appelées petits postes, et enfin les sentinelles ou vedettes fournies par les petits postes. Lorsqu'une sentinelle doit être très-éloignée du petit poste auquel elle appartient, on détache un caporal et quatre hommes qui vont s'établir près du point où doit être cette sentinelle. Les sentinelles françaises sont relevées toutes les heures. Les Français font un fréquent usage de ces petits postes de cinq hommes. Lorsque la ligne des grand'gardes est très éloignée de la troupe à couvrir, ils placent entre les deux des postes intermédiaires.

Il doit toujours exister un certain schéma pour l'organisation des lignes d'avant-postes, mais on a souvent le droit de s'ecarter des règles dans les détails et dans un cas donné.

Chacun de ces différents systèmes a ses avantages et ses inconvénients. Il est possible avec chacun d'eux d'économiser ou de gaspiller ses hommes. Celui qui se fie trop à l'impénétrabilité de sa chaîne fixe d'avant-postes se trompera toujours, et il vaut beaucoup mieux ne considérer la chaîne de sentinelles que comme un point d'appui pour les patrouilles et chercher principalement la sécurité dans l'activité de ces patrouilles.

Lorsque le corps A (fig. 74) est peu considérable et très-concentré, soit au bivouac, soit dans des cantonnements restreints, lorsque, par suite, il n'est pas nécessaire que la ligne d'avant-postes soit très-éloignée et fasse une longue résistance pour donner au corps A le temps de recevoir l'ennemi, ou d'éviter son attaque en prenant de l'avance sur lui, les grand'gardes, les sentinelles et les patrouilles forment un système complet d'avant-postes. Mais si le corps A est plus considérable ou moins concentré, il faut introduire d'autres éléments pour compléter ce système. Ces éléments sont les piquets. Le piquet est une troupe qui reste parfois dans le camp A, mais qui doit toujours être prête à marcher

de manière à pouvoir se porter en quelques minutes au secours de la ligne des grand'gardes. On ne peut donc laisser les piquets dans le camp que lorsque la ligne des grand'gardes en est elle-même très-rapprochée, au plus à 1,000 pas. Si cette distance est plus grande, le piquet est placé à à peu près à moitié chemin du camp A aux grand'gardes, ou même plus près de ces dernières, en m. Si enfin le front ab de la ligne de sentinelles est très-étendu, ainsi que le front cd de la ligne des grand'gardes, on place plusieurs piquets m, n, o, derrière les grand'gardes, afin qu'elles aient toutes un soutien à une distance convenable. Les piquets sont donc les réserves des grand'gardes et, comme elles, il faut qu'ils soient en quelques minutes prêts à marcher et à combattre.

Toutes les armées possèdent des règlements spéciaux sur le service des avant-postes. Un commandant des avant-postes est chargé de la direction et de la surveillance de ce service. Lorsqu'on ne place qu'une grand'garde, le commandant de cette garde commande en même temps les avant-postes. Lorsqu'il y a plusieurs grand' gardes, le commandant des avant-postes est un officier d'un grade d'autant plus élevé que le corps d'avant-postes est plus considérable. Dans ce cas, le commandant des avant-postes n'est pas relevé tous les jours. C'est lui qui donne les ordres et reçoit les nouvelles; sa place est avec le piquet, ou avec l'un des piquets, généralement celui du centre; mais on s'écarte parfois de cette règle quand, par exemple, une des ailes de la ligne d'avant-postes est particulièrement importante ou menacée.

Les grand'gardes et les piquets sont relevés toutes les vingt-quatre heures, soit directement par le corps qu'ils couvrent, soit par le gros d'un corps spécial d'avant-postes, placé comme intermédiaire entre la ligne d'avant-postes et le corps principal. Le corps d'avant-postes doit être assez fort pour relever trois fois toute la ligne d'avant-postes, ce qui veut dire qu'il doit exister entre le corps d'avant-postes et la ligne d'avant-postes à peu près la même proportion qu'entre l'avant-garde et l'extrême avant-garde.

Lorsqu'on reste plusieurs jours dans la même position,

les avant-postes sont relevés au point du jour. En voici la raison : c'est généralement au point du jour que les avant-postes sont attaqués ; l'ennemi profite de la nuit pour rassembler ses troupes d'attaque dans le voisinage de notre ligne, afin de nous attaquer dès que le jour lui permettra de se reconnaître et de diriger ses forces. Or, si cette surprise a lieu justement pendant que nous relevons nos avant-postes, nous avons alors l'avantage d'être une fois plus forts que d'habitude, et la moitié de nos forces sont des troupes fraîches.

Voici une précaution essentielle lorsqu'on relève les avant-postes : aussitôt que la garde montante arrive, de fortes patrouilles de cette garde, conduites par des officiers et des sous-officiers de la garde descendante, s'avancent très-près de la ligne d'avant-postes ennemis et cherchent même à y pénétrer ; ou bien, si l'ennemi est trop loin, elles s'avancent jusqu'à une demi-heure ou une heure de marche, et la garde descendante ne retourne au camp que lorsque ces patrouilles sont rentrées en annonçant qu'elles n'ont rien vu d'extraordinaire.

Lorsqu'une ligne d'avant-postes reste longtemps près de l'ennemi, elle s'expose au danger que celui-ci finisse par connaître sa position et ses habitudes, soit par ses reconnaissances, soit par des espions, des habitants, des prisonniers ou des déserteurs, et qu'il ne base là-dessus ses entreprises. Il n'y a qu'un moyen d'éviter ce danger, c'est de modifier de temps en temps la disposition des avant-postes et la manière dont ils font leur service. Le commandant des avant-postes peut beaucoup à ce sujet par l'organisation générale du service d'avant-postes, et chaque commandant de grand'garde y contribue de son côté par la manière dont il dispose les lignes de vedettes, dont il règle la marche de ses patrouilles, dont il place ses grand'gardes et ses petits postes.

Il est difficile de disposer du premier coup une ligne d'avant-postes sans qu'il y existe des fautes ou des points faibles. Lorsqu'on reconnaît ces côtés faibles et qu'on prend des mesures pour les faire disparaître, cela suffit déjà pour

donner à tout le service de la vie et de la variété. On y arrive encore en introduisant dans la ligne d'avant-postes des éléments extraordinaires. Tels sont les postes d'observation composés de quelques hommes, sous les ordres d'un sous-officier et même d'un officier, et placés sur des tours, des moulins à vent, des points élevés d'où l'on a une vue très-étendue. On choisit de préférence les hommes qui ont une vue perçante ou, ce qui vaut mieux, on leur donne des lunettes d'approche. Ces postes d'observation ont toujours sous la main quelques cavaliers pour aller avertir rapidement de ce qu'on aperçoit au loin. Ces postes ne peuvent exister que pendant le jour; on y supplée la nuit, autant que l'on peut, au moyen de patrouilles fixes. Ce sont des postes de 4 à 6 hommes, que l'on détache en avant de la ligne d'avant-postes, sur des points tels que bois, fermes, etc., qu'il y aurait inconvénient à comprendre sur la ligne d'avant-postes, mais qui masquent en partie la vue et pourraient permettre à l'ennemi de réunir des troupes sans être aperçu. Ces patrouilles fixes se tiennent à couvert et font constamment fouiller les environs par un ou deux hommes. Il ne faut pas qu'elles se placent deux nuits de suite au même lieu, mais elles en changent chaque fois pour que l'ennemi ne sache pas où les trouver. Pour les mêmes raisons, il est également avantageux que les grand'gardes et les postes avancés, quand il en existe, ne conservent pas la nuit leur position habituelle, et se portent à quelques centaines de pas tantôt en avant, tantôt en arrière, tantôt à droite ou à gauche de la place qu'elles occupaient dans la journée. Les patrouilles ne doivent point partir à heure fixe ni suivre toujours le même chemin. Il faut qu'elles cherchent pendant le jour à se familiariser le mieux possible avec le terrain que traversent les routes frayées en avant des avant-postes, afin de pouvoir s'écarter de ces routes pendant la nuit.

Lorsqu'une grand'garde est placée en un point qui doit être constamment occupé, par exemple un pont ou tout autre défilé, elle ne change évidemment pas de place pendant la nuit. Dans ce cas, le poste se fortifie au moyen de barricades

ou de retranchements, de manière à pouvoir résister jusqu'à l'arrivée des renforts. La grand'garde devra être également forte de tous les côtés afin d'être assurée qu'elle ne peut être tournée par l'ennemi.

Des cantonnements.

Le service d'avant-postes, tel que nous venons de le détailler, ne trouve son application régulière que lorsqu'il s'agit de couvrir un corps d'une certaine importance, établi dans un camp ou un bivouac. Le front des avant-postes ne doit jamais être assez étendu pour qu'il soit nécessaire de placer trop de monde aux avant-postes. C'est le cas qui peut se présenter lorsqu'une armée, ou seulement un corps très-nombreux, sont placés dans des cantonnements où il est nécessaire de se garder.

Dans le système des cantonnements, chaque corps de troupes est logé dans des villes ou des villages qui sont plus ou moins éloignés les uns des autres. Chacun de ces lieux habités, à l'exception des grandes villes, ne peut recevoir qu'un petit nombre de troupes. On peut représenter par une figure géométrique le contour de l'ensemble de ces lieux habités, et l'espace que renferme cette figure est le territoire de cantonnements.

Plus ce territoire est restreint, plus il est facile de le garder. Il faut donc chercher à le réduire autant qu'on peut, et l'on y arrive d'autant plus facilement que le pays est plus peuplé, qu'il contient par conséquent plus de feux par myriamètre carré, qu'il renferme plus de villes, et enfin qu'on peut mieux se passer des ressources fournies par la population. Lorsque les troupes cantonnées sont nourries par les habitants, il est impossible de les agglomérer autant que lorsqu'elles reçoivent leurs vivres des magasins. Mais dans ce cas même, l'agglomération des troupes est limitée, car si l'on prenait trop de maisons pour y loger les troupes, les habitants seraient chargés outre mesure. Il ne faut donc pas

que chaque habitant loge plus d'un soldat lorsque les cantonnements doivent durer pendant quelque temps.

A égalité de surface, un territoire de cantonnements est d'autant plus facile à garder que le contour à couvrir est moins étendu. Le carré est ici préférable au rectangle allongé, parce que le front à couvrir étant moins grand exige moins de troupes, et en second lieu parce que la diagonale du carré est moins longue que celle du rectangle, de sorte que les ordres, ainsi que les troupes, ont moins de chemin à faire pour aller du centre aux extrémités. Les troupes peuvent être réunies plus facilement pour combattre sur un point quelconque du carré que du rectangle, et la ligne d'avant-postes n'a pas besoin de contenir l'ennemi aussi longtemps dans le premier cas que dans le second.

Pour assurer le rassemblement des troupes en temps opportun hors de leurs cantonnements, on leur indique un point commun de rendez-vous, et l'on installe convenablement le service des ordres et des nouvelles entre le quartier général et les avant-postes, ainsi qu'entre les divers quartiers de cantonnements. Il faut en outre diviser convenablement le territoire de cantonnements.

Pour organiser convenablement les cantonnements, on assigne à chaque corps d'armée, à chaque division, en un mot à chaque fraction importante de l'armée, un emplacement particulier, puis on répartit sur cet emplacement chaque corps de troupes du corps d'armée ou de la division, d'après les mêmes principes qui ont servi à répartir les corps d'armée ou divisions sur le territoire total de cantonnements. Lorsque cela est fait, on dit que l'armée est cantonnée suivant l'ordre de bataille. Lorsqu'il faut ensuite réunir les troupes, chaque corps ou division d'armée commence par se réunir, et lorsqu'il forme une masse indépendante et prête à combattre, qui peut rencontrer l'ennemi sans danger, ce corps d'armée se réunit aux autres corps. On indique d'avance par quels chemins se fera cette dernière réunion afin d'éviter les rencontres de colonnes et les retards.

C'est de la position du point de rassemblement dans un

territoire de cantonnements que dépendent la marche que les troupes auront à faire et le temps qu'elles mettront pour y arriver. Lorsque nous voudrons nous réunir après un repos, sans y être forcés par l'ennemi, le point de réunion pourra être choisi d'après les conditions stratégiques de chaque cas particulier. Il n'est pas besoin alors d'un point de réunion indiqué d'avance, d'une place d'alarme de l'armée. Mais cette place d'alarme est nécessaire lorsque l'ennemi menace d'attaquer nos cantonnements. Dans ce cas, chaque corps doit savoir ce qu'il a à faire, de quel côté il peut espérer un prompt secours, où il doit se diriger, où il doit tenir; sans cela on s'exposerait au plus grand désordre. Comme nous commencerons toujours, en pareille circonstance, par nous tenir sur la défensive, nous indiquerons une place générale d'alarme. Il faut que chaque fraction de l'armée puisse s'y rendre sans courir le danger de rencontrer l'ennemi avant d'y arriver; il faut en outre que ce soit une position qui puisse être défendue pendant un certain temps par les premières troupes qui s'y trouveront rassemblées.

Ce point de rassemblement (place d'alarme) peut être en dehors ou à l'intérieur du territoire de cantonnements. Dans le premier cas, il sera soit devant le front, c'est-à-dire dans la direction d'où l'on attend l'ennemi, soit sur l'un des flancs ou derrière les cantonnements. Lorsque la place d'alarme est devant le front, l'ennemi a le plus de chances possible d'y arriver avant nous et pourra gêner notre concentration. Il peut se faire dans ce cas que nous gênions nous-mêmes la concentration de l'ennemi, qui s'avance sur plusieurs colonnes, mais nous devons laisser de côté cette possibilité avantageuse puisque, d'après notre hypothèse, tous nos efforts sont d'abord employés à réunir nos forces. Lorsque le point de rassemblement est sur l'un des flancs du territoire de cantonnements, il peut encore être du côté où l'attaque de l'ennemi est le plus probable ou du côté opposé. Dans les deux cas, certaines fractions de notre armée auront à faire une marche de flanc pour arriver à la place d'alarme; mais dans le premier cas, il est vraisemblable que l'ennemi dérangera cette marche

de flanc et nous forcera de combattre avant d'atteindre le point de rassemblement, tandis que dans le second cas cette probabilité diminue en notre faveur. Les conditions défavorables de la marche de flanc durent moins longtemps dans le second cas que dans le premier ; le second cas est donc beaucoup plus avantageux.

Si la place d'alarme est en arrière des cantonnements, il est probable que toutes les troupes y arriveront sans rencontrer l'ennemi. Mais une condition défavorable, c'est que les troupes qui occupent le front du territoire de cantonnements, et qui seront attaquées les premières, auront le plus de chemin à faire pour atteindre le lieu de rassemblement, de sorte qu'il peut arriver qu'elles soient forcées d'abandonner à l'ennemi les parcs et les bagages, si elles sont vigoureusement pressées. Par conséquent, si les circonstances nous obligent à choisir la place d'alarme en arrière des cantonnements, il faudra prendre des mesures particulières pour mettre promptement en sûreté les magasins, les parcs et les bagages. Dans ce cas les chemins de fer pourront rendre de grands services.

Lorsqu'on choisit le point de rassemblement dans l'intérieur du territoire de cantonnements, on diminue les distances que les troupes les plus éloignées avaient tout à l'heure à parcourir, ce qui est un avantage considérable. Le point de réunion peut du reste être choisi près du front, de l'un des flancs ou des derrières des cantonnements. Mais il est, dans ce cas, un point à considérer d'une manière particulière, c'est le centre même des cantonnements. Si l'on choisit ce point pour place d'alarme, les distances extrêmes sont diminuées le plus possible. A part cet avantage qui subsiste toujours, les autres avantages et les inconvénients de cette position se compensent.

Il en résulte que l'on doit placer de préférence la place d'alarme au centre des cantonnements toutes les fois qu'on n'a pas de raisons particulières pour faire autrement. Mais ces raisons peuvent exister. Nous pourrons, par exemple, nous rassembler sur l'un des flancs de nos cantonnements,

dans l'intention de faire faire à l'ennemi une attaque inutile, pendant que nous nous mettrons en mesure de tomber sur ses flancs ou ses derrières, sans compromettre cependant notre propre sûreté ; mais il faut pour cela que nous sachions d'une manière presque certaine quelle sera la conduite de l'ennemi dans ce cas particulier.

Un point de concentration est favorable sous le rapport administratif, soit quand il s'y trouve des magasins, soit quand ces magasins peuvent y être transportés facilement. En effet, lorsqu'une attaque soudaine de l'ennemi nous force à nous concentrer, le système des approvisionnements est toujours plus ou moins troublé et sa marche interrompue ; les troupes occupées à se concentrer ont mieux à faire que de compléter leurs approvisionnements, et c'est pour cela qu'il est avantageux de trouver au moins les choses indispensables en arrivant au lieu de rassemblement.

Une bonne position défensive offre un point de rassemblement satisfaisant au point de vue tactique ; il est encore meilleur lorsque cette position possède une grande force de résistance. En effet, lorsque des troupes peu nombreuses peuvent tenir pendant un certain temps au point de rassemblement, cela rendra la concentration facile, même dans des circonstances générales très-défavorables. Il résulte de là que quelle que soit la situation du point de rassemblement par rapport au territoire de cantonnements, il est toujours très-avantageux de pouvoir le mettre dans une place forte, entourée d'un camp retranché, et qui renferme en même temps des magasins importants.

Les ordres du quartier général aux différents corps et les rapports de ces corps au quartier général sont transmis en partie par des aides de camp et des ordonnances à cheval, en partie par le télégraphe. L'expérience a suffisamment prouvé qu'il faut user avec discrétion de ce dernier moyen, ce qui ne veut pas dire qu'il ne soit pas bon et qu'il faille renoncer à l'employer. Mais il est de règle de se servir simultanément d'ordonnances à cheval et du télégraphe, parce que les premiers seront utiles dans beaucoup de cas où le télé-

graphe cesse de fonctionner, soit parce que les fils sont coupés par des partis ennemis ou par les habitants, soit parce qu'une station télégraphique aura été enlevée. Il faut installer un système convenable de relais pour le service d'ordonnances entre les divers cantonnements, et entre ceux-ci et les avant-postes, en ayant égard aux circonstances particulières où l'on se trouve.—Pendant la campagne d'hiver de 1864, les communications furent très-défectueuses entre les corps alliés, prussiens et autrichiens, parce qu'on ne voulut expédier les ordres et les nouvelles que par des cavaliers, qui ne pouvaient pas marcher sur la glace. Il eût été cependant facile d'y remédier en remplaçant les cavaliers par les traîneaux légers du pays.—Ce qui se passa dans les journées qui précédèrent immédiatement la bataille de Kœniggraetz prouve combien peu l'on doit compter sur les services instantanés du télégraphe de campagne. En effet, les armées prussiennes restèrent presque immobiles dans leurs positions du 30 juin au 1er juillet, et cependant on n'avait pas encore établi le 3 juillet de communications télégraphiques entre les armées du prince royal et du prince Frédéric-Charles.

La situation du quartier général est très-importante pour la transmission des ordres et des nouvelles. S'il ne s'agissait que de faire arriver le plus vite possible les ordres du quartier général aux différents commandants de corps, la situation la plus convenable du quartier général serait au centre du territoire de cantonnements, c'est-à-dire au point où la place d'alarme est généralement le mieux placée. Comme il doit y avoir toujours un corps spécialement chargé de garder la position défensive choisie pour place d'alarme, ce corps, placé tout près de cette position de rassemblement, se trouverait alors à la disposition immédiate du commandant en chef, qui s'en servirait, le cas échéant, de la manière la plus avantageuse. Mais pour qu'il puisse donner convenablement ses ordres, il faut avant tout que le général en chef soit informé rapidement de ce qui se passe en avant de son front, et, pour cela, il faut qu'il communique facilement avec les détachements chargés d'observer l'ennemi et de veiller à la

sécurité des cantonnements. Cette communication du quartier général avec les avant-postes est même plus importante que celle avec les divers cantonnements. Le grand quartier général semble donc mieux placé sur le front du territoire de cantonnements, au centre de ce front, ou sur le côté le plus exposé à l'attaque principale de l'ennemi, quand on s'attend à des entreprises particulières de l'ennemi. Le général en chef ne doit jamais établir son quartier général sur la ligne même des avant-postes. En effet, il serait alors à une distance considérable de certains points du territoire de cantonnements; mais, ce qui aurait encore plus d'inconvénients, c'est qu'en mettant son quartier général avec l'un des corps de sûreté avancés, le général en chef s'exposerait au danger de juger faussement la situation générale, et de donner à des événements secondaires une importance mensongère, s'ils se passent sous ses yeux.

Si l'on pouvait avoir dans le télégraphe une confiance absolue, le quartier général devrait toujours être placé au centre des cantonnements, même alors que ce centre se trouverait à plusieurs jours de marche du front des cantonnements et des avant-postes. Mais c'est justement quand le danger est proche et menace les troupes de sûreté que le général en chef a le plus grand besoin de recevoir continuellement des nouvelles de ce qui se passe aux avant-postes ; or, c'est à ce moment-là que les lignes télégraphiques cessent de fonctionner, parce que la chaîne jusqu'alors fixe des avant-postes se met en mouvement pour se replier, les stations télégraphiques sont évacuées et les lignes interrompues. Il ne faut plus alors compter que sur des ordonnances à cheval, parce qu'il est essentiel que les nouvelles et les ordres arrivent dans un intervalle de temps que l'on puisse calculer. La sûreté des communications est la première condition, ce n'est que lorsqu'elle est assurée que l'on doit songer à leur donner toute la rapidité possible. Puisqu'il arrive un moment, comme nous venons de le voir, où le général en chef ne peut plus communiquer avec les avant-postes que par la voie toujours lente d'ordonnances, il est très-important de diminuer

autant qu'on peut l'éloignement entre les avant-postes et le quartier général. Ce sont toutes ces considérations réunies qui indiquent que le quartier général doit être sur la ligne de front du territoire de cantonnements.

Sûreté des cantonnements.

SURETÉ DE CHAQUE QUARTIER.

Pour préserver les cantonnements d'une surprise, et donner aux troupes le temps de se réunir avant de rencontrer l'ennemi en forces égales ou supérieures, il faut organiser deux sortes de services de sûreté : le premier pour chaque quartier, le second pour l'ensemble des cantonnements.

Voyons d'abord le service de sûreté de chaque quartier : la figure $a\ b\ c\ d$ (*fig.* 75, planche XIII), représente un territoire de cantonnements dont e est le centre; $\alpha\ \beta\ \gamma\ \delta$, etc., sont les localités occupées par les troupes. Si l'on considère $a\ b$ comme le front le plus exposé aux attaques de l'ennemi, les quartiers les plus rapprochés de ce front, tels que α et β, seront alors plus menacés que ceux situés plus en arrière, tels que $\epsilon\ \eta$; et en général les quartiers situés à l'intérieur du territoire sont moins exposés que ceux qui touchent les limites. La sécurité des quartiers rapprochés du front $a\ b$ augmente beaucoup si une ligne de corps détachés, f, g, h, en avant des cantonnements, est chargée de les garder, mais cette sécurité n'est jamais complète. En effet, si de gros corps ennemis ne peuvent pas traverser cette chaîne de sûreté, pour se jeter par surprise sur les cantonnements les plus avancés, cela sera toujours possible à de petits corps de partisans qui suffiront pour causer des alarmes, et inquiéter toutes les troupes cantonnées.

De là, résulte la nécessité d'assurer spécialement la sécurité de chacun des quartiers, en prenant des mesures qui varieront en raison de la situation de ces quartiers. Ces mesures particulières de sûreté seront encore différentes, selon

que le territoire de cantonnements se trouvera en pays ami ou en pays ennemi.

Si chaque quartier est en pays ami, et à l'abri d'un coup de main de partisans ennemis, le service de sûreté se réduit à un simple service de police ; une garde principale, établie dans la localité même, fournit les postes nécessaires pour garder le matériel, les écuries ou d'autres points analogues, ainsi que les portes dans une ville fermée. Les soldats sont réunis dans de grands bâtiments ou logés isolément chez l'habitant, et ils se rassemblent pour les appels prescrits par les règlements.

Si au contraire un lieu de cantonnements est situé de manière que les partis ennemis puissent y pénétrer avec une facilité relative, il faut prendre des mesures plus étendues. On cherche avant tout à entourer d'une enceinte fermée, le lieu de cantonnements. Si c'est une ville qui possède encore de vieux murs, la chose ne souffre aucune difficulté ; si ces murs sont ruinés sur quelques points, on ferme les brèches au moyen de palissades ou de barricades, de manière à ne laisser d'entrée qu'aux portes. A ces portes, on installe des gardes qui fournissent chacune quelques postes sur l'enceinte de la ville. Une garde principale, à l'intérieur de la ville, fournit les postes de police, les patrouilles et les rondes, et sert en même temps de réserve générale. Les voitures et le matériel qui accompagnent les troupes sont dans l'intérieur de l'enceinte et sur des points où il existe un espace suffisant pour les atteler facilement, et d'où l'on puisse les diriger où l'on veut. On indique à chaque fraction de troupes, à l'intérieur ou sur l'enceinte de la ville, une place d'alarme où elle se rend en cas d'alerte et où l'on sera certain de la trouver. Toutes les nuits, il est bon de placer sur les principaux chemins, de 500 à 1,000 pas de la ville, des grand'gardes qui fournissent une chaîne de sentinelles et envoient des patrouilles en avant et sur les côtés, ces dernières pour établir les communications entre les grand'gardes voisines. On décide, dans chaque cas particulier, s'il est nécessaire de conserver ces grand'gardes pendant le jour. Lorsqu'il existe

dans la ville un point élevé, tel qu'un clocher, d'où la vue est très-étendue, on y place un poste d'observation de quelques hommes, qui peut remplacer parfaitement les grand'-gardes pendant le jour. Cependant les portes de la ville doivent rester fermées et les ponts levés, s'il en existe sur les fossés.

Lorsque la ville n'est pas éclairée au gaz, on ordonne aux habitants de mettre de la lumière à leurs fenêtres en cas d'alarme de nuit, que cette alarme soit causée du reste par une attaque de l'ennemi ou par un incendie. Il est nécessaire de prescrire des mesures spéciales en cas d'incendie. En pays ami, on se sert des compagnies de pompiers, s'il en existe, sinon, on peut en organiser dans la population de la ville, mais ils sont toujours placés sous les ordres de l'officier qui commande la place. En pays ennemi, et surtout lorsqu'on ne peut pas se fier complétement aux habitants, il vaut mieux faire faire le service de pompiers par les soldats. En conséquence, une partie de la troupe est toujours commandée pour les incendies, et ce service dure deux ou trois jours et même davantage. On fractionne ce détachement en plusieurs parties, l'une chargée du service des pompes, une autre des appareils de sauvetage, une troisième de couper les poutres, démolir les maisons, etc. Les hommes marchent sans armes ni sacs, en cas d'incendie. Les chevaux nécessaires pour atteler les pompes et les tonneaux à eau, sont fournis par les habitants. Il y a toujours un certain nombre de chevaux harnachés pour ce service, et les conducteurs passent la nuit auprès d'eux. Les hommes armés, nécessaires pour cerner le point où a éclaté l'incendie, sont fournis par la garde principale, qui reçoit toutes les nuits un piquet de renfort. Cette garde envoie en outre des postes de force suffisante sur tous les points où il se trouve du matériel appartenant aux troupes.

En pays ennemi, on défend à tous les habitants de sortir de leurs maisons en cas d'alarme. En effet, il pourrait se faire qu'une attaque extérieure de l'ennemi fût combinée avec les habitants qui lui prêteraient leur concours, et sans

parler de ce danger, il est bon que les troupes qui se rendent en toute hâte au rendez-vous qui leur est assigné trouvent toujours les rues libres. A ce dernier point de vue, il serait également prudent en pays ami de défendre aux habitants de sortir en cas d'alarme. Lorsqu'une partie des habitants est organisée en compagnies de pompiers, cette défense ne leur est naturellement pas applicable pour une alarme occasionnée par le feu ; mais il est nécessaire que ces pompiers se fassent reconnaître par un signe apparent, et il faut en outre que l'on ait deux signaux d'alarme différents, l'un pour le feu, l'autre pour le cas où toutes les troupes sont appelées à se réunir.

Lorsqu'on a des raisons de se défier des habitants, chez lesquels on loge cependant les soldats pour les faire vivre plus facilement, on fait coucher les troupes par détachements assez forts dans des maisons d'alarme. Ce sont des édifices publics situés le plus près possible de la place d'alarme des troupes qu'on y loge, qui commandent certaines parties de la ville, et qui ne puissent pas être cernés subitement ni coupés de toute communication avec les parties voisines de la ville. Dans ces maisons d'alarme, les hommes couchent tout habillés sur de la paille ou des matelas, et chaque homme a près de lui son sac et ses armes. Les portes des maisons d'alarme sont fermées et, s'il le faut, barricadées, à l'exception d'une seule à laquelle est placé un poste. Lorsqu'une de ces maisons est séparée de la maison d'alarme voisine par une rivière sur laquelle il existe un pont, on place également un poste sur ce pont pour assurer les communications.

Comme une des raisons principales qui font réunir les troupes pendant la nuit dans des maisons d'alarme est de se prémunir contre un soulèvement des habitants, ces maisons seront choisies de préférence sur l'enceinte extérieure de la ville, afin de mieux séparer les soldats des habitants pour marcher contre ces derniers avec plus de force et d'ensemble, et, en outre, pour pouvoir sortir de la ville en cas de nécessité. Mais, pour la même raison, on occupe aussi un ou

plusieurs points à l'intérieur de la ville; on y place une garde principale que l'on met en communication avec la maison d'alarme où est logé le piquet. Ce point occupé par nos troupes interrompt les communications de l'ennemi à l'intérieur de la ville, et il donne en même temps un but matériel aux troupes réunies sur l'enceinte extérieure, qui dirigeront leurs efforts sur ce point pour dégager leurs camarades. Les positions que l'on occupe ainsi à l'intérieur de la ville devront être garanties le mieux possible contre une surprise, et entourées, si l'on peut, d'un espace vide sur lequel rien ne saurait s'avancer sans être aperçu.

Lorsqu'on est en droit de se fier aux habitants du lieu de cantonnements, on peut encore rassembler les troupes pendant la nuit dans des maisons d'alarme. Cette mesure est prise uniquement contre l'ennemi du dehors, et l'on y a recours lorsqu'on est très-rapproché des positions de l'ennemi et lorsque la localité n'a pas un contour considérable. Il faut encore veiller généralement à ce que les hommes soient tenus le plus concentrés possible dans chaque cantonnement.

Lorsqu'on a ainsi pris ses mesures, soit pour éteindre promptement un incendie, soit pour comprimer une révolte des habitants, soit pour repousser une attaque de l'ennemi du dehors, soit enfin pour se soustraire à ces deux derniers dangers, on prend en outre des dispositions préventives contre les incendies et le soulèvement des habitants. Donner des ordres sévères et précis pour les incendies, défendre les rassemblements en plein air ou dans les maisons, désarmer les habitants, telles sont les principales mesures préventives qu'il faut allier avec une conduite affable et le ferme maintien de la discipline. Ces dispositions sont l'objet d'une surveillance de tous les instants. Les troupes ont elles-mêmes la police, et des patrouilles circulent continuellement, et surtout la nuit, pour assurer l'exécution des ordres et étouffer en germe toute tentative de s'y soustraire de la part des habitants.

Plus un quartier de cantonnements est vaste, plus il re-

çoit de troupes et plus on a, par conséquent, de moyens de faire observer toutes ces règles, à l'intérieur comme l'extérieur. Il est toujours avantageux d'avoir des quartiers peu nombreux et considérables. Mais ce cas est fort rare, et l'on est obligé de loger des troupes dans les petites villes, les bourgs et les villages. Ces localités manquent généralement d'une enceinte, formée par des remparts, des murs ou d'autres clôtures ; par suite, on peut rarement s'y renfermer pour se défendre contre une attaque subite ou résister jusqu'à ce que les troupes soient rassemblées et puissent chercher à se faire jour à travers l'ennemi. Il faut donc plutôt éviter l'attaque en se retirant, d'autant plus que les troupes qui occupent une petite localité sont habituellement peu nombreuses. On place le plus loin possible dans la direction de l'ennemi une grand'garde, qui supplée par des patrouilles au nombre insuffisant de ses vedettes, afin d'annoncer le plus tôt possible l'approche de l'ennemi. On ne néglige pas pour cela d'utiliser les ressources qu'offre la localité pour empêcher l'ennemi d'y pénétrer à l'improviste, et l'on peut, dans la plupart des cas, barricader les entrées principales et les ponts établis sur le cours d'eau qui traverse la ville ou le village. Si le cantonnement est occupé par de l'infanterie, il faut toujours qu'elle se rassemble avant de sortir du lieu habité. Sa place d'alarme est à l'intérieur du village et on la réunit pour la nuit dans des maisons d'alarme. La chose est toujours facile, parce qu'on peut réunir un assez grand nombre de fantassins sur un espace restreint ; mais il n'en est pas ainsi pour la cavalerie.

La cavalerie ne peut pas agir convenablement dans un lieu habité, et il faut donc l'amener le plus vite possible en rase campagne.

Pour cette raison, il y a des mesures particulières à prendre dans les cantonnements affectés à la cavalerie. On réunit, par exemple, le plus de chevaux possible dans de vastes écuries ou des granges, et les cavaliers restent avec leurs chevaux. Les voisins du paysan, chez lequel est ainsi logée une troupe de cavalerie, contribuent à la nourrir. Chaque écurie

à une garde particulière. On prend les mesures nécessaires pour que la ferme ne soit pas exposée à être surprise, et on tient les portes fermées. En cas d'alerte, tous les cavaliers sellent et brident, montent à cheval, et se forment derrière l'issue par laquelle ils sortiront sur le plus grand front possible. Les armes sont alors préparées, on ouvre la porte, et les cavaliers gagnent la place d'alarme par le chemin le plus court. Cette place est toujours choisie en dehors du village.

Dans tous les petits cantonnements, il est avantageux que les grand'gardes détachées du côté de l'ennemi ne soient pas forcées, dès qu'elles sont attaquées, de se retirer sur le cantonnement par le chemin le plus court, et qu'elles puissent au contraire prendre une direction latérale, de préférence à travers un terrain couvert et favorable à la résistance.

Il résulte, du reste, de tout ce que nous avons dit précédemment que l'on fait bien d'éviter les cantonnements peu étendus et ouverts, quand leur position ne les garantit pas sûrement d'une surprise de l'ennemi. Cela ne s'applique évidemment pas aux postes situés en dehors du territoire des cantonnements, lesquels rentrent dans la catégorie des grand'gardes, ou des grosses patrouilles fixes dont nous allons parler.

SERVICE DE SURETÉ DU TERRITOIRE DE CANTONNEMENTS.

Nous avons déjà dit qu'outre les dispositions que l'on prend pour la sûreté de chaque cantonnement, il en est d'autres plus générales qui sont nécessaires à la sécurité de l'ensemble des cantonnements. Si l'ennemi parvenait à pénétrer en forces sur le territoire de cantonnements, on pourrait encore réunir les troupes qui s'y trouvent réparties ; mais ce rassemblement ne se ferait nécessairement qu'en tumulte et au prix de pertes sérieuses, et le général en chef n'aurait plus de liberté d'action pour prendre un parti. Il faut donc avant tout empêcher l'ennemi d'arriver en masse dans les cantonnements sans avoir été signalé à temps.

Pour cela, on détache en avant des cantonnements, du côté de l'ennemi, des corps de sûreté f, g, h (*fig.* 75). Ces corps forment d'abord une ligne d'avant-postes qui ne laisseront pas passer l'ennemi sans le signaler, et en second lieu, ils opposeront à l'ennemi une résistance suffisante pour donner aux troupes cantonnées le temps de se réunir et de se former.

Il résulte de là que ces corps de sûreté devront être détachés à de grandes distances lorsque le territoire de cantonnements sera très-étendu. Supposons, par exemple, qu'une armée de 100,000 hommes soit cantonnée sur un territoire de 25 myriamètres carrés, ayant 5 myriamètres de front sur 5 de profondeur; les troupes les plus éloignées du point de rassemblement en seront à 3 myriamètres, dans les circonstances les plus favorables. Il faut donc gagner au moins vingt-quatre heures à partir du moment où l'ennemi se montre aux avant-postes, sans parler du temps perdu à signaler sa présence au quartier général et à transmettre les ordres du quartier général aux cantonnements. En conséquence, les avant-postes devront retenir assez longtemps l'ennemi pour qu'il mette plus de vingt-quatre heures à aller de g en α. Nous reviendrons sur la question de l'éloignement des corps de sûreté. Dans le cas qui nous occupe, il faut généralement que les avant-postes soient à environ une journée de marche en avant de ab.

On voit d'après cela que le gros de l'armée ne saurait relever tous les jours les corps f, g, h, qui ne peuvent donc pas constituer une simple ligne de grand'gardes. S'il était nécessaire d'établir une semblable ligne de grand'gardes sur la ligne klm, il faudrait l'organiser de telle sorte que les grand'gardes fournies par le corps f occupassent la ligne kn, celles de g la ligne no, et enfin celles de h la ligne om, et les grand'gardes de chacune de ces parties du front seraient relevées toutes les vingt-quatre heures par le corps f, g ou h qui les a fournies. Par conséquent, les corps f, g, h devront être assez forts pour pouvoir relever trois fois leurs grand'gardes, et les lignes kn, no et om, que couvrent ces

corps de sûreté, auront une longueur assez réduite pour que les grand'gardes puissent y être relevées tous les jours sans des fatigues exagérées, pas plus de 15 kilomètres, par exemple, si le poste principal est derrière le centre de la ligne qu'il couvre. En partageant donc en fractions de 15 kilomètres la longueur de la ligne d'avant-postes *km*, on aura le nombre de corps détachés *f,g,h*, qu'il faudra placer. Dans notre hypothèse, *ab* ayant 50 kilomètres de long, il faudra que *km* en ait 100 pour couvrir convenablement les flancs, et nous aurons alors besoin de 7 corps détachés.

Pour occuper une longueur de 15 kilomètres d'après le système habituel des grand'gardes, en y comprenant les soutiens, il faut environ 2,400 hommes. Un corps de sûreté *f* qui occupe 15 kilomètres avec des grand'gardes qu'il relève tous les jours, doit avoir trois fois cette force, c'est-à-dire 7,200 hommes, et sur notre ligne de 100 kilomètres nous aurions 7 corps semblables, ou 50,000 hommes, c'est-à-dire la moitié de l'armée qui occupe le territoire de cantonnements *abcd*. On voit de suite que ce chiffre de troupes de sûreté serait exagéré, et il faut chercher à économiser du monde en s'écartant sans danger du système normal.

On y parvient en étudiant de près le front *km* où doit être placée la ligne d'avant-postes. On distingue sur ce front des parties où une irruption de l'ennemi est vraisemblable et d'autres où elle ne l'est pas ; des points où il serait particulièrement dangereux de laisser gagner du terrain à l'ennemi et d'autres où ce danger serait peu important ; des espaces où l'ennemi pourrait s'avancer facilement et avec rapidité, et d'autres où il rencontrerait des obstacles sérieux. Cet examen fera reconnaître dans la ligne d'avant-postes certains points principaux qui sont séparés les uns des autres par des espaces sans importance.

On fait alors de ces points principaux les centres du système d'avant-postes, et l'on y concentre tous les moyens d'action nécessaires pour observer l'ennemi, pour se défendre de ses attaques, pour aller le reconnaître jusque dans ses positions, pour l'inquiéter enfin quand des entreprises de cette

nature sont compatibles avec la situation dans laquelle on est placé. Dans les espaces sans importance, on se contente au contraire de mettre les postes d'observation indispensables.

Ces observations seront d'autant plus faciles et exigeront moins de monde que l'ennemi s'avancera plus lentement ou qu'il sera forcé de se porter dans une direction mieux déterminée. Supposons, par exemple, sur le chemin ab (*fig.* 76) planche XII, un poste c, qui est chargé d'observer le terrain depuis d jusqu'à e, de manière qu'un détachement ennemi de quelque importance ne puisse passer sans être aperçu. Mais le poste c est trop faible pour mettre sur le front de une ligne continue d'avant-postes, et il ne peut remplir sa mission qu'en plaçant des postes d'observation sur des points éloignés les uns des autres, et en envoyant de fréquentes patrouilles. La nuit, les postes d'observation deviennent inutiles et les patrouilles restent seules chargées du service de sûreté. —Un de ces postes d'observation est placé en f et il n'a rien vu de l'ennemi pendant la journée. Cependant, l'ennemi est arrivé sans être aperçu en g, à une heure de marche de f, et il veut marcher sur h où il se trouvera de nouveau hors du rayon visuel de f. L'ennemi part de g deux heures avant le jour pour exécuter son mouvement sans être vu; s'il ne met que deux heures à aller de g en h, f ne le verra pas, mais s'il lui faut quatre heures de marche, il n'arrivera au point du jour qu'en k, c'est-à-dire dans le cercle visuel de f.—Il en est de même pour les patrouilles: si une patrouille est envoyée de c en h toutes les deux heures, elle aura plus ou moins de chances de rencontrer la colonne ennemie qui traverse h, selon que la marche de cette colonne sera plus ou moins rapide.

Si enfin l'ennemi ne pouvait traverser le front de que sur deux points, en c et e, parce que le terrain serait complétement impraticable partout ailleurs, alors le poste c suffirait, malgré sa faiblesse, pour empêcher tout détachement de traverser sans être vu le front de, tandis qu'il ne pourrait pas en répondre si le terrain était partout praticable entre d et e.

Il résulte de ces considérations que l'observation d'un

front est très-facilitée si l'on place la ligne d'avant-postes soit sur un terrain qui ne puisse être traversé qu'en un petit nombre de points, soit derrière un obstacle qui arrête longtemps le mouvement de l'ennemi.

On rencontre un obstacle de cette nature dans un cours d'eau d'une largeur considérable qu'on ne puisse franchir que sur un pont.

Supposons que la portion de rivière ab ($fig.$ 77, planche XIII) remplisse ces conditions, ne possède aucun pont, et que les coteaux élevés de la rive que nous occupons nous permettent de dominer la vallée et la rive opposée à une assez grande distance. Il faudra au moins quinze heures à l'ennemi qui vient de A pour jeter un pont sur la rivière. Nous plaçons en C un poste de 100 fantassins et 36 cavaliers. L'infanterie met en α, β et γ des postes doubles qui, en raison des conditions du terrain, seront à 1000 ou 1200 pas les uns des autres et surveillent 3,000 à 3,600 pas de rivière ; deux autres postes d'infanterie δ et ϵ, et deux vedettes doubles de cavalerie ς et χ allongeront cette distance surveillée de la rivière de 4,000 à 4,800 pas : 10 fantassins et 4 cavaliers suffiront donc à garder un front de 7,000 à 8,400 pas. Si le poste C fournit chaque jour une grand'garde de 33 fantassins et 12 cavaliers, cette grand'garde fera sans trop de fatigue le service de sûreté, d'autant mieux que la nature de l'obstacle qui la couvre permet aux hommes d'avoir l'attention moins constamment tendue. La grand'garde reste dans le même cantonnement que le poste C, qui la relève ainsi tous les jours sans fatigue. Le service étant aussi facile, les hommes du poste C qui ne sont pas de grand'garde peuvent être employés à faire des patrouilles le long du cours d'eau.

Supposons maintenant une portion de rivière cd ($fig.$ 78), de plusieurs myriamètres de longueur. Nous pourrions la faire garder par plusieurs postes a, b, e, f, g, semblables au poste C de la figure 77 et convenablement espacés ; mais ce qui convient à un petit espace ne s'applique pas toujours à un plus grand. Sur l'étendue considérable cd, il existera sans doute un pont permanent h où passe une route ou un chemin

de fer *kl*, réunissant les deux rives. Nous pourrions bien détruire ce pont, mais nous nous priverions ainsi de la possibilité d'aller nous-même attaquer l'ennemi, ou d'envoyer de son côté de fortes reconnaissances pour pénétrer ses desseins. Il vaut donc mieux le conserver.

Ce pont, que traverse une grande route sur laquelle se font toujours les grands mouvements de guerre, exerce une attraction particulière sur l'ennemi, parce que s'il réussit à s'en emparer, cela lui donnera un moyen de passage et le dispensera de jeter lui-même un pont. Il en résulte que nous devrons occuper fortement le pont que nous n'avons pas voulu détruire. Il est situé vraisemblablement dans une grande ville où nous pourrons cantonner beaucoup de troupes. Cette ville est alors indiquée tout naturellement pour servir de point central de la position d'avant-postes. Il faut maintenant que le cantonnement h soit protégé contre une surprise par un système convenable d'avant-postes. Ce système d'avant-postes doit être le système normal, car nous ne pouvons plus ici nous couvrir par le fleuve, puisque nous avons un pied sur la rive ennemie et qu'aucun obstacle ne nous sépare plus de notre adversaire. Cette ligne d'avant-postes *mno* entourera le cantonnement h d'un demi-cercle qui s'appuiera des deux côtés à la rivière.

Le rayon de ce cercle est en partie déterminé par la force du cantonnement h. Plus ce cantonnement est étendu, plus il faut de temps aux troupes qui l'occupent pour prendre les armes; les avant-postes devront être en conséquence d'autant plus éloignés et le rayon du cercle *mno* plus grand. Mais il est encore d'autres considérations que celle-là. Si par exemple les coteaux de la rive ennemie sont élevés, il faudra que nous les occupions avec nos avant-postes pour avoir une vue étendue vers l'ennemi. L'éloignement de ces points culminants décide donc également de la longueur du rayon du cercle *mno*. Plus ce rayon sera petit, moins nous occuperons de terrain sur la rive ennemie : or, si nous voulons pouvoir déboucher en masse par le pont h, il faut que nous possédions un terrain assez étendu sur la rive opposée. Dans des circonstances or-

dinaires, nous pouvons donner au rayon hn une longueur de 2,000 à 3,000 pas, et la demi-circonférence sur laquelle sont placés nos avant-postes a de 6,000 à 9,000 pas. Pour occuper cette ligne avec le système normal d'avant-postes, il nous faut 800 à 1200 hommes.

D'après ce qui a été dit plus haut, notre quartier h (*fig.* 78) est tellement éloigné du territoire de cantonnements qu'il est impossible d'en relever les troupes tous les jours; il faut donc qu'il renferme lui-même les moyens de relever trois fois la ligne d'avant-postes et qu'il ait, par conséquent, 2,400 à 3,600 hommes y compris ses avant-postes.

Le chef de cette troupe déjà importante a en outre sous ses ordres les petits postes a, b, e, f, g, chacun de 150 à 200 hommes, qui sont les plus rapprochés du poste principal h. Son commandement s'exerce donc sur 3,200 à 4,600 hommes. Si nous admettons maintenant que les postes a, b, e, f, g, soient distants les uns des autres de 7 à 8,000 pas, on voit que 3,200 à 4,600 hommes peuvent garder un front de 30 kilomètres. Pour 100 kilomètres de front, il faudra donc 11,000 à 16,000 hommes, ce qu'une armée de 100,000 hommes peut fournir sans peine pour se garder, tandis que pour le même front, nous avons trouvé que le système normal d'avant-postes exigerait 50,000 hommes.

Le système qui précède n'est autre chose que l'application, au service des avant-postes, du principe de l'économie des forces, et cette application particulière repose, comme toujours, sur la distinction des buts de guerre : combattre, observer, attaquer, se défendre, etc., etc.

Dans une longue ligne d'avant-postes de cette espèce, nous avons toujours à distinguer plusieurs commandants secondaires d'avant-postes. Chaque commandement secondaire embrasse une partie du front, de 20 à 35 kilomètres au plus de longueur, et comprend un poste central ou principal h et un certain nombre, 3, 4 ou 5, de postes accessoires a, b, e, f, g.

Une ligne d'avant-postes qui a pour base une rivière a généralement devant elle l'obstacle que l'ennemi doit traver-

ser, et cet obstacle n'est derrière elle que sur certains points où la sûreté est en partie sacrifiée au profit de l'action. On peut également prendre une chaîne de montagnes pour base d'une position d'avant-postes. Dans le cas d'une rivière, on arrête l'ennemi parce qu'il est forcé de jeter un pont ; dans le cas d'une montagne, on obtient le même avantage, parce que l'ennemi ne peut s'avancer que par un nombre limité de chemins, et que l'espace qui sépare ces chemins est complétement infranchissable avec l'aide des moyens dont on dispose généralement en campagne. Autant une montagne convient peu comme position défensive d'une armée entière, autant elle est avantageuse comme position d'avant-postes, derrière laquelle le gros des troupes attend, sur un terrain plus uni, le débouché de l'ennemi, qui a lieu généralement sur plusieurs colonnes. L'ennemi est toujours arrêté pendant un certain temps par cette position d'avant-postes, même s'il la traverse sur quelques points ; il est très-vraisemblable aussi que l'ennemi ne sera pas arrêté partout de la même manière, s'il s'avance sur plusieurs colonnes, de sorte que ces colonnes ne déboucheront pas en même temps des montagnes, et c'est justement en cela que réside le principal avantage de notre armée, attendant l'ennemi derrière la montagne, puisqu'elle peut battre isolément ces diverses colonnes, si elle ne manque pas complétement de mobilité.

En raison de la grande force défensive des postes de montagne, ils n'ont besoin le plus souvent que d'une faible garnison. Il faut même que les postes de la chaîne de sûreté, et la chaîne d'avant-postes en particulier, soient faiblement occupés, parce qu'on ne peut pas, dans les montagnes, établir de communications entre les différents postes et par suite, en défendant longtemps un poste de montagnes, on s'expose à perdre tous les hommes qui l'occupent.

Un pays de montagnes peu élevées et qu'il est possible de gravir plus ou moins facilement sur tous les points n'offre pas à une position d'avant-postes les mêmes avantages qu'une chaîne de hautes montagnes. Chaque poste y conserve tou-

jours une force locale de résistance, mais la possibilité de le tourner augmente. Pour ce motif, on ne peut pas songer à défendre longtemps chaque poste et, dans leur retraite successive, les avant-postes n'ont que les avantages qu'offre un terrain couvert, c'est que l'ennemi ne peut évaluer notre force et ne sait pas ce qu'il a devant lui.

L'organisation du système d'avant-postes dans les montagnes repose en réalité sur les mêmes principes que derrière un grand fleuve. Chaque ligne de plus de 15 à 20 kilomètres sera encore fractionnée en plusieurs commandements, comprenant chacun un poste central et plusieurs postes secondaires. L'étendue du front de chaque commandement secondaire doit être moindre dans les montagnes que derrière un fleuve, parce que les communications y sont plus difficiles. On cherche toujours à établir la ligne d'avant-postes suivant une crête de montagnes. Bien qu'aucune montagne, examinée de près, ne présente la figure d'une simple crête, on peut cependant trouver dans la plupart des montagnes une crête qui satisfasse aux conditions que l'on doit rechercher. Comme pour les cours d'eau, les postes principaux sont encore placés sur les routes les plus importantes. Ces routes, qui traversent les crêtes, remontent nécessairement une vallée du côté de l'ennemi pour en descendre ensuite une autre vers nos cantonnements. Chaque poste principal doit donc avoir un pied dans la vallée qui descend vers l'ennemi; mais en raison de la difficulté qu'on rencontrerait à opérer sa retraite par-dessus la montagne, il ne faut pas placer toutes les forces du poste principal dans la vallée qui descend vers l'ennemi; il vaut mieux n'y mettre qu'un détachement de 100 hommes, moitié d'infanterie, moitié de cavalerie. Cette dernière est chargée du service de patrouilles, qui est ici la partie essentielle du service de sûreté. En raison de sa position exposée, le détachement doit être regardé comme une grand'garde. L'infanterie qu'il possède a surtout pour mission de combattre l'ennemi, quand la retraite est nécessaire et de couvrir ainsi la retraite de la cavalerie.

On pourrait ensuite placer le gros du poste principal sur

la route et sur la crête même de la montagne, en arrière de ce détachement avancé qu'il recevrait lorsque celui-ci se retirerait; mais deux raisons s'y opposent. La première, c'est qu'il serait très-difficile d'approvisionner dans cette position le gros du poste principal et qu'il souffrirait beaucoup du manque d'abri sur ce point élevé; la seconde, c'est qu'il aurait des communications très-défectueuses avec tous les postes secondaires. Il est donc avantageux de n'avoir sur la crête de la montagne qu'un faible détachement, uniquement composé d'infanterie, qui s'y retranchera, recevra le détachement avancé qui se repliera sur lui, et pourra chercher ensuite à arrêter l'ennemi jusqu'à la tombée de la nuit, pour opérer alors sa retraite sans être trop vivement pressé. Quant au gros du poste principal, il se placerait au pied du versant de notre côté, où il peut être commodément réparti dans des cantonnements. On trouvera généralement ces cantonnements du poste principal sur le point où la grande route, après avoir traversé la chaîne principale de montagnes, franchit des hauteurs moins élevées avant de descendre dans la plaine.

Les postes secondaires n'ont point à s'occuper d'éclairer le terrain sur le versant de la montagne qui regarde l'ennemi. Chacun d'eux est chargé de garder un passage secondaire. La force de ces postes dépendra de l'importance et de la facilité des chemins qu'ils surveillent, elle peut varier depuis 10 jusqu'à 100 hommes d'infanterie. L'emplacement des postes secondaires est ou sur la crête même, ou, pour plus de commodité des hommes, un peu au-dessous de la crête sur le versant opposé. Pour remédier au manque de communications entre les différents postes, il est bon d'adopter un système de signaux optiques. Cependant, on ne saurait leur accorder une grande confiance à cause des brouillards, si fréquents dans les montagnes. Lorsqu'il est à présumer qu'une position d'avant-postes de cette nature sera occupée pendant longtemps, c'est le cas d'avoir recours au télégraphe électrique et de compléter les lignes déjà existantes. Il y aura souvent dans certaines parties de la

montagne, à quelques centaines de pieds au-dessous de la crête, des chemins praticables, courant sur les pentes et parallèlement aux crêtes; ce sont ces chemins qui conviennent le mieux pour établir une communication sûre entre les postes voisins. On place dans ce but quelques cavaliers aux points où ces chemins croisent les grandes routes qui traversent la montagne.

Il faut prendre un soin tout particulier des hommes qui occupent les postes situés sur la crête ou très-peu au-dessous d'elle. Les huttes de montagne qui existent déjà offrent souvent le moyen de préserver les troupes de l'influence du temps, mais le bois pour la cuisine et les feux de bivouac est difficile à trouver. Des vêtements chauds peuvent remplacer les derniers, mais le feu des cuisines est indispensable. La troupe qui occupe ces postes incommodes est relevée aussi souvent que le permettent les exigences du service.

Les points d'où l'on a, sous le rapport militaire, une vue étendue sur le pays d'alentour se rencontrent moins fréquemment dans les montagnes que dans les plaines, et il est rare qu'on puisse apercevoir d'un même point une longueur suffisante de chemins. On place des postes d'observation sur les points qui satisfont à ces conditions et qui ne sont pas toujours les plus élevés. Du reste, il faut bien se persuader que ce sont les patrouilles qui rendent le plus de services, surtout dans les montagnes.

Il nous faut encore revenir sur l'étendue que doit avoir le front d'un vaste système d'avant-postes, destiné à couvrir tout un territoire de cantonnements, et sur son éloignement du front de ces cantonnements.

Cet éloignement doit être d'autant plus grand que la diagonale du territoire de cantonnements est plus longue, le front des cantonnements plus étendu, et le point de rassemblement des troupes cantonnées plus en avant, car c'est de ces conditions que dépend le temps nécessaire pour réunir les troupes. S'il faut 24 heures pour rassembler les troupes, il est nécessaire que l'ennemi ne puisse arriver au point de rassemblement que 36 heures au moins après le moment où

les avant-postes l'aperçoivent, car on doit tenir compte du temps que mettra la nouvelle à parvenir des avant-postes au quartier général, et de celui que le général en chef consacrera à ses réflexions avant de prendre un parti, surtout s'il veut attendre d'autres nouvelles avant d'expédier ses ordres. Il faut songer enfin que les troupes concentrées au point de rassemblement auront besoin de prendre un peu de repos avant de marcher à l'ennemi.

S'il ne s'agissait, pour l'ennemi, que d'aller directement des avant-postes au territoire de cantonnements ou au point de rassemblement, il pourrait facilement parcourir 40 kilomètres en 36 heures, et il faudrait donc que les avant-postes fussent au moins à cette distance du lieu de rassemblement. Mais l'ennemi ne marche jamais aussi vite que cela. Dès qu'il arrive en vue de nos avant-postes, il faut qu'il se mette en état de combattre. Quelle que soit la supériorité de ses forces totales sur nos avant-postes, l'ennemi n'a cependant en tête de colonne qu'une avant-garde qui peut n'être pas plus forte que nos avant-postes. Cette avant-garde doit en outre se déployer pour attaquer. Cela lui fait perdre du temps, et ce temps, nous le gagnons par la seule présence de nos avant-postes. Le combat d'avant-postes nous fait de nouveau gagner du temps, et la nature de la position qu'ils occupent a une influence sur la durée de ce combat. Si les avant-postes sont sur un grand fleuve, dont les principaux points de passage sont des ponts faciles à défendre, et que l'ennemi soit forcé de jeter lui-même un pont, cela nous fera facilement gagner un jour entier. Si enfin nos avant-postes sont obligés de se retirer, cela ne veut pas dire que leur retraite doive se faire d'une traite jusqu'aux cantonnements ou au point de rassemblement. Ce cas ne se présentera que lorsque le terrain intermédiaire n'offrira pas d'autre position où il soit possible de tenir de nouveau. S'il existe au contraire une position de cette espèce, elle nous fera gagner au moins le temps que mettra l'avant-garde ennemie à se déployer une seconde fois. Dans des circonstances ordinaires, la présence de nos avant-postes a donc pour résultat de ralentir au

moins de moitié la vitesse de la marche de l'agresseur.

Il est complétement impossible de déterminer géométriquement à quelle distance les avant-postes doivent être des cantonnements et du point de rassemblement des troupes cantonnées. Le plus ordinairement, si le point de rassemblement est au centre du territoire de cantonnements, les avant-postes seront assez loin du front de ce territoire, lorsque leur distance de ce front égalera le quart ou le tiers de sa longueur. Plus le territoire est vaste, à égalité de population, plus l'éloignement des avant-postes peut être relativement diminué. Toute circonstance favorable au combat d'avant-postes peut encore faire diminuer quelque chose de leur éloignement du front des cantonnements.

Ce serait une grande faute de trop rapprocher la ligne d'avant-postes des cantonnements, parce que l'alarme causée aux avant-postes par un parti ennemi se communiquerait aux cantonnements et y produirait du désordre ; mais l'éloignement trop grand des avant-postes a aussi ses inconvénients. En effet, plus cet éloignement est considérable, moins les rapports entre les avant-postes et le quartier général seront rapides et continuels, plus les avant-postes resteront livrés à eux-mêmes sans être secourus, si une attaque sérieuse de l'ennemi les force de se replier. Il peut alors arriver deux choses : ou les avant-postes se retirent trop tôt, de peur d'être coupés du gros de l'armée, et de cette façon, ce grand éloignement a justement le résultat contraire de celui qu'on attendait—tenir l'ennemi éloigné ; ou bien, pour éviter ce danger, on donne aux avant-postes une très-grande force, et l'on fatigue ainsi plus de troupes qu'on ne devrait le faire.

Enfin, si nous supposons que le territoire de cantonnements de nos troupes soit concentré au point a (*fig.* 79), centre d'une circonférence qui limite le cercle de sûreté, et que notre ligne d'avant-postes soit la corde bc de ce cercle ; la longueur de cette corde restant la même, le cercle de sûreté sera d'autant plus petit et, par suite, la sûreté d'autant plus grande, que la corde sera plus rapprochée du centre a. Plus

la distance *ad* sera petite, moins il faudra que notre ligne d'avant-postes soit longue, et moins nous aurons besoin d'y mettre de troupes. Tous ces avantages d'un moindre éloignement des avant-postes font qu'on le réduit autant que les circonstances le permettent.

Nous voyons ici que l'étendue du front de la ligne d'avant-postes est indépendante de leur éloignement du territoire de cantonnements. Le front minimum de la ligne d'avant-postes ne peut être moindre que le front du territoire de cantonnements. Mais il n'est pas permis, dans la pratique, de se contenter de ce front-là, parce qu'on ne peut jamais prévoir avec certitude que l'ennemi ne nous attaquera que de front, et s'il nous faut, par conséquent, assurer nos flancs, nous le ferons avec la moindre dépense de forces en prolongeant simplement des deux côtés la ligne d'avant-postes.

Il est cependant possible qu'on ne trouve point à cela de limites, et qu'à côté d'une grand'garde placée sur le flanc droit ou le flanc gauche on veuille toujours en ajouter une nouvelle. Parfois cette limite est tracée par de grands obstacles de terrain, qui coupent perpendiculairement la ligne d'avant-postes à une distance convenable du milieu de cette ligne. Lorsque ces obstacles n'existent pas, on doit se contenter, dans la plupart des cas, de donner au front des avant-postes une longueur double du front des cantonnements. On confie ensuite la garde du territoire, des deux côtés de la ligne d'avant-postes, à des corps de partisans, qui battent le pays tantôt en avant, tantôt sur les flancs, et peuvent être regardés comme de grosses patrouilles.

Cantonnements et service de sûreté de l'armée prussienne dans les Pays-Bas, au commencement du mois de juin 1815.

(*Figure* 80, *planche* XIII.)

QUARTIERS DE CANTONNEMENT.

Au commencement de juin 1815, l'armée anglo-hollandaise de Wellington et l'armée prussienne de Blücher occu-

paient la partie méridionale des Pays-Bas. Les alliés se préparaient à recevoir l'attaque de Napoléon, et ils avaient décidé qu'ils prendraient eux-mêmes l'offensive s'ils n'étaient pas attaqués avant le 1er juillet. Wellington occupait l'aile droite et gardait les routes de Bruxelles à Ath, Mons et Nivelles. Blücher, à l'aile gauche, surveillait les routes de Bruxelles à Namur et à Charleroi. Bruxelles était regardé comme l'objectif de l'offensive de Napoléon.

Dès le mois de mai, l'armée de Wellington n'étant pas prête, Blücher avait cédé aux instances du gouvernement des Pays-Bas et s'était avancé successivement jusqu'à la Meuse et la Sambre. Mal secondé par le gouvernement du pays, Blücher se vit ensuite obligé, pour faire vivre son armée de 110,000 hommes, de la répartir dans de vastes cantonnements qu'il resserra successivement à mesure que les Français concentrèrent leurs troupes sur la frontière du nord.

Dans les premiers jours de juin, ces cantonnements occupaient sur les deux rives de la Meuse un territoire limité par une ligne passant par Dinant, Namur, Fontaine-l'Évêque, Jodoigne, Looz, Dalheim, Liége et Ciney.

La figure irrégulière ainsi tracée avait, dans la direction du sud-est au nord-ouest, sur la ligne de Ciney à Sombreffe par Namur, une largeur moyenne de 48 kilomètres ; et une longueur moyenne de 60 kilomètres dans la direction du sud-ouest au nord-est, de Namur à Tongeren. Sa superficie était donc d'environ 2,880 kilomètres carrés.

Le front de ces cantonnements mesurait, en ligne droite, environ 45 kilomètres, de Fontaine-l'Évêque à Dinant, mais, au lieu d'une ligne droite, il formait un angle rentrant dont l'un des côtés allait de Fontaine-l'Évêque à Namur en descendant la Sambre, et l'autre remontait la Meuse de Namur à Dinant.

Voici quelle était la distribution des troupes sur ce territoire de cantonnements : à l'aile droite, le 1er corps d'armée, Ziethen, 34 bataillons, 32 escadrons et 96 pièces de canon, 30,000 hommes, sur la rive gauche de la Sambre, à Fontaine-

l'Évêque, Moutiers et Gembloux ; au centre, à Namur, Heron, Huy et Hanut, le 2ᵉ corps, Pirch, 36 bataillons, 36 escadrons, et 80 bouches à feu, 31,000 hommes ; à l'aile gauche, sur la rive droite de la Meuse, à Dinant, Ciney, Assesses et Huy, le 3ᵉ corps, Thielemann, 30 bataillons, 24 escadrons et 48 canons, 23,000 hommes ; enfin plus en arrière, en réserve autour de Liége, le 4ᵉ corps, Bülow, 36 bataillons, 43 escadrons et 88 canons, 30,000 hommes.

Bien qu'il fût possible que Napoléon dirigeât son attaque contre l'extrême droite de Wellington ou contre l'extrême gauche de Blücher, il était cependant plus vraisemblable que les Français choisiraient la direction de Bruxelles, c'est-à-dire le point où les armées alliées se donnaient la main. Les généraux alliés y comptaient bien, et il ne s'agissait plus que de savoir si Napoléon se jetterait d'abord sur l'extrême gauche de Wellington ou sur l'extrême droite de Blücher. Dans le premier cas, Wellington devait recevoir le choc, et Blücher viendrait au secours des Anglais en attaquant la droite de Napoléon ; dans le second cas, c'était Blücher qui résistait et Wellington devait secourir les Prussiens en se jetant sur le flanc gauche des Français.

Les dispositions générales prescrivaient qu'en cas d'attaque le 1ᵉʳ corps se réunirait à Fleurus, le 2ᵉ à Namur, le 3ᵉ à Assesses. Dans le cas le plus vraisemblable, celui où Napoléon marcherait sur Bruxelles par Mons, Nivelles ou Charleroi, toute l'armée prussienne devait se réunir à Sombreffe, et comme on fut certain le 14 juin que l'armée française voulait prendre l'offensive dans l'une de ces directions, Blücher ordonna la réunion du 2ᵉ corps à Mazy, sur la route de Namur à Nivelles, et celle du 3ᵉ corps à Namur. Le 4ᵉ corps devait se concentrer aux environs de Hanut. L'ordre général indiquait en outre un lieu de rassemblement particulier à chacune des quatre brigades dont se composait chaque corps d'armée.

Sombreffe, le point de réunion de toute l'armée, était à l'extrême droite du territoire de cantonnements, et seulement au tiers de sa profondeur à partir du front, notamment

à 15 kilomètres environ au nord de la Sambre. D'après les principes généraux, cette position du lieu de rassemblement était donc très-défavorable. Cette mauvaise situation, qui devait se faire sentir si vivement lorsque Napoléon se porta, par Charleroi, contre l'extrême droite des Prussiens, était cependant amoindrie parce que le territoire de cantonnements avait, pour une grande profondeur, un front relativement restreint, et en outre parce que Napoléon avait à franchir un obstacle, la Sambre, pour arriver au point de rassemblement des Prussiens.

La brigade la plus éloignée du 1er corps avait 18 kilomètres à faire, de Fontaine-l'Évêque à Fleurus, pour arriver au point de réunion; le 1er corps n'avait pas plus de 7 kilomètres de son point de réunion, Fleurus, à Sombreffe, lieu général de rassemblement. Il y a 15 kilomètres de Namur à Mazy, autant d'Assesses à Namur, et 37 kilomètres de Hanut à Sombreffe.

LIGNE D'AVANT-POSTES DES PRUSSIENS.

La ligne d'avant-postes qui couvrait les cantonnements prussiens se joignait à Bonne-Espérance à la gauche des avant-postes anglais; elle se dirigeait ensuite à peu près en ligne droite sur la Sambre qu'elle traversait entre Lobbes et Thuin, sur Gerpinnes, Mettez et Sossoye; elle coupait la Meuse aux environs de Dinant et se terminait à Rochefort. Sa longueur totale était de 80 kilomètres, le double environ du front des cantonnements mesuré en ligne droite.

A l'extrême droite de l'armée prussienne était la 1re brigade, Steinmetz (du Ier corps), 9 bataillons d'infanterie, 4 escadrons de hussards et 8 pièces de canon, 8,600 hommes et 250 chevaux; son point de rassemblement était à Fontaine-l'Évêque. Ses avant-postes étaient en moyenne à 10 kilomètres de cette localité, sur la ligne de Bonne-Espérance à Lobbes, sur la Sambre. Cette ligne de 10 kilomètres de long était occupée par six compagnies d'infanterie et quatre escadrons, en tout 1,600 hommes, ou un bon tiers de la bri-

gade ; une grand'garde de cavalerie avait été détachée de Lobbes sur la rive droite de la Sambre. L'aile droite de ces avant-postes devait opérer sa retraite sur Fontaine-l'Evêque, pour se réunir au gros de la brigade, qui marcherait ensuite sur Fleurus par Gosselies ; l'aile gauche, détachement de Lobbes, devait se retirer en suivant la rive gauche de la Sambre.

La 2e brigade, Pirch, se composait de 9 bataillons, 4 escadrons et 8 canons ; elle avait sur la Sambre, à Marchiennes, 1 bataillon et 2 canons, à Charleroi, 1 bataillon, entre les deux, à Dampremy, 2 bataillons et 4 canons, enfin 2 autres bataillons au Châtelet. Ces bataillons étaient placés de manière à recevoir les avant-postes qui gardaient la ligne depuis Thuin jusqu'au delà de Mettez. Il y avait sur cette ligne 1 bataillon à Thuin, 1 compagnie à Ham-sur-Heure, 3 compagnies à Gerpinnes et 4 escadrons à Mettez. Ces avant-postes étaient renforcés par des troupes d'autres brigades, notamment, sur la ligne de Thuin à Gerpinnes, par 4 escadrons de cavalerie de réserve, et par 2 bataillons de la 4e brigade, qui étaient à Fosses et pouvaient être regardés comme un soutien des 4 escadrons détachés à Mettez. Il y avait donc sur la ligne d'avant-postes, de Thuin au delà de Mettez, 4 bataillons et 8 escadrons ou 3,900 hommes. Cette ligne est d'environ 33 kilomètres. En raison de l'importance qu'il y avait pour la concentration de l'armée à conserver pendant un certain temps les passages de la Sambre à Marchiennes, à Charleroi et au Châtelet, dans le cas où Napoléon se dirigerait sur Charleroi, la 2e brigade occupait ces passages, de sorte qu'on peut considérer cette brigade tout entière comme corps d'avant-postes.

La 3e brigade, Jagow, n'avait point de troupes aux avant-postes, et la 4e brigade, Henkel, n'y avait que les 2 bataillons dont nous venons de parler, à Fosses.

La ligne d'avant-postes entre Gerpinnes et Thuin était à 7 kilomètres environ de la Sambre, et elle devait se retirer par les passages de cette rivière entre Marchiennes et le Châtelet. Cette ligne de retraite traversait d'abord un terrain

coupé et couvert où il n'y avait rien à craindre de la cavalerie ; mais, en se rapprochant de la Sambre, le terrain devenait plat et découvert, ce qui rendait difficile la retraite de l'infanterie seule, et les 4 escadrons qui servaient de soutien à la ligne de Thuin à Gerpinnes étaient trop faibles pour protéger efficacement cette retraite.

D'après les règles que nous avons données, il aurait fallu prendre la Sambre pour base du système d'avant-postes, et l'on n'aurait placé de postes principaux qu'aux points de passage les plus importants, tels que Charleroi et Marchiennes, et ceux-ci auraient détaché leurs grand'gardes à quelques milliers de pas sur la rive droite de la Sambre ; tous les postes accessoires restaient sur la rive gauche et de grosses patrouilles de cavalerie, fournies par les postes principaux, auraient été chargées d'éclairer au loin le terrain sur la rive droite. Dans ce cas, il eût fallu reculer le front du territoire de cantonnements à quelques kilomètres derrière la Sambre.

Si les Prussiens crurent devoir s'écarter de ces principes à cause des circonstances dans lesquelles se trouvaient les armées alliées, et des subsistances, ils auraient dû au moins faire revenir aux passages de la Sambre les postes avancés d'infanterie dès qu'ils n'eurent plus de doutes sur la direction dans laquelle s'avançait l'ennemi. Ils n'en firent cependant rien.

Les 4 escadrons placés dans la plaine de Mettez devaient se retirer vers la Sambre, moitié sur le Châtelet, moitié sur Fosses et Falizolle.

Le II° corps d'armée, Borstell, — plus tard Pirch I, — n'avait aux avant-postes, à Sossoye, que 2 bataillons de la 5° brigade et 4 escadrons de la réserve de cavalerie du corps ; ils gardaient une ligne de 10 kilomètres, depuis la plaine de Mettez jusqu'à Dinant, en envoyant des patrouilles vers Givet et Philippeville. Leur retraite devait s'opérer sur Namur, à 48 kilomètres de Sossoye.

Dans le III° corps, la 11° brigade, Luck, 6 bataillons et 2 escadrons, 3,600 hommes, était chargée du service d'avant-

postes. 1 bataillon et 2 escadrons, 800 hommes, gardaient la ligne de la Lesse, de Dinant à Rochefort, où il n'y avait pas à craindre d'attaque sérieuse. Tout le reste de la brigade gardait le passage de la Meuse à Dinant.

Les Prussiens avaient donc aux avant-postes 13 bataillons et demi, sans compter les postes de la 2ᵉ brigade sur la Sambre, mais en comprenant la brigade sur la Meuse à Dinant, ce qui faisait 11,000 hommes, le dixième de l'armée totale, et environ 1,000 hommes sur une longueur de 7 kilomètres.

COMBATS D'AVANT-POSTES ET CONCENTRATION DE L'ARMÉE PRUSSIENNE LE 15 JUIN.

Le 14 juin, l'armée française, forte d'environ 130,000 hommes, campait : l'aile droite devant Philippeville, le centre à Beaumont et l'aile gauche à Solre-sur-Sambre.

Le 15 au matin, les colonnes françaises marchèrent au nord vers la ligne des avant-postes prussiens ; l'aile droite se dirigeait sur le Châtelet, le centre sur Charleroi, l'aile gauche sur Thuin et Marchiennes.

A 4 heures du matin, les avant-gardes françaises étaient en vue des grand'gardes prussiennes de la 2ᵉ brigade sur la ligne de Thuin à Gerpinnes. Ces grand'gardes se replièrent sur leurs soutiens. Le bataillon prussien qui occupait Thuin fut attaqué par 2 bataillons, 5 escadrons et quelques pièces d'artillerie. Il se défendit pendant une heure et se retira ensuite par la rive droite de la Sambre à travers le bois d'Alnes, où la cavalerie française ne pouvait pas l'atteindre. Ce bataillon arriva ainsi sans pertes à Montigny, où il rencontra, sur le terrain découvert qui entoure cette localité, 2 escadrons de dragons de la troupe de soutien des avant-postes. Mais la cavalerie française arrivait presque en même temps ; elle culbuta les dragons prussiens beaucoup trop faibles et se jeta ensuite sur le bataillon qui fut presque entièrement taillé en pièces.

Dès que la tête de colonne du centre français approcha de Ham-sur-Heure, la compagnie prussienne qui s'y trouvait

se mit en retraite sur Charleroi, mais elle fut bientôt cernée par la cavalerie française et faite prisonnière.

Les trois compagnies prussiennes postées à Gerpinnes se mirent en retraite dès qu'elles entendirent le feu sur leur droite, et elles arrivèrent au Châtelet sans être inquiétées.

Le général Ziethen, commandant le Ier corps, reçut entre six et sept heures à son quartier général de Charleroi les rapports des avant-postes de la deuxième brigade, qui ne lui laissaient aucun doute sur la direction de l'attaque française. Il avait déjà appris par les déserteurs, dans la nuit du 14 au 15, que cette attaque devait avoir lieu le 15. Toutes ses dispositions furent prises pour la recevoir. La 2e brigade, étant attaquée la première, reçut l'ordre de prendre aux passages de la Sambre les positions qui lui avaient été indiquées d'avance, et de s'y maintenir assez longtemps pour donner aux autres brigades le temps de se réunir à Fleurus; elle devait ensuite, si elle ne recevait pas de nouveaux ordres, se concentrer à Gilly.

La 1re brigade dont les avant-postes, placés sur la rive gauche de la Sambre, n'étaient pas attaqués, devait se retirer sur Fleurus où étaient également dirigées la 3e et la 4e brigade.

D'après ces ordres, la 2e brigade mit un bataillon à Marchiennes, un à Dampremy, un à Charleroi, deux au Châtelet, en y comprenant les trois compagnies qui s'y étaient retirées de Gerpinnes, et enfin un bataillon à Gilly.

A huit heures du matin, les premières troupes françaises paraissaient à Marcinelle, sur la rive droite de la Sambre, en vue de Charleroi; elles se composaient uniquement de cavalerie et ne pouvaient attaquer la chaussée qui conduit de Marcinelle à Charleroi. Cette attaque fut donc différée jusqu'à l'arrivée de l'infanterie, vers onze heures. Les Français s'emparèrent alors de la chaussée, puis du pont de Charleroi, et le bataillon prussien se retira sur Gilly. La cavalerie française l'y suivit immédiatement, mais elle se contenta de prendre position en vue des Prussiens. La 2e brigade prussienne, n'étant pas attaquée, eut le temps de

se réunir à Gilly. Le bataillon prussien qui occupait Marchiennes, à 10 kilomètres seulement de Thuin, ne fut attaqué sérieusement qu'à midi par la colonne française de l'aile gauche, parce qu'il avait fallu attendre aussi l'arrivée de l'infanterie; ce bataillon reçut à ce moment même la nouvelle que Charleroi était pris et l'ordre de se retirer sur Gilly, ce qu'il fit sans encombre.

La 3ᵉ brigade prussienne, formant la réserve du Iᵉʳ corps, devait, comme lui, se réunir à Fleurus. Elle avait détaché en avant un bataillon et demi sur la Sambre, à Farchiennes et Tamines, pour occuper ces points et couvrir ainsi le flanc gauche de la position de Gilly. Elle reçut ensuite l'ordre à neuf heures du matin d'envoyer trois bataillons à Gosselies, pour y recevoir la 1ʳᵉ brigade. Ces trois bataillons se réunirent à Gosselies avec un régiment de cavalerie de réserve.

Après avoir occupé Charleroi, les Français dirigèrent un régiment de cavalerie sur Jumet, sur la route de Gosselies. Napoléon, arrivant à Charleroi entre midi et une heure, fit suivre ce régiment de plusieurs autres, pour couper l'aile droite du Iᵉʳ corps prussien de son aile gauche. En même temps, la tête de colonne de l'aile gauche française se dirigeait sur Jumet, après avoir passé la Sambre à Marchiennes. Avant que toutes ces troupes, qui représentaient des forces très-supérieures, fussent réunies à Jumet, le général Steinmetz réussit à faire passer la 1ʳᵉ brigade sur la rive gauche du ruisseau de Piéton, sous la protection des trois bataillons de la 3ᵉ brigade et du régiment de cavalerie de réserve. Il prit ensuite position à Gosselies à deux heures du soir, en conservant le régiment de cavalerie, mais les trois bataillons de la 3ᵉ brigade rétrogradèrent sur Fleurus. Steinmetz ne tarda pas à être attaqué, et se voyant menacé d'être tourné par Ransart, il continua sa retraite sur Heppignies et Saint-Amand, sans être inquiété sérieusement.

Le général Pirch, avec la 2ᵉ brigade, ne fut attaqué qu'à six heures du matin dans la position de Gilly. Après un combat très-court d'artillerie, il se mit en retraite, parce qu'il aperçut qu'une forte colonne française descendait la

Sambre et menaçait son flanc gauche. La première ligne d'infanterie devait se retirer à travers la deuxième. A peine avait-elle commencé son mouvement que la cavalerie française se jeta sur ses bataillons ; la cavalerie prussienne était beaucoup trop faible pour repousser cette attaque, et le général Pirch subit des pertes considérables avant d'atteindre le bois de Fleurus. Il trouva là un régiment de cavalerie envoyé à son secours, ce qui lui permit de se retirer jusqu'à Ligny sans être inquiété. La 3ᵉ brigade campa sur la chaussée de Fleurus, au Point-du-Jour, et à sa gauche la 4ᵉ qui n'arriva de Moutiers que dans la soirée.

Le Iᵉʳ corps prussien était donc réuni le 15 juin au soir ; les autres corps n'étaient pas encore arrivés à Sombreffe, rendez-vous de l'armée de Blücher.

Le 15, à trois heures de l'après-midi, vingt-quatre heures après l'expédition des ordres de concentration, trois brigades du IIᵉ corps étaient réunies à Mazy, à 7 kilomètres de Sombreffe. Une partie de ces troupes avait fait 36 kilomètres en vingt-quatre heures et avait absolument besoin de repos. La 7ᵉ brigade, du IIᵉ corps, arriva à Namur dans la nuit du 15 au 16. Elle avait l'ordre d'y attendre l'arrivée du IIIᵉ corps, mais ce corps se trouvant déjà à Namur, la 7ᵉ brigade n'y fit qu'une halte de quatre heures ; elle repartit le 16 de grand matin et arriva à Sombreffe à dix heures et demie, en même temps que le gros du IIᵉ corps, qui avait quitté Mazy à neuf heures et demie.

Le 3ᵉ corps, — moins les avant-postes de la Lesse, — était arrivé à Namur le 15 à onze heures du soir, 24 heures environ après avoir reçu l'ordre de marcher sur Sombreffe. Les troupes les plus éloignées de Namur avaient eu à faire près de 25 kilomètres. Ce corps repartit de Namur le 16 à 7 heures du matin, et il arriva vers midi à Balatres et à Tongrines, à l'est de Sombreffe et à 15 kilomètres de Namur.

Le 15 au matin, le commandant du 4ᵉ corps avait reçu l'ordre de prendre ses dispositions de manière à pouvoir concentrer ses troupes à Hanut en une seule journée de marche ; quelques heures plus tard lui arrivait l'ordre d'opérer sans

retard sa concentration à Hanut. Bülow ordonna donc à ses troupes de quitter leurs cantonnements le 16 à quatre heures du matin et de se réunir par brigade aux environs d'Hanut. Le 15 à midi, Blücher envoya l'ordre à Bülow de marcher immédiatement sur Gembloux. Par suite d'une méprise, Bülow ne reçut cet ordre que le 16 à 5 heures du matin ; il ordonna aussitôt que ses brigades, au lieu de s'arrêter à Hanut, continueraient de marcher sur Gembloux, mais il ne put arriver le 16 au soir qu'aux environs de Perwez. En admettant que les troupes les plus éloignées de Bülow pussent recevoir le 15 à midi l'ordre de marcher sur Sombreffe, il leur était impossible, malgré les plus grands efforts, d'y arriver avant la nuit du 16 au 17. A Perwez, Bülow était encore à 18 kilomètres de Sombreffe, une petite journée de marche. Blücher reçut du reste le 15 au soir, à son quartier général de Sombreffe, un aide de camp de Bülow qui venait lui faire connaître les positions du 4ᵉ corps, et il sut qu'il ne pouvait pas compter sur Bülow dans la journée du 16.

Il résulte clairement de notre récit qu'en raison de l'étendue du territoire occupé par les cantonnements prussiens et du choix du point de rassemblement, il fallait au moins de 48 à 60 heures pour opérer la concentration de l'armée prussienne, à partir du moment où l'ordre en serait donné. Les avant-postes étant peu éloignés des cantonnements, et le front de ces cantonnements, n'étant couvert en outre que par un obstacle peu important, la Sambre, il était complétement impossible de gagner autant de temps, si Blücher attendait que ses avant-postes fussent attaqués pour donner l'ordre de concentration. On voit ici, d'un côté, qu'il n'était pas nécessaire d'attendre cette attaque, puisque Blücher put donner son ordre de concentration dès le 14, c'est-à-dire 18 heures au moins avant l'attaque des Français ; mais on voit d'un autre côté que cette avance fut encore insuffisante à cause de la position des avant-postes et des cantonnements eux-mêmes. En troisième lieu, nous trouvons que la marche des Français fut néanmoins beaucoup plus retardée que ne le ferait croire un examen superficiel.

Les têtes de colonnes françaises partirent le 15 à deux heures et demie du matin de Solre-sur-Sambre, de Beaumont et de Philippeville, d'où leurs derniers soldats sortaient à six heures du matin. La résistance que rencontrèrent les Français jusqu'à Marchienne et Charleroi, à 20 kilomètres de Solre et de Beaumont, fut insignifiante; malgré cela, ils n'étaient maîtres que vers midi des passages de la Sambre, et cependant on ne peut pas dire, en les comparant à d'autres de même nature, que ces mouvements furent exécutés lentement, car ils peuvent au contraire compter parmi les plus rapides. Une fois maîtres des passages de la Sambre, les Français avaient à concentrer leurs colonnes. Sans la présence de cet obstacle, ils auraient pu continuer leur mouvement sans interruption ; mais tout obstacle de terrain, quelque faible que soit son importance matérielle, occasionne forcément un temps d'arrêt, pendant lequel l'esprit du général en chef se recueille avant de poursuivre son entreprise.

Le soir du 15 juin, l'armée française campait : l'aile gauche à Frasnes, Gosselies et Jumet ; le centre au sud de Fleurus, à Lambusart, Gilly et Charleroi ; l'aile droite au Châtelet, sur la Sambre.

Toutes ces troupes avaient fait dans la journée de fortes marches, elles avaient besoin de repos et l'on ne pouvait songer à les remettre en mouvement le 16 avant midi. La ligne d'avant-postes s'était retirée le 15 de Ham jusque vers Fleurus, de 15 à 16 kilomètres en ligne droite.

Par cette retraite de 15 kilomètres et les combats insignifiants qui s'y rattachent, Blücher avait gagné trente-deux heures, du 15 juin à quatre heures du matin jusqu'au 16 à midi. Il n'est donc pas douteux que si, au lieu de suivre la Sambre et la rive droite de la Meuse, le front des cantonnements de Blücher avait suivi à peu près la ligne de Gembloux à Liége, en plaçant ses avant-postes sur la Sambre et la Meuse, et si en outre le point de rassemblement de l'armée eût été Wawre au lieu de Sombreffe, les Prussiens auraient certainement gagné tout le temps nécessaire à leur concentration, sans diminuer l'étendue de leurs cantonnements.

Blücher se décida le 15 au soir à accepter à Ligny la bataille que Napoléon lui offrirait le 15, bien qu'il n'eût probablement point à compter sur le 4ᵉ corps. Le corps de Ziethen se trouvant encore seul le 16 au matin dans la position de Sombreffe et de Ligny, les Prussiens avaient songé à la retraite. Mais cette idée fut écartée lorsque le chef d'état-major de Blücher, Gneisenau, fit observer que les Prussiens ne pouvaient se retirer derrière la route de Namur à Nivelles sans s'exposer à voir Wellington se replier de son côté sur Anvers pour se mettre en communication avec la mer. Il fallait donc que Blücher conservât la route de Namur à Nivelles, par laquelle il se reliait à Wellington, afin de donner à ce dernier le temps de se réunir à lui. En conséquence, le 1ᵉʳ corps prussien prit le 16 au matin une position provisoire dans les villages de Wagnelé, Saint-Amand et Ligny, et il devait en prendre une autre mieux appropriée au déploiement de forces plus considérables, dès que les autres corps, le 2ᵉ et le 3ᵉ, arriveraient. Ce changement de position ne put avoir lieu, parce que les Français firent avancer leur avant-garde le 16 au moment où le 2ᵉ corps venait d'arriver, et qu'ils prirent leurs dispositions de combat quand le 3ᵉ corps se montrait. Le 2ᵉ corps ne put donc faire autre chose que de servir de réserve au 1ᵉʳ, et le 3ᵉ prolongea la position.

Les Prussiens perdirent la bataille de Ligny. Par suite, Wellington renonça à défendre les Quatre-Bras et se retira sur Mont-Saint-Jean. Blücher se mit en retraite le 16 au soir, non pas vers le Rhin, comme l'espérait Napoléon, mais sur Tilly, dans la direction de Wawre. Il fut rejoint en route par le corps encore intact de Bülow. Wellington résista le 18 juin à l'attaque de Napoléon contre Mont-Saint-Jean jusqu'à l'arrivée des Prussiens qui décidèrent la victoire.

— Si ces événements, dont la possibilité avait sans doute été prévue dans les conférences qui eurent lieu entre les généraux alliés, avaient servi de base à l'établissement des cantonnements prussiens, ceux-ci auraient reçu une forme différente de celle qui leur fut donnée, celle par exemple que nous avons indiquée déjà : le front des cantonnements, re-

gardant le sud et non le sud-ouest, devait être reculé à une petite journée de marche derrière la Sambre, et le système d'avant-postes devait s'appuyer sur la Sambre et la Meuse.

On voit suffisamment, par ce cas particulier, de quelle importance il est de faire accorder l'emplacement et la forme du territoire de cantonnements avec le plan général d'opérations. Mais ce n'est que dans des cas très-rares qu'il sera possible de concilier véritablement les deux choses.

Si nous voulons en chercher les raisons en continuant l'étude de l'exemple que nous avons choisi, nous trouvons que :

1° Le plan général des opérations a rarement d'avance la précision qu'il prend peu à peu ; il offre d'autant plus d'indécision au début qu'il est plus calculé sur l'expectative et la défensive, et cette indécision se transmet alors d'autant mieux du commencement à la suite des opérations. Ainsi, nous voyons ici que, d'après la première convention de Blücher avec Wellington, le plan général des opérations était basé sur la liaison intime et le soutien mutuel des deux armées. Ce principe aurait dû, nécessairement, faire adopter aux alliés le même front et des lignes d'opérations parallèles, aussi bien dans la marche en avant que dans la retraite, et ces lignes d'opérations devaient être en même temps très-rapprochées l'une de l'autre, afin que si Blücher ou Wellington, recevait directement le choc ou le donnait lui-même, l'autre général en chef pût soutenir son allié en prenant en flanc les Français. Les lignes de retraite des deux armées se dirigeaient alors du sud au nord, celle de Wellington sur Bruxelles et Anvers, celle de Blücher sur Louvain et Breda. Mais, pour s'en tenir fermement à ce plan, il fallait que les alliés, après avoir été attaqués et même partiellement battus au sud de Bruxelles, fussent décidés à gagner une bataille décisive au plus tard à Malines, où leurs lignes de retraite se séparaient forcément, celle de Wellington pour aller sur Anvers et la flotte anglaise, celle de Blücher vers le Rhin et la Prusse. Mais l'idée dominante était, pour les Anglais, le souci de leur propre sûreté et, pour les Prussiens,

celui de couvrir leur pays; cette considération divisait d'avance les deux armées, tandis que le désir de gagner une victoire les eût réunies. Cette impression fut en outre fortifiée par ce fait, qu'au début l'on ne pouvait pas savoir si Napoléon, prenant l'offensive, dirigerait ses opérations sur Bruxelles, ou s'il ne se porterait pas tout d'abord par la Meuse contre le flanc gauche des Prussiens. Cette idée contribua beaucoup à faire étendre vers leur gauche, à l'est, les cantonnements prussiens. Il est vrai qu'il devint de jour en jour plus certain, au mois de juin, que Napoléon marcherait sur Bruxelles, mais on comprend facilement que les premières impressions des Prussiens ne pouvaient pas s'effacer tout d'un coup.

2° Les cantonnements ne sont pas choisis d'une seule fois, ils se dessinent plutôt successivement, peu à peu, et la manière dont ils se trouvent choisis influe nécessairement sur leur forme. Les cantonnements prussiens résultèrent de leurs quartiers de marche. Les premières troupes prussiennes furent concentrées à Juliers au printemps de 1815, après le retour de Napoléon de l'île d'Elbe. Le but qu'elles se proposaient était encore indépendant de l'armée anglo-hollandaise, c'était ou de prendre l'offensive et de marcher sur Paris, ou de couvrir les Pays-Bas et la frontière prussienne de l'ouest, dès que l'armée française prendrait l'initiative. Cela déterminait de la manière la plus simple la direction des colonnes de marche prussiennes de Juliers sur Liége et Namur, par les deux rives de la Meuse, puis sur Avesnes, etc. Quand les Prussiens s'établirent ensuite dans des cantonnements, ce n'était d'abord qu'une halte de leurs colonnes de marche, et la direction des cantonnements du nord-est au sud-ouest était en effet conforme à la direction primitive de la marche des Prussiens jusqu'à ce que Blücher ordonnât la concentration.

Lorsque la direction des opérations de Napoléon se dessina au commencement de juin, les Prussiens auraient dû modifier leur situation s'ils avaient surtout songé à vaincre, mais l'idée de se couvrir les en détourna. Le royaume des Pays-

Bas était une création trop récente, il avait été trop longtemps étroitement uni à la France, pour qu'on ne craignît pas de laisser gagner du terrain aux Français dans ce pays. En conséquence, on voulait rester le plus près possible des frontières des Pays-Bas, et comme les alliés regardaient avec raison Bruxelles comme l'objectif à couvrir, ils voulaient prendre leur point de concentration le plus loin possible en avant de cette capitale. Il en résulta qu'ils portèrent le front de leurs cantonnements beaucoup plus loin qu'ils ne l'eussent fait, s'ils n'avaient songé qu'à combattre.

Quartiers de l'armée schleswig-holsteinoise dans l'automne de 1850.

(Figures 81 et 82.)

SITUATION GÉNÉRALE.

Après la bataille d'Idstedt, le général Willisen croyait que les Danois allaient le suivre dans le duché de Holstein. Dans cette idée, il concentra toute son armée autour de Rendsbourg. Cependant les Danois se contentèrent d'abord d'occuper Schleswig, Missunde et Eckernförde, et ils mirent en avant de ces positions des troupes avancées sur une ligne appuyant sa droite à la Treene, sa gauche à la baie d'Eckernforde, et passant par Hollingstedt, Lottorf, Osterby et Windeby. Cela fit gagner aux Schleswig-Holsteinois le temps de renforcer leur armée de 10,000 hommes, et de terminer le camp retranché de 1500 pas de rayon, qui entourait l'ouvrage en couronne au nord de Rendsbourg. Les deux partis commencèrent par s'observer ; puis, lorsque les desseins des Danois se dévoilèrent plus clairement, l'armée schleswig-holsteinoise reçut une nouvelle organisation. Les troupes furent en partie cantonnées, en partie bivouaquées ou logées sous la tente.

POSITIONS DES SCHLESWIG-HOLSTEINOIS A PARTIR DU 6 AOUT.

Le 6 août, l'armée de Willisen prit les positions suivantes :

La brigade d'avant-garde, Gerhardt, fut chargée de garder le flanc droit et l'aile droite du front. Elle occupa une ligne partant de l'Eider aux environs de Sehestedt, passant entre le Wittensee et le Bistensee, suivant les petits cours d'eau et les marais qui communiquent avec ces deux lacs, et ensuite la Sorge jusqu'à Stentenmühle. Les routes qui traversaient cette ligne étaient celles d'Eckernforde, passant, l'une entre l'Eider et le Wittensee, l'autre entre le Wittensee et le Bistensee, puis celle de Rendsbourg à Schleswig, par Stentenmühle et Breckendorf. — Le III^e corps de chasseurs était cantonné à Bünstorf, avec des grand'gardes vers Sehestedt; le 12^e bataillon d'infanterie à Bunge, ses grand'gardes entre le Wittensee et le Bistensee où l'on avait construit plusieurs petites redoutes. Le 2^e corps de chasseurs avait deux compagnies cantonnées à Duvenstedt, une à Neu-Duvenstedt, et une à Stentenmühle où il y avait également plusieurs ouvrages retranchés sur la Sorge. Une grand'garde se trouvait au nord de cette rivière. Le reste de la brigade, formant le gros des avant-postes, était en arrière de l'aile gauche, savoir le 1^{er} bataillon d'infanterie et la batterie de 12, n° 3, dans un bivouac au sud de Neu-Duvenstedt, et les deux escadrons cantonnés à Duvenstedt, d'où ils fournissaient aux grand'gardes d'infanterie le nombre de cavaliers nécessaire.

La 1^{re} brigade, Baudissin, était fractionnée en deux demi-brigades : la première demi-brigade, Gagern, était cantonnée derrière l'aile droite de la brigade d'avant-garde, savoir : le 4^e bataillon, à Schirnau et Borgstedt, le 2^e bataillon, à Mohr, le 3^e bataillon au bivouac à Schulendamm, un escadron à Steinrade et Lehmbeck, la batterie de 6, n° 1, à Schirnau. La 2^e demi-brigade, Lange, avait 2 bataillons, le 13^e et le 15^e, dans la place de Rendsbourg, et 1 bataillon, le 5^e corps de chasseurs, détaché à Kiel.

Toute la 2^e brigade, Abercron, était logée autour de Rendsbourg et dans les villages qui en sont le plus rapprochés sur la rive méridionale de l'Eider, savoir : 1 demi-escadron et 2 pièces de la batterie de 6, n° 3, à Rade, 6 pièces de la même

batterie à Schüldorf, ainsi que 3 compagnies du 8ᵉ bataillon. Le 6ᵉ bataillon était à Audorf et Nobiskrug ; le 7ᵉ dans un camp de tentes sur la Bleiche, au sud-est de Rendsbourg ; le 5ᵒ dans un autre camp au sud-est de Rendsbourg, près de la redoute de Klinter, sur l'Eider.

La 3ᵉ brigade, Horst, se divisait encore en 2 demi-brigades, la 3ᵉ et la 4ᵉ. La 3ᵉ demi-brigade, Thalbitzer, employait une partie de ses troupes à garder l'aile gauche de la position d'avant-postes. A cet effet, le 10ᵉ bataillon était logé à Sorgbrück et Krummenort, et gardait la ligne de la Sorge, des deux côtés de la route de Rendsbourg à Schleswig. Plusieurs ouvrages retranchés avaient été construits aux environs de Sorgbrück. 2 compagnies du 1ᵉʳ corps de chasseurs avaient été détachées à l'extrême gauche vers Friedrichsstadt, au confluent de la Treene et de l'Eider ; les deux autres compagnies du 1ᵉʳ corps de chasseurs étaient près de Rendsbourg, sur le Butterberg ; le 14ᵉ bataillon occupait l'ouvrage en couronne de Rendsbourg.

La 4ᵉ demi-brigade, Grotthaus, composée du 11ᵉ bataillon, du 9ᵉ, et du 4ᵉ corps de chasseurs, était en partie dans Rendsbourg même, en partie dans le camp de Rothenhof, au nord-ouest de la ville et dans les jardins.

La 4ᵉ brigade, Garrelts, avait 1 bataillon dans Rendsbourg, et 1 bataillon de garnison détaché à l'extrême droite dans la forteresse de Friedrichsort, sur la baie de Kiel.

La cavalerie de réserve, forte de 8 escadrons et d'une batterie à cheval, était cantonnée entre la Sorge et l'Eider, à l'ouest de Rendsbourg, dans Sorgbrück, Lohe, Hohn, Fockbeck, Dœrbeck et Nübbel.

L'artillerie de réserve, 5 batteries, était en grande partie cantonnée dans les villages autour de Rendsbourg, sur les deux rives de l'Eider ; la seule batterie de 12, nᵒ 2, bivouaquait sur la route de Sorgbrück à Ahrenstedt.

Les quartiers généraux de toutes les brigades étaient à Rendsbourg, sauf celui de la brigade d'avant-garde qui se trouvait à Bunge. La première demi-brigade avait son quartier général à Schulendamm.

A l'exception des corps détachés à Friedrichsort, Kiel et Friedrichsstadt, le territoire de cantonnements peut être circonscrit par une ligne partant de Schirnau, passant par Neu-Duvenstedt, Ahrenstedt, Fockbeck, Nübbel, Oesterrönfeld, Schuldorf, Rade, et revenant à Schirnau. Le plus grand front de ce territoire est de 10 kilomètres, ainsi que sa plus grande profondeur, sa superficie ne dépasse donc pas un myriamètre carré. Dans cet espace étaient logés 15 bataillons trois quarts, 5 escadrons et demi, 7 batteries trois quarts (de 8 pièces), ce qu'il eût été naturellement impossible de faire sans se servir de camps et de bivouacs.

Tout ce qui se trouvait en dehors du cercle tracé ci-dessus, savoir 3 bataillons 3/4, 6 escadrons 1/2 et le quart d'une batterie, appartenait aux troupes d'avant-postes. Ces troupes, d'un effectif total de 5,500 hommes, formant le sixième de l'armée, occupaient une ligne d'avant-postes, partant de Steinrade sur l'Eider, passant par Bünstorf et Klein-Wittensee, le long de la Sorge jusqu'à Stentenmühle, en avant de Duvenstedt, à Sorgbrück, vers Föhrden, et se terminant à Hohn. Cette ligne, ayant près de 22 kilomètres, c'est-à-dire plus du double du front des cantonnements, était à environ cinq kilomètres de ce front et s'appuyait presque partout à un obstacle de terrain facile à défendre pendant quelque temps. Si une attaque ennemie avait lieu, on était certain de pouvoir concentrer à Rendsbourg le gros de l'armée.

Les dispositions prises contre une attaque de l'ennemi se rapportaient à deux cas : celui où cette attaque serait dirigée contre la ligne de la Sorge, et celui où l'ennemi menacerait la position de l'avant-garde entre le Bistensee et l'Eider.

Dans le premier cas, voici quels étaient les ordres donnés : détruire le pont de Sorgbrück pour retarder l'ennemi ; la réserve de cavalerie se concentre à Lohe, à l'ouest de la grande route de Schleswig, pour menacer le flanc droit des Danois et couvrir ainsi la retraite des troupes de Sorgbrück et de Krummenort. Pour recevoir ces troupes, la 3ᵉ brigade envoie deux bataillons et une batterie à Ahrenstedt. La cavalerie de réserve se retire lentement sur Dörbeck. L'artillerie

de réserve place une batterie de gros calibre derrière le fort de Schleswig (sur la chaussée), pour couvrir la retraite des troupes que la 3ᵉ brigade a détachées à Ahrenstedt. Pendant que la 3ᵉ brigade et la cavalerie de réserve résistent pas à pas aux Danois qui s'avancent par Sorgbrück et Ahrenstedt, la brigade d'avant-garde qui, dans notre hypothèse, n'a pas été attaquée, se concentre au sud de Schulendamm.

Si c'est au contraire l'avant-garde qui est attaquée, elle commence par opposer, à Bünstorf, Bunge et Stentenmühle, assez de résistance pour reconnaître où se dirige le gros des forces ennemies. Si un seul de ces postes est attaqué, il faut le défendre avec d'autant plus de vigueur. Le point général de réunion de la brigade d'avant-garde est à Schulendamm. Si l'avant-garde reçoit ensuite l'ordre de se replier dans la position principale, elle se dirige au sud de l'Eider sur le fort de Büdelsdorf, où elle se met à couvert.

Le gros de l'armée reçoit dans les deux cas les ordres suivants :

La 1ʳᵉ demi-brigade place deux bataillons à Karlshütte, à l'intérieur des ouvrages de Rendsbourg, pour servir de réserve à l'aile droite ; un bataillon à Rickert, pour défendre ce village jusqu'à ce qu'il en soit chassé ou qu'il reçoive l'ordre de se retirer. Ce bataillon opère alors sa retraite derrière les redoutes par Neu-Büdelsdorf.

La 2ᵉ demi-brigade, avec la batterie de la 1ʳᵉ brigade, va de Rendsbourg au sud de l'Eider jusqu'au pont de bateaux en amont de la ville ; elle passe ce pont et s'établit au nord de l'Eider sur le point où l'avant-garde doit diriger sa retraite.

La 2ᵉ brigade se place au pont de bateaux qui vient d'être mentionné et elle y attend de nouveaux ordres.

La 3ᵉ brigade, qui forme l'aile gauche de la position, place les troupes qu'elle n'a pas envoyées à Ahrenstedt en avant de l'ouvrage en couronne à l'intérieur du camp retranché.

Les batteries disponibles de la réserve d'artillerie se massent derrière la 2ᵉ brigade.

Le général en chef se tient au fort de Büdelsdorf.

Une fois maîtres de Schleswig, les Danois ne crurent pas devoir attaquer les Schleswig-Holsteinois dans leurs positions fortifiées de Rendsbourg. Ceux-ci, de leur côté, s'occupaient de rendre ces positions plus fortes, tout en renforçant leur armée, et ils montraient ainsi qu'ils ne songeaient pas à prendre l'offensive. Cette circonstance permit aux Danois de s'étendre à l'ouest et de gagner du terrain. Ils s'établirent donc sur la rive droite de la Treene et, le 7 août au soir, ils attaquèrent la ville de Friedrichsstadt, qui n'était occupée que par deux compagnies schleswig-holsteinoises. Il eût été facile de fortifier cette ville, mais les travaux commencés avaient été poussés mollement et n'avaient aucune valeur quand les Danois les attaquèrent. Ils s'emparèrent aussitôt de la place et s'occupèrent activement de la fortifier.

ORGANISATION DE L'AILE GAUCHE DES AVANT-POSTES APRÈS LA PERTE DE FRIEDRICHSSTADT (*fig.* 82).

La prise de Friedrichsstadt obligeait les Schleswig-Holsteinois de modifier l'organisation de leur ligne d'avant-postes, qui fut prolongée jusqu'au confluent de la Sorge, en suivant cette rivière et faisant front à l'ouest. Tout le 1er corps de chasseurs et un demi-escadron de dragons furent employés au service d'avant-postes et à observer Friedrichsstadt.

Une compagnie prit ses cantonnements à Saint-Annen, au sud de Friedrichsstadt et de l'Eider, en plaçant ses grand'gardes sur la rive méridionale de l'Eider et en envoyant des patrouilles sur cette rivière jusqu'à Tönning. Une deuxième compagnie fut placée sur la rive nord de l'Eider à Steinschleuse, avec ses grand'gardes à Norderstapel et Süderstapel.

Une compagnie, avec un peloton de dragons et 2 pièces de 3, fut mise en réserve à Erfde, derrière ces postes avancés ; la 4e compagnie s'établit à Sandschleuse, sur la Sorge. Cette dernière compagnie avait une grand'garde à Meggerdorf et envoyait des patrouilles au nord sur Alt-Bennebeck et Kropp.

Le 8 août, deux brigades danoises attaquèrent les avant-postes à Sorgbrück et Stentenmühle, pour couvrir un fourrage dans les villages voisins. Les Danois traversèrent même la Sorge à Stentenmühle, mais ils se retirèrent sans avoir atteint leur but dès qu'arrivèrent les renforts schleswig-holsteinois.

Le général Willisen s'attendait, parce qu'il le désirait, à ce que cette attaque serait renouvelée avec plus de vigueur; en conséquence, il fit sauter le pont de Sorgbruck le 9 août et il réunit ce jour-là la cavalerie de réserve à Lohe. Mais l'attaque n'eut pas lieu.

Au commencement de septembre le détachement qui observait Friedrichsstadt fut considérablement renforcé, parce que les Danois avaient achevé de fortifier la ville et que l'on craignait qu'ils ne se servissent de ce point d'appui pour s'établir solidement dans le district de Stapelholm, entre la Treene et l'Eider, pour s'étendre ensuite à l'est jusqu'à la Sorge. Voici quelle était, le 6 septembre, la position de ce détachement schleswig-holsteinois : elle peut servir d'exemple de l'organisation du service d'avant-postes dans un cas donné :

En première ligne, il y avait :

a. — A Sandschleuse, un peloton de la 2ᵉ compagnie du Iᵉʳ corps de chasseurs, qui détachait deux grand'gardes à 4,000 pas au nord, l'une à Meggerdorf, la seconde à Johannisberg ; ces grand'gardes avaient à elles deux 34 hommes.

b. — A Bergenhusen, un peloton de la 3ᵉ compagnie du Iᵉʳ corps de chasseurs. Ce peloton fournissait quatre patrouilles fixes, la plus faible de 7 hommes, la plus forte de 17, ensemble 45 hommes; trois de ces patrouilles étaient détachées à l'est, l'une à Alt-Bennebeck, à 7,000 pas de Bergenhusen, la seconde à Reppel, 5,000 pas, la troisième à Dampfmühle, 2,500 pas. La quatrième patrouille était au nord de cette ligne, à Hundebrücke, à 2,500 pas de Bergenhusen.

c. — A Wohlde, l'autre peloton de la 3ᵉ compagnie du Iᵉʳ corps de chasseurs. Ce peloton avait 44 hommes dans

deux grand'gardes et une patrouille fixe, savoir : une grand'garde à 600 pas à l'est du Bungerdamen, à 4,000 pas d'Hunderbrücke, la seconde sur le Bungerdamm, chemin qui va par Klowe au Danemark et à Schleswig. La patrouille fixe était dans le Börmer-Kog, entre la première grand'garde et le poste de Hundebrücke.

Les trois postes de Sandschleuse, de Bergenhusen et de Wohlde, prolongeaient la ligne d'avant-postes de la Sorge en faisant front au nord. Ils avaient ensemble un service permanent de 123 hommes, avec lesquels ils gardaient un front de 15,000 pas.

d. — A Norderstapel, se trouvaient la 1re compagnie du Ier corps de chasseurs et la 1re compagnie du 11e bataillon. Le poste avait une grand'garde à Holzkathe et il communiquait avec le poste de Wohlde au moyen de patrouilles qui observaient en même temps la Treene entre Norderstapel et Wohlde. Des patrouilles gardaient également ce cours d'eau au-dessous de Norderstapel.

e. — A Süderstapel, était la 4e compagnie du Ier corps de chasseurs. Elle avait deux grand'gardes devant Friedrichsstadt, l'une de 38 hommes à Seeth, l'autre de 25 hommes à Drage, à 1700 pas plus au sud. Ces deux grand'gardes étaient à 4,000 pas de Friedrichsstadt. Une patrouille fixe de 9 hommes était plus à gauche sur la ligne de l'Eider à Feddershof, à 3,000 pas de Friedrichsstadt. Cette patrouille était supprimée pendant la nuit, et les deux grand'gardes se retiraient alors jusqu'aux moulins à vent, à 600 pas à l'ouest de Süderstapel, en ne laissant chacune qu'une patrouille fixe de 6 hommes à Seeth et à Drage. Des patrouilles parcouraient constamment la digue de l'Eider et mettaient ainsi le poste de Süderstapel en communication avec

f. — Un peloton de la 2e compagnie du Ier corps de chasseurs, qui était à Saint-Annen, au sud de l'Eider, d'où il surveillait le cours de cette rivière.

Trois compagnies du 11e bataillon, avec quatre pièces de 3 et deux de 6, étaient en deuxième ligne à Erfde et formaient la réserve des avant-postes. Un nombre considérable de re-

tranchements et d'embuscades rendait cette position plus forte.

Deux petites redoutes étaient construites sur le Johannisberg, une troisième entre ce point et Sandschleuse. Un retranchement couvrait le nord de Wohlde, un autre était à Jagerkathe; plusieurs autres ouvrages, au nord et à l'ouest de Norderstapel et de Süderstapel, indiquaient la position que devaient prendre les postes de ces localités, dans le cas d'une attaque directe venant de Friedrichsstadt. Une position destinée à recevoir ces postes était formée au moyen de plusieurs fossés creusés à l'est de Süderstapel et près de Steinschleuse où les deux pièces de 6 du détachement d'Erfde avaient été mises en batterie. Cette position devait être complétée par une redoute de quatre pièces sur le Zwieberg, entre Norderstapel et Süderstapel.

Le 8 septembre, les retranchements en avant de Süderstapel rendirent de bons services contre une sortie que firent les Danois de Friedrichsstadt avec 6 compagnies et 2 pièces de canon. Les Danois refoulèrent les grand'gardes de Seeth et de Drage, mais les deux compagnies de Norderstapel et de Süderstapel arrêtèrent et repoussèrent cette sortie.

L'AILE GAUCHE DE LA LIGNE D'AVANT-POSTES REÇOIT DE NOUVEAUX RENFORTS.

Le général Willisen, voulant essayer d'amener les Danois à combattre, abandonna la position fortifiée de Rendsbourg et s'avança vers Eckernförde et Missunde, en ne laissant dans le Stapelholm que 6 compagnies. Mais cette entreprise ayant été aussitôt abandonnée que commencée, l'idée d'une attaque contre Friedrichsstadt prit peu à peu le dessus, et le détachement qui gardait le Stapelholm fut alors considérablement augmenté; il s'élevait le 20 septembre à 3 bataillons, un demi-escadron et huit pièces de 6.

Voici quelle était la position de ces troupes :

Elles se divisaient en trois fractions principales: l'une occupait le district de Stapelholm, contre Friedrichsstadt,

Schwabstedt et Hollingstedt; la deuxième couvrait le flanc droit de la première contre Schleswig, et elle établissait les communications de la position du Stapelholm avec la position principale de Rendsbourg, dans laquelle les Schleswig-Holsteinois s'étaient de nouveau retirés après le combat de Missunde (13 septembre); la troisième fraction formait la réserve générale.

L'aile droite de la première fraction,—3 pelotons de la 4^e compagnie du 3^e bataillon et 2 pelotons de la 3^e compagnie du 1^{er} corps de chasseurs,—était à Bergenhusen; elle fournissait une grand'garde en avant du village et une patrouille fixe à Hundebrücke. Le centre, à Wohlde, était occupé par un peloton de la 4^e compagnie du 3^e bataillon et 2 pelotons de la 3^e compagnie du 1^{er} corps de chasseurs, qui avaient deux grand'gardes de 24 et de 18 hommes sur le Bunger-Damm et, à l'est de cette chaussée, une patrouille fixe de 6 hommes dans le Börmerkog, et une autre de même force au bac de la Treene à Fresenfeld. L'aile gauche avait dans Norderstapel une compagnie du 3^e bataillon et une compagnie et demie du 1^{er} corps de chasseurs avec 4 pièces de canon, dans Süderstapel une compagnie du 1^{er} corps de chasseurs et une compagnie du 3^e bataillon. Elle détachait de Norderstapel une grand'garde de 36 hommes en avant du village, un poste de 12 hommes à Holzkathe, un poste de 10 hommes près de la redoute du Zwieberg, où devaient être amenées deux pièces de 6. Le détachement de Süderstapel fournissait comme précédemment deux grand'gardes à Seeth et à Drage, et une patrouille fixe à Feddershof.

La deuxième fraction détachait à Meggerdorf deux compagnies du 4^e bataillon et un peloton du 1^{er} corps de chasseurs; ce détachement fournissait deux grand'gardes au nord et à l'est, dont la première plaçait une patrouille fixe à Reppel. Deux compagnies du 4^e bataillon étaient à Sandschleuse, dans la colonie de Meggerholm et de Christiansholm; elles avaient deux pièces de 6 dans la batterie de Sandschleuse et une patrouille fixe à Kœnigshügel.

La troisième fraction, réserve, avait une compagnie du

3ᵉ bataillon, deux pièces de 6 et un demi-escadron à Erfde, et le corps d'ordonnance à Bargen.

Un peloton du 3ᵉ bataillon était à Steinschleuse pour couvrir les communications entre Süderstapel et Erfde.

Du 20 au 29 septembre, date de l'attaque contre Friedrichsstadt, les troupes schleswig-holsteinoises furent encore augmentées dans le Stapelholm. Lorsque l'assaut de Friedrichsstadt eut échoué, tout revint dans les conditions premières à partir du 5 octobre, et la guerre s'assoupit. Les Danois ne voulaient rien entreprendre et laissaient à la diplomatie le soin de travailler pour eux. Les Schleswig-Holsteinois de leur côté ne croyaient pas à la possibilité d'un succès. Ils répartirent donc leurs troupes dans des cantonnements plus étendus, et la position de leurs nouveaux avant-postes n'est plus intéressante parce qu'elle ne se rattache à aucun événement de guerre.

FIN.

TABLE DES MATIÈRES.

	Pages.
Préface de la première édition....................	I.
Préface de la deuxième édition....................	X.

LIVRE Ier.

NOTIONS PRÉLIMINAIRES.

Objet de la tactique.....................	1
Moyens de la tactique....................	2
Application des moyens au but................	»
Les troupes.........................	7
Les trois armes......................	8
Infanterie.......................	»
Cavalerie.......................	20
Artillerie.......................	22
Formation de l'armée.....................	26
Formation de l'infanterie...............	28
Formation de la cavalerie...............	30
Formation de l'artillerie................	»
Unités stratégiques.....................	32
Moments de la force.....................	39
Proportion des différentes armes..............	»
Commandement, instruction, armement...........	41
Conditions de lieu.....................	44
Conditions de temps....................	47
Propriétés générales des formations tactiques.......	49
Formation en lignes.....................	53
Lignes et réserves.....................	58
De l'ordre étroit......................	63
Des détachements.....................	»

LIVRE II.

DU COMBAT.

Bataille décisive, combat, engagement, rencontre.......	69
Combat offensif, combat défensif, démonstration......	71
Bataille offensive......................	72
Décision........................	73
Plan..........................	»

	Pages.
Point d'attaque	75
Moyens de contenir l'ennemi	79
Préliminaires de la bataille	83
Réserves	84
Ordres de bataille	85
Transmission des ordres	87
L'action	88
Bataille défensive	89
Décision	»
Plan	90
Positions avec champ offensif intérieur	91
Positions avec champ offensif extérieur	94
Ordres de bataille	97
Ordres et action	99
Exemples de disposition de troupes	100
Les combats, considérés comme de petites batailles, ou comme les unités de la bataille rangée.	105
Combat de l'infanterie	108
Formations du bataillon	»
Le bataillon dans l'offensive	115
Le bataillon sur la défensive	124
Combat de troupes d'infanterie plus considérables	133
Combat de la cavalerie	139
Formation de l'escadron et du régiment	»
Attaque et manœuvres de la cavalerie	140
Combat de plus grandes masses de cavalerie	144
Combat de l'artillerie	147
Liaison des armes dans le combat	150
Liaison des armes dans l'attaque	155
Liaison des armes dans la défense	168
Considérations générales sur l'influence que les dernières modifications de l'armement peuvent avoir sur la conduite et la durée des batailles et des combats.	184

LIVRE III.

EXEMPLES DE COMBATS.

Bataille d'Idstedt	191
Dispositions prises pour la défense de la position d'Idstedt.	193
Concentration de l'armée danoise ; ses dispositions pour attaquer la position d'Idstedt.	198
Journée du 24 juillet	204
Combat d'avant-garde à Helligbeck	»
Combat d'avant-postes à Sollbrück	208

	Pages.
Dispositions prises par les deux partis dans la nuit du 24 au 25 juillet. Résultats de la journée du 24.	210
Danois.	»
Schleswig-Holsteinois.	214
Combat sur le plateau d'Idstedt, jusqu'à 8 heures du matin.	224
Combat d'Oberstolk.	237
Combat de Wedelspang.	242
Impression produite sur le général Krogh par le combat d'Oberstolk.	244
Impression produite par les événements sur le général Willisen.	249
Mouvements du détachement de l'aile droite danoise (3ᵉ brigade)	250
Retraite des Schleswig-Holsteinois.	254

Bataille de l'Alma.

Position des Russes sur l'Alma.	263
Examen du parti que tirèrent les Russes de la position de l'Alma.	268
Marche des alliés jusqu'au Bulganak.	272
Plan des alliés pour attaquer la position de l'Alma.	275
Marche des alliés vers l'Alma.	282
Bosquet passe l'Alma.	284
Attaque du gros des troupes françaises.	288
Attaque des Anglais.	291
Retraite des Russes.	300

Bataille de Kœniggraetz.

Situation générale.	305
Positions occupées par l'armée prussienne le 2 juillet. Dispositions pour la journée du 3.	310
Situation de Benedek le 3 juillet au matin. Dispositions qu'il prend pour livrer bataille.	316
Le champ de bataille. Modification apportée aux dispositions de Benedek.	324
Récit succinct de la bataille.	326
Attaque du prince Frédéric-Charles contre Dohaliczka et Benatek.	»
Attaque d'Harwarth de Bittenfeld.	328
Attaque de l'armée du prince royal de Prusse.	329
Décision de la bataille.	332

Passage de la Limmat par Masséna.

Bataille de Zurich.	335
Situation générale.	»
Plan de passage à Diétikon.	336
Préparatifs techniques.	338
Positions des Russes.	340

	Pages.
Positions et dispositions tactiques des Français.	340
Exécution du passage.	342
Observations.	348
De quelques passages de rivière et de bras de mer, exécutés dans les guerres les plus récentes.	358
Retraite de Blücher de Vauchamps	363
Situation générale.	»
Marche en avant de Blücher.	»
Ziethen est reçu par le gros de Blücher.	368
Retraite de Blücher.	369

LIVRE IV.
DES MARCHES.

Différentes espèces de marches.	383
Des routes.	389
Du transport des troupes.	393
Des marches de guerre	394
Service de sûreté dans les marches de guerre.	395
Composition de l'avant-garde.	397
Ordre de marche du gros de la colonne dans une marche perpendiculaire en avant; ses rapports avec l'avant-garde, arrière-garde et flanqueurs.	404
L'arrière-garde dans une marche perpendiculaire en retraite.	411
Des corps de flanqueurs dans les marches de flanc.	414
Du croisement des colonnes et du passage des défilés.	420
Marche de flanc de Radetzki de Vérone sur Mantoue.	424
But de cette marche.	»
Préparatifs de la marche.	426
Exécution de la marche.	429
Marche des alliés de l'Alma sur Balaclava.	435
Situation générale.	»
La marche de flanc est décidée.	439
Exécution de la marche de flanc	442
De quelques marches de flanc remarquables dans les guerres les plus récentes.	449

LIVRE V.

DES CAMPS ET QUARTIERS.	455
Différentes manières d'abriter les troupes pendant les temps de repos de la guerre.	»
Bivouacs pour les repos de marche; service de sûreté pour les garder.	456

	Pages.
Organisation des lignes d'avant-postes.	461
Des cantonnements.	471
Sûreté des cantonnements.	478
Sûreté de chaque quartier.	»
Service de sûreté du territoire de cantonnements.	484

Cantonnements et service de sûreté de l'armée prussienne dans les Pays-Bas, au commencement du mois de juin 1815. 497

Quartiers de cantonnements.	»
Ligne d'avant-postes des Prussiens.	500
Combats d'avant-postes et concentration de l'armée prussienne, le 15 juin.	503

Quartiers de l'armée schleswig-holsteinoise, dans l'automne de 1850. 512

Situation générale.	»
Positions des Schleswig-Holsteinois à partir du 6 août.	»
Organisation de l'aile gauche des avant-postes après la perte de Friedrichsstadt.	517
L'aile gauche de la ligne d'avant-postes reçoit de nouveaux renforts.	520

FIN DE LA TABLE.

Paris. — Impr. J. Dumaine, rue Christine, 2.

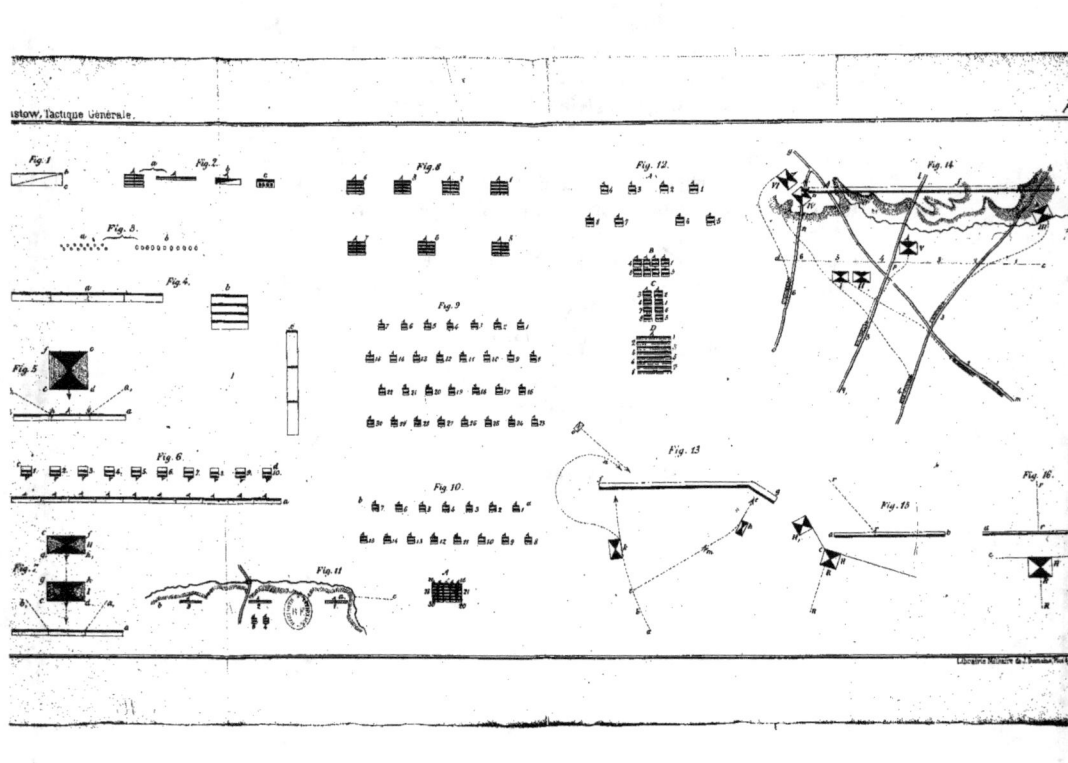

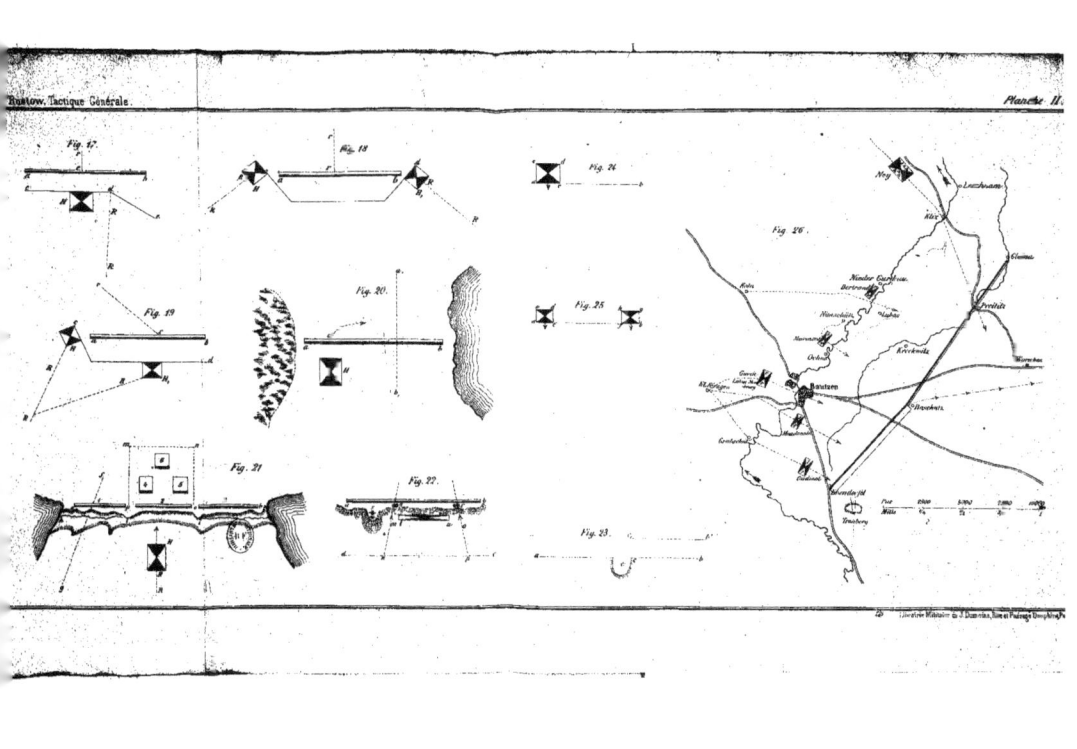

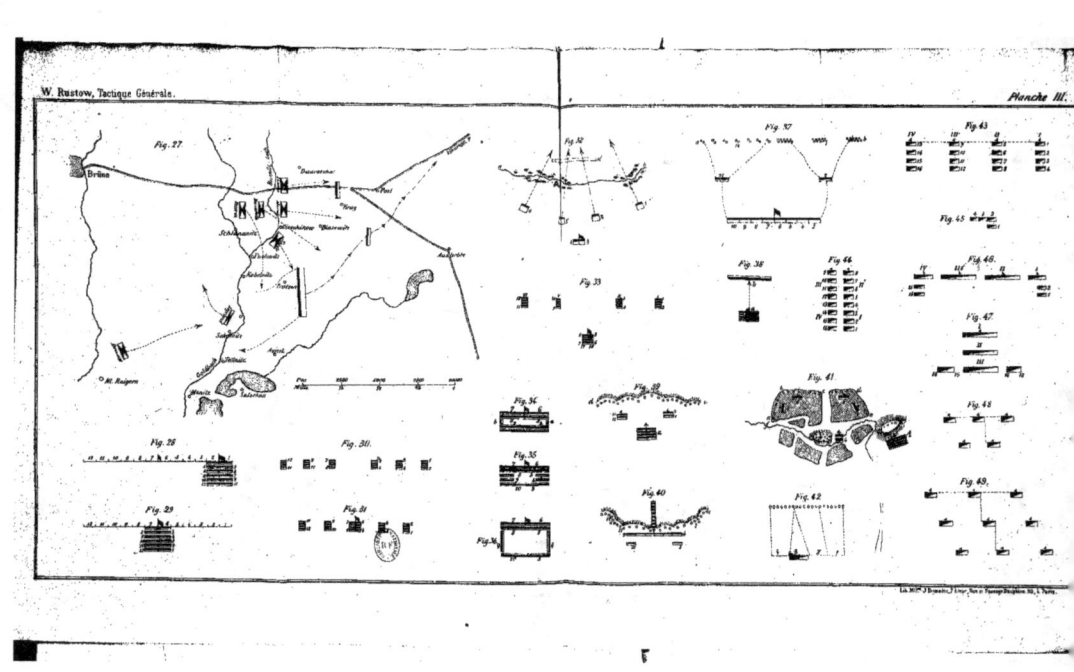

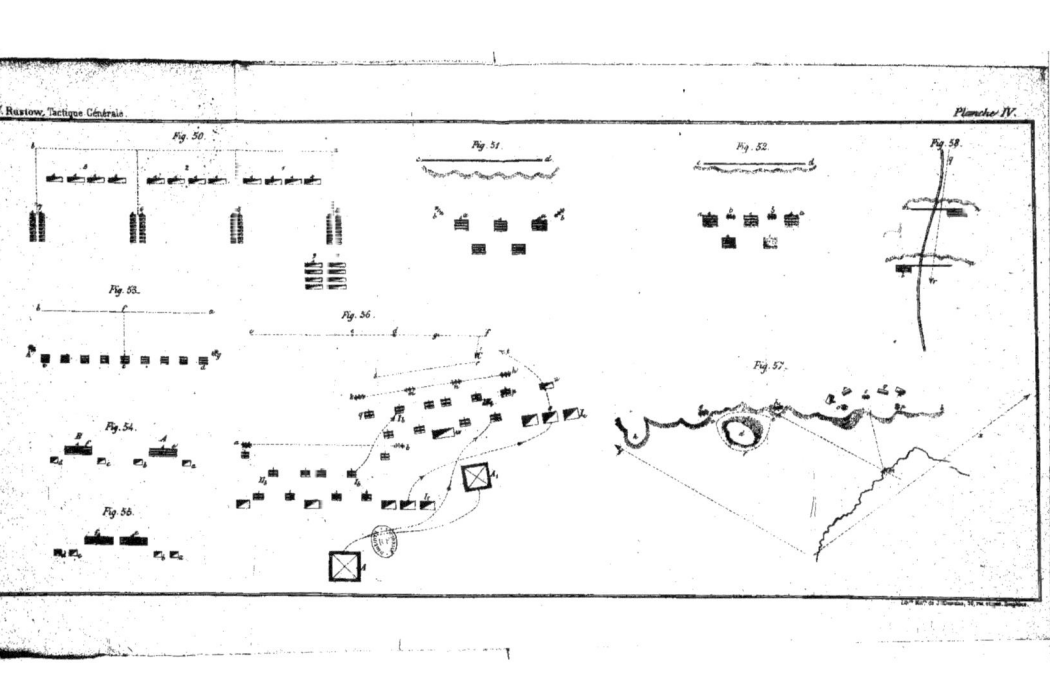

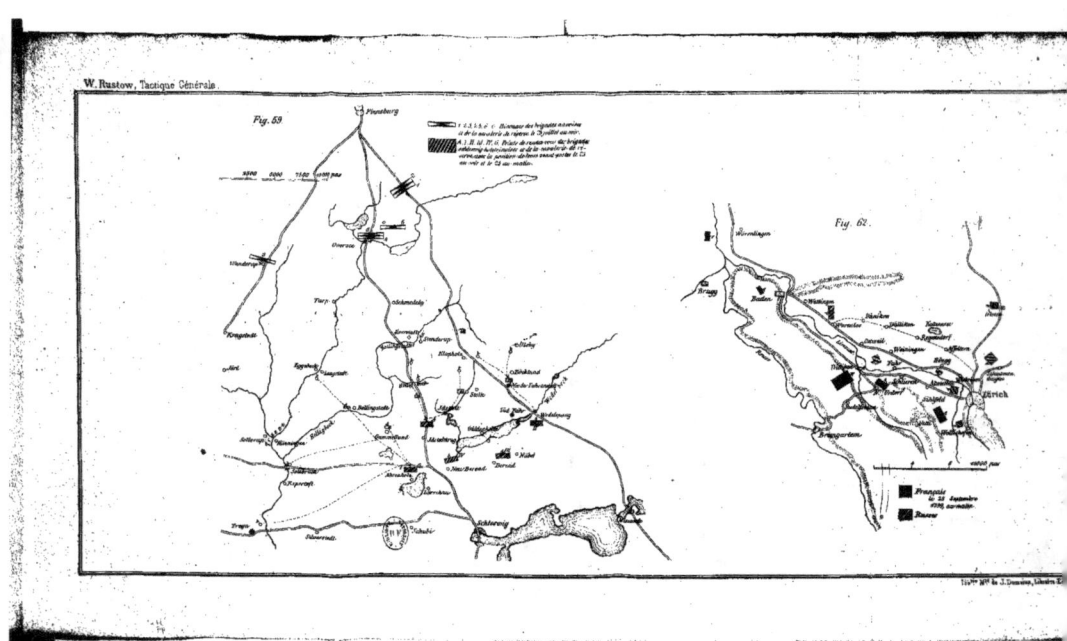

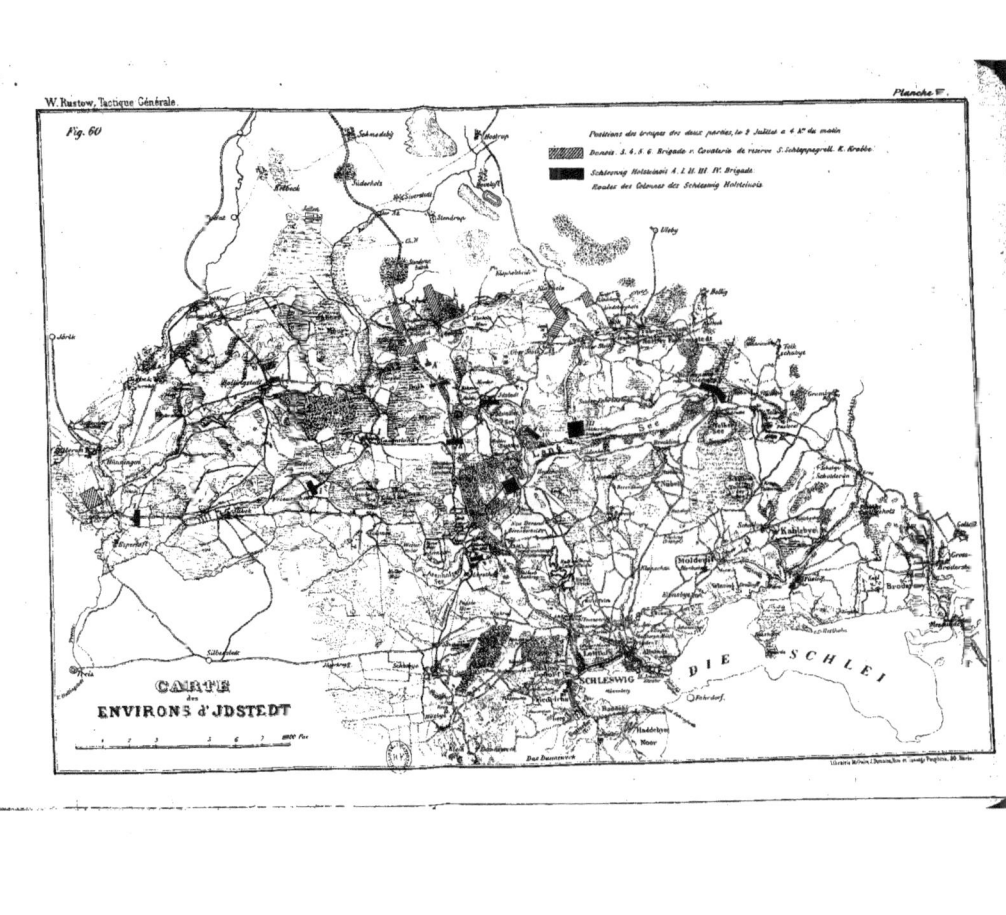

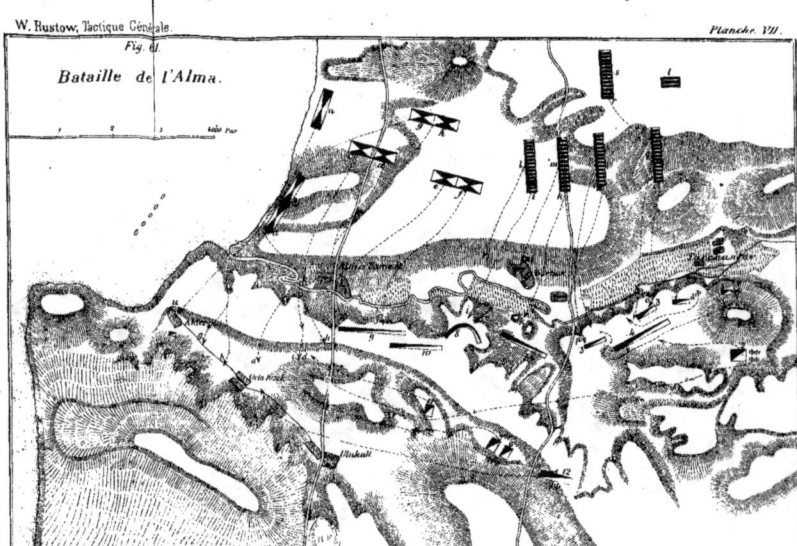

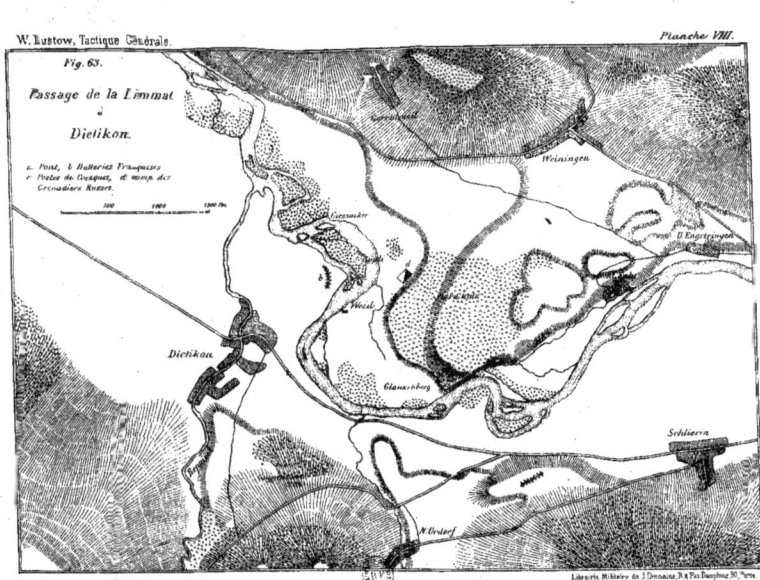

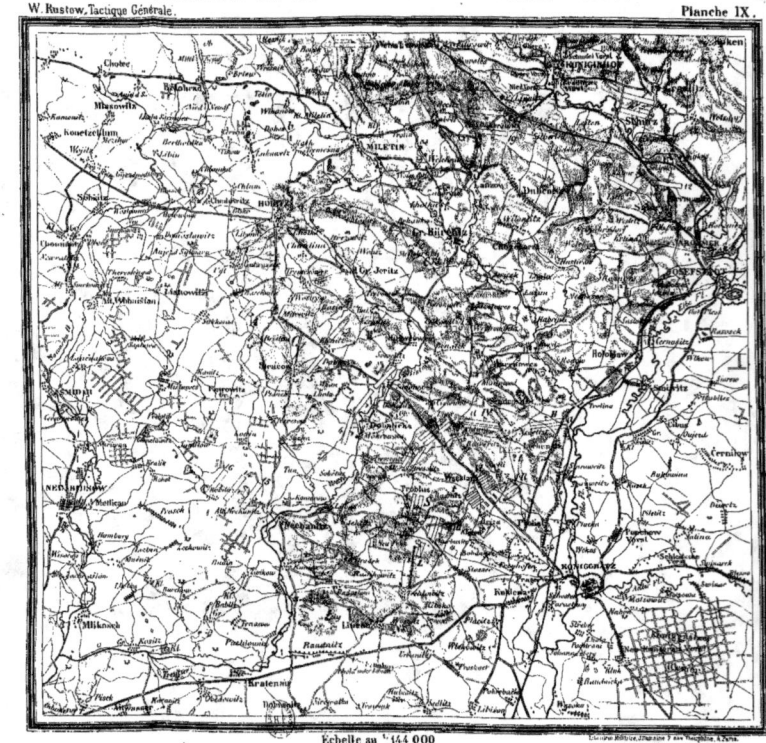

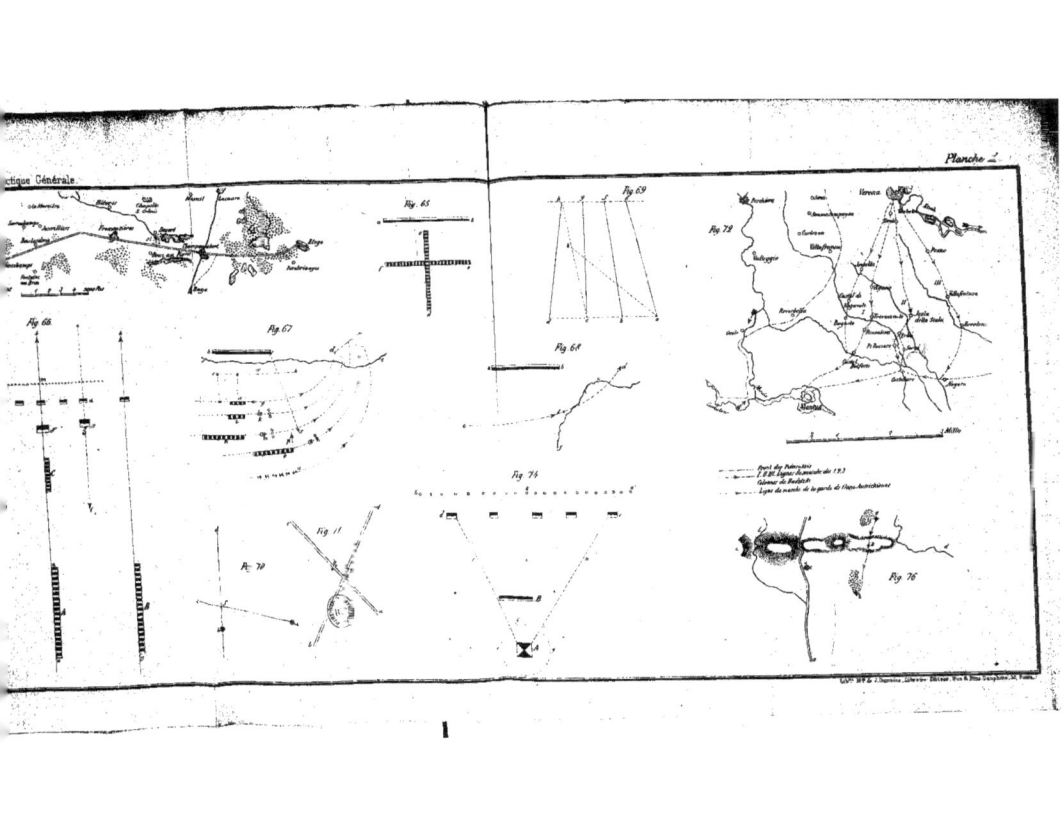

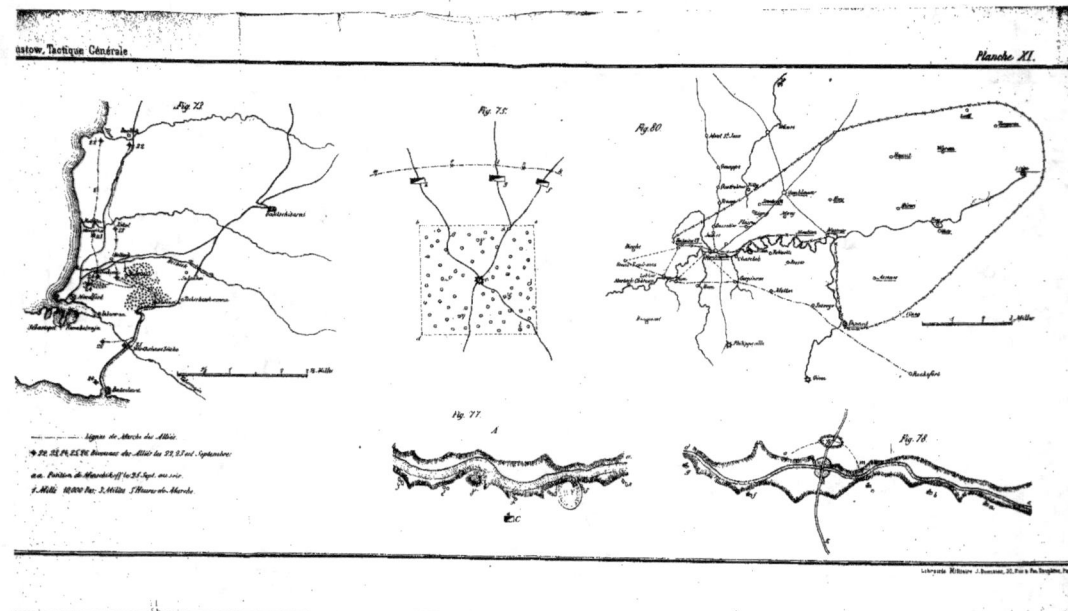

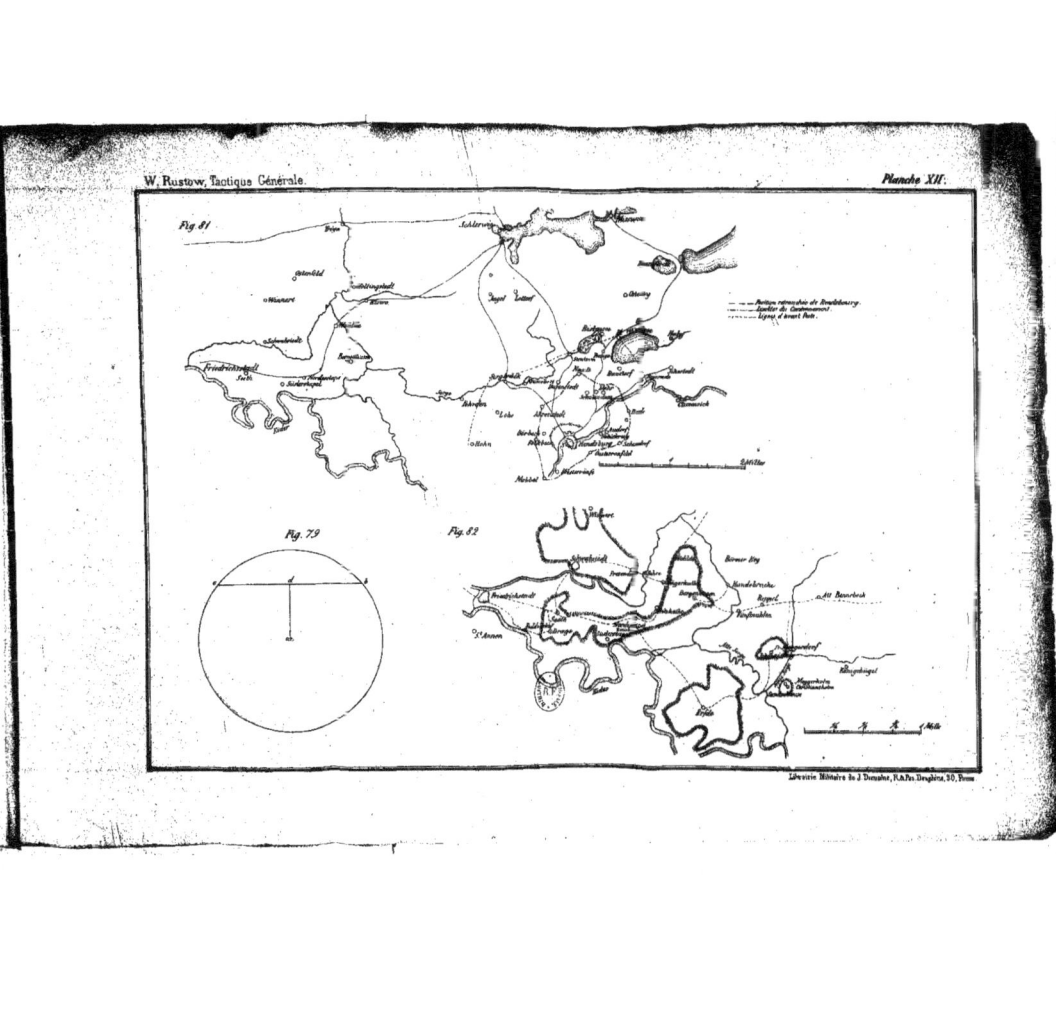

www.ingramcontent.com/pod-product-compliance
Lightning Source LLC
Chambersburg PA
CBHW050148230526
45470CB00001B/15